戲曲
演進史（二）
宋元明南曲戲文

曾永義 ／ 著

三民書局

目 次

第玖章　其他明人「新南戲」簡述

第拾章　明代民間戲文簡述

丙〔宋元明南曲戲文編〕

序說

上文論述《唐代宮廷小戲「參軍戲」》及其嫡裔宋金「雜劇院本」之轉型與變化〉，同時也論述〈唐代民間小戲《踏謠娘》及其嫡裔宋金「爨體」、「雜扮」和明代「過錦」和「近代地方小戲」〉，也就是說在戲曲史上，作為雛型的「小戲」，有「宮廷小戲」和「民間小戲」兩大系統。而它們也分別由「宮廷小戲」系統，發展為完整型的大戲系統「宋元明南曲戲文」，和由「民間小戲」系統，發展為完整型的大戲系統「金元明北曲雜劇」。它們就如同中華大地的長江、黃河，分南北而脈動綿長。

然而何以南北戲曲大戲要遲至宋金才能發展完成呢？著者認為其關鍵在「瓦舍勾欄」之建立。因為戲曲之元素如上文所論述，有九樣之多，而「大戲」必有待於九元素之分別成熟，且彼此結合乃至融合而為文學藝術之有機體；此「有機體」亦自必須有使之綜合醞釀之溫床，與使之促成呈現之推手；而鄙意以為宋金元之瓦舍勾欄正是其九元素孕育之最佳場所；而活躍其中之樂戶歌妓與書會才人正是其催化元素之最佳促成者。也就是說如果「瓦舍勾欄」不適時出現，則南北戲曲大戲之完成，又不知將更晚至何年。所以本編乃不惜篇幅首先對

《宋元之瓦舍勾欄及其樂戶書會》作較周詳之考述；其次，福建在宋代已有「海濱鄒魯」之稱，從文獻上可看出彼時之樂舞、雜技和戲劇已非常繁盛，且迄今猶存不墜，著者有專文《宋代福建的樂舞雜技和戲劇》❶，請讀者便中參閱，但於本編第二章，只提要而不錄全文；然後再從見諸文獻之南曲戲文之各種名稱作為探討之切入點，詳究其名義：從「鶻伶聲嗽」到「永嘉雜劇」，考論「南曲戲文之淵源」；從「戲文」、「戲曲」考論「南曲戲文之形成」；由「永嘉戲曲」考論「南曲戲文之流播」；由「南戲北劇」見其與「北曲雜劇」之並峙。並從而推論南曲戲文源生、形成之可能時間。而南北戲曲皆屬體製劇種，因此不能不論述《宋元明南曲戲文之體製、規律與唱法》，以見其「格範」之建構、演進與變化。又由於南戲之流播，方音以方言為載體之地方性語言旋律，亦即所謂「腔調」，在南曲戲文之歌樂上居重要地位，更不能不作周延而較深入之論述，不止概述南曲戲文諸腔之質性，尤其對「腔調」本身之命義、構成與質變，作根本性之探討，頗有獨到之論述。而崑山腔，影響後世尤大，故特論其產生與見諸文獻之跡象。凡此與《宋元南曲戲文之時代背景、劇目著錄與題材內容》，皆實為進入論述南曲戲文名家名作之前提。而尤其以「腔調」之論述，更建立戲曲「體製劇種」之外，另有「腔調劇種」之概念，為下文論述之重要依據。

本編對於宋元明南曲戲文名家名作之論述，由於宋元兩代文獻殘缺，除《永樂大典戲文三種》之《張協狀元》、《宦門子弟錯立身》、《小孫屠》可斷為宋元戲文之外，亦僅有陸貽典影鈔元本《琵琶記》和出土之明

❶ 曾永義：《宋代福建的樂舞雜技和戲劇》，收入臺灣大學中國文學研究所主編：《宋代文學與思想》（臺北：臺灣學生書局，一九八九年），頁三─二九。後收入曾永義：《參軍戲與元雜劇》（臺北：聯經出版事業公司，一九九二年），頁一二三─一四九。

成化本《白兔記》為純粹戲文面貌，其他之宋元戲文，無不因在明代大行被「文士化」，而成為友人孫崇濤所

謂之「明改本戲文」，亦即被前人稱作「明初四大傳奇《荊》、《劉》、《拜》、《殺》」者，莫不如此。而

在「明改本戲文」中，對於原本之宋元戲文自然產生兩大影響：一是因戲文本身演進至明代，使其體製趨向規

範化。而也因此，著者乃將明代文士所創作，趨向規範化之戲文稱作「新南戲」，此「新南戲」亦即明呂天成

所謂之「舊傳奇」；用之與「宋元戲文」、「明改本戲文」有所分別，以此也見出其間體製逐漸向規律化演進

的跡象。

於是在作家作品方面，著者選取《永樂大典戲文三種》之《張協狀元》、《宦門子弟錯立身》、《小孫屠》

三種予以述評，而以《張協狀元》見戲文在南宋早期成立時之面貌；以《宦門子弟錯立身》、《小孫屠》見元

人無名氏戲文在南北戲曲交化後所受「北曲化」之現象。而元末高明《琵琶記》為現存元戲文唯一有名氏之作

品，更標示和承載元戲文「文士化」後之體製規律、藝術特色和文學成就；也因此被明清曲家所必讀所必論，

視之為「傳奇之祖」；本書亦為此施以大量篇幅，詳為述評。

而對於明改本宋元戲文，自以《荊釵記》、《白兔記》、《拜月亭》、《殺狗記》為論述主軸；而以其他

明改本戲文《牧羊記》、《趙氏孤兒記》、《破窰記》、《金印記》、《舉鼎記》、《綈袍記》、《東窗記》、

《黃孝子》、王玉峯《焚香記》等九種和明潮州戲文《荔鏡記》與《荔枝記》、《金花女》與《蘇六娘》、《顏

臣》等五種，合計十四種作為附庸，予以簡述。

至於明人新南戲，則選無名氏《繡襦記》、邵璨《香囊記》、鄭若庸《玉玦記》、陸粲與陸采《明珠記》、

四種《南西廂記》、李開先《寶劍記》、唐儀鳳《鳴鳳記》綜論此名家名著十種作為述評；而以其他明人新南

戲丘濬《伍倫全備記》、姚茂良《雙忠記》、王濟《連環記》、沈采《千金記》、沈齡《馮京三元記》、鄭之

珍《目連救母記》、華山居士《投筆記》、無名氏《玉環記》、《金丸記》、《四賢記》等十種和明代民間無名氏戲文《躍鯉記》、《古城記》、《草蘆記》、《白袍記》、《升仙記》、《十義記》、《鸚鵡記》、《魚籃記》、《高文舉珍珠記》、《商輅三元記》、《精忠記》等十一種，合計二十一種作為羽翼，予以簡述。

希望通過本編所建構之論述內容，對於以民間小戲「鶻伶聲嗽」為雛型所發展形成的大戲劇種，貫穿宋元明三代之「南曲戲文」，可以藉此了解其源生、形成、發展之背景與歷程；並對此劇種之表演藝術，可從其「體製規律與唱法」概括其現象與特色.；更從其名家名作之述評中，見其「宋元南曲戲文」、「明改本戲文」、「明人新南戲」三階段體製規律及其文學之成就。

第壹章　宋元之瓦舍勾欄及其樂戶書會

引言

個人長年研究中國戲曲史，一直以為，如果沒有宋、元的瓦舍勾欄和樂戶書會，那麼作為中國戲曲長江大河的南戲北劇，就不知要晚到什麼時候才能真正成立。因為沒有孕育的溫床，哪能將構成南戲北劇的重要因素，使之有安穩結合而茁壯的地方；沒有調適促成的推手，哪能順利形成而使之向上發展。而我認為作為南戲北劇孕育的溫床就是宋、元的瓦舍勾欄，而促使之成立發展的推手就是活躍瓦舍勾欄中的樂戶和書會。因之在論南戲北劇兩大劇種源生、形成之前，必須探明宋元之瓦舍勾欄及其中之樂戶與書會。

而宋、元之所以瓦舍勾欄興盛，其關鍵乃在於都城坊市的解體，代之而起的是街市制的建立。

唐代都城建築遵行坊市制，制定規畫，修築城牆，開闢道路，築成坊里。坊里是四方形的居民區，市是商場交易區。坊、市分離。坊有圍牆，開「東、西、南、北」四門或「東、西」二門。市場設置依官府法令設於固定區域，有市令、市丞掌理。坊門的啟閉和開市罷市，以擊鼓為號，入市交易有固定時間，不許夜間營業，

黃昏後坊門閉鎖，不許人夜行。❶

晚唐、五代由於戰亂，坊市制度被破壞。所以宋敏求《春明退朝錄》卷上謂汴京城「不聞街鼓之聲，金吾之職廢矣」。❷孟元老《東京夢華錄》也一再說「街心市井，至夜尤盛」❸、「夜市直至三更盡，才五更又復開張。如要鬧去處，通曉不絕。……冬月雖大風雪陰雨，亦有夜市」❹，像這樣的街市，自然促成兩宋都城汴京和杭州的繁盛。《夢華錄序》云：

僕從先人宦游南北，崇寧癸未（宋徽宗崇寧二年，一一〇三）到京師，卜居於州西金梁橋西夾道之南。漸次長立，正當輦轂之下，太平日久，人物繁阜。垂髫之童，但習鼓舞；班白之老，不識干戈。時節相次，各有觀賞。燈宵月夕，雪際花時，乞巧登高，教池游苑。舉目則青樓畫閣，繡戶珠簾；雕車競駐於天街，寶馬爭馳於御路。金翠耀目，羅綺飄香；新聲巧笑於柳陌花衢，按管調絃於茶坊酒肆。八荒爭湊，萬國咸通。集四海之珍奇，皆歸市易；會寰區之異味，悉在庖廚。花光滿路，何限春遊；簫鼓喧空，幾家夜宴。伎巧則驚人耳目，侈奢則長人精神。瞻天表則元夕教池，拜郊孟享，頻觀公主下降，皇子納妃。修造則創建明堂，冶鑄則立成鼎鼐。觀妓籍，則府曹衙罷、內省宴回；看變化，則舉子唱名、武人換授。

❶ 楊寬：《中國古代都城制度史研究》（上海：上海古籍出版社，一九九三年），頁二二八。〔宋〕王溥：《唐會要》（上海：中華書局，一九五五年），下冊，卷八六，頁一五八一—一五八三。

❷ 〔宋〕宋敏求：《春明退朝錄》（上海：中華書局，一九八〇年），頁一一。

❸ 〔宋〕孟元老：《東京夢華錄》（上海：古典文學出版社，一九五七年），卷二，「朱雀門外街巷」條，頁一二三。

❹ 〔宋〕孟元老：《東京夢華錄》，卷三，「馬行街鋪席」條，頁二〇。

僕數十年爛賞疊遊，莫知厭足。❺

孟元老將北宋汴京最後二十五年寫得如此富麗熱鬧，更可以想見其盛時君臣豪門宴樂繁華的生活。雖然靖康之變不免有傷亡之痛，但南渡偏安後，杭州又是一片太平景象。

耐得翁《都城紀勝序》云：

聖朝祖宗開國，就都於汴，而風俗典禮，四方仰之為師。自高宗皇帝駐蹕於杭，而杭山水明秀，民物康阜，視京師其過十倍矣。雖市肆與京師相侔，然中興已百餘年，列聖相承，太平日久，前後經營至矣！輻輳集矣！其與中興時又過十數倍也。❻

又其「坊院」條云：

柳永〈詠錢塘詞〉云：「參差一萬人家」❼，此元豐以前語也。今中興行都已百餘年，其戶口蕃息，僅百萬餘家者，城之南西北三處，各數十里，人煙生聚，市井坊陌，數日經行不盡，各可比外路一小小州郡，足見行都繁盛。❽

則行都臨安杭州之繁盛，又非汴都所能比。於是在這種情況下，兩宋的「汴、杭」二都，便結合了唐代戲場中的樂棚和場屋，在商業市場中形成了兩宋的瓦舍勾欄。而在瓦舍勾欄裡活躍的樂戶歌伎和書會才人也成了其中繁盛伎藝的促成者，並從而孕育了戲曲大戲南戲北劇的產生和成立。誠如本文開首所云，瓦舍勾欄其實是南戲

❺〔宋〕孟元老：《東京夢華錄》，頁一。

❻〔宋〕耐得翁：《都城紀勝》（上海：古典文學出版社，一九五七年），〈都城紀勝序〉，頁八九。

❼今傳本柳詞作「參差十萬人家」，證以下文「百萬餘家」之語，當作「十萬」為是。

❽〔宋〕耐得翁：《都城紀勝》，頁一〇〇。

北劇產生的溫床，而樂戶歌伎與書會才人正是其成立的推手。因此，若欲論南戲北劇之所以成立，就不能不先了解兩宋瓦舍勾欄和樂戶書會的情況。而蒙元繼兩宋之後，北劇南戲的完全成立和發達實有賴於胡元一統的年代，其瓦舍勾欄與樂戶書會亦繼兩宋統緒，同樣對南戲北劇有所滋潤和培育，故合「宋、元」兩代論述之。而以兩宋為主，胡元為次。至於朱明一代，瓦舍勾欄僅明初尚有遺緒，樂戶雖盛而書會已無聞，因連類敘及，不能與宋、元並論。以下請從「瓦舍勾欄」說起。

一、瓦舍勾欄概況

㈠北宋瓦舍勾欄

北宋之瓦舍勾欄主要見於《東京夢華錄》，其卷二「朱雀門外街巷」條云：

其御街東朱雀門外，西通新門瓦子以南殺豬巷，亦妓館。❾

又卷二「東角樓街巷」條云：

街南桑家瓦子，近北則中瓦、次裡瓦。其中大小勾欄五十餘座。內中瓦子蓮花棚、牡丹棚；裡瓦子夜叉棚、象棚最大，可容數千人。自丁先現、王團子、張七聖輩，後來可有人於此作場。瓦中多有貨藥、賣卦、喝故衣、探搏、飲食、剃剪、紙畫、令曲之類。終日居此，不覺抵暮。❿

❾ 〔宋〕孟元老：《東京夢華錄》，卷二，頁一三。

❿ 同前註，卷二，頁一四—一五。

又卷二「潘樓東街巷」條云：

出舊曹門，朱家橋瓦子。下橋，南斜街、北斜街，內有泰山廟，兩街有妓館。⓫

又卷二「酒樓」條云：

大抵諸酒肆瓦市，不以風雨寒暑、白晝通夜，駢闐如此。⓬

又卷三「大內西右掖門外街巷」條云：

出梁門西去，街北建隆觀，……街南蔡太師宅，西去州西瓦子，南自汴河岸，北抵梁門大街，亞其裡瓦，約一里有餘。過街北即舊宜城樓。⓭

又卷三「馬行街鋪席」條云：

馬行北去舊封丘門外祆廟斜街州北瓦子，新封丘門大街兩邊民戶鋪席外，餘諸班直軍營相對，至門約十里餘，其餘坊巷院落，縱橫萬數，莫知紀極。處處擁門，各有茶坊酒店，勾肆飲食。⓮

又卷八「七夕」條云：

七月七夕，潘樓街東宋門外瓦子、州西梁門外瓦子、北門外、南朱雀門外街及馬行街內，皆賣磨喝樂，乃小塑土偶耳。⓯

⓫ 同前註，卷二，頁一五。

⓬ 同前註，卷二，頁一六。

⓭ 同前註，卷三，頁一八。

⓮ 同前註，卷三，頁二〇。

⓯ 同前註，卷八，頁四八。

戲曲演進史(二)宋元明南曲戲文







　　東京相國寺，乃瓦市也。僧房散處，而中庭兩廡可容萬人。凡商旅交易，皆萃其中。四方趨京師，以貨物求售、轉售他物者，必由於此。❶

而王安石《相國寺啟同天節道場行香院觀戲者》詩云：

　　侏優戲場中，一貴復一賤，心知本自同，所以無欣怨。❶

又清潘永因《宋稗類鈔》卷七「怪異」條，謂宋仁宗時有建州人江洄曾「游相國寺，與眾書生倚殿柱觀倡優」。

按王栐字叔永，號求志老叟，無為軍人，寓居山陰。雖生卒年不詳，但以其嘗官淮北，則必在宋金和議成立宋

Footnotes (left columns):

❶ 見〔宋〕孟元老：《東京夢華錄》，〈出版說明〉，卷首頁三。

❶ 〔宋〕王栐：《燕翼詒謀錄》，收入《文淵閣四庫全書》第四〇七冊（臺北：臺灣商務印書館，一九八六年），卷二，頁七二八—七二九。

❶ 傅璇琮等主編：《全宋詩》第一〇冊（北京：北京大學出版社，一九九二年），卷五四七，頁六五四三。

❶ 〔清〕潘永因：《宋稗類鈔》第七冊（臺北：廣文書局，一九六七年影印清康熙八年〔一六六九〕刊本），卷七，頁五四。

《東京夢華錄》題孟元老著，事跡無考。清代道光間藏書家常茂徠推測，認為孟元老可能就是為宋徽宗督造民嶽的戶部侍郎孟揆❶，頗為可信。此書是孟元老在南渡之後，追憶北宋徽宗崇寧（一一〇二—一一〇六）、大觀（一一〇七—一一一〇）以來至欽宗靖康二年（一一二七）北宋首都汴京的盛況，關於當地地理、風俗、游藝以及宮廷和民間的生活情形，都有翔實的記載。從其中可知北宋崇寧大觀以後在汴京起碼有新門瓦子、桑家瓦子、中瓦、裡瓦、朱家橋瓦子、州西瓦子、宋門外瓦子、州北瓦子、宋門外瓦子、州西梁門外瓦子等九座瓦舍。

另外宋王栐《燕翼詒謀錄》卷二云：

　　東京相國寺，乃瓦市也。僧房散處，而中庭兩廡可容萬人。凡商旅交易，皆萃其中。四方趨京師，以貨物求售、轉售他物者，必由於此。❶

而王安石《相國寺啟同天節道場行香院觀戲者》詩云：

　　侏優戲場中，一貴復一賤，心知本自同，所以無欣怨。❶

又清潘永因《宋稗類鈔》卷七「怪異」條，謂宋仁宗時有建州人江洄曾「游相國寺，與眾書生倚殿柱觀倡優」。❶

按王栐字叔永，號求志老叟，無為軍人，寓居山陰。雖生卒年不詳，但以其嘗官淮北，則必在宋金和議成立宋

❶ 見〔宋〕孟元老：《東京夢華錄》，〈出版說明〉，卷首頁三。

❶ 〔宋〕王栐：《燕翼詒謀錄》，收入《文淵閣四庫全書》第四〇七冊（臺北：臺灣商務印書館，一九八六年），卷二，頁七二八—七二九。

❶ 傅璇琮等主編：《全宋詩》第一〇冊（北京：北京大學出版社，一九九二年），卷五四七，頁六五四三。

❶ 〔清〕潘永因：《宋稗類鈔》第七冊（臺北：廣文書局，一九六七年影印清康熙八年〔一六六九〕刊本），卷七，頁五四。

高宗紹興九年（一一三九）正月以前，其生年亦必在北宋，則其所記汴京相國寺為瓦市亦自為北宋事；又證以王安石之詩與江洴曾之事，則相國寺在北宋仁宗之時已有為瓦市之可能。因此，如果我們推測「瓦舍」始於何時，應當可以說宋仁宗朝（一〇二三—一〇六三）已經出現❷，其距徽宗崇寧、大觀起碼已二十五年，汴京有十座瓦舍也是很自然的事。再由宋仁宗時，相國寺之為「瓦市」，且以其為宋代瓦市之根源觀之，則宋代之瓦市，實為唐代寺廟劇場之進一步發展。又相國寺「僧房散處」，僧房亦稱「瓦舍」，這或許也是相國寺所以稱之為「瓦市」的緣故。詳下文。

由上引「東角樓街巷」條可見，桑家瓦子、中瓦、裡瓦之中大小勾欄五十餘座，已可以想見北宋瓦舍規模之大，；而其中瓦子裡的蓮花棚、牡丹棚、和裡瓦子中的夜叉棚、象棚大到可以容數千人；此其所謂「棚」應指「勾欄」而言。若此更不難想像北宋的瓦舍簡直可以大到容納數萬人，乃至十數萬人在其中，其規模是多麼的宏偉。因為那正是各色各樣游藝的表演劇場和其他雜貨飲食工藝銷售的場所。

（二）南宋瓦舍勾欄

至於南宋瓦舍之來源，南宋潛說友《咸淳臨安志》卷十九云：

故老云：當紹興和議後，楊和王為殿前都指揮使，以軍士多西北人，故於諸軍寨左右，營創瓦舍，招集伎樂，以為暇日娛戲之地。其後修內司又於城中建五瓦以處游藝。❷

❷ 廖奔推論，謂：「我們大致可以認為，汴京的瓦舍勾欄興起於北宋仁宗（一〇二三—一〇六三）中期到神宗（一〇六八—一〇八五）前期的幾十年間。」見《中國古代劇場史》（鄭州：中州古籍出版社，一九九七年），第五章〈勾欄演劇〉，頁四二，與鄙說相近。

可見南宋瓦舍之創立，原是紹興間為來自西北之軍士暇日娛戲之地；而後來為軍民同樂之地也是很自然的。

廖奔根據宋人《繁勝錄》、《咸淳臨安志》、《夢粱錄》、《武林舊事》等載籍，統計南宋臨安府之瓦舍名稱㉒，其相同者有南瓦、中瓦、大瓦、北瓦、蒲橋瓦、錢湖門瓦、侯朝門瓦、小堰門外瓦、新門瓦（四通館瓦）、荐橋門瓦、菜市門瓦、米市瓦、舊瓦、行春橋瓦、赤山瓦等十五座，《繁勝錄》所無其他三書所有的尚有便門瓦、北郭瓦。《繁勝錄》較《咸淳臨安志》、《夢粱錄》二書多勾欄門外瓦、嘉會門外瓦、北關門新瓦、獨勾欄羊坊橋瓦、王家橋瓦、獨勾欄瓦市、龍山瓦等七瓦，較《武林舊事》多「城外二十座」、勾欄門外瓦、獨勾欄瓦市等三座而少便門瓦與北郭瓦二座。亦即《繁勝錄》計有二十四座（廖氏誤作二十三座），《咸淳臨安志》與《夢粱錄》各十七座，《武林舊事》二十三座。

西湖老人《繁勝錄》「瓦市」條：

南瓦、中瓦、大瓦、北瓦、蒲橋瓦。惟北瓦大，有勾欄十三座。㉓

看樣子在南宋都城臨安的瓦舍，數目雖較北宋汴京多出一倍以上，但規模不像北宋之大。

南宋中期以後，江浙一帶的城鎮也有瓦舍，如明州（今浙江寧波）有「舊瓦子」、「新瓦子」㉔、湖州

㉑〔宋〕潛說友《咸淳臨安志》，《文淵閣四庫全書》第四九〇冊（卷一九，頁二三三一。又〔宋〕吳自牧《夢粱錄》卷一九「瓦舍」條亦云：「杭城紹興閒駐蹕於此，殿巖楊和王因軍士多西北人，是以城內外剙立瓦舍，招集妓樂，以為軍卒暇日娛戲之地。今貴家子弟郎君，因此蕩遊，破壞尤甚於汴都也。」（頁二九八）

㉒廖奔：《中國古代劇場史》，頁四七。

㉓〔宋〕西湖老人：《西湖老人繁勝錄》（上海：古典文學出版社，一九五七年），頁一二三。

㉔〔宋〕梅應發：《開慶四明續志》（臺北：大化書局，一九八〇年影印煙嶼樓校本），卷七，「第一等地」條，頁五四三三。

（今浙江吳興）有「瓦子巷」㉕、鎮江有「北瓦子巷」、「南瓦子巷」㉖、平江（今江蘇蘇州）也有「勾欄巷」㉗等等。㉘

可以概見南宋瓦舍的普及。

又從上引資料，瓦子每與「酒肆」㉙、「妓館」（「朱雀門外街巷」條）、「潘樓東街巷」條）連文，蓋同為聲色享樂之場所，故聚為區域。但瓦子也與茶肆頗有關連。㉚

瓦舍中的勾欄有專為表演某種藝文而設者，如西湖老人《繁勝錄》「瓦市」條謂北瓦十三座勾欄中，「常是兩座勾欄，專說史書，喬萬卷、許貢士、張解元。背做蓮花棚，常是御前雜劇，趙泰、王茶喜、宋邦寧、河

㉕〔宋〕談鑰：《吳興志》（臺北：成文出版社，一九八四年影印宋嘉泰元年（一二〇一）修荻溪章氏讀騷如齋鈔本），卷二，「坊巷」條，頁四六、五一。

㉖〔宋〕盧憲：《嘉定鎮江志》（臺北：大化書局，一九八〇年影印清道光二十二年（一八四二）丹徒包氏刻本），卷二，「坊巷」條，頁二八三四。

㉗王謇：《宋平江城坊考》（南京：江蘇古籍出版社，一九九九年），卷一，頁一六—一七。

㉘廖奔：《中國古代劇場史》，頁四三。

㉙〔宋〕孟元老：《東京夢華錄》，卷二，「酒樓」條，頁一五。

㉚〔宋〕吳自牧：《夢粱錄》，卷一六「茶肆」條謂：「中瓦內王媽媽家，茶肆名一窟鬼茶坊，大街車兒茶肆、蔣檢閱茶肆，皆士大夫期朋約友會聚之處。」（頁二六二）又同卷「酒肆」條：「中瓦子前武林園，向是三元樓康、沈家在此開沽，店門首綵畫歡門，設紅綠杈子，緋綠簾幕，貼金紅紗梔子燈，裝飾廳院廊廡，花木森茂，酒座瀟灑。……次有南瓦子熙春樓王廚開沽，新街巷口花月樓施廚開沽，融和坊嘉慶樓、聚景樓，俱康、沈腳店，金波橋風月樓嚴廚開沽，靈椒巷口賞新樓沈廚開沽，壩頭西市坊雙鳳樓施廚開沽，下瓦子前日新樓鄭廚開沽，俱有妓女，以待風流才子買笑追歡耳。」（頁二六三）也可見茶肆亦與瓦子有關。

宴清、鋤頭段子貴。」又說「女流，史惠英、小張四郎，一世只在北瓦，佔一座勾欄說話，不曾去別瓦作場，人叫做小張四郎勾欄」。㉛

(三) 元明瓦舍勾欄

勾欄在兩宋甚為興盛，歷元至明宣德間皆見於文獻。列舉如下：

元杜善夫有般涉調【耍孩兒】散套《莊家不識勾欄》，其【六煞】云：

【六煞】見一個人（手撐）著椽做的門，（高聲）的叫請請。道遲來的滿了無處停坐。說道前截兒院本調風月，背後么末敷演劉耍和。高聲叫：趕散易得，難得的粧哈。

【五煞】要了（二百錢）放過咱，（入得門）上個木坡。見層層疊疊團圞坐。抬頭覷、是個鐘樓模樣。往下覷、卻是人旋窩。見幾個婦女向臺兒上坐。又不是迎神賽社，不住的擂鼓篩鑼。㉜

可以概見勾欄進場有門，以及觀眾的坐位和下文《藍采和》所述相同。

元古杭才人編戲文《宦門子弟錯立身》寫家庭戲班東平府樂人王金榜一家在河南府勾欄演出。其第二出有「你如今和我去勾闌內打喚王金榜」之語。㉝

元無名氏雜劇《漢鍾離度脫藍采和》第一折有「見洛陽梁園棚內，有一伶人，姓許名堅，樂名藍采和」之語。又可見勾欄有「戲臺」，是演戲的地方（二折）。戲台有時叫「樂臺」（二折）。勾欄內又有「樂牀」，

㉛ 〔宋〕西湖老人：《西湖老人繁勝錄》，頁一二三。

㉜ 曾永義編：《蒙元的新詩：元人散曲》（臺北：時報文化出版公司，一九九八年），頁一八二。

㉝ 錢南揚校注：《永樂大典戲文三種校注》（臺北：華正書局，一九九○年），頁二二一。

是女伶所坐的地方（一折）。勾欄也有門（一折）。又有「神樓」和「腰棚」，都是觀眾席（一折）。㉞

元元好問《遺山集》卷三十三〈順天府營建記〉謂萬戶張德剛興建順天府時，曾造有「樂棚二」。㉟

元葛邏祿迺賢《河朔訪古記》卷上云：「真定路之南門日陽和……左右挾二瓦市，優肆娼門，酒鑪茶灶，豪商大賈，並集於此。」㊱

元高安道般涉調【哨遍】〈嗓淡行院〉散套有「倦遊柳陌戀烟花，且向棚闌翫俳優。賞一會妙舞清歌，睺一會皓齒明眸，趂一會閑茶浪酒」（般涉調）、「坐排場眾女流，樂牀上似獸頭……棚上下把郎君溜」【七煞】之語。㊲

元陶宗儀《南村輟耕錄》卷二十四「勾闌壓」條有「至元壬寅夏，松江府前勾欄鄰居顧百一者」㊳之語。

按至元無「壬寅」，應係至正二十二年壬寅（一三六二）之誤。

元明間施耐庵《水滸傳》二十一回、二十九回、三十三回、五十一回都有瓦子或勾欄的記載，如第二十九回寫快活林酒店有「裡面坐著一個年紀小的婦人，正是蔣門神初來孟州新娶的妾，原是西瓦子裡唱說諸般宮調

㉞ 〔元〕無名氏：《漢鍾離度脫藍采和》，王季思主編：《全元戲曲》第七冊（北京：人民文學出版社，一九九九年），頁一一六。

㉟ 〔元〕元好問：《遺山集》，《文淵閣四庫全書》第一一九一冊（臺北：臺灣商務印書館，一九八三年據國立故宮博物院藏本影印），卷三三，頁三七六。

㊱ 〔元〕葛邏祿迺賢：《河朔訪古記》（北京：中華書局，一九九一年），卷上，頁五。

㊲ 〔元〕高安道：〈嗓淡行院〉，收入隋樹森編：《全元散曲》（臺北：臺灣中華書局，一九六九年），下冊，頁二一一○。

㊳ 〔元〕陶宗儀：《南村輟耕錄》（北京：中華書局，一九五九年），頁二八九。

的頂老」之語。第三十三回有「那清風鎮上也有幾座小构欄並茶房酒肆」之語。㊴

元明間湯式有般涉調【哨遍】《新建构欄教坊求贊》散套，寫金陵教坊司所屬之御勾欄。㊵寫勾欄之風貌有「豁達似綵霞觀金碧粧，氣概似紫雲樓珠翠圍，光明似辟寒臺水晶宮裡秋無跡，虛敞似廣寒上界清虛府，廓蕩似兜率西方極樂國。多華麗。瀟灑似蓬萊島琳宮紺宇，風流似崑崙山紫府瑤池」（三煞）之語，雖然描寫誇張，也可見其雄偉。又其（二煞）敘及捷譏（原作「劇」）、引戲、粧孤、付末、付淨、要採、粧旦、末泥諸腳色，則此勾欄主要用來演出院本或北雜劇。

明宣德間周憲王朱有燉《誠齋雜劇》中，如《新編宣平巷劉金兒復落娼》中劉金兒自稱「我在宣平巷勾欄中第一箇付淨色」，如《新編美姻緣風月桃源景》裡桔園奴說她「年小時，這城中做勾欄的第一名旦色」。㊶

又由以上可見，瓦舍又稱瓦子、瓦市，或簡稱瓦；勾欄又作勾闌、鉤闌、构肆、樂棚，或簡稱棚。其中「優肆娼門，酒鑪茶灶，豪商大賈，並集於此」。

由以上可見瓦舍勾欄在元代仍盛行，至明宣德間尚有蹤影，明中葉以後已不見文獻記載。則「勾欄」劇場如起於北宋仁宗、神宗朝（一〇三四—一〇八五），至周憲王（一三七九—一四三九），前後約四百年。

㊴〔元〕施耐庵集撰，〔明〕羅貫中纂修，王利器校注：《水滸全傳校注》（石家莊：河北教育出版社，二〇〇九年），頁一三六八、一四九七。

㊵〔明〕湯式：《新建构欄教坊求贊》，收入《全元散曲》，下冊，頁一四九四—一四九六。

㊶〔明〕朱有燉：《新編宣平巷劉金兒復落娼》，收入《全明雜劇》第三冊《誠齋樂府》（臺北：鼎文書局，一九七九年影印涵芬樓本），頁一二四一；《新編美姻緣風月桃源景》，頁一〇五九。

（四）瓦舍勾欄釋名

1.瓦舍釋名

那麼何以名之為「瓦舍勾欄」呢？對於「瓦舍」的解釋，耐得翁《都城紀勝》「瓦舍眾伎」條云：

瓦者，野合易散之意也，不知起於何時；但在京師時，甚為士庶放蕩不羈之所，亦為子弟流連破壞之地。㊷

吳自牧《夢粱錄》卷十九「瓦舍」條云：

瓦舍者，謂其「來時瓦合，去時瓦解」之義，易聚易散也。不知起於何時。頃者京師甚為士庶放蕩不羈之所，亦為子弟流連破壞之門。㊸

可見吳自牧是因襲耐得翁的說法，只是在文字上稍作修飾。他們雖是宋人，但已不知瓦舍起於何時，對其名義也頗有「望文生義」之嫌。所以學者也就有種種「說法」，但都沒有有力的證據。㊹王書奴《中國娼妓史》第

㊷〔宋〕耐得翁：《都城紀勝》，頁九五。

㊸〔宋〕吳自牧：《夢粱錄》（上海：古典文學出版社，一九五七年），頁一九八。

㊹〔宋〕吳自牧：《夢粱錄》，頁七二。

㊹周貽白謂瓦舍：「實則所指為曠場或原有瓦舍而被夷為平地。」（《中國戲曲史發展綱要》，上海：上海古籍出版社，一九七九年，頁七二）謝湧豪謂瓦舍：「是簡易瓦房的意思，其含義即指百戲雜陳、百行雲集的娛樂兼商貿市場。」（《藝術研究論叢》，上海：同濟大學出版社，一九八九年，頁二〇一）鄧紹基則認為：「也可把『瓦舍』之『瓦』釋為形狀似瓦，即四周皆方，中間隆起。」（鄧紹基：《中國古代劇場史序》，見廖奔：《中國古代劇場史》，頁一—二）其他還有數說，並見吳晟：《瓦舍文化與「宋、元」戲劇》（北京：中國社會科學出版社，二〇〇一年），頁三四一—四三；吳氏自己認為瓦缶等土類樂器主要流行民間，用以伴奏歌舞，這應是解開北宋以「瓦舍」指稱文化娛樂市場之本義的一把鑰匙。

五章第十四節〈遼金元之娼妓〉云：

遼代內族外戚世官，犯罪者家屬沒入瓦里，即前朝官奴婢、官妓之變相。《遼史·百官志》說：「某瓦里抹鶻瓦里為官十二。」〈兵志〉說：「官衛有瓦里七十四。」〈刑法志〉說：「首惡之屬，沒入瓦里。」此後宋代娼察，時有「瓦子」之名見於記載，（如《武林舊事》、《夢梁錄》、《都城紀勝》諸書）就是沿用遼的名稱。❹❺

此說雖為廖奔、吳晟所不取❹❻，謂瓦里供應內廷和軍營，宋瓦舍則為市肆游藝場所，兩者性質不同。但是「瓦里」與「瓦舍」詞彙結構相同，「瓦里」之性質與「樂戶」相近，因之其說似乎不無可能，但是也沒有令人信服的證據。直到康保成〈瓦舍、勾欄新解〉❹❼從佛典探其根源，說其衍變，乃有較為合理的說解。康氏後來將此文改寫，作為其《中國古代戲劇形態與佛教》的第一章〈古代戲劇演出場所與佛教〉❹❽，其考據「瓦舍」名義，大意謂：

中國佛寺成為民眾共同的游藝場所，由來已久，北魏楊衒之《洛陽伽藍記》記之甚詳，而此游藝場所唐人每稱之為「戲場」。此如五代錢易《南部新書》卷戊所云：

長安戲場多集於慈恩，小者在青龍，其次薦福、永壽。尼講盛於保唐，名德聚之安國。士大夫之家入道，

❹❺ 王書奴：《中國娼妓史》（臺北：萬年青書店，一九七一年），頁一七二—一七三。

❹❻ 廖奔：《中國古代劇場史》，頁四○。吳晟：《瓦舍文化與「宋、元」戲劇》，頁三六。

❹❼ 康保成：〈瓦舍、勾欄新解〉，《文學遺產》一九九九年第五期，頁三八—四五。

❹❽ 康保成：《中國古代戲劇形態與佛教》（上海：東方出版社，二○○四年），頁一二—四四。

而「戲場」一詞最早見於漢譯佛典《修行本起經》卷上〈試藝品〉[50]，此佛典之「戲場」指競技場所，如角力，相撲等。其後建安七子之一應場〈鬥雞詩〉中亦出現「戲場」一詞。[51] 直到宋代，「戲場」才用以專指優戲演出場所。此見宋蔡絛《鐵圍山叢談》卷四：「丁使遇介甫法制適一行，必因設燕於戲場中，方便作為嘲謔，肆其誚難，輒有為人笑傳。」[52] 丁使即北宋著名優人丁仙現，可知其在戲場宴會中譏諷王安石新法，必為優戲。

而前引宋王栐《燕翼詒謀錄》既稱相國寺為「瓦市」，王安石詩又稱之為「優戲場」，則宋之「瓦舍」實由唐宋以降之佛寺戲場而來。

「瓦舍」顧名思義，當指以瓦覆頂之房屋。《舊唐書》卷一百一十二載李復在嶺南時，「勸導百姓，令變茅屋為瓦舍」[53] 即用此義。但用指民間表演藝術大彙萃的場所，仍是由漢譯佛典，其姚秦時竺佛念所譯《鼻奈耶》卷四之「瓦舍」，亦作「瓦屋」，實質尚合本義，但已指「僧舍」而言。後來又進一步將「瓦舍」或「瓦」用來稱佛寺，如相國寺者然。而佛寺既已為「瓦舍」，則瓦舍亦自轉有「戲場」之意，至「宋、元」而「瓦舍」或脫離佛寺獨立而成為「百藝競陳」的「民間劇場」。[54] 此等「瓦舍」在兩宋已是「士庶放蕩不羈之所，亦為

[49]〔五代〕錢易：《南部新書》第六編第二冊（臺北：新興書局，一九七四年），頁一〇九二。

[50]同前註，頁一二〇。

[51]同前註，頁一一三。

[52]同前註，頁二二一。

[53]〔後晉〕劉昫等：《舊唐書》（北京：中華書局，一九九七年），頁三三三七—三三三八。

[54]康氏對於佛典「瓦舍」如何轉變成為兩宋民藝薈萃之「瓦舍」，論述之語義不明，著者揣摩其意，稍作解說。又「民間

子弟流連破壞之地」，顯然已成為風月淵藪、酒色銷魂之窟。

2.勾欄釋名

至於瓦舍中表演場所之「勾欄」，所以名為「勾欄」者，顧名思義，蓋因表演區之舞臺四周有欄杆，以其勾連曲折，故名。由以下資料亦可見「勾欄」本義為「勾連曲折之欄杆」：

1.梁武帝創立奏樂之臺「熊羆案」，四周有勾欄。㊿

2.晉·崔豹《古今注》卷上〈都邑第二〉：「漢成帝顧成廟有三玉鼎、二真金鑪、槐樹，悉為扶老构欄，畫飛雲龍角於其上也。」㊶

3.唐·張鷟《朝野僉載》卷五：「趙州石橋甚工，磨礱密緻如削焉。望之如初日出雲，長虹飲澗。上有勾欄，皆石也。」㊷

4.唐·李商隱〈河內〉詩：「碧城冷落空濛煙，簾輕幕重金鉤欄。」㊸

劇場」為一九八二年至一九八六年每年中秋前後在臺北青年公園所舉辦的民藝大會演，著者主持後四年，乃師法「宋、元」瓦舍勾欄之形式與內容。

㊿〔宋〕陳暘：《樂書》，《文淵閣四庫全書》第二一一冊（臺北：臺灣商務印書館，一九八三年），卷一五〇，〈熊羆案〉，頁七〇〇。

㊶〔晉〕崔豹：《古今注》（臺北：藝文印書館，一九七〇年），卷上，頁八。

㊷〔唐〕張鷟：《朝野僉載》，《文淵閣四庫全書》第一〇三五冊（臺北：臺灣商務印書館，一九八六年），卷五，頁二七一。

㊸〔唐〕李商隱：〈河內〉之一，〔清〕彭定求等修纂：《全唐詩》第一六冊（北京：中華書局，一九六〇年），卷五四一，頁六二三四。

5. 《東京夢華錄》卷六〈元宵〉：「樓下用枋木壘成露臺一所，綵結欄檻，……教坊鈞容直，露臺弟子，更互雜劇，……萬姓皆在露臺下觀看。」[59]

6. 明・胡震亨《唐音癸籤》卷十九〈詁籤四〉「勾欄」條：

《韻》：「木為之，在階際。」《古今注》：「漢顧成廟槐樹，設扶老鈞欄，其始也。」王建〈宮詞〉、李長吉〈宮娃歌〉，俱用為宮禁華飾。自晚唐李商隱輩用之倡家情詞，如：「簾輕幕重金鈞欄」之類，宋人相沿，遂專以名教坊，不復他用。[60]

胡氏之說勾欄命義之衍變蓋是，也因此後來把伎女所居之地稱為「勾欄」或「勾欄院」。

而康保成前揭文雖亦認為「勾欄」由「欄杆到劇場」，但是說其關鍵仍在佛典。他說「在佛經中，勾欄與欄楯是西方極樂世界（天宮）精美建築的一個組成部分。它往往以七寶或四寶裝潢，又常常圍繞在水榭的周圍；而勾欄之內，時常奉行歌舞表演」。他舉西晉竺法護所譯《德光太子經》中的一段描述為證，並謂經中所述「一切諸欄楯前，各有五百采女，善鼓音樂，皆工歌舞」，實為在勾欄前舉行歌舞表演的明確記載。又元魏瞿曇般若流支所譯《正法念處經》卷三十六所記「構欄之所」、「可愛勾欄」之「勾欄」，大概相當於現代之「歌舞廳」、「音樂廳」，已經與宋代瓦舍中之「勾欄」相近。又舉敦煌壁畫多例說明宋代之勾欄實仿自佛經中所記載之天宮伎樂場所之勾欄而來。康氏之說勾欄，實可與胡氏並觀。著者於二○○五年三月二十五日夜參觀臺北歷史博物館之「敦煌文物」開幕展，由數幅〈觀無量壽經變〉之說法圖，亦見其中有如康氏所云之「勾欄」，

❺❾ 〔宋〕孟元老：《東京夢華錄》，頁三五。

❻⓪ 〔明〕胡震亨：《唐音癸籤》，《文淵閣四庫全書》第一四八二冊（臺北：臺灣商務印書館，一九八三年），卷一九，頁六三七。

確為歌舞伎藝之表演場所。兩宋「勾欄」既為戲場之舞臺，與佛典之「勾欄」有所關聯是言之成理的。但是梁武帝時四周有勾欄之「熊羆案」既為「奏樂之臺」，則勾欄之為表演場所，論其根源，何不逕求之於此；其見諸佛典者，反在其後矣。

又由上文所引瓦舍中之勾欄有稱蓮花棚、牡丹棚、夜叉棚、象棚者，可見勾欄有自己的名稱，而勾欄由於用竹木構成，故亦可稱樂棚，或簡稱棚。其稱「樂棚」者，如《東京夢華錄》卷二「元宵」條所云：「內設樂棚，差衙前樂人作樂雜戲，并左右軍百戲，在其中駕坐一時呈拽。」又同卷「十六日」條所云：「諸門皆有官中樂棚。……每一坊巷口，無樂棚去處，多設小影戲棚子。……殿前班在禁中右掖門裡，則相對右掖門設一樂棚，放本班家口，登皇城觀看。」又卷八「六月六日崔府君生日二十四日神保觀神生日」條云：「作樂迎引至廟，於殿前露臺上設樂棚，教坊鈞容直作樂，更互雜劇舞旋。」❻ 由此可見一般所謂的「樂棚」乃因應節慶娛樂而搭建，所以也可以在「露臺」上直接搭設。如果是設在瓦舍中的永久性樂棚，則稱「勾欄」。

二、瓦舍勾欄之技藝

(一)見於《東京夢華錄》等四種之技藝

至於兩宋瓦舍勾欄的伎藝，見於以下資料：

其見於孟元老《東京夢華錄》卷五「京瓦伎藝」條者為北宋徽宗崇寧、大觀（一一○二──一一一○）以來

❻ 以上引文分別見〔宋〕孟元老：《東京夢華錄》，頁三五、三七、四七。

的汴京瓦舍伎藝，其項目如下：

小唱、嘌唱，般雜劇⑥②，杖頭傀儡（其頭回為小雜劇）、懸絲傀儡、藥發傀儡，筋骨上索雜手伎、踢杖、踢弄、講史、小說，舞旋、小兒相撲、雜劇、掉刀、蠻牌，影戲、弄喬影戲、弄蟲蟻，諸宮調、商謎、合生、說諢話、雜砌，神鬼，說三分、五代史，叫果子，弟子小兒隊舞。計二十七種。⑥③

其見於灌圃耐得翁《都城紀勝》「瓦舍眾伎」條為南宋理宗朝端平間（一二三四—一二三六）都城臨安之瓦舍伎藝，其項目如下：

舊教坊有：篳篥部、大鼓部、杖鼓色、拍板色、笛色、琵琶色、箏色、方響色、笙色、舞旋色、歌板色、雜劇色、參軍色、小兒隊、女童隊。諸宮調、細樂、大樂、小樂、清樂（龍笛色）、馬後樂、唱叫小唱、嘌唱（叫果子、喝耍曲兒）、叫聲（下影帶、散叫）、纏達、賺、覆賺、雜班（雜旺、紐元子、技和、

⑥② 由《東京夢華錄》可見北宋崇觀以來汴京瓦舍中民間伎藝的內容和狀況。卷五「京瓦伎藝」條其開首數語「崇觀以來在京瓦肆伎藝張廷叟孟子書主張」，「主張」二字屬上文或屬下文，便有以下兩種斷句法，其一為：崇寧、大觀以來，在京瓦肆伎藝：張廷叟《孟子書》，主張小唱：李師師……孫三四等，誠其角者。其二為：崇寧、大觀以來，在京瓦肆伎藝，張廷叟、孟子書主張。小唱：李師師……孫三四等。若據前者，則張廷叟為講唱《孟子書》之藝人，而「主張」「小唱」一詞，若較諸《都城紀勝》之「唱叫小唱」、《夢粱錄》之「小唱唱叫」（頁三〇九，「妓樂」條）與「小唱」，則似以後者為是，亦即崇觀以來的汴京瓦肆伎藝，由張廷叟和孟子書兩人來負責領導。因為說唱伎藝中之「說經」，皆指佛教講經文而言，從未有說儒家經典者。又此段下文之「般雜劇」一詞，亦宜屬上文作「宋雜劇」，而張成弟子……等般雜劇」。此雜劇當係「御前雜劇」，亦即狹義之「宋雜劇」，而「教坊減罷並溫習張翠蓋、之身分。《東京夢華錄》等書，因標點不同所產生之解讀有所差異，不勝枚舉。

⑥③〔宋〕孟元老：《東京夢華錄》，頁二九—三〇。

如下：

其見於西湖老人《繁勝錄》「瓦市」條者為南宋理宗淳祐（一二四一）以後都城臨安的瓦市伎藝，其項目

雜劇散段、打和鼓、撚梢子、散耍）、百戲（角觝、相撲爭交、使拳）、踢弄（搶雞、上竿、打筋斗、

踏蹺、打交輥、脫索、裝神鬼、抱鑼、舞判、舞斫刀、舞蠻牌、舞劍、與馬打毬、教船水鞦韆、東西班

野戰、諸軍馬上呈驍騎、街市轉焦䭔）、雜手藝（踢瓶、弄椀、踢磬、弄花鼓捶、踢墨筆、弄毬子、築毬、

弄斗、打硬、教蟲蟻、魚弄熊、燒煙火、放爆仗、火戲兒、水戲兒、聖花、撮藥、藏壓藥、法傀儡、壁

上睡、小則劇術射穿、弩子打彈、攢壺瓶、手影戲、弄頭錢、變線兒、寫沙書、改字）。弄懸絲傀儡、

崖詞、杖頭傀儡、肉傀儡。影戲。說話（小說、說公案、說鐵騎兒，說經、說參請，講史書）、合生、

起令、商謎（詩謎、字謎、戾謎、社謎）等近百種伎藝。❹

其見於吳自牧《夢粱錄》卷二十之「妓樂」、「百戲伎藝」、「角觝」、「小說講經史」❻等四條之瓦

舍伎藝內容係根據《都城紀勝》稍作修飾補苴，因之其項目幾於雷同。蓋《夢粱錄》成書在南宋末年度宗咸

淳（一二六五）之後，其見於周密《武林舊事》卷六〈諸色伎藝人〉者，雖其成書在宋亡以後，元世祖至元

說史書、御前雜劇、相撲、說經、小說、合生、覆射、踢瓶弄椀、杖頭傀儡、懸絲傀儡、使棒、打硬、

雜班、背商謎、教飛禽、裝神鬼、舞番樂、水傀儡、影戲、賣嘌唱、唱賺、說唱諸宮調、喬相撲、踢弄、

談譁話、散耍、裝秀才、學鄉談。❺（筆者按：計二十八種）

❹ 〔宋〕耐得翁：《都城紀勝》，頁九五－九八。

❺ 〔宋〕西湖老人：《西湖老人繁勝錄》，頁一二三－一二四。

❻ 〔宋〕吳自牧：《夢粱錄》，頁三〇八、三一〇、三一二。

二十七年（一二九〇）以前，但所錄則為南宋時期臨安的情況為範圍。其所記之伎藝人項目如下：

御前應制、御前畫院、棋待詔、書會、演史、說經、譚經、小說、影戲、唱賺、小唱、丁未年撥入勾欄

弟子嘌唱賺色、鼓板、雜劇、雜扮、彈唱因緣、唱京詞、諸宮調、唱耍令、唱撥不斷、說諢話、商謎、

覆射、學鄉談、舞綰百戲、神鬼、撮弄雜藝、泥丸、頭錢、踢弄、傀儡（懸絲、杖頭、藥發、肉傀儡、

水傀儡）、頂橦踏索、清樂、角觝、喬相撲、女颭、使棒、打硬、舉重、打彈、蹴毬、射弩兒、散耍、

裝秀才、吟叫、合笙、沙書、教走獸、教飛禽、蟲蟻、弄水、放風箏、煙火、說藥、捕蛇、七聖法、消

息等六十種。❻

(二)瓦舍勾欄技藝之分類

以上可以概見兩宋瓦舍中之伎藝，如今所言之「表演藝術」，若就樂舞、歌唱、雜技、說唱、戲曲、偶戲

來分，則其目如下：

1. 樂舞：舞旋、弟子小兒隊舞（小兒隊、女童隊）、篳篥部、大鼓部、杖頭部、拍板色、笛色、方響色、

 笙色、參軍色、細樂、大樂、小樂、清樂、馬後樂、起令、舞番樂等十八種。

2. 歌唱：小唱、嘌唱（叫果子、唱耍曲兒）、歌板色、唱叫小唱、叫聲、鼓板、吟叫等八種。

3. 雜技：毬杖踢弄（搶金雞）、小兒相撲（相撲爭交）、掉刀、蠻牌、弄蟲蟻、商謎、神鬼、使拳、上竿、

 打筋斗、踏蹺、打交輥、脫索、抱鑼、舞判、舞砍刀、舞蠻牌、舞劍、與馬打毬、教船水鞦韆、東西班、

野戰、諸軍馬上呈驍騎、街市轉焦鎚、踢瓶、弄椀、踢磬、弄花鼓搥、踢墨筆、築毬子、弄斗、打硬、魚弄熊、燒煙火、放爆仗、火戲兒、水戲兒、撮藥、藏壓藥、壁上睡、小則劇術射穿、弩子打彈、攛壺瓶、弄頭錢、變線兒、寫沙書、改字、覆射、使棒、散耍、裝秀才、御前應制、御前畫院、棋待詔、頂橦踏索、喬相撲、女颭、舉重、蹴毬、教走獸、教飛禽、弄水、放風箏、捕蛇、七聖法、消息等六十八種。

4.說唱(說三分、五代史)、小說、諸宮調、合生(合笙)、說諢話、說公案、說鐵騎兒、說經、說參請、學鄉談、彈唱因緣、唱京詞、唱耍令、唱撥不斷、說藥、纏達、賺、覆賺、崖詞等二十種。

5.戲曲:雜劇(豔段、正雜劇二段、散段雜班)。

6.偶戲:懸絲傀儡、杖頭傀儡、藥發傀儡、肉傀儡、水傀儡、影戲、喬影戲、手影戲等八種。

以上這些伎藝,南渡後很多成立了自己的行社組織,《武林舊事》卷三「社會」條:

二月八日為桐川張王生辰,震山行宮朝拜極盛,百戲競集:如緋綠社(雜劇)、齊雲社(蹴毬)、遏雲社(唱賺)、同文社(耍詞)、角觝社(相撲)、清音社(清樂)、錦標社(射弩)、錦體社(花繡)、英略社(使棒)、雄辯社(小說)、翠錦社(行院)、繪革社(影戲)、淨髮社(梳剃)、律華社(吟叫)、雲機社(撮弄)。而七寶、榜馬二會為最:玉山寶帶,尺璧寸珠,璀璨奪目,而天驥龍媒,絨韉寶轡,競賞神駿。……若三月三日殿司真武會,三月二十八日東嶽生辰社會之盛,大率類此,不暇贅陳。⑱

⑱ 〔宋〕周密:《武林舊事》,頁三七七—三七八。

其內容較諸以上所述又有所不同，其最可注意的是出現了「翠錦社」之「行院」，「行院」與「院本」自有關係，又「花繡」與「梳剃」顯然為手工藝，就不止於表演藝術了。但無論如何，由此可見瓦舍勾欄中的民間伎藝發達到自組班社共襄盛舉，切磋伎藝的境地。而這許多發達的伎藝，可以說都是構成南戲北劇重要的因素，尤其大型說唱文學和藝術諸宮調、覆賺的成立，更提供了南戲北劇豐富的題材和音樂的滋養。如果沒有它們在瓦舍勾欄裡相互結合孕育，南戲北劇也就無法成立。以下且擇取與南戲北劇關係密切之伎藝予以簡介。

(三) 兩宋瓦舍勾欄中與南北曲套式關係密切之技藝

在宋代瓦舍勾欄伎藝中，與南戲北劇關係最直接而密切的，自然是雜劇和偶戲，對此著者已有專文。❻❾這裡要提出來的是轉踏（傳踏、纏達）、唱賺（覆賺）和諸宮調對南北曲套式的傳承和影響，藉此「窺豹一斑」，以見瓦舍勾欄伎藝對南戲北劇的形成，實有密切的關係。

1. 轉踏

又稱「傳踏」、「纏達」。演出時分為若干節，每節一詩一詞，唱時伴以舞踏。開演前有「放隊詞」，收尾有「收隊詞」，明其為隊舞。宋曾慥《樂府雅詞》序：「九重傳出，以冠于篇首，諸公轉踏次之。」❼⓿鄭僅〈調笑〉之〈放隊〉詞有「新詞婉轉遞相傳」之語❼❶，蓋歌女以調笑一曲展轉歌之也。每歌以一詩一詞詠一故事，

❻❾ 見曾永義：〈參軍戲及其演化之探討〉，收入曾永義：《參軍戲與元雜劇》，頁一—一二二；〈論說「五花爨弄」〉，收入曾永義：《論說戲曲》，頁一九九—二三八；〈中國偶戲考述〉，見武漢大學藝術學系編：《珞珈藝術評論》第一輯（武漢：武漢出版社，二〇〇四年），頁二一一—二四八。均已納入本書篇章之中。

❼⓿ 〔宋〕曾慥：《樂府雅詞》（臺北：臺灣商務印書館，一九七九年《四部叢刊正編》影印舊鈔本），頁一。

詩末二字，即為詞首二字，亦有婉轉遞傳之意，故又稱傳踏，踏者，連手踏足之意。王灼《碧雞漫志》卷三云：

「世有般涉調【拂霓裳】曲，因石曼卿取作傳踏，述開元天寶舊事。」[72]又吳自牧《夢粱錄》：「有引子、尾

聲為『纏令』。引子後只有兩腔迎互循環，間有纏達。」[73]「纏達」明顯為「傳達」之音轉，可見宋末「傳踏」易

名為「纏達」；而其一詩一詞，改由兩曲調迎互循環，勾隊詞變為引子，放隊詞變為尾聲。其現存作品如無名

氏《調笑集句》分詠巫山、桃源、洛浦、明妃、班女、文君、吳孃、琵琶等八事，鄭僅《調笑》分詠羅敷、莫

愁、相如文君、劉郎遇仙、鮑照結客少年場行、羽林郎、劉禹錫採菱行、吳姬留別、蘇小小、楊妃明皇、越女

採蓮、蘇蘇等十二事。另外晁補之、秦觀、毛滂、洪邁也都有「調笑轉踏」。[74]

2. 唱賺

耐得翁《都城紀勝》「瓦舍眾伎」條：

唱賺在京師日，有纏令、纏達；有引子、尾聲為「纏令」；引子後只以兩腔互迎、循環間用者為「纏達」。

中興後，張五牛大夫因聽動鼓板中，又有四片太平令，或賺鼓板（原注：即今拍板大篩揚處是也），遂

撰為「賺」。賺者，誤賺之義也，令人正堪美聽，不覺已至尾聲，是不宜為片序也。今又有「覆賺」，

又且變花前月下之情及鐵騎之類。凡賺最難，以其兼慢曲、曲破、大曲、嘌唱、耍令、番曲，叫聲諸家

腔譜也。[75]

[71] 同前註，頁五。

[72] 〔宋〕王灼：《碧雞漫志》，《中國古典戲曲論著集成》第一冊（北京：中國戲劇出版社，一九五九年），頁一二八。

[73] 〔宋〕吳自牧：《夢粱錄》，頁三一〇。

[74] 劉宏度：《宋歌舞劇考》（臺北：世界書局，一九六三年），卷六〈轉踏九種〉，頁七六—一一二。

可見「唱賺」是由「轉踏」演變而來的「纏達」和「纏令」。根據上文引錄的《都城紀勝》，纏達是套曲形式的一種，其組織是由引子之後兩支曲子迎互交替循環，沒有尾聲；纏令則是引子之後接以若干支曲牌而結以尾聲。其所以名為賺，乃是曲調美聽，教人不覺於曲之已終。據說那是南宋初年一位叫張五牛的藝人在臨安創立的，他因聽到民間稱為「鼓板」的歌唱藝術，有分為四段的《太平令》，從而創造了一種稱為「賺」的新歌曲形式。它不宜單獨使用，必須聯於纏令中，也因此使得「纏令」有進一步的發展。其演唱內容不僅有「花前月下之情」，而且有「鐵馬金戈之事」。至南宋末，有人又把這種唱賺的賺詞一套重複的運用，有如諸宮調之以各種宮調的套曲組成一般，把它叫做「覆賺」，這種「覆賺」其實可以叫做「南諸宮調」，也因此它的音樂最難也最複雜，兼有慢曲、曲破、大曲、嘌唱、耍令、番曲、叫聲等各家門派的腔譜。王國維《宋元戲曲考》調宋人陳元靚《事林廣記》中所載的一套《圓社市語》是現存的唯一「賺詞」之例。❼⑥ 此賺詞之前有一段〈遏雲要訣〉和〈遏雲致語〉，後邊有一段〈駐雲主張〉。其中〈遏雲致語〉講唱賺規則，〈遏雲致語〉用一首〈鷓鴣天〉詞，為筵前唱賺開場詞；〈駐雲主張〉則用來描述唱賺情形，如其中一首詩寫道：「鼓板清音按樂星，那堪打拍更精神。三條犀架垂絲絡，兩隻仙枚擊月輪。笛韻渾如丹鳳叫，板聲有若靜鞭鳴。幾回月下吹新曲，引得嫦娥側耳聽。」可見唱賺是用鼓笛和拍板來伴奏的。《圓社市語》則是一套歌詠蹴踘的賺詞，其題目叫「圓裡圓」，用中呂宮【紫蘇花】、【縷縷金】、【好孩兒】、【大夫娘】、【好孩兒】、【入賺】、【越恁好】、【鷓打兔】、【尾聲】等九支曲子組成。❼⑦

❼⑤　〔宋〕耐得翁：《都城紀勝》，頁九七，與〔宋〕吳自牧：《夢粱錄》，「妓樂」條所記內容近似，頁三一○。

❼⑥　王國維：《宋元戲曲考》，收入《王國維戲曲論文集》（臺北：里仁書局，一九九三年），頁五一—五八。

❼⑦　〔宋〕陳元靚：《事林廣記》（北京：中華書局，一九九九年），辛集，卷上，頁一九七—一九八。

3.諸宮調

《都城紀勝》「瓦舍眾伎」條謂「諸宮調本京師孔三傳編撰傳奇靈怪，入曲說唱」。《夢粱錄》「妓樂」條謂「說唱諸宮調，汴京有孔三傳編成傳奇靈怪，入曲說唱」。[78]可見孔三傳在北宋神宗哲宗時創立諸宮調，那是「入曲說唱」的文學和藝術，內容有如小說之傳奇靈怪；孔三傳籍貫應是澤州（今山西晉城、沁水一帶），他後來到汴京（今開封）去發揮他的藝術，頗享盛名。據《夢粱錄》，諸宮調用鼓、板、笛伴奏。諸宮調曲本，宋代未見留存。金代有無名氏《劉知遠諸宮調》、董解元《西廂記諸宮調》，元代有《天寶遺事諸宮調》流傳下來。

由於諸宮調曲體宏大，曲調豐富，所以適宜敘述曲折複雜的長篇故事。像《西廂記諸宮調》共用十三個宮調，一百九十三個套數（絕大多數為短套，有兩套甚至為單曲）、一百三十九支不同的曲子；其曲調來源很廣。南宋唱賺藝人張五牛有《雙漸蘇卿諸宮調》，此本雖然無法覓得，但曾盛行一時，《水滸傳》第五十一回〈插翅虎枷打白秀英〉中記白秀英說唱這個故事，可據此見出說唱諸宮調的情形，其所述白秀英是一位多才多藝的藝人，她擅長戲舞、吹彈、歌唱諸般技藝。她表演的《豫章城雙漸趕蘇卿》是夾在《笑樂院本》和《襯交鼓兒院本》之間的。演出時先由她父親「開呵」，她才上場念七言四句詩，並說「開話」，然後說說唱唱，明白揭示這是「說唱」藝術。而當她到最緊要處的「務頭」，她父親又上臺「按喝」，她便端起盤子向聽眾求賞。而由「拈起鑼棒」、「笛吹紫竹篇篇錦，板拍紅牙字字新。」[79]可見說唱諸宮調的樂器有鑼、笛、板，表演時不止有說有唱，而且還有「舞態蹁躚」。

[78] 〔宋〕耐得翁：《都城紀勝》，頁九六。〔宋〕吳自牧：《夢粱錄》，頁三一〇。

現存三種諸宮調，無名氏《劉知遠》應是最早的藝人話本；董解元《西廂記》和王伯成《天寶遺事》都是文人作品。

《劉知遠》諸宮調是光緒三十三、三十四年（一九〇七—一九〇八）俄國柯智洛夫探險隊在我國黑水故城發現的殘本。由同時同地發現的其他古書刊本年代，它很可能是相當於南宋光宗紹熙元年、金章宗明昌元年（一一九〇）的刻本。它雖然只殘存四十二頁，但可看出其體製較其他二種原始，現在七十六套中，就有六十三套是由單曲和尾聲構成；此外，聯數曲附尾聲的只有三套，僅有單曲的有九套。其文字極為質樸，顯然為構肆藝人所用的腳本。

《董西廂》是唯一的完本，它使我們明白由詞入曲的發展過程，是承上啟下的一種過渡體製。

董解元，元代鍾嗣成《錄鬼簿》和陶宗儀《輟耕錄》都說他是金章宗（一一九〇—一二〇八在位）時人。鍾氏並認為他對北曲有創始之功，而把他列於「前輩已死名公，有樂府行於世者」之首。「解元」是當時對一般讀書人的稱呼，不能用以證明他在鄉試中居榜首。從《董西廂》卷首的〈引辭〉和〈斷送引辭〉可知他流連於「秦樓楚館」、「醉時歌，狂時舞」，是一位風流瀟灑的文人。他把元稹三千字的《鶯鶯傳》擴充為五萬言的說唱文學，使故事情節更為生動，人物形象更為突出，主題思想更為不俗，根本的否定了鶯鶯為「尤物」，張生始亂終棄為「善補過」的可笑觀點，使往後凡以崔張故事為題材的文學作品，莫不接受《董西廂》的全新觀點。他敘事中有抒情氣息，抒情中又能情景交融，刻畫人物心理尤能細緻入微。其語言之運用質樸深厚，高雅優美，莫不恰如其分。難怪胡應麟會說「金人一代文獻盡此矣」。⑧⑩

⑦⑨〔元〕施耐庵集撰，〔明〕羅貫中纂修，王利器校注：《水滸全傳校注》，頁二〇六七—二〇六九。

《天寶遺事諸宮調》，其書久佚，散見於各種曲譜與曲選之中。鄭振鐸曾從《雍熙樂府》輯出五十二套，《九宮大成》輯出二套，共五十四套[81]，趙景深輯本又增八套（見與君《趙輯本《天寶遺事諸宮調輯逸》》，《星島日報》附稿《俗文學》十三期），馮沅君輯有六十一套[82]，凌景埏、謝伯陽校注《諸宮調兩種》中，調「考辨真偽，汰誤增失，共收套數（包括殘套）六十篇，零曲一首」[83] 其作者王伯成，元初涿州人，另有《貶夜郎》和《泛浮槎》雜劇兩種。其《天寶遺事》雖名為「諸宮調」，但套曲體製與元人北曲不殊，所述唐明皇楊貴妃故事，頗涉淫穢語。

諸宮調的演出，金元時相當盛行，除上述三種外，《董西廂》還提到《崔韜逢雌虎》、《鄭子遇妖狐》、《井底引銀瓶》、《雙女奪夫》、《離魂倩女》、《謁漿崔護》、《柳毅傳書》。元雜劇《諸宮調風月紫雲亭》還提到《三國志》、《五代史》、《七國志》等劇目。元代以後就被雜劇取代而消沉了。

以上「纏達」、「纏令」、「唱賺」對南戲北劇套式均有傳承，其「纏達」、北曲如正宮套式【滾繡球】、

【倘秀才】兩調常循環使用，可多至四、五次，成為正宮套式之特點。其例甚多，舉羅貫中《風雲會》第三折為例：

⑧ 〔明〕胡應麟：《少室山房筆叢》，卷四一，〈辛部·莊嶽委談下〉：「《西廂記》雖出唐人《鶯鶯傳》，實本金董解元。《董曲今尚行世，精工巧麗，備極才情，而字字本色，言言古意，當是古今傳奇鼻祖。金人一代文獻盡此矣。」收入俞為民、孫蓉蓉編：《歷代曲話彙編·明代編》第一集（合肥：黃山書社，二〇〇八年），頁六四七。

⑧ 鄭振鐸：《宋金元諸宮調考》，《鄭振鐸全集》第五冊（石家莊：花山文藝出版社，一九九八年），頁一六一─一三四。

⑧ 馮沅君：《天寶遺事輯本題記》，《古劇說彙》（上海：商務印書館，一九三九年），頁二三二─二九三。

⑧ 〈《天寶遺事諸宮調》輯校題記〉，《諸宮調兩種》（臺北：里仁書局，一九八五年），頁八八。

【端正好】、【滾繡球】、【倘秀才】、【滾繡球】、【倘秀才】、【呆骨朵】、【倘秀才】、【滾繡球】、【倘秀才】、【滾繡球】、【倘秀才】、【滾繡球】、【倘秀才】、【脫布衫】、【醉太平】、【二煞】、【收尾】。

計十六曲，共用【倘秀才】、【滾繡球】循環五次。《太和正音譜》於【滾繡球】、【倘秀才】兩調名下均注：「亦作子母調」。王國維《宋元戲曲考》謂：「【端正好】當宋纏達之引子，而【滾繡球】、【倘秀才】兩曲迎互循環，隨煞則當纏達之尾聲。」王氏所云之「隨煞」指正宮各種尾聲之引子而言。北曲中純粹之「纏達」套式未見其例，正宮所見，其實是纏令帶纏達的套式。

南曲如仙呂入雙調【風入松】與【急三鎗】。其例亦甚多，以《荊釵記·祭江》為原始，其套式如下：

《九宮大成》云：

【風入松】、【前腔】、【急三鎗】、【風入松】、【急三鎗】、【風入松】、【急三鎗】、【風入松】。

後，或一曲、或二曲，必帶三字六句二段，謂之【急三鎗】。[84]

按所云「二段共三字六句」，應作「十句」為是。又《荊釵記·就祿》之【下山虎】、【亭前柳】亦然。

其「纏令」可以說是「一般單曲聯套」，這是南北曲很習見的套式，其北曲如吳昌齡《唐三藏西天取經》「餞送郊關開覺路」之仙呂宮套式：

【點絳唇】、【混江龍】、【油葫蘆】、【天下樂】、【後庭花】、【青哥兒】、【煞尾】。

南曲如姚茂良《精忠記·刺字》之中呂宮套式：

[84]〔清〕周祥鈺、鄒金生編，徐興華、王文祿分纂：《九宮大成南北詞宮譜》第八八冊（臺北：臺灣學生書局，一九八七年），卷三，頁四四六。

【粉孩兒】、【福馬郎】、【紅芍藥】、【耍孩兒】、【會河陽】、【縷縷金】、【越恁好】、【紅繡鞋】、【尾聲】。

「一般單曲聯套」與「雜綴」不同，前者必須同宮調或同管色之曲牌，依一定次序、押同一韻部予以聯用；後者則各曲牌可不同宮調、無一定次序、可不押同一韻部而任意聯接，此為早期南戲形式，或者在不重要的場面以粗曲應之之時所出現的情況。

「一般單曲聯套」的「纏令」，其實有更古老的根源：北宋大駕鼓吹，恆用【導引】、【六州】、【十二時】三曲。梓宮發引，則加【衪陵歌】；虞主回京，則加【虞主歌】；各為四曲。南渡後郊祀，則於大駕鼓吹三曲外，又加【奉禋歌】、【降仙台】二曲，共為五曲。[85] 其導引即為引子，十二時即為尾聲。則「纏令」之形式實始於宋大駕鼓吹曲。

至於王國維所引《事林廣記》中套式，實為「帶賺的纏令」，此種套式亦見於董解元《西廂記諸宮調》：

【憑欄人】、【賺】、【美中美】、【大聖樂】、【尾】。

此套題為「道宮憑欄人纏令」，實為帶賺的纏令。後來南戲傳奇套式中每用賺曲。吳梅《南北詞簡譜》卷五〈南黃鍾宮‧賺〉注云：

賺為過渡之曲。如前後諸曲不相連屬，則中間用【賺】一支二支皆可。舊曲中如《金雀》之〈喬醋〉、《南兩廂》之〈佳期〉、《風箏誤》之〈逼婚〉皆是也。各宮各有【賺】曲，句法亦無甚大異。沈氏《新譜》有為別立名目者，亦好奇之筆耳。[86]

[85] 以上見王國維：《宋元戲曲考》，收入《王國維戲曲論文集》，頁五二二。

按《簡譜》收賺曲有南黃鍾宮《幽閨》（頁二七四）、南正宮《荊釵》（頁三一五）、南仙呂宮《荊釵》（頁三七〇），又名【不是路】、【薄媚賺】。南南呂宮《尋親》（頁四九三）、南道宮《曇花》（頁五四一），此名【魚兒賺】，為道宮特異處，與他宮異。南大石調《殺狗》（頁五五二）、南小石調《四節》（頁五六五）、南雙調《五福》（頁六一九），又名【惜花賺】，與仙呂賺同。南商調《長生殿》（頁六七九），南般涉調《永團圓》（頁七一七），南羽調《教子》（頁七三〇），南越調《琵琶》（頁七六六），又名【竹馬兒賺】等十二宮調之賺曲，可見宋人張五牛唱賺影響南曲之大。

諸宮調之套式除上文所舉「纏令」和「帶賺的纏令」之外，尚有單曲、單曲加尾聲、纏令帶纏達三種形式。如：

仙呂調【一斛義】。

中呂調【牧羊關】、【尾聲】。

仙呂調【六么】、【六么遍】、【哈哈令】、【瑞蓮兒】、【哈哈令】、【瑞蓮兒】、【六么實催】、【六么遍】、【哈哈令】、【瑞蓮兒】、【哈哈令】、【瑞蓮兒】、【尾】。

單曲和單曲加尾聲的形式為北劇套式所無，但卻見於南曲套式。而纏令帶纏達的套式，在北曲正宮套中不乏其例，上文所舉元劇套式第二類型即是。至於純粹的「纏達」則沒有，元劇中只有馬致遠《陳摶高臥》第三折和鄭廷玉《看錢奴》次折比較接近。但無論如何，諸宮調與南北曲關係密切，則是不爭的事實。對此，鄭因百師

　吳梅：《南北詞簡譜》，收入王衛民編校：《吳梅全集》（石家莊：河北教育出版社，二〇〇二年），頁二七四。以下所引本書頁數同此版本。

已有專文詳論，大意說諸宮調是一部從詞到曲蛻變時期的作品，也是南曲將分未分時的作品。往上說與詞有關；往下說不只為北曲之祖，與南曲也有極密切的關係。因百師論「《董西廂》與北曲的關係」是從宮調、曲調、尾聲格式、套式組織、音樂用韻及方言俗語語等六方面來說明，從而見出《董西廂》在宮調、曲調、尾格、套式等方面之被北曲所沿用，而在音樂、用韻及方言俗語語等方面，兩者又復相同。可見像《董西廂》那樣的諸宮調，與北曲的傳承關係是多麼的密切。因百師論「《董西廂》與南曲的關係」是從宮調、曲調、尾聲格式、套式組織等四方面論《董西廂》對南曲的傳承與影響，雖其關係不如北曲密切，但南曲從中汲取滋養也是很明顯的。[87]

三、瓦舍勾欄中之樂戶

(一)唐代以前之樂戶

兩宋瓦舍勾欄中擔任歌舞雜技乃至戲曲表演的優伶，其主要成員，乃是自北魏以來的所謂「樂戶」。

「樂戶」的根源，可以追溯到漢代以前，典籍所見的女樂、樂工、倡優、優伶等。[88]但若論樂戶之名稱與制度，則始於北魏。《魏書》卷八十六〈孝感傳·閻元明傳所附皇甫奴傳〉云：

[87] 鄭騫：《景午叢編》，下編，頁三七四—四〇六。

[88] 喬健、劉賢文、李天生：《樂戶》（南昌：江西人民出版社，二〇〇三年），頁二五—二六。

河東郡人楊風等七百五十人，列稱樂戶。皇甫奴兄弟，雖沉兵伍而操尚彌高，奉養繼親，甚著恭孝之稱。[89]

按此條所記，皇甫奴兄弟事發生於北魏孝文帝太和五年（四八一），楊風兄弟事在北魏宣武帝景明初年（五○○）。而以罪入樂籍者則始見北魏《魏書·刑罰志》云：

孝昌（五二五—五二七）已後，天下淆亂，法令不恆，或寬或猛。及爾朱擅權，輕重肆意，在官者，多以深酷為能。至遷鄴，京畿群盜頗起。有司奏立嚴制：諸強盜殺人者，首從皆斬，妻子同籍，配為樂戶；其不殺人，及贓不滿五匹，魁首斬，從者死，妻子亦為樂戶。[90]

按北魏孝明帝孝昌計三年，當西元五二五—五二七年，時間較《孝感傳》所記皇甫奴兄弟事晚四十四年。可能是：樂戶制度早已施行，而嚴定法制屬行天下則在其後。由以上可知「樂戶」用於懲治罪犯家屬，使之屈辱於卑賤之地位。

其後樂戶制度，亦見於《周書》卷二十一《司馬消難傳》[91]、《隋書·裴蘊傳》[92]、《隋書·萬寶常

[89] 〔北齊〕魏收：《魏書》第五冊（北京：中華書局，一九九七年），頁一八八四。

[90] 同前註，頁二八八八。

[91] 《周書·司馬消難傳》云：「初楊忠之迎消難，結為兄弟。情好甚篤。隋文每以叔禮事之。及陳平，消難至京，特免死，配為樂戶。經二旬放免，猶被舊恩，特蒙引見，尋卒于家。」見〔唐〕令狐德棻等：《周書》第二冊（北京：中華書局，一九九七年），頁三五五。

[92] 〔唐〕魏徵等：《隋書》（北京：中華書局，一九九七年），卷六七，《裴蘊傳》：「（蘊）大業初，考績連最。煬帝聞其善政，徵為太常少卿。初，高祖不好聲技，遣牛弘定樂，非正聲清商及九部四儛之色，皆罷遣從民。至是，蘊揣知帝意，

傳》[93]。

至唐代，則從太常到教坊，從宮廷樂人到地方官府樂人，從軍旅中的樂營到寺屬音聲、縣內教坊。雖然這些樂人的身分上有細微之差異，服務的機構、對象不同，戶籍分隸於太常和州縣，但作為賤民之賤籍則一致。《舊唐書·太宗諸子傳》云：

> （承乾）常命戶奴數十百人專習伎樂，學胡人椎髻，翦綵為舞衣，尋橦跳劍，晝夜不絕，鼓角之聲，日聞於外。

這便是唐代樂人的實際社會地位，即賤奴是也。除了在皇帝面前演出的樂人能夠以長役相對固定之外，其餘在太常服務的樂工均須由居於州縣者輪值，他們所奏的音樂既有雅樂亦有俗樂；既在祭祀、典禮、儀式、軍旅、寺廟中應用，亦用於宮廷的筵宴和多種喜慶風俗場合中。州縣所屬的樂戶，在輪值之餘，也會服務於市井民間。

《資治通鑑》卷八百一十載隋煬帝時：

> 帝以啟民可汗將入朝，欲以富樂誇之，……奏括天下周齊梁陳樂家子弟皆為樂戶，……於四方散樂，大集東京。[94]

[93] 《資治通鑑》第一二冊（北京：中華書局，一九五六年），頁五六二六。

[94] 〔宋〕司馬光：《資治通鑑》，卷七八，頁一七八三。

[95] 《隋書·萬寶常傳》云：「萬寶常，不知何許人也。父大通，從梁將王琳歸於齊。後復謀還江南，事泄，伏誅。由是寶常被配為樂戶。」同前註。《隋書·萬寶常傳》云：「萬寶常，不知何許人也。父大通，從梁將王琳歸於齊。後復謀還江南，事泄，伏誅。由是寶常被配為樂戶。」奏括天下周、齊、梁、陳樂家子弟，皆為樂戶。其六品已下，至于民庶，有善音樂及倡優百戲者，皆直太常。是後異技淫聲咸萃樂府，皆置博士弟子，遞相教傳，增益樂人至三萬餘。帝大悅，遷民部侍郎。」（頁一五七四—一五七五）

〔後晉〕劉昫等：《舊唐書》，頁二六四八。

這就保持了宮廷與地方樂人所習所奏的曲目在相當程度上的一致性。唐代寺廟所奏的音樂也是以俗樂為主，而且奏樂多是延請教坊樂人，以及寺屬音聲人，這便是唐代樂籍制度下的音樂自上而下一脈相承的道理了。⑨⑥

(二) 兩宋之樂戶

兩宋樂戶沿襲唐代。《宋史》卷一百四十二《樂志第十七》「教坊」條云：

宋初循舊制，置教坊凡四部（雅樂、宴樂、清樂、散樂）。其後平荊南得樂工三十二人，平西川得一百三十九人，平江南得十六人，平太原得十九人，餘藩臣所貢者八十三人，又太宗藩邸有七十一人。

由是四方執藝之精者皆在籍中。⑨⑦

可見宋初教坊藝人隊伍已頗為龐大，達四百六十一人。又《北盟會編》卷七十七「金人來索諸色人」條載，靖康間，金人向宋教坊索取的諸色伎藝人，有樂人四十五人，露臺祗候伎女千人，雜劇、說話、弄影戲、小說、嘌唱等一百五十餘家；同書卷七十八「三十日庚申」條又載金人取「諸般百戲一百人，教坊四百人，木匠五十人，竹瓦泥匠石匠各三十人，走馬打毬弟子七人，鞍作十人，玉匠一百人，內臣五十人，街市弟子五十人，學士院待詔五人，築毬供奉五人，金銀匠八十人，吏人五十人，八作務五十人，後苑作五十人，司天臺官吏五十人，弟子簾前小唱二十人，雜戲一百五十人，舞旋弟子五十人」。⑨⑧也可見至北宋末教坊組織依舊龐大，藝人

⑨⑥ 項陽：《山西樂戶研究》（北京：文物出版社，二〇〇一年），第一章〈樂戶的源流〉，第二節「隋唐時期的樂戶」，頁一三一。

⑨⑦ ［元］脫脫等：《宋史》（北京：中華書局，一九七七年），頁三三四七—三三四八。

⑨⑧ ［宋］徐夢莘：《三朝北盟會編》第二冊（臺北：文海出版社，一九六二年），卷七十七，頁一三九—一四〇；卷七十八，

仍然眾多。而由此也可見金人之樂戶乃索自宋廷，而遼與西夏之樂戶亦均得自宋廷。[99]

《夢粱錄》卷二十「妓樂」條，教坊有篳篥部、大鼓部、拍板色、歌板色、琵琶色、箏色、方響色、笙色、龍笛色、頭管色、舞旋色、雜劇色、參軍色等十三部色，色有色長，部有部頭。上有教坊使副，鈐轄、都管、掌儀、掌範，皆是雜流命官。另外內廷還有鈞容班（後改鈞容直）人為御前軍樂。

南宋高宗紹興年間「廢教坊職名」，臨安府的樂戶官妓，就有奉御前供奉的責任。[100]

官妓「籍屬教坊」[102]，絲竹管絃，豔歌妙舞，陪侍朝貴宴飲，為官府送往迎來，暇日也在勾欄呈藝。京師之外，各地州郡也都設有官妓，承應包括雜劇在內的各種妓樂。例如成都富春坊的「笙歌圖」[103]，長安的「胭

[99] 《遼史・志第七・地理志一》云：「上京西樓，有邑屋市肆，交易無錢而用布，有綾錦諸工作、宦者、翰林、伎術、教坊、角觝、儒、僧尼、道士、中國人并、汾、幽、薊為多。」[元]脫脫等：《遼史》（北京：中華書局，一九九五年），頁四一。可見其教坊樂戶多來自中國。元代史料叢刊《廟學典禮（外二種）》云：「高學士諱智耀，字顯道，河西中興路人也。世為西夏顯族。……時庫德太子鎮西涼，……（公）詣藩府進見，……公曰：『……兵燼之餘，某家樂工尚多存者。』因公乘驛往取之。」王頲點校：《廟學典禮（外二種）》（杭州：浙江古籍出版社，一九九二年），卷一，〈秀才免差撥〉，頁一〇一一。可見西夏樂戶也來自中國。

[100] 同前註。

[101] [宋]吳自牧：《夢粱錄》，頁三〇八。

[102] [宋]金盈之撰，周曉薇校點：《新編醉翁談錄》（瀋陽：遼寧教育出版社，一九九八年），卷七，〈平康總序〉，頁三一。

[103] [宋]陸游：【憶秦娥】，見唐圭璋編：《全宋詞》第三冊（北京：中華書局，一九六五年），頁一五八七。

脂坡」，吳興的「小市巷」[105]，建安的「畫橋」[106]等都是歌樓舞榭、櫛次鱗比的地方。[107]

唐代盛時，太常所屬樂戶，竟至萬戶。在相州（今河南安陽），自北齊以降，「技巧、商販及樂戶」尤多。[108]在吳興，其前溪村（今浙江德清）為南朝集樂之處，唐時「尚有數百家盡習樂，江南聲妓多自此出」。[109]入宋後，樂戶更遍布各地，官府燕集，按籍召之。平時則到瓦舍演出戲劇或其他伎藝。宮廷伎樂也選「樂戶子弟充之」。[110]

上文謂遼代設「瓦里」，沒入瓦里之人，其來源與「樂戶」相似，而亦有供奉音樂歌舞戲劇之伶官，則南北異地而處，一旦流入民間，則自然有類似北宋仁宗以後之瓦子樂人；所以「瓦舍」與「瓦里」有所關聯，並非毫無道理。

兩宋的教坊樂人、官妓和樂戶藝人都在瓦舍勾欄呈藝，教坊和鈞容直是在旬休之時到勾欄按樂，「亦許人

[104]　〔宋〕蘇軾：〈百步洪二首〉之二，見傅璇琮等主編：《全宋詩》，第一四冊，卷八〇〇，頁九二七〇。

[105]　〔明〕宋雷：《西吳里語》（據舊鈔本，現藏於臺灣大學總圖書館善本書室），卷二，頁四。

[106]　〔宋〕華岳：〈新市雜詠〉，《翠微南征錄》，收入《百部叢書集成續編》第一三輯第二函（影印《貴池先哲遺書》本），卷一〇，頁五—七。

[107]　以上參考薛瑞兆：〈宋代瓦舍勾欄〉，《戲曲研究》第一二輯（北京：文化藝術出版社，一九八四年），頁一六三—一六五。

[108]　《北史》卷八六、《隋書》卷七三、《太平寰宇記》卷五五、《文獻通考》卷三一六、《太平御覽》卷二五七等書。

[109]　〔唐〕撰人不詳：《大唐傳載》，收入《百部叢書集成續編》第五二輯第一六函（影印《守山閣叢書》本），頁一二。

[110]　〔宋〕馬端臨：《文獻通考》，《文淵閣四庫全書》，第六一三冊，卷一四五，頁二九二—三〇九。

觀看」。⑪官妓和樂戶藝人都屬「散樂」，自然是瓦舍勾欄呈藝的主體。《夢粱錄》卷二十「妓樂」條云：

如府第富戶，多于邪街等處，擇其能謳妓女，顧倩祗應。或官府公筵及三學齋會、縉紳同年會、鄉會，皆官差諸庫角妓祇直。自景定（宋理宗年號，一二六○─一二六四）以來，諸酒庫設法賣酒，官妓及私名妓女數內，揀擇上中甲者，委有娉婷秀媚，桃臉櫻唇，玉指纖纖，秋波滴溜，歌喉宛轉，道得字真韻正，令人側耳聽之不厭。官妓如金賽蘭（以下列舉十一名）……及私名妓女如蘇州錢三姐（以下列舉二十一名）……後輩雖有歌唱者，比之前輩，終不如也。⑫

可見官妓擅長歌唱。至於樂戶藝人，則幾乎無所不能，上文所舉瓦舍技藝的內容，原書於每項技藝之下，皆記以此成家者之姓名，由此也可見其技藝之繁盛與藝人名家之眾多。孫崇濤、徐宏圖《戲曲優伶史》據此分兩宋伎藝人之種類為：雜劇藝人（皇家雜劇色、應承雜劇色）、路歧雜劇藝人）、說唱藝人（以說為主者、以唱為主者）、歌舞與歌舞戲藝人、傀儡戲與影戲藝人、百戲雜耍等五大類⑬，可以概見其於伎藝實無所不能。

兩宋呈藝於瓦舍勾欄的藝人之外，尚有游食城鄉的樂工。耐得翁《都城紀勝》「市井」條云：

此外如執政府牆下空地（舊名南倉前）諸色路歧人，在此作場，尤為駢闐。又皇城司馬道亦然。候潮門外殿司教場，夏月亦有絕伎作場。其他街市，如此空隙地段，多有作場之人。如大瓦肉市，炭橋藥市、橘園亭書房、城東菜市、城北米市。其餘如五間樓福客糖果所聚之類，未易縷舉。⑭

⑪ 官妓和樂戶藝人都屬「散樂」

⑪〔宋〕孟元老：《東京夢華錄》，卷五，「京瓦伎藝」條，頁二九。

⑫〔宋〕吳自牧：《夢粱錄》，頁三○九─三一○。

⑬ 孫崇濤、徐宏圖：《戲曲優伶史》（北京：文化藝術出版社，一九九五年），頁七八─九一。

⑭〔宋〕耐得翁：《都城紀勝》，頁九一。

又周密《武林舊事》卷六「瓦子勾欄」條云：

或有路歧不入勾欄，只在耍鬧寬闊之處做場者，謂之「打野呵」，此又藝之次者。⑮

所謂「路歧」，《宦門弟子錯立身》第十三出白：「在家牙墜子，出路路歧人。」⑯宋曾三異《因話錄》「散樂路歧人」條云：「『散樂』出《周禮》註云：野人之能樂舞者，今乃謂之路歧人。」⑰則「路歧人」有如現在所謂「跑江湖的民間藝人」，他們的藝術不如固定駐演瓦舍勾欄的藝人，他們的來源可能是不入流的樂戶人家和難以為生的窮人子弟。而由兩段資料亦可見其處處作場，只要有寬闊隙地即可。⑱

又《元史》卷六十八〈禮樂二·制樂始末〉：

（三）元明之樂戶

元代的樂戶基本上亦承兩宋制度，如關漢卿《金線池》雜劇第三折云：

賢弟不知，樂戶們一經責罰過了，便是受罪之人，做不得士人妻妾。⑲

⑮〔宋〕周密：《武林舊事》，頁四四一。

⑯錢南揚校注：《永樂大典戲文三種校注》，頁二五二。

⑰〔宋〕曾三異《因話錄》，收入〔明〕陶宗儀編：《說郛》第一一冊（上海：商務印書館，一九三〇年影印明鈔涵芬樓藏版本），卷一九，頁一五。

⑱馮沅君《古劇四考·路歧考》云：「『宋、元』時代的伶人叫做路歧。人家以此稱呼他們，他們有時也以此自稱。」見《古劇說彙》（上海：商務印書館，一九四七年），頁八。其說恐有未的。

⑲據王季思主編：《全元戲曲》，第一冊，頁一二三。

（至元元年，一二六四）十有二月，籍近畿儒戶三百八十四人為樂工。……十三年，以近畿樂戶多逃亡，僅得四十有二，復徵用東平樂工。⑫

又《馬可波羅行紀》云：

凡賣笑婦女不居城內，皆居附郭。因附郭之中外國人甚眾，所以此輩娼妓為數亦多，計有二萬有餘，皆能以纏頭自給，可以想見居民之眾。⑫

可見元代樂戶娼妓之眾多。又夏庭芝（伯和）《青樓集》中所述之「教坊」、「樂籍」、「樂人」亦可充分說明元代樂戶的情況。⑫

而由《青樓集》所記一百二十位樂戶名妓觀之，除少數嫁與樂戶中人外，其來往者幾為名公士夫，可見其生涯以賣笑為主。而其擅長之技藝以雜劇為多，亦可證明元代北曲雜劇之興盛，其他尚有擅長諸宮調、南戲、院本、小唱、慢詞、歌舞、彈唱者，若能詞翰文墨，則尤為名公士夫所欣賞。⑬

⑫〔明〕宋濂等：《元史》第六冊（北京：中華書局，一九七六年），頁一六九五—一六九六。

⑫〔義〕馬可波羅（Polo, Marco）著，馮承鈞譯：《馬可波羅行紀》（上海：上海書店出版社，一九九九年），頁二三五—二三六。

⑫〔元〕夏庭芝：《青樓集》，《中國古典戲曲論著集成》第二冊，「國玉第，教坊副使童關高之妻也。」（頁二四）「顧山山，……後復居樂籍，至今老于松江。」（頁三四）「劉婆惜，樂人李四之妻也。」（頁三八）

⑬就《青樓集》所記名妓而言，其擅長北曲雜劇者，如珠簾秀「駕頭、花旦、軟末尼」，順時秀「閨怨、駕頭、諸旦」，南春宴「駕頭」，天然秀「花旦、駕頭、閨怨」，天錫秀、國玉第、平陽奴俱長於「綠林雜劇」，李嬌兒、張奔兒、顧山山、孔千金、荊堅堅、米里唱俱長於「花旦雜劇」，朱錦繡、趙偏惜、燕山秀等俱「旦末雙全」，李芝秀記雜劇三百段，

元代樂戶之外，又有儒戶、民戶、匠戶、軍戶、醫戶、禮樂戶。元統元年（一三三三）《進士錄》有「張頤」者，為貫恩州附籍禮樂院禮樂戶[123]，授太常禮儀院太祝，可見禮樂戶是庶民而非樂戶之為賤民。

明代的樂戶較諸前代，可說數量最多，入籍最複雜，地位最為卑賤。

其入籍有：將元朝功臣之後沒入樂籍[124]，將不赴靖難之臣民沒入樂籍[125]，罪臣如張居正死後「全族籍沒」[126]，民間災荒，因家貧被鬻入。[127]也因此謝肇淛《五雜組》卷八〈人部四〉云[128]：

今時娼妓布滿天下，其大都會之地，動以千百計。其它窮州僻邑，在在有之。終日倚門獻笑，賣婬為

其他王奔兒、王玉梅、李定奴、簾前秀、小春宴、汪憐憐、翠荷秀、小玉梅、趙真真也都善雜劇，而芙蓉秀戲曲（即南戲）、小令、雜劇兼能，龍樓景、丹墀秀唱南戲，其能院本者為趙偏惜之夫樊字關奚與朱錦繡之夫侯要笑。以小唱擅長者有李心心、小娥秀、李芝儀、張玉蓮（南北令詞）、金鶯兒（搊箏合唱）、真鳳歌等，長於歌舞的有事事宜、一分兒、趙梅哥，賽天香，李芝儀和王玉梅也擅長唱慢詞，善諸宮調的有趙真真、楊玉娥、秦玉蓮、秦小蓮等四人。她們的歌藝，順時秀被稱為「金簧玉管、鳳吟鸞鳴」。王玉梅則「聲韻清圓」，朱錦繡「歌聲墜梁塵」，李定奴「歌喉宛轉」，陳婆惜善彈絃索唱鞝釭曲，「聲遏行雲」，龍樓景「梁塵暗簌」，丹墀秀「驪珠宛轉」。

[123] 王頤點校：《廟學典禮（外二種）》（臺北：臺灣古籍出版社，二〇〇三年），頁七九一八〇。

[124] 〔清〕吳敬梓《儒林外史》（臺北：臺灣古籍出版社，二〇〇三年）第五三回《國公府雪夜留賓，來賓樓燈花驚夢》：「自從太祖皇帝定天下，把那元朝功臣之後都沒入樂籍，有一個教坊司管著他們。」（頁五四四）

[125] 《明史‧刑法二》：「成祖起靖難之師，悉指忠臣為姦黨，甚者加族誅，掘塚，妻女發浣衣局，教坊司，親黨謫戍者至隆、萬間猶勾伍不絕也。」〔清〕張廷玉等：《明史》（北京：中華書局，一九七四年），頁二三三〇。

[126] 〔明〕沈德符：《萬曆野獲編》（北京：中華書局，一九五九年），卷八，「籍沒二相之害」條，頁二二一一二三〇。

[127] 〔明〕余繼登撰，顧思點校：《典故紀聞》（北京：中華書局，一九八一年），卷一六，頁二八七。

活，生計至此，亦可憐矣！兩京教坊官收其稅，謂之脂粉錢。隸郡縣者則為樂戶，聽使令而已。唐宋皆以官妓佐酒，國初猶然。至宣德（一四二六—一四三五）初始有禁，而縉紳家居者，不論也，故雖絕跡公庭，而常充牣里閈。又有不隸於官，家居而賣姦者，謂之土妓，俗謂之「私窠子」，蓋不勝數矣！[129]

可見明代的樂戶是遍布全國的，而「樂戶」到後來似乎專屬為隸於郡縣者之名。元代教坊官高至三品，而明代則降為九品，《明史·志第五十·職官三》云：

教坊司，奉鑾一人（正九品），左、右韶舞各一人，左、右司樂各一人（並從九品），掌樂舞承應，以樂戶充之，隸禮部。（嘉靖中，又設顯陵供祀教坊司，設左、右司樂各一人。）[130]

《戒庵老人漫筆》載明正德間（一五○六—一五二一）武宗欲授徐霖為教坊司官，云：

臣雖不才，世家清白；教坊者倡優之司，臣死不敢拜。[131]

即此可以概見明代樂戶之地位是如何的卑賤！

到了清代，起初亦沿襲明代之舊，《皇朝文獻通考》卷一百七十四〈樂考二十·俗樂部〉云：

國初亦設教坊司。而朝會宴享所奏有用時曲調者，蓋沿明代之舊也。……我朝初制分太常、教坊二部。

[129] 〔明〕謝肇淛：《五雜組》（上海：上海書店出版社，二○○一年據上海圖書館藏明萬曆四十四年〔一六一六〕如韋館刻本點校），卷八，頁一五七。

[130] 〔清〕張廷玉等：《明史》，頁一八一八。

[131] 〔明〕李詡撰，魏連科點校：《戒庵老人漫筆》（北京：中華書局，一九八二年），卷四，「徐子仁寵幸」條，頁一三二。

太常樂員例用道士，教坊則由各省樂戶挑選入京充補。凡壇廟祭祀各樂太常寺掌之，朝會宴享各樂教坊司承應。⑱

但到了雍正元年（一七二三）三月御史年熙上摺削除樂籍，於是雍正皇帝乃下令除樂籍，《清實錄・世宗憲皇帝實錄》卷六「雍正元年四月」云：

除山西、陝西教坊樂籍。改業為良民。⑬

卷九十四「雍正八年五月」：

戶部議覆。江蘇巡撫尹繼善疏言：蘇州府屬之常熟、昭文二縣，舊有丐戶，不得列於四民。邇來化行俗美，深知愧污，欲滌前恥。請照樂籍惰民之例，除其丐籍，列於編氓。應如所請，從之。⑬

又卷五十六「雍正五年四月」：

朕以移風易俗為心。凡習俗相沿，不能振拔者，咸與以自新之路。如山西之樂戶，浙江之惰民，皆除其賤籍，使為良民；所以勵廉恥而廣風化也。⑬

從此所謂「樂戶」之名逐漸消失，一千兩百四十多年的窳政也慢慢的從社會中拔除。

由以上可見行之千餘年的「樂戶」制度，其主管機關，在中央為太常寺為教坊司，在地方為州郡縣政府；其供奉中央之樂戶，來自州縣之選拔。因之其所職所司，堪稱一脈相承。而其所職所司，亦正是其生活方式之

⑬〔清〕嵇璜等：《皇朝文獻通考》（北京：商務印書館，一九三六年），頁六三七五。

⑬《清實錄・世宗憲皇帝實錄》第七冊（北京：中華書局，一九八五年），卷六，頁一二六。

⑬《清實錄・世宗憲皇帝實錄》第七冊，卷九四，頁二六三三。

⑬《清實錄・世宗憲皇帝實錄》，第八冊，卷九四，頁二六三三。

⑬《清實錄・世宗憲皇帝實錄》，第七冊，卷五六，頁八六三三。

概況，大抵為：為宮廷承應，為王府高官執事，為地方官府應差，即所謂「應官身」。另外尚須為軍旅、為寺屬音聲服務。而他們的經濟來源，主要是為民間服務，包括勾欄演戲和淪為娼妓之所得。

我們上文已從《青樓集》得知元代歌伎伎藝涵養之概況，如果再從元、明雜劇來觀察，那麼元、明兩代的樂戶歌妓，做的是「迎官員、接使客」，「應官身、喚散唱」；或是「著鹽客、迎茶客」，「坐排場、做勾欄」。她們扮演各種雜劇腳色，元代已見上述，而明代之劉金兒是副淨色（《復落娼》），橘園奴是名旦色（《桃源景》），劉盼春能夠「記得有五、六十個雜劇」（《香囊怨》），可見與元代樂戶不殊。[136]

元、明之樂戶歌妓演出雜劇如此，那麼唐代之樂戶歌妓演出唐參軍戲，宋代之樂戶歌妓演出宋雜劇和南曲戲文，也應當是理之所當然的了。

四、瓦舍勾欄之書會

(一) 宋元之書會

瓦舍中技藝，尤其是屬於表演藝術者，與「書會」有密切關係。書會的名義和性質，自從前輩學者如孫楷第、馮沅君、胡士瑩、錢南揚著書立說後[137]，已取得頗為一致的見解，因為他們的看法基本上相同，那就是「宋、

[136] 以上見曾永義：《明雜劇概論》，一九七八年嘉新文化基金會列入研究論文第三〇二種，一九七九年復由臺北學海出版社出版，二〇一一年臺北國家出版社再版，二〇一五年臺北花木蘭出版社，及北京商務印書館皆再版。本書引述，據北京商務印書館本，本段論述詳見頁八一一〇。

「元」時代的「書會」，是民間文藝家的行會組織，其成員被稱作才人或先生，為民間表演藝術家亦即樂戶伎人編寫演出的底本，諸如劇本、話本、曲詞、隱話等等。

但是「書會」的本義其實並不如此。《都城紀勝》「三教外地」條：

㋞

〈元曲新考・書會〉云：「宋、元間文人結社，有所謂書會者，乃當時民間社會之一。其社雖亦以較論文藝為宗旨，而其講求範圍不外談諧歌唱之詞，所尚者風流而非風雅，故與詩社、文社異。」見孫楷第：《也是園古今雜劇考》（上海：上雜出版社，一九五三年），附錄，頁三八八。馮沅君〈古劇四考跋・才人考・人才，書會〉云：「宋、元時慣稱編劇本的人為『才人』。『才人』本與才子同義，即是人之有文才者，在當時卻用以與『名公』對稱，用以表示劇作者的身分。名公指的是達官貴人，如楊梓。『才人』的名位較卑下，其中有低級官吏、遺民、商人、醫生等，甚且有倡優，如白樸、施惠、紅字李二諸人。就對於戲劇的貢獻論，後者遠在前者之上。這時候，在杭州、永嘉、大都等地有所謂書會似乎各有特殊的名字，如九山書會、武林書會等。他們常以劇本供給演劇者，因為所謂才人也者往往是這種團體的成員。書會劇本以外，書會編撰的作品有賺詞、譚（譚）詞、猢猻（疑為弄猢猻者說唱的底本）詞話等。」見馮沅君：《古劇說彙》（上海：商務印書館，一九四七年），頁五一—五二。胡士瑩云：「從南宋到元代，說話和戲劇等伎藝相當發達，因此，當時就有專門替說話人、戲劇演員編寫話本和腳本的文人，這些文人有自己的行會組織。」見胡士瑩：《話本小說概論》（北京：中華書局，一九八〇年），頁六五。

錢南揚云：「書會是宋金元時代編寫戲劇話本等等的團體組織，故《武林舊事》卷六把它列入『諸色伎藝人』中。書會中人稱才人，本書《錯立身》『題古杭才人新編』即指書會中人。九山，永嘉地名，至今猶存，書會蓋即以所在地為名。」見錢南揚校注：《張協狀元》，收入《永樂大典戲文三種校注》，頁四〈校注〉一。錢氏《戲文概論・演唱第六・書會與劇團》亦論及書會與才人，旨趣大抵相同，但更為詳盡。見錢南揚：《戲文概論》（上海：上海古籍出版社，一九八一年），頁二一七—二二一。

則

都城內外，自有文武兩學、宗學、京學、縣學之外，其餘鄉校、家塾、舍館、書會，每一里巷須一二所，弦誦之聲，往往相聞。遇大比之歲，間有登第補中舍選者。❸

「書會」原本和鄉校、家塾、書館一樣，是兩宋里巷中用來課讀切磋之所。❹

❸〔宋〕耐得翁：《都城紀勝》，頁一〇一。

❹相關資料尚見：黃榦《勉齋集》卷一八有〈與葉雲叟書〉，該書共兩通，前通云：「吾友以妙年能力學自守，為異鄉之人所信向，殊可歎服，更幸勉之。……依本分教人子弟，以活其家，此最為上策。但亦須自治讀書為文，令有教人之具，又須專心致志，以思所以教人之方，則書會庶可以長久也。」後通云：「鄉曲書館可以接續子弟，得所矜式，事親治家，往來良便，如是足矣。惟閒居更益屬所學為佳，讀書向道乃終身事，不可自廢也。」（《文淵閣四庫全書》第一一六八冊，頁一九三）據以上引文，受信人葉雲叟顯然是位教書先生，其教書的場所，一個稱「書會」，一個則稱「書館」。書會作為對士子、蒙童的教育場所，在宋代十分流行。北宋李光有〈戊辰（宋哲宗元祐三年〔一〇八八〕）冬，與鄉士縱步至吳由道書會，所課諸生作梅花詩，以先字為韻，戲成一絕句。後三年，由道來昌化，索前作，復次韻三首，并前詩贈之〉一詩（《莊簡集》，《文淵閣四庫全書》第一一二八冊，卷七，頁五〇二），這是迄今所見最早的書會記載，也是此類書會見於北宋的唯一記載。南宋時有關此類書會的記載則多得指不勝屈，如：王十朋《梅溪王先生文集·後集》卷一七〈悼亡詩〉注云：「予一日忽言窮，令人曰：『君今勝作書會時矣，不必言窮。』予悅其言，蓋死之前數日也。」（《四部叢刊正編》本，頁三八三）又，葉適〈通直郎致仕總幹黃公行狀〉云：「君諱雲，字鼎瑞，吳郡人。……既冠，入太學，文義益通達。吳中大書會稀少，至君學蚤成，後生慕從常百餘人，勤苦誘掖，一變口耳之習，其薦第有名多君門下，他師不敢望也。」（《水心先生文集》，《四部叢刊正編》本，卷二六，頁二九二）又，楊萬里《誠齋集》卷一三三附〈諡文節公告議〉，記楊萬里之子述萬里臨終前一天情形，云：「忽有族侄楊士元者，端午節自吉州郡城書會所歸省其親，伍月柒日來訪先臣萬里，方坐未定，遽言及邸報中所報侂冑用兵事……」（《四部叢刊正編》本，頁一二一七）又，朱

而《武林舊事》卷六卻把「書會」列於「諸色伎藝人」中，有云：

李霜涯（作賺絕倫）、李太官人（譚詞）、葉庚、周竹窗、平江周二郎（猢猻），乃至於賈廿二郎。⑭

則起碼在南宋，書會已在瓦舍勾欄中，與「御前應制」、「御前書院」、「棋待詔」，乃至於「演史」、「說

經諢經」、「小說」、「影戲」、「唱賺」、「小唱」等等五十四種「諸色藝人」並陳，可見誠如郭振勤《宋、

元「書會」考辨》所云：

書會是「宋、元」士子、蒙童教學知識的組織，在自身的發展中，出於生活的需要，也由於戲文和雜劇
的逐步成熟，其他伎藝的進一步壯大、文學性的加強，使書會中的不少人參與了戲曲劇本或其他伎藝底
本的編撰。⑭

郭氏的見解，應當是頗合乎「書會」在文獻上所呈現的意義的。⑭而李霜涯等三人所注，蓋特別點名其所擅長

⑭ 熹《朱子語類》卷八四〈禮一〉「論修禮書」條，記朱熹與黃商伯書云：「若渠今年不作書會，則煩為道意，得其一來為數月留，千萬幸也。」同書卷一〇九《朱子六》「論取士」條：「可學曰：『神宗未立三舍前，太學亦盛。』曰：『呂氏《家塾記》云，未立三舍前，太學只是一大書會，當時有孫明復、胡安定之流，人如何不趨慕。』」同書卷一一七〈朱子十四〉「訓門人五」條：「臨行拜別，先生曰：『安卿今年已許人書會，冬間更須出行一遭。』」〔宋〕黎靖德：《朱子語類》（北京：中華書局，一九九四年），第六冊，頁二一九二；第七冊，頁二六九一、二八三二。反映宋代文化教育和科舉應試教育的發達。以上見歐陽光〈「書會」別解〉，《文史》二〇〇三年第二輯，頁一一七—一一八。

⑭ 〔宋〕周密：《武林舊事》，頁四五四。

⑭ 郭振勤：〈宋、元「書會」考辨〉，《河南大學學報·社會科學版》一九九一年第五期，頁四六。

⑭ 吳戈：〈「書會才人」考辨〉，《上海師範大學學報·哲學社會科學版》一九八八年第四期，頁七〇—七六。吳晟：〈書

撰作之伎藝。他們應無問題，在瓦舍勾欄中屬書會中人。以下見於文獻的「書會」，應當都如郭氏所云，如：

南宋戲文《張協狀元》有「九山書會」，其開首謂「狀元張協傳」，前回曾演，汝輩搬成。這番書會，要奪魁名」之語；其第二出生唱〈燭影搖紅〉，云：「九山書會，近日翻騰，別是風味。」_⑭可以想見「書會」之性質已演變成文人編撰民間通俗文學的組織，其所謂「近日翻騰」，即指「目前將劇本修改重編」；而由「要奪魁名」之語，也可見書會彼此之間有所競爭。

又《清平山堂話本‧簡貼和尚》一般認為是宋人話本，其最後一段云：

一個書會先生看見，就法場上做了一隻曲兒，喚作【南鄉子】。_⑭

可知書會的成員稱為「書會先生」。這種「書會」，又如：宋永嘉書會編撰《白兔記》、元人戲文《小孫屠》題「古杭書會」編撰、元戲文《宦門子弟錯立身》題「古杭才人新編」。_⑭才人應當也是書會中的成員，有如「書會先生」。又元鍾嗣成《錄鬼簿》「李時中」條有「元貞書會」、「蕭德祥」條有「武林書會」，賈仲明《書《錄鬼簿》後》有「玉京書會」。_⑭又《水滸全傳》第一百二十四回云：「看官聽說：這回話都是散沙一

戲曲演進史(二)宋元明南曲戲文

五二

⑭ 會補說與才人辨正》，《文獻》二〇〇〇年第三期，頁一二四—一三一，亦有相近似之見解。

⑭ 《張協狀元》二段引文，見錢南揚校注：《永樂大典戲文三種校注》，頁二、一三。

⑭ 〈簡貼和尚〉，收入《清平山堂話本》（上海：上海古籍出版社，一九九三年，《古本小說集成》，第一七種），頁三三。

⑭ 〔元〕鍾嗣成：《錄鬼簿》，《續修四庫全書》第一七五九冊（上海：上海古籍出版社，二〇〇二年影印寧波天一閣博物館藏抄本），卷上，頁一五二；卷下，頁一六二；卷首，頁一四二。

⑭ 錢南揚校注：《永樂大典戲文三種校注》，頁二五七、二一九。

般，先人書會留傳，一箇箇都要說到，只是難做一時說。」又云：「這西湖景致，自東坡稱讚之後，亦有書會

吟詩和韻，不能盡記。」[147]

又《寒山堂新定九宮十三攝南曲譜》卷首《譜選古今傳奇散曲集總目》中《風風雨雨鶯燕爭春記》原注云：

「劉一棒著」，史九敬先婿。」而同書《董秀英花月東牆記》下注云：「九山書會捷譏史九敬先著。」而《西池

宴王母瑤台會》下之注則云：「前明官抄本也。原題敬先書會合呈。」《荊釵記》下注亦云：「吳門學究敬先

書會柯丹丘著。」《張協狀元傳》下注亦云：「吳中九山書會著。」

又《蘇小卿西湖柳記》……《傳奇彙考標目》作《蘇小卿怨楊柳》[148]，題「書會李七郎」編撰，並注云：「杭

州人。」當是古杭書會才人。[149]《伍倫全備忠孝記》第一齣【鷓鴣天】云：「書會誰將雜曲編，南腔北曲兩皆

全。」[150]

又周密《齊東野語》卷二十「隱語」條云：

古之所謂廋詞，即今之隱語，而俗所謂謎……有以今人名藏古人名者云：人人皆戴子瞻帽（仲長統），

君實新來轉一官（司馬遷）。門狀送還王介甫（原注謝安石），潞公身上不曾寒（溫彥博）……然此

[147] 〔元〕施耐庵集撰，〔明〕羅貫中纂修，王利器校注：《水滸全傳校注》，頁三七一四、三七二四。

[148] 〔清〕張彝宣輯：《寒山堂新定九宮十三攝南曲譜》，《續修四庫全書》第一七五〇冊（上海：上海古籍出版社，二〇〇二年影印中國藝術研究院藏鈔本），頁六四四、六四六、六四三、六四四。

[149] 〔清〕無名氏：《傳奇彙考標目》，《中國古典戲曲論著集成》第七冊（北京：中國戲劇出版社，一九五九年），頁二五〇註七所云「別本第四」。

[150] 〔明〕丘濬：《重訂附釋註伍倫全備忠孝記》，收入林侑蒔主編：《全明傳奇》（臺北：天一出版社，一九八五年），頁一。

近俗矣。若今書會所謂謎者，尤無謂也。⑮

從這些資料已大體可以看出宋、元代書會應當相當的普遍。而鍾嗣成《錄鬼簿》一書，記錄了「前輩已死名公才人有所編傳奇行於世者」五十六人、「方今已亡名公才人余相知者，為之作傳以【凌波仙】弔之」者十九人、「已死才人不相知者」十一人、「方今才人相知者紀其姓名行實并所編」者二十一人、「方今才人聞名而不相知者」四人，這總計一百十一人中，大多數是被他稱為「傳奇」的元雜劇作家，自然多半是出諸書會的才人。由鍾氏簡單的小傳，所謂才人雖然也有一部分是低級官吏、醫生、術士、商人、演員，同樣略無功名品位可言，但其才情人格則都是高尚的。

至於書會中才人的身分和生活，很明顯的是落拓的儒生以創作民間文學提供各行技藝演出，獲取筆潤來糊口，也因此往往有志不得伸，牢騷滿腹，放蕩風月江湖。如果要舉一個典型的例子，那麼關漢卿的【南呂一枝花】套〈不伏老〉，可以說就是他才人生活的自白和寫照：

【一枝花】（攀）出牆朵朵花，（折）臨路枝枝柳。花攀紅蕊嫩，柳折翠條柔，浪子風流。憑著我折柳攀花手。直煞得花殘柳敗休。半生來、折柳攀花，一世裡、眠花臥柳。

【梁州第七】我是箇普天下、郎君領袖。蓋世界、浪子班頭。願朱顏不改常依舊。花中消遣，酒內忘憂。分茶攧竹，打馬藏鬮。通五音、六律滑熟。甚閑愁、到我心頭。伴的是銀箏女、銀臺前、理銀箏、笑倚銀屏，伴的是玉天仙、攜玉手、並玉肩、同登玉樓。伴的是金釵客、歌金縷、捧金樽、滿泛金甌。你道我老也，暫休。（更）玲瓏又剔透。我是箇錦陣花營都帥頭。曾翫府游州。佔排場風月功名首。

⑮【宋】周密撰，黃益元校點：《齊東野語》（上海：上海古籍出版社，二○一二年），卷二○，頁二二七—二二八。

【隔尾】（子弟每）是箇茅草崗、沙土窩、初生的兔羔兒乍向圍場上走。我是箇經籠罩、受索網、蒼翎毛、老野（雞）蹅踏的陣馬兒熟。經了些窩弓冷箭蠟鎗頭。（不曾落）人後。恰不道（人到中年萬）事休。我怎肯虛度了春秋。

【尾】我是箇蒸不爛、煮不熟、搥不扁、炒不爆、響璫璫一粒銅豌豆。（恁子弟每！）誰教你、鑽入他、鋤不斷、斫不下、解不開、頓不脫、慢騰騰千層錦套頭。我玩的是梁園月，飲的是東京酒。賞的是洛陽花，攀的是章臺柳，我也會圍棋、會蹴踘、會打圍、會插科、會歌舞、會吹彈、會嚥作、會吟詩、會雙陸。你便是落了我牙、歪了我嘴、瘸了我腿、折了我手。【天賜與我】這幾般兒歹症候。尚兀自不肯休。則除是閻王親自喚，神鬼自來勾。三魂歸地府，七魄喪冥幽。【天哪！】那其間（纔）不向煙花兒路上走。㉒

我們知道元代書會中的所謂「才人」，大都是「躬踐排場，偶倡優而不辭」。從這套曲子看來，關漢卿可以說是此中之「佼佼者」，或「最甚者」。他自己說「半生來、折柳攀花，一世裡、眠花臥柳。」凡是風月場中的各種技倆，他無所不能，無所不會，他自比是圍場中歷經滄桑的「老母雞」，已經不在乎「窩弓冷箭蠟鎗頭」。他早就變成了蒸不爛、煮不熟、搥不扁、炒不爆、響璫璫的一粒「銅豌豆」，他這付德性，必須等到「閻王親自喚」、「七魄喪冥幽」的時候才會根絕了。

從表面看來，關漢卿是如此的「風流浪蕩」，但是當我們讀到「恰不道人到中年萬事休，我怎肯虛度了春秋」這樣的話語時，似乎在他那「風流才子、浪漫才人」的行徑之外，又嗅出一分莫可奈何的悲哀。他必須把「風流才子、浪漫才人」

㉒　隋樹森編：《全元散曲》，頁一七二—一七三。正襯字為著者所標註，詳見於曾永義編：《蒙元的新詩：元人散曲》（臺北：時報文化出版公司，一九九八年），頁二八五。曾永義、王安祈編著：《元人散曲選詳註》（臺北：國家出版社，二〇一二年），頁一一〇。

有用的生命才情，虛擲在那「慢騰騰千層錦套頭」裡，他寫得越火辣、越瀟灑，他的悲哀似乎越激越、越深沉。我們知道歷朝歷代遭遇偃蹇、有志不得伸的豪傑英賢，往往耗之於酒、寄之於色、託之於神仙道化，他們都故作豪邁、故作超脫，而其鬱勃、其執著，往往是彌甚的。我們如果從這個層面來看這套曲子，似乎更能探觸到他潛藏的心境。而元代書會才人普遍具有這樣的心靈。

書會如上所述，可是到了明初丘濬（一四二一─一四九五）之後，不再有書會出現。對此錢南揚《戲文概論·源委第二·第三章元明戲文的隆衰》有所說明：

明人雖有提到書會的，如《伍倫全備忠孝記》第一齣〈鷓鴣天〉云：「書會誰將雜曲編？南腔北曲兩皆全。」恐怕是指前朝的書會，因為在明朝，不再看到某人是書會才人，某戲是某某書會編撰的記錄。據我猜測，明初禁令極嚴，除職業演員外，軍人學唱的割了舌頭（《萬曆野獲編補遺·賭博厲禁》），百姓歌舞的倒懸三日而死（《榕村語錄·歷代》）。書會才人又不能算職業演員，有時不免要吹吹唱唱，便有受倒懸的危險；而當時知識分子的地位，顯然有所提高，不再是九儒十丐的元朝了。在這種情況之下，自然捨棄才人生活，而走向科舉的道路，書會因此解體。❶❺❸

錢氏的說明甚為合理，是可以採信的，如此說來，所謂「書會」只是宋、元間社會的產物，至明代就銷聲匿跡了。

(二) 歐陽光之〈「書會」別解〉

有關宋、元「書會」的名義和內涵概要，大抵如前節所述。但是歐陽光二〇〇三年二月在《文史》總

錢南揚：《戲文概論》，頁五三，註三。

六十三輯所發表的〈「書會」別解〉，認為河南省寶豐縣城南約十五里處馬街村，至今每年農曆正月十三日所舉行的「書會」活動，正是「宋、元」書會的「活化石」。歐陽氏據新編《寶豐縣志》云：

馬街書會源遠流長。據馬街村廣嚴寺及火神廟碑刻記載，此會源於元延祐年間（一三一六），至今已近七百年。❿

有七百年歷史，今日猶然舉行，自可稱為「活化石」。

歐陽氏於二〇〇一年五月和二〇〇二年二月兩度親赴馬街村「書會」調查，有以下的觀感：

1. 群眾性：每年與會藝人成百上千，來自河南、湖北、安徽、陝西、江蘇、山東、四川、甘肅等十數個省數十個縣。與會群眾十數萬人以上。皆出自群眾自願參與。

2. 包容性與開放性：各種劇種和曲藝彙聚一起，如河南墜子、湖北漁鼓、四川清音、山東琴書、鳳陽花鼓、南陽大調、徐州琴書、三弦書、大鼓書、評書、亂彈、道情等，真個兼容並蓄，爭奇鬥豔。其表演單位無論團體或個人，皆自稱「棚」。每年少則二、三百棚，多則四百餘棚。

3. 深厚的傳統和頑強的歷史生命力：能夠綿延七百年，自有深厚的民間文化傳統。

歐陽氏因此說：「書會」之「會」顯然是指其戲曲、曲藝等表演藝術的同場會演，與「廟會」之「會」意思相當，而與一般將「書會」之「會」解釋為組織、團體是明顯不同的。於是他以此「新意」來覆按文獻，提出五例論證，但其最值得注意的似乎只有其第三例，大意謂：

天一閣抄本《錄鬼簿·李時中》下賈仲明挽詞有云：「元貞書會李時中、馬致遠、花李郎、紅字公，四高

賢合捻《黃粱夢》。」❶❺❺一般認為李時中等四人均屬「元
貞」的，如挽趙公輔：「儒學提舉任平陽，公輔先生天水郎，元貞、大德乾元象。」挽趙子祥云：「一時人物
出元貞，擊壤謳歌賀太平。傳奇樂府時新令，錦排場起玉京。」挽花李郎云：「樂府詞章性，傳奇么末情；考
興在大德、元貞。」挽趙明道云：「鍾公《鬼簿》應清朝，《范蠡歸湖》手段高。元貞年裡，昇平樂章歌汝曹，
喜豐登雨順風調。」挽狄君厚云：「元貞、大德秀華夷，至大、皇慶錦社稷，延祐、至治承平世。養人才編傳
奇，一時氣候雲集。」挽顧仲清云：「唐虞之世慶元貞，高士東平顧仲清。」❶❺❻凡此均可見「元貞」和大德一
樣，皆指元成宗的年號。所以賈氏弔挽李時中的這句話應理解為：在元貞年間的書會活動中，李時中等四人合
作撰寫《黃粱夢雜劇》。

以「元貞」年號來作為文人結社團體的名稱，雖然不全無可能，譬如該書會成立於元貞年間就可以此命名；
或如么書儀所云：「元貞時期的書會」亦可言之成理。❶❺❼但歐陽氏的「元貞年間的書會活動」說，亦言之成理。
此外的四例，則都未必站得住腳。

其第一例舉《張協狀元》「這番書會，要奪魁名，佔斷東甌盛事，諸宮調唱出來因。」把「這番書會」講
成「這次會演活動」，但他忽略了「這番」是針對上文「狀元張協傳，前回曾演，汝輩搬成」而言的。亦即說
前次你們劇團演過《狀元張協傳》，我們九山書會這個團體此次又在「近日翻騰，別是風味」，意思是說，目

❶❺❺〔元〕鍾嗣成：《錄鬼簿》，頁一五二。

❶❺❻ 以上引文分別見同前註，頁一四八、一五○、一五五、一四七、一五○、一五四。

❶❺❼ 么書儀：〈《錄鬼簿》賈仲明弔詞三釋〉，《元人雜劇與元代社會》（北京：北京大學出版社，一九九七年），頁
二五一—二五二。

前在劇本上又大大的修編，更別具風趣品味，我們書會眾才人立志要奪取第一名。對此錢南揚《戲文概論・演唱第六》有詳細論述。如果「九山書會」是指一次在九山的民藝會演活動，如何能將《狀元張協傳》「近日翻騰，別是風味」？

其第二例舉周密《齊東野語》卷二十「隱語」條，謂「若今書會所謂謎者，尤無謂也。」（已見前文）是說像在民藝會演活動中的所謂謎語，論其藝文機趣，真是不足道了。但是這句話又何嘗不能這麼解釋：若像現在一般書會才人所撰製的謎語，論其品味就談不上了。

其第四例舉賈仲明《書錄鬼簿後》謂鍾嗣成「所編《錄鬼簿》，載其前輩玉京書會、燕趙才人、四方名公士夫，編撰當代時行傳奇、樂章、隱語，比詞源諸公卿大夫士，自金之解元董先生，並元初漢卿關己齋叟，前後凡百五十一人，編集于簿。」取么書儀之說，認為「玉京是大都的代稱」而不是具體書會組織的名稱[138]，因謂「所謂玉京書會，同樣可以解讀為在元朝京城大都舉行的書會演活動。在這一大型會演活動中，有大量燕趙籍的才人和四方有名作家參預其中，「編撰當代時行傳奇、樂章、隱語。」但這樣的「玉京書會」何嘗不能像么氏所云「玉京裡的書會」？何況玉京書會、燕趙才人、四方名公士夫是三個並行的概念，玉京、燕趙、四方皆指地域，則書會、才人、名公士夫自然皆指人物而言，「書會」無論如何就不能指「民藝會演活動」了。

其第五例舉周密《武林舊事》卷六「諸色伎藝人・書會」（已見前文），謂李霜涯等六人為書會活動的「會首」，「諸色伎藝人」在「書會」以下五十一項皆為民藝書會活動的民藝項目。但是歐陽氏忽略了「書會」在「諸色伎藝人」等五十五項中，其排列是「平行」的，而不是「書會」居高，其下五十一項低格書寫；若此，

[138] 見同前註，頁二四九—二五〇。

「書會」如何能予以統轄？何況就文獻而言，書會未見涵括如此眾多的技藝。而此五十五項，明明指的就是「諸色伎藝人」，在周密眼中，書會中的才人，也不過是瓦舍勾欄中的一種「技藝人」而已。

也因此，歐陽氏在文末自己承認：

> 著者所作的新的解讀，由於文本材料的缺乏，從總體上說，仍然以猜測的成分為多，它能夠解釋得通現今所知的有關宋、元書會的大多數材料，但仍有少部分材料不能得到圓滿解釋，更不敢說已找到了最接近事實的答案。❿

而其所謂「解釋得通」的材料，事實上亦難於教人信服；更何況其所謂「不能得到圓滿解釋」的材料，諸如前引「一個書會先生」、「古杭書會」與「古杭才人新編」、「亦有書會吟詩和韻」、「九山書會捷譏史九敬先著」、「吳門學究敬先書會柯丹丘著」、「書會李七郎」等，如果不將「書會」作才人組織的團體，是很難說得通的。因此，歐陽氏之「別解」，用在今之所知的文獻上是很難自圓其說的。

但是，河南省寶豐縣城南十五里處馬街村每年農曆正月十三日所舉行的「書會」活動自元仁宗延祐間迄今持續七百餘年，歐陽氏亦兩度親臨調查，如果說它不是「活化石」，也很難說得過去。那麼又如何說明其與文獻的衝突呢？鄙意以為，「書會」一詞，在「南、北宋」時既原本作為和鄉校、家塾、書館一樣，是兩宋里巷中用來課讀切磋之所，而南宋以後卻入於瓦舍勾欄中與「諸色伎藝人」並列，作為民間文藝家的行會組織，成員為民間表演藝術家編寫戲曲、話本等演出底本，則到了元仁宗延祐年間，自然也可以把在民間興起的各地書會的伎藝會演活動，引伸其義稱作「書會」。也就是說，「宋、元」間的「書會」雖不改其名而其義則有三遷。

❿ 見歐陽光：〈「書會」別解〉，頁一二七。

這種情況就如同唐雜劇、宋雜劇、元雜劇、明清雜劇，「雜劇」之名雖一，但其內容實質則已隨時代而改變。

這種「名同實異」的現象，實在不遑枚舉。只是南北戲劇成立與興盛之時，「書會」應取其第二義方合事實需

要，如此文獻上便都能與「書會才人」的一般認知相合。

(三) 書會才人與樂戶優伶之關係

由上文所引述的資料，可見書會才人為瓦舍勾欄的樂戶藝人，提供戲曲劇本乃至各種表演藝術的腳本；而

關漢卿、馬致遠、石君寶、喬吉、張壽卿、賈仲明、戴善甫等人所編寫的伎女劇[160]，很顯然就是書會才人從

瓦舍勾欄的樂戶藝人直接取材，而且頗具社會現實的寄意。也有才人與藝人合作編劇的情況，如馬致遠與李時

中、花李郎、紅字李二合編《黃粱夢》[161]，孔文卿與楊駒兒合編《東窗事發》[162]都是顯著的例子，至於才人與

[160] 這些伎女劇可分作三種類型：其一是敷演士子與伎女間的風流情趣事，如：關漢卿《謝天香》、戴善甫《風光好》、張壽卿《紅梨花》、喬吉《揚州夢》等；其二是敷演其間的戀情被鴇母所阻終至團圓事，如關漢卿《金線池》、石君寶《紫雲亭》、《曲江池》、喬吉《兩世姻緣》等；其三是敷演士子、歌妓與富豪或大賈之間的三角戀情，如馬致遠《青衫淚》、賈仲明《對玉梳》、《玉壺春》、無名氏《雲窗夢》、《百花亭》，所反映的是書會才人空中樓閣的戀情，其惟一真正寫實的是關漢卿的《救風塵》。

[161] 賈仲明【凌波仙】李時中弔詞云：「元貞書會李時中、馬致遠、花李郎、紅字公，四高賢合捻《黃粱夢》。東籬翁、頭折冤，第二折、商調相從；第三折大石調、第四折是正宮。都一般、愁霧悲風。」見〔元〕鍾嗣成：《錄鬼簿》，卷上，頁一五二。

[162] 《錄鬼簿》孔文卿《秦太師東窗事犯》下注「二云楊駒兒作」（見《中國古典戲曲論著集成》第二冊，頁一一七），天

歌妓的私交與酬贈，如關漢卿之【南呂一枝花】散套〈贈珠簾秀〉也是很自然的事。

而若論兩宋瓦舍勾欄藝人與書會先生，有什麼樣的貢獻，前者誠如孫崇濤、徐宏圖《戲曲優伶史》所云：(1)兩宋諸色伎藝人特別是說唱藝人，充分地發展了中國敘事體的文藝，為中國戲曲準備了充足的題材與表述技巧。(2)兩宋諸色伎藝人的各類伎藝，較全面地創造了中國戲曲各種表現手段。(3)兩宋諸色伎藝人在表演上的一專多能，造就了一批多才多藝的戲曲優伶的先驅藝人。❸

也就是說兩宋的諸色藝人所擅長的各色各樣的藝術已經為即將發展完成的戲曲大戲藝術，提供了完全而充分的所有滋養所有條件。那麼為諸色藝人以「創作」為服務的「書會先生」又具有什麼貢獻呢？如果諸色藝人所呈現出來的藝術有表裡之分的話，那麼書會先生所提供的正是「裡子」，也就是藝術所憑藉生發展現的原動力。；如果沒有他們的創作為根本，藝人除「特技」外，就很難逞他們的「口舌之能」了。也因此書會先生與瓦舍藝人其實是相為表裡的，無須分其軒輊的。；而何況書會先生事實上也是瓦舍勾欄中的「諸色伎藝人」之一。

所以兩者的貢獻，應如孫徐二氏所云，是等量齊觀的。

結語

總結以上，「宋、元」之瓦舍勾欄，論其名義，所謂「瓦舍」，本義為瓦覆之屋舍，因漢譯佛經而有「僧

一閣本注文云：「二本，楊駒兒按。」（同前註，頁一五一）《說集》本注文云：「楊駒兒做者」（見《中國古典戲曲論著集成》第二冊，頁二〇三，註五九二），可能孔文卿與楊駒兒合著，或各有所著。

孫崇濤、徐宏圖：《戲曲優伶史》，頁九二—九四。

❸

舍」之義，進而為「佛寺」之名；又由於北魏之後，佛寺戲場興起，至北宋佛寺既為戲場，又名瓦舍，其汴京相國寺可以為證；又因北宋時唐代以前之坊市制已毀，改為街市制，瓦舍亦或由佛寺而廣布街市之中，乃成為庶民遊賞之所、百藝薈萃之地。瓦舍中之「勾欄」，本為欄杆之義，亦因佛經中所描述之天宮淨土極樂世界之歌舞演藝場所，皆在「勾欄」之中，因以之為歌舞等演出場所之名。於是「宋、元」之「瓦舍勾欄」，乃緣之而為百藝會演的戲場，也是酒樓茶肆歌兒舞女賣身賣藝的據點，更是「士庶放蕩不羈之所，亦為子弟流連破壞之地」。

兩宋瓦舍勾欄中伎藝，見於以下四書者：《東京夢華錄》二十七種，《都城紀勝》近百種，《繁勝錄》二十七種，《武林舊事》六十種。可分類為樂舞十八種、歌唱八種、雜技六十九種、說唱二十種、戲曲雜劇一種、偶劇八種，總計一百二十四種，其數目之多歷代文獻所僅見。其伎藝成立行社者已所在都有。其技藝，單就說唱中，傳踏（轉踏，纏達）、唱賺、覆賺、諸宮調而言，已可見兩腔循環之子母調、纏令、帶賺之纏令，以及單曲和單曲加尾聲之短套對南北曲套式結構的影響，其他對於南戲北劇之成立，或提供因素，或提供題材。

也就是說，南戲北劇之成立，在瓦舍勾欄中，不止給予孕育的溫床，也給予形成所必須的滋養。

而在瓦舍勾欄中活躍的樂戶，其制度自北魏孝文帝太和五年（四八一）至清雍正元年（一七二三），計施行一千兩百四十二年，如果連同其前身的先秦優伶樂人而論，則何止邁越兩千年而已！職掌中國表演藝術如此長久的「樂戶」，竟是罪戾之人，則其藝術又焉能為世人所重！而樂戶之眾，充斥朝廷官府，遍布郡國州縣，尤以朱明一代為甚。

而另外在瓦舍勾欄中同樣活躍的書會，只是宋、元的產物。「書會」一詞的意義，在宋代原本和鄉校、家塾、書館一樣，是兩宋里巷中用來課讀切磋之所；後來成為民間文藝家的行會組織，其成員被稱作才人或先生，

為民間表演藝術家，亦即樂戶伎人，編寫演出的底本，諸如劇本、話本、曲詞、隱語等等。大約在元仁宗延祐（一三一四─一三二○）年間，又把在民間所推動的伎藝會演活動，亦稱作「書會」。於是「書會」一詞，其義乃有三遷；然而若就宋、元瓦舍勾欄中的「書會」而言，實應以其第二義為是。

樂戶伎人和書會才人在瓦舍勾欄中關係極為密切，相為表裡。才人為勾欄演出提供文學的憑藉，伎人為勾欄演出呈現藝術的光華。而若就南戲北劇之由小戲壯大為大戲而言，則瓦舍勾欄實已提供充分之養分與安適之溫床，而樂戶書會實已從中調適運作做了極有力的推手。也因此我們說，如果沒有宋、元的瓦舍勾欄和活躍在其中的樂戶書會，中國大戲南戲北劇的成立和完成，又不知更要晚至何時。

第貳章　宋元南曲戲文之名義、淵源、形成與流播

引言

南戲、北劇是中國古劇研究的兩大課題，學者研究偏向北劇。南戲研究，自一九一五年商務印書館出版王國維《宋元戲曲考》啟其端緒後，三〇年代，趙景深有《宋元戲文本事》、錢南揚有《宋元南戲百一錄》、陸侃如與馮沅君伉儷合著有《南戲拾遺》。五〇年代，錢南揚又有《宋元戲文輯佚》、趙景深又有《元明南戲考略》，其主要成績均在鈎輯敘錄。近四十年來，南戲研究始拓展領域，錢南揚著《戲文概論》（一九八一）、莊一拂編著《古典戲曲存目彙考》（一九八二）、劉念茲著《南戲新證》（一九八六）；尤其一九八八年四月，大陸中國藝術研究院戲曲研究所與福建省文化廳在泉州、莆田聯合舉辦「南戲學術討論會」之後，「南戲」更明顯成為戲曲研究的熱門論題，該次討論會輯有論文二十九篇，合為《南戲論集》（一九八八）。一九九一年春又在泉州召開「中國南戲暨目連戲國際學術研討會」，結集有《南戲遺響》一書。其間浙江省溫州市藝術研究室亦出版《南戲探討集》多輯，浙江省藝術研究所的《藝術研究》亦每刊載相關研究，而金寧芬的《南戲研究變遷》（一九九二）和彭飛、朱建明編輯之《戲文敘錄》（一九九三），以及俞為民的《宋元南戲考論》

（一九九四），也都是重要論著。

一九九六年十月十八日至二十二日，著者率領所指導的博、碩士研究生游宗蓉、郝譽翔等六人到泉州參加第三屆「國際南戲學術討論會」，並觀賞梨園戲、高甲戲、傀儡戲的演出，受益頗多。對於南戲，著者未嘗寫過一字論文，但其研究，既已成「顯學」，前輩時賢，各抒所見，有如花果競繁；個人也因教學所需，頗事閱讀，雖未必盡能含茹英華，然偶能從中感悟，以為南戲之名稱、淵源、形成和流播，實為最緊要之問題，而學者爭議尚多，即此次討論會而言，「一源多派說」與「多源並起說」猶相持不下。著者乃不揣譾陋，於會議上發言，略抒一己所見，其大要為：

（1）南戲之淵源、形成與流播之過程，從其本身名稱之演變即可求得，亦即：「鶻伶聲嗽」為農村初起時「小戲」之名。「永嘉雜劇」或「溫州雜劇」為汲取宋官本雜劇成分進入城市而流播他方時「小戲」之名。「戲文」或「戲曲」為汲取宋代說唱之故事、樂曲成分發展而為「大戲」之名。「南曲戲文」為對「北曲雜劇」而言，顯見其勢力已南北對峙。「南戲文」、「南戲」皆為「南曲戲文」之省稱，「南戲文」對「北劇」而論，「南戲」則對「北劇」而言。

（2）學者所以有「多源並起說」，乃因未慮及以下三個觀念：其一，戲曲之始生為「小戲」，其成熟則為「大戲」。大戲為綜合性之文學與藝術，止能一源而多派。其三，劇種有簡單之歌舞藝術，可以多源並起。；大戲為綜合性之文學與藝術，止能一源而多派。其三，劇種有體製劇種與腔調劇種之別，作為體製劇種之「南戲」，在其發源形成地溫州唱溫州腔，但流傳至莆田、泉州、漳州、潮州，則或改唱莆腔、泉腔、漳腔、潮腔，成為不同的腔調劇種；而若就體製劇種而言，則仍皆屬「南戲」。

以上這些觀念頗獲會議主席柯子銘先生和在場學者的呼應支持，認為對於南戲的名稱、淵源、形成和流播
有重新思考的必要，因敢詳為論述，以就正方家。

又在寫作本文之前，著者曾參加臺灣大學中文系所主辦的「宋代文學與思想」學術會議，發表〈宋代福建
的樂舞、雜技和戲劇〉，收入一九八九年由臺灣學生書局印行的《宋代文學與思想》，其結論云：

福建在南宋成為「海濱鄒魯」，泉州更成為世界貿易大港，不止人文薈萃，經濟亦發達，中原士族與宗室南下避難，使得福
建因為晉代永嘉之亂，唐末王審知入閩和宋室南遷三次歷史大變動，從而形成樂舞雜技和戲
劇滋生競陳的溫床。我們從文獻上能考述到的有各式各樣的雅樂器，官府中的衙鼓，迎神賽會的村樂俗曲，被
南戲吸收的福州歌、福清歌、吳歌楚謠，小兒隊舞，和鬥雞、弄猢猻、打毬、繩技等雜技，以及打夜狐、傀儡
戲、雜劇、南戲等劇種。而最可注意的是，今日福建的音樂戲劇中，其南管、傀儡戲、莆仙戲、梨園戲，都保
存很具體的宋人規模，其在民族藝術文化上自然有極其崇高的意義和價值，我們應當進一步的研究和發揚。

這裡要補充說明的是，福建的樂舞雜技，在唐五代間已經有相當的成績，譬如唐代宗時福州觀察使以樂妓
數十進宰相元載之子伯和 ❶，宣宗時晉江人陳嘏作〈霓裳羽衣曲賦〉 ❷，懿宗咸通間（八六○－八七三）莆

❶ 〔宋〕王灼：《碧雞漫志》，卷三，「涼州曲」條：「又《幽閒鼓吹》（唐張固撰）云：『元載子伯和，勢傾中外。福
州觀察使寄樂妓數十人，使者半歲不得通。窺伺間下有琵琶康崑崙出入，乃厚遺求通。伯和一試，盡付崑崙。段和上者，
自製道調【涼州】，崑崙求譜不許，以樂之半為贈，乃傳。』」據張祐詩，上皇時已有此曲，而《幽閒鼓吹》謂段自製，
未知孰是。」《中國古典戲曲論著集成》，第一冊，頁一三○－一三一。

❷ 〔明〕陳鳴鶴：《東越文苑》，卷一，〈唐列傳‧陳嘏〉：「陳嘏，字錫之，晉江人。舉開成三年進士。宣宗時，嘏為
刑部郎中，帝讀其〈霓裳羽衣曲賦〉而善之：『安得琬琰器哉！』其辭曰：『我玄宗心崇至道，化叶無為。制神仙之妙曲，

田的百戲就有很盛行的跡象❸，而唐代泉州官府宴會早就有音樂歌舞❹，五代時泉州樂舞也很盛行❺，福建優伶王感化對南唐中主唱「南朝天子愛風流」❻，凡此皆可見宋代福建之樂舞雜技和戲劇之所以隆盛是在唐五

❸【宋】沙門道原纂《景德傳燈錄》卷一八：「福州玄沙宗一大師，法名師備，福州閩縣人也。姓謝氏，幼好垂釣，泛小艇於南臺江，狎諸漁者。唐咸通初年，甫三十，忽慕出塵，乃棄釣舟，投芙蓉山靈訓禪師落髮，往豫章開元寺……師南遊莆田，縣排百戲迎接。來日師問小塘長老：『昨日許多喧鬧，向什麼處去也？』小塘長老提起衲衣角。師曰：『料掉勿干涉。』」收入《四部叢刊》三編子部第四一五冊（臺北：臺灣商務印書館，一九六六年），卷一八，頁一五。

❹【唐】歐陽詹：《歐陽行周文集》，收入《四部叢刊初編》（上海：商務印書館，一九二二年據平湖葛氏傳樸堂藏明正德本縮印），卷九，〈泉州刺史席公宴邑中赴舉秀才於東湖亭序〉云：「求絲桐匏竹以將之，選華軒勝景以光之。後一日，遂有東湖亭之會，……樂遍作，……於是老幼來窺，盡室盈岐。」（總頁四四）又卷一○，〈泉州泛東湖錢裴參知南游序〉云：「指方舟以直上，繞長河而縈迴，弦管鏡拍，出沒花柳。」（總頁五〇）

❺【五代】詹敦仁《余遷泉山留侯招游郡圃作此》云：「萬灶貔貅戈甲散，千家綺羅管弦鳴，柳腰舞罷香風度，花臉勾妝酒暈生。」收入【清】彭定求等編：《全唐詩》，卷七六一，頁八六四二。

作歌舞之新規。被以衣裳，盡法上清之物。；序其行綴，乃從中禁而施。原夫采金石之清音，象蓬壺之勝概，俾樂工以交太，儼彩童而相對。漓灑合節，初聞六律之和。；搖曳動容，宛似羣仙之態。爾其絳節迴互，霞袂飄颺。或眄睞以不動，或輕盈而欲翔。八風韻肅，清音思長。引洞雲於丹塀之下，颭天風於紫殿之旁。懿乎樂洽人和，曲含仙意。雜管絃之繁節，澹加臣之玄思。清淒滿耳，無非沖漠之音，颯沓盈庭，盡是雲霄之事。吾君所以凝清慮、慕玄風，無更舊曲，用纂成功。既心將道合，乃樂與仙同，說康平於有截，延聖壽於無窮。美矣哉！調則沖虛，音惟雅正；于以增逍遙之境，於以暢恬和之性。遂使俗以廉平，人無紛競；是天地之訴合，致朝廷之清淨。小臣忭而歌曰：聖功成兮至樂修，大道叶兮皇風流。願揣倖於竹帛，贊玄化於鴻休。」帝即善暇作賦，遂有意欲大用之。會暇卒，為之憮然。」收入《中國古代地方人物傳記匯編》第八一冊（北京：北京燕山出版社，二○○八年），頁八一—九，總頁四二一—四四。

代的基礎上進一步發展的。

可見在宋代，作為戲文發祥地浙江溫州的「下路」福建泉州等地，其樂舞雜技和戲劇，也已經相當繁盛，那麼何況是「上路溫州等地」呢？因之此文似可作南戲源生前之「先聲」，故提示於此，請讀者參閱。

一、南戲之名稱

「南戲」是對「北劇」而言的戲曲名詞，首見於夏庭芝《青樓集》，三次國際學術討論會皆以之為名，可見較被學者所認可；但其異名見於載籍者，尚有許多，茲以文獻先後，參以名稱之類從，首先條列如下：

1. 永嘉戲曲
2. 戲曲
3. 戲文
4. 南戲文
5. 南曲戲文

❻陳衍、沈瑜慶纂修：《福建通志》第一〇〇冊（福州：福建通志局，一九三八年），卷五〇，〈福建伶官傳・五代〉：「王感化，建州（今福建建甌）人，南唐伶人。保大初，中主初嗣位，春秋鼎盛，留心內寵，宴私擊鞠，略無虛日，嘗乘醉令感化奏水調進酒。惟歌『南朝天下愛風流』一句，如是數四。上覆杯不懌，厚賜金帛，以旌敢言。且曰：『使孫、陳二主得此一句，固不當有銜璧之辱。』翌日，罷諸宴賞，留心庶事，圖閩弔楚，幾致強霸。感化善謳歌，聲振林木。……感化少聰敏，未嘗執卷，而多識故實，詼諧捷急，滑稽無窮。」（頁一，總頁六五—六六）

6. 南戲

7. 溫州雜劇

以上七個名稱之文獻資料均已見本書〈緒論・戲曲名義定位〉，茲不贅。

8. 永嘉雜劇。 明徐渭《南詞敘錄》：「或云：宣和間已濫觴，其盛行則自南渡，號曰『永嘉雜劇』，又曰『鶻伶聲嗽』。」又云：「永嘉雜劇興，則又即村坊小曲而為之。」❼

9. 鶻伶聲嗽。 明徐渭《南詞敘錄》，已見上文「永嘉雜劇」項下。

10. 南詞。 明徐渭《南詞敘錄》，著作自名「南詞」。

11. 南曲。 明徐渭《南詞敘錄》：「南曲固是末技，然作者未易臻其妙。《琵琶》尚矣，次則《翫江樓》、《江流兒》、《鶯燕爭春》、《荊釵》、《拜月》數種，稍有可觀。……以時文為南曲，元末國初未有也，其弊起於《香囊記》。」❽

12. 傳奇。 宋末張炎【滿江紅】詞題：「《韞玉傳奇》，惟吳中子弟為第一流。所謂識拍、道字、正聲、清韻、不狂，俱得之矣。作平聲【滿江紅】贈之。」❾ 明葉盛《菉竹堂書目》作《東嘉韞玉傳奇》，由「東嘉」

❼〔明〕徐渭：《南詞敘錄》，《中國古典戲曲論著集成》第三冊（北京：中國戲劇出版社，一九五九年），頁二三九、二四〇。

❽〔明〕徐渭：《南詞敘錄》，《中國古典戲曲論著集成》第三冊，頁二四三。

❾〔宋〕張炎：【滿江紅】，收入唐圭璋編：《全宋詞》第五冊（北京：中華書局，一九六五年），頁三四九五。夏寫時：《中國戲劇批評的產生和發展》，《論中國戲劇批評》（濟南：齊魯書社，一九八八年）。葉工：《兩首評論演員、演技的詞》，《中國戲劇》一九八一年第四期。洛地：《韞玉試證》，《藝術研究資料》第一輯（一九九七年九月），皆據通行本，因謂「韞玉

二字冠於「傳奇」名之前，明其來自永嘉。⑩《永樂大典戲文三種·宦門子弟錯立身》：「(生) 閒話且休題，你把這時行的傳奇，……你從頭與我再溫習。」⑪《永樂大典戲文三種·小孫屠》開場：「後行子弟，不知敷演甚傳奇？」⑫ 明成化本《劉知遠還鄉白兔記》開場，已見前文「戲文」項下。

以上十二種名稱，徐渭《南詞敘錄》一書，即用了「南戲」、「戲文」、「永嘉雜劇」、「鶻伶聲嗽」、「南曲」、「南詞」等六個名稱；葉子奇《草木子》用了「戲文」、「南戲」，成化本《白兔記》用了「戲文」、「傳奇」，夏庭芝《青樓集》用了「南戲」、「戲曲」，鍾嗣成《錄鬼簿》或作「南戲文」、或作「南曲戲文」，祝允明《猥談》用了「南戲」、「溫州雜劇」，何良俊《四友齋叢說》用了「南戲」、「戲文」，皆各有二稱，可見其名稱諸家尚各自「因緣情勢」，未能統一。

就這十二種名稱來觀察，可以分作以下五組：

1. 鶻伶聲嗽。
2. 溫州雜劇、永嘉雜劇。
3. 戲文、南戲文、南曲戲文、南戲。

是個人名而不是個劇名。胡雪岡：《南戲雜考二題·韞玉傳奇小議》已據《全宋詞》本辨明，見浙江省溫州市文化局編：《南戲探討集》第五輯（溫州：溫州市藝術研究室，一九八七年）。王國維《宋元戲曲考·南戲之淵源及時代》云：「葉盛《菉竹堂書目》有《東嘉韞玉傳奇》。」收入《王國維戲曲論文集》，頁一四五。

⑩〔明〕葉盛：《菉竹堂書目》，收入《書目類編》第二九冊（臺北：成文出版社，一九七八年），頁一三〇九。

⑪ 錢南揚校注：《永樂大典戲文三種校注》，頁二三一。

⑫ 錢南揚校注：《永樂大典戲文三種校注》，頁二五七。

其中第五組的三個名稱都是借用而來：傳奇出自唐人裴鉶有《傳奇》六卷，因為小說內容曲折，奇人奇事，引人入勝，所以情節特性與之相仿的諸宮調、北曲雜劇❸和南曲戲文，便也借用為名。而「南詞」與「南曲」，則借主體之「詞」、「曲」，謂此種戲劇乃用南方之語言與音樂演唱，強調其語言即稱「南詞」，強調其音樂即稱「南曲」。可見這三個名稱，均僅就其片面性格而言，所以每被置之不論。

4.戲曲、永嘉戲曲。
5.傳奇、南詞、南曲。

此外的九個名稱中，從《錄鬼簿》得知，「南戲」實為「南曲戲文」之省稱；更由此推之，「南戲」當為「南戲文」之進一步省約。又從《草木子》得知，「南戲」用與「北院本」對舉，「北院本」即「北雜劇」。

所以，《四友齋叢說》逕云：「金元人呼北劇為雜劇，南戲為戲文。」明顯以北劇、南戲對稱，雜劇、戲文並提；而這是金、元人才有的稱呼。再從《草木子》和《南詞敘錄》之既稱「南戲」又稱「戲文」，字裡行間似可見，明人以「南戲」稱與「北劇」對立之劇種，而以「戲文」稱其劇本。更從《青樓集》，「南戲」與「戲曲」等同，且與「雜劇」並列，所以《輟耕錄》的「戲曲」自是「戲文」，而《水雲村稿》的「永嘉戲曲」也就是「永嘉戲文」。

著者以為有關南戲的這些不同的名稱，就和一個人幼有乳名，少有學名，長有字，老有號一樣，由每一名

❸〔宋〕吳自牧：《夢粱錄》，卷二○，「妓樂」條：「說唱諸宮調，昨汴京有孔三傳編成傳奇靈怪，入曲說唱。」（頁三一○）〔宋〕周密：《武林舊事》，卷六，《諸色伎藝人》：「諸宮調（傳奇）：高郎婦等四人。」（頁四五九）則「傳奇」用指「諸宮調」。〔元〕鍾嗣成：《錄鬼簿》所著錄均為北曲雜劇，而皆稱之為傳奇，如云：「前輩已死名公才人，有所編傳奇行於世者。」（《中國古典戲曲論著集成》，第二冊，頁一○四─一一七）

稱所代表的意義，即可觀見其整個「生命史」，這也和中國唐、宋、元、明、清歷朝歷代一般，由其建號次第，即可概見其歷史變遷之過程。因此南戲的這些異名中，其實已經隱含其淵源、形成與流播的過程，那就是：「鶻伶聲嗽」見其淵源，「溫州雜劇」、「永嘉雜劇」見其成為小戲與流布的活力，「戲文」、「戲曲」見其由小戲汲取說唱文學發展成為大戲，「永嘉戲曲」見其大戲向外流播的現象，「南戲」見其已與「北劇」勢均力敵。以下請逐次論證其說。

二、南戲之淵源──從鶻伶聲嗽到永嘉雜劇

「鶻伶聲嗽」作為南戲的一個名稱，雖然晚至明中葉的《南詞敘錄》始見記載，但它和「永嘉雜劇」一樣，應當皆有所本，絕非憑空杜撰。祝允明《猥談》云：

> 生、淨、旦、末等名，有謂反其事而稱，又或托之唐莊宗，皆謬云也。此本金、元闒闒談吐，所謂鶻伶聲嗽，今所謂「市語」也。[14]

錢南揚《戲文概論·引論》乃據此謂「可見市語也可以稱鶻伶聲嗽」。並從「鶻鴒」、「胡伶」作聲轉說解，從而將「鶻伶聲嗽」釋為「伶俐聲腔」，並斷定「非戲文專稱」。其後鄭西村《鶻伶聲嗽新釋》亦從「骨鹿」、「鶻淪」、「鶻圇」，認為音近義同，皆作「圓溜溜」解釋，從而認為「鶻伶聲嗽」即「雜劇與戲文中的打諢使砌」。[15]洛地《戲曲與浙江》第一章〈戲文·永嘉雜劇〉，則謂「鶻」即「鴰」，鴰鵒即鶻鴒，

[14] 〔明〕祝允明：《猥談》，收入俞為民、孫蓉蓉編：《歷代曲話彙編·明代編》，第一集，頁二二六。

[15] 鄭西村：〈鶻伶聲嗽新釋〉，福建省戲曲研究所、泉州地方戲曲研究社、莆仙戲研究所編：《南戲論集》（北京：中國

亦即括蒼。並云：

明人湯顯祖在遂昌做知縣時有詩，其題為「乙未平昌（即遂昌）三拜朔天去，示館中游好。平昌與平昌屬括蒼，常見呼『老鴟鵂』云。」內有句「飛鳧又作朝天去，太史應佔『老鴟鵂』」。隋、唐時，遂昌與永嘉都屬括（蒼）州管轄，「鶻伶」就是宋人對溫州、合州、處州一帶優伶的稱呼。這樣，庶幾與「永嘉雜劇」相合，所以「永嘉雜劇」才能又曰「鶻伶聲嗽」。

按三家對於「鶻伶聲嗽」的說解，《南詞敘錄》明白說：「號曰永嘉雜劇，又曰鶻伶聲嗽。」則錢氏以「鶻伶聲嗽」非戲文專稱，顯然不能成立。錢氏與鄭氏皆從聲轉說解「鶻伶」之義，以為當作「伶俐」或「圓溜溜」，此蓋從戲曲術語轉為生活語言，又音轉訛變之故，並非「鶻伶」之本義。而細繹《猥談》之義，當係謂生旦淨末等腳色之命義有如鶻伶聲嗽，皆當原本市井口語，時過境遷，難於求解，並非「鶻伶聲嗽」之命義等同「市語」。至於洛氏之以「髧」釋「鶻」而通於「鴟鵂」，又轉為「括蒼」以牽合「永嘉」，不止求之曲折深奧，而且「髧」畢竟與作為鴛鳥之「蒼鶻」大大有別，實難自圓其說。

鄙意以為「鶻伶聲嗽」造詞甚為古樸，當原本市井口語，用作南戲乃至永嘉雜劇之原始稱呼。其實此詞之命義，可以直接從字面求得：鶻，即「蒼鶻」，參軍戲於中唐以後，與「參軍」一起演出的對手叫「蒼鶻」。參軍戲和宋金雜劇院本及地方小戲一樣，演出的特色皆「務在滑稽」❼，所以「鶻伶」用指滑稽戲的演員。「聲

戲劇出版社，一九八八年），頁四四七─四四八。

❻ 洛地：《戲曲與浙江》（杭州：浙江人民出版社，一九九一年）。

❼ 見曾永義：《參軍戲及其演化之探討》，《臺大中文學報》第一期，收入曾永義：《參軍戲與元雜劇》（臺北：聯經出版事業公司，一九九二年），頁一─一二一。

嗽」現在還是閩南方言的用語，意為帶有表情的聲口；而溫州方言與閩南方言頗有相似之處參見胡雪岡：〈早期南戲「張協狀元」是福建創作的嗎？〉——〈與趙日和同志商榷〉。**⑱** 因此「鶻伶聲嗽」是指滑稽演員表演的身段和聲口，以市井口語來描摹南戲初起時的特質和表演，並用此作為稱呼。那時的「鶻伶聲嗽」，《南詞敘錄》有這樣的說明：

其曲，則宋人詞而益以里巷歌謠，不叶宮調，故士夫罕有留意者。永嘉雜劇興，則又即村坊小曲而為之。本無宮調，亦罕節奏，徒取其畸農市女順口可歌而已，諺所謂「隨心令」者，即其技歟？間有一二叶音律，終不可以例其餘，烏有所謂九宮？**⑲**

像這種尚未被歸屬宮調的隨心令里巷歌謠，被「雜綴」來搬演鄉土瑣事的情形，正是「小戲」的共同特質。所謂「小戲」，就是演員只一個或三、兩個，情節極為簡單，藝術形式尚未脫離鄉土歌舞所謂「踏謠」的戲曲之總稱。我想在永嘉鄉土初起之時的「小戲」，應即「鶻伶聲嗽」，所用的曲只有「里巷歌謠」，因為如果有「宋人詞」，以詞樂謹嚴，就不是「隨心令」了。

那麼「宋人詞而益以里巷歌謠」的，又是什麼呢？那應當是宋代官本雜劇流播到永嘉，和永嘉本土的小戲「鶻伶聲嗽」結合以後的新型小戲，這種新型小戲看樣子很有生命力，會流布到外地，就被外地人稱作「永嘉雜劇」。其稱「永嘉」，明其具永嘉方言為基礎的「里巷歌謠」；其稱「雜劇」，明其吸收官府詞樂的成分。

「永嘉雜劇」較諸「鶻伶聲嗽」，雖然已見成長，可能已由鄉村進入城市，但應當仍未脫離小戲階段。

⑱ 胡雪岡：〈早期南戲「張協狀元」是福建創作的嗎？〉——〈與趙日和同志商榷〉，《藝術研究資料》第九輯（一九八三年），頁一九一—二〇六，又收入《南戲探討集》第四輯（溫州：溫州市藝術研究室，一九八五年）。

⑲ 〔明〕徐渭：《南詞敘錄》，《中國古典戲曲論著集成》，第三冊，頁二三九—二四〇。

永嘉與溫州在宋代合稱「溫州永嘉郡」，治所在永嘉，所以《猥談》也稱作「溫州雜劇」。

再說「官本雜劇」流入民間，無論文獻資料或考古發掘都班班可考。孟元老《東京夢華錄》卷五「京瓦伎藝」條記：崇、觀（徽宗崇寧、大觀，一一○二─一一一○）以來，在京瓦肆伎藝中，有張翠蓋等八人「般雜劇」，劉喬等八人「雜扮」（即雜班），又有楊望京一人兼「小兒相撲、雜劇、掉刀、蠻牌」諸藝。⑳吳自牧《夢粱錄》卷二十「妓樂」條：

散樂傳學教坊十三部，惟以雜劇為正色。……今士庶多以從省。廷會或社會，皆用融和坊、新街及下瓦子等處散樂家，女童裝末，加以弦索賺曲，祗應而已。㉑

又周密《武林舊事》卷六「諸色伎藝人」中與書會、演史、說經、諢經、小說、影戲、唱賺、小唱並列的「雜劇」人有趙太等三十九人，「雜扮」有鐵刷湯等二十六人。㉒

又蘇軾〈次韻周開祖長官見寄〉律詩有云：

俯仰東西閱數州，老於歧路豈伶優。初聞父老推謝令，旋見兒童迎細侯。㉓

南宋曾三異《因話錄》「散樂路歧人」條云：

散樂出《周禮》註云：「野人之能樂舞者，今乃謂之路歧人。」此皆市井之談，入士大夫之口而當文之，豈可習為鄙俚！㉔

⑳〔宋〕孟元老：《東京夢華錄》，頁二九─三○。

㉑〔宋〕吳自牧：《夢粱錄》，頁三○八─三○九。

㉒〔宋〕周密：《武林舊事》，卷六，頁四五七─四五九。

㉓〔宋〕蘇軾：《蘇東坡全集》（臺北：世界書局，一九九六年），卷一一，頁一二六。

又吳處厚《青箱雜記》云：

今世樂藝，亦有兩般格調，若教坊格調，則婉媚風流；外道格調，則粗野硎哳，至於村歌社舞，則又甚焉，亦與文章相類。㉕

以上所謂「散樂家」的民間藝人固然可以搬演雜劇於「京瓦肆」中，自然也可以「路歧人」的身分遊走於村歌社舞之中。㉖他們應當就是宋雜劇在民間的推動者；也因此在田野考古方面，便也有宋雜劇在民間活動的跡象：其一，《文物》一九五九年第九期，刊載河南省偃師縣酒流溝所發掘的一座宋墓，徐苹芳又在一九六〇年的《文物》第五期寫了一篇〈宋代雜劇的雕磚〉。其二，一九五二年春，河南省禹縣白沙發掘了一座北宋墓，徐苹芳又在一九六〇年的《考古》第九期，寫了一篇〈白沙宋墓中的雜劇雕磚〉。其三，一九八二年四月河南省溫縣發現一座北宋墓葬，對此，廖奔在一九八四年《文物》第八期，發表了〈溫縣宋墓雜劇雕磚考〉。其四，

㉔〔宋〕曾三異：《因話錄》，收入〔明〕陶宗儀編：《說郛》第二冊（上海：商務印書館，一九三〇年影印明鈔涵芬樓藏版本），卷一九，頁一五。

㉕〔宋〕吳處厚撰，李裕民點校：《青箱雜記》（北京：中華書局，一九八五年），卷五，頁四六。

㉖胡雪岡：〈試論宋雜劇及其對南戲的影響〉，第二節「宋雜劇對宋南戲的影響」，亦述及宋雜劇在民間的情況，見《藝術研究》總第二〇輯（一九八九年十二月），胡氏並從劇目和聲律、開場和角色、插科和打諢、器樂和舞蹈等四方面探討，謂「宋雜劇對南戲的影響是多方面的，對促進宋南戲的形成是起了催化的作用」。其後《中國大百科全書·戲曲曲藝》（北京／上海：中國大百科全書出版社，一九八三年）和張庚、郭漢城：《中國戲曲通史》（北京：中國戲劇出版社，一九八〇年）更認為：「宋雜劇是南戲的直接淵源，是產生南戲的母體。」俞為民持相反意見，俞氏〈南戲起源考辨〉主張：「（南戲）不是從傳統的宋雜劇中發展出來，而是從當時當地的民間歌舞中產生出來」的說法，見俞為民：《宋元南戲考論》（臺北：臺灣商務印書館，一九九四年），頁二一—四，由本文的論述可知，他們都各得一偏。

一九七八年冬，河南省滎陽縣東槐西村發現一座北宋磚室墓，其石棺蓋上面正中豎鐫「大宋紹聖三年（哲宗，一〇九六）十一月初八日朱三翁之靈男朱允建」行書二十一字，對此，呂品在《中原文物》一九八三年第四期發表〈河南滎陽北宋石棺線畫考〉，廖奔在一九八五年九月《戲曲研究》第十五輯也發表〈北宋雜劇演出的形象資料——滎陽石棺雜劇雕刻研究〉。其五，山西芮城永樂宮舊址，元初宋德方墓石槨前壁上有一座舞臺雕刻，對此，徐苹芳在《考古》一九六〇年第八期〈關於宋德方和潘德沖墓的幾個問題〉中，認為舞臺上的四個人，正進行一場雜劇。

上面所舉的五項出土資料，雖然沒有一項在南宋或南方，但除宋德方為蒙元全真教之重要人物外，其他墓主應當都是「士庶」者流，尤其滎陽宋墓墓主「朱三翁」更可以看出是百姓人家；而皆有雜劇之雕磚或陶俑，可見宋雜劇已成為民間的娛樂。

成為民間娛樂的宋雜劇，既然會流傳到永嘉結合當地里巷歌謠而成為「永嘉雜劇」；那麼宋室南遷後的福建，其泉州既已成為「海濱鄒魯」，莆田、漳州亦已人文薈萃、經濟發達，是否也會因為宋雜劇的流布而產生諸如泉州雜劇、莆田雜劇、漳州雜劇的現象呢？答案應當是肯定的，儘管於史無明證，卻有跡象可追尋。對此，學者已有相同的看法。如林慶熙〈再探宋元南戲遺響的梨園戲〉云：

宋代，閩南泉州在民間音樂、歌舞和俳優雜戲的基礎上，吸收宋雜劇的表演藝術，形成了以南音為音樂唱腔，綜合歌舞白以表演故事的泉州雜劇。❷

又如劉浩然《泉腔南戲概述》於述及〈南宋雜劇〉時謂：

在為數眾多的雜劇之中，主要的有如下幾種：

(1)杭州雜劇，也稱「京中雜劇」，該雜劇以中原音韻為主，但也雜以杭州方言，故稱「杭州雜劇」。

(2)溫州雜劇，也稱「永嘉雜劇」，以溫州一帶方言為主。

(3)金華雜劇，亦名「義烏雜劇」，以金華、義烏一帶為主，對此今人戴不凡先生有詳細的闡述。

(4)寧紹雜劇，以寧波、紹興一帶的雜劇為主，多用寧波、紹興之方言。

(5)泉潮雜劇，以泉州、潮州一帶之雜劇為主，多用泉州、潮州之方言為主，從朱熹、陳淳和真德秀之一

再禁戲這情況看來，適足以證明泉州一帶雜劇、戲文之興盛。

林、劉二氏所謂的泉州雜劇、杭州雜劇、溫州雜劇、金華雜劇、寧紹雜劇、泉潮雜劇，看似「想當然耳」，其所舉證之朱熹、陳淳禁戲事（詳下文），所禁者應屬大戲之「戲文」，與此等屬小戲之「雜劇」不同。；但就福建的一些戲曲史料來看，如元脫脫《宋史》卷四百七十二〈列傳第二百三十一·奸臣二〉有云：

攸……與王黼得預宮中祕戲，或侍曲宴，則短衫窄褲，塗抹青紅，雜倡優侏儒，多道市井淫媟謔浪語，以蠱帝心。[28]

宋周密《齊東野語》卷二十「溫公重望」條：

宣和間，徽宗與蔡攸輩在禁中，自為優戲。上作參軍趨出，攸戲上曰：「陛下好個神宗皇帝！」上以杖鞭之曰：「你也好個司馬丞相。」[29]

這兩段記載蔡攸以雜劇諂媚宋徽宗並與之演對手戲，從「多道市井淫媟謔浪語」看來，所搬弄的還頗有民間雜劇的成分。蔡攸為蔡京子，父子權傾一時，出入宮禁，常侍曲宴，有家伎家樂。被劾之後，貶回福建仙遊老家，

㉘　〔元〕脫脫等：《宋史》（北京：中華書局，一九七七年），頁一三七三一。

㉙　〔宋〕周密撰，黃益元校點：《齊東野語》（上海：上海古籍出版社，二〇一二年），卷二〇，頁二一九。

其家伎家樂料想亦帶回家鄉。若此，「官本雜劇」自有流入仙遊的可能。

又如宋林光朝（一一一四—一一七八）《艾軒集》卷一《閏月九日登越王臺次韻經略敷文所寄詩》云：

閑陪小隊出山椒，為有吳歌雜楚謠；縱道菊花如昨日，要看湯餅作三朝。[30]

宋嚴坦叔（一一九七—？）《華谷集》《觀北來倡優》詩云：

見說中原極可哀，更無飛鳥下蒿萊；吾儕尚笑倡優拙，欲喚新翻歌舞來。[31]

宋劉克莊（一一八七—一二六九）《後村先生大全集》卷二十三《神君歌十首》之六云：

村樂殊音節，蠻謳欠雅馴；老儒無酌獻，歌此送相迎。[32]

由這三段資料所顯現的訊息是：林光朝，宋孝宗隆興元年進士，越王臺在其家鄉莆田縣，所云「吳歌雜楚謠」

的「小隊」，當係民間歌舞小隊；則流行於江蘇、湖北的歌謠，此時也已流入莆田。其次，嚴坦叔即嚴粲，福

[30] ［宋］林光朝：《艾軒集》，《文淵閣四庫全書》一一四二冊（臺北：臺灣商務印書館，一九八三年據國立故宮博物院藏本影印），卷一，頁九三。

[31] ［宋］嚴粲：《觀北來倡優》，《華谷集》，收於［宋］陳思編，［元］陳世隆補編：《兩宋名賢小集三百八十卷》，卷三三九，四川大學古籍整理研究所編：《宋集珍本叢刊》一〇三冊（北京：線裝書局，二〇〇四年據清鈔本影印），頁一四，總頁四六〇。

[32] 劉克莊傳世文集有《前集》、《後集》、《續集》、《新集》四集，和各家選鈔刊刻本。宋刻本《後村居士集》（前集）詩作只有十六卷，當時尚未創作《神君歌十首》；明謝氏小草齋鈔本《後村集六十卷》前四十卷為文集，後二十卷為詩話、長短句，並無詩作。劉氏死後，其子劉山甫合《前》、《後》、《續》、《新》四集為《後村先生大全集一百九十六卷》。辛更儒根據《後村先生大全集一百九十六卷》箋校《劉克莊集箋校》，本書徵引劉克莊文本採用［宋］劉克莊著，辛更儒箋校：《劉克莊集箋校》（北京：中華書局，二〇一一年），〈神君歌十首〉，見卷二三，頁一二八六。

建邵武人，在中原板蕩之際，他在家鄉看到逃難而來的倡優，即此也可見宋雜劇流布福建的可能。又劉克莊〈神君歌〉詠其在莆田所見的賽社活動，由「村樂」、「蠻謳」足證其家鄉歌謠俚曲的盛行。（一一八七—一二六九），莆田人，宋理宗淳祐間賜同進士出身，官至龍圖閣直學士，晚年致仕在家。

從這些點點滴滴的跡象看來，就福建而言，在「永嘉雜劇」流行的同時，在福建產生「莆仙雜劇」那樣結合莆仙歌謠和官本雜劇的民間小戲，應當是極可能的。若此，所謂「泉州雜劇」、「漳州雜劇」……自亦可推而及之。試想：近代在北方流行「秧歌」，就形成了「秧歌戲」；在長江流域的「花鼓調」，就形成了「花鼓戲」；在東南丘陵的「採茶調」，就形成了「採茶戲」；在西南的「花燈調」，就形成了「花燈戲」。近代的民間小戲，可以多源並起[33]；那麼宋代的民間小戲怎會獨獨單源流派呢？因此，陳松民〈漳州的南戲〉[34]和〈再談漳州南戲〉[35]中所論及他調查過的「竹馬戲」，自有是宋代民間小戲遺響之可能。

[33] 曾永義有〈中國地方戲曲形成與發展的徑路〉一文，其中有云：「中國歷代戲曲，像西漢東海黃公、曹魏遼東妖婦、唐代參軍戲與踏謠娘，乃至於宋金雜劇院本、明人過錦戲，都屬於小戲的範圍。其中除參軍戲與宋雜劇中的正雜劇含有宮廷小戲的成分外，其餘無不起自民間。而近代的小戲更無不形成於鄉土，考察其根源，則有歌舞、曲藝、雜技、宗教活動等四條線索可以追尋。其中以鄉土歌舞最為主要。鄉土歌舞是指滋生於鄉土的山歌里謠雜曲小調和舞蹈，即所謂『踏謠』或『踏謠』，以此而加上簡單的情節和妝扮，即形成鄉土小戲。由鄉土歌舞所形成的小戲，往往以秧歌戲、花鼓戲、採茶戲、花燈戲作為共名，腳色以二小（小丑、小旦）或三小（小生、小旦、小丑）為主，劇目大多反映鄉土生活的片段，偏重歌舞，並以手帕、傘、扇為主要道具。」原載中央研究院《國際漢學會議論文集》，收入曾永義：《詩歌與戲曲》（臺北：聯經出版事業公司，一九八八年），頁一一五—一五二。

[34] 陳松民：〈漳州的南戲〉，收入《南戲論集》，頁二一六—二三一。

[35] 陳松民：〈再談漳州南戲〉，《藝術論叢》第一六期（一九九六年十月），收入《俚歌雅韻敘漳台》（福州：海風

那麼，以「永嘉雜劇」為首的宋代民間小戲，究竟形成於何時呢？對此，且留待下文談「戲文」的形成時，一並討論。

三、南戲之形成——戲文、戲曲與永嘉戲曲

上文說過，「鶻伶聲嗽」在永嘉吸收流布而來的「官本雜劇」形成「永嘉雜劇」；而所以將此雜劇名作「永嘉」，已足見其生命力強大而流傳他方。即此也可見，在泉州、在漳州、在莆田等地並起的雜劇，所以未見其以泉州、漳州、莆田為名，乃因拘限鄉土，未曾外傳。

永嘉雜劇既富於生命力，自能汲取其他滋養以壯大本身，由小戲蛻變而為大戲。這從「戲文」、「戲曲」、「永嘉戲曲」三個名稱，即可探究得來。

「戲文」一詞是對「話文」而言的，《永樂大典戲文三種·張協狀元》開場有云：

> 似恁唱說諸宮調，何如把此話文敷演。❸6

按此劇開場中有一段《諸宮調張協》，用諸宮調說唱張協故事，從【鳳時春】起，過【小重山】、【浪淘沙】、【犯思園】，至【繞地游】計五曲，其後話白云：「那張協性分如何？慈鴉共喜鵲同枝，吉凶事全然未保。」至此忽然打住，說了上面所錄的兩句話，意思是說：像這樣唱唱說說諸宮調，倒不如把這張協話文改編作戲文搬上舞臺演出。可見戲文之「文」是從話文之「文」而來；而話文與戲文之「文」實同指其各自之內容，亦即

❸6 錢南揚校注：《永樂大典戲文三種校注》，頁四。出版社，二〇〇九年)，頁一〇六—一一一。

用文字所敘述之故事情節。此等故事情節用於說話則為「話文」，用於演戲則為「戲文」；如經刊印成書，則話文成為「話本」，戲文成為「劇本」。也就是說「戲」的故事情節，是從「話」的故事情節而來的；這已足以說明「說話」與「戲劇」的密切關係。而此戲劇之所以自名為「戲文」，亦在強調其獲自說話的重要滋養，即「文」，即話本用文字敘述的故事情節。

我們知道作為小戲的「永嘉雜劇」，其敷演的內容必然很簡單，而戲劇壯大自身的先決條件，必須要有豐富曲折的故事情節，那麼自漢、唐以來即已滋潤廣大群眾心靈的說唱文學和藝術，到了兩宋幾於登峰造極，如果不從中汲取和陶冶就有違常理了。所以「永嘉雜劇」向當時的說話、諸宮調、唱賺、覆賺等借用豐富曲折的故事情節而壯大易名為「戲文」是很自然的。按「說話」見南宋孟元老《東京夢華錄》，該書成於南宋紹興十七年（一一四七），記徽宗崇寧至宣和間（一一○二—一一二五）汴梁之繁華盛況。「諸宮調」見宋王灼《碧雞漫志》卷二：「熙寧、元祐間（宋神宗、哲宗年號，一○六八—一○九四）⋯⋯澤州孔三傳者，首創諸宮調古傳，士大夫皆能誦之。」❸❸ 「唱賺、覆賺」見吳自牧《夢粱錄》卷二十「妓樂」：「紹興年間（一一三一—

❸ 「話文」一詞亦見於以下諸話本：《袁尚寶相術動名卿／鄭舍人陰功叨世爵》：「此話文叫做《積善陰騭》，乃京師老郎留傳至今。」又〈柳耆卿詩酒翫江樓〉之結尾：「到今風月江湖上，萬古漁樵作話文。」《醒世恆言·徐老僕義憤成家》：「若有別的稀奇故事，異樣話文再講出來。」《醒世恆言·灌園叟晚逢仙女》：「你道這段話文出在那個朝代，何處地方？」《李克讓竟達空函／劉元普雙生貴子》：「這段話文，出在《空緘記》。」據此可見，所謂「話文」是指用作說話的故事情節。

❸ 〔宋〕王灼：《碧雞漫志》，收入俞為民、孫蓉蓉編：《歷代曲話彙編·唐宋元編》（合肥·黃山書社，二○○六年），頁六二。

一一六二），有張五牛大夫，因聽動鼓板中有【太平令】或賺鼓板，即令拍板大節抑揚處是也，遂撰為賺。賺者，誤賺之義也，正堪美聽中，不覺已至尾聲。……又有覆賺，其中變花前月下之情及鐵騎之類。」㊴其時代皆在「永嘉雜劇」發展為「戲文」之前，自可供應汲取。

也因此，現在所知的戲文名目，其與話本小說同一題材的就有…《王魁負心》、《孟姜女千里送寒衣》、《薛雲卿鬼做媒》、《卓氏女鴛鴦會》、《郭華買胭脂》、《崔護覓水》、《關大王獨赴單刀會》、《張珙西廂記》、《樂昌公主破鏡重圓》、《洪和尚錯下書》、《劉先主跳檀溪》、《曹伯明錯勘贓》、《秦太師東窗事犯》、《柳耆卿詩酒翫江樓》、《陳巡檢遇白猿精》、《張資鴛鴦燈》、《朱文鬼贈太平錢》、《何推官錯認屍》、《蘇小卿月夜販茶船》、《楊實錦香亭》、《三負心陳叔文》、《呂洞賓黃粱夢》、《章臺柳》、《志誠主管鬼情案》、《燕子樓》、《菩薩蠻》、《史弘肇故鄉宴》、《鄭將軍紅白蜘蛛記》、《董秀才遇仙記》、《張協狀元》、《京娘四不知》、《鶯燕爭春詐妮子調風月》、《忠孝蔡伯喈》、《琵琶記》等三十五種㊵，

㊴〔宋〕吳自牧：《夢梁錄》，卷二〇，頁三一〇。〔宋〕耐得翁《都城紀勝》亦有相近的記載：「中興後，張五牛大夫因聽動鼓板中，又有四片太平令，或賺鼓板——即今拍板大篩揚處是也，遂撰為『賺』。賺者，誤賺之義也，令人正堪美聽，不覺已至尾聲，是不宜為片序也。今又有『覆賺』，又且變花前月下之情及鐵騎之類。凡『賺』最難，以其兼慢曲、曲破、大曲、嘌唱、耍令、番曲、叫聲諸家腔譜也。」（頁九七）

㊵以上根據胡雪岡、徐順平：〈談南戲與話本的關係〉，《藝術研究資料》第八輯（一九八四年八月）。譚正璧：〈永樂大典所收宋元戲文三十三種考〉、〈宦門子弟錯立身所述宋元戲文二十九種考〉，收入：《話本與古劇》（上海：古典文學出版社，一九五六年），頁二〇五─二四〇。另外《張協狀元》自云改編自《諸宮調張協》話文，《蔡伯喈》在宋代陸放翁有「滿村聽唱蔡中郎」之句，皆可見亦本諸說唱文學。

可見戲文與話文關係之密切，雖然這三十五種相關的話文中，不乏元人作品，或是元人話文乃根據戲文改作，話文與戲文之間，其實存在著互動的關係；但是「永嘉雜劇」欲壯大為「戲文」，必須藉助話文豐富的故事情節，則是不爭的事實。

也因此，話文對戲文自然產生許多的影響，胡雪岡、徐順平〈談南戲與話本的關係〉中，舉出以下幾個要點：

(1)從結構體例來看，南戲有劇名、開場、正戲、散場詩；話本小說有篇名、入話、正話、篇尾詩詞，二者極為相似。

(2)早期南戲仍保留第三人稱旁述體的話本小說的痕跡。如「副末開場」，如用駢儷文描述環境或評述人事，如插科使砌的運用，如評論的穿插等。

胡、徐二氏最後說：「南戲在題材內容、結構體例、表演藝術、語言運用。到審美意識等方面都與話本小說有著密切的關係。」❹大抵可以說，因為戲文向話文汲取滋養，所以也向話文學習，而受到話文在內容形式上的影響。

那麼與「戲文」一詞相類似的「戲曲」又代表著什麼意義呢？從前引之《輟耕錄》與《青樓集》之「戲曲」皆與「雜劇」相對而言，可以明顯看出「雜劇」是指「北雜劇」(元雜劇)，「戲曲」是指「南戲曲」(宋戲曲)；則「戲曲」實為足與「北雜劇」抗衡之大戲，亦即「戲文」之異名而已。《輟耕錄》所謂「宋有戲曲、唱諢、

❹ 見曾永義：《中國古典戲劇論集》(臺北：聯經出版事業公司，一九七五年)，頁九六—一○○。

說唱文學不止對戲文有許多影響，對北雜劇也一樣。著者在〈有關元雜劇的三個問題〉一文中有「說唱文學的遺跡」一節，舉出：(1)詩贊詞的使用，(2)宣念劇名，(3)自贊姓名履歷，(4)見於曲中的敘述體等四項，亦可以見說唱對北劇的影響，

詞說」，正說明宋代有戲文、雜劇、說唱三種表演文學和藝術。推究「說唱」所以稱作「詞說」，則猶如「詞

話」，以「詞」言其唱詞，以「說」、「話」言其說白；而「唱諢」所以為「雜劇」，因為宋雜劇與金院本不

殊，尚屬以唱念科諢「務在滑稽」的「小戲群」，與同名稱但已發展為大戲的「元雜劇」不同。至於「戲文」

所以又稱作「戲曲」，不過如同「戲文」一般，強調其故事情節，則稱「文」；強調其音樂歌唱，則稱「曲」；

亦即重其以「文」演「戲」，重其以「曲」演「戲」。「戲文」與「戲曲」不止詞

彙結構相同，也同時表示其所汲取以壯大為大戲的滋養一樣是說唱文學和藝術。就「戲曲」而言，其得之說唱

的音樂歌唱，也是班班可考。

《張協狀元》自稱從《諸宮調張協》改編為戲文，必然受諸宮調的影響，譬如其第二出謂「此段新曲差異，

更詞源移宮換羽」。這種「移宮換羽」變換宮調演唱故事的方式，正是諸宮調的特色。可見「永嘉雜劇」壯大

為大戲，已從樂曲雜綴，進一步向諸宮調學習宮調聯套的方法。也因此《張協狀元》各類聯套計四十六套，其

中諸宮調聯套就達二十七套之多，成為南曲曲牌聯套的主要格式。此外，「戲曲」的先唱後說、副末開場、引

子尾聲，也都可以從諸宮調中找到根源。❷

而我們知道，諸宮調是吸收唐宋大曲、詞調、纏達、纏令、嘌唱、民間俚曲而形成的；「戲曲」所用之曲，

其來源也是多方面的。以《張協狀元》為例，其所用不同名稱之曲一百六十四調，其中民間俚曲六十六、古詩

詞調五十五，其他尚有大曲、影戲、賺詞、佛曲、舞鮑老、諸宮調等曲牌❸，可見其汲取多方以豐富自家之音

樂，至此「曲」在戲中的分量越顯其重要，所以也就以「戲曲」為稱。

❷ 此段參考胡雪岡：〈諸宮調對宋戲文的影響〉，《南戲探討集》第六、七輯合刊（溫州：溫州市藝術研究室，一九九二年）。

❸ 此段參考吳戈：〈戲文的藝術淵源及其初期形態試探〉，收入《南戲論集》，頁五〇三─六二三。

以上旨在說明發展為大戲的「戲文」或「戲曲」，何以用此為名的原因，並不是說其文學藝術的來源止於

說唱文學❹，這是要特別聲明的。

這種號稱「戲文」或「戲曲」的大戲劇種，生命力也相當雄厚，從許多資料都可以看出「永嘉」仍是它的

大本營：如上文引述的《草木子》說：「俳優戲文，始於《王魁》，永嘉人作之。」《南詞敘錄》說：「南戲

始於宋光宗朝，永嘉人所作《趙貞女》、《王魁》二種實首之。」就戲文本身而言，《張協狀元》云：「《狀

元張協傳》前回曾演，汝輩搬成。這番書會要奪魁名，佔斷東甌盛事。」又云：「九山書會，近日翻騰。」由

東甌、九山皆可見《張協狀元》是永嘉書會才人所編。❺《癸辛雜識別集》所記《祖傑戲文》，《山中白雲詞》

所記之《韞玉傳奇》，《菉竹堂書目》作《東嘉韞玉傳奇》，皆為溫州人所作。《琵琶記》作者高明為永嘉人，

乃至於明成化本《白兔記》也明言永嘉書會才人所作。

像這樣在永嘉完成和盛行的戲文或戲曲，以其生命力之雄厚，自然也會外流。請看下面兩條重要資料：其

一，劉壎（宋理宗嘉熙四年至元仁宗元祐六年〔一二四〇─一三一九〕）《水雲村稿·詞人吳用章傳》：

❹ 翁敏華：《從南戲現存的幾個劇本看其表現藝術》一文，分析《張協狀元》所包含的眾多技藝：說唱中的諸宮調、唱賺
等，歌舞戲中的民間舞隊、大曲樂舞等，滑稽戲中的民間小戲、宋雜劇，翁文見《藝術研究資料》第八輯。胡雪岡：《試
論宋雜劇及其對宋南戲的影響》一文，從劇目和聲律、開場和腳色、插科和打諢、器樂和舞蹈等四方面論「宋雜劇對宋
南戲的影響」，胡文見《藝術研究》第一一輯（總第二〇輯）。

❺ 胡雪岡：《早期南戲《張協狀元》是福建創作的嗎？》引《太平御覽·州郡十七·江南道下》載：「《郡國志》曰：『永
嘉為東甌。』」《浙江通志·建置五》更明確指出永嘉縣「漢東甌地，東海王都」。乾隆《溫州府志》卷七引明黃淮〈永
嘉縣學記略〉說：「溫郡城內外有九山，晉郭璞以為上應北斗。」見《南戲探討集》第四輯。

吳用章，名康，南豐（今江西南豐）人。生宋紹興間。敏博逸群，課舉子業，擅能名而試不利。乃留情樂府，以舒憤鬱。當是時，去南渡未遠，汴都正音教坊遺曲猶流播江南。……不知又逾幾年而終。子孫無述焉。悲哉！用章歿，詞盛行於時；不惟伶工歌妓以為首唱，士大夫風流文雅者酒酣與發輒歌之。由是與姜堯章之【暗香】、【疏影】，李漢老之【漢宮春】，劉行簡之【夜行船】，并喧競麗者殆百十年。然州里遺老猶歌用章詞不置也。其苦心蓋無負矣。 ⁴⁶

至咸淳（宋度宗年號，一二六五—一二七四），永嘉戲曲出，潑少年化之；而後淫哇盛、正音歇，

這條資料為胡忌所發現，交給洛地撰文，題為〈一條極珍貴資料發現——「戲曲」和「永嘉戲曲」首見〉。

胡忌有記云：「劉壎比周密少八歲，比張炎長八歲。此條材料明言『至咸淳，永嘉戲曲出。』且不久即傳至江西（南豐一帶）云云，極可貴！『戲曲』一辭比《輟耕錄》所記的約早六十年。拙作已發表者未及採用，願洛公及早補入《浙江》，實為幸事。乙巳（一九八五）立夏於後竹西回甘室。」

其二，元劉一清《錢塘遺事》卷六〈戲文誨淫〉云：

胡氏所發現的這條資料，誠然極可貴。但所云「至咸淳，永嘉戲曲出，潑少年化之」；而後淫哇盛、正音歇」，實指「永嘉戲曲」在宋度宗咸淳年間出現在江西南豐一帶，當地年輕人甚為喜歡，爭相歌唱倣法，以致連號稱為正音的「詞樂」都敵不住而為之衰頹。所以，「咸淳」並非指「永嘉戲曲」本身形成發生的時間，而是指流播至江西南豐的年代，又此「戲曲」名為「永嘉」，也可見其自永嘉流播而來。

⁴⁶ 〔宋〕劉壎：《水雲村稿》，《文淵閣四庫全書》，第一一九五冊，卷四，頁三下—四下，總頁三七○—三七一。

⁴⁷ 洛地：〈一條極珍貴資料發現——「戲曲」和「永嘉戲曲」首見〉，《藝術研究》第二輯（一九八九年十二月），又收入洛地《戲曲與浙江》一書。

湖山歌舞，沉酣百年。賈似道少時，挑達尤甚。自入相後，猶微服間或飲於妓家。至戊辰、己巳間（宋寧宗嘉定元年一二○八；二年一二○九），《王煥》戲文，盛行於都下，始自太學有黃可道者為之。一倉官諸妾見之，至於群奔，遂以言去。❹❽

由此明白可見在宋度宗咸淳四、五年間，戲文已流傳至杭州，而且相當盛行。

綜合這兩條資料，有明確的年代可證，在宋度宗咸淳年間，「戲文」或「戲曲」具有豐沛的力量，由永嘉流傳到杭州和南豐等地。而由此來觀照「永嘉雜劇」和「永嘉戲曲」成立的時間，就有「定點」可據。

有關「南戲」之淵源與形成，學者莫不舉《猥談》與《南詞敘錄》，茲全錄其相關之條文如下：祝允明（明英宗天順四年至明世宗嘉靖五年〔一四六○─一五二六〕）《猥談》云：

南戲出於宣和（一一一九─一一二五）之後，南渡（一一二七）之際，謂之「溫州雜劇」。予見舊牒。其時有趙閎夫榜禁，頗述名目，如《趙貞女蔡二郎》等，亦不甚多。（《說郛續》第四十六）

又徐渭（明武宗正德十六年至明神宗萬曆十一年〔一五二一─一五九三〕）《南詞敘錄》云：

南戲始於宋光宗朝（紹熙，一一九○─一一九四），永嘉人所作《趙貞女》、《王魁》二種實首之，故劉後村有「死後是非誰管得，滿村聽唱蔡中郎」之句。或云：「宣和間（一一一九─一一二五）已濫觴，其盛行則自南渡，號曰『永嘉雜劇』，又曰『鶻伶聲嗽』。」其曲則宋人詞而益以里巷歌謠，不叶宮調，故士夫罕有留意者。❹❾

❹❽　〔元〕劉一清：《錢塘遺事》，《四庫全書》第四○八冊（臺北：臺灣商務印書館，一九八三年），頁一○○○。

❹❾　〔明〕徐渭：《南詞敘錄》，《中國古典戲曲論著集成》，第三冊，頁二三九─二四○。

仔細研析這兩段資料，祝氏所云「南戲出於宣和之後，南渡之際」，彼時號稱「溫州雜劇」的，是就其初起的「小戲」階段而言；其下所見趙閎夫榜禁《趙貞女蔡二郎》等的記載，其時間據錢南揚《戲文概論·戲文的發生》的考證，當值宋光宗朝，其所榜禁的顯然是已發展成為戲文的「大戲」。而徐氏所云「南戲始於宋光宗朝」，正與趙閎夫榜禁的時間相合，其指為「實首之」的《趙貞女》也正與榜禁的內容相同；則即此段的內容而言，實就其已發展成為戲文的「大戲」而論的。至於徐氏所引別說「或云」者，由上文之論述，知其就初起之「小戲」而言，則「宣和間已濫觴」者當指「鶻伶聲嗽」，而「盛行則自南渡」者當指甚具生命力可以外傳之「永嘉雜劇」。

說到這裡，我們可以給「南戲」淵源、形成、流播的歷史做個簡單的總結：宋宣和間（一一一九—一一二五）濫觴，號稱「鶻伶聲嗽」；南渡之際（一一二七）吸收流布而來的「官本雜劇」，形成「永嘉雜劇」或「溫州雜劇」並向外流布；其間相距不過數年，皆為「小戲」時代。至光宗朝（紹熙，一一九〇—一一九四）已從說唱文學諸如話本和諸宮調中汲取充足之養料，發展成為「大戲」，稱作「戲文」或「戲曲」；其間約六十餘年。在永嘉發展形成的「戲文」或「戲曲」，於宋度宗咸淳間（一二六五—一二七四）已經明顯的流布到杭州和江西南豐一帶，被稱作「永嘉戲曲」，應當也可以稱作「永嘉戲文」。其間又約七十年。以常理推之，「永嘉戲曲」流布在外，有可能早於咸淳以前。

四、南戲之流播分派──從福建古劇到南戲諸腔劇種

「戲文」或「戲曲」既然在咸淳間已流布至杭州和江西南豐，而永嘉至福建莆田、泉州、漳州不過一水之

隔。南宋閩、浙海上交通發達，「戲路隨商路」，學者多所論證。則永嘉戲文或戲曲流入福建的可能性自然很

大，這可從文獻資料的蛛絲馬跡和現存福建古劇來加以考察。

宋釋道原纂《景德傳燈錄》卷十八云：

> 福州玄沙宗一大師，法名師備，福州閩縣人也。姓謝氏，幼好垂釣，泛小艇於南臺江，狎諸漁者。唐咸
> 通初年，甫三十，忽慕出塵，乃棄釣舟，投芙蓉山靈訓禪師落髮，往豫章開元寺。……師南游莆田，縣
> 排百戲迎接。來日師問小塘長老：「昨日許多喧鬧，向什麼處去也？」小塘長老提起衲衣角。師曰：「料
> 掉，勿干涉。」（法眼別云：「昨日有許多喧鬧。」法燈別云：「今日更好笑。」）⑤⓪

可見在唐懿宗咸通初（八六○）福建莆田就已百戲盛行，由「今日更好笑」之語看來，可能其時宮廷小戲「參
軍戲」已流入莆田民間。

又宋梁克家（一一二八—一一八七）《三山志》卷四十〈土俗類二〉「上元」條云：

> 綵山：州向譙門設立，巍峨突兀，中架棚臺，集俳優倡妓，大合樂其上。渡江後，停寢。紹興九年，張
> 丞相浚為帥，復作，自是不廢。
> 觀燈：舊例，太守以三日會監司，命僚屬招郡寄居者，置酒臨賞。既夕，太守以燈炬千百，群伎雜戲，
> 迎往一大刹中，以覽勝。……司理方孝能詩：「街頭如畫火山紅，酒面生鱗錦障風；佳容醉醒春色裡，
> 新妝歌舞月明中。」⑤❶

⑤⓪
〔宋〕釋道原：《景德傳燈錄》，收入《四部叢刊》三編子部第四一五冊（臺北：臺灣商務印書館，一九六六年），卷一八，頁一五。

梁克家字叔子，晉江人，宋高宗紹興三十年（一一六〇）進士，孝宗淳熙六年（一一七九）出知福州。福州古稱三山。由上錄「綵山」中「中架棚臺，集俳優倡妓，大合樂其上」諸語，似乎不止是雜技小戲或奏樂的表演，而是俳優倡妓演於棚臺的大戲。又由「觀燈」中「群伎雜戲」、「新妝歌舞」二語，似乎也有大戲的表演隱然其中。

又清光緒沈定均續修《漳州府志》卷四十六〈藝文六〉引宋陳淳（一一五九—一二二三）〈朱子守漳實蹟記〉云：

（朱先生）守臨漳，未至之始，闔郡吏民得於所素，竦然望之如神明，俗之淫蕩於優戲者，在在悉屏戢奔遁。及下車涖政，寬嚴合宜，不事小惠，一行正大之公情，絕無苟且之私意，而人心肅然以定，官曹屬節志而不敢縱所欲，官族循法度而不敢干以私，胥徒易慮而不敢行姦，豪猾斂蹤而不敢冒法。㊸

又宋陳淳《北溪文集》卷四十七〈上傅寺丞論淫戲〉云：

某竊以此邦陋俗，常秋收之後，優人互湊諸鄉保作淫戲，號「乞冬」。群不逞少年，遂結集浮浪無賴數十輩，共相唱率，號曰「戲頭」。逐家斂歛錢物，豢優人作戲，或弄傀儡，築棚於居民叢萃之地、四通

㊶ 〔宋〕梁克家修纂，福州市地方誌編纂委員會整理：《三山志》（福州：海風出版社，二〇〇〇年），頁六四〇—六四一。

㊷ 〔宋〕陳淳：《朱子守漳實蹟記》，〔清〕李維鈺原本，〔清〕吳聯薰增纂，〔清〕沈定均續修：《（光緒）漳州府志》，收入《中國地方志集成·福建府縣志輯》二九冊（上海：上海書店出版社，二〇〇〇年據清光緒三年〔一八七七〕芝山書院刻本），卷四六，〈藝文六〉，頁一，總頁一一〇九。陳淳《北溪大全集》該文篇名作《侍講待制朱先生敘述》，收入《文淵閣四庫全書》一一六八冊（臺北：臺灣商務印書館，一九八三年），卷一七，〈雜著〉，頁七，總頁六三二。

八達之郊，以廣會觀者；至市廛近地、四門之外，亦爭為之，不顧忌。今秋自七、八月以來，鄉下諸村，正當其時，此風在在滋熾。其名若曰戲樂，其實所關利害甚大：一、無故剝民膏為妄費；二、荒民本業事遊觀；三、鼓簧人家子弟，玩物喪恭謹之志；四、誘惑深閨婦女，出外動邪僻之思；五、貪夫萌搶奪之姦；六、後生逞鬪毆之忿；七、曠夫怨女邂逅為淫奔之醜；八、州縣一庭紛紛起獄訟之繁，甚至有假託報私仇，擊殺人無所憚者。其胎殃產禍如此，若漠然不之禁，則人心波流風靡，無由而止，豈不為仁人君子德政之累。謹具申聞，欲望台判，按榜市曹，明示約束；並貼四縣，各依指揮，散榜諸鄉保甲嚴止絕。如此，則民志可定，而民財可紓；民風可厚，而民訟可簡。闔郡四境，皆實被賢侯安靜和平之福，甚大幸也。❸

上錄兩段資料，朱先生即朱熹，宋光宗紹熙元年（一一九○）知漳州事，隔年四月治子喪去任。❹顯然朱子不喜「優戲」而加以禁絕。陳淳字安卿，號北溪，福建龍溪人，朱熹守漳時曾從之學。關於陳淳的上書對象「傅

❸〔宋〕陳淳：〈上傅寺丞論淫戲〉，《北溪大全集》，收入《文淵閣四庫全書》一一六八冊，卷四七，〈箚〉，頁九—一○，總頁八七五—八七六。又收入《（光緒）漳州府志》，卷三八，〈民風‧宋陳淳與傅寺丞論淫戲書〉，頁一七—一八，總頁九二一。

❹據〔清〕王懋竑撰，何忠禮點校：《朱熹年譜》（北京：中華書局，一九八八年）所記：淳熙十六年（一一八九）十一月改知漳州，紹熙元年（一一九○）農曆四月廿四到任漳州知州事，紹熙二年（一一九一）正月，朱熹長子朱塾卒，朱熹以治子喪請辭，於該年四月廿九離開漳州，在漳州前後一年。又朱熹的祖籍原在徽州婺源，朱瓌為婺源初祖，朱熹為其九世孫。朱熹的祖父朱森、父朱松入閩定居，紹熙二年五月朱熹遵父遺言入籍福建省建州建陽，以上詳見頁二○○─二一六。

寺丞」，自一九六二年路工〈宋陳淳的禁戲書〉，解析為「這是陳淳寫給漳州知府傅寺丞（傅伯成，字景初）的信，主張禁止演戲」，《福建戲史錄》⑤⑥及戲曲研究者⑤⑦皆以「傅寺丞」為慶元三至五年（一一九七—一一九九）知漳州的傅伯成（一一四三—一二二六），著者一九八九年〈宋代福建的樂舞雜技和戲劇〉文中援引〈上傅寺丞論淫戲〉，亦承路氏之說。⑤⑧然而及門吳佩熏二〇二〇年從官員是否具備「寺丞」之官名切入，

⑤⑤ 路工：〈宋陳淳的禁戲書〉，《人民日報》一九六二年三月二十六日；後收入路工：《訪書見聞錄》（上海：上海古籍出版社，一九八五年），頁二三〇—二三一。

⑤⑥ 福建省戲曲研究所編，林慶熙、鄭清水、劉湘如編註：《福建戲史錄》（福州：福建人民出版社，一九八三年），注釋四：「傅寺丞：即傅伯成（一一四三—一二二六），字景初，原是濟源（今屬河南省）人，後遷居福建泉州。少從朱熹學，隆興元年（一一六三）進士，慶元三年（一一九七）知漳州，歷官太府寺丞。」（頁二一—二二）

⑤⑦ 趙山林：〈宋代文人與戲劇關係略論〉，收入沈松勤主編：《第四屆宋代文學國際研討會論文集》（杭州：浙江大學出版社，二〇〇六年），〈上傅寺丞論淫戲〉之相關論述見頁七八，「禁戲的主張，以朱熹的弟子陳淳最為鮮明。……」丁淑梅：《中國古代禁毀戲劇史論》（北京：中國社會科學出版社，二〇〇八年），「慶元三年（一一九七）傅伯成知漳州，陳淳上札禁淫戲。」（頁一一一）周麗楨：《天理與人欲的流動：理學在南戲中的呈現》（臺中：東海大學中國文學系博士論文，二〇一五年），「陳淳在朱子守漳時曾從之學，朱子離州後，他曾作〈上傅寺丞論淫戲〉……傅寺丞即傅伯成，字景初，少從朱熹學，在寧宗慶元三年（一一九七）知漳州，略晚於朱熹。」（頁九一）

⑤⑧ 曾永義：〈宋代福建的樂舞雜技和戲劇〉，收入《參軍戲與元雜劇》，〈上傅寺丞論淫戲〉之相關論述見頁一三九，「傅寺丞即傅伯成，字景初，原籍濟源（今屬河南），遷居福建泉州。少從朱熹學，孝宗隆興元年（一一六三）進士，慶元三年（一一九七）知漳州，歷官大理寺丞。」按：傅伯成的寺丞官職，應係「太府寺丞」，其子傅雍則為「大理寺丞」，

再借助慶元黨禁以來閩漳理學的消長，庶民陳淳如何在理學圈建立影響力，撰寫成〈從朱熹勸喻榜到陳淳「論淫祀」、「論淫戲」上書對象之探討〉一文，以此糾正戲曲學界判讀陳淳致書對象之謬誤，受文者應為傅壅（一二一九—一二二一，嘉定十二至十四年知漳），而非傅伯成，意即呈書的時間往後遞延了二十年以上。[59]故從陳淳的這封上書，可見嘉定年間漳州「優戲」和「傀儡」極為盛行，遍及城鄉。而從其「築棚於居民叢萃之地、四通八達之郊」諸語，可見其場面甚為盛大，而其「為害」居然有八大條。如此這般的「優人作戲」，又影響如此之大，若說只是「落地掃」的鄉土小戲模樣，是教人不可思議的。由上引三段資料，可見朱熹和他的門弟子都非常反對戲劇，但由「俗之淫蕩於優戲」、「優人互湊諸鄉保作淫戲」諸語，以及所描述城鄉熱烈演戲的情形，可見朱熹和傅壅守漳時，漳州一帶真是演戲成風。其中所說到的劇種，除「傀儡戲」明言外，均但云「優戲」或「優人作戲」，此優戲當指宋雜劇南戲而言。

又宋真德秀《西山文集》卷四十〈再守泉州勸農文〉有云：

莫喜飲酒，飲多失事；莫喜賭博，好賭壞人；莫習魔教，莫信邪師，莫貪浪游，莫看百戲。[60]

真德秀慶元間進士，為朱熹弟子，理宗紹定間（一二二八—一二三三）第二度為泉州太守，從其「莫看百戲」之語，可見泉州歌舞戲劇相當盛行，才引來他的勸誡。

詳見後記。

❺❾　詳細考證見於吳佩熏：〈南宋戲禁文獻辨析糾謬——以朱熹勸喻榜及陳淳「論淫祀淫戲」之上書對象為論述中心〉，《戲劇研究》第二八期（二○二一年七月），頁一—三六。

❻⓿　［宋］真德秀：《西山文集》，收入《文淵閣四庫全書》一一七四冊（臺北：臺灣商務印書館，一九八三年），卷四○，〈文〉，頁六三四。

又宋劉克莊《後村先生大全集》卷十〈田舍即事十首〉之九云：

兒女相攜看市優，縱談楚漢割鴻溝；山河不暇為渠惜，聽到虞姬直是愁。㊶

又卷二十一〈聞祥應廟優戲甚盛二首〉中有：「空巷無人盡出嬉，燭光過似放燈時；山中一老眠初覺，棚上諸君鬧未知。」「巫祝歡言歲事詳，叢祠十里簫鼓忙；衣冠優孟名孫□，□□□□□□□。」㊷ 又卷二十三〈神

君歌十首〉之四云：

狙裏周公服，優蒙孫叔冠；無論駭兒女，神亦被渠瞞。㊸

又卷二十六〈燈夕二首〉之一有「不與遺毫競華髮，且隨兒女看優棚」㊹ 之句。總合上述，從「縱談楚漢割鴻溝」可以看出演出內容應屬情節複雜的大戲；更從「祥應廟優戲甚盛」、「空巷無人盡出嬉」㊺、「叢祠十里簫鼓忙」，以及卷二十一〈即事三首〉之一：「抽簪脫袴滿城忙，大半人多在戲場」、卷二十二〈無題二首〉：「棚空眾散足淒涼，昨日人趨似堵牆；兒女不知時事變，相呼入市看新場。」㊻ 皆可看出其受人歡迎的盛況。

劉克莊的〈觀社行〉由五首長篇七言古詩組成，前三首皆為五四句的七言古詩描繪了社日的百藝競陳，呈現出來的表演細節豐富細膩，是宋代詠劇詩的重要材料。《福建戲史錄》㊼、王耀華㊽、方寶璋㊾及趙山

㊶〔宋〕劉克莊著，辛更儒箋校：《劉克莊集箋校》，卷一○，頁六一七─六一八。

㊷〔宋〕劉克莊著，辛更儒箋校：《劉克莊集箋校》，卷二一，頁一一六三。

㊸〔宋〕劉克莊著，辛更儒箋校：《劉克莊集箋校》，卷二三，頁一二八六。

㊹〔宋〕劉克莊著，辛更儒箋校：《劉克莊集箋校》，卷二六，頁一四六二。

㊺〔宋〕劉克莊著，辛更儒箋校：《劉克莊集箋校》，卷二一，頁一一九九。

㊻〔宋〕劉克莊著，辛更儒箋校：《劉克莊集箋校》，卷二二，頁一二五四。

林[70]等學者皆認為〈觀社行〉、〈再和〉、〈三和〉反映福建莆田社火中的演劇景況，著者一九八九年〈宋代福建的樂舞雜技和戲劇〉一文亦引述過〈觀社行〉、〈再和〉二詩。[71]劉克莊的詠劇詩數量豐富，及門吳佩熏覆查程章燦《劉克莊年譜》[72]，辛更儒《劉克莊集箋校》的詩作繫年[73]，並參考侯體健的劉克莊研究及「祠官文學」的切入視角[74]，重新梳理劉克莊各首詠劇詩的時空背景，總結而為〈劉克莊詠劇詩中的江西景觀〉、〈劉克莊詠劇詩中的莆田戲劇景觀〉兩篇會議論文[75]，以祠祿制度為尺規，協助判定三十詩二詞的寫作時空，得以

[67] 福建省戲曲研究所編，林慶熙、鄭清水、劉湘如編註：《福建戲史錄》，頁二五一三四。

[68] 王耀華：〈從劉克莊詩作看宋代福建的戲曲〉，《戲曲研究》第一〇期（一九八三年九月），〈觀社行〉、〈再和〉、〈三和〉之討論，見頁一八三。

[69] 方寶璋：〈空巷無人一國狂——從劉克莊詩詞看南宋莆田雜劇百戲〉，《文史知識》第二三五期（二〇〇〇年三月），〈觀社行〉、〈再和〉、〈三和〉之引述，見頁九八一一〇〇。

[70] 趙山林：〈宋代文人與戲劇關係略論〉，頁七七。

[71] 曾永義：〈宋代福建的樂舞雜技和戲劇〉，收入曾永義：〈參軍戲與元雜劇〉，〈觀社行〉之相關論述見頁一四〇一一四二。

[72] ［宋］劉克莊著，辛更儒箋校：《劉克莊集箋校》（北京：中華書局，二〇一一年）。

[73] 程章燦：《劉克莊年譜》（貴陽：貴州人民出版社，一九九三年）。

[74] 侯體健：《劉克莊的文學世界：晚宋文學生態的一種考察》（上海：復旦大學出版社，二〇一三年）。侯體健提出「祠官文學」的視角，從宋代獨有的「祠祿制度」析論劉克莊等南宋文人的詩文創作是在奉祠里居的優渥社經條件下，得以形成地域性的文學群體。

[75] 吳佩熏：〈劉克莊詠劇詩中的江西景觀〉，二〇一九年三月二十二日於東吳大學「第三屆臺灣當代戲劇（曲）新景觀

鰲清劉克莊詠劇詩詞的涵蓋層面，不只關涉福建的戲劇活動，還兼及江西的觀社詩和廣州的風俗民情。資料的考證糾謬，將重啟戲曲文獻的解讀，重新定位在戲曲史的時空意義，吳佩熏參考宋代特有的「祠祿制度」，結合「奉祠文學」和「年譜繫年」之研究方法，考證劉克莊詠劇詩中的時空意義，吳佩熏參考宋代特有的是〈觀社行〉、〈再和〉、〈三和〉這一組長詩，其時空背景合理推斷應於淳祐五年（一二四五），劉克莊江東提刑到任（今江西鄱陽），受劉世南的邀約觀覽江西社日之娛樂活動，且唱和王邁詩韻所寫下的觀劇詩，意即為「非奉祠」期間，由此也可反證〈觀社行〉的歌詠對象並非閩地演劇，所記載之表演藝術應為江西社戲，詳見本節後記。

從以上文獻資料的引錄和解說，可以得到較明確概念的是漳州在宋光宗紹熙、寧宗嘉定間，莆田在宋理宗景定、度宗咸淳間屬於大戲的「優戲」已經非常盛行。而福州在宋孝宗淳熙間雖已有「優戲」，但是否係屬大戲，無法明確。

福建在南宋的優戲，由於今無「古劇」可作驗證，所以不被學者作為戲文發祥地或流播地來考慮；但莆田今存「莆仙戲」，泉州亦有「梨園戲」，證據昭彰在目；漳州也有「竹馬戲」和「白字戲」可以說其古老；潮州雖乏文獻可稽，卻有發現的古劇本可以向上追溯。所以莆田、泉州、漳州、潮州四地，使人不得不探討其是否為南宋戲文的發祥地或流播地。

劉念茲《南戲新證》輯得宋元南戲劇目二百四十四個，莆仙戲、梨園戲劇目與之相同的有五十一個。如兩者皆有的《趙貞女》（梨園名《趙貞女》、莆仙名《蔡伯喈》）、《王魁》、《王十朋》、《劉知遠》、《蔣世隆》、《孫榮》、《朱文》、《劉文龍》、《呂蒙正》、《王祥》、《朱買臣》、《蘇秦》、《郭華》、《朱

──跨界與創新　青年學者學術研討會」發表。吳佩熏：〈劉克莊詠劇詩中的莆田戲劇景觀〉，二〇一九年八月十日於廣州中山大學「第三屆戲曲與俗文學研究國際學術研討會」發表。

弁》、《周榮祖》、《姜詩》、《董永》等。莆仙戲還有《岸賈打》、《孟姜女》、《鍾景期》、《白猿精》、《審烏盆》、《張洽》（即《張協狀元》）、《陳光蕊》、《劉錫》、《崔君瑞》、《賈似道》、《蘇武》、《千里送》、《樂昌公主》、《秋胡》、《劉備跳檀溪》、《柳永》、《祝英台》等。其中與《永樂大典·戲文》基本相同的有十五個，與《南詞敘錄·宋元舊篇》基本相同的有十六個（與《永樂大典·戲文》重複者除外），與《九宮正始》著錄相同的有八個（與前重複者除外），凡此皆可見莆仙戲與梨園戲與宋元戲文的密切關係。再從莆仙戲的曲牌來源、曲牌的聯套法則、曲牌的情趣和用法、唱詞的格式和演唱形式等與現存古戲文進行比較和探討，也都可以看出莆仙戲與古戲文間的密切關係。譬如宋元南戲同於唐宋詞調者一百九十支，莆仙戲曲牌與宋詞同名目者六十五支；又如莆仙戲的伴奏形式保持著宋代作場的鑼、鼓、吹傳統⋯⋯等。⑯

著者也從梨園戲的曲牌結構、套曲結構、宮調板眼、腳色、身段、咬字吐音等方面加以觀察，同樣都有古戲文的遺跡⑰；何昌林更說梨園戲的音樂是綜合唐、宋、五代詞調歌曲和北宋細樂而來。⑱

⑯ 此據謝寶燊：《莆仙戲音樂與宋元南戲的關係》，謝氏就上述諸要點，將莆仙戲與《張協狀元》、《宦門子弟錯立身》、《小孫屠》、《琵琶記》、《白兔記》、《殺狗記》等劇目進行比較，結論是與莆仙戲異少同多。其小異之處，大概是所用腔調不同的緣故，收入《南戲論集》，頁四一四—四四二。

⑰ 一九八一年九月在臺灣鹿港舉辦「國際南管會議」，一九八二年出版《國際南管會議特刊》，著者有《南管中古樂與古劇的成分》，收入曾永義：《詩歌與戲曲》，頁一七九—一八六。其後著者又有《宋元南戲的活標本》，收入曾永義：《參軍戲與元雜劇》，頁一五一—一五四。

⑱ 吳捷秋：《梨園戲藝術史論》（臺北：施合鄭民俗文化基金會，一九九四年），第二章〈地域聲腔篇〉，第七節「聲腔

梨園戲有上路、下南、小梨園之分。一般說法是：上路來自外地，即從永嘉傳入；下南即本地的土腔土調；小梨園應叫七子班，是官宦人家的家班，或以為是皇家家班，或以為是源自肉傀儡。_⑦

至於潮州，現存可以確認是明代戲曲的劇本共有七種：

（1）嘉靖刻本《蔡伯喈》，一九五八年在廣東省揭陽縣漁湖西寨村的明墓出土，從曲文字句點板符號，知為藝人演出本。

（2）宣德七年寫本《劉希必金釵記》，一九七九年十二月在廣東省潮安縣西溪的明墓出土，從劇本的硃筆圈點記號，也知為藝人演出本。

（3）嘉靖刻本《荔鏡記》，一九五六年由梅蘭芳、歐陽予倩訪日時攝製之影本，封面題《班曲荔鏡戲文》，內文首頁標明「重刊五色潮泉插科增入詩詞北曲勾欄荔鏡記戲文全集」。

（4）萬曆辛巳（一五八一）《新刻增補全像鄉談荔枝記》，故事情節與《荔鏡記》同。

（5）《顏臣》，演陳顏臣和連靖娘的愛情故事，刻於《荔鏡記》劇本之上欄。

（6）萬曆刻本《重補摘錦潮調金花女大全》。

（7）《蘇六娘》，演郭維春與蘇六娘的愛情婚姻故事，附於《金花女》劇本上欄。這七種明刊戲文的藝術形

⑦的結語」，頁一二五─一三三。其注云：「見一九八五年九月三十日《中國戲曲志‧福建卷》編輯部編《求實》第六期所載《關於梨園戲曲》的一封信。」

劉湘如：《梨園戲三探》，收入《南戲論集》，頁一八八─一九八。吳捷秋認為小梨園是「南外宗正司皇室帶來的家班」，見《南戲源流話梨園》，收入《南戲論集》，頁一七三─一八七，又見其所著：《南戲源流篇‧家班的傳入》，《梨園戲藝術史論》，第一章，頁二─二五；劉浩然則認為係來自肉傀儡，見《傀儡、肉傀儡與小傀儡》，《泉腔南戲概述》。

式和表現手法，大都保留了南戲的藝術特徵[80]；若此，潮州一地，應當也是戲文重鎮了。

此外，戲文在杭州也非常重要，起碼有下列六條資料與杭州有關[81]：

(1)《王煥》戲文，已見前文引錄《錢塘遺事》。

(2)世德堂本《拜月亭》開場【滿江紅】：「自古錢塘物華盛」，第四十三折尾聲：「亭前拜月佳人恨，醞釀就全新戲文，書府翻騰舊本。」可見這本戲文在杭州翻編。

(3)《小孫屠》，由古杭書會編。

(4)《宦門子弟錯立身》的編者是古杭才人。

(5)天一閣本《錄鬼簿》：「蕭德祥名天瑞，杭州人……又有南戲文。」曹本在他名下列有《小孫屠》、《殺狗勸夫》，按該書體例是雜劇，他的戲文作品不詳。

(6)天一閣《錄鬼簿》又云：「沈和甫，錢塘人，以南北詞調和腔（曹本作「以南北調合腔」），自和甫始。」

南北合腔是戲文藉以提高發展的藝術手段之一。

由此可見作為南宋首都的杭州，也與戲文有密切關係，而即此也使我們想到「官本雜劇段數」中，那些由「題目」中看來已屬長篇故事的段數[82]，到底是尚由竹竿子勾放的「雜劇」呢？還是隱含了實質的戲文呢？其中尤以《王魁三鄉題》、《相如文君》、《三獻身》、《王宗道休妻》、《李勉負心》等目，均不著樂曲名，

[80]以上見賴伯疆：《南戲的本色特徵和流播的廣泛性——從明本潮州戲文談起》，收入《南戲論集》，頁一〇〇—一一二。

[81]以下六條資料參見徐朔方：《南戲的藝術特徵和它的流行地區》，收入《南戲論集》，頁一二一—二九。

[82]周貽白：《南宋時代的雜劇和戲文》，《中國戲劇史講座》（北京：中國戲劇出版社，一九五八年），第三講，頁五一—七八；又見其《中國戲劇與雜技》，《戲曲研究》一九五九年第一期。

更有戲文的「味道」。但無論如何,這些長篇故事的「官本雜劇」,促使「永嘉雜劇」成為「戲文」是有很大可能的。又由此更使我們想到孟元老《東京夢華錄》卷八「中元節」條所記的《目連救母》雜劇,其文云:

構肆樂人,自過七夕,便般《目連經救母》雜劇,直至十五日止,觀者增倍。[83]

就因為北宋時汴京搬演《目連救母》雜劇,一連八天,絕非一般「一場兩段」的「官本雜劇」可比,所以周貽白認為戲文出自於此。但董每戡以為北宋的《目連救母》雜劇,應當和他少年時代(一九一九)在故鄉溫州所看到的「目連戲」一樣,不過是舞臺上的「百戲雜藝」,有如明張岱《陶庵夢憶》所記的余蘊叔搬演「目連」[84];徐宏圖也認為:「宋雜劇《目連救母》在北宋東京一度盛極,但它到底還是以口語的問答或辯難為主,表演大多為雜耍武技,還算不上是真正的戲曲。」[85]一九九三年八月著者參加「戲曲之旅」,在四川綿陽碰上「目連戲」配合學術會議演出,果然是民俗、宗教、雜技和戲曲的大雜燴,可以想見北宋《目連救母》雜劇演出的情況;也就是它不能當作戲文那樣的大戲來看待。

[83] 〔宋〕孟元老:《東京夢華錄》,頁四九。

[84] 董每戡:《說戲文》(北京:人民文學出版社,一九八三年),頁二二一—二二三。按《陶庵夢憶》云:「余蘊叔演武場,搭一大臺,選徽州旌陽戲子,剽輕精悍,能相撲跌打者三、四十人,搬演《目蓮》,凡三日三夜,四圍女臺百什座,戲子獻技臺上,如度索、舞縆、翻桌、翻梯、觔斗、蜻蜓、蹬罈、蹬臼、跳索、跳圈、竄火、竄劍之類,大非情理,凡天神地祇、牛頭馬面、鬼母喪門、夜叉羅刹、鋸磨鼎鑊、刀山寒冰、劍樹森羅、鐵城血澥,一似吳道子《地獄變相》,為之費紙札者萬錢,人心惴惴,燈下面皆鬼色。」〔明〕張岱:《陶庵夢憶》(北京:中華書局,一九八五年),卷六,「目蓮戲」條,頁四七。

[85] 徐宏圖:〈目連戲與早期南戲〉,《南戲探討集》第四輯。

最後值得一提的是，戲文流播地尚有「吳中」一地；此見上文所引錄之宋末張炎【滿江紅】詞題：「《鼬玉傳奇》，惟吳中子弟為第一流；所謂識拍、道字、正聲、清韻、不狂，俱得之矣，作平聲【滿江紅】贈之。」可見張炎因為吳中子弟演《鼬玉傳奇》能識板眼節奏，咬字正確、吐聲清純，收韻不悖戾，認為表演藝術達到第一流的水準，所以特製押平聲韻的【滿江紅】詞來贈送他們。按張炎居杭州，由詞題可知：永嘉之戲文已流布吳中（江蘇蘇州一帶），擅演《鼬玉》戲文的吳中子弟入臨安表演，被張炎所欣賞，故以詞贈之。

總上所述，南宋戲文由文獻資料和現存古劇考察，可以得知其所在之地區有永嘉、杭州、吳中、莆田、泉州、漳州、潮州、南豐等地。這些地方的戲文，到底是在各自的鄉土發展完成的呢？還是由永嘉戲文流播衍生的呢？關於這個問題，我想從三方面加以探索。

其一，從劇目來觀察，現在的莆仙戲和梨園戲，有許多和以永嘉為核心的「宋元舊篇」相同，顯示其與永嘉戲文的密切關係。

其二，戲文流播至南豐、杭州、吳中已有明確的文獻記載，尤其在南豐一帶更明白的被稱作「永嘉戲曲」，顯示其來自永嘉。而見諸文獻對莆田、泉州、漳州優戲盛行的記載，在時間上無一在宋光宗紹熙之前，也就是在永嘉戲文成立之前。因此莆田、泉州、漳州乃至於潮州，應當也和南豐、杭州、吳中一樣，都是永嘉戲文的流播地。

其三，著者有《中國地方戲曲形成與發展的徑路》一文，就現有地方戲曲加以分析和歸納，所得的結論是：中國戲曲可大別為「小戲」與「大戲」，其形式與發展的徑路，可從小戲的形成、大戲的形成、大戲的發展三個方向探討。其中「小戲的形成」又可從歌舞、曲藝、雜技、宗教儀式四條線索追尋。「大戲的形成」又可從由小戲發展而形成、由大型說唱一變而形成、以偶戲為基礎轉化而形成三條徑路溯源。由

小戲發展而形成大戲的方式，大抵為吸收其他小戲或說唱或大戲；由大型說唱一變而形成的方式，主要在將敍述體易為代言體再加上分別腳色扮演；以偶戲為基礎轉化而形成的大戲，則止將「偶人」改由「真人」扮演。至於「大戲的發展」，則有汲取其他腔調或聲腔以多元性音樂因而發展壯大者，又有因相異之劇種同臺並演而結合壯大者，亦有以傳統古劇為基礎再吸收民歌小調或戲曲而形成地方新劇種者，更有隨著劇種聲腔的流布而與各地民歌小調結合而產生各色新腔調劇種者。⑧

我們若以此來觀察，那麼上文所謂的「鶻伶聲嗽」，就是以鄉土歌舞所形成的小戲，律以今名就可以稱作「永嘉花鼓戲」，以此再吸收「官本雜劇」而成為「永嘉雜劇」。以此類推，在杭州、吳中、南豐、莆田、泉州、漳州、潮州等地，也可以產生各自的雜劇。所以就尚屬小戲劇種的雜劇，誠如上文所云，是可以各就地方歌舞吸收官本雜劇而形成永嘉雜劇、杭州雜劇、蘇州雜劇、南豐雜劇、莆田雜劇、泉州雜劇、漳州雜劇，乃至潮州雜劇。也就是說，它們是可以多源並起的。其「雜劇」表示其為小戲劇種，其各自的地名則表示各自方言所產生的腔調；因此加上地名後的「雜劇」，就是表示各自不同腔調的小戲劇種。

上文也已說過，「永嘉雜劇」吸收了說唱文學的音樂和故事而壯大為大戲劇種「戲曲」或「戲文」，這也合乎「發展徑路」中由小戲壯大為大戲的方式，它當然可以稱作「永嘉戲曲」或「永嘉戲文」。我們也知道因其生命強大而向外流播，流播至一地，必因其民歌小調的注入和方言腔調的影響而有所變化，其變化大抵有兩種情形：一種是保持溫州腔的韻味而揉入流播地腔調，如戲文傳到南豐尚被稱為「永嘉戲曲」，這就有如近代

⑧ 曾永義：《中國地方戲曲形成與發展的徑路》（上、中、下），《社教雙月刊》第二八期（一九八八年八月），頁七一一二；第二九期（一九八八年十一月），頁五二—五七；第三〇期（一九八九年一月），頁五〇—五二。又收入尹建中編：《中國文化與社會演講彙編》（臺北：國立臺灣大學人類學系，一九八八年），頁九七—一〇二。

陝西梆子的流播而有山西、河北、河南、山東等地的梆子一般。一種是腔調被取代而形成新的腔調劇種，我想「溫腔戲文」流入莆田而為「莆腔戲文」，流入泉州而為「泉腔戲文」，流入潮州而為「潮調戲文」；這就好像後來明代有所謂四大聲腔，就會有「海鹽戲文」、「泉腔戲文」、「餘姚戲文」、「弋陽戲文」、「崑山戲文」。也就是「戲文」是指其係屬大戲的體製劇種，而各地名則指其方言所產生的腔調，合而稱之，即為腔調劇種。❽❼其發展的徑路也合乎上舉大戲的最後一種方式。若此，就大戲「戲文」而言，就是一源多派了。

這裡還要補充說明的是，泉州梨園戲本身又分三派，它們和「永嘉戲文」各有什麼關係呢？上文已經說到「永嘉戲文」形成後有外流的現象，而福建漳、泉、莆等閩南地區在宋光宗紹熙間既已「優戲」盛行，則永嘉戲文傳入泉州者，在城市中保留婚變戲的特色，格調近似永嘉，因稱「上路」；在鄉村裡結合鄉土小戲有如「泉州雜劇」，格調較為粗獷俚俗，因稱「下南」❽❽；又有結合「肉傀儡」，保留其童伶演出與模倣傀儡動作以為身段而內容多為花前月下，則稱「七子班」或小梨園。因為三派同屬閩南，故音樂

❽❼　曾永義有〈論說「戲曲劇種」〉一文，詳論建立劇種之基礎，及「體製劇種」與「腔調劇種」間之相互關係，載《語文、情性、義理──中國文學的多層面探討國際學術會議論文集》（臺北：臺灣大學中文系，一九九六年），收入曾永義：《論說戲曲》，頁二三九─二八五。

❽❽　蘇彥碩：〈泉州南戲新釋〉，載《藝術論叢》第一六輯，一九九六年十月，據《泉州府志》所載「元至元十五年（一二七八）升泉州為泉州路總管府，領錄事司一縣七」，因謂「泉州總管府為上路」，「泉州南戲在明代的繁榮發展中形成了一個在農村流行，一個在城市中有較大發展的現象，也就自然形成上路與下南二種不同藝術風格的南戲及其活動區域」。蘇氏之說所據者為元代現象，且無以解釋何以獨將農村稱「下南」；而戲文於南宋既已由永嘉外流，且「上路」一詞又合乎南宋行政劃分之現象，故舊說用指福建路之上的「兩浙路」並無不當。舊說如劉湘如：〈梨園戲三探〉，收入《南戲論集》，頁一八七─一九八。

唱腔同屬南音的「下南腔」。⑧⑨

「戲文」唱南曲，入胡元「雜劇」唱北曲，為了分辨彼此，在元代以後，乃有「南曲戲文」相對於「北曲雜劇」，或互相省稱為「南戲文」與「北雜劇」，或「南戲」與「北劇」。雖然如上文所云，明人有以「南戲」稱「劇種」，以「戲文」稱劇本的現象。但「戲文」與「雜劇」，無論其稱作「宋元戲文」、「金元雜劇」，或「南曲戲文」、「北曲雜劇」，或「南戲」、「北劇」，均是表明其為體製劇種，其或冠宋元、金元，不過言其盛行之時代；其或冠南曲、北曲，不過言其所用之樂曲。如此之體製劇種，皆有其歌唱之腔調，像北劇有冀州調、豫州調、黃州調、絃索調、水磨調（見魏良輔《南詞引正》）之別；南戲元代之後有海鹽腔、絃索調、餘姚腔、弋陽腔、崑山腔與水磨調等，因腔調所產生的腔調劇種，可以看作是此等體製劇種的流播與衍派，但強而有力的腔調，則可以打破體製劇種的界限，譬如絃索調和水磨調都有這種能力。南戲在元、明兩代，又經過北曲化、文士化和水磨調化而蛻變為另一個新的體製劇種叫「傳奇」，請詳下文。

結語

總結全文，可知由南戲的眾多名稱中，不難探究其淵源、形成與流播的歷程：

⑧⑨ 曾永義另有專文詳論之，見〈梨園戲之淵源形成與所蘊含之古樂古劇成分〉，載《海峽兩岸梨園戲學術研討會論文集》（臺北：國立中正文化中心，一九九八年）。

「鶺鴒聲嗽」是在永嘉初起時，以鄉土歌舞為基礎所形成的「小戲」。時間約在北宋徽宗宣和間（一一一九—

一一二五）。

「永嘉雜劇」或「溫州雜劇」是「鶺鴒聲嗽」吸收流入民間的「官本雜劇」所形成，樂曲是里巷歌謠和詞調。時間約在南渡（一一二七）之際，這時就福建而言，應當也有「莆田雜劇」、「泉州雜劇」、「漳州雜劇」。

「戲文」或「戲曲」是「永嘉雜劇」又吸收說唱文學以豐富其故事情節和音樂曲調乃至曲調的聯綴方法，從而壯大為「大戲」。時間約為宋光宗紹熙間（一一九〇—一一九四）。

「永嘉戲曲」表示其向外流播，有文獻可徵者，宋度宗咸淳間（一二六五—一二七四）已流至杭州和江西南豐，江蘇吳中也約在其時。又從朱熹、陳淳、真德秀之主張禁戲的資料推測，福建閩南地區的莆田、泉州和漳州也應當在光宗朝就已流入戲文；而廣東潮州由後來的戲文傳本觀察，也應當是戲文流播的地方，只是時間未必在南宋。現在福建的莆仙戲和梨園戲為「南戲遺響」，大抵是不差的。

「南曲戲文」、「南戲文」、「南戲」，只是元、明兩代的人為了用以和「北曲雜劇」、「北雜劇」、「北劇」相對待的稱呼，它們和「戲文」或「宋元戲文」對待「金元雜劇」一樣，都是體製劇種；而當它們流播各地，以「戲文」為例，會產生兩種現象：其一由永嘉傳到江西南豐，雖結合當地方言和民歌，但基本上尚保存溫州腔韻味，是為腔系劇種或聲腔劇種；其二如由永嘉傳到莆田、泉州、潮州，腔調被當地「土腔」所取代，而有「莆腔戲文」、「泉腔戲文」、「潮調戲文」，元代以後的海鹽戲文、餘姚戲文、弋陽戲文、崑山戲文也是如此。

所以說，有關南戲的名稱，如果能從其淵源、形成與流播的歷史去探討，其義自明，就不會有紛歧的時代先後和內涵命義的不同看法。[90]而有關南戲淵源的問題，如果能分開小戲、大戲討論，以「鶺鴒聲嗽」、「永

嘉雜劇」（或「溫州雜劇」）為小戲階段，就知道其與其他地區諸如莆田、泉州、漳州等地，會有多源並起的現象；以「戲文」、「戲曲」為大戲階段，也易於探索其由永嘉雜劇壯大形成的現象；那麼同時的莆田、泉州、漳州等地就不一定會有相同的條件將其「雜劇」壯大形成為大戲，它們最大的可能性也只能像杭州和南豐那樣從永嘉流播來戲文，若此，則作為大戲的「戲文」，就應當是一源多派了。❸而如果也能明白「體製劇種」與

❿ 如錢南揚：《戲文概論》（上海：上海古籍出版社，一九八一年，頁二一一—二五），認為「溫州雜劇」、「永嘉雜劇」的稱號應比「戲文」一辭晚出。唐湜：《南戲探索》認為「溫州雜劇」、「永嘉雜劇」的名稱不僅比「戲文」，且比「南戲文」、「南戲」等名稱還要晚出，收入浙江省溫州市文化局編：《南戲探討集》第一輯（溫州：溫州市藝術研究室，一九八〇年），頁四四一—八二。劉念茲：《南戲新證》（北京：中華書局，一九八六年），認為溫州雜劇、永嘉雜劇是明代人給予南戲的別稱。周貽白、葉德均、孫崇濤三人均認為「溫州雜劇」、「永嘉雜劇」是早期南戲的名稱，見周貽白：《中國戲劇史長編》（上海：中華書局，一九五四年）；周貽白：《中國戲曲發展史綱要》（上海：上海古籍出版社，一九七九年），葉德均：《戲曲小說叢考‧明代南戲五大腔調及其支流》（北京：中華書局，一九七九年）；孫崇濤：《略談南戲研究中的幾個問題》，浙江省溫州市文化局編：《南戲探討集》第四輯（溫州：溫州市藝術研究室，一九八五年）。又王國維《宋元戲曲考》：「南戲當出於南宋之戲文。」收入《王國維戲曲論文集》，頁一四。

（日）青木正兒原著，王古魯譯著，蔡毅校訂：《中國近世戲曲史》（北京：中華書局，二〇一〇年，頁三四）謂：「戲文一語，當為元代人初呼南宋舊雜劇之語，絕非與雜劇為別種之劇。」金寧芬：《南戲形成的時間辨》：「溫州雜劇（永嘉雜劇、鶻伶聲嗽）、戲文、南戲（南曲戲文），名稱雖異，其實相同。只是因時地的不同而有不同稱謂罷了。」載《文學增刊》第一五輯（一九八三年九月）。洛地：《戲文辨證》謂：「戲文是個大概念，南戲是小概念；戲文與戲劇同義，南戲只適合於元明，與北劇相對。」見《南戲論集》，頁六四一—八二。

❿ 錢南揚《戲文概論》：「戲文發生的地點，當在溫州，毫無疑問。」（頁二一）董每戡《說劇‧說「戲文」》也說溫州

「腔調劇種」的分野和其間的相互關係，那麼對於劇種的流布衍生也就會更加清楚了。最後為清眉目作「南戲淵源、形成、流播及其三化之演變圖表」如下：

演變	時間	特質	名稱
淵源 (1)北宋徽宗宣和間	(一一一九—一一二五)	永嘉鄉土歌舞小戲	鶻伶聲嗽
(2)北宋南渡之際	(一一二七)	永嘉歌舞小戲汲取宋官本雜劇 (宋人詞益以里巷歌謠)	永嘉雜劇 (溫州雜劇)
形成 (3)南宋光宗紹熙間	(一一九〇—一一九四)	永嘉雜劇汲取說唱文學 (說話、諸宮調、唱賺、覆賺)	戲文
流播 (4)南宋光宗紹熙間	(一一九四前後)	福建莆田、泉州、漳州	戲曲
(5)南宋度宗咸淳間	(一二六五—一二七四)	浙江杭州　江西南豐　江蘇吳中	(永嘉戲文) 永嘉戲曲

名稱演變關係：鶻伶聲嗽 ← 永嘉雜劇(溫州雜劇) ← 戲文 ← 戲曲 ← (永嘉戲文)

小　→　大　　戲　小　→　大　戲

三 化

(6)南宋滅亡—元朝滅亡（一二七九—一三六八）

(7)元末—明武宗正德間（一三六八—一五二一）

(8)明世宗嘉靖、穆宗隆慶年間（一五二二—一五六六）

北雜劇：大都→杭州
南戲：溫州→杭州
北劇南戲交化

高明《琵琶記》開始文人染指

魏良輔等人改良崑山腔，名曰「崑山水磨調」。因其清柔纏綿、委婉悠遠、玉潤珠圓，有如水磨。以梁辰魚《浣紗記》為創始代表作，就腔調劇種而言，是為「崑劇」。

北曲化

文士化

崑曲化（傳奇）

戲

是「無可懷疑的」。（頁一九六）劉念茲《南戲新證》：「南戲是在閩浙兩省沿南一帶同時出現，而互相影響，產生的地點具體來說是在溫州、杭州以及福建的莆田、仙遊、泉州等地。」（頁二〇）孫崇濤〈略論南戲研究中的幾個問題〉：

「作為一個獨立劇種南戲的起源，按理非此即彼，決無同時出在兩地或先後出在幾處的可能。南戲的源出在溫州，而流的陳跡都較難在現今溫州找到，卻在福建、廣東、江西、安徽諸省及浙江別的地區戲曲裡找到，對流的研究是重要的，但不好都將它隨意昇格，非要歸結成源不可。」見《南戲探討集》第四輯。

後記

及門吳佩熏〈南宋戲禁文獻辨析糾謬——以朱熹勸喻榜及陳淳「論淫祀淫戲」之上書對象為論述中心〉一

文考證陳淳〈上傅寺丞論淫戲〉的致書對象應為傅壅，摘錄如下❷：

朱熹之後出任漳州知州的「傅姓」官員，有來自泉州的理學世家傅伯成（一一九七—一一九九知漳）及其

子傅壅（一二一九—一二二一知漳）。❸傅壅的祖父傅自得、父親傅伯成，同朱松、朱熹父子兩代世交，傅

氏子孫多從朱子學。劉濤〈朱熹高足陳淳與傅伯成、傅壅父子交往考〉一文總括說道：「傅伯壽、傅伯成同

為朱熹高足，同中進士，其父傅自得，與朱熹父朱松交，朱熹稱為『傅丈』，為作行狀。朱松又是傅伯成外祖

父李邴門生。如此淵源，為朱熹諸門生中所罕見。從傅伯壽、傅伯成、傅壅三人自淳熙十五年至嘉定十六年

（一一八八—一二二三）三十餘年間先後擔任漳州知州，傅自得又兩次擔任漳州知州，雖然未實際赴任，但從

❷ 吳佩熏：〈南宋戲禁文獻辨析糾謬——以朱熹勸喻榜及陳淳「論淫祀淫戲」之上書對象為論述中心〉，《戲劇研究》第
二八期（二〇二一年七月），頁一—三六。

❸ 關於傅壅知漳起訖，另見一說，劉濤：〈朱熹高足陳淳與傅伯成、傅壅父子交往考〉，據正德《大明漳州府志·歷官志》
載傅壅之後繼任知州鄭昉「嘉定十六年（一二二三）到」，因而反推傅壅知漳時長為嘉定十二至十六年（一二一九—
一二二三），同前註，頁六四—六五。然參閱《光緒》漳州府志》，卷八，〈祀典·城隍廟〉：「（嘉定）十四年災，
明年（十五年，一二二二）郡守鄭昉重建。」（頁一六，總頁一四）《光緒》漳州府志》，卷七，〈學校〉：「嘉定
癸未（一二二三），學宮災，鄭守昉重建。」（頁一，總頁一一四）鄭昉嘉定十五年（一二二二）重建城隍廟，十六年
（一二二三）重修漳州府學，又李之亮《宋福建路郡守年表》記鄭昉知漳為嘉定十四至十六年（一二二一—一二二三）（頁
一七四），本文採取李之亮說法，傅壅知漳一二一九—一二二一年、鄭昉知漳一二二一—一二二三年。

中可知傅伯成家族與漳州的淵源。」[94] 就年輩來說，朱熹長傅伯成十三歲，傅伯成長陳淳十六歲，傅雍與陳淳可算是平輩。

《宋史·傅伯成列傳》載云：「傅伯成，字景初，吏部員外郎察之孫。少從朱熹學。登隆興元年進士第，調連江尉。……慶元初，召為將作監[95]，進太府寺丞[96]……言朋黨之弊，起於人主好惡之偏。坐是不合，出知漳州，以律己愛民為本。又言於御史，朱熹大儒，不可以偽學目之。又言呂祖儉不當以上書貶。推熹遺意而遵行之，創惠民局，濟民病，以革機[97]鬼之俗[96]。由郡南門至漳浦，為橋三十五，治道千二百丈。兩為部使者，遷工部侍郎。……」[98] 就朱、傅兩家世交之關係，傅伯成「少從朱熹學」，並於慶元黨爭之際，敢於為朱熹發聲，後知漳州推衍朱子移風化俗之治道，皆在情理之中。

[94] 《宋史》無傅雍列傳。參閱明嘉靖《建寧府志》[99]、清道光《晉江縣志》[100]、清光緒《漳州府志》[101]、清《宋

[95] 劉濤：〈朱熹高足陳淳與傅伯成、傅雍父子交往考〉，《閩學研究》一六期（二〇一八年十二月），頁六三。

[96] 將作監，宋代六監之一，管祭祀、供給牲牌、鎮石、炷香、盥水等事。

[97] 太府寺，宋代九寺之一，主管庫藏、商稅等事。

[98] ［元］脫脫等撰：《宋史》，卷四一五，〈列傳第一百七十四·傅伯成〉，頁一二四四一—一二四四二。

[99] ［明］謝邦信編，［明］汪佃纂修：《（嘉靖）建寧府志》，收入《天一閣藏明代方志選刊》第二七冊（上海·古籍書店，一九八二年重印天一閣藏明嘉靖刻本），卷六，《名宦·宋》：「傅雍，字仲珍，伯成子，泉州人。嘉定三年，以宣教郎知崇安縣事，聽訟得情，吏不敢欺，增築趙抃舊堤，以遏水患，創均惠倉以備荒，益學田以養士，建祠宇以祀朱熹，立義塚以葬露骼。仕至都官郎中，今祀于學宮。」（頁一〇）

[100] ［清］胡之鋘修，［清］周學曾等纂：《（道光）晉江縣志》（泉州：泉州市鯉城區地方志編纂委員會，一九八七年據

會要輯稿》[102]、清黃宗義《宋元學案》[103] 等書可總結：傅雍（一作雝），字仲珍，晉江（今福建泉州）人，傅伯成子。寧宗慶元二年（一一九六）進士，嘉定三年（一二一〇），知福建省崇安縣，審獄明察，又增築舊堤，創均惠倉，廣學田，立義冢，頗有惠政。嘉定十年（一二一七），除大理寺丞。歷知蓮城縣[104]、清溪縣，南劍州、漳州（一二一九—一二二一）、撫州。

承上，傅伯成曾任「太府寺丞」，傅雍則有「大理寺丞」之官銜，故陳淳的上書對象有待進一步的推敲考證。劉濤的研究指出，陳淳與傅伯成、傅雍父子均有交往，《北溪大全集》的詩文中有「傅寺丞」、「傅侍郎」兩種指稱，後者可對應到傅伯成在漳州的惠政，而從「太府寺丞」（從八品）遷「工部侍郎」之官階（從四品），

清鈔本影印），第一八冊，卷六八，〈塚墓志〉：「知撫州，傅雍墓，在城南磁竈村。」（頁三）

[101] 《（光緒）漳州府志》，卷九，〈秩官一·宋歷官·知州事〉：「傅雍，（嘉定）十二年，以朝奉郎任，伯成之子。」（頁一五，總頁一六三）

[102] 〔清〕徐松輯，劉琳、刁忠民、舒大剛校點：《宋會要輯稿》，〈職官七三·續會要〉：「（嘉定）十年正月二十三日，大理寺丞劉敬、傅雍，并先與在外差遣。」（頁五〇三〇）

[103] 〔清〕全祖望補修，陳金生、梁運華點校：《宋元學案》（北京：中華書局，一九八六年），卷七〇，〈滄洲諸儒學案下·竹隱家學·知州傅先生雍〉：「傅雍，字仲珍，忠簡之子。慶元中登第，知崇安縣，創均惠倉，增學田，立義冢，邑人為立祠。用課最，歷大理寺丞。審冤獄得實，卿以下患之。臺諫劾罷，旋以獄直，知南劍州，改漳州。先是，忠簡兄弟相繼守漳，先生治如其父，邦人安之。徙撫州，以都官郎召，未至，卒。」（頁二三三五—二三三六）

[104] 蓮城縣，中國古縣名。南宋紹興三年（一一三三）升蓮城村置，治所在今福建省連城縣。屬汀州。元朝至正六年（一三四六），改名連城縣。〔明〕陳道監修，〔明〕黃仲昭修纂：《八閩通志》，上冊，卷三四，〈秩官·歷官·郡縣·汀州府·〔宋〕連城縣·知縣事〉載傅雍。（頁七一八）

而傅雍則無「侍郎」經歷。故陳淳〈和傅侍郎至臨漳感舊十詠〉第四首詩末有陳淳小注「和訪晦翁廬，已毀」[105]，可知為傅伯成知漳期間與陳淳一同探訪朱熹寓漳故居的唱和之作；又陳淳〈上傅寺丞論學糧〉云：「前郡守自傅樞、傅侍郎、俞監簿、莊侍郎、趙寺丞諸公，屢撥廢院田添助學糧。」[106]乃是陳淳致書給傅雍，文中歷數傅伯壽（曾任簽書樞密院事）、傅伯成（曾任工部侍郎）、俞亨宗（曾任軍器監簿）、莊夏（曾任兵部侍郎）、趙汝讜（曾任大理司農丞）諸位前任郡守，亦以「傅侍郎」雅稱傅伯成。劉濤歸納陳淳與傅伯成是為忘年之交，

「二人相差十六歲。作為朱熹早年高足，又是世交之子的傅伯成，與朱熹晚年高足陳淳，在朱熹及其閩學被打成『偽學』之際，彼此唱和，實則相互砥礪」。[107]

然而劉濤解讀陳淳〈賀傅寺丞喜雨二十六韻〉（卷二）、〈上傅寺丞論民間利病六條〉（卷四七）、〈上傅寺丞論釋奠五條〉（卷四十八）、〈禱山川代傅寺丞〉（卷四九）的書寫背景及對象為傅伯成[108]，對此，筆者有不同看法。其一，〈上傅寺丞論民間利病六條〉第一條：「前政趙寺丞知其然，當聽訟時，灼見有此等人，便嚴行懲斷，……次年所引詞狀，日不到三十紙。莊卿繼之，廢自訟齋。」[109]「前政趙寺丞」指趙汝讜（一二一一—

[105]〔宋〕陳淳：〈和傅侍郎至臨漳感舊十詠〉，《北溪大全集》，卷四，〈律詩〉，十詠其四：「燕遊規畫孔明廬，陳法區藏梅李株。慨想先儒遺意遠，能將舊觀一還無。和訪晦翁廬，已毀」（頁三，總頁五三〇）

[106]〔宋〕陳淳：〈上傅寺丞論學糧〉，《北溪大全集》，卷四六，〈箋〉，頁一〇，總頁八六九。

[107]本段詳參劉濤：〈朱熹高足陳淳與傅伯成、傅雍父子交往考〉，頁六二二—六二四。

[108]詳見劉濤：〈朱熹高足陳淳與傅伯成、傅雍父子交往考〉，頁六四—六八。

[109]〔宋〕陳淳：〈上傅寺丞論民間利病六條〉，《北溪大全集》，卷四七，〈箋〉，頁二，總頁八七二。又收入《（光緒漳州府志》，卷三八，〈民風·宋陳淳上傅寺丞論民俗書〉，頁一五，總頁九二〇。

莊之後的傅雍（一二二九─一二三一知漳），「莊卿」指莊夏（一二二三─一二二四知漳），而非傅伯成（一一九七─一一九九知漳）。其二，劉文提到陳淳的古詩〈賀傅寺丞喜雨二十六韻〉和祝文〈禱山川代傳寺丞〉，皆與漳州大旱，陳淳建議郡守求雨有關；而細繹《北溪大全集》卷四十八，尚有兩篇公箚〈請傅寺丞禱山川社稷〉、〈禱山川事目〉，對讀此三文一詩，內容可謂互相照應，許哲娜《兩宋理學思想與閩南地區的官方雩祀文化》一文[111]勾勒出事件始末為漳州旱災，郡守憂民所苦，不免求助於民間神祇，率領僚屬「躬禮百神，遍走祠廟，凡祈求之方，無所不至」，然而效果不彰。有鑑於此，陳淳上書公箚〈請傅寺丞禱山川社稷〉[110]，向郡守闡明選擇雩祀對象的學理依據，並在〈禱山川事目〉指出除了傳統的社稷之神，境內的名山大川中應以天寶山、圓山和九龍江、西江為合法的雩祀對象。[110]而從卷四十九所收錄的祝文〈禱山川代傳寺丞〉，可知郡守傅寺丞最後同意由陳淳代行天寶山[112]祈雨，「具位敢以酒菓脯醢之，奠昭告于天寶山之神，禮諸侯祭境內之名山大川」，併同圓山之神、西江之神、九龍江之神席地望拜。最後祈雨成功，故筆者推斷〈賀傅寺丞喜雨二十六韻〉[113]一詩為此番雩祀的總結：

> 去冬九旬已渴雨，那意今春渴尤苦。自開正元越三月，生意全蟄不闖吐。……太守念膚民命寄，如傷體膚痛心膂。奔禱山川社稷前，下及百祠靡不舉。壇告雷師雷莫聞，江叩龍神龍弗顧。間或沾酒隨即收，

⑩〔宋〕陳淳：〈請傅寺丞禱山川社稷〉，《北溪大全集》，卷四八，〈箚〉，頁七，總頁八八〇。

⑪詳參許哲娜：〈兩宋理學思想與閩南地區的官方雩祀文化〉，《中國社會歷史評論》二〇〇七年第四期，第六小節「陳淳的雩祀理念與實踐」，頁一七─二〇。

⑫天寶山位於漳州龍溪縣，今屬福建省漳州市薌城區天寶鎮。

⑬〔宋〕陳淳：〈禱山川代傳寺丞〉，《北溪大全集》，卷四九，〈箚〉，頁三，總頁八八四。

翹想滂霈需殊烏有。日切一日不遑寧，直欲代牲實籩俎。⑭

以上摘錄七韻，即完整交待此事之經過。總上，筆者以為此三文一詩乃圍繞同一件事。而陳淳究竟上書給哪位

傅寺丞？劉文謂：「按傅伯成于慶元三年（一一九七）三月到任漳州知州。可知傅伯成下車伊始，即遇漳州大

旱。」⑮然而從陳淳《和傅侍郎至臨漳感舊十詠》其一《和始至》「陽復東郊雨閣絲，歡迎父老擁車隨」⑯此

句可知，傅伯成抵達漳州是細雨綿綿的春天，《北溪大全集》之內證為辨別傅寺丞的有力論據，此為其一。

劉文強調陳淳與傅伯成、傅雍父子均有往來，查《北溪大全集》並存「傅侍郎」和「傅寺丞」兩稱，而「傅

侍郎」可確知是稱呼具有工部侍郎官階的傅伯成，然傅伯成與傅雍同時都有「寺丞」經歷，從推尊角度來說，

當以該人的最高官階尊稱對方為是，於其他宋人詩文集亦可見寫給「傅侍郎伯成」諸篇⑰，所以陳淳若以「傅

⑭ 〔宋〕陳淳：〈賀傅寺丞喜雨二十六韻〉，《北溪大全集》，卷二，〈古詩〉，頁一三，總頁五二〇。

⑮ 同註㊟55，頁六六。

⑯ 〔宋〕陳淳：〈和傅侍郎至臨漳感舊十詠〉，《北溪大全集》，卷四，〈律詩〉，十詠其一，頁三，總頁五三〇。

⑰ 〔宋〕秦觀（一〇四九—一一〇〇）：《淮海集》（臺北：臺灣商務印書館，一九三八年），後集卷五，〈賀吏部傅侍郎啟〉，頁二九。〔宋〕劉宰（一一六六—一二三九）：《漫塘文集》，收入《文津閣四庫全書》集部別集類一一七四冊（北京：商務印書館，二〇〇六年，中國國家圖書館藏本），卷八，〈通知鎮江傅侍郎伯成〉，頁一—三，總頁五一六—五一七。〔宋〕李劉（一一七五—一二四五）撰，〔明〕孫雲翼箋注：《四六標準》，收入《文淵閣四庫全書》一一七七冊（臺北：臺灣商務印書館，一九八三年，國立故宮博物館藏本），卷二八，〈代回建寧傅侍郎伯成〉，頁一八—一九，總頁六二二。〔宋〕真德秀（一一七八—一二三五）：《西山文集》，收入《文淵閣四庫全書》一一七四冊（臺北：臺灣商務印書館，一九八三年，國立故宮博物館藏本），卷三四，〈跋傅侍郎奏議後〉，頁一〇—一二，總頁五三四—五三五。

寺丞」來指稱傅伯成反而失禮。此為其二可用以思考陳淳上書「傅寺丞」確指何人之參考。

其三，筆者參閱許哲娜〈朱熹與陳淳在漳州的移風易俗活動〉一文所述：「無權無勢的陳淳要實踐自己的主張，必須依靠地方政府的授權。當時，在地方社會上活躍著一批熱心理學的地方官。……或是與當地理學名流聲氣相通，積極吸納他們的意見，以理學原則指導政務，形成了一派『為政者倡明於上，在野者講述於里，薰蒸洋溢』的蓬勃景象。」[118]地方官員願意給予陳淳一個發表言論乃至實踐主張的機會，前提是陳淳必須是一位「理學名流」，而傅伯成知漳期間（一一九七—一一九九），陳淳只是一位曾向朱子問學的落第書生[119]，兩人縱使是忘年同門，曾經詩歌賡和，同遊朱熹故居，但不可諱言的是陳淳理學涵養的成熟與聲望的建立，有待一一九九年考亭問學，和一二一七年第四度求舉子業，臨安學子紛紛向陳淳問學，陳淳沿路從行經浙江嚴陵、福建莆田、泉州，一二一八年春天返抵漳州，是為奠定陳淳的理學地位。而傅壅知漳（一二一九—一二二一）正值陳淳躋身「理學名家」，此時即便陳淳沒有功名官位，沒有豐饒家財，只是一位鄉里童蒙教師，但卻能夠引發服膺理學的地方官的敬重，建議官府撰寫和發布勸俗文，來傳遞並落實理學使命下的勸俗活動。總上緣由，本文採取許哲娜的說法，以為陳淳《北溪大全集》七篇遞呈給「傅寺丞」的公箚，和祈雨的祝文、古詩，並非寫給慶元年間的漳州知州傅伯成，而是上書給嘉定十二至十四年的知州，傅伯成之子傅壅。

下：

⑳　又及門吳佩熏考證劉克莊淳祐五年（一二四五）〈觀社行〉等三首七言古詩之歌詠應為江西社戲，摘錄如

⑱　許哲娜：〈朱熹與陳淳在漳州的移風易俗活動〉，收入陳支平、葉明義主編：《朱熹陳淳研究》第一輯（廈門：廈門大學出版社，二〇一四年），頁二七一。

⑲　一一九〇年五月陳淳前往臨安赴試落第返家，朱熹該年四月抵達漳州，陳淳親向朱子問學。

〈觀社行〉因為有詩題附註「用實之韻」，和五首詩最後的後記：

右〈觀社行〉五首，淳祐乙巳（一二四五）亡友王實之唱和者。自實之仙去，社友多短章而少大篇，余亦衰退，似此五詩今不能復作矣。姑不錄，附於新稿。⑫

得以推斷該詩的創作動機和時間是淳祐乙巳，即淳祐五年（一二四五），和韻友人王實之的酬唱之作。筆者參照程章燦與辛更儒整理的劉克莊年譜，二書皆繫淳祐四年秋到六年三月劉克莊在江東提刑任上⑫，而江東提刑司在江西饒州（二〇〇三年之前為上饒市轄，今為江西直管鄱陽縣），若劉克莊該年在江西為官，那麼〈觀社行〉的寫作背景與描繪內容則有待進一步的考究與釐清。

〈觀社行〉的寫作背景，關鍵性的參考依據是「王實之」。「實之」是王邁（一一八四—一二四八）⑫根據《宋史》的字，《宋史》作「貫之」，號臞軒，福建仙遊人，與劉克莊交好⑫，可謂「金石之友」。⑫

⑫ 吳佩熏：《南戲「三化」蛻變傳奇之探討》（臺北：國家出版社，二〇二一年），〈第貳章第二節·(3)江西省·劉克莊淳祐五年〈觀社行〉記江西社戲〉，頁二三〇—二四〇。

⑫ 〔宋〕劉克莊著，辛更儒箋校：《劉克莊集箋校》，頁二二三五。

⑫ 程章燦：《劉克莊年譜》，頁二〇五。〔宋〕劉克莊著，辛更儒箋校：《劉克莊集箋校》，頁七七六二。

⑫ 劉與王是詩友，常以詩唱酬，互為調侃。〔宋〕周密撰，張茂鵬點校：《齊東野語》，卷一七，〈姓名相戲〉：近楊平舟棧以樞掾出守莆田。劉克莊潛夫，弟希仁，俱以史官里居。郡集，寓公王臞軒邁戲之云：「大編修，小編修，同赴編修之會。」後村云：「欲屬對不難，不可見怒。」王顧聞之，乃云：「前通判，後通判，但聞通判之名。」蓋王凡五得倅而不上云。王又嘗調後村云：「十兄，二十年前何其壯，二十年後何其不壯。」劉應之曰：「二畫，二十年前何其遇，二十年後何其不遇。」此善謔也。（頁三三二一—三三二三）

⑫ 〔宋〕劉克莊著，辛更儒箋校：《劉克莊集箋校》，卷一三八，〈祭文·王實之少卿〉，頁五五三一。又根據周炫〈劉

列傳一百八十二，及劉克莊執筆的《曜軒王少卿墓誌銘》[125]，淳祐元年（一二四一）王邁通判吉州（江南西路，今江西吉安）[126]，淳祐六年（一二四六）知邵武軍（福建路，今福建邵武），淳祐七年（一二四七）鄭清之（一一七六—一二五一）再拜相，有意召王邁為左司郎官、直秘閣提點廣東刑獄，皆遭王邁力辭，終改侍右郎官，該年王邁辭官歸里；從上述仕宦經歷，可推估一二四一—一二四五年王邁人在吉州，淳祐五年（一二四五）正值吉州通判任上。綰合上述，淳祐五年劉克莊與王邁皆在江西境內，王邁先有詩作，劉克莊[127]再用王邁詩韻唱合寫成《觀社行》五首。筆者又細讀《觀社行》五詩，首句即提到「吾家世南折簡呼」[128]，所

[125] 克莊與王邁、林希逸的文學交游述考》統計，《後村先生大全集》中有關二人往來的詩詞作品，詩歌有十八首……《次韻實之春日》、〈再和〉、〈三和〉、〈四和〉、〈五和〉、〈六和〉、〈和實之讀邸報〉、〈再和〉、〈次韻實之〉、〈送實之倅廬陵〉、〈賀王實之得第二子〉、〈觀社行·用實之韻〉、〈三和〉、〈四和〉、〈五和〉、〈即席用實之郎中韻〉、〈重次曜軒韻〉等；詞作有十一闋……【一剪梅】〈余赴廣東，實之夜餞於風亭〉、〈王實之喜余出嶺，命愛姬歌新詞以相勞，輒次其韻〉、【摸魚兒】〈用實之韻〉、【賀新郎】〈生日用實之韻〉、【實之用韻為老者壽，戲答〉、【賀新郎】〈實之三和有憂邊之語，走筆答之〉、【賀新郎】〈四用繆字韻為王實之壽〉、【賀新郎】〈實之再用前韻〉、【臨江仙】〈戊申和實之燈夕〉、【滿江紅】〈四首並和實之〉、【滿江紅】〈和王實之韻送鄭伯昌〉等。見《湖南社會科學》二〇一四年第四期（二〇一四年八月），頁二五四一—二五五六。

[126] 〔元〕脫脫等撰：《宋史》，卷四二三，《列傳第一百八十二·王邁》，頁一二六三四—一二六三六。〔宋〕劉克莊著，辛更儒箋校：《劉克莊集箋校》，頁五九九七—六〇〇三。

[127] 〔元〕脫脫等撰：《宋史》，卷八八，《志第四十一·地理四》……「紹興初，復分東西，……以江、洪、筠、袁、虔、吉州、興國、南康、臨江、南安軍為江南西路。」（頁二一八六）查王邁《曜軒集》無留存江西觀社相關詩篇。

謂「吾家世南」指的是劉世南，其生卒年不詳，福建長樂（今福州）人，據《八閩通志》所載，「官至吉州司理參軍」，那麼劉世南此時應當是在吉州任上。

又上引詩之後記，所謂「新稿」，就今日所見為《劉克莊全集》卷四十三，該卷收入的是咸淳四年（一二六八）劉克莊致仕家居的詩作。意即劉克莊《觀社行》寫於一二四五年，而王邁一二四八年逝世之際，值劉克莊五度奉祠鄉居，在莆田期間成為當地詩社的核心人物，而「社友多短章而少大篇」，劉克莊自己更感慨筆力衰退，不能再揮灑長篇古詩❶，或許有感於此，才將一二四五年所寫的五言古詩，附錄在一二六八年的卷次中。

以上重新梳理《觀社行》五首的來龍去脈，則這組詠劇詩的地緣關係應當指向江西，不論是劉克莊所在的江東路提刑司，抑或是王邁、劉世南任職的江西路吉州，皆在今天江西省的境內，那麼《觀社行》的所見所聞，自然就是針對江西社日中各色活動的紀錄描繪。又從《觀社行》中的一聯「□言香火埒蔣霍，漸覺風俗侔徽衢」，起句首字缺字，但尚不妨礙這一聯的文意判讀，根據對偶句的上下句需詞性相同的原則，「侔」作動詞指

❶ 〔宋〕劉克莊著，辛更儒箋校：《劉克莊集箋校》，頁二二三五。

❷ 〔明〕黃仲昭編纂，福建省地方志編纂委員會舊志整理組，福建省圖書館特藏部整理：《八閩通志》（福州：福建人民出版社，一九九一年），卷六二，〈人物·儒林〉：「劉世南，字景虞，嘉譽子也。受業林之奇之門，與呂祖謙相厚善，秉禮蹈義，為鄉邦所敬仰。官至吉州司理參軍。」（頁四六○）

❸ 《觀社行》、〈再和〉、〈三和〉皆五四句，〈四和〉、〈五和〉為五二句。

❹ 辛更儒箋校：《劉克莊集箋校》，認為「□言香火埒蔣霍」之「蔣霍」，為蔣防的《霍小玉傳》，呼應「展烏絲欄擁小玉」，「香」一句，李生與霍小玉以烏絲欄信箋寫下定情誓詞，見頁二二三七。然筆者合讀「□言香火埒蔣霍，漸覺風俗侔徽衢」，「香

「相似、齊等」，而「埒」有名詞的「矮牆、界線、山間水流」三義，動詞有「均等」之意，這裡應取動詞，作「均等」。整聯意指劉克莊觀社之地，其香火盛況與蔣、霍均等，習俗世情和徽、衢相似。這裡提到四個地名，江蘇省揚州（蔣州於隋朝設置，唐代改稱揚州），安徽省霍山縣，安徽省徽州，浙江省衢州，從地理分布及文化習性來看，屬於吳文化（蘇南浙北）、徽文化區，與江西贛文化的關係較為緊密，尤其安徽與浙江又與江西接壤，由此也可作為此詩寫於江西之內證。

劉克莊將社日所見寫入〈觀社行〉、〈再和〉、〈三和〉三詩；〈四和〉詩題註云：「實之三和，且約勿談前事」，〈五和〉詩題註云：「枕上有感平生戲作」⑬，是以若要考察宋人詠劇詩，則以前三首為範圍即可。以下，考述這三首七言長詩所體現淳祐年間江西境內之社日景象。

〈觀社行〉、〈再和〉、〈三和〉三首皆為五四句的七言古詩，一至三十句前十五韻腳押平水韻之「上平七虞」，三十一至五十四句即十六至二十七韻腳轉押「入聲十藥」、「入聲三覺」韻部，三首詩的二十七個韻腳完全一樣，應是步韻王邁原詩的唱和之作。〈觀社行〉第一至二十二句記寫適逢江西春社，詩人應劉世南之邀，入境隨俗同去觀社。；第二十三句以降，則是觀社結束，散戲之後的沉澱獨處，心緒也拉回現實，和王邁有所對話，並談論到該年呂文德退兵蒙古一事。〈再和〉對於表演活動的著墨最多，第一至二十八句圍繞社戲而寫，二十九至五十四句則跳脫節慶氛圍，從地方官員的角度和王邁對談勤政之道。〈三和〉前十六句，除了關注社日及相關活動的盛大，詩人也逐步從社戲狂歡的氣氛中抽離，開始思索社日的本質，故第十七至五十四句

火」與〈霍小玉傳〉難以牽合，且從「香火」、「風俗」來關照，將蔣、霍、徽、衢皆當作地名，更能通讀「香火」和「風俗」所指涉的文義。

⑬　〔宋〕劉克莊著，辛更儒箋校：《劉克莊集箋校》，頁二二三三一、二二三四。

從觀社轉換到省視、檢討，甚至批判的立場了。以下考述三首長詩提及的表演藝術，合併析論江西社戲的各色節目。

〈觀社行〉首二句曰「吾家世南折簡呼，有目曷不見子都」❸，「子都」有二義，一指春秋鄭國的公孫閼，字子都，有名的美男子，《孟子·告子上》：「至於子都，天下莫不知其姣也。不知子都之姣者，無目者也。」❹二指漢樂府詩中的美女馮子都，後漢辛延年〈羽林郎〉：「昔有霍家姝，姓馮名子都。」❺關於公孫子都的事跡見於《左傳·隱公十一年》❻，秦腔、京劇有《伐子都》的武生戲，二〇〇八年浙江崑劇團拍攝《公孫子都》戲曲電影。《劉克莊集箋校》注云：「此蓋社戲中走扮演公孫閼者。」❼然從劉詩的上下文，筆者難以確定是社戲中演出公孫閼與潁考叔爭功一事，或是泛指社火中的姣美優伶。

〈觀社行〉第三至八句「牽衣況復幼吾幼，閉戶大似愚公愚。鮮妝袨服出空巷，鈿車繡轂來塞塗。展烏絲欄擁小玉，設錦步障盛綠珠」，描寫百姓趕社的盛況，扶老攜幼，香車滿路，青年男女趁機書信相約，錦布行幕遮道塞途。九至十句「爾時病叟亦隨喜，攜添丁郎便了奴」是詩人現身，雖有病容，也帶著家僕前往。「非

❸ 〈觀社行〉全詩，見辛更儒箋校：《劉克莊集箋校》，頁二二三五—二二三六。

❹ 〔宋〕朱熹：《四書章句集注》（臺北：大安出版社，二〇〇五年），頁四六一。

❺ 〔宋〕郭茂倩編：《樂府詩集》（北京：中華書局，一九七九年），卷六三，〈雜曲歌辭三〉，頁九〇九。

❻ 楊伯峻編著：《春秋左傳注》（北京：中華書局，二〇〇六年），《左傳·隱公十一年》：「鄭伯將伐許，五月，甲辰，授兵于大宮，公孫閼與潁考叔爭車，潁考叔挾輈以走，子都拔棘以逐之，及大逵，弗及，子都怒。秋七月，公會齊侯、鄭伯伐許。庚辰，傅於許，潁考叔取鄭伯之旗蝥弧以先登。子都自下射之，顛。」（頁七二一—七二三）

❼ 〔宋〕劉克莊著，辛更儒箋校：《劉克莊集箋校》，頁二二三七。

惟兒童競嘻笑，更被傀儡傍揶揄」二句，可知南宋江西亦流行滑稽戲調的傀儡戲；第十三、十四句用了「琥珀

枕」、「珊瑚株」的典故，兩者都是珍稀寶物，前者被南朝皇帝搗碎救戰士，後者是石崇和王愷爭豪，擊碎

一株又還贈一株（平生不識琥珀枕，況敢擊碎珊瑚株），在這首詩的語境中，不好說是傀儡戲演出的歷史劇目，

更像是詩人感嘆眼前新奇華美的事物，且緊接著第十五至二十二句，依舊是圍繞在江西社日的風土民情，和鄰

近的蔣、霍、徽、衢近似，當鄉人都沉浸在狂歡的氣氛（口言香火埒蔣霍，漸覺風俗侔徽衢），似乎也不用像

宋玉那般譏笑登徒子好色逐美了（一國若狂孰醉醒，宋玉奚必譏登徒）。「殺牛欲賽西鄰祭，若狗矙矙東門僵」

和「荔蕉堪薦神送迎，葵棗勿妨農烹剝」，此四句都誇寫祭品之豐盛，蔬果牛鮮皆有之，故令詩人「恍然墮在

化人境，又似跳入仙翁壺」。到此，是詩人在社日所見，觸目有感。

〈再和〉⓲對於表演活動的筆墨最多，前面一至二十八句圍繞社戲而寫。首先第一句以「陌頭俠少」作主

詞，第五句則言「狙公」，故可將前四句視作人戲，五至八句看作猴戲。演員搬演的是「方演東晉談西都」的

歷史劇目，「哇淫奇響蕩眾志，瀾飜辯吻矜群愚」，有歌呼奇響、動人心弦的音樂效果，還有舌粲蓮花、蠱惑

人心的懸河口吻，牢牢抓住了台下觀眾的目光。而「狙公加之章甫飾，鳩盤謬以脂粉塗。荒唐夸父走棄杖，恍

惚象罔行索珠」四句，寫的是「弄猢猻」的動物戲，弄猴人將猴子打扮的人模人樣，戴帽化妝，可說是晉傅玄

〈猿猴賦〉：「遂戲猴而縱猿。何環瑰之驚人，戴以赤幘，襪以朱巾。先裝其面，又丹其唇。」⓳之再現。「夸

父逐日」和「罔象得珠」來自神話故事，都具備鮮明的動作科介，或許狙公就是訓練猴子扮演夸父、罔象，作

⓳　〈再和〉全詩，見辛更儒箋校：《劉克莊集箋校》，頁二二二七—二二二八。

⓲　〔晉〕傅玄：〈猿猴賦〉，收入〔清〕嚴可均輯：《全晉文》（北京：商務印書館，一九九九年），卷四六，頁四六八。

出棄杖及索珠的一套表演，通過神話原有的故事情節，再搭配猴子的雜耍特技，以博觀眾一粲。第九至十二句，

劉克莊先用了西漢暴利長獻渥窪馬給漢武帝，及崑崙奴獻寶之外邦朝貢的典故（效牽酷肖渥窪馬，獻寶遠致崑

崙奴），對比的是「豈無蘋藻可羞薦，亦有黍稷堪春揄」，筆者的判讀是，詩人眼見社祭繁縟、社戲競喧，百

姓窮盡人力物力來敬獻天聽，但在詩人看來，不若安守稼穡，以最樸素的蘋藻、黍稷為祭品，更符合社日敬神

的本義。

〈再和〉第十三句轉移焦點到王邁身上，所謂「臞翁傷今援古誼，通國爭笑翁守株」，呼應的是下面四句

「孔門高弟浴沂水，堯時童子謠康衢。揚觶姑欲退觀者，鳴鼓本非攻吾徒」，詩人連用儒家典故，意謂王邁心

嚮往之的是高文典冊中的風乎舞雩、堯治康衢，但現實世界則是百姓沉浸在揚觶聚飲、鳴鼓作樂，台上還上演

著東方朔替侏儒打抱不平的滑稽說唱（亦如曼倩負逸氣，呵斥佞幸驚侏儒）。第二十一至二十八句回到詩人身

上，自釀的薄酒已經熟成，對比台上腹大如壺的演員，詩人自省己身追求的不是謝萬的玉帖鐙，而是管寧安貧

樂道的粗布裙襦（於時後村茅柴熟，先生滑稽腹如壺。雖無謝郎玉帖鐙，幸有幼安布裙襦）。故詩人不再留戀

優場笑語，轉而返家，和妾陳氏閑絮見聞，不勝酒力還有賴兒子來攙扶（未妨優場開口笑，亦恐藥市逢方瞳。

更闌漫與通德語，醉倒聊遣宗武扶）。

劉克莊眼見江西社日之盛大，於〈三和〉起首四句說道「花籃果擔更嗷呼，巾幡絢爛車騎都。民多逐末少

重本，神豈護短仍憑愚」⑭，社日的本質是祈求豐年，一切的花果巾幡是迎神的媒介，樂舞戲劇是娛神的手段，

所以詩人從社日抽離，不認為神靈會被這些通天手段迷惑。綜觀〈三和〉五十四句之中，與演劇活動最相關者，

⑭ 〈三和〉全詩，見辛更儒箋校：《劉克莊集箋校》，頁二二三○。

應當是第十三至十六句，「紛紛誅賄及編戶」，往往求福於朽株。酒肉如山鼓笛諜，塵飛不見四達衢」，詩人寫下社日期間，各里社挨家挨戶攤派斂財，延請梨園演戲，此等行徑，與陳淳記載漳州「逐家裒歛錢物，豢優人作戲，或弄傀儡」無二。

總覽《觀社行》、《再和》、《三和》，三詩交織出的江西社日景觀，由扶老攜幼、寶馬雕車的趕社人潮揭開序幕，而社戲的表演活動，包括有滑稽戲調的傀儡戲，有狙公弄猴，訓練化妝戴帽的猴子雜耍特技，當然也有人戲，演出兩晉興亡一類的歷史題材，舞台上淫哇奇響的行歌，和瀾飜辨吻的口說，鼓笛齊奏，響徹四通八達的衢道廣場，叫與社的觀眾如癡如醉。除此之外，供桌上蔬果牛鮮極盡豐盛，以饗社神；鄉人衣錦聚飲，大啖如山酒肉，全城沉浸在社日的狂歡佳節之中。

檢視江西省進入南宋戲曲的書寫版面，主要是出土的戲曲瓷俑與劉塤《水雲村稿》。一九七三年景德鎮出土南宋淳祐十二年（一二五二）查曾九墓，一九七五年鄱陽出土南宋景定五年（一二六四）洪子成墓。兩處的下葬時間皆在南宋理宗年間，皆有造型別緻，形象生動，表情豐富的瓷俑，兩墓的瓷俑風格又相近，顯示在江西省一度時行以戲曲瓷俑陪葬，故可推測只有在戲曲盛行的情況下，才可能將戲曲人物塑成瓷俑作為陪葬品。[141] 參見劉塤《水雲村稿・詞人吳用章傳》所記載咸淳年間（一二六五─一二七四）的江西南豐（今撫州市下轄）盛演永嘉戲曲[142]，由此可知永嘉戲曲的魅力已席捲至江西南豐，深受當地年輕人的喜愛，詞樂正音也

❶ 參見唐山：〈江西鄱陽發現宋代戲劇俑〉、劉念茲：〈南宋饒州瓷俑小議〉，《文物》二七五期（一九七九年四月），頁六─九、九九─一○○、二三─二五。

❷〔宋〕劉塤：《水雲村稿》，卷四，「至咸淳，永嘉戲曲出，潑少年化之。」而後淫哇盛、正音歇。然州里遺老猶歌用章詞不置也。其苦心蓋無負矣。」收入《文淵閣四庫全書》，一一九五冊，頁三一四，總頁三七○─三七一。

就相形失色了。

以上將〈觀社行〉三首長詩的重新定位，勾勒出淳祐五年（一二四五），劉克莊在江東提刑任上，於今天江西鄱陽、吉安一帶的社日景況。比起墓葬文物的下葬時間早了七年，可合理論斷江西自淳祐年間以來，演劇活動就十分興盛，且最遲至咸淳年間，永嘉戲曲就已流入江西。而「咸淳」並非指「永嘉戲曲」本身形成發生的時間，而是指流布江西南豐的年代，又此「戲曲」冠名為「永嘉」，也可見其自永嘉流布而來。

這三首長詩共一百六十二句一千一百三十四個字，雖然有好些缺字，但仍不妨礙我們對於南宋江西社戲表演活動的重新認識。綜合〈觀社行〉、〈再和〉、〈三和〉，可看到傀儡戲、猴戲和人戲在廣場競演，歌行、說唱、鼓笛聲此起彼落，鄉人擲金祭獻，衣錦聚飲，將迎神與娛神的手段發揮的淋漓盡致。各省各地的社戲樣貌或許大同小異，但是將這三首七言歌行長詩抽離出福建莆田的範疇，並將其安置在南宋江西的時空條件中來解讀，是本文著力廓清之處。

第參章　宋元南曲戲文之時代背景、劇目著錄與題材內容

一、時代背景

記得一九八九年鄭師因百（騫）在臺大中文系舉辦的「宋代文學與思想學術研討會」作專題講演，語帶詼諧的說，他的身體情況長年有如南宋國勢一般，看如柔弱欲墜，但卻堅韌有如翠竹勁節搖曳。因為南宋政治腐敗，奸相特多，秦檜、賈似道、韓侂冑、史彌遠等是大家耳熟的名字；以致對外投降，納貢偷安；又由於林升（約孝宗朝，一一六三—一一八九）〈題臨安邸〉一詩「山外青山樓外樓，西湖歌舞幾時休？暖風熏得遊人醉，直把杭州作汴州」。❶ 給人的印象更是一個紙醉金迷的小朝廷。若此，國家焉能不柔弱欲墜？但它又如勁節搖曳之翠竹，畢竟繼北宋又存活了一百五十三年；這又是什麼緣故呢？我想應如王國平《南宋史研究叢書‧序》所云：「在政治上，不但要看到南宋王朝外患深重、苟且偷安的一面，更要看到愛國志士精忠報國、南宋政權

❶〔宋〕林升：〈題臨安邸〉，收入〔明〕田汝成編：《西湖遊覽志餘》（上海：上海古籍出版社，一九八〇年），卷二，〈帝王都會〉，頁一四。

注重內治的一面。」「在經濟上，不但要看到南宋連年歲貢不斷、賦稅沉重的狀況，更要看到整個南宋生產發展、經濟繁榮的一面。」「在文化上，不但要看到封閉保守、頹廢安逸的一面，更要看到南宋『百家爭鳴、百花齊放』的繁榮局面。」「在科技上，既要看到整個宋代在中國古代科技史上的地位，又要看到南宋對古代中國科學技術的傑出貢獻。」「在社會生活上，不但看到南宋一些富豪官紳生活奢華、揮霍淫樂的一面，更要看到南宋政府關注民生、注重民生保障的一面。」「在歷史地位上，既要看到南宋在當時國際國內的地位，又要看到南宋對後世中國和世界的影響。」❷可見南宋是陰暗與光明並存的；而其實更多的是光明面。對此，王氏皆有詳細的論述。

論南宋之陰暗與光明面，若單就其與戲曲相當關係者而言，則從京城臨安可以「窺豹一斑」。那時臨安人口在百五十萬至百六十萬之間，遙遙超過西歐各大城市。王氏之〈序〉說：

南宋臨安工商業發達，手工業門類齊、製作精、分工細、規模大、檔次高，造船、陶瓷、紡織、印刷、造紙等行業都建有大規模的手工業作坊，並有「四百一十四行」之說。臨安是全國商業最為繁華的城市。城內城外集市與商行遍佈，天街兩側商鋪林立，早市夜市通宵達旦；臨北運河檣櫓相接、畫夜不歇；城南錢塘江兩岸各地商賈海舶雲集、桅杆林立。臨安是璀璨奪目的文化名城。京城內先後生聚了李清照、朱熹、尤袤、陸游、楊萬里、范成大、辛棄疾、陳起等一批南宋著名的文化人。臨安雕版印刷為全國之冠，杭刻書籍為我國宋版書之精華。城內設有全國最高的學府——太學，規模最為宏闊，與武

❷ 王國平：〈以杭州（臨安）為例 還原一個真實的南宋（代序）〉，收入徐宏圖：《南宋戲曲史》（上海：上海古籍出版社，二〇〇八年），頁八、一一、一三、一七、二〇、二三。

學、宗學合稱「三學」，臨安的教育事業空前繁榮。城內文化娛樂業發達，瓦子數量、百戲名目、藝人人數、娛樂項目和場所設施等方面，也都是其他城市所無法比擬的。③

而南宋臨安之瓦舍勾欄、樂戶書會和藝術內涵，前文論之以專章，述之已詳。在這樣的背景之下，戲曲藝術之諸元素，自然有融會的溫床和推手，來促成大戲藝術的形成和繁盛。

南宋京師杭州如此，但溫州畢竟是戲文源生和形成的地方，就不能不論。對此如錢南揚（一八九九—一九八七）《戲文概論·時代背景與經濟條件》④，胡雪岡、徐順平《談早期南戲的幾個問題》⑤、金寧芬《試論南戲的興起及其社會歷史根源》⑥、唐湜《民族戲曲散論·南戲探索》⑦等，都予以論及。金寧芬更在《南戲研究變遷》中以《南戲產生的社會背景》加以綜述，茲撮其要如下…

1. 經濟發達，城市繁榮。

溫州位於東南海隅，依山為城，環海為地，地處偏僻，形勢險要，因而很少受到戰亂的禍害。北宋末徽宗崇寧間（一一〇二—一一〇六）已有「戶十一萬九千六百四十，口十六萬二千七百一十」，到南宋前期孝宗淳熙年間（一一七四—一一八九），增至「戶十七萬三千五，口九十一萬二千六百五十七」⑧……溫

③ 王國平：〈以杭州（臨安）為例 還原一個真實的南宋（代序）〉，收入徐宏圖：《南宋戲曲史》，頁二七。

④ 錢南揚：《戲文概論》（上海：上海古籍出版社，一九八一年），頁七—一二。

⑤ 胡雪岡、徐順平：〈談早期南戲的幾個問題〉，《戲劇藝術》一九八〇年第二期，頁八七—九九。

⑥ 金寧芬：〈試論南戲的興起及其社會歷史根源〉，《古典文學論叢》第五輯（一九八六年六月），頁七二—八六。

⑦ 唐湜：《民族戲曲散論》（上海：上海古籍出版社，一九八七年），頁一—六八。

⑧ 金寧芬注云根據《同治溫州府志》，查〔清〕李琬纂修：《乾隆溫州府志》（清乾隆二十五年刊民國三年補刻本），已

州也因位處海濱，所以自高宗紹興三年（一一三三）即設有「市舶務」，職司海外貿易。……在這樣的

環境之下，溫州居民自然「喜華靡，尚歌舞」⑨，《永嘉縣志》卷二十一記有西北的「眾樂園」和西南

的「思遠樓」和城西的「醉樂亭」，都是百姓群集、百伎雜陳的地方。

2. 文化之邦，人才輩出

宋代理學與盛，永嘉從程、朱游或立其門下而名顯者甚夥。《永嘉縣志》卷六：「此邦素號多士，學

有淵源。名流勝輩，相繼而出。」⑩……王十朋（一一一二—一一七一）……〈送葉秀才序〉云：「筆

橫渠而口伊洛者紛如也」，取科第，登仕籍，富貴其身，光大其門者，往往多自此塗出，可謂盛矣。」⑪也

因此《光緒永嘉縣志》記載宋代永嘉人登進士科者達五百二十人。這對戲文的形成必然也是有利的背景。⑫

以上簡單的說明南宋時代背景及當時溫州之情況。這裡要補充的有兩點：

其一，詞是兩宋代表文學，唐圭璋《全宋詞》收有名氏作家八百七十三人，其中北宋二百二十七人，南宋

六百四十六人；南宋多出四百一十九人。再就宋詩而言，雖未及詳細統計，但無論作家和作品，南宋也都遠超

有該筆戶口資料，卷一〇，〈田賦·附錄·戶口·溫州府屬〉，頁二三。

⑨ 〔明〕張孚敬纂修：《嘉靖溫州府志》（明嘉靖刻本），卷一，〈風俗〉，頁五。

⑩ 〔清〕張寶琳纂修：《光緒永嘉縣志》（光緒八年刻本），卷六，〈風土·士習〉，頁二。〔明〕王褘：《王忠文公集》，《原刻景印百部叢書集成》一五五九冊（臺北：藝文印書館，一九六八年），卷三，頁四。

⑪ 分見〔宋〕王十朋：《王十朋全集》（上海：上海古籍出版社，一九九八年），文集卷二五、二三，頁一〇〇八、九六二。

⑫ 金寧芬：《南戲研究變遷》（天津：天津教育出版社，一九九二年），頁三〇—四七。

北宋。所以南宋之文風超過北宋許多。於此連帶的，如上文所論，北宋雜劇也不如南宋之完備和繁盛，而南宋更源生和形成戲曲大戲「南曲戲文」，尤非北宋所能及。

其二，論宋元南曲戲文之時代背景，理當宋元並敘。但因戲文於南宋中葉成立於溫州，至元代潛伏民間；元戲文較諸元雜劇，無論作家作品之多寡不能相提並論，即單就其受時代背景之影響與本身所反映之政治社會現象而言，戲文亦大不如雜劇遠甚。所以本節僅略述戲文成立時南宋時代與溫州之背景，而將元代之政治社會情況敘述於雜劇隆盛之時。讀者鑑之。

二、劇目著錄

宋元戲文劇目之著錄，始於明嘉靖間徐渭（一五二一—一五九三）《南詞敘錄》，有宋元六十五種，明初四十八種，共一百一十三種。近人三〇年代有趙景深（一九〇二—一九八五）《宋元戲文本事》❸、錢南揚（一八九九—一九八七）《宋元戲文百一錄》❹、陸侃如（一九〇三—一九七八）、馮沅君（一九〇〇—一九七四）伉儷之《南戲拾遺》❺，共得一百二十八種。五〇年代又有錢南揚《宋元戲文輯佚》❻，趙景深《元明南戲考略》❼，近三十年來更有錢南揚《戲文概論》（一九八一年三月）❽、莊一拂《古典戲曲存目彙考》

❸　趙景深：《宋元戲文本事》（北京：北興書局，一九三四年）。

❹　錢南揚：《宋元戲文百一錄》（北京：哈佛燕京學社，一九三四年）。

❺　陸侃如、馮沅君：《南戲拾遺》（北京：哈佛燕京學社，一九三六年）。

❻　錢南揚：《宋元戲文輯佚》（上海：古典文學出版社，一九五九年）。

（一九八二年十二月）⑲、劉念茲《南戲新證》（一九八六年十一月）⑳、金寧芬《南戲研究變遷》（一九九二

年五月）㉑、黃菊盛、彭飛與朱建明之《關於宋元南戲劇目的整理和輯佚》，和彭朱二氏之《戲文敘錄》

（一九九三年十二月）㉒、胡雪岡《溫州南戲考述》（一九九八）㉓、吳敢《宋元明南戲總目》（二○○一）㉔、

徐宏圖《南宋戲曲史》附錄二《南戲文遺存劇目一覽表》（二○○八）等。㉕

錢氏錄宋元二百三十八種，明初六十種，共二百九十八種；莊氏錄宋元二百二十五種，明初一百二十五種，

共三百三十六種；劉氏錄宋元二百二十四種，另福建特有劇目十八種，明初一百六十七種；

金氏錄二百五十一種；黃彭朱三氏敘錄宋元二百一十三種；彭、朱二氏敘錄宋元一百九十三種，其他待考者二

種，福建特有劇目十七種，總計二百一十二種；胡氏錄宋代六種，元代二百一十六種，明初一百一十七種，共

⑰ 趙景深：《元明南戲考略》（北京：作家出版社，一九五八年）。

⑱ 錢南揚：《戲文概論》（上海：上海古籍出版社，一九八一年）。

⑲ 莊一拂：《古典戲曲存目彙考》（上海：上海古籍出版社，一九八二年）。

⑳ 劉念茲：《南戲新證》（北京：中華書局，一九八六年）。

㉑ 金寧芬：《南戲研究變遷》（天津：天津教育出版社，一九九二年）。

㉒ 黃菊盛、彭飛、朱建明：《關於宋元南戲劇目的整理和輯佚》，《曲苑》第二輯（一九八六年五月），頁五一一六四。

㉓ 彭飛、朱建明：《戲文敘錄》，收入《民俗曲藝》叢書（臺北：施合鄭民俗基金會，一九九三年）。

㉔ 胡雪岡：《溫州南戲考述》（北京：作家出版社，一九九八年）。

㉕ 吳敢：《宋元明南戲總目》，收入溫州市文化局編：《南戲國際學術研討會論文集》（北京：中華書局，二○○一年），頁三九二一四二三。

㉖ 徐宏圖：《南宋戲曲史》，附錄二，〈南宋戲文遺存劇目一覽表〉，頁三四五一四四二。

三百三十九種。；吳氏錄宋元二百二十一種，明代一百六十六種，共三百八十七種；徐氏錄宋元十四種，明人改本百零三種，共一百十七種。

以上諸家對戲文劇目之蒐羅，除上舉《南詞敘錄》之外，主要來自以下基本資料：

(1)《永樂大典目錄》卷三十七，三未韻「戲」字下有戲文三十七卷，三十三種。

(2)《宦門子弟錯立身》第五出仙呂合套南【排歌】、北【哪吒令】、南【排歌】、北【鵲踏枝】四曲舉戲文二十九種。㉗

(3)馮夢龍《太霞新奏》卷一收錄沈璟集雜劇名「因緣薄冷」套下附記謂「舊曲亦有『書生負心』一套，只鋪敘舊傳奇故事，全無意味，猶花名曲之【萬卉花王】一套，不足錄也」。㉘而《增訂南九宮曲譜》卷四徵引其佚曲四支（【刷子序】二支，注云「集古傳奇名」；【黃鍾賺】二支，注云：「集六十二家戲文名」），此四曲包含宋元戲文二十二本。㉙

(4)《癸辛雜識》有《祖傑戲文》㉚、《山中白雲詞》有《韞玉傳奇》㉛、《四友齋曲說》有《子母冤

㉗　錢南揚校注：《永樂大典戲文三種校注》（臺北：華正書局，一九九〇年），頁二三一—二三二。

㉘　〔明〕馮夢龍輯：《太霞新奏》，收入王秋桂主編：《善本戲曲叢刊》第五輯（臺北：臺灣學生書局，一九八七年），頁六〇。

㉙　〔明〕沈璟輯：《增定南九宮曲譜》，收入王秋桂主編：《善本戲曲叢刊》第三輯（臺北：臺灣學生書局，一九八四年），頁一九一、二三九。

㉚　〔宋〕周密：《癸辛雜識》別集上，收入《唐宋筆記叢刊》（北京：中華書局，一九八三年），頁二六一。

㉛　〔宋〕張炎《山中白雲詞》卷五【滿江紅】詞題云：「《韞玉傳奇》，惟吳中子弟為第一流；所謂識拍道、字正、聲清、

家》。❸❷

(5) 《九宮正始》出於前書之外者有宋元六十八種，明初十七種。

(6) 《九宮十三攝譜》又別出十七種。

(7) 《傳奇彙考標目》所著錄，其中「元傳奇」未見前書者凡三十八種。❸❸

(8) 《李氏海澄樓藏書目》又別出「元傳奇」十四種。

(9) 《南九宮曲譜》卷八別出明初戲文《同庚會》一種。❸❹

錢南揚《戲文概論》認為，宋元戲文今流傳而保持原本面目者，有以下五種：

(1) 《張協狀元》，宋・九山書會編，《永樂大典戲文三種》本，《古本戲曲叢刊初集》本，莆仙戲藝人演出本，基本相同。

(2) 《宦門子弟錯立身》，元・古杭才人編，版本同上。

(3) 《小孫屠》，元・武林書會蕭德祥編，版本同上。

(4) 《劉知遠》，元傳奇❸❺，佚曲五十七支見《九宮正始》，明成化本《白兔記》沿襲此系統。❸❻

韻不狂，俱得之矣。作平聲【滿江紅】贈之。」見唐圭璋編：《全宋詞》，頁三四九五。

❸❷ 〔明〕何良俊：《四友齋曲說》，收入任中敏編著：《新曲苑》，許建中、陳文和點校：《任中敏文集》（南京：鳳凰出版社，二○一四年），頁九七。

❸❸ 〔清〕無名氏：《傳奇彙考標目》，《中國古典戲曲論著集成》第七冊（北京：中國戲劇出版社，一九五九年）。

❸❹ 〔明〕沈璟：《增訂南九宮曲譜》，見錢南揚：《戲文概論》，頁七三一─八一。以上九種，見錢南揚：《戲文概論》，頁七三一─八一。

❸❺ 《九宮十三攝譜・譜選古今傳奇散曲集總目》稱此劇為元人劉唐卿編，見〔清〕張彝宣輯：《寒山堂新定九宮十三攝南

（5）《琵琶記》，元・高明撰，元刊巾箱本，陸貽典影抄元刊本、明抄本。

經明人修改者有十二種，其作者可考者有以下三種：

（1）《荊釵記》，宋元間吳門學究敬先書會柯丹邱著㊲，版本有二系統，其一士禮居舊藏明姑蘇葉氏刻本《王狀元荊釵記》，其二繼志齋屠赤水評《古本荊釵記》、李卓吾評《古本荊釵記》、汲古閣原刊本、清暖紅室刊本。以葉氏刻本較近古。

（2）《拜月亭》㊳，元・吳門醫隱施惠撰㊴，版本以明世德堂刻本《重訂拜月亭記》為一系統，較古；以容與堂李卓吾評本《幽閨記》、凌延喜刻朱墨本《幽閨怨佳人拜月亭記》、師儉堂刻陳眉公評《幽閨記》、德壽堂刻羅懋登注釋《拜月亭記》、汲古閣本《幽閨記》、清暖紅室本、喜詠軒本為另一系統。

（3）《殺狗記》，元明・徐𤲞撰㊵，有明汲古閣原刊本、清暖紅室刻本。

㊱　曲譜，收入《續修四庫全書》第一七五〇冊（上海：上海古籍出版社，二〇〇二年據中國藝術研究院音樂研究所藏抄本影印），頁六四四。〔明〕徐渭《南詞敘錄・宋元舊篇》稱《劉知遠白兔記》，《中國古典戲曲論著集成》，第三冊，頁二五一。《戲文概論》以此劇為「宋永嘉書會編撰」。（頁八二）

見孫崇濤：《成化本《白兔記》與元傳奇《劉知遠》》，《南戲論叢》（北京：中華書局，二〇〇一年），頁二五一—二六八。又見孫著：《風月錦囊考釋》（北京：中華書局，二〇〇〇年），頁一〇八—一〇九。

㊲　見〔清〕張彝宣輯《寒山堂新定九宮十三攝南曲譜》引題，頁六四三。

㊳　明人改本又稱《幽閨記》。

㊴　〔清〕張彝宣輯《寒山堂新定九宮十三攝南曲譜》引注：「吳門醫隱施惠字君美著，武林刻本已數改矣。世人幾見真本哉。五十八齣，按察司刻。」（頁六四四）

㊵　〔清〕張彝宣輯《寒山堂新定九宮十三攝南曲譜》引注：「古本淳安徐𤲞仲由著，今本已由吳中情奴、沈興白、龍子猶三

其他九本作者無考：

(1)《趙氏孤兒記》㊶，明金陵唐氏世德堂本。㊷

(2)《東窗記》，明富春堂刻本。㊸

(3)《破窯記》，明富春堂本、明書林陳含初詹林我刻本。㊹

(4)《金印記》，明萬曆間刊本。㊻

改矣。」（頁六四三）

㊶〔清〕張彝宣輯《寒山堂新定九宮十三攝南曲譜》引注：「明徐元改作《八義記》。」（頁六四四）

㊷〔明〕無名氏：《趙氏孤兒記》，《古本戲曲叢刊初集》（上海：商務印書館，一九五四年據北京圖書館藏世德堂刊本影印）。

㊸〔明〕無名氏：《東窗記》，《古本戲曲叢刊初集》（上海：商務印書館，一九五四年據明富春堂刊本影印）。無名氏：《東窗記》，林侑蒔主編：《全明傳奇》第八冊第一〇種（臺北：天一出版社，一九八三年據明富春堂刊本影印）。

㊹〔明〕無名氏：《新刻出像音註呂蒙正破窯記》，收入《繡刻演劇》（明金陵富春堂刻本，臺北國立故宮博物院等藏）。〔明〕無名氏：《李九我先生批評破窯記》，《古本戲曲叢刊初集》（上海：商務印書館，一九五四年據長樂鄭氏藏明萬曆書林陳含初存仁堂與詹林我合刊本影印）。〔明〕無名氏：《李九我先生批評破窯記》，林侑蒔主編：《全明傳奇》第八冊第二種（臺北：天一出版社，一九八三年據萬曆書林陳含初存仁堂與詹林我合刊本影印）。

㊺〔明〕張彝宣輯《寒山堂新定九宮十三攝南曲譜》有《蘇秦傳》並注云：「沈采改作《千金記》。」則《凍蘇秦》當係《蘇秦衣錦還鄉》較早的明改本，《金印記》又為《凍蘇秦》的改本。見《戲文概論》，頁九一—九二。《南詞敘錄·宋元舊篇》作《蘇秦衣錦還鄉》；〔清〕《九宮正始》引有《凍蘇秦》謂係成化間本，又有《金印記》；

㊻〔明〕蘇復之重校：《金印記》，《古本戲曲叢刊初集》（上海：商務印書館，一九五四年據長樂鄭氏藏明刊本影印）。

㊼〔元〕無名氏鈔本。

(5)《黃孝子》，元無名氏鈔本。㊼〔元〕

(6)《三元記》，明毛氏汲古閣刻本。㊺

(7)《牧羊記》，清寶善堂鈔本。㊼

(8)《尋親記》，明富春堂刻本。㊾

㊼〔元〕無名氏：《黃孝子傳奇》，《古本戲曲叢刊初集》（上海：商務印書館，一九五四年據長樂鄭氏藏汲古閣刊本影印）。另有沈受先編：《商輅三元記》，《古本戲曲叢刊初集》（上海：商務印書館，一九五四年據北京圖書館藏明富春堂刊本影印）。

㊽〔元〕無名氏：《黃孝子傳奇》，林侑蒔主編：《全明傳奇》第九冊第一二種（臺北：天一出版社，一九八三年據鈔本影印）。

㊾〔明〕無名氏：《馮京三元記》，《古本戲曲叢刊初集》（上海：商務印書館，一九五四年據大興傅氏舊藏清寶善堂鈔本影印）。

㊿〔清〕張彝宣輯《寒山堂新定九宮十三攝南曲譜》引注：「江浙省務提舉大都馬致遠千里著，號東籬。」《古人傳奇總目》也作「馬致遠作」。（頁六四三）

51無名氏：《蘇武牧羊記》，《古本戲曲叢刊初集》（上海：商務印書館，一九五四年據清寶善堂鈔本影印）。無名氏：《蘇武牧羊記》，林侑蒔主編：《全明傳奇》第九冊第一三種（臺北：天一出版社，一九八三年據清寶善堂鈔本影印）。

52〔清〕張彝宣輯《寒山堂新定九宮十三攝南曲譜》引注：「今本已五改，梁伯龍、范受益、王陵、吳中情奴、沈予一。」（頁六四四）

53〔明〕王錂重訂：《新鐫圖像音註周羽教子尋親記》，《古本戲曲叢刊初集》（上海：商務印書館，一九五四年據明富春堂刊本影印）。〔明〕王錂重訂：《新鐫圖像音註周羽教子尋親記》，林侑蒔主編：《全明傳奇》第八冊第一一五種（臺北：天一出版社，一九八三年據明富春堂刊本影印）。

此九種外，應補入宣德寫本《金釵記》。本雖已失本來面目，但多少還保留一些宋元戲文的成分，可以和《九宮正始》對照，自有其價值。

錢氏又調存殘曲者一百三十四種，完全失傳但存劇目者有八十六本。

而莊一拂《古典戲曲存目彙考》則謂宋元戲文全本存者十五種，較錢南揚少《三元記》、《胭脂記》二種；劉念茲亦謂全存者十五種，與莊氏同。黃菊盛、彭飛、朱建明合著的《關於宋元南戲劇目的整理和輯佚》一文，更對錢氏《戲文概論》所輯劇目作全面的考辨，認為錢氏將元雜劇誤作元戲文的有十二種：

　《狄梁公》、《喬風魔豫讓吞炭》、《手卷記》、《屈大夫江潭行吟》、《浪蕩子弟壞風光》、《何郎敷粉》、《黑旋風喬坐衙》、《楊香跨虎》、《王瑞蓮瑞香亭》、《襄陽府調狗掉刀》、《賀昇平群仙祝壽》、《卓文君夜奔相如》。

將明雜劇列為戲文的二種：

　《菩薩蠻》、《獨樂園司馬開筵》。

(9)《胭脂記》，明文林閣本。❺❹

❺❹【明】無名氏：《胭脂記》，《古本戲曲叢刊初集》（上海：商務印書館，一九五四年據北京大學圖書館藏明文林閣刊本影印）。

❺❺【明】無名氏：《金釵記》，《明本潮州戲文五種》（廣州：廣東人民出版社，一九八五年影印宣德寫本）。劉念茲校注：《宣德寫本金釵記》（廣州：廣東人民出版社，一九八五年）。【明】無名氏：《金釵記》，朱傳譽主編：《全明傳奇續編》第一六冊（臺北：天一出版社，一九九六年據宣德寫本影印）。

❺❻《九宮正始》據元天曆（一三二八—一三三〇）間刊刻之《十三調》、《九宮》二譜，徵引不少宋元戲文的曲子。

❺❹ 錢氏於文中謂「經明人修改過的凡十四本」，其實只十二本，明改

❺❺

❺❻

將明傳奇當作元戲文的五種：

《斬祛》、《高漢卿》、《蘭蕙聯芳樓》、《蝴蝶夢》、《繡鞋記》。

將散曲誤作元戲文的一種：

《李玉梅》。

重複的劇目八種：

《高漢卿》，《戲文概論》中著錄兩次。

《十大功勞》、《登台拜爵》、《淮陰記》這三種劇目是明傳奇《千金記》的一劇異名，前二者是明人作品。

《貞潔孟姜女》即《孟姜女送寒衣》。

《蘇小卿西湖柳記》即《蘇小卿月夜泛茶船》。

《蕭淑貞祭墳重會姻緣記》一名《劉文龍》。

《西池王母瑤台會》與《王母蟠桃會》當為一個劇本。

《追王魁》即《王魁負桂英》。

《劉寄奴》可能即《白兔記》。

《戲文概論》所遺漏的元戲文有四種：

《韓公子三度韓文公記》、《韓文公風雪阻藍關記》、《奪戟》、《伏虎韜》。❺

❺ 詳見黃菊盛、彭飛、朱建明合著：〈關於宋元南戲劇目的整理和輯佚〉，《曲苑》第二輯（一九八六年五月）頁五三—五八。

黃彭朱三氏因此說「迄今我們所知的宋元南戲劇目應是二百十三種」，比《戲文概論》少二十五種」。⑱他們的

意見和莊氏較接近。但他們以同名或名近即剔出於宋元戲文之外亦不合情理，因為同一題材可以有兩種以上作

品是很常見的事，所以宋元戲文到底有多少存目，諸家還有得爭論。

至於南曲戲文之殘曲輯佚，則主要見於上舉趙景深、錢南揚、陸侃如以及馮沅君伉儷之書。

宋元南曲戲文由於受當時的金元北曲雜劇之強勢壓力，所以其劇目傳世者少；其作者雖然有所謂宋元間吳

門學究柯丹丘之《荊釵記》、元吳門醫隱施惠之《拜月亭》和元末高明之《琵琶記》，以及元末明初徐畽之《殺

狗記》等四種，但仔細考察，除高明《琵琶記》外，皆非原始作者，其傳本也只有清代陸貽典影抄元刊本《琵

琶記》接近高明原著墨本；其他都是經明代文士改編過的刊本或流傳明代劇場的臺本；也因此除了《琵琶記》

和《永樂大典戲文三種》外，皆大失本來面目。但是無論如何，包括《荊》、《劉》、《拜》、《殺》在內，

它們都是宋元南戲的要典，《荊》、《劉》、《拜》、《殺》在明人曲評中實為「熱門」論題，為此本書詳予

述評。至於其他頗具宋元姿影的戲文，亦擇取《潮州戲文五種》，以及《牧羊記》、《趙氏孤兒記》、《破窯

記》、《牧羊記》簡評之。

三、題材內容

宋元戲文應連類相及，所以敘其劇目之題材，亦一併述論。其題材和內容，錢南揚《戲文概論》謂「戲文

⑱同前註，頁五八。

劇本雖流傳的很少，但它的本事大半是可考的。從這裡，可以知道戲文題材的廣泛」。可追溯到本事的源頭，

有出於正史的《蘇武》、《朱買臣》、《司馬相如》等；出於唐傳奇的《祖傑戲文》等；出於唐傳奇的《王仙客》、

《李亞仙》、《磨勒盜紅綃》等；出於民間故事的《孟姜女》、《祝英台》等；出於宋金雜劇者如《裴少俊》、

《劉盼盼》等；出於道經佛典的如《呂洞賓三醉岳陽樓》、《王母蟠桃會》、《西池王母瑤台會》等；與宋元

話本同題材者如《柳耆卿詩酒翫江樓》、《陳巡檢梅嶺失妻》、《洪和尚錯下書》、《何推官錯認屍》之類；

與金元雜劇同題材，例如《關大王單刀會》、《拜月亭》、《殺狗勸夫》等等。[59]

戲文的題材內容，呂天成《曲品》卷下謂：「括其門數，大約有六：一曰忠孝，一曰節義，一曰風情，一曰豪俠，

一曰功名，一曰仙佛。元劇之門類甚多，南戲止此矣。」[60] 但就現存宋元戲文劇目來觀察，有以下七種類型：

其一敘述愛情、婚姻、家庭生活的，這一類作品數量最多。張庚、郭漢城《中國戲曲通史》說：「在一百

多種戲文中，幾乎有一半是描寫愛情、婚姻或家庭故事的。」[61] 錢氏《戲文概論》也說：「總的看來，戲文中

反映婚姻問題的特別多，約在三分之一以上。其中可分為兩大類：一類是爭取婚姻自由，一類是婚變。這兩種

情況，都有它的現實根據的。」[62]

(1)其寫婚變的，都是男子負心而造成婚姻的悲劇。戲文之首《趙貞女蔡二郎》、《王魁負桂英》和《張協

狀元》、《李勉》、《三負心陳叔文》、《崔君瑞江天暮雪》、《張瓊蓮》、《古本荊釵記》、《歡喜冤家》、

[59] 詳見錢南揚：《戲文概論》，頁一二一。

[60] ［明］呂天成，《曲品》，《中國古典戲曲論著集成》第六冊（北京：中國戲劇出版社，一九五九年），頁二三三。

[61] 張庚、郭漢城：《中國戲曲通史》（臺北：大鴻圖書有限公司，一九九八年），頁二五二。

[62] 錢南揚：《戲文概論》，頁一二三。

《詐妮子》等均屬此類。明沈璟原編沈自晉刪補《增訂南九宮曲譜》卷四正宮過曲【刷子序】又一體引散曲「集古傳奇名」云：

書生負心，叔文酖月謀害蘭英。張協身榮，將貧女頓忘初恩。無情，李勉把韓妻鞭死，王魁負倡女亡身。歎古今歡喜冤家，繼著鶯燕爭春。❻❸

此曲所提到「負心書生」有陳叔文、張協、李勉、王魁、小千戶五人。

陳叔文本事見宋劉斧《青瑣高議》後集卷四「陳叔文」條，謂書生陳叔文登第後，家貧不能赴任所，娼妓崔蘭英贈以盤纏，乃娶蘭英為妻同赴任所。三年後任滿返家，恐家中之妻見責，遂將蘭英騙到船上飲酒，推入江中溺死，陳叔文後亦被蘭英鬼魂索命而死。❻❹

李勉本事大意為：書生李勉至京城，棄前妻韓氏另娶。受岳父斥責，氣憤鞭死韓氏。周密《武林舊事》所錄雜劇段數中有《李勉負心》一劇，已佚。《寒山堂曲譜》錄戲文《風流李勉三負心》，全劇已佚，僅存殘曲六支，其【一封書】云：

聞說你在京，戀紅裙，醉酒樽。不顧閨中年少婦，不念堂前白髮親。義和恩，重和輕。問你從前不孝名。❻❺

❸〔明〕沈璟輯：《增定南九宮曲譜》，收入王秋桂主編：《善本戲曲叢刊》，第三輯，頁一九一—一九二。

❹〔宋〕劉斧：《青瑣高議》（臺南：莊嚴文化事業有限公司，一九九五年），頁七四。

❺〔清〕張彝宣輯：《寒山堂新定九宮十三攝南曲譜》，收入《續修四庫全書》第一七五〇冊，卷一仙呂宮，頁六五七；〔清〕周祥鈺等編纂：《九宮大成南北詞宮譜》，收入王秋桂主編：《善本戲曲叢刊》第六輯（臺北：臺灣學生書局，一九八七年），第二冊卷三，頁四五一—四五六，出處作「散曲」而非「李勉戲文」；〔清〕呂士雄：《南詞定律》，

此當係李勉岳父斥責之語。

小千戶本事謂小千戶作客某氏家，夫人令婢女燕燕服侍，終有私情。小千戶別娶大戶人家小姐，夫人將燕燕配小千戶為妾。《永樂大典‧戲文十三》著錄，《南詞敘錄‧宋元舊篇》著錄作《詐妮子鶯燕爭春》。《九宮正始》題為《詐妮子》，注云：「元傳奇」；《寒山堂曲譜》引作《風風雨雨鶯燕爭春記》，下注云：「劉一棒著，史九敬先婿。」別本有《詐妮子調風月記》。與之同題材者，有宋人話本《妮子記》（見《醉翁談錄》）和元刊《古今雜劇三十種》所收關漢卿雜劇《詐妮子調風月》，情節當大體相同。錢南揚《宋元戲文輯佚》列出所存的八支佚曲。[66]

王魁本事最早見於北宋劉斧（約一○七三前後在世）《摭遺》，《宋史‧藝文志》著錄《摭遺》凡二十卷，原書今佚。南宋曾慥（？—一一五五）《類說》保留《摭遺》佚文，卷三十四有〈王魁傳〉，調書生王魁未及第時，與伎女焦桂英結為夫妻，王魁上京應試前，與桂英到海神廟盟誓，誓不負心。及第後，卻另娶名門崔氏。桂英託人持書往詢王魁，王負盟，將下書人趕出，桂英自刎而死，鬼魂乃索王性命。[67] 鈕少雅《南曲九宮正始》收有殘曲十八支，其南呂過曲【紅衲襖】云：

離家鄉經數句，在程途多苦辛。到得徐州喜不勝，指望問取娘子信音。見了書便嗔，句句稱官宦門。孜

[67] 收入《續修四庫全書》第一七五一—一七五三冊（上海：上海古籍出版社，二○○二年據中國藝術研究院戲曲研究所藏清康熙刻本影印），卷四仙呂過曲，頁五三○—五三一。

[66] 詳見錢南揚：《宋元戲文輯佚》（北京：中華書局，二○○九年），頁三一六—三一八。

[67] [宋] 曾慥：《類說》，收入《北京圖書館古籍珍本叢刊》子部雜家類第六二冊（北京：書目文獻出版社，一九八八年據明天啟六年岳鍾秀刻本影印），卷三四，頁三六—三八，總頁五八三—五八四。

孜的扯破家書，卻把我打離廳。❻❽

此曲應是下書人回來向桂英訴說王魁渝盟負義被趕出廳堂的情形。

《歡喜冤家》本事不詳。

其他《崔君瑞江天暮雪》有殘曲二十九支保存在曲譜中，謂書生崔君瑞娶鄭月娘後，上京應試，及第授金華令，攜月娘赴京城取封，至虎撲嶺遇盜，盤纏被劫。崔君瑞暫將月娘寄王媼店中，自去蘇州向父執尚書蘇琇借貸。蘇琇見崔才貌雙全，欲招為婿，崔竟謊稱妻已亡，答應婚事。後月娘往蘇州尋夫，崔不認，誣指月娘為崔家逃婢，大加凌辱，派人將她押回越州。茲錄其曲二支如下：

【南呂近詞‧簇仗】恓惶苦萬千，指望為姻眷，誰知他把奴拋閃！（合）負心的是張協李勉，到底還須瞞不過天。天，一時一霎黃泉。便做箇鬼靈魂，少不得陰司地府也要相見。

【羽調近詞‧勝如花】負心的，天下有，不是這樣辜恩禽獸。漾了舊日恩情，戀新婚配偶。指望與他頭白相守，做了風中絮水上漚，無根萍不浪舟。崔君瑞憐新棄舊，鄭月娘出乖露醜，好教人難禁難受。怕什麼嚴寒時候，三人同往蘇州。❻❾

❻❽〔明〕徐于室輯，〔清〕鈕少雅訂：《彙纂元譜南曲九宮正始》，收入王秋桂主編：《善本戲曲叢刊》，第三輯（臺北：臺灣學生書局，一九八四年），總頁五四七。

❻❾見〔明〕徐于室輯，〔清〕鈕少雅訂：《彙纂元譜南曲九宮正始》，收入王秋桂主編：《善本戲曲叢刊》，第三輯，總頁一一八三、一二六五—一二六六；《寒山堂新定九宮十三攝曲譜》查無此二曲，《南詞新譜》沒有南呂近詞【簇仗】，但有羽調近詞【勝如花】，但曲文出處均不同，見第二九冊頁二〇四；《九宮大成》查無南呂【簇仗】，但有羽調近詞【勝如花】，第一〇三冊卷七七頁六四八八；《南詞定律》，卷八頁三三五—三三六、卷一二頁一九一—一九二。

此二曲是月娘知崔已負心別娶，乃冒嚴寒往蘇州尋夫。

又《張瓊蓮臨江驛》，題材與《崔君瑞江天暮雪》、元雜劇楊顯之《臨江驛瀟湘秋夜雨》相近。《宦門子弟錯立身》【排歌】云：「瓊蓮女，船浪舉，臨江驛內再相會。」⑩《南曲九宮正始》之殘曲有云：「雲重四野風怒號，瀟湘夜雨瀟瀟。」可以概見其內容。

此外，《張協狀元》與《琵琶記》、《荊釵記》等，見下文。

錢南揚說：在重男輕女的封建社會裡，女人經濟不能獨立，必須依賴男人，故《儀禮‧喪服傳》講究「婦人有三從之義」，《儀禮‧喪服疏》也說女子有「七出」。在東漢初年《後漢書‧宋弘傳》有「富易交，貴易妻」的話語，唐宋間用科舉取士，推翻六朝門閥制度，知識分子有參政機會，成為統治階級。所以公卿喜歡在新科進士中選婿，企圖擴張自己勢力；而新科進士也必須得到公卿提攜，才能前途無量。因此讀書人一日發跡，便丟棄了貧賤時的妻子，婚變現象因而較為普遍。總的來說，婚變戲的主因，不是為財，就是為勢。⑪張、郭二氏說：「這樣的一個社會問題，在宋室南遷以後，由於南方寒族出身的人大量參加統治集團，而更加尖銳起來。」⑫在現實社會裡被遺棄的薄命婦女，戲文的作者是寄以同情的，而對於那些負心男子，一方面則在「善有善報，惡有惡報」的理念下，無奈的寄望於因果報應和鬼魂報仇，於是蔡二郎被暴雷擊死，王魁、陳叔文被妻子的鬼魂索去生命，以宣泄群眾疾惡如仇的情懷；而另一方面則使女主角幸遇貴人提攜相救而獲得夫妻團圓的結尾，如《張協狀元》、《崔君瑞江天暮雪》、《張瓊蓮》、《王瑩玉》等都是如此。所以如此的緣故是戲

⑩ 見錢南揚校注：《永樂大典戲文三種校注》，頁二三二一。

⑪ 錢南揚：《戲文概論》，頁一二三─一二四。

⑫ 張庚、郭漢城：《中國戲曲通史》，頁二四二。

文作者乃至群眾不願意看到被遺棄的婦女遭遇到悲慘的命運，又不能改變擺脫婦女「從一而終」的禮俗，所以很不自然又一廂情願的作了這樣的安排。

而對於男子負心的揭示與反映，李月華〈談宋元南戲中的愛情與家庭戲〉認為「不同時期的南戲有著不同的特色」，早期戲文突出的是「譴責因富貴而變心，譴責薄情負義行為，揭示生活的悲劇」的主題，元末戲文重視教化作用，「強調節義，讚美對愛情婚姻的忠貞堅定」的主題，在男主角身上「體現著作者美好的理想與願望」，其代表作為《拜月亭》、《荊釵記》與《琵琶記》。❼❸

(2)寫男女青年追求愛情、爭取婚姻的自由。這類作品很多，如《風流王煥賀憐憐》、《賽金蓮》、《董秀英花月東牆記》、《王月英月下留鞋記》、《韓壽竊香記》、《孟月梅》、《崔鶯鶯》、《張浩》、《楊曼卿》、《崔懷寶》、《磨勒盜紅綃》、《楊實錦香囊》、《朱文太平錢》、《司馬相如題橋記》、《宦門子弟錯立身》、《裴少俊牆頭馬上》、《羅惜惜》、《張資鴛鴦燈》、《蘭蕙聯芳樓》、《張珙西廂記》、劉念茲《南戲新證》也有相同的看法。❼❺張庚、郭漢城《中國戲曲通史》認為，此類戲文所以大量湧現，和戲蘇小卿月夜泛茶船》、等等。錢南揚《戲文概論・內容》謂：「宋元是理學盛行的時代，……理學家不但繼承了傳統的封建教條，如父母之命、媒妁之言之類，而且變本加厲地宣揚他們冷酷無情的封建道德，如提倡守節、鼓勵殉夫之類；而戲文卻寫婚姻必須自主，夫死應該改嫁，和冷酷無情的封建禮教針鋒相對。」他們「都是衝破了父母之命、媒妁之言的藩籬，他們的結合都是出於自主的。雖則具體的情況各各不同，而終於獲得最後的勝利是一致的」。❼❹

❼❸ 見王季思等著：《中國古代戲曲論集》（北京：中國展望出版社，一九八六年），頁二五一三三一。

❼❹ 見錢南揚：《戲文概論》，頁一二二。

❼❺ 參見劉念茲：《南戲新證》（北京：中華書局，一九八六年），頁一〇一一一。

文進入城市以後，「大量地吸收了說唱話本的故事題材有直接的關係。它們明顯地反映了封建社會城市中人民在婚姻愛情問題上所表現出來的民主意識」。[76] 其普遍性可由戲文中人物，有名門公子與千金，也有平民少男少女，更有落魄士子與青樓歌妓，宦門公子與跑江湖的女演員，見其深入呈現各種階層，因為愛情與婚姻是人們最不可遏抑的需求。

(3)純粹寫男女風月情愛的。如《柳耆卿詩酒翫江樓》、《宋子京鷓鴣天》、《劉盼盼》、《詩酒紅梨花》、《陶學士》、《崔護》、《孫元寶》、《蔣愛蓮》等，這類作品主要在表現才子佳人的風流韻事，無論什麼形式的文學都可以用作題材，何況南曲戲文的「性格」清俏柔遠，更加適合予以承載呢！

其二是反映戰爭動亂、社會黑暗給人民帶來的苦難。 如《樂昌公主破鏡重圓》、《王仙客》、《柳穎》、《蔣世隆拜月亭》、《孟月梅寫恨錦香亭》、《劉文龍》等都是以歌頌堅貞愛情為主題的，但劇中男女主人公在愛情上所以遭受波折與痛苦，則是戰爭動亂所造成的。又如《陳光蕊江流和尚》、《洪和尚錯下書》、《何推官錯認屍》、《曹伯明錯勘贓》、《林招得》、《小孫屠》等都是控訴了強徒橫行、吏治腐敗的黑暗社會。《宣和遺事》把亡國之君宋徽宗的糜爛生活搬上舞台，《孟姜女送寒衣》更怨恨「不遇明時，朝廷遍榜行諸處，差役壯丁城戍」[77]，造成夫妻骨肉的生離死別。

其他如《盆兒鬼》、《陳州糶米》、《神奴兒大鬧開封府》、《烈母不認屍》等是元人雜劇所共有的題

⑦⑥ 張庚、郭漢城：《中國戲曲通史》，頁二五三。

⑦⑦ 據錢南揚《宋元戲文輯佚》考訂此戲共得十一支佚曲，所引為范喜良所唱正宮過曲【（醉太平）前腔第三頭換】，詳見《宋元戲文輯佚》，頁九八—一○一。

第參章　宋元南曲戲文之時代背景、劇目著錄與題材內容

一四七

材，也都反映了黑暗社會的種種現象。而就中以時人寫時事，最能呈現現實，為正義而奮鬥的，莫過於《祖傑

戲文》，此戲文雖散佚不存、作者亦不知何人，但其事則見於宋周密《癸辛雜識》別集上「祖傑」條：

溫州樂清縣僧祖傑，自號斗崖，楊髡之黨也。無義之財極豐。遂結托北人，住永嘉之江心寺。大剎也。

為退居，號春雨菴，華麗之甚。有富民俞生，充里正，不堪科役，投之為僧，名如思。有三子，其二亦

為僧於雁蕩。本州總管者，與之至密，托其訪尋美人。傑既得之，以其有色，遂留而蓄之。未幾，有孕。

眾口籍之，遂令如思之長子在家者娶之為妻。然亦時往尋盟。俞生者，不堪鄰人嘲誚，遂挈其妻往玉環

以避之。傑聞之，大怒，遂俾人伐其墳木以尋釁。俞訟之官，反受杖。遂訴之廉司。傑又遣人以弓刀實

其家而首其藏軍器。俞又受杖。遂訴之行省。押下本縣，遂得甘心焉。復受杖。意將往北求

直。遣悍僕數十，擒其一家以來。二子為僧者，亦不免。用舟載之僻處，盡溺之。至刲婦人之

孕以觀男女。於是其家無遺焉。雁蕩主首真藏叟者不平，又越境擒二僧殺之。遂發其事於官。州縣皆受

其賂，莫敢誰何。有印僧錄者，素與傑有隙。詳知其事，遂挺身出告。官司則以不干己卻之。既而遺印

鈔二十錠，令寢其事。官司益疑。以為其人未嘗死矣。然平江與永嘉無相干，而錄事司無牒他州之理。益疑之。

經本司陳告事。官司益疑。而印遂以賂為首。於是官始疑焉。忽平江錄事司移文至永嘉云：據俞如思一家七人，

及遣人會問於平江，則元無此牒。此傑所為，欲覆而彰耳。姑移文巡檢司追捕一行人。巡檢乃色目人也。

夜夢數十人皆帶血訴泣。及曉而移文已至。為之悚然。即欲出門。而傑之黨已至，把盞而賂之。甫開樽，

而瓶忽有聲如裂帛。巡檢恐而卻之。及至地所，寂無一人。鄰里恐累，而皆逃去。獨有一犬在焉。諸卒

擬烹之。而犬無驚懼之狀。遂共逐之，至一破屋。噪吠不止。屋山有草數束。試探之，則三子在焉。皆

惡黨也。擒問，不待捶楚，皆一招即伏辜。始設計招傑。凡兩月餘，始到官，悍然不伏供對。蓋其中有

僧普通及陳轎番者，未出官。普已貲重貨入燕求援。以此未能成獄。凡數月，印僧日夕號訴不已。方自縣中取上州獄。是日，解囚上州之際，陳轎番出峴。於是成擒。問之即承。及引出對，則尚悍拒。及呼陳證之，傑面色如土。是日，解囚上州之際，陳曰：「此事我已供了，奈何推托！」於是始伏。自書供招，極其詳悉。若有附而書者。其事雖得其情，已行申省。而受其賂者，尚玩視不忍。旁觀不平惟恐其漏網也，乃撰為戲文以廣其事。後眾言雜掩，遂斃之於獄。越五日而赦至。（夏若水時為路官，其弟若木備言其事。）

可見《祖傑戲文》的作者，誠如鄭振鐸所云「為了不忿於正義的被埋沒，沈冤的久不得伸」，乃「竟借之為工[78]具，以譁動世人的耳目，而要達到其雪枉現冤的目的」。而像這類「公案劇之所以產生，不僅僅為給故事的娛悅於聽眾而已，不僅僅是報告一段驚人的新聞給聽眾而已，其中實孕蓄著很深刻的當代社會的不平與黑暗的現狀的暴露」。[79]

據所敘祖傑事，發生在元滅南宋以後，文中提到的楊髠，即番僧楊璉真加，《元史》卷二百零二〈釋老〉[80]，說他在元世祖時任江南釋教總統，他戕殺百姓，奸占婦女，掠奪財貨，掘宋帝后大臣冢墓百餘所，雖有劾奏，由於帝尊兩僧，皆置不問。祖傑乃倚仗楊璉真加之勢，為非作歹，無所忌憚。周氏所記，乃真實反映了當時僧侶中的大地主橫行霸道、無惡不作，各級官吏貪贓枉法、狼狽為奸，平民百姓備受欺凌、無處伸冤殘酷的現實。[81]

[78]〔宋〕周密：《癸辛雜識》別集上，收入《唐宋筆記叢刊》（北京：中華書局，一九八三年），頁二六一。

[79]見鄭振鐸：〈元代公案劇產生的原因及其特質〉，《中國文學研究新編》（臺北：明倫書局，一九七八年），頁五一四—五一六。

[80]〔明〕宋濂等：《元史》，頁四五二一。

其三敷演歷史故實，或表彰忠臣義士叱奸罵讒的，如《秦太師東窗事犯》、《丙吉教子立宣帝》、《賈似道木棉庵記》、《蘇武牧羊記》、《趙氏孤兒報冤記》；或歌頌英雄豪傑事功的，如《十大功勞》、《周勃太尉》、《關大王獨赴單刀會》、《史弘肇故鄉宴》、《劉先主跳檀溪》、《王陵》、《周處風雲記》等。

其四表彰忠孝節義以獎勵風俗的，如《老萊子斑衣》、《孟母三移》、《王祥行孝》、《忠孝蔡伯喈琵琶記》、《楊德賢婦殺狗勸夫》、《小孫屠》、《王十朋荊釵記》、《馮京三元記》、《生死夫妻》、《教子尋親》、《閔子騫單衣記》、《許盼盼》等。

其五以道釋為內容或為迷信思想的，如《薛雲卿鬼做媒》、《金童玉女》、《鬼子揭缽》、《岳陽樓》、《王母蟠桃會》、《朱文鬼贈太平錢》、《劉錫沈香太子》、《柳毅洞庭龍女》、《冤家債主》等。

其六寫文人發跡變泰的，如《蘇秦衣錦還鄉》、《呂蒙正風雪破窯記》、《雷轟薦福碑》等。

其七寫家庭之悲歡離合的，如《鄭孔目風雪酷寒亭》、《陳巡檢梅嶺失妻》、《王十朋荊釵記》、《朱買臣休妻記》、《劉知遠白兔記》。

以上題材內容的七個類型，自以第一、二兩類最能反映宋元戲文的時代背景，尤其像《祖傑戲文》那樣，堪稱是最典型也是最現實的例子。

參考金寧芬：《南戲研究變遷》，頁二一四。

第肆章　宋元南曲戲文之體製、規律與唱法

引言

宋元南曲戲文之體製規律未如金元北曲雜劇之穩定，其體製可由題目與開場、段落兩方面說明，格律可由宮調、曲牌、套數三方面探討，唱法可由獨唱、接唱、接合唱、同唱等四方面見之。而據此亦可概略看出南曲戲文藝術之面貌。

一、體製

(一)題目與開場

戲文一開頭有韻語四句，用來總括劇情大意，叫做「題目」，其後末色上場念詞兩闋。如《小孫屠》首揭「題目」四句：「李瓊梅設計麗春園，孫必達相會成夫婦；朱邦傑識法明犯法，遭盆吊沒興小孫屠。」其後末

色上場念【滿庭芳】以虛籠大意,緊問:「後行子弟不知敷演甚傳奇?」眾應:「《遭盆吊沒興小孫屠》。」

乃再念【滿庭芳】以隱括本事,然後下場。❶

《張協狀元》開首亦「題目」四句:「張秀才應舉往長安,王貧女古廟受饑寒。呆小二村□調風月,莽強人大鬧五雞山。」其後末色上場念【水調歌頭】兩闋,前者虛籠大意,後者作為劇場開呵,說唱諸宮調【鳳時春】、【小重山】、【浪淘沙】、【犯思園】、【遶地游】五曲以演述《張協狀元》部分情事,乃曰:「似恁唱說諸宮調,何如把此話文敷演,後行腳色,力齊鼓兒,饒個攛掇,末泥色饒個踏場。」於是生腳上場,與後行子弟問答,斷送【燭影搖紅】,正戲才從此開始。❷

《宦門子弟錯立身》開首題目四句:「衝州撞府粧旦色,走南投北俏郎君;戾家行院學踏蹉,宦門子弟錯立身。」其後末色上場念【鷓鴣天】以隱括本事,生腳緊接上場,正戲開始。❸

由以上戲文三種可見:《張協狀元》的開場最為複雜,混合諸宮調說唱、樂器演奏與舞蹈,以及劇場開呵。此劇可推斷為南宋戲文,可能保持戲文早期形式。《宦門子弟錯立身》最為簡單,蓋為省略之作,而《小孫屠》開場形式,則為元明南戲所取法。按陸貽典鈔《元本琵琶記》卷首開場作:

有貞有烈趙真女

施仁施義張廣才

極富極貴牛丞相

❶ 錢南揚校注:《永樂大典戲文三種校注》,頁二五七—二五八。

❷ 同前註,頁一一三。

❸ 同前註,頁二一九。

全忠全孝蔡伯喈

【水調歌頭】（末上白）秋燈明翠幙，夜案覽芸編。今來古往，其間故事幾多般。少甚佳人才子，也有神仙幽怪，瑣碎不堪觀。正是不關風化體，縱好也徒然。　論傳奇，樂人易，動人難。知音君子，這般另做眼兒看。休論插科打諢，也不尋宮數調，只看子孝與妻賢。驊騮方獨步，萬馬敢爭先。

【沁園春】趙女姿容，蔡邕文業，兩月夫妻。奈朝廷黃榜，遍招賢士；高堂嚴命，強赴春闈。一舉鰲頭，再婚牛氏，利綰名牽竟不歸。饑荒歲，雙親俱喪，此際實堪悲。　堪悲趙女支持，書館相逢最慘悽。羅裙包土，築成墳墓；琵琶寫怨，竟往京畿。孝矣伯喈，賢哉牛氏，剪下香雲送舅姑。重盧墓，一夫二婦，旌表耀門閭。❹

比起《小孫屠》來，只缺少「題目」二字和詞兩闋用異調。明嘉靖蘇州坊刻本《新刊巾箱蔡伯喈琵琶記》尚且如此，但自虎林容與堂刻本《李卓吾先生批評琵琶記》以下，則將四句題目移在【沁園春】之後，作為末色下場詩，從此反成為傳奇定格。但乾隆以後，如蔣士銓《空谷香》首折用【中呂·粉蝶兒】合套，沈起鳳《報恩緣》首折用【雙調·新水令】合套，《才人福》、《文星榜》首折俱用【中呂·粉蝶兒】合套，《伏虎韜》首折用【黃鍾·醉花陰】合套，而皆不用末色開場，內容皆以天庭為背景，寫金童玉女下凡，以之為因果報應之端緒，遂開詞場惡例。徐渭《南詞敘錄·題目》云：

開場下白詩四句，以總一故事之大綱。今人內房念誦以應副末，非也。❺

❹錢南揚校注：《元本琵琶記校注》（上海：上海古籍出版社，一九八〇年），頁一—二。

❺〔明〕徐渭：《南詞敘錄》，《中國古典戲曲論著集成》，第三冊，頁二四六。

錢南揚《戲文概論》，揣摩徐氏之意，謂「是說這四句題目，本來是由副末上場念的，到了明朝中葉，改為在戲房內念誦」。❻錢氏認為「無論那本戲文，末白或末上白都在題目之後，第一齣的開頭，可見題目並非由副末上場所念，也沒有內房的跡象」。他認為「題目當即寫在招子上，使觀眾知道一個概況」。他舉了以下兩個證據：

宋洪邁《夷堅丁志》卷二「班固入夢」條：

乾道六年（一一七○）冬，呂德卿偕其友王季夷嵎、魏子正羔如、上官公祿仁往臨安，觀南郊，舍於黃氏客邸。夜俱夢一人着漢衣冠，通名曰班固。……臨去云：「明日暫過家間少款，可乎？」……四人同出嘉會門外茶肆中坐，見幅紙用緋帖尾，云：「今晚講說《漢書》。」相與笑曰：「班孟堅豈非在此耶？」

按：「班固入夢」條應在《夷堅丁志》卷三之中。又宋人潛說友編撰《咸淳臨安志》卷九十二《紀事四》卻有極相近的資料：

乾道六年冬，呂德卿偕其友王季夷嵎、魏子正羔如、上官公祿仁往臨安，觀南郊，舍於黃氏客邸。王、魏俱夢一人，著漢衣冠，通名曰班固，既相見，質問西漢史疑難，臨去云：「明日暫過家間少款，可乎？」覺而莫能曉，各道夢中事，大抵略同。適是日案閱五輅，四人同出嘉會門外茶肆中，坐見幅紙用緋帖尾，云：「今晚講說《漢書》，相與笑曰：「班孟堅豈非在此耶？」旋還到省門，皆覺微餒，就入一食館，視其牌，則班家四色包子也。且笑且嘆，因信一憩息、一飲饌之微，亦顯於夢寐，萬事豈不前定乎？❼

❻ 錢南揚：《戲文概論》（上海：上海古籍出版社，一九八一年），頁一六四。

❼〔宋〕潛說友：《咸淳臨安志》，《文淵閣四庫全書》第四九○冊（臺北：臺灣商務印書館，一九八三年），頁九七四。

「今晚講說《漢書》」正是講史招子。又元楊朝英《朝野新聲太平樂府》卷九杜善夫《莊家不識勾欄》【耍孩兒】套：

　　正打街頭過，見弔箇花碌碌紙榜，不似那答兒鬧穰穰人多。[8]

這是用彩色紙寫的招子。

　　此外，像元無名氏《藍采和》雜劇第一折白：「昨日貼出花招兒去。」[9] 元人戲文《宦門子弟錯立身》第四段「今早掛了招子」[10]，也都是戲曲招子，上面寫的都應是「題目」。而到了明改本戲文，因分出加出目，題目提挈戲文內容綱領的作用消失，才一變而為首出副末的下場詩，所以明改本《琵琶記》才真正由副末念誦「題目」，即使傀儡戲、北雜劇也都如此。明宦官劉若愚《酌中志》卷十六「鍾鼓司」條云：

　　另有一人執鑼在旁宣白「題目」，替傀儡登答讚導喝采。或英國公三收黎王故事，或孔明七縱七擒，或三寶太監下西洋、八仙過海、孫行者大鬧龍宮之類。[11]

又清毛奇齡《西河詞話》卷二「詞曲轉變」條云：

　　少時觀《西廂記》，見每一劇末，必有【絡絲娘】煞尾一曲，於扮演人下場後復唱，且復念正名四句。[12]

第肆章　宋元南曲戲文之體製、規律與唱法

⑧〔元〕楊朝英選，隋樹森校訂：《朝野新聲太平樂府》（北京：中華書局，一九五八年），卷九，頁三三五。

⑨〔元〕無名氏：《漢鍾離度脫藍采和》，《元曲選外編》第三冊（臺北：臺灣中華書局，一九六七年），頁九七一。

⑩錢南揚校注：《永樂大典戲文三種校注》，頁二二七。

⑪〔明〕劉若愚：《酌中志》，《四庫禁燬書叢刊》史部第七一冊（北京：北京出版社，二〇〇〇年據清鈔明季野史彙編本影印），卷一六，頁一五七。

則由副末之類的劇外人「繳題目」，明代以後亦成為劇場慣例了。

(二) 段落

南曲戲文和北曲雜劇，原來都不分出（齣）也不分折（摺），前者如最早的抄本《永樂大典戲文三種》和陸貽典影鈔本《琵琶記》、後者如最早的刊本《元刊雜劇三十種》都是如此。

明徐渭《青藤山人路史》卷下云：

> 高則誠《琵琶記》有第一齣，「齣」字考諸韻書，並無此字，必「齝」字之誤也。牛食吞而復吐曰「齝」，似優伶入而復出也。[13]

王驥德《新校注古本西廂記·凡例》云：

> 元人從「折」，今或作「出」，又或作「齣」。「出」既非古，「齣」復杜撰。[14]

按徐、王二說皆有待商榷。「齣」固不見於字書，其本字應作「出」；「齣」字太生，未見其例；「折」與「摺」音同義近。明中葉以後刻本，「出」、「齣」、「折」、「摺」四字皆可應用。如楊梓《敬德不伏老》、《金瓶梅詞話》俱作「摺」，嘉靖本《寶劍記》、萬曆富春堂本《白蛇記》俱作「出」，嘉靖巾箱本《琵琶記》、

❷〔清〕毛奇齡：《西河詞話》，唐圭璋主編：《詞話叢編》第一冊（北京：中華書局，一九八六年），頁五八三。

❸〔明〕徐渭：《青藤山人路史》，《四庫全書存目叢書》子部第一○四冊（臺南：莊嚴文化事業有限公司，一九九五年據清大圖書館藏明刻本影印），頁二四四。

❹〔明〕王驥德：《新校注古本西廂記》，《續修四庫全書》集部第一七六六冊（上海：上海古籍出版社，二○○二年據北京圖書館藏明萬曆四十一年香雪居刻本影印），頁二三一。

影鈔嘉靖本《荊釵記》俱作「齣」，明世德堂本《拜月亭》、富春堂本《白兔記》、《草廬記》俱作「折」。

宋釋道原《景德傳燈錄》卷十四記藥山與雲巖問答云：

藥山乃又問：「聞汝解弄獅子，是否？」師曰：「是。」曰：「弄得幾出？」師曰：「弄得六出。」曰：

「我亦弄得。」師曰：「和尚弄得幾出？」曰：「我弄得一出。」⑮

弄獅子即唐戲之《西涼伎》，藥山、雲巖皆中唐和尚，可見戲劇一段稱一出由來已久，蓋《教坊記》稱演員上

場為「出隊」、「出舞」或「出戲」，南曲戲文腳色上場亦稱「出」，如《張協狀元》「丑走出唱」（第五出）、

「生挑查裏出唱」（第七出）、「末做客出唱」（第八出），蓋演員出場至進場演戲一段，故稱「一出」。⑯

「齣」最後取代「出」、「折」、「摺」而定於一尊，蓋在明嘉靖以後南曲戲文蛻變為傳奇之後，而若考

北曲雜劇分折的問題，則《太和正音譜》卷下的「樂府」，即曲譜部分，其所引用作為格式之曲，皆注明來源。

其中錄有鄭德輝《倩女離魂》第四折【黃鍾・水仙子】等元雜劇與明初雜劇四十七劇九十支曲⑰，也就是其出

⑮ 〔宋〕釋道原：《景德傳燈錄》，《四部叢刊》三編子部第四一五冊（臺北：臺灣商務印書館，一九六六年），頁一五。

⑯ 以上見《戲文概論》，頁一六八—一六九。

⑰ 所錄的四十七劇九十支曲是：【黃鍾・水仙子】和【尾聲】俱為鄭德輝《倩女離魂》第四折；正宮【端正好】、【滾繡毬】、【煞】、【煞尾】為費唐臣《貶黃州》第二折；【倘秀才】為尚仲賢《歸去來兮》第四折；【蠻姑兒】、【芙蓉花】為白仁甫《梧桐雨》第四折；【笑和尚】為無名氏《鴛鴦被》第二折；【白鶴子】為鮑吉甫《尸諫衛靈公》第四折；【貨郎兒】、【貨郎旦】為無名氏《貨郎旦》第四折；【窮河西】為無名氏《罵罵旦》第三折；【啄木兒煞】為谷子敬《城南柳》第四折；【大石調・六國朝】、【歸塞北】、【卜金錢】、【怨別離】、【鴈過南樓】、【催花樂】、【淨瓶兒】、【玉

於雜劇之曲，俱明注其劇名和折數。尤其在【越調‧拙魯速】下更注王實甫《西廂記》第三折，【小絡絲娘】

【翼蟬煞】為花李郎《黃粱夢》第三折；【念奴嬌】、【喜秋風】為鄭德輝《翰林風月》第二折；【仙呂‧點絳唇】、【混

江龍】、【油葫蘆】、【天下樂】、【那吒令】為喬夢符《金錢記》頭折；【寄生草】為費唐臣《貶黃州》頭折；【六

么序】為無名氏《夢天台》頭折；【醉中天】、【金盞兒】、【鵰兒落】、【賺煞尾】為馬致遠《黃粱夢》頭折；【醉

扶歸】為鄭德輝《王粲登樓》頭折；【憶王孫】為馬致遠《岳陽樓》頭折；【玉花秋】為花李郎《釘一釘》頭折；【中呂‧

叫聲】、【古鮑老】、【紅芍藥】為白仁甫《梧桐雨》第二折；【迎仙客】為王伯成《貶夜郎》第三折；【石

榴花】、【鬥鵪鶉】為無名氏《收心猿意馬》第三折；【柳青娘】為白仁甫《流紅葉》第三折；【南呂‧牧羊關】、【菩

薩梁州】、【玄鶴鳴】、【烏夜啼】、【草池春】為高文秀《謁魯肅》第二折；【煞】為范子安《竹葉舟》第三折；【雙

【梧桐樹】為馬致遠《岳陽樓》第二折；【紅芍藥】為馬致遠《陳搏高臥》第二折；【賀新郎】為無名氏《藍關記》第三折；【荊

調‧新水令】、【梅花酒】、【收尾】為馬致遠《誤入桃源》第四折；【離亭宴煞】為王實甫《麗春堂》第

山玉】為賈仲明《度金童玉女》第四折；【駐馬聽】為無名氏《風雲會》第四折；【五供養】為王實甫《麗

春堂】第四折；【鎮江迴】為無名氏《勘吉平》第三折；【滴滴金】為谷子敬《城南柳】第四折；【漢江秋】為唐進之《黑

四折；【越調‧聖藥王】為無名氏《趙禮讓肥》第四折；【慶豐年】為無名氏《火燒阿房宮》第三折；【太清歌】

旋風負荊》第四折；【小將軍】為秦簡夫《趙禮讓肥》第四折；【慶豐年】、【麻郎兒】、【東原樂】、【絡絲娘】、【綿答絮】為王實甫《麗

為尚仲賢《越娘背燈》第四折；【秋蓮曲】為無名氏《連環記》第四折；【掛玉鉤序】為王仲文《五丈原》第四折；【荊

春堂》第三折；【送遠行】為鄭德輝《月夜聞箏》第二折；【越調‧拙魯速】為王實甫《西廂記》第三折；【雪裡梅

為周仲彬《蘇武還鄉》第二折；【古竹馬】為陳孝甫《誤入長安》第三折；【眉兒彎】為無名氏《豫讓吞炭》第三折；【酒

旗兒】為白仁甫《流紅葉》第二折；【青山口】為無名氏《伯道棄子》第二折；【三臺印】、【煞】為無名氏《赤壁賦》

第三折；【耍三臺】為無名氏《敬德不伏老》第三折；【小絡絲娘】為王實甫《西廂記》第一七折；【商調‧集賢賓】、

【上京馬】、【金菊香】為喬夢符《兩世姻緣》第二折；【掛金索】為無名氏《夢天台》第二折；【雙鴈兒】為無名氏《水

一五八

下更注王實甫《西廂記》第十七折；可見雜劇分折此時已經習焉自然，而對於「折」的觀念，也已經和我們現在完全一樣。不止如此，對於像《西廂記》那樣的連本雜劇，其分折的方式也已經首尾銜接，近似南戲傳奇的分出方式了。這是個很可注意的現象。

元雜劇一本分作四折，每折包括一套曲子及若干賓白和科介，這是我們現在所認定的「折」的意義。但是最初所謂的「折」並非如此，劇中任何一場或一段，即使沒有曲文，而只有賓白或科介，都可以叫作一折。劇本則首尾銜接，所謂四折及楔子都不分開，只是全本之中必須包括四套曲子而已。《元刊雜劇三十種》及明宣德間金陵積德堂刻本《劉兌金童玉女嬌紅記》，宣德、正統間周藩原刻本朱有燉《誠齋雜劇》，都是如此。在這些劇本裡，全劇銜接不分，而常見的「一折」字樣❶，都是代表劇中的一個小段落，因此合計起來，一個劇本不止四折。這應當是「折」的本義，元雜劇的最初形式。而照現在的樣子分成四折，其中的「小折」不再標明，究竟起於何時，則迄無定論。

周憲王朱有燉《誠齋雜劇》三十一種，作得最早的是永樂二年（成祖年號，一四○四）八月的《辰勾月》，最晚的是正統四年（英宗年號，一四三九）二月的《靈芝獻壽》和《海棠仙》；三十一種既然都不分折，則似乎雜劇分折的風氣應當始於正統之後；但是嘉靖戊午（三十七年，一五五八）刊本的《雜劇十段錦》還是不分折，而弘治十一年（一四九八）金台岳氏家刻《奇妙全相注釋西廂記》本則分五卷，每卷一本，每本又分四折。所以很難執一以概其餘。現在我們知道《太和正音譜》所引用的雜劇都分折，而且已經到了習焉自然的地步，

❶
如元刊本關漢卿《關大王單刀會》第三折有「淨開一折」、「關舍人上開一折」之語。《詐妮子調風月》首折亦有「老孤正末一折」、「正末卜兒一折」之語。

《裡報冤》第二折。

甚至於《西廂記》五本二十折的折次都依序銜接。我們如果假定它的原本已是如此，那麼分折的風氣應當在宣德、正統間已見盛行；可是宣德間的周藩和金陵積德堂所刻的雜劇都還不分折，似乎又很難說此時分折的風氣已經盛行。因此頗疑《太和正音譜》所注的雜劇折次，可能是抄寫者所附加，原本並未注明。抄寫的年代則大約在弘治間，甚至於到了嘉靖傳奇發達之後。

總結起來說，元雜劇一本分成我們現在所知道的四折，可能起於正統間，弘治之際漸成風氣，到了萬曆，則變作規律了。因為萬曆刊刻的劇本很多，沒有不明標四折的。

而誠如錢南揚《戲文概論》所云：「蓋宋金元時代，戲劇還沒有分出、折的習慣。不分出、折，不等於說沒有出、折。出、折是有的，就是一段接一段，牽連而下，不把它分開罷了。」❶❾那麼明人之所以分出分折，不過因其本然，以顯其章法，其實是功大於過，不可以此相厚非的。

北曲雜劇一本固定四個段落，即四折；南曲戲文一本所含段落不固定，錢南揚《永樂大典戲文三種校注》分《張協狀元》五十三出，《宦門子弟錯立身》為殘本分十四出，《小孫屠》分二十一出。至明祁彪佳《遠山堂劇品》又錢南揚校注《琵琶記》分卷上二十段，卷下二十二段，全本合四十二段。一般以三十段上下為多。至明祁彪佳《遠山堂劇品》始以十一折以內為短篇之「雜劇」，《遠山堂曲品》始以十二折以上為長篇之「傳奇」；但此時其實已打破了南北曲和南戲北劇的藩籬。

❶❾ 錢南揚：《戲文概論》，頁一七〇。

二、格律

(一)宮調

宮調在戲曲音樂中，迄今仍然具有統攝曲牌，作為聯套構成的單元，同時具有某種聲情的概念。而宮調的來源，據《呂氏春秋》卷五〈古樂〉：

> 昔黃帝命伶倫作為律。伶倫自大夏之西，乃之阮隃之陰，取竹於嶰谿之谷，以生空竅厚均者，斷兩節間，長三寸九分而吹之，以為黃鍾之宮，吹曰「舍少」。次製十二筒，以之阮隃之下，聽鳳凰之鳴，以別十二律，其雄鳴為六，雌鳴亦六。以此（比）黃鍾之宮，適合。黃鍾之宮皆可以生之。故曰：黃鍾之宮，律呂之本。[20]

這段記載雖不盡可信，但起碼說明在《呂氏春秋》的戰國時代（成書於西元前二三九年），已經有音樂上定音高的十二律，它是以三寸九分的竹管命名為黃鍾宮，以之為基音，再製成十二種不同音高的律管謂之十二律。十二律據《國語·周語下》所記，依次是：黃鍾、大呂、太簇、夾鍾、姑洗、仲呂、蕤賓、林鍾、夷則、南呂、無射、應鍾。[21]這十二律中黃鍾、太簇、姑洗、蕤賓、夷則、無射又稱六律，六律每兩律間為全音關係，其間

[20] 〔秦〕呂不韋輯，畢沅輯校：《呂氏春秋》，《叢書集成初編》五八二冊（北京：中華書局，一九九一年），卷五，頁一四八—一五〇。

[21] 〔三國〕韋昭註：《國語》（臺北：藝文印書館，一九七四年），卷三，〈周語下〉，頁九六—九八。

均有一半音，所以大呂、夾鍾、仲呂、林鍾、南呂、應鍾又稱六呂，律為陽，呂為陰。

與定音高之十二律管相配旋宮的五音和七音，《孟子‧離婁上》云：「不以六律，不能正五音。」㉒趙岐注：

五音，宮、商、角、徵、羽。㉓

《左傳‧昭公二十年》云：「聲亦如味，一氣，二體，三類，四物，五聲，六律，七音，八風，九歌，以相成也。」㉓

㉔陸德明《釋文》：

七音，宮、商、角、徵、羽、變宮、變徵也。㉕

可見「五音」指五聲音階，即今簡譜之12356；陸氏所云「七音」即七聲音階，如將「變徵」置於「角」音之上，「變宮」置於「羽」之上，即是今簡譜之1234567。

1. 歷代所用之宮調數

據《隋書‧音樂志》，北周武帝天和三年（一五六八），龜茲樂工蘇祇婆隨突厥皇后到長安，蘇祇婆「善

㉒〔漢〕趙岐注，〔宋〕孫奭疏：《孟子注疏》，收入〔清〕阮元校刻：《重刊宋本十三經注疏附校勘記》第一四冊（臺北：藝文印書館，一九五五年據清嘉慶二十年江西南昌府學開雕本影印），卷第七上，頁二。

㉓同前註，頁二。

㉔〔西晉〕杜預注，〔唐〕孔穎達正義：《春秋左傳正義》，收入〔清〕阮元校刻：《重刊宋本十三經注疏附校勘記》第一〇冊（臺北：藝文印書館，一九五五年據清嘉慶二十年江西南昌府學開雕本影印），卷四九，頁一五—一九，總頁八五九—八六一。

㉕〔唐〕陸德明：《經典釋文》，《叢書集成新編》三九冊（臺北：新文豐出版社，一九八五年），卷一九，〈昭五第二十四　杜氏盡二十二年〉，頁一三七，總頁一〇五。

胡琵琶，聽其所奏，一均之中間有七聲」。鄭譯乃「推演其聲，更立七均，合成十二，以應十二律。律有七音，音立一調，故成七調十二律，合成八十四調，旋轉相交，盡皆和合」。❷鄭譯以「三分損一，三分益一，隔八相生」所推演出來的「八十四調」，即所謂的「燕樂八十四調」。但八十四調只是樂理的推演，實際非人類聽覺所能及，所以唐段安節《樂府雜錄》所記便只有「燕樂二十八調」：

宮聲七調：正宮、高宮、中呂宮、道宮、南呂宮、仙呂宮、黃鍾宮。

商聲七調：越調、大石調、高大石調、雙調、小石調、歇指調、商調。

角聲七調：越角、大石角、高大石角、雙角、小石角、歇指角、商角。

羽聲七調：中呂調、正平調、高平調、仙呂調、黃鍾羽、般涉調、高般涉調。❷

但唐代燕樂二十八調的名稱，有不少取自當時俗稱，如《唐會要》所記天寶十三年，太樂署對供奉曲名改稱情況：「太簇商時號大食調，太簇羽時號般涉調，……林鍾商時號小石調。……黃鍾商時號越調」等等。❷又如《碧雞漫志》卷第三謂：「今【六么】行於世者四，曰黃鍾羽，即俗呼般涉調；曰夾鍾羽，即俗呼中呂調；曰林鍾羽，即俗呼高平調；曰夷則羽，即俗呼仙呂調。」❷如此一來，就使得宮調名稱紊亂不堪，望名不知其義。

❷ 〔唐〕魏徵等：《隋書》（北京：中華書局，一九九七年），卷一四，〈志第九·音樂中〉，頁三四五─三四六，總頁九三。

❷ 〔唐〕段安節：《樂府雜錄》，俞為民、孫蓉蓉編：《歷代曲話彙編·唐宋元編》，「別樂識五音輪二十八調圖」條，頁四三一─四四。

❷ 〔宋〕王溥：《唐會要》（北京：中華書局，一九五五年），卷三三，「諸樂」條，頁六一五─六一八。

❷ 〔宋〕王灼：《碧雞漫志》，俞為民、孫蓉蓉編：《歷代曲話彙編·唐宋元編》，頁八一。

到了北宋，據《宋史》卷一百四十二《樂第十七·教坊》，二十八調中角聲七調和高宮、高大石、高般涉三調均不用，教坊所用只剩十八調外又用上「高宮」一調。㉚ 南宋張炎《詞源》卷上《宮調應指譜》有「七宮十二調」之目，即十八

降及金代，從《劉知遠諸宮調》殘本中，計得十四宮調：㉛

正宮、南呂宮、黃鍾宮、道宮、商調、仙呂宮、般涉調、歇指調、商角調、中呂調、高平調、雙調、大石調、越調。㉜

再從董解元《西廂記諸宮調》，亦可得十四宮調，但這十四宮調比起《劉知遠》來，少了歇指調、商角調，而多了羽調和小石調。其黃鍾宮又作黃鍾調，南呂宮又作南呂調。綜合兩諸宮調計之，共用了十六宮調。而戲曲之南北曲宮調名稱、數目，就是直接承繼了唐宋俗樂和詞樂所用宮調系統而來的，並形成自己獨特的體製。㉝

金元間芝菴《唱論》，對彼時十七宮調，更有聲情說：

大凡聲音，各應於律呂，分於六宮十一調，共計十七宮調：

仙呂宮唱清新綿邈，南呂宮唱感歎傷悲，中呂宮唱高下閃賺，黃鍾宮唱富貴纏綿，正宮唱惆悵雄壯，道宮唱飄逸清幽，大石唱風流蘊藉，小石唱旖旎嫵媚，高平唱條物（拗）滉漾，般涉唱拾掇坑塹，歇指唱

㉚ 詳見〔元〕脫脫等：《宋史》（北京：中華書局，一九七七年），頁三三四九。

㉛ 〔宋〕張炎：《詞源》，唐圭璋編：《詞話叢編》，第一冊，頁二五一。

㉜ 參見廖珣英校注：《劉知遠諸宮調校注》（北京：中華書局，一九九三年）。

㉝ 詳參周維培：《曲譜研究》（南京：江蘇古籍出版社，一九九九年），頁二六〇—二六五。

急并虛歇。商角唱悲傷宛轉，雙調唱健捷激裊，商調唱悽愴怨慕，角調唱鳴咽悠揚，宮調唱典雅沉重，越調唱陶寫冷笑。❸

這十七宮調較諸金代諸宮調少了羽調而多了宮調、角調。十七宮調中的宮調、角調、商角調三調，商角調應襲自諸宮調，但宮調不見於燕樂二十八調，角調如前文所云，宋代已棄之不用。因此，清代凌廷堪《燕樂考原》卷六《燕樂二十八調說下第三》云：

　蓋元人不深於燕樂，見中呂、仙呂、黃鍾三調與六宮相復，故去之，妄易以宮調、角調、商角調耳，所以此三調皆無曲也。❸

宮調、角調尚可以說是「妄易」，但「商角」則有《劉知遠諸宮調》為據，又當如何？❸《太和正音譜》即按此十二宮調編纂而成。故北曲還剩十二宮調，但此為散曲所用，劇曲一般只用仙呂、南呂、中宮、黃鍾、正宮、大石調、雙調、商調、越調等九宮調。

《中原音韻》：「自軒轅製律一十七宮調，今之所傳者一十有二。」

2.宮調聲情說

芝菴的十七宮調聲情說，為後世曲論家所依據，見於元人楊朝英《陽春白雪》、元周德清《中原音韻‧正語作詞起例》、元末陶宗儀《輟耕錄》卷二十七《雜劇曲名》、明初朱權《太和正音譜‧詞林須知》、明臧懋

❸〔金元〕芝菴：《唱論》，俞為民、孫蓉蓉編：《歷代曲話彙編‧唐宋元編》，頁四六一─四六二。

❸〔清〕凌廷堪：《燕樂考原》，紀健生校點：《凌廷堪全集》（合肥：黃山書社，二〇〇九年），第二冊，頁一二四。

❸〔元〕周德清：《中原音韻》，收入俞為民、孫蓉蓉編：《歷代曲話彙編‧唐宋元編》，「二六　樂府共三百三十五章」條，頁二七九。

循《元曲選》、明王驥德《曲律．論宮調》、清黃旛綽《梨園原》❸等七家，但王氏對聲情之說已有疑慮，其《曲律》卷二〈論宮調〉云：

古調聲之法，黃鍾之管最長，長則極濁；無射之管最短，（應鍾又短於無射，以無調，故不論）短則極清。又五音宮、商宜濁，徵、羽用清。今正宮曰惆悵雄壯，近濁；越調曰陶寫冷笑，近清，似矣。獨無射之黃鍾，是清律也，而曰富貴纏綿，又近濁聲，殊不可解。❸

可見王氏雖抄錄芝菴「聲情說」於其《曲律》中，但已有所疑慮。近世學者對芝菴《唱論》「聲情說」有所懷疑批評的如：

1.周貽白《中國戲劇史》、《唱論注釋》❸
2.楊蔭瀏《中國古代音樂史稿》❹
3.王守泰《崑曲格律》❹

❸ [清]黃旛綽《梨園原》錄《寶山集載六宮十三調》，較之芝菴《唱論》，少越調，多徵調「搖曳閃轉」，羽調「纏綿幽逸」，水調「清幽委婉」。又角調「嗚呼悠揚」，與芝菴之作「嗚咽悠揚」有一字之差。收入《中國古典戲曲論著集成》第九冊（北京：中國戲劇出版社，一九五九年），頁二四。

❸ [明]王驥德，《曲律》，《中國古典戲曲論著集成》第四冊（北京：中國戲劇出版社，一九五九年），頁一○三。

❸ 周貽白：《中國戲劇史》（上海：中華書局，一九五三年），頁二五三─二五五；《唱論注釋》，收入《戲曲演唱論著輯釋》（北京：中國戲劇出版社，一九六二年），頁一─六六。

❹ 楊蔭瀏：《中國古代音樂史稿》第三冊（臺北：丹青圖書公司，一九八六年），第二三章〈雜劇的音樂〉，頁一一五─一二七。

㊶ 王守泰：《崑曲格律》（江蘇：江蘇人民出版社，一九八二年），「套數與宮調的關係」，頁一九二―一九六。

㊷ 孫玄齡：《元散曲的音樂》（北京：文化藝術出版社，一九八八年）。

㊸ 洛地：《詞樂曲唱》（北京：人民音樂出版社，一九九五年），第四章第八節〈「調」觀念的轉移（之二）為用韻〉，頁三二四―三三〇。

4. 孫玄齡《元散曲的音樂》㊷

5. 洛地《詞樂曲唱》

6. 徐扶明《元代雜劇藝術》㊹

7. 李昌集《中國古代散曲史》㊺

8. 周維培《曲譜研究》㊻

9. 洪惟助《崑曲宮調與曲牌》㊼

其贊同芝菴《唱論》「聲情說」的如：

1. 王季烈《蟟廬曲談》㊽

2. 童斐《中樂尋源》㊾

㊹ 徐扶明：《元代雜劇藝術》（臺北：學海出版社，一九九七年），第八章〈聯套〉，頁一九一―一九六。

㊺ 李昌集：《中國古代散曲史》（上海：華東師範大學出版社，一九九九年），頁一〇五―一一四。

㊻ 周維培：《曲譜研究》，頁二七二―二七六。

㊼ 洪惟助：《崑曲宮調與曲牌》（臺北：國家出版社，二〇一〇年），頁九二―一〇八。

㊽ 王季烈：《蟟廬曲談》，卷二，頁二四。

㊾ 童斐：《中樂尋源》（上海：商務印書館，一九二六年），卷下，「六宮十一調之聲情說」，頁四八―四九。

可見芝菴《唱論》「聲情說」的可信度，正反兩面簡直「旗鼓相當」。周維培《曲譜研究》謂芝菴「聲情論」有三點可以肯定：

其一，每四個字的品評，只是突出其宮調聲情的類別。相對於某一宮調來說，既有劇曲與散曲的不同，又應有長套與小令音樂風格上的差異。

其二，南北曲地氣不同，聲情相反，更不能以宮調聲情制約。

其三，南曲宮調，主要用來確定笛色（調門），許之衡《曲律易知》之說最可據。[56]

3.張庚〈北雜劇聲腔的形成與衰落〉[50]

4.武俊達《崑曲唱腔研究》[51]

5.曾永義《參軍戲與元雜劇》[52]

6.劉德崇《元雜劇樂譜研究與輯釋》[53]

7.龍建國《諸宮調研究》[54]

8.許子漢《元雜劇的聲情與劇情》[55]

[50] 張庚：〈北雜劇聲腔的形成與衰落〉，《戲曲研究》第一期（一九八〇年七月），頁一——三六。

[51] 武俊達：《崑曲唱腔研究》（北京：人民音樂出版社，一九九三年），頁七五。

[52] 曾永義：《參軍戲與元雜劇》，頁一六八。

[53] 劉德崇：《元雜劇樂譜研究與輯釋》（石家莊：河北教育出版社，二〇〇三年）第一章〈元雜劇的音樂特點〉，頁一——九。

[54] 龍建國：《諸宮調研究》（江西：江西人民出版社，二〇〇三年），頁六三——六四。

[55] 許子漢：《元雜劇的聲情與劇情》（臺北：里仁書局，二〇〇三年）。

周氏同時又肯定宮調在曲譜中的意義與作用：

在戲曲曲譜中，宮調主要有三層涵義。首先，宮調是經緯一部曲譜的結構線索，所有曲牌及曲牌格式，都必須在某一宮調的統轄下，才能組合成譜。其次，宮調又是曲牌聯套的構成單位，任何一種曲譜的套數舉例、譜式分析以及理論總結，都必須在確定宮調的前提下進行。其三，宮調在最本質上又是一個音樂概念，它在曲譜中還標誌著某類音樂風格、某類程式化的戲曲聲情特徵。❻❼

則周氏也承認了宮調有其意義和作用，它不是可以輕易抹煞的。而洪惟助《崑曲宮調與曲牌》對許子漢《元雜劇的聲情與劇情》歸納出四點重要見解：

(1)《中原音韻》、《太和正音譜》⋯⋯等書都引錄，古典曲論未曾有質疑者。

(2)《唱論》除聲情說外，還有許多關於音樂的論述受到音樂學者的重視，則芝菴音樂素養應當沒有問題；如果其說大部分是可信，則聲情說獨獨有誤的可能性就應當不高了。

(3)多數學者質疑《唱論》聲情說，多是任意舉出少數例子，以偏概全。

(4)引證之作應以套曲為證，而非小令，尤應以劇曲為證，而非散曲。因宮調聲情非曲牌聲情。散曲已成詩詞另體，不需顧慮聲情與劇情相應問題。❺❽

子漢是我的及門弟子，他的看法與我差不多，都認為芝菴是金元時代的音樂家，以金元人說金元雜劇宮調聲情，何況本身又是個音樂家就應當受到相當的尊重，不應輕易被抹煞。更何況襲其說的周德清、陶宗儀、朱權、臧

❺❻　詳參周維培：《曲譜研究》，頁二七三─二七七。

❺❼　周維培：《曲譜研究》，頁二六○─二六一。

❺❽　洪惟助：《崑曲宮調與曲牌》，頁一○六。

懋循也都是名家，尤其近世的王季烈更是深諳譜曲學的學者，相信他們不會個個盲目。更何況時代變遷，樂製律率等也跟著改異，自然會產生古今的差別，便很難以今來道古。而無論如何，芝菴「聲情說」用語太簡，出諸印象感覺，無法給人以明確的認知，也是不爭的事實。

洪惟助除了對許子漢有所反駁外，更說：「我組織兩組碩士、博士生讀元雜劇、崑曲錄影資料，結果亦是不符合聲情說者遠超過符合者。」又在結語說：

我們不反對對宮調有其聲情，西方音樂大調（Major Scale，或稱大音階）多表光明、開朗、歡樂的情緒，小調（Minor Scale，或稱小音階）多表陰沉、纏綿、悲傷的情緒。這是沒有人反對的。[59]

由此可知洪惟助是承認宮調和西方的大小調一樣，有其聲情；但他在說明大小調之聲情現象，也只說「多」而不敢說「都」；因為聲音之道渺乎微茫。要具體必然或盡然的定位是不可能的。所以芝菴「聲情說」縱然如洪惟助所云：「可能是芝菴或某人或某些人不經思考，更不經討論的直覺。」也不應遽下結論謂之「這樣沒有意義的聲情說」、「沒有參考價值」。因為即使出諸芝菴的「直覺」，也必是集他對當代音樂的所有修為的「直觀神悟」。他所捕捉到的宮調聲情美感，他是說出來了，我們應當給予起碼的尊重。至於其間是非，還是留待今人或後人繼續爭論下去吧。

下面我且引許之衡《曲律易知》，來作為有關宮調「聲情說」爭論的結束。許氏說：

古人論曲所云：仙呂清新綿邈，南呂感嘆傷悲，中呂高下閃賺，黃鍾富貴纏綿，正宮惆悵雄壯等語（見通行曲譜諸家論說），此專指北曲而言。蓋此為元人論曲語。元人重北曲，故云然。若南曲則微有不同

也，茲略為分別言之。仙呂、南呂、仙呂入雙調，慢曲較多，宜於男女言情之作，所謂清新綿邈，宛轉悠揚，均兼而有之。正宮、黃鍾、大石，近於典雅端重，閒寓雄壯。越調、商調，多寓悲傷怨慕，商調尤宛轉。至中呂、雙調，宜用於過脈短套居多。然此但言其大較耳。若細析之，則不惟每套各有性質，且每曲亦有每曲之性質，決不能如北曲以四字形容之，概括其全宮調也。⑥⓪

許氏精研曲律，心得獨多，所云之說應當是最為通達者。

芝菴《唱論》於北曲所提出的十七宮調，到明初朱權《太和正音譜》，其宮調、角調、商角調皆有目無曲牌，故實際只十四宮調。另外歇指調也有目無辭，道宮、小石、般涉、高平等四宮調，曲牌很少，再扣除這五個宮調，剩下的五宮四調黃鍾、正宮、仙呂、南呂、中呂、大石、商調、越調、雙調合為「九宮調」而已。

至於南曲戲文之宮調，就南曲曲譜而言，馮旭〈《九宮正始》序〉與鈕少雅〈九宮正始自序〉謂以元天曆（一三二八—一三三〇）間《九宮譜》和《十三調譜》為最早，《九宮正始》即據此二譜增訂而成。錢南揚謂《十三調譜》應遠在《九宮譜》之前，理由是：「《十三調譜》尚無引子、過曲之名，稱引子曰慢詞，稱過曲曰近詞，直用宋詞名稱。」「曲牌歸宮與宋詞合。」「《十三調譜》有所謂六攝者，明人已不能解。」「宮調隨時在淘汰精簡，十三與九，又減少了四個宮調。」因此錢氏認為：「《九宮譜》既是元朝的曲譜，則《十三調譜》自應出於南宋人之手無疑。」⑥①

⓪ 許之衡：《曲律易知》（臺北：郁氏印獎會，一九七九年據民國壬戌〔十一年，一九二二〕飲流齋刊本影印），頁八六—八七。

① 錢南揚：《戲文概論》，頁一七九。

《十三調譜》收有十五個宮調：黃鍾、正宮、大石、仙呂、中呂、南呂、商調、越調、雙調、羽調、道宮、般涉、小石、商黃、高平。其中「商黃」為合商調與黃鍾而成，高平與各宮調皆可出入，二者無專屬之曲牌，故去之而為「十三調」。此「十三調」皆用俗名而非古名。

《九宮譜》則收有十個宮調：黃鍾、正宮、大石、仙呂、中呂、南呂、商調、越調、雙調、仙呂入雙調，即減去《十三調譜》中曲牌很少之羽調、道宮、般涉、小石，而增加仙呂入雙調。仙呂入雙調可說屬於雙調之中，故清人曲譜如《南詞定律》、《九宮大成》等都把它刪去。此亦因之稱「九宮」。

而宮調的作用，錢南揚《戲文概論》說有二：「一規定笛色高下，二標誌聲情哀樂。」施德玉教授在我「戲曲史專題」課上講演時謂宮調標示調式、調高、調性，所云調高即錢氏之笛色高下，調性即錢氏之聲情哀樂；而調式則為錢氏所不及。所謂調式即曲中結音落腳相同，如同為 5，即徵調式，同為 6，即羽調式。而誠如錢氏所云：「一個宮調統屬許多曲牌，曲牌的性質在隨時發展變化。不但從現在看來，同一宮調中的曲牌，笛色、聲情很不一致，即在古代，各宮調之間往往可以互相通借。」如《十三調譜》中，黃鍾與商調、羽調出入；正宮與大石、中呂出入；仙呂與羽調互用，又與南呂、道宮出入……等，十三宮調莫不如此。「可見古代宮調的界限原不十分嚴格，可以靈活運用；再加曲牌的發展變化，到後來宮調就漸失去它的統轄作用。」「本來同一宮調應笛色相同，而現在卻一般都在兩調以上了。」譬如南曲黃鍾凡字調與六字調，正宮、大石、仙呂、中呂俱小工調與尺字調，北曲黃鍾凡字調，正宮小工調與尺字調，仙呂小工調、凡字調、正工調與尺字調。「這種笛色分配法，僅據崑山腔而言，因崑山腔之前，宮譜不傳，無法知道。」[62] 則宮調到後來

既難於統轄曲牌，又難以完全制約笛色，其音樂上之意義自然逐漸減輕，也難怪終於會產生曲牌體崩解為板腔體的現象。

(二) 曲牌

曲牌迄今仍有以下三個意義：其一，象徵一種固定的語言旋律，它是由建構曲牌的「八律」所決定，依據其粗細之音律特性而各取所須構成的。其二，它是套數的基本單元。其三，它具有主腔所產生的音樂性格。

像這樣的曲牌，若考其源生，則王驥德《曲律‧論調名第三》云：

曲之調名，今俗曰「牌名」，始於漢之【朱鷺】、【石流】、【艾如張】、【巫山高】，梁、陳之【折楊柳】、【梅花落】、【雞鳴高樹巔】、【玉樹後庭花】等篇，於是詞而為《金荃》、《蘭畹》、《花間》、《草堂》諸調，曲而為金、元劇戲諸調。北調載天台陶九成《輟耕錄》及國朝涵虛子《太和正音譜》，南調載毗陵蔣維忠（名孝，嘉靖中進士）《南九宮十三調詞譜》——今吳江詞隱先生（姓沈名璟，萬曆中進士）又釐正而增益益之者——諸書臚列甚備。然詞之與曲，實分兩途。間有采入南、北則於金而易其字句，或止用其名而盡變其詞；南則小令如【卜算子】、【生查子】、【憶秦娥】、【臨江仙】類，長調如【鵲橋仙】、【喜遷鶯】、【稱人心】、【意難忘】類，止用作引曲，過曲如【八聲甘州】、【桂枝香】類，亦止用其名而盡變其調。至南之於北，則如金【玉抱肚】、【豆葉黃】、【剔銀燈】、【繡帶兒】類，如元【普天樂】、【石榴花】、【醉太平】、【節節高】類，名同而調與聲皆絕不同。其名

小令如【醉落魄】、【點絳唇】類，長調如【滿江紅】、【沁園春】類，皆仍其調而易其聲，於元而小令如【青玉案】、【搗練子】類，長調如【瑞鶴仙】、【賀新郎】、【滿庭芳】、【念奴嬌】類，或稍易其字句，或止用其名而盡變其詞；南則小令如【卜算子】、【生查子】、【憶秦娥】、【臨江仙】類，

則自宋之詩餘，及金之變宋而為曲，元又變金而一為北曲，一為南曲，皆各立一種名色，視古樂府，不知更幾滄桑矣。❸

可見調名早見於漢代，但曲牌傳播的變化也實在很大。而宋詞源於唐五代，人所共知。

曲牌命名之由，王驥德《曲律·論調名第三》云：

以下專論南曲：其義則有取古人詩詞句中語而名者，如【滿庭芳】、【點絳唇】則取江淹「明珠點絳唇」，【鷓鴣天】則取鄭嵎「家在鷓鴣天」，【西江月】則取衛萬「只今惟有西江月，曾照吳王宮裡人」，【浣溪沙】則取少陵詩意，【青玉案】則取〈四愁〉詩語，【粉蝶兒】則取毛澤民「粉蝶兒共花同活」，【人月圓】則用王晉卿「年年此夜，華燈盛照，人月圓時」之類。有以地而名者，如【梁州序】、【八聲甘州】、【伊州令】之類。有以音節而名者，如【步步嬌】、【急板令】、【節節高】、【滴溜子】、【雙聲子】之類。其他無所取義，或以時序，或以人物，或以花鳥，或以寄托，或偶觸所見而名者，紛錯不可勝紀。❹

曲牌名義固然有些可考述而出，如任訥《教坊記箋訂》附錄三《曲名事類》之分析歸納教坊曲名之本事本義❺；如【拜新月】，因民間拜新月之風俗而產生；【送征衣】，緣孟姜女故事送寒衣而作；【菩薩蠻】，因唐大中初，女蠻國入貢，危髻金冠，纓絡被體，號菩薩蠻隊，遂製此曲；【漁歌子】，為唐張志和原創，有「西塞山

❸ 〔明〕王驥德：《曲律》，《中國古典戲曲論著集成》，第四冊，頁五七—五八。

❹ 〔明〕王驥德：《曲律》，《中國古典戲曲論著集成》，第四冊，頁五八。

❺ 參看任訥：《教坊記箋訂》（北京：中華書局，一九六二年），頁二五五—二六二。

前白鷺飛」之曲；【搗練子】，相傳李後主所創以詠搗練，有「深院靜，小庭空」之曲。此外，又有文人自度曲，如上所舉姜夔之例；或有取自大曲之摘遍，以及自大曲「摘遍」中翻轉而成之「令引近慢」，但其不可考者終占絕大多數；因之我們但將曲牌視之為曲律之象徵符號可矣！

南曲曲牌，蔣孝《南九宮譜》收錄戲文三十一種四百一十五支單曲，見所附《音節譜》收輯曲牌四百八十五調。沈璟《南曲全譜》較蔣譜新增二百餘章，合計約六百八十五調。徐于室、鈕少雅《南曲九宮正始》收曲牌一千一百五十三調，呂士雄等《南詞定律》收一千三百四十二調，莊親王等《九宮大成南詞宮譜》收一千五百一十三調。

靜安先生《宋元戲曲考》中第十四章〈南戲之淵源及時代〉考查戲文曲牌之出於古曲者，唐宋大曲有二十四，唐宋詞有一百九十，金諸宮調有十三，南宋唱賺有十，同於元雜劇曲名者有十三，可知其出於古者有十八，此外自為時曲。

南曲曲牌後來亦有宮調統攝，所以在每一個宮調下，含有所屬之曲牌若干。每一曲牌的內涵，大約有以下八個因素：

(1) 正字律：一個調子本格正字的總數。

(2) 正句律：一個調子本格所具有的句數。

(3) 長短律：即每句之音節數，如三音節即三言，五音節即五言等。

(4) 音節單雙律：一個調子本格所具有的句子，同時含有意義和音節兩種形式。意義形式是意象語和情趣

語的結構方式，用以傳達詞情；音節形式為音步停頓的方式，用以傳達聲情。音節形式有單雙二式，如三言作二一，四言作一三，五言作三二，六言作三三，七言作四三，皆為單式；如三言作一二，四言作二二，五言作二三或三二，六言作二二二，七言作三四，皆為雙式。單式音節「健捷激裊」，雙式音節「平穩舒徐」。

(5)平仄聲調律：就是每個句子的平仄格式，平聲中有時別陰陽，仄聲中有時分上去入。

(6)協韻律：就是何處要押韻，何處可押可不押，何處不可押韻，甚至於何句必須藏韻。兩韻之間的音節數稱「韻長」，可因攤破方式不同，而改變句長。如韻長十言，可攤破為五五或三七或七三，其音節形式必須相同為單式音節；如其音節形式必作雙式，則可攤為四六或六四。

(7)對偶律：曲中往往逢雙對偶，所謂「逢雙」就是相鄰的兩句、三句或數句的字數和句式相同，往往就會對偶，但這不是必然的現象。

(8)語法律：指句中特殊的聲、韻、詞、句之語法。

這八個因素也就是構成曲牌譜律的基礎，由此而曲調的主腔韻味、板式疏密、音調高低，乃有一定的準則，而曲牌適合某種意境和傳達某種聲情的「性格」也由此建立。普通每一支曲子中有時正字之外，還含有襯字、增字、帶白等其他因素，必須辨明清楚才能掌握曲牌中準確的語言旋律。

南曲曲牌有引子（古稱「慢詞」）、過曲（古稱「近詞」）、尾聲三類，北曲亦有首曲、正曲、煞尾三類。

此論南曲，北曲詳下文。

性格穩定後的「引子」一般都是乾唱，不用笛和，所以可不拘宮調，可以簡省句數，不必全填；蓋以其散板乾唱難於美聽，故以簡省為宜。但戲文發展至傳奇，則第二齣生腳上場，必須全引，以籠罩劇情正式開展之氣象。

一人上場只能用一引子，但一支引子可供一至數人上場使用，一齣戲中至多用三次引子；引子有時也可

作尾聲，也可以減省句數；一般都用在情節悲哀之時。

腳色上場不一定用引子，可用上場詩代替，可用帶有引子性質的沖場曲代替，這類「沖場曲」一般是「粗

曲」，不用笛和，甚至有板無腔，不入套數，故可不拘宮調，也可不拘南北。沖場粗曲多為淨末丑所用，末也間

用之；生旦所用沖場曲多屬可粗可細之曲。至於以上場詩代引子，多半為配角如淨末丑上場，末色尤多。

上述引子之種種規律，明清傳奇亦相沿襲，然習用曲牌，頗不相同。即如拿引子作尾聲來說，戲文有【臨

江仙】、【鷓鴣天】、【滿江紅】、【粉蝶兒】、【胡搗練】、【哭相思】等；而傳奇中只限於【臨江仙】、

【鷓鴣天】、【哭相思】三調，且【哭相思】一調簡直已被作尾聲而不再用作引子了。

但是早期戲文卻多有引曲、過曲不分的情形。譬如《張協狀元》第七齣單用仙呂引子【望遠行】，第九齣

將雙調引子【胡搗練】作過曲用；第二十三齣旦出場唱雙調過曲【福清歌】，卻接唱南呂引子【虞美人】。《小

孫屠》第十六齣單用南呂引子【臨江仙】，《錯立身》第三齣單用南呂引子【梁州令】，《荊釵記》影鈔本第

十七齣用【點絳唇】、【步蟾宮】二引而無過曲；《白兔記》富春堂本第十九齣單用引子【齊天樂】，第五齣

末上場單唱【菊花新】，《拜月亭》世德堂本第二十四齣淨單唱【臨江仙】組場。也許這些被後世歸為引子的

曲牌，在早期戲文性格未定，尚有「過曲」的作用也未可知。

「過曲」之名大概到元朝才有，蓋取其由引子過渡到尾聲之意。而其「過渡」如人之生命歷程，生死為始

終，歷程為重要，故云。

過曲有粗細，粗曲有板無眼，往往乾念快速不耐聽，細曲一板三眼，則曲折緩慢耐唱耐聽，其間則為可

粗可細一板一眼之曲。在明清傳奇，粗曲專供淨丑之用，如【福馬郎】、【四邊靜】、【光光乍】、【吳小

四、【金錢花】、【水底魚兒】、【鋒鍬兒】等，但戲文中則可用作生旦之曲，如《張協狀元》第二十七齣引子【卜算子】後用粗曲正宮【福馬郎】由貼、末唱。《小孫屠》第五齣生唱【光光乍】，《金釵記》第六十二齣外唱【雙勸酒】，《白兔記》汲古閣本第二十七齣生唱【雙勸酒】，《白兔記》富春堂本第十五、五十一齣生、旦唱【金錢花】、第四齣生唱【普賢歌】，《殺狗記》第二十五齣旦唱【光光乍】、第二十八齣生唱【普賢歌】，以上皆粗曲而為生旦等腳色所唱。可能這些傳奇中的「粗」，在戲文時代尚屬「一板一眼」可粗可細之曲，所以可以施諸生旦系腳色之口。同樣的情況，淨丑在戲文中也可以唱傳奇中的細曲，譬如《趙氏孤兒》第二十三齣南呂【節節高】由淨丑唱，《白兔記》成化本第八齣淨丑唱中呂【石榴花】，《白兔記》汲古閣本第二十三齣淨丑唱【步步嬌】、【三月海棠】、【紅衲襖】，《白兔記》富春堂本第三十一齣淨唱【玉交枝】四支，第二十三齣淨丑唱【懶畫眉】等，可能傳奇中的這些細曲，在戲文中尚屬粗曲，故可以施諸淨丑之口。

然而戲曲必須累積曲牌為套數，乃能演出劇情，其累增至為套式又實非一蹴而幾，加上南北曲交流後所產生的現象，以及曲牌與曲牌間的集犯，就顯得多采多姿；大抵說來，同宮調或管色相同之曲牌，按照其板眼音程可以相聯成套。所以套數可以說是以宮調、曲牌和板眼為基礎，嚴密的擴大了曲牌的長度和範圍。但在聯套之組織規律趨於嚴密之前，曲之「聚眾成群」由簡單而繁複，已自有其方，有以下諸歷程：

1.重頭：即一曲反覆使用，如宋代鼓子詞；如民歌，【四季相思】、【五更調】、【十二月調】。又南北曲用此法者亦多，南曲稱「前腔」，北曲稱「么篇」。詞牌、曲牌之重頭，如開首之「韻長」（即首韻之前所具之字數，超過七言者可攤破為二句或三四句）變化者，則稱換頭，其為南曲稱「前腔換頭」，其為北曲稱「么篇換頭」。

2.**重頭變奏**：如唐宋大曲【梁州】，即以【梁州】一調反覆使用，而以散序、排遍、入破「三部曲」變化，其音樂形態，散序為散板的器樂曲，排遍為有板有眼的歌唱曲，入破為節奏加快的舞曲，不僅音樂內容有變奏，速度也不相同。北曲疊用「么篇」、「么篇換頭」者，南曲疊用「前腔」、「前腔換頭」成套者，其節奏亦變化，前慢後快。

3.**子母調**：即兩曲交互反覆使用，如北曲正宮【滾繡毬】、【倘秀才】二曲循環交替，如南曲【風入松】必帶【急三鎗】等。

4.**帶過曲**：結合二至三個曲牌固定連用，形成一新的曲調。見於元人散曲，其曲牌間或曰「帶」；或曰「過」；或曰「兼」，如【雁兒落帶得勝令】、【十二月過堯民歌】、【醉高歌兼攤破喜春來】等，其形式有三種，其一，同宮帶過，如【雁兒落】帶【得勝令】；其二，異宮帶過，如正宮【叨叨令】帶雙調【折桂令】；其三，南北曲帶過，如南【楚江情】帶北【金字經】，北【紅繡鞋】帶南【紅繡鞋】等。

5.**姑舅兄弟（曲組）**：此見於芝菴《唱論》，專就北曲聯套中自成「曲組」的數支曲，為套數中的一個段落。北曲聯套即由曲組與單曲，或曲組與曲組聯綴而成。如：

(1)黃鍾宮：【醉花陰】、【喜遷鶯】、【出隊子】、【刮地風】、【四門子】、【古水仙子】六曲照例連用，加尾聲即可成套。

(2)仙呂宮：【點絳唇】、【混江龍】、【油葫蘆】、【天下樂】四曲連用成組；此四曲之後加【那吒令】、【鵲踏枝】、【寄生草】三曲為七曲，亦成組。又【村裡迓鼓】、【元和令】、【上馬嬌】三曲連用成組；此三曲亦可加【遊四門】、【勝葫蘆】、【後庭花】、【青歌兒】、【柳葉兒】為五曲成組。【後庭花】、【青歌兒】、【柳葉兒】亦可三曲連用成組。

(3)南呂宮：【一枝花】、【梁州第七】必連用，【罵玉郎】、【感皇恩】、【採茶歌】為帶過曲。

(4)中呂宮：【粉蝶兒】、【醉春風】，【石榴花】後接【鬥鵪鶉】，【十二月】後接【堯民歌】，【剔銀燈】後接【蔓菁葉】，【柳青娘】後接【道和】，【上小樓】須連【么篇】，借正宮【白鶴子】須連【么篇】，借正宮【脫布衫】、【小梁州】須連【么篇】，般涉耍孩兒】與煞為連用曲。

(5)越調：首曲【鬥鵪鶉】後須接【紫花兒序】，【棉搭絮】後接【拙魯速】。

(6)雙調：【新水令】、【駐馬聽】、【沉醉東風】、【步步嬌】頗多連用成組。【雁兒落】、【得勝令】，沽美酒】、【太平令】，【甜水令】、【折桂令】，【側磚兒】、【竹枝歌】皆兩兩連用為帶過曲。川撥棹】、【七弟兄】、【梅花酒】、【收江南】則四曲連用成組。

6.民歌小調雜綴：「雜綴」為著者所創，即依情節需要擇取不同的曲調運用，彼此不依宮調或管色相同與板眼相接之基本聯套規律，所以曲調之間各自獨立，如《長生殿》第十五齣〈進果〉用正宮過曲【柳穿魚】、雙調過曲【撼動山】、正宮過曲【十棒鼓】、雙調過曲【蛾郎兒】、黃鍾過曲【小引】、羽調過曲【急急令】、南呂過曲【恁麻郎】三支，皆為各宮調之小曲。南曲戲文早期用「雜綴」者頗多。

7.聯套：有南曲聯套，北曲聯套，即同宮調或管色相同之曲牌，按照音樂曲式板眼銜接的原則，聯綴成一套緊密結合的大型樂曲。諸宮調音樂大多已屬於聯套形式。就北套而言，前有首曲，中有正曲，末有尾曲；就南套而言，有引子、過曲、尾聲。南套之套式如前文所述，有以下四種：其一，引子、過曲、尾聲三者俱備；其二，無引子有過曲有尾聲；其三，有引子、過曲無尾聲；其四，但有過曲，無引子與尾聲。

8.合腔：著者對這裡的「合腔」與《錄鬼簿》用指為「合套」者不同，而是指於一齣戲中，南北曲前後接用或雜用，其形式尚未達到一南一北或一北一南，南北曲相兼為用之整齊。如《長生殿》第二十八齣〈罵賊〉：

北仙呂【村裡迓鼓】【元和令】【上馬嬌】【勝葫蘆】南中呂引子【繞紅樓】中呂過曲【尾序犯】【前腔】（換頭）【撲燈蛾】【尾聲】。

9.合套：即南套與北套合用，一北一南或一南一北交相遞進。其結構規範較嚴謹，例如構成合套中的南曲與北曲必須同一宮調。合套的形式有以下三種，其一，由各不相重的北曲與南曲交替出現；其二，在一套北曲裡，反覆插入同一南曲曲牌；其三，在一套北曲裡，插入幾支不同的南曲曲牌等。南戲如《宦門子弟錯立身》散曲如沈和的《瀟湘八景》都曾使用南北合套，明清時應用更廣。⑥⑦

10.集曲：即採用若干支曲牌，各摘取其中的若干樂句，重新組成一支新的曲牌。因此集曲乃是多首曲調的綜合，為南曲中較為普遍運用的一種曲調變化方法。例如【山桃紅】是【下山虎】與【小桃紅】二曲集成。音樂曲式上，集曲的曲牌應是宮調相同或管色相同。其次集曲的首數句和末數句，必須是原曲的首數句和末數句，

⑥⑦參見周維培《曲譜研究》：「《錄鬼簿》『沈和』條載：『以南北調合腔，自和甫始，如《瀟湘八景》、《歡喜冤家》等曲，極為工巧。』沈和散套《瀟湘八景》，輯入《全元散曲》，其套式為：仙呂北【賞花時】、北【鵲踏枝】、南【桂枝香】、北【寄生草】、南【樂安神】、北【六么序】、南【尾聲】。一北一南相間至尾，非常工整。其實，現存資料表明，南北合套的方法在沈和之前就已出現。北曲方面，元初杜仁傑所撰商調《七夕》散套，就是北南相間的合套樣式：北【集賢賓】、南【集賢賓】、北【鳳鸞吟】、南【鬥雙雞】、北【節節高】、南【耍鮑老】、北【四門子】、南【尾】。南曲方面，如《錯立身》第五齣合套：北仙呂【賞花時】、南【哪吒令】、北【排歌】、南【安樂神】、北【六么令】、南【尾聲】。《小孫屠》一劇中也曾多次使用合套方法。如第九齣套式為：北雙調【新水令】、南【風入松】、北【折桂令】、南【風入松】、北【得勝令】、南【風入松】。《錯立身》的創作年代，錢南揚先生主張為南宋末年，也有論者認為是元人手筆。《小孫屠》為元後期『古杭書會編撰』。但可以肯定它們都要比沈和合套早出。」

（頁三一二—三一三）

集曲的中間各句較為靈活，可依音樂的邏輯性、和諧性與完整性而加以安排。

11.犯調：在宋詞有兩種意義，一般指幾個不同詞牌的樂句聯結起來成為一個新詞牌，如【四犯剪梅花】；另一個意義是轉調，如【淒涼犯】是仙呂調轉雙調。而曲的犯調有三種意義，其一為轉宮（調高）、轉調（調式）之意，即一曲的音階形式轉換調門或樂曲轉換樂句調式性格，使人有耳目一新或不同的感受。其二指的是南曲中之「集曲」或北曲中之「借宮」。其三為南曲中狹義之犯調，即一支曲保留首尾，中間插入其他同宮調或同管色（調高）的幾支曲，結合成為一支新曲，插入一支稱「一犯」，插入二支即「三犯」，普通不超過「三犯」。

「犯調」為我國傳統音樂中豐富曲調變化的方法。❻

這十一種曲牌「聚眾成群」的方式，就南曲而言，戲文中如《張協狀元》以重頭、雜綴為主，異調聯套為次；《宦門子弟錯立身》與《小孫屠》、《荊釵記》、《白兔記》已見合套，《琵琶記》以下始見集曲犯調。

說到這裡，如果將腔調或戲曲音樂之「載體」加以分類，那麼可有以下三種類型：

1.單一曲體：號子、歌謠、小調、詩讚、曲牌、集曲、犯調。

2.曲組：子母調、帶過曲、姑舅兄弟。

3.聯曲體：雜綴、重頭、重頭變奏、套數、合腔、合套。

若此，戲曲音樂之載體，堪稱繽紛多彩了；也因此其音樂內容是多麼的豐富！

上文說過曲牌有「性格」，因此過曲就配搭成套而言，有宜於與他曲配搭成套而可疊用者，如【紅衫兒】；有宜於本身重頭疊用成套而不宜與他曲聯套者，如【祝英台近】；有兩者皆可者，如【鎖南枝】；有宜於與他

❻以上諸歷程參見施德玉：《中國地方小戲音樂之探討》（臺北：學海出版社，二〇〇〇年），頁三一四。

曲配搭成套而本身不宜疊用者，如【一撮棹】。又由於曲牌隨時空而有所變化，所以戲文曲牌配搭成套的基本原理，雖然也被傳奇所繼承，但卻會發生現象的變異。譬如【江兒水】戲文如《張協狀元》第十齣和《錯立身》都專用成套，但傳奇則轉為與他曲相聯成套。

至於「尾聲」，傳奇固定而簡單，不因宮調不同而差別，皆為三句七言十二拍，因調之【十二紅】。但戲文則一宮調有一宮調之式樣，名目因之亦殊異。《九宮正始》十三調尾聲之名目如下：

黃鍾【喜無窮煞】、正宮【不絕令煞】、大石【尚輕圓煞】、仙呂【情未斷煞】、中呂【三句煞】、南呂【尚按節拍煞】、商調【尚逸梁煞】、越調【有餘情煞】、雙調【煞】、羽調【情未斷煞】、道宮【尚按節拍煞】、般涉【尚如縷煞】、小石【好收因煞】。⑲

此外，尚有【雙煞】、【本音煞】、【就煞】、【隨煞】、【和煞】、【長相憶煞】、【墜飛塵煞】、【凝行雲煞】、【借音煞】等名目，可見其繁複。所幸尾聲格式雖多，但過場短戲不用尾聲，重頭疊用的套數不用尾聲，所以尾聲被用的機會不多，譬如《張協狀元》五十二齣中，用尾聲的只有第十四、二十兩齣；《宦門子弟錯立身》十四齣中用尾聲的僅第五、九、十三共三齣；《小孫屠》通本無尾聲；《琵琶記》四十二齣中，用尾聲的僅第二、七、九、二十一、二十七、三十六、四十二共七齣。

由以上之論述舉例，可見曲牌之「性格」在早期戲文並未定型，而至元末之《琵琶記》可以確定已有粗曲、細曲之別，所以以上所舉，未有《琵琶記》之例。再就《琵琶》而言，汲古閣本第四齣《蔡公逼試》用南呂【一剪梅】─【宜春令】四支─【繡帶兒】二支─【太師引】二支─【三學士】四支，此為後世所襲用之「熟套」，

⑲　詳見〔明〕徐于室輯，〔清〕鈕少雅訂：《彙纂元譜南曲九宮正始》，收入王秋桂主編：《善本戲曲叢刊》，第三輯。

但陸貽典鈔本則【宜春令】原只用三支,其第四支原用粗曲【吳小四】,其故正因此曲由淨扮蔡婆所唱,高則誠蓋斤斤於粗細之別,所以不用細曲【宜春令】而改用粗曲【吳小四】;而即此也見南曲之粗細,在高則誠《琵琶記》已趨穩定。❼

南曲粗細穩定之後,曲牌乃有所謂「性格」,細曲所表現的「性格」較明顯,粗曲則往往因詞境而定。如戲文中的【山花子】、【錦堂月】、【念奴嬌序】等的聲情屬歡樂排場,【山坡羊】、【三仙橋】、【山桃紅】等則屬悲哀情調;這種「性格」由戲文到傳奇沿襲不變。

(三) 套式

南曲套式若就引子、過曲、尾聲三者結構而言,則有四種形式:

1. 引子(一支至二支)、過曲(一支至若干支)、尾聲(一支)。
2. 引子、過曲。
3. 過曲、尾聲。
4. 過曲。

可見聯套之主體在過曲,其套式也建立在過曲間聯綴的形式。其聯套之法,凡宮調或管色相同之曲板眼可以互相銜接者皆可聯綴成套,其方式就以上所云曲牌應用之「性格」來分,有異調聯用與一調單用兩大類。異調聯用即用不同曲牌聯為一套,又有以下三種情形:

其一為雜綴，「雜綴」之名是著者所創，意即隨意取用曲牌以演出一段情節，其間無須考慮宮調、管色與板眼之協同與連接之規律。這種情形其實談不上「聯套」，也產生不了「套式」，但卻存在於早期之戲文與現代之地方戲中，如《荔鏡記》戲文第六齣〈五娘賞燈〉混用中呂、南呂、仙呂三宮而雜入「里巷歌謠」之【水車歌】，第二十二齣〈梳妝意懶〉雜用商調、仙呂、中呂、南呂四調，而皆與劇情轉換之「移宮換調」無關。《荔鏡記》戲文雖然為明宣正、化治間作品，但由於出諸泉潮，所保留戲文之原始面貌不下於《永樂大典戲文三種》，這是很可注意之現象。即就《張協狀元》而言，其第八齣【生查子】、【復襄陽】二支、【福州歌】四支，除南呂引子【生查子】外，其他二曲明顯為地方小曲，正合徐渭《南詞敍錄》所謂初起之戲文「其曲，則宋人詞而益以里巷歌謠，不協宮調，故士夫罕有留意者」。又如其第九齣之套式：正宮引子【七娘子】、正宮過曲【普天樂】、仙呂過曲【涼草蟲】、雙調引子【胡搗練】三支、南呂引子【臨江仙】、仙呂引子【糖多令】、仙呂過曲【油核桃】四支，共用正宮、雙調、南呂、仙呂四調，且南呂【臨江仙】之前為一場演「張協被劫」，而用三支引子。類此不煩枚舉。又如長沙花鼓戲《劉海砍樵》運用【採蓮船調】、【八板子】、【西湖調】、【三流】、【梢腔】、【十字調】二支、【比古調】、【望郎調】等八支小曲組成；又如上文所舉《長生殿》第十五齣〈進果〉也還運用這種「雜綴」形式。

這種「雜綴」的形式，在《張協狀元》開場時所唱的《諸宮調張協狀元》用五支曲調構成，考諸曲譜，其所屬宮調如下：

仙呂引子【鳳時春】（協齊微）、雙調引子【小重山】（協江陽）、越調引子【浪淘沙】（協寒山）、犯思園（協蕭豪，不見曲譜，中呂引子有【思園春】，疑為其犯調）、商調引子【繞池游】（協魚模），則顯然此五曲係雜綴而成，可作「雜綴」最早之例子。

其二為循環聯用，即二或三支曲牌按序輪用或不固定雜用，但只限於此二或三支曲牌。若論其來源，則是宋樂曲之「纏達」。傳奇兩曲循環者頗多，而見於戲文者僅如影鈔本《荊釵記》第四十一齣【下山虎】、【亭前柳】，第三十二齣【風入松】、【急三鎗】（亦見於《殺狗》第十八齣）；三曲循環者為數不多，見於戲文僅《趙氏孤兒》第五齣【畫眉序】、【滴溜子】、【神仗兒】一例。其為北曲雜劇，則鄭師因百（騫）《北套式彙錄詳解》謂仙呂宮「【金盞兒】、【醉中天】、【後庭花】三曲可迎互循環」。[71] 又謂正宮「【滾繡毬】、【倘秀才】兩調名下均有註云：『亦作子母調』」。

「纏達」在北宋原稱「傳踏」或「轉踏」，由一詩一詞構成；南宋以後將詩易作詞，由兩詞迎互循環，乃謂之「纏達」。在戲文中，如《荊釵記》汲古閣本第十八齣《閨念》聯套作：

【破陣子】、七絕、【四朝元】、七絕、【四朝元】、七絕、【四朝元】、七絕、【四朝元】、【尾聲】。[72]

其三為截取大曲自「入破」至「出破」這段「曲破」作為套曲。據史浩【採蓮】大曲「壽鄉詞」，其「曲破」結構是：

【入破】、【衰遍】、【實催】、【衰】、【歇拍】、【煞衰】。[73]

【倘秀才】兩調常循環使用，可多至四五次，是為正宮套之特點」。而「《正音譜》於【滾繡毬】、【倘秀才】兩調名下均有註云：『亦作子母調』」。

❼① 鄭騫：《北曲套式彙錄詳解》（臺北：藝文印書館，一九七三年），頁四一。

❼② 〔明〕柯丹邱：《荊釵記》，收入〔明〕毛晉編：《六十種曲》第一冊（北京：中華書局，一九八二年），頁五四一五七。

❼③ 史浩：《鄮峰真隱大曲》，收入朱祖謀校輯：《彊村叢書》第三冊（臺北：廣文書局，一九七〇年），卷一，頁一八七一一八七四。

而《張協狀元》第十六齣中間一場套數作：

【菊花新】、【後衰】、【歇拍】、【終衰】。❼❹

此套顯然截取「曲破」末三曲而外加【菊花新】一曲，【菊花新】亦為宋曲，故相聯為用。

又陸氏影鈔元刊本《琵琶記》第十五段演〈丹陛陳情〉一場，套數作：

【入破第一】、【破第二】、【衰第三】、【歇拍】、【中衰第四】、【煞尾】、【出破】。

較諸【採蓮】曲破多【破第二】、【出破】二曲而少【實催】一曲，也許它是保存「曲破」更完整的形式。❼❺

又《南九宮十三調曲譜》、《南曲九宮正始》、《南詞定律》等引錄戲文《董秀英花月東牆記》、《賽金蓮》兩套佚曲，前者後者皆作：

越調近詞【入破】、【破第二】、【衰第三】、【歇拍】、【中衰第四】、【煞】、【出破】。

顯然是沿襲《琵琶記》而來。這種沿襲大曲曲破的套數，從現存戲文與傳奇看來，極其罕見；雖然是來自「舞遍」，但總以其「重頭變奏」，音樂變化不大，所以鮮能適應戲曲排場。

其四為依宮調、管色、板眼規矩的一般聯用，其表象形式與「雜綴」不殊，但在規矩之中會逐漸形成傳承的固定「套式」。而若論其來源，則為宋樂曲之「纏令」。宋樂曲「纏令」，南宋陳元靚《事林廣記‧遏雲要訣》中收錄《圓裡圓賺》一套。

❼❹ 錢南揚校注：《永樂大典戲文三種校注》，頁八四—八五。

❼❺ [元] 高則誠：《新刊元本蔡伯喈琵琶記》，收入《古本戲曲叢刊初集》（上海：商務印書館影印本，一九五四年），卷上，頁二一〇—二三三。又《南九宮十三調曲譜》、《南曲九宮正始》、《南詞定律》等引錄戲文。《董秀英花月東牆記》、《賽金蓮》兩套佚曲皆與《琵琶記》此套相同。

中呂引子【紫蘇丸】、【縷縷金】、【好孩兒】、【大夫娘】、【好孩兒】、【赚】、【越恁好】、【鶻

打兔】、【尾聲】。 ⑦⑥

首有引子，後有尾聲，中為過曲，可見已係完成之「套數」，可視為纏令之祖，茲舉各宮調中最被習用的「套

式」如下：

1. 黃鍾宮：【引】、【畫眉序】四支、【滴溜子】、【鮑老催】、【滴滴金】、【鮑老催】、【雙聲子】、【尾聲】（有陸鈔本《琵琶記》第十八齣等七十六例）。

2. 仙呂宮：【桂枝香】二支、【大迓鼓】二支（有元鈔本《琵琶記》第十四齣等十六例）。

3. 正宮：【四邊靜】四支、【福馬郎】二支（陸鈔本《琵琶記》第三十二齣等十七例）。

4. 中呂宮：【粉孩兒】、【紅芍藥】、【耍孩兒】、【會河陽】、【縷縷金】、【越恁好】、【紅繡鞋】、【尾聲】（世德堂本《拜月》第二十九齣等二十四例）。

5. 南呂宮：【引】、【梁州序】四支、【節節高】二支、【尾聲】（陸鈔本《琵琶記》第二十一齣等一百二十五例）。

6. 大石調：【引】、【念奴嬌序】四支、【古輪臺】二支、【尾聲】（陸鈔本《琵琶記》第二十七齣等二十二例）。

7. 小石調：【引】、【漁燈兒】、【漁家燈】、【錦漁燈】、【錦上花】、【錦中拍】、【錦後拍】、【尾聲】（【漁家燈】、【錦漁燈】二支可無，有多例於其後接【罵玉郎帶上小樓】，有李日華《南

⑦⑥ [宋] 陳元靚：《事林廣記》（北京：中華書局，一九九九年），辛集卷上，頁一九七—一九八。

調西廂》第十七齣等十三例）。

8.越　調：【引】、【小桃紅】、【下山虎】、【蠻牌令】、【尾聲】（汲古閣本《白兔記》第六齣等四十九例）。

9.商　調：【引】、【集賢賓】二支、【琥珀貓兒墜】二支、【尾聲】（汲古閣本《拜月亭》第三十六齣等十七例）。

10.雙　調：【引】、【錦堂月】四支、【醉翁子】二支、【僥僥令】二支、【尾聲】（影鈔本《荊釵記》第四齣等八十例）。

其五一調單用者，又分兩類，一為疊用前腔，一為獨用一曲。

疊用前腔者即上文所謂單調重頭，唐宋大曲即一曲調之反覆使用，其間則濟以變奏。又若唐代民間【五更轉】亦然。；宋代鼓子詞，如趙令時重複商調【蝶戀花】十二支演《會真記》，歐陽脩以【采桑子】十一支詠西湖，又有〈十二月鼓子詞〉以【漁家傲】十二支詠之。；又無名氏〈九張機〉亦重疊九曲。可見其源流綿長。

單曲疊用者如：

1.仙呂：【一封書】二支（《錯立身》第二齣等十九例）。

2.正宮：【玉芙蓉】二支（影鈔本《荊釵記》第二齣等三十五例）。

3.中呂：【駐馬聽】二支（富春堂本《白兔記》第六齣等五十例）。

4.南呂：【三樂士】二支（影鈔本《荊釵記》第五齣等十三例）。

5.越調：【祝英台】二支（陸鈔本《琵琶記》第三齣等二十七例）。

6.商調：【引】、【高陽臺】四支、【尾聲】（陸鈔本《琵琶記》第十二齣等四十例）。

7. 雙調：【鎖南枝】四支（《黃尋親》第二十五齣等四十六例）。

其次單用一曲者，多為大型集曲，以其一調中實集多曲而成，足以應付完整場面之用，故不必疊用前腔，如

【雁魚錦】、【九疑山】、【巫山十二峰】、【十樣錦】等，此種聯套方式戲文僅見於：

1. 正宮：【引】、【雁魚錦】（陸鈔本、汲古閣本《琵琶記》第二十三齣、第二十四齣，影鈔本、汲古閣本《荊釵記》第二十九齣等三十二例）。

2. 南呂：【引】、【瑣窗郎】二支（陸鈔本、汲古閣本《琵琶記》第二十七齣等十七例）。

3. 商調：【引】、【鶯集御林春】四支、【四犯黃鶯兒】四支、【尾聲】（世德堂本、汲古閣本《拜月亭》第三十五齣、第三十二齣等十二例）。

4. 雙調：【二犯江兒水】二支（富春堂本《白兔記》第二十齣等五例）。

其六南北合套者，戲文僅見於：

1. 仙呂宮：【引】、北【賞花時】、南【排歌】、北【那吒令】、南【排歌】、北【鵲踏枝】、南【樂安神】、北【六么序】、【尾聲】（僅《錯立身》第五齣一例）。

2. 雙調：【引】、北【新水令】、南【步步嬌】、北【折桂令】、南【江兒水】、北【雁兒落帶得勝令】、南【園林好】、北【收江南】、南【僥僥令】、北【沽美酒帶太平令】、【尾聲】（影鈔本、汲古閣本《荊釵記》同第三十五齣，汲古閣本《白兔記》第四齣等一百二十三例）。

按元鍾嗣成《錄鬼簿》「沈和」條云：

和字和甫，杭州人。能詞翰，善談謔。天性風流，兼明音律。以南北調合腔，自和甫始，如《瀟湘八景》、《歡喜冤家》等曲，極為工巧。

《瀟湘八景》今存，其套式為：

北仙呂【賞花時】、南【排歌】、北【那吒令】、南【排歌】、北【鵲踏枝】、南【桂枝香】、北【寄

生草】、南【安樂神】、北【六么序】、南【尾聲】。⑱

通套協魚模韻。其實合套並非創自沈和甫，元初杜仁傑【集賢賓】合套為最早，其套式為：

北商調【集賢賓】、南【集賢賓】、北【鳳鸞吟】、南【鬥雙雞】、北【節節高】、南【耍鮑老】、北

【四門子】、南【尾聲】。⑲

通套協支思韻。另外元代早期作家像王實甫、貫雲石也都有合套，顯示在元世祖至元八年大一統以後，南北曲

快速的合流。

綜觀以上戲文聯套而作為「套式」者，《永樂大典·戲文》極為少數，但《琵琶記》與《荊釵記》均有全

本百分之五十左右之套數成為明以後傳承之「套式」，足見戲文之曲牌性格至《琵琶》、《荊釵》始趨穩定，

也因此二記堪為後世「傳奇」之祖。

戲文的套數論其長短，顯然由短而長不斷發展。如《張協》七齣生唱仙呂引子【望遠行】、二十二齣生唱

黃鍾引子【女冠子】、三十一齣生唱仙呂引子【似娘兒】、三十四齣生唱中呂引子【青玉案】【太師引】；《錯

立身》三齣外唱正宮引子【梁州令】、七齣外唱大石慢詞【西地錦】（【西地錦】又入黃鍾引子），皆由單一

引子組場；又如《張協》二十二齣生唱南呂過曲【女冠子】、三十六齣生唱南呂過曲【太師引】；《錯立身》

⑰〔元〕鍾嗣成：《錄鬼簿》，《中國古典戲曲論著集成》，第二冊，頁一二一。

⑱隋樹森編：《全元散曲》（臺北：臺灣中華書局，一九九六年），上冊，頁五三一—五三三。

⑲隋樹森編：《全元散曲》，上冊，頁三四一—三五。

生唱仙呂入雙調過曲【江兒水】；皆由一支過曲組成。由引子組場；由一支過曲組場，在傳奇中不獨立成出，至多作為一齣之引場；但在「諸宮調」中，這兩種情形皆習見，顯示戲文係襲自「諸宮調」。

戲文套數用曲之多少，短套比長套多，一般都在三、五曲，譬如《張協》，第二齣至第八齣依次是四、三、四、七、三、一、七曲；《錯立身》一劇，除第五、八（佚）、十、十一、十二齣外，分別是四、一、六、二、一、五、一、六、四曲。但也有長套，如《張協》第九齣十二曲、第十齣十七曲、第十二齣十三曲、第十四齣十一曲、第十六齣十八曲、第二十齣十七曲、第二十七齣十八曲、第四十一齣十四曲、第四十五齣十二曲、第五十三齣十二曲，五十三齣中有十齣超過十曲；《錯立身》第五齣十三曲、第十二齣十五曲，十四齣中有二齣超過十曲；《小孫屠》亦然，其二十一齣中超過十曲者僅第三齣十五曲、第八齣十四曲、第九齣十九曲、第十齣十三曲、第二十一齣十二曲，共五齣超過十曲。

戲文原本不用北曲，但元代北曲盛行，戲文自然有逐漸「北曲化」的趨向。譬如南宋戲文《張協狀元》中無北曲，但元代戲文的《錯立身》第十二齣就用了這樣的套數：

北越調【鬥鵪鶉】、【紫花兒序】、雙調引子【四國朝】、中呂過曲【駐雲飛】四支、北越調【金蕉葉】、【鬼三臺】、【調笑令】、【聖藥王】、【麻郎兒】、【么篇】、【天淨沙】、【尾聲】。⑧

北越調【鬥鵪鶉】套中，插入以【四國朝】為引子，由中呂過曲【駐雲飛】四支由生引場，其後南套生旦相見，北越調【金蕉葉】以下，則本出在北越調【鬥鵪鶉】、【紫花兒序】二支由引子，由中呂過曲【駐雲飛】四支組成之南曲套數。

其間各居排場，北越調【鬥鵪鶉】、【紫花兒序】二支由生引場，其後南套生旦相見，北越調【金蕉葉】以下，生見末說其所具之戲曲修為。似此北套中插入南套在雜劇中如明周憲王朱有燉《神仙會》皆作插曲而實各自成

⑧ 錢南揚校注：《永樂大典戲文三種校注》，頁二四三—二四五。

套，傳奇中南北曲混用，照例北曲、南曲各自在前或在後，而無互相包容之例。又如《小孫屠》第九齣：

正宮引子【梁州令】旦、商調過曲【梧桐樹】旦、【前腔】旦、北雙調【新水令】旦、北【折桂令】旦、南【風入松】旦、北【水仙子】旦、南【犯哀】旦、北【雁兒落】旦、南【風入松】旦、旦、北【得勝令】旦、南【風入松】旦、中呂過曲【石榴花】旦、【前腔】淨、【駐馬聽】生、【前腔】末、北【前腔】旦、【前腔】旦、【前腔】旦。生。⑧1

此齣前後兩排場各用一套南曲，中間用合套為主場，旦不止獨唱前場南套、主場合套，還與淨末生分唱後場南套，這在傳奇中是不可能有的；傳奇照例在合套中一人獨唱北曲，南曲則由其他腳色獨唱或分唱。

由於曲牌有「性格」，所以組成的套數乃有宜於歡樂者、宜於遊覽者、宜於悲哀者、宜於幽怨者、宜於行動者、宜於訴情者；另有屬普通用者、屬武劇用者、屬過場短劇用者、屬文靜短劇用者。凡此適宜套式舉例，已見許之衡《曲律易知》。⑧2 而誠如王季烈《螾廬曲談》卷二〈論作曲〉云：

其中訴情一類，皆屬細膩熨貼、情致纏綿之曲，且多大套長曲，一部傳奇中主要之折，宜用此種套數，宜於生（謂小生）旦所唱；歡樂一類，宜於同唱；遊覽及行動二類，亦多宜於同唱；悲哀幽怨二類，則多宜於旦唱，小生唱亦可用之。至生淨（此生謂老生，淨謂大面）遇哀劇，以用北曲為宜，如北南呂之各套，最適於鬧口（即生淨外之總稱）悲劇之用。總之鬧口所唱，北詞居多，南詞僅十之二三，蓋南曲柔靡，少雄壯之音，故不適於生淨之口吻也。過場短劇，俗謂之過脈戲，曲雖不多，然非此則情節不貫，線索不聯，為傳奇中所決不可少，宜用短曲急曲，而決不可用長套之慢曲。此外尚有粗曲，如【普賢歌】、

⑧1 錢南揚校注：《永樂大典戲文三種校注》，頁二八四—二八八。

⑧2 參見許之衡：《曲律易知》，頁九八—一三二。

【光光乍】之類，則限於丑淨（此淨謂二面、白面）所唱。❸

王氏所論雖係「傳奇」，但其理路與規矩實源自戲文，只是這些理路與規矩，有的沿襲自戲文，有的至傳奇始建立；而其間乃有兩不相侔者。如《張協》第二、三齣，《錯立身》第二、三、四齣若在傳奇不過為過場短戲之用，而在戲文卻都用於生旦首次登場的正齣。但至元末戲文《小孫屠》第二、三齣和《琵琶記》第二齣生旦登場的套曲就要長得多，已開傳奇的面貌和規矩。又如以上所舉戲文三種的「長套」，雖然有因「移宮換羽」排場轉變而累積加長的現象，如《張協》第十二、十六齣；但像第九齣、第十齣就是明顯的長套了；這種長套現象如上文所示，至元代以後就更加明顯了。而其適用「性格」也漸趨穩定了。如《張協》末齣❹、《小孫屠》末齣❺，都用於大團圓；《琵琶記》第二齣用作慶壽，其第九齣用作杏園春宴，第十八齣用於牛宅招贅，第二十七齣用於中秋賞月❻；凡此之聯套皆用於歡樂排場。又如《張協》第三十齣為貧女思夫❼，《小孫屠》第十齣為饑荒公婆爭吵，第二十齣為趙五娘吃糠，第二十三齣為蔡伯第十八齣為梅香鬼魂訴冤❽，《琵琶記》

❸ 王季烈：《螾廬曲談》，卷二，頁二六。

❹ 《張協狀元》末齣套數為：【引】、【迎仙客】二、【山花子】二、【和佛兒】、【紅繡鞋】、【越恁好】二。

❺ 《小孫屠》末齣套數為：【引】、【縷縷金】四、【山花子】六。

❻ 《琵琶記》二齣套數為：【引】、【錦堂月】四、【醉公子】二、【僥僥令】二、【尾聲】；第九齣套數為：【引】、【山花子】四、【大和佛】、【舞霓裳】、【紅繡鞋】、【尾聲】；第十八齣套數為：【引】、【畫眉序】四、【滴溜子】、【鮑老催】、【滴滴金】、【鮑老催】、【雙聲子】；第二十七齣套數為：【引】、【念奴嬌序】四、【古輪臺】二、【尾聲】。

❼ 《張協狀元》第三〇齣套數為：【山坡裡羊】二、【哭岐婆】、【沉醉東風】三。

啙思鄉，第二十八齣為五娘乞丐尋夫，第三十六齣為書館悲逢⑧⑨，凡此皆用於悲哀情調。

三、唱法

戲文在歌唱方面，不像北曲雜劇限於一人，而是各種腳色都可以演唱，其歌唱方式，青木正兒《中國近世戲曲史·南北曲之分歧》⑨⑩謂有「獨唱」，為一人唱畢一曲；「接唱」，為他人承一人唱後而唱，換言之，以二人以上分唱一曲也；「合唱」，為一曲之上幾句甲唱之，下兩三句則甲乙合唱，復由乙唱同腔異詞之上幾句，而由甲乙合唱與前曲相同之下兩三句。三人以上時亦準此。而合唱之處，反覆用同一文句之點，猶如西洋樂之合唱。此外有併用「接唱」「合唱」者，余名之為「接合唱」，南戲之複唱法，概可以此五種包括之。茲圖解之於左，以醒眉目。

(獨唱式) 甲○○

⑧⑧ 《小孫屠》第一八齣套數為：【引】、南【山坡羊】、北【後庭花】、南【水紅花】、北【折桂令】。

⑧⑨ 《琵琶記》第一〇齣套數為：【引】、【金索挂梧桐】三、【劉潑帽】三；第二〇齣套數為：【山坡羊】二、【孝順歌】四、【雁過沙】四、【玉抱肚】三；第二三齣套數為：【引】、【雁漁錦】、【二犯漁家傲】、【雁漁序】、【漁家喜雁燈】、【錦纏雁】；第二八齣套數為：【引】、【三仙橋】三、【憶多嬌】二、【鬥黑麻】二；第三六齣套數為：【引】、【解三醒】二、【太師引】二、【鏵鍬兒】四、【賺】二、【山桃紅】四。

⑨⑩ 〔日〕青木正兒原著，王古魯譯著，蔡毅校訂：《中國近世戲曲史》（北京：中華書局，二〇一〇年），頁四一一一四二。

唱」，另有「輪唱」式，詳下文。

一出唱法為兼用此數種者，茲以實例示之於下，但略曲辭。其「合唱式」，就甲乙而言，亦可稱之為「對

（接合唱式）甲○○○○○○乙○○○○○○甲乙（或同場之腳色齊唱）○○○ （或腔同前辭異）○○○

（合唱式）甲○○○○○○乙○○○○○○甲乙（或同場之腳色齊唱）○○○○○○○○○

乙○○○甲乙（或同場之腳色齊唱）○○○ （腔辭同）

（同唱式）甲乙（或同場之腳色齊唱）○○○○○ （腔辭均同）

（接唱式）甲○○○○○乙○○○○○○

二人當場唱法例 （《小孫屠》第三出） （旦） 伎女李瓊梅 （梅） 侍女

【破陣子】旦○○○○○ （獨唱）

【破陣子】旦○○○○○○梅○○○○ （接唱）

【同曲】旦○○○梅○○○旦梅○○○ （接合唱）

【漁家燈】旦○○○○○ （獨唱）

【剔銀燈】梅○○○○○ （獨唱）

【從棉花】旦○○○○○ （獨唱）

【麻婆子】旦梅○○○○ （同唱）

三人當場唱法例 （《小孫屠》第二出） （生） 孫必達 （淨） （末） 孫之朋友

【惜奴嬌】生○○○○○○生淨末○○○ （合唱）

【粉蝶兒】生○○○○○○○○ （獨唱）

【惜奴嬌】生○○○○○ （同唱） 以下略

四人當場唱法例　（《琵琶記》第二齣）　（生）蔡邕　（旦）妻　（外）父　（淨）母

【漿水令】生淨末○○○○○○○○○○○○○（同唱）

【同前曲】生○○○○○○○○○○○○生淨末○○○○（合唱）

【錦衣香】末○○○○○○○○○末生淨○○○（合唱）

【同前曲】淨○○○○○○○○○○○○淨生末○○（合唱）

【瑞鶴仙】生○○○○○○○○○○○○（獨唱）

【寶鼎現】外○○○○○淨○○○○○旦外淨旦生○○○（接合唱）

【錦堂月】生○○○○○○○○○○○○○生旦外淨○○○（合唱）

【前腔】旦○○○○○○○○○旦生外淨○○○（合唱）

【前腔】外○○○○○○○○外生旦淨○○○（合唱）

【醉翁子】生○○○○○○旦○○○○○旦○○○（接唱）

【前腔】淨○○○○○○○○○○○淨生旦外○○○（合唱）

【錦堂月】生○○○○○○○○○○外淨○○○○（接唱）

【僥僥令】生旦○○○○○○○（同唱）

【前腔】外淨○○○○○○（同唱）

【十二時】生旦外淨○○○○○○○○（同唱）

【錦堂月】四曲就生旦外淨而言，為「輪唱」；就各自而言，則為「合唱」。

對於戲文中習用的「合唱」，葉德均《戲曲小說叢考·明代南戲五大腔調及其支流》謂係源於勞動歌。❾①

漢劉安《淮南子·道應》云：「今夫舉大木者，前呼『邪許』，後亦應之，此舉重勸力之歌也。」❾② 又明王三聘《古今事物考》卷七〈戲樂卷〉「打號」條亦云：「今人舉重，出力者曰『人倡』，則為號頭，眾皆和之，曰『打號』，蓋始自七國之時矣。」❾③ 這類勞動歌都是用一人唱、眾人和的方式，秧歌也是如此。這種幫合唱的方式，是早期戲文的特色。

何為〈論南曲的「合唱」〉謂戲文「合唱」，有兩種方式：其一為獨立的合唱曲，如《幽閨記·綠林寄跡》眾唱【節節高】；其二為與獨唱相同的合唱曲，如《幽閨記·奉旨臨番》外、老旦接唱。❾④ 其實就青木氏觀點，這是接合唱之例。而青木氏合唱之例，才是何此方式。何氏又謂合唱有台上與幕後之別，前者如明刊本《荊釵記》第十五出生唱【滾遍】，場上諸腳色合唱末數句；後者如《白兔記·看瓜》場上只旦唱【醉扶歸】，幕後幫唱後兩句。這樣的南曲合唱，何氏認為可以產生「渲染舞台氣氛」、「加深情感抒發」、「對劇中景色人物點題」、「以局外人口吻評論」的作用。而這種方式就是後來弋陽腔系的歌唱特色。

❾① 葉德均：《戲曲小說叢考》（北京：中華書局，一九七九年），頁三○。

❾② 見〔漢〕劉安撰，〔漢〕高誘注：《淮南子》，收入《中國子學名著集成》雜家子部（臺北：中國子學名著集成編輯基金會，一九七八年），卷一二，頁四○九─四一○。

❾③ 〔明〕王三聘：《古今事物考》（臺北：廣文書局，一九七二年），頁一六三。

❾④ 何為：〈論南曲的「合唱」〉，《戲曲研究》第一輯（一九八○年七月），頁二六二─二九五。

結語

　　總而言之，戲文既為傳奇之先聲，其間自有源流相承，如戲文曲牌之承襲古曲再傳與傳奇，如戲文套式之或襲自鼓子詞、纏達、大曲、纏令等形式，再傳與傳奇；亦自有其演進與發展，如戲文套數受北曲影響而逐漸穩定而終於成為「套式」，所謂「後出轉精」也是必然的趨勢。而其唱法的多樣性也才是戲曲藝術應選擇的路途。

第伍章　宋元明之腔調

引言

就歌唱藝術而言，無論歌謠、雜曲、說唱、戲曲都會關涉腔調，甚至可以說它是歌唱的主體部分。自從大陸學者以「腔調」為劇種的分野基礎之後，腔調便成為熱門的研究論題；但是「腔調」的命義究竟如何，迄今卻未有人能說得周延而清楚。其次由此而衍生的問題，如構成的內外在因素有哪些、如何淵源而形成、如何運轉而呈現、如何發展和流播，又腔調、聲腔、唱腔三者之間所具的關聯性如何，也都應當探討清楚；但是專書如廖奔《中國戲曲聲腔源流史》❶，專論如余從《戲曲聲腔》❷，或語焉不詳、或未暇深論；其他只對某地方腔調探討的論文，就更不必說了。也就是說「腔調」一詞，學者普遍習焉不察，迄今未有深入和整體性的探討；因此著者乃著為〈論說「腔調」〉，文長九萬餘言，發表於中央研究院《中國文哲研究集刊》第二十期❸，為使讀者容易閱讀和掌握要領，請先敘其探討之步驟方法如下：

❶ 廖奔：《中國戲曲聲腔源流史》（臺北：貫雅文化事業公司，一九九二年）。

❷ 余從：〈戲曲聲腔〉，收入：《戲曲聲腔劇種研究》（北京：人民音樂出版社，一九九〇年），頁一〇二─一六六。

一、探討「腔調」之步驟與方法

〈論說「腔調」〉係對「腔調」此一論題作全面性的探討，首先要解釋清楚腔調的基礎命義。由於腔調關涉到內在構成的因素，外在用以依存的載體，以及所呈現的人為運轉，而三者之間又形成交錯生發的有機體，因此對「腔調」這一複詞的解釋，對「腔」和「調」單字字義的說明，如果單就某一點切入，由於其切入點不同，便有差別的看法，這是一般辭書所作解釋之所以多義而紛歧的緣故；也即此可見一般人對於「腔調」概念的混淆難明。而專業辭書則普遍由作為載體的「戲曲」著眼，「腔調」之外又立「聲腔」一詞，可以看出兩岸對「戲曲腔調」概念的某些共識，而其實就周延性而言，但得一隅，其根本之概念亦尚且未明。於是著者乃從文獻追究語源，得知一地之土音所依存之土語自有其特殊之旋律，即謂之「土腔」，土腔亦可依存於土曲、土戲之中；也就是說「腔調」，實為方言的語言旋律，而土曲、土戲為其載體。在腔調基礎命義既明之後，乃又縱觀我國古今戲曲腔調名稱，分析歸納其命名方式，以完足首節「腔調命義」之考察。

「腔調」有了命義之後，接著回顧前人對「腔調」的體會和認知的歷程，個人認為可以簡約為「從自然語言旋律到人工語言旋律」。中國由於土地廣大、民族眾多、方言歧異，所以必須有官音、官話作為共同溝通的媒介，所以這裡的語言旋律應指古代的官音官話而言。而所謂「自然語言旋律」是指本於情、生於心純由個人才質感悟的語言音樂美，「人工語言旋律」則是經由分析歸納定為律則所欲達成的語言音樂美。在「人工語言旋律」階段裡，古人經由感悟所認知的「腔調」，或稱「宮商」，或稱「氣」，或稱「聲畫」，它們與「腔調」

❸ 曾永義：〈論說「腔調」〉，《中國文哲研究集刊》第二〇期（二〇〇二年三月），頁一一一—一一二。

可以算是「異名同實」。

在前面兩節作為前提之後，接續的三、四、五三節為並列式論題，用此來探討腔調所關涉的三個層面。亦即第三節探討其內在構成要素，第四節探討其所依存的載體，第五節探討其所以呈現的人為運轉，簡述如下：

第三節探討腔調的內在構成要素，這些要素即是所以構成也同時或隱或顯以影響腔調的運行方式和高低強弱快慢的關鍵，其本身也是個非常複雜的問題，乃就個人所見，從字音的內在要素、聲調的組合、韻協的布置、語言長度、音節形式、詞句結構、意象情趣的感染力等七方面分析探討；並從而綜合概見其內在結構的情況。

第四節探討腔調外在用以依存之載體。腔調之於其載體，猶刀刃之於其刀體；刀刃可以依存於各種形式之刀體，亦猶腔調可以依存於不同種類之載體（亦即語言文學之形式）。腔調與載體合一，亦猶刀刃合於刀體之中，必須兩相依存才能展現腔調的特色，才能發揮刀刃的功能。而由於腔調為戲曲音樂之重要成分，儘管散文亦可作為腔調之載體，屬「自然語言旋律」範圍，但以其純任自然全歸穎悟，很難加以敘述說明；所以但取韻文之號子、山歌、小調、曲牌與套數來討論；而所以不從說唱、戲曲討論的緣故，乃因為說唱、戲曲中其作為腔調載體者亦不出此四種體式。

第五節探討所以呈現腔調的人為運轉，亦即所謂「唱腔」。對此，乃先就「腔調」與「唱腔」之間的關係加以說明，亦即「腔調」為一方一地居民之共同語言旋律，而「唱腔」則為歌者一人以其特有之音色和口法、行腔修為所呈現之個別語言旋律；兩者具有共性與個性之別。其次從前人相關理論中，觀察歌唱者如何運轉腔調，最後強調歌者受到載體中意象情趣感染力大小的影響很大，亦即意象情趣的感染力是影響唱腔最重要的因素。

雖然第三四五節是本文的核心，用來探討腔調本身內在結構、外在載體和所以呈現的人為運轉；但是腔調的變化和流播也是千古以來難以究詰的問題，因此乃就前輩時賢所見和個人所得，別為兩節加以探討，其「促

使腔調變化的緣故」分五節八點說明,其「腔調流播所產生的現象」分九節舉例。這些觀點雖是得來不易,但尚只是初步的考察,如果就古今說唱與戲曲之腔調多用心多用力,一定會有更多的發現。

從以上的敘述,可以看出本文是如何的企圖對近年兩岸新興而熱門的戲曲課題之所謂「腔調」作全面性的觀照和探討,更希望所獲得的結論是學界較能接受的共識,此後對於有關腔調的種種研究,可以祛除不必要的爭議。

只是因為〈論說「腔調」〉篇幅過長,全文引入對本編而言,不免有喧賓奪主之嫌,因此只敘其探討之步驟方法,至其結論要義,則本書【導論編】在辨明腔調、聲腔、唱腔三詞之名義時,已經引述,這裡不予更贅。

二、南戲腔調概述

小引

這裡所概述南戲諸腔,每一腔調著者皆有專文深入探討,列其目如下:

1. 〈從崑腔說到崑劇〉,二○○一年臺灣大學主辦「臺靜農先生百歲冥誕學術研討會」,收入《臺靜農先生百歲冥誕學術研討會論文集》(臺北:國立臺灣大學中文系,二○○一年),頁一○三—一五八。

2. 〈溫州腔再探〉,《中國非物質文化遺產》第一○輯(二○○六年六月),頁一一九—一二四。

3. 〈弋陽腔及其流派考述〉,《臺大文史哲學報》第六五期(二○○六年十一月),頁三九—七二。

4. 〈餘姚腔新探〉,二○○六年十一月彰化師範大學主辦「臺灣學術新視野——國科會中文學門九○—

九四研究成果發表會」，收入《臺灣學術新視野——國科會中文學門九〇一九四研究成果發表會論文集》（臺北：五南圖書公司，二〇〇七年六月），頁一一一三。

5. 〈海鹽腔新探〉，《戲曲學報》第一期（二〇〇七年六月），頁三一二七。

以上五篇皆收入拙著《戲曲腔調新探》❹，而為節省篇幅，但錄其要義如下：

(一)溫州腔

本章第一節說過，腔調是方音以方言為載體的語言旋律，只要一群人久居某一地方，就會形成方言，而有該地特殊的「腔調」。溫州之永嘉是南曲戲文的發祥地和形成地，如果說不用當地的方言腔調歌唱，是不可能的。何況從許多資料可以看出這種號稱「戲文」或「戲曲」的大戲體製劇種，在成立之後，仍以「永嘉」為大本營。但學者除葉德均《戲曲小說叢考·明代南戲五大腔調及其支流》❺主張有溫州腔獲得少數人贊同外，均因為文獻無徵，不承認有溫州腔；連明萬曆間的王驥德（一五六〇一六二三（四））於《曲律》卷二〈論腔調第十〉也說「夫南曲之始，不知作何腔調，沿至於今，可三百年」。❻其故皆因不明腔源生之故，以及腔調向外流播之方。

祝允明（一四六〇一一五二六）所說「溫浙戲文之調」❼，其實證實了有溫州腔調的存在。就文獻證

❹ 曾永義：《戲曲腔調新探》（北京：文化藝術出版社，二〇〇八年）。

❺ 葉德均：《戲曲小說叢考》（北京：中華書局，一九七九年），頁一一六七。

❻〔明〕王驥德：《曲律》，《中國古典戲曲論著集成》，第四冊，頁一一七。

❼〔明〕祝允明：《懷星堂集》，收入《文津閣四庫全書》集部別集類一二六五冊（北京：商務印書館，二〇〇六年據中

據而言，事實上更進一步說明了溫州腔在祝允明的時代（明英宗天順四年至世宗嘉靖五年，一四六〇—一五二六），還流播在外：溫州與永嘉，或為郡名，或為府名，古今地名之異，其實相同。故稱溫州腔或永嘉腔，其實不殊。而我們知道南曲戲文初起時是號稱「鶻伶聲嗽」的永嘉鄉土歌舞小戲，時在北宋徽宗宣和間（一一一九—一一二五），用的自然是永嘉土腔；北宋南渡之際（一一二七）汲取「官本雜劇」，益以詞樂，稱「永嘉雜劇」；既冠以「永嘉」，可見已有流播在外的能力，而被流播地之人稱作「永嘉腔」。到了南宋光宗紹熙間（一一九〇—一一九四），永嘉雜劇又汲取說唱文學如說話、唱賺、覆賺等，發展為大戲，或稱戲文，或稱戲曲。永嘉腔即以之為載體，有流播到福建莆田、泉州、漳州等地的跡象，於度宗咸淳間（一二六五—一二七四）有流播到浙江杭州、江西南豐、江蘇吳中的記載。流播到莆田的為莆仙戲，到泉州的為泉州梨園戲，流播到杭州的後來有杭州腔，到蘇州的後來有崑山腔。依腔調流播與當地土腔接觸後的慣例，顯然永嘉腔比起莆田、泉州、杭州、蘇州等地的土腔，「生命力」薄弱些，故被當地土腔涵容者，則稱「莆仙戲」、「泉州梨園戲」；被當地土腔涵容而又進一步由此再傳播他處者，則稱「杭州腔」、「崑山腔」。永嘉腔傳播到江西南豐仍稱作「永嘉戲文」，可見永嘉腔之「生命力」強於南豐土腔而將之涵容。戲文用永嘉腔演唱，大致保存到憲宗成化間。而今日之「永嘉崑」，則尚保存頗為濃厚的溫州戲文之面貌。

(二) 海鹽腔

海鹽腔之見於記載，早在戲文初成的南宋中晚葉，亦即寧宗時音樂家循王張鎡曾到海鹽，由他和他的家樂

以唱腔提升過,又於元代中晚葉被海鹽人楊梓父子以唱腔提升過,其載體前者為詞調或戲文,後者為南北散曲或戲文。海鹽腔在明憲宗成化至世宗嘉靖間最為盛行,其流行地有浙江之嘉興、湖州、溫州、台州;江西之宜黃、南昌;江蘇之蘇州、松江;湖北之襄陽、安徽之徽州,以及山東之蘭陵,乃至於雲南永昌衛。由於其聲情清柔婉折,又向官話靠攏,故也流播兩京,為士大夫所喜愛,每用於宴會中之戲文演出,伴奏則但用鑼鼓板等打擊樂而無管絃幫襯,此時的海鹽腔也出現了一些名演員,如金鳳、順妹、彩鳳、金娘子等,也有一些劇目如《鳴鳳記》、《玉環記》、《雙忠記》、《韓熙載夜宴》、《四節記》等。萬曆以後雖遺響猶存,但已逐漸被魏良輔等所創發的崑山水磨調所取而代之了。今日雖尚有蛛絲馬跡可尋,但不似水磨調之一脈薪火,綿延不絕。

(三) 餘姚腔

餘姚腔自然也有餘姚土腔,而其見於記載者,最早為成化間陸容《菽園雜記》卷十謂「紹興之餘姚……有習為倡優者,名曰『戲文子弟』,唯良家子不恥為之」。則成化間,餘姚已與浙江之海鹽、慈溪、黃巖、永嘉等地,皆為戲文之流播地,自然起碼以餘姚土腔歌唱戲文。

另祝允明《猥談》「歌曲」條,可見孝宗弘治武宗正德間,餘姚腔已與海鹽腔、弋陽腔、崑山腔並列為四大聲腔。

而嘉靖三十八年之徐渭《南詞敘錄》,已可見彼時「稱餘姚腔者」,出於浙江會稽(今紹興),而流播於江蘇常州(今武進)、潤州(今鎮江)、揚州(今江都)、徐州(今銅山),安徽池州(今貴池)、太平州(今當塗)。可見餘姚腔除發祥地浙江紹興府外,嘉靖間已風行於皖南、蘇南和蘇北;若較諸尚囿於吳中之崑山腔而言,實已偉然蔚為大國。

難以令人信服。

此外，只能從一些資料考察其跡象。戴不凡之「餘姚腔」說以及周大風「調腔為餘姚腔」說，皆可商榷，

(四)弋陽腔

弋陽腔自然也有它的「土腔」，弋陽縣屬江西省，位於江西東部信江流域，其東經上饒、玉山兩縣便可到達戲文發祥地浙江地界。一九八二年江西景德鎮陶瓷館，挖出南宋咸淳二年（一二六六）墓葬中有六件瓷戲俑；另在鄱陽縣同樣出土時為南宋理宗景定五年（一二六四）洪子成墓葬中的一批瓷戲俑；兩者完全是按照戲文腳色塑造。這批出土文物可以證明，南宋戲文在十三世紀中葉已經傳到江西東北部。而戲文由浙江傳到景德鎮，沿著水路而來，弋陽縣就是其必經之地。❽

我們知道宋度宗咸淳年間（一二六五—一二七四）「永嘉戲曲」有流入江西南豐的記載❾，則在其時，弋陽縣用當地土腔歌唱戲文，或「永嘉戲文」流入弋陽而被弋陽土腔所取代，應當也是很自然的事。但戲文中的弋陽腔，見於記載者，則始於祝允明《猥談》❿，時代約在明武宗正德間，那時弋陽腔已與餘

❽ 以上參考流沙：〈從南戲到弋陽腔〉，《明代南戲聲腔源流考辨》（臺北：施合鄭民俗文化基金會，一九九九年），頁四—五。

❾ 見曾永義：〈也談「南戲」的名稱、淵源、形成和流播〉，收入曾永義：《戲曲源流新論》（臺北：立緒文化事業公司，二〇〇〇年），頁一四七。

❿ 〔明〕祝允明：《猥談》「歌曲」條云：「數十年來，所謂『南戲』盛行，更為無端。於是聲音大亂。……蓋已略無音律、腔調。愚人蠢工，徇意更變，妄名餘姚腔、海鹽腔、弋陽腔、崑山腔之類。變易喉舌，趁逐抑揚，杜撰百端，真胡說耳。

姚腔、海鹽腔、崑山腔並稱。而嘉靖間魏良輔《南詞引正》⑪，更說明弋陽腔在明初永樂間已傳至雲南、貴州兩省，那時魏氏已認為崑山腔才是「正聲」，而徽州、江西、福建仍然俱作弋陽腔。如此加上嘉靖間徐渭《南詞敘錄》所云：「今唱家稱弋陽腔，則出於江西、兩京、湖南、閩、廣用之。」⑫則可見弋陽腔起碼在明初永樂間已相當盛行，其流播地共有江西、安徽、南北兩京、湖南、福建、廣東、雲南、貴州等，勢力之大冠嘉靖時諸腔之上。

那麼，弋陽腔何以流播地域能夠如此之廣呢？這應當和其腔調特質有密切關係。經考察，弋陽腔具有下列特質：

其一，鑼鼓幫襯，不入管絃。

其二，一唱眾和。

其三，音調高亢。

其四，無須曲譜。

其五，鄙俚無文。

若以被之管絃，必至失笑。」見陶珽輯：《說郛續》，收入《說郛三種》第一〇冊（上海：上海古籍出版社，一九八八年），頁二〇九九。

⑪〔明〕魏良輔《南詞引正》：「腔有數樣，紛紜不類，各方風氣所限。有崑山、海鹽、餘姚、杭州、弋陽。自徽州、江西、福建，俱作弋陽腔。永樂間，雲、貴二省皆作之，會唱者頗入耳。惟崑曲為正聲，乃唐玄宗時黃旛綽所傳。」收入路工：《訪書見聞錄》（上海：上海古籍出版社，一九八五年）頁二三九。

⑫〔明〕徐渭：《南詞敘錄》，《中國古典戲曲論著集成》，第三冊，頁二四二。

其六，曲牌聯套多雜綴而少套式。

其七，曲中發展出滾白和滾唱。

像這樣的弋陽腔，由魏良輔《南詞引正》和徐渭《南詞敘錄》，可知在嘉靖以前，弋陽腔的流播地非常廣闊。但湯顯祖《宜黃縣戲神清源師廟記》有這樣的話語：「江以西弋陽，其節以鼓，其調喧。至嘉靖而弋陽之調絕，變為樂平，為徽、青陽。」❸ 話說得很明白，那就是弋陽腔在嘉靖間已經斷絕，衍變為樂平腔和徽州腔、青陽腔。❹ 但證諸記載，弋陽腔不止沒有在嘉靖年間斷絕，而且萬曆以後，乃至今日之贛劇，仍然見其蹤影。其證據首見於陸粲（一四九四—一五五一）《陸子餘集》卷八〈上饒道中〉七絕有「榜人齊唱弋陽歌」❺ 之句，；次見於范濂（一五四○—？）《雲間據目抄》卷二〈風俗〉，有云「戲子在嘉隆交會時，有弋陽人入郡為戲，一時翕然崇尚」❻ 之語；三見於王驥德《曲律》卷二〈論腔調第十〉有云「世之腔調，每三十年一變，……數十年來，又有弋陽、義烏、青陽、徽州、樂平諸腔之出」❼ 之語；四見於明刊本《樂府艷曲雅調大明天下春》

❸〔明〕湯顯祖著，徐朔方箋校：《湯顯祖全集》第二冊（北京：北京古籍出版社，一九九九年），詩文卷三四，頁一一八八。

❹ 流沙在《江西弋陽調絕辨》中謂湯氏所云之「樂平」，非指樂平腔，因為「樂平縣的戲班唱的根本不是什麼樂平腔」。（見流沙：《明代南戲聲腔源流考辨》，頁五七）但王驥德、沈寵綏等已言之鑿鑿，詳下文。

❺〔明〕陸粲：《陸子餘集》，收入《文津閣四庫全書》集部別集類一二七八冊（北京：商務印書館，二○○六年據中國國家圖書館藏本影印），卷八，頁一九，總頁八四七。

❻〔明〕范濂：《雲間據目抄》，《筆記小說大觀》第二二編第五冊（臺北：新興書局，一九七八年），卷二，頁三，總頁二六二九。

❼〔明〕王驥德：《曲律》，《中國古典戲曲論著集成》，第四冊，頁一一七。

卷七〈弋陽童聲歌〉[18]；五見於沈寵綏《度曲須知》上卷〈曲運隆衰〉有「腔則有海鹽、義烏、弋陽、青陽、四平、樂平、太平之殊派」[19]之語。；凡此皆可見，弋陽腔不止在嘉隆間尚且流行，即在萬曆間亦依舊顯現蹤跡，絕不如湯氏所云「至嘉靖而弋陽之調絕」。而其實以弋陽腔之廣被群眾之生命力，即使降及康熙亦不乏存在之形影，而至乾隆，乃又搖身變名為「高腔」，長期與崑山腔抗衡不輟，對此，請詳下文。

(五) 崑山腔

崑山縣屬蘇州府，明代蘇州府轄一州七縣，即太倉州、吳縣、長洲縣、崑山縣、常熟縣、嘉定縣、吳江縣、崇明縣，其治在吳縣、長洲縣。蘇州府俗稱吳門或吳中。就崑山土腔而言，有了崑山，有了居民，就有了「土腔」的存在。但「崑山腔」見於文獻，最早有下列兩條：

其一為魏良輔《南詞引正》：

腔有數樣，紛紜不類。各方風氣所限，有崑山、海鹽、餘姚、杭州、弋陽。自徽州、江西、福建，俱作弋陽腔。永樂間，雲貴二省皆作之。；會唱者頗入耳。惟崑山為正聲，乃唐玄宗時黃旛綽所傳。元朝有顧堅者，雖離崑山三十里、居千墩，精於南辭，善作古賦。擴廓帖木耳聞其善歌，屢招不屈。與楊鐵笛、顧阿瑛、倪元鎮為友，自號風月散人。其著有《陶真野集》十卷、《風月散人樂府》八卷行於世。善發南曲之奧，故國初有「崑山腔」之稱。[20]

[18] 見〔俄〕李福清，李平編：《海外孤本晚明戲劇選集三種》（上海：上海古籍出版社，一九九三年），頁五三四—五三五。

[19] 〔明〕沈寵綏：《度曲須知》，《中國古典戲曲論著集成》第五冊（北京：中國戲劇出版社，一九五九年），頁一九八。

明周元暐《涇林續記》記載：

周壽誼，崑山人，年百歲。其子亦蹕八十，同赴蘇庠鄉飲，徒步而往。既至，子坐於階石，氣喘，父笑曰：「少年何困倦乃爾！」飲畢，子欲附舟，父不可，復步歸舍。崑距蘇七十餘里，往返便捷，其精力強健如此。後太祖聞其高壽，特召至京。拜階下，狀甚矍鑠。問：「今歲年若干？」對云：「一百七歲。」又問：「平日有何修養而能致此？」對曰：「清心寡欲。」上善其對，笑曰：「聞崑山腔甚嘉，爾亦能謳否？」曰：「不能，但善吳歌。」命之歌。歌曰：「月子彎彎照幾州，幾人歡樂幾人愁；幾人夫婦同羅帳，幾人飄散在他州。」上撫掌曰：「是箇村老兒」，命賞酒飲罷歸。後至一百十七歲，端坐而逝。子亦年九十八，家有世壽堂。其孫多至八十外，蓋緣稟賦厚素，其緒來有由矣。㉑

從前一則資料可以得知，在魏良輔的時代，南戲著名的腔調有崑山、海鹽、餘姚、杭州、弋陽五種，較一般所說的「四大聲腔」，多出「杭州腔」一種；那時弋陽腔流播的範圍最廣，而且在明成祖永樂年間已流布雲南、貴州兩省。魏良輔因為推崇崑山腔，所以說「惟崑山為正聲」；他又舉出兩個人物，一位是唐玄宗時梨園樂師黃旛綽，以之為崑山腔的遠祖；一位是元朝的顧堅，以之為崑山腔的改良者。大概因為顧堅對以南曲為載體的崑山「土腔」有所改良，逐漸流播在外，著有聲聞，所以魏良輔說：「（顧堅）善發南曲之奧，故國初有『崑山腔』之稱。」而從後一則資料，亦可知明太祖已「聞崑山腔甚嘉」，正可印證魏氏「國初」之語。則崑山腔起碼在明太祖之前，已流播而聲著在外。只是周壽誼不會歌唱以南曲曲牌為載體的崑山腔，尚且只能歌唱以山

㉑ 此為曹含齋在明嘉靖丁未（二十六年，一五四七）夏五月所敘記，見路工：《訪書見聞錄》，頁二三六—二三九。

㉒〔明〕周元暐：《涇林續記》，收入嚴一萍輯：《百部叢書集成》第一〇七一冊（臺北：藝文印書館，一九六七年據清光緒潘祖蔭輯刊功順堂叢書本影印），頁二一—二二。

歌為載體的崑山土腔，那就好像如徐文長《南詞敘錄》所云南戲初起時「鶻伶聲嗽」的「里巷歌謠」。㉒清徐

夢圓《夢圓曲話》，由吳釗譯配，正有「崑曲山歌調」，所譜的恰是這首《月子彎彎照幾州》，惟「人」字皆

作「家」字。

對於這兩條資料，學者有不同的解讀，如錢南揚《戲文概論·源委第二》㉓，陸萼庭《崑劇演出史稿·崑

腔的產生》㉔，胡忌、劉致中《崑劇發展史·崑劇的產生》㉕，施一揆《關於元末崑山腔起源的幾個問題》㉖等，

施氏已證實，「顧堅」確有其人。

而著者認為，「腔調」既是方音以方言為載體之語言旋律，則有崑山人必有崑山腔，只是當其未流播他方

未被他方之人注意之時，但稱「土腔」；明太祖既對周壽誼言「聞崑山腔甚嘉」，則彼時崑山之土腔已流播他

方乃至南京，蓋可以斷言。只是此時之腔調究竟為「土腔」抑為經顧堅等人改良提升之腔，則尚須考察。鄙意以

為，周壽誼所唱之山歌《月子彎彎照幾州》顯然係以之為載體之「土腔」，而明太祖以為「村老兒」，可見其

所知之崑山腔必非土腔，顯然為經顧堅等人改良者。

㉒〔明〕徐渭《南詞敘錄》謂：「南戲始於宋光宗朝，……或云：宣和間已濫觴，其盛行則自南渡，號曰『永嘉雜劇』，又曰『鶻伶聲嗽』。其曲，則宋人詞而益以里巷歌謠，不協宮調，故士夫罕有留意者。」（《中國古典戲曲論著集成》第三冊，頁二三九）

㉓錢南揚：《戲文概論》（上海：上海古籍出版社，一九八一年），頁五二。

㉔陸萼庭：《崑劇演出史稿》（上海：上海文藝出版社，一九八〇年），頁二〇。

㉕胡忌、劉致中：《崑劇發展史》（北京：中國戲劇出版社，一九八九年），頁二三。

㉖施一揆：《關於元末崑山腔起源的幾個問題》，《南京大學學報》一九七八年第三期，頁一一七—一二三。

何況從以下六條資料，都可以看出明嘉靖以前與崑山腔相關的種種跡象：

1. 宋末張炎（一二四八—一三二○）【滿江紅】之詞題。
2. 明蘇州府吳縣人都穆（一四五九—一五二五）《都公譚纂》。㉗
3. 明祝允明（一四六○—一五二六）《猥談》。㉘
4. 明宋直方（生卒不詳）《瑣聞別錄》「康對山、王渼陂」條。㉙
5. 明蘇州府太倉人管志道（一五三六—一六○八）《從先維俗儀》。㉚
6. 清初張彝宣（約一五五四—一六三○）所編《寒山堂新定九宮十三攝南曲譜·譜選古今傳奇散曲集總目》。㉜

㉗〔宋〕張炎：【滿江紅】，收入唐圭璋編：《全宋詞》，頁三四九五。

㉘〔明〕都穆：《都公譚纂》，收入嚴一萍輯：《百部叢書集成》第五一三冊（臺北：藝文印書館，一九六七年），卷下，頁三四。

㉙〔明〕祝允明：《猥談》，收入〔明〕陶宗儀編：《續說郛》，卷四六，頁五。

㉚〔明〕宋直方：《瑣聞別錄》，收入《明季史料叢書》（據民國甲戌〔二十三年，一九三四〕聖澤園影印本寫本縮印本，現藏於臺北中央研究院傅斯年圖書館），頁五—六。

㉛〔明〕管志道：《從先維俗儀》，收入《四庫全書存目叢書》（臺南：莊嚴文化事業有限公司，一九九五年據天津圖書館藏明萬曆三十年徐文學刻本影印），頁四六四。又見王利器輯錄：《元明清三代禁毀小說戲曲史料》（上海：上海古籍出版社，一九八一年），頁一七二。

㉜〔清〕張彝宣輯：《寒山堂新定九宮十三攝南曲譜》，收入《續修四庫全書》集部曲類一七五○冊（上海：上海古籍出版社，二○○二年）。

綜合以上六條資料，我們可以獲得以下六點看法：

其一，自宋末元初至明嘉靖以前，蘇州一直有南戲的跡象，甚至據此已可推知相當的興盛，因為書會、才人、演員、劇作俱備。

其二，一個盛行南戲的地方，用當地的腔調來演唱是很自然的事，而明太祖既有「聞崑山腔甚嘉」之語，則崑山腔已不再止於土腔，而是流播在外的腔調，這種腔調應當較土腔已有所改良。且由太祖和周壽誼的問答看來，太祖要他歌唱的是用崑山腔來唱南戲，因為他不能，所以止用土腔唱吳歌；也因此太祖說他是「村老兒」。若此，則明初之前，南戲用崑山腔來演唱的可能性是相當大的。以此類推，則不止英宗時在北京的吳優可能用崑山腔唱南戲，即在宋末元初的《韞玉傳奇》也有可能用崑山腔來歌唱。

其三，崑山腔在明嘉靖年間水磨調創立以前，勢力和受歡迎的程度不如海鹽腔，所以「吳優」也有投入海鹽腔而為「海鹽子弟」的情況；這種情況反映在《金瓶梅詞話》之中。

其四，蘇州虎丘中秋曲會成為風俗，可見吳人對音樂的喜好，而嘉靖三十一年（一五五二），崑山腔用簫伴奏；「聽者辟易」，已相當的吸引人。

其五，顧堅在元末明初所改良的崑山腔，起初應當止用於清唱，而隨著南戲吳優的需要，後來應當也用於戲曲。

其六，明初劇壇，就北劇而言，十六子皆由元入明，宣德間，作者只有寧周二王。英宗正統四年（一四三九）周憲王去世後，直到憲宗成化末（一四八七），五十年間，北劇沒有一個有名氏作家，就是南戲也只有一個作《伍倫全備記》的丘濬，這是很奇怪的現象。若推究其故，則有以下三點緣故：其一，明太祖開國，尊崇儒術，士大夫恥留心辭曲。其二，永樂九年（一四一一）榜示戲曲禁令，使戲曲成為宣傳宗教與道德的工具。❸其三，

宣德三年（一四二八）嚴禁官妓，對戲曲搬演打擊頗大。❸❹也因此形成明初（一三六八—一四八七）百餘年戲曲消沉不彰的現象，而這種現象也說明了南戲諸腔在明初百年不彰不被彰顯與敘及的緣故。❸❺

崑山腔在宋末之初、明太祖洪武間與英宗天順間皆有跡象可尋已見上文，而由徐渭《南詞敘錄》又可得知世宗嘉靖三十八年之前已與海鹽、弋陽、餘姚並為南戲四大聲腔，其後則魏良輔據以創發「水磨調」（詳下文），那麼在這中間，崑山腔是否也在不斷提升，供作魏氏先驅，亦即作為「水磨調」的先聲呢？對此著者從四方面加以考察，所獲得的概念是：

其一，曲牌清唱與祝允明度新聲

「腔調」既有各種載體，其中曲牌制約性最強，最能呈現腔調人工化的藝術。但同樣是曲牌，被用於清唱和被用於戲曲便有所不同，因為清唱多由士大夫，戲曲多在庶民群眾。

而祝允明對於南戲崑山等四腔嚴厲的批評：「蓋已略無音律腔調……變易喉舌，趁逐抑揚，杜撰百端，真胡說耳。若以被之管絃，必至失笑，而昧士傾喜之，互為自譊爾。」他顯然是就清唱曲來立論的，清

❸❸　〔明〕顧起元：《客座贅語》（北京：中華書局，一九八七年），卷一〇，「國初榜文」條，頁三四七—三四八。

❸❹　〔明〕李賢：《古穰雜錄》，收入嚴一萍輯：《百部叢書集成》第三五冊，卷九四，頁六。又《明史》〈劉觀傳〉：「時未有官妓之禁。宣德初，臣僚宴樂，以奢相尚，歌妓滿前。觀私納賄賂，而諸御史亦貪縱無忌。三年六月朝罷，帝召大學士楊士奇、楊榮至文華門，諭曰：『祖宗時，朝臣謹飭。年來貪濁成風，何也？』……帝曰：『然。向使不罷劉觀，風憲安得肅。』」見〔清〕張廷玉等：《明史》（北京：中華書局，一九七四年），頁四一一六、四一八五。

❸❺　參見曾永義：《明雜劇概論‧明代雜劇演進的情勢》（北京：商務印書館，二〇一五年），頁八八—一〇五。

唱曲要「被之管絃」，那時南戲四腔顯然未有管絃伴奏。

我們從徐復祚（一五六○—一六三○）《三家村老委談》㊱、吳肅公（一六二六—一六九九）《明語林》㊲、

錢謙益（一五八二—一六六四）《列朝詩集小傳》丙集「祝京兆」條㊳可知，祝允明不止會唱曲還會演戲。他

演起戲來，連梨園子弟也自嘆弗如。而他所度的「新聲」，當時的少年都喜歡學習來歌唱。問題是他所「度」

的「新聲」究竟是什麼？從祝氏是長洲人這點來看，應當是就「崑山腔」而言，如此說來，祝氏對「崑山腔」

的改革是可能而且是盡力的。而他的「新聲」是經由「度」來創新的，則自然是憑藉他個人的「唱腔」對「崑

山腔」在藝術境界的提升。

其二，陸采《王仙客無雙傳奇》和呂天成《曲品・舊傳奇》

從錢謙益《列朝詩集小傳》丁集「陸永新案」條附見之「陸秀才采」條㊴，得知陸采籍貫長洲，又「集吳

門老教師精音律者」來歌唱所著《王仙客無雙傳奇》，而那時「精審音律」的樂師已不乏其人，他又「逐腔改

定」，期其盡善。則這時的崑山腔絕非祝允明詬病的崑山腔，應當已大大提升了。

崑山腔在魏良輔創新為水磨調之前，既已能用來歌唱《王仙客無雙傳奇》，那麼尚有哪些南戲劇作也是用

㊱〔明〕徐復祚：《三家村老委談》，《中國古典戲曲論著集成》，第四冊，頁二四三。

㊲〔明〕吳肅公：《明語林》，收入《四庫全書存目叢書》子部第二四五冊（臺南：莊嚴文化事業有限公司，一九九五年據北京圖書館藏清光緒巴陵方氏廣東刻宣統元年印碧琳瑯館叢書本影印），頁七一。

㊳〔明〕錢謙益：《列朝詩集小傳》，收入周駿富輯：《明代傳記叢刊》第一一冊（臺北：明文出版社，一九九一年），頁三二九。

㊴〔明〕錢謙益：《列朝詩集小傳》，收入周駿富輯：《明代傳記叢刊》，第一一冊，頁四三六。

崑山腔來歌唱的呢？

　　據著者考察，著《曲品》的呂天成（一五八〇—一六一八），由序文可見他將與北曲雜劇對立的戲曲作品統稱之為「傳奇」，以「傳奇」稱明人戲曲作品可以說是由他開始的。❹而他新舊傳奇的區別，實以崑山水磨調作為分野，因為從此明人傳奇才發展完成大別於宋元南戲的面貌；也因此，若以「新傳奇」為明人真正的「傳奇」，那麼「舊傳奇」就可以說是「新南戲」，實質上正是由宋元南戲過渡到明清傳奇的產物。❹這些「舊傳奇」、「新南戲」，就呂氏而言，正是指用崑山腔來歌唱的戲文。他在《曲品》卷上開頭說：

　　先輩鉅公，多能諷詠；吳下俳優，尤喜搬串。予雖不遵古而卑今，然須溯源而得委，倣之《詩品》，略加詮次，作《舊傳奇品》。❹

既是由「吳下俳優」來演唱，則焉能不屬崑山腔劇目？呂氏所列舉的「舊傳奇」有以下二十七種：

　　《琵琶》、《拜月》、《荊釵》、《牧羊》、《香囊》、《孤兒》、《金印》、《連環》、《玉環》、《白兔》、《殺狗》、《教子》、《綵樓》、《四節》、《千金》、《還帶》、《金丸》、《精忠》、《雙忠》、《斷髮》、《寶劍》、《銀瓶》、《嬌紅》、《三元》、《龍泉》、《投筆》、《五倫》。❹

這些作品可以證明用崑山腔演唱的有沈壽卿（齡）之《銀瓶》、《嬌紅》、《三元》、《龍泉》，李開先之《寶劍記》、《登壇記》。

❹〔明〕呂天成：《曲品》，《中國古典戲曲論著集成》第六冊，頁二〇七—二六三。

❹請參閱曾永義：〈論說「戲曲劇種」〉，《論說戲曲》（臺北：聯經出版事業公司，一九九七年），頁二五二—二七〇。

❹〔明〕呂天成：《曲品》，《中國古典戲曲論著集成》第六冊，頁二〇九。

❹〔明〕呂天成：《曲品》，《中國古典戲曲論著集成》第六冊，頁二三四—二三八。

其三，邵璨《香囊記》駢綺化對崑山腔之影響

另外，對崑山腔往優雅的境界提升有所助益的，是劇作的駢綺化，對此，邵璨《香囊記》可謂開風氣之先。

雖然明人本色派如徐渭和徐復祚頗不以邵璨為然，但也都謂邵璨實開明代戲曲駢綺派之端。邵氏的駢綺作風雖

然不為兩徐所認同肯定，但卻廣大影響「三吳俗子」，效法他的劇作家也不少，如沈采、鄭若庸、陸采等，於

是崑腔劇本既已駢綺化，則腔調本身便也自然地往優雅的境地去調適。也就是說崑腔在顧堅之後雖然沉寂百

餘年，但在北劇消沉南戲復興的明中葉，經由聲樂家如祝允明如陸采的美化和邵璨等駢綺作家的推波助瀾，給

魏良輔等人緊接而來的創發水磨調的工程做了非常好的準備功夫。

其四，水磨調之前崑山腔之情況

而經過這些「前奏曲」的努力，這時也就是在魏良輔創發水磨調之前的「崑山腔」已經到達何等境界了呢？

徐渭《南詞敘錄》云：

南曲固無宮調，然曲之次第，須用聲相鄰以為一套，其間亦自有類輩，不可亂也。如【黃鶯兒】則繼之
以【簇御林】，【畫眉序】則繼之以【滴溜子】之類，自有一定之序，作者觀於舊曲而遵之可也。[44]

從《南詞敘錄》觀察，南戲初起時之「鶻伶聲嗽」，「本市里之談，即如今吳下山歌、北方山坡羊」，及至「永

嘉雜劇」，「其曲則宋人詞而益以里巷歌謠」。也就是說早期的南戲尚屬「小戲」階段，樂曲的運用只是「雜

綴」演唱，當然沒有宮調，也沒有聯套；但慢慢的就有「聯曲的次第」，有如【黃鶯兒】之後必接【簇御林】，

【畫眉序】之後接【滴溜子】之類，則其聯套雛型已經完成。

[44] 〔明〕徐渭：《南詞敘錄》，《中國古典戲曲論著集成》，第三冊，頁二四一。

《南詞敘錄》又云：

今崑山以笛、管、笙、琵按節而唱南曲者，字雖不應，頗相諧和，殊為可聽，亦吳俗敏妙之事。或者非之，以為妄作。請問【點絳唇】、【新水令】是何聖人著作？⑮

可見徐氏是欣賞而肯定當時崑山腔之加入笛、管、笙、琵等管絃樂器之伴奏的，崑山腔從此脫離但有打擊樂節奏的簡陋；而管絃樂的加入也正是使得崑山腔從南戲四腔中脫穎而出的關鍵所在。《南詞敘錄》成書於嘉靖己未（三十八年，一五五九），則崑山腔加入管絃樂必在此之前。雖然徐渭又說嘉靖三十八年前後，崑山腔比起其他三腔聲勢尚且不如，止侷促於發祥地「吳中」蘇州府一隅，但「流麗悠遠」，「聽之最足蕩人」，本身已有所改革，如宋之嘌唱，於「舊聲加泛艷」，尤其伎女妙此腔調。也許這正是魏良輔等人改良後的腔調，已經出類拔萃的要廣作施為了。

小結

通過以上的探討，可知作為「腔調」而言，只要崑山有居民有語言就會產生具有一方特色的「腔調」，但一般只稱作「土音」或「土腔」，必等到具有流播他方的能力，才會被冠上源生地作為稱呼；至若見諸記載者，則其聲名與影響力必已相當可觀。而腔調之載體為語言為歌謠、小調、詩讚、曲牌、套曲等，又必須通過人之發聲器口腔傳達出來，則腔調之提升也必須經由某聲樂家「唱腔」之琢磨。因此，就崑山腔而言，其源生必與當地人群相源起。記載中的「顧堅」乃元末之聲樂家，曾以其「唱腔」改良過崑山腔；而「周壽誼」所歌的《月

⑮〔明〕徐渭：《南詞敘錄》，《中國古典戲曲論著集成》，第三冊，頁二四二。

子彎彎照幾州》，正以歌謠為載體所呈現的崑山土腔，所以明太祖視之為「村老兒」，而他既生於宋代，則可視此「土腔」於宋代即已如此。

崑山腔在明代正德之前，和海鹽、餘姚、弋陽等腔調一樣，都只有打擊樂，祝允明甚為不滿，由於他是長洲人，所以對崑山腔「度新聲」，有所改革；他的改革應當偏向散曲清唱。另外陸采更作《王仙客無雙傳奇》從戲曲上提升崑山腔的藝術。這時的崑山腔在嘉靖間已經有了笛、管、笙、琶等管絃樂的伴奏，而且在邵璨他所著的《曲品》就有二十七本之多。這時的「崑劇」或「舊傳奇」劇本都已趨向優雅化了。到了嘉靖晚葉魏良輔和梁辰魚更衣鉢相傳的作為領導人，為崑腔曲劇更進一步的改革，創為「水磨調」；我們現在所謂的「崑曲」、「崑劇」，其實指的就是「水磨調」的嫡裔。

弋陽並列為南戲四大腔調之餘，用崑山腔來演唱的明代「新南戲」劇本，被呂天成改稱作「舊傳奇」而著錄在《香囊記》的影響之下，如沈采、鄭若庸、陸采等也附庸而興起駢綺化的風氣來。於是崑山腔在與海鹽、餘姚、

結語

以上是著者對「腔調」研究的初步成果。其可進一步探討的問題一定還很多。譬如各地方源生之「土腔」各具質性韻味，其間之差別，緣何而起？「土腔」向外流播，其生命力堅強者逐次成為體系，其體系中之「腔種」如何各自呈現其特殊質性？腔調交流碰撞，往往融為複合腔調，此「複合腔調」如何相融，如何產生新質性？歌唱家可以運用其「唱腔」改良提升「腔調」之質性，其運用之技法如何？此技法又如何能發揮其改良提升之作用？何以伴奏樂器不同，腔調之質性亦隨之變異？何以腔調播入都城，往往必須調適，其調適之道如

何?何以腔調如欲廣播全國，必須向官話靠攏，而其「官話化」之現象又如何……這些問題不過順手拈來，相信讀者之疑惑尚不勝枚舉。希望在拙文之後，同道更有不斷的新發現和新見解。

第陸章 《永樂大典戲文三種》、明改本四大戲文之述評與其他明改本戲文及潮州民間戲文之簡述

引言

以上五章論述南曲戲文之背景，尤其是相關前提之探討；以下就其作家與作品，依其演進，分作《永樂大典》戲文、明人改本戲文、明人新南戲三種類型述評。

一、《永樂大典戲文三種》述評

小引

《永樂大典》是明成祖永樂年間編成的一部巨大類書，其卷一萬三千九百五十六至一萬三千九百九十一，凡二十七卷，共收戲文三十三本。此書正本約毀於明朝覆滅之時，嘉隆間重寫本亦大部毀於八國聯軍。一九二

○年葉恭綽（玉甫）得其第一萬三千九百九十一卷於倫敦古玩小鋪，內收《小孫屠》、《張協狀元》、《宦門子弟錯立身》戲文三種，抗日戰爭後又下落不明，幸有幾種鈔本及翻印本流傳。錢南揚乃根據古今小品書籍印行會的排印本於一九七九年由北京中華書局出版《永樂大典戲文三種校注》，並按時代將《小孫屠》移置最後。臺北華正書局一九八○年九月亦有錢氏校注之影印本。《古本戲曲叢刊初集》所收者，乃據北京圖書館所藏鈔本影印。

（一）戲文三種斷代

對於這三種戲文的時代，學者的看法較一致的是《張協狀元》應作於南宋，其理由是：錢南揚《宋元南戲百一錄‧總說》據戲文開場【滿庭芳】詞云：「教坊格範，緋綠可同聲」一語斷為「宋人作品」，因南宋周密《武林舊事》載，緋綠社為南宋時杭州的雜劇社。❶ 休休〈《張協狀元》戲文的編作年代〉❷，謂劇中強盜下場詩有「不許留人到四更」為宋人之口吻，又謂【菊花新】一調見周密《齊東野語》，其時代最早不過宋高宗之時。故《張協狀元》為宋人作品。今從其體製規律排場來觀察，亦應為南宋中葉以後戲文早期之作。

《張協狀元》首出【滿庭芳】謂：「《狀元張協傳》，前回曾演，汝輩搬成。這番書會要奪魁名。」第二出【燭影搖紅】又謂係「九山書會，近日翻騰」，可見它是九山書會中的才人根據已有的《狀元張協傳》改編的。九山為永嘉（溫州）的地名，今溫州城西尚有九山湖、九山寺。劇中【滿庭芳】亦云「占斷東甌盛事」，東甌

❶ 錢南揚：《宋元南戲百一錄》（臺北：哈佛燕京學社，一九六九年），頁四。

❷ 休休：〈《張協狀元》戲文的編作年代〉，《華北日報‧俗文學》第七二期（一九四八年十一月十二日）。

即為溫州之古稱。

《宦門子弟錯立身》，錢南揚《校注・前言》謂：「本戲中以河南府為南京，以東平為府。考宋金元三史〈地理志〉只有宋人如此，當出宋人手無疑。惟戲中已提到花李郎、關漢卿等金元間作家，所以時代也不會過早。蓋作於金亡之後，宋亡之前這段時間之內。」

廖奔〈南戲《宦門子弟錯立身》時代考辨〉 ❹，認為錢氏宋代說的證據不足，應是元代作品，其理由是：

其一：《錯立身》題「古杭才人新編」，《小孫屠》題「古杭書會編撰」，「古杭」應是元人的稱謂，因南宋承續北宋，不應稱杭州為「古」，且宋人文集找不到稱杭州為「古杭」的，而元人既已隔代，其著作中便常見用到「古杭的例子」。其二，劇中提到的「御京書會」，即《錄鬼簿》賈仲明序中所說的元朝大都的「玉京書會」。其三，北雜劇通例以「題目正名」二句或四句詩的末句作為戲名，《張協狀元》尚未如此，《錯立身》和《小孫屠》都以「題目」四句詩的末句為名，很可能是變化雜劇影響的格式，則其產生時代應在元朝統一之後。

朱恆夫《戲文《宦門子弟錯立身》產生於元代》 ❺ 一文，又增加五條證據：其一，劇中故事發生在金朝，第三、七、十四出中都有歌頌金皇的曲詞，可見非南宋人所作。其二，劇中有「我學那劉耍和行蹤步跡」之句，考劉耍和出名在元滅宋前後，宋亡前他不會到南宋，亦即南宋人在此之前，不會知道他。其三，此劇中無丑腳，

❸ 錢南揚校注：《永樂大典戲文三種校注》，頁一。

❹ 廖奔：〈南戲《宦門子弟錯立身》時代考辨〉，《中州學刊》一九八三年第四期，頁七六─七九。

❺ 朱恆夫：〈戲文《宦門子弟錯立身》產生於元代〉，《文學遺產》一九八六年第四期，頁四七─五一。

與元劇同。其四，元前期作品李直夫有同名雜劇，此劇可能在元統一後由古杭才人改編。其五，劇中還提到元

代後期雜劇作家鄭光祖的《放太甲伊尹扶湯》，更證明成書於元代。

至於《小孫屠》的創作時代，錢南揚《校注‧前言》謂：「原題『古杭書會』編撰。案：《錄鬼簿》卷下

蕭德祥下云：『凡古人俱概括有南曲，街市盛行；又有南戲文。』弔詞云：『武林書會展雄才，醫業傳家號復

齋，戲文南曲衡方脈。』既是書會中人，又擅長戲文，其名下所著錄的《小孫屠》應是元末明初，甚至

《試論南北曲的合流與發展》，從劇中之「合腔」、「合套」之成熟度，推斷《小孫屠》當即此戲。』⑥但孔繁信

是「明初人創作較為合理」。⑦

(二)《張協狀元》述評

《張協狀元》，錢南揚《校注》本分五十三出，演成都張協上京趕考，路經五雞山，遇盜被搶，身負重傷，

分文全無，投奔古廟，為貧女所照料。傷癒，求婚貧女被拒，後經李大公、大婆攛掇，終成夫婦。張協欲再度

上京趕考，貧女極力籌措經費，張協終成狀元，便決意丟棄貧女。太尉王德用有女勝花，欲招張協為婿，亦被

拒絕。貧女進京找尋張協，被趕出大門不予承認。貧女乃乞食而回，勝花鬱鬱而死。張協授梓州僉判，王德用

向朝廷請求出判梓州，做張協上司，以便報仇。張協赴任，再過五雞山，遇貧女採茶，劍傷於臂，幸未喪命，

李大公大婆趕來，救回古廟。王德用攜妻赴任，在五雞山古廟休息，見貧女貌似勝花，認做義女，同赴梓州。

⑥ 錢南揚校注：《永樂大典戲文三種校注》，頁一─二。

⑦ 孔繁信：〈試論南北曲的合流與發展〉，《河北師院學報‧社會科學版》一九九五年第三期，頁九八─一○三。

王德用到任，張協前來參謁，拒不接見。張協乃請譚節使調停認罪，終將義女嫁與張協，夫妻團圓。

上文說過本劇是屬於戲文中習見的「婚變戲」，只是它雖然保持《趙貞女蔡二郎》、《王魁》那樣早期戲文寫士子發跡變態而負心的故事，但卻避免了負心漢終遭天譴而命歸黃泉的結局。它務使貧女與張協終歸團圓，這也許就是九山書會才人所要「翻騰」的「別是風味」，也是當時對受苦難婦女的最大「悲憫」。可是也因此使整個情節受到很大的扭曲，為了使貧女預留餘地作為王德用的義女，竟使名利薰心、自私寡義的張協「莫名其妙」的拒收王勝花的絲鞭，絕婚豪門，與他的性格和人格產生無法「自圓其說」的矛盾。錢南揚在《戲文概論》裡雖然極力推崇：「在人物性格刻畫上，深入細微，給後來作家以良好的影響。」❽但也無法彌補這種在整個情節架構和人物扭曲上的大漏洞。

也因為《張協狀元》係屬早期戲文，所以總體觀之，便有以下一些特色：

其一，在語言上，魏建功認為它是「大輅椎輪」，「其活力充實毫不懈鬆」，「是純語言的自然表現」❾；也就是說它尚保持「俗文學」的機趣和活潑。且舉些例子看看：

譬如第二出開首生上場與末淨一段詳夢諢戲，顯然就是宋金雜劇院本的演出，末淨未上之前為「豔段」，其後可稱之為「詳夢院本」，運用許多俗語諺語，庶民性非常高。諸如此類，充滿劇中。其曲文也多似民歌俚曲，質樸無華而明白如話。但生旦之曲，有時也略具文采。如第三出旦扮貧女唱【大聖樂】：

村落無人耍廝笑，這愁悶有誰知道。閒來徐步，桑麻徑裡，獨自煩惱。

❽ 錢南揚：《戲文概論》，頁一三二。

❾ 魏建功：〈中國純文學的型態與中國語言文學〉，《文學》一九三四年二卷六號，頁九九〇。

又唱【滔滔令】：

幾番焦燥，命直不好，埋冤知是幾宵。受千般愁悶，萬種寂寥，虛度奴年少。每甘分粗衣布裙，尋思另般格調。若要奴家好，遇得一個意中人，共作結髮，夫妻諧老。

第七出生扮張協挑查裏出唱【望遠行】：

鄉關漸遠，劍閣崢嶸巔險。不慢行程，愁悶怎消遣，時聽峭壁猿啼，何日臨帝輦？步雲衢稱人心願。

第十三出貼扮勝花唱【賞宮花序】第二支【換頭】：

秋至，綵樓高，龍山聳月正輝。宴著紅裙，終夜一任眠遲。冬季賞雪，膽瓶簪梅數枝。煖閣圍坐，飲羊烹風味。須知富貴，自然嬌豔，有不搭紅粉也相宜。❿

可見本劇曲文也因人物和情境而有所調適，並非一味鄙俚。

其二，在體製規律上，最可注意的是開場，由此可使我們看到宋代戲文演出時開場的具體實例，有末腳念誦詞調，說唱諸宮調，末泥色（生），踏場數調，與後行子弟問答，以及斷送【燭影搖紅】的繁文縟節。其次所用曲牌，往往忽略標示「同前」，可見其尚保留詞的形式，正應合了徐渭所謂「宋人詞而益以里巷歌謠」的話語。而其粗細、引子過曲也未分；套式以雜綴、重頭為主要，纏令幾於未見；押韻隨口取協，隨意轉韻；排場粗糙，規矩未成立，大抵以腳色上下場為分出的基準。

其三，在表演藝術上，翁敏華〈《張協狀元》和中國戲曲藝術形式的初創〉一文謂：「很明顯的可以看出《張協狀元》中綜合了民間小戲、宋雜劇、民間舞隊、大曲樂舞、諸宮調、唱賺、說話、武術、雜耍等眾多伎

藝；也因此後世戲曲『唱念做打』的表演藝術四因素，在《張協狀元》那樣的戲文中業已齊全，而且對後世戲曲也產生了五種影響：1.公開題旨，公開劇情，承認戲是假扮的；2.腳色改扮及其寫意特性；3.虛擬表演及其演變；4.靈活的時間空間調度；5.獨特的演員、腳色、觀眾三角關係。從而認為《張協狀元》是『千百年來中國戲曲美學原則和藝術規律的始端』。[11]對此，金寧芬在《南戲研究變遷》中說：「《張協狀元》只是表現並反映了早期南戲的某些藝術形式和特點，而不是開創了南戲的藝術形式。」[12]這樣的話較為中肯，因為《張協狀元》不過是僥倖流存下來的一部早期戲文而已，不能以偏概全。

（三）《宦門子弟錯立身》述評

《錯立身》是節本，頗有失枝脫節之處。錢南揚將它分為十四出，演金朝河南府完顏同知的兒子延壽馬與東平散樂王金榜戀愛，招王金榜來書房幽會，為完顏同知撞破，盛怒之下，將王氏一家驅出境外。延壽馬也被禁閉，憤欲自盡，監視他的狗兒都管同情他，把他放走。延壽馬走南投北，典盡所有，終於找到了王金榜。經王父嚴格考驗，見他精通各門技藝，才招他為婿，加入劇團。後來完顏同知奉旨河南採訪，召劇團演戲解悶，意外中得與兒、媳相遇，允許兒子娶王金榜為妻，一家團圓。

⓫ 翁敏華：〈《張協狀元》和中國戲曲藝術形式的初創〉，《上海師範學院學報》一九八三年第四期，頁四二—五一。另外如郭亮〈早期南戲表演藝術探源——《張協狀元》剖析〉（《戲劇藝術》一九八二年四期）、藝丁〈《張協狀元》的歷史價值〉（《戲文》一九八二年五期）、滕振國〈《張協狀元》研究〉（《江西大學學報》一九八四年一月）等等也有類似的看法。

⓬ 金寧芬：《南戲研究變遷》，頁三四。

此劇在反映的主題思想上，頗為學者所認同。錢南揚《戲文概論·內容》認為《錯立身》是「一首歌頌婚姻自由的詩篇，是一篇反對古代門第觀念的抗議書。」⑬錢氏非常稱讚延壽馬的叛逆性格，有勇氣跨越他與王金榜在身分上的鴻溝，而王金榜也不嫌棄延壽馬的落魄，其始終如一的堅貞愛情也是值得歌頌的。程學頤〈《宦門子弟錯立身》重注〉中也說：「在宋元南戲中，它以新穎的題材、嶄新的人物、深邃的思想而別開生面，令人矚目。」「這在中國古典戲曲中，卻是別樹一幟的首創之作。」⑭

在人物刻畫上，鄭振鐸《插圖本中國文學史》以《曲江池》鄭元和的父親來和此劇的完顏同知相比，認為完顏同知在邂逅兒、媳之後即表思子之情並即承認他們的婚姻，「似較鄭元和的父親的打子棄屍，及至元和中了舉，做了官，方才廝認他為子的事，更為近于人情，合于情理」。⑮也就是說完顏同知是個活生生有血有淚的人物，他雖然重視門第，但也眷戀父子之情，並不像鄭元和父親那樣的冷血殘酷。

由於此劇題目《宦門子弟錯立身》中有一個「錯」字，也引起了學者的討論。錢南揚《戲文概論》謂：「大概作者一方面接受了市民階層的思想意識，故對延壽馬和王金榜的自由結合加以歌頌；另一方面又受了封建正統思想的影響，瞧不起職業演員，覺得以宦門子弟去當演員，是不對的，故在題目中間輕易地下了個『錯』字。」錢氏說那是「自相矛盾」的。而程學頤〈《宦門子弟錯立身》重注·前記〉中以〈錯立身中無錯事〉小標題專論此事，周貽白《中國戲劇史長編》⑯和金寧芬《南戲研究變遷》認為劇名用「錯立身」是「反

⑬ 錢南揚：《戲文概論》，頁一三三。

⑭ 程學頤：〈《宦門子弟錯立身》重注〉，《藝術研究資料》第八輯（一九八二年《南戲研究專輯》），頁六六—六七。

⑮ 鄭振鐸：《插圖本中國文學史》（北京：人民文學出版社，一九八二年），頁六九二。

話」。

⑰對此，個人以為《宦門子弟錯立身》是古杭才人編寫當時的一件社會新聞，此新聞必然相當轟動，流播眾人之口，劇本內容一方面寫實也一方面反映庶民的歌頌和願望；但劇目標題則已不由自主的流露了當時社會普遍的價值觀，兩者之間其實可以並存，無須以「矛盾」相責；更無須牽強的以「反話」來解說。

本劇在套式排場運用上，較諸《張協狀元》，可以看出有所發展和前進，譬如第五出延壽馬與王金榜書房幽會被完顏同知撞見，即移宮轉調分為兩場，前者為北仙呂和南越調合腔，後者為疊【鎖南枝】四支為套：排場已屬分明。第十二出延壽馬投南奔北找到王金榜，此出用曲十五支，開首用北越調【鬥鵪鶉】、【紫花兒亭】二支演延壽馬路途落魄，其次雙調引子【四國朝】、中呂過曲【駐雲飛】四支演延壽馬與王金榜相見，北越調【金蕉葉】、【鬼三台】、【調笑令】、【聖藥王】、【麻郎兒】、【么篇】、【天淨沙】、【尾聲】等北套八曲演王父考驗延壽馬的演藝能力。本出前後用北曲，中間用南曲，亦屬南北合腔，而移宮換調，排場頗為分明。至若押韻，應屬「隨口取協」，若律以《中原音韻》，則齊微、魚模、支思混押。其四支【駐雲飛】係屬隻曲成套，分由生、旦、淨（茶博士）各唱一支，第四支生旦分唱，所協韻部分為皆來、歌戈、齊微、尤侯，這種保留民間小調特色的押韻法，是後來套數所沒有的。

又本劇也有一些戲文初級文士化的現象，譬如第二出生腳上場的自報家門：

自家一生豪放，半世疏狂。翰苑文章，萬斛珠璣停腕下；詞林風月，一叢花錦聚胸中。神儀似霽月清風，

⑯周貽白：《中國戲劇史長編》（北京：人民文學出版社，一九六〇年），周氏云：「其命名『錯立身』意指其追隨演劇女藝人，置身戲班，像走錯了道路，但彼此終於團圓，官宦家庭之間阻則歸失敗，由此可以看出作者的意向，在使官宦之家向路歧人投降，以當時情況而言，應予以承認其進步意義。」（頁一六一）

⑰金寧芬：《南戲研究變遷》，頁一三九。

雅貌如碧梧翠竹。拈花摘草，風流不讓柳耆卿；詠月嘲風。文賦敢欺杜陵老。

像這樣的駢文，必然出諸有古典文學素養的才人才下得了筆。再看第九出寫路途景色的一些曲子：**⑱**

【八聲甘州】（卜上唱）子規兩三聲，勸道不如歸去，羈旅傷情。花殘鶯老，虛度幾多芳春。家鄉萬里，煙水萬重，奈隔斷鱗鴻無處尋。一身，似雪裡楊花飛輕。

【同前換頭】（旦）艱辛，登山渡水，見夕陽西下，玉兔東生。牧童吹笛，驚動暮鴉投林。殘霞散綺，新月漸明，望隱隱奇峰鎖暮雲。泠泠，見溪水圍繞孤村。

【解三酲】（末）奈行程路途勞頓，到黃昏轉添愁悶。山回路僻人絕影，不覺長歎兩三聲。（旦）望斷天涯無故，便做鐵打心腸珠淚傾。只傷著，蠅頭微利，蝸角虛名。**⑲**

像這樣的曲子堪稱清麗而情景交融，足以動人心懷，也必須有古典文學素養的才人才作得出來。看來戲文到了元代也有逐漸文士化的現象，有此現象，到了元末也才能有像高則誠《琵琶記》那樣的作品。至其用韻之真文、庚青、侵尋相混，也是戲文的普遍現象。

此劇另外的重要價值在戲曲史料的保存，如路歧人生活的描寫，南北曲的合用見於上舉第五出和第十二出，戲文、雜劇、院本的劇目，以及御京書會才人之兼寫掌記，戲曲所用之樂器主要為鼓笛等，都極為寶貴。

⑱ 錢南揚校注：《永樂大典戲文三種校注》，頁二二一。

⑲ 錢南揚校注：《永樂大典戲文三種校注》，頁二三九。

(四)《小孫屠》述評

《小孫屠》錢氏分二十一出，演開封孫必達、必貴兄弟，上有老母，必達讀書無成，必貴屠宰為生。必貴提刀弄斧而性情純孝，奉養老母。必達遇伎女李瓊梅，一見傾心，娶以為妻。必達意志消沈，終日飲酒解悶，必貴勸之，不聽。瓊梅與舊識開封府令史朱邦傑在家飲酒，暗通款曲，為必貴撞破。必達昏懦，不辨是非。必貴侍老母往東嶽還願，必達送母上路，次日才回。其間瓊梅與邦傑殺死婢女梅香，割其首級，必達昏懦，穿上瓊梅衣服，隱藏瓊梅，邦傑乃告官謂必達殺妻。開封府尹因將必達下獄，屈打成招。必貴母客死途中，必貴攜骸骨歸，已家破人亡。邦傑又設計陷害必貴（此處原文被刪，情節不明），將必達放出。必貴在獄中被盆弔而死，棄屍荒郊。必達前去收屍，必貴卻已復甦。兄弟在回家途中，無意中遇到瓊梅，瓊梅驚以為鬼，乃透露奸謀。於是扭住瓊梅、邦傑向開封府喊冤，時府尹已換為包拯，案情大白，惡人終為梅香償命。

本劇係屬「公案劇」，[20]「其必當為摘奸發覆，洗冤雪枉的故事劇無疑」。宋人話本中已不乏公案故事。鍾嗣成《錄鬼簿》著錄元雜劇四百餘種，公案劇占十分之一以上。元戲文也有不少公案劇，本劇之外，如《殺狗勸夫》、《何推官錯勘屍》、《曹伯明錯勘贓》、《包待制判斷盆兒鬼》、《神奴兒大鬧開封府》等劇都是。

本劇產生的背景如同元雜劇的公案劇，有非常濃厚的政治社會因素，對此，請參閱論元雜劇之章節。

若論本劇之人物，則前開封府尹是個心中要作清官卻被胥吏操縱的昏官，朱邦傑是元代戲曲中惡吏的典型，李瓊梅雖是負面的伎女形象，但實由於她出身樂籍加上黑暗的社會環境而形成她反覆複雜的性格，她既有

⑳ 此為鄭振鐸為「公案劇」下的定義，見所著〈元代「公案劇」產生的原因及其特質〉，原載《文學》二卷六號，署名「何謙」，收入《中國文學研究》（北京：人民文學出版社，二〇〇〇年），頁四六五。

從良上進之心，卻也因為意志薄弱而受誘於惡吏朱邦傑而與之狼狽為奸，其無知無識又心地險毒，實令人既悲憫又鄙惡。至於孫氏兄弟，則必達是元代落魄文人的模樣，「百無一用是書生」，必貴雖係市井中人，卻是血性漢子，兄弟之間已自然有鮮明的對比。

再就本劇的文學來觀察，鄭振鐸《插圖本中國文學史》有云：

觀《小孫屠》一作，文辭流暢、純正，毫無粗鄙不通之處，便知決不是出於似通非通的三家村學究或略識之無的賣藝者之手的。……曲文說白都極為明白易曉，確是要實演於民間的，或竟出於民間的一部著作。全戲中說白極少，幾乎唱句便是對白。㉑

可見鄭氏對本劇的曲文是相當欣賞肯定的，他認為已脫離了早期民間戲文的粗鄙和似通非通，而達到明白易曉、流暢純正的境地。這也就是我們上文說過，戲文到了元代，就《錯立身》和這本《小孫屠》來看，已有初步文士化的現象，而此時的文人必也是落拓於書會中的才人，因為這樣的才人既有文學的素養，又有富於庶民生活的體驗，才成就了這樣俗中帶雅的作品。且引述一些例子來看看：

第三出旦扮李瓊梅上場唱【破陣子】：

自憐生來薄命，一身誤落風塵。多想前緣慳福分，今世夫妻少至誠，何時得稱心。㉒

其實白有云：

自恨身如柳絮，無情枉嫁東風。貌若春花。空噓白晝。幾度沉吟彈粉淚，對人空滴悲多情。㉓

㉑ 鄭振鐸：《插圖本中國文學史》，頁六八八─六八九。

㉒ 錢南揚校注：《永樂大典戲文三種校注》，頁二六五。

㉓ 錢南揚校注：《永樂大典戲文三種校注》，頁二六五。

又本出【刮鼓令】生上場同唱：

花影漸移，紅日相將墜。對花一恁拚沉醉，共插著花幾枝。花籃轎兒香韻奇，花陰柳下人漸稀。當歌對酒釃釃地，教人道醉扶歸。[24]

第七出末扮孫必貴唱北曲【一枝花】：

山遙江水長，人遠天涯近。去馳登紫陌，地邐踐紅塵。自離家鄉，寂寞無人問，朝朝愁悶損。雖然路上堪行，俺則是心中未穩。[25]

第十五出生扮孫必達擔枊上唱【金瓏璁】：

清平天地裡，是我屈死難當，哽咽淚汪汪。親娘無信息，共我兄弟何方？不道我落在牢房。[26]

舉此可以概見其餘，也可以說明鄭氏頗有見地。

最後看本劇的體製規律，較諸《錯立身》似又近一步。其開場題目四句之後用詞【滿庭芳】二闋，以開後世戲文一以虛籠大意，一以臚括本事之例，倘二詞異調，則直為格式矣。而【滿庭芳】有云：「想向梨園格範，編撰出樂府新聲。」也說明了本劇在傳統的戲曲規律中要有所創新，這「創新」應指北曲、合套的運用。合套的運用，如第七出末唱北曲【一枝花】短套，第九出旦唱【新水令】合套，第十四出末唱【端正好】合套，第十八出梅香唱南北合腔。其章法雖尚未整秩，唱法亦未有北獨唱南獨唱分唱皆可而未可一腳獨唱南北之規律，

[24] 錢南揚校注：《永樂大典戲文三種校注》，頁二六七。
[25] 錢南揚校注：《永樂大典戲文三種校注》，頁二七八。
[26] 錢南揚校注：《永樂大典戲文三種校注》，頁三一一。

但已可見北曲「新聲」大量注入南曲戲文之中。

而無論如何，《小孫屠》也自然保持戲文舊規，譬如第三出旦連唱兩支正宮引子【破陣子】，此出尾聲用中呂引子【粉蝶兒】替代。第九出合套之前後尚有南曲套數，總共十九支曲子，亦屬罕見。但其排場移動，頗為分明，第十出、第十四出排場轉換亦稱自然；可知「移宮換羽」與排場的關係，《錯立身》與此劇正逐漸形成之中。金寧芬《南戲研究變遷》謂「《小孫屠》場次安排上，先後有序，前後也有照應。但最後幾場戲，寫得比較粗率，李瓊梅坦白罪行，包拯斷案都太容易了」。❷所言誠是。

小結

總觀《永樂大典戲文三種》，《張協狀元》時代最早，當為戲文成立不久的南宋中葉作品，因之結構鬆懈，關目布置方面，為使貧女與張協團圓致使發生扭曲不近情理的現象，都可以看出手法捉襟見肘的地方；但人物之塑造，如貧女之勤勞忠實，則頗為鮮明；曲文之語言，則樸素活潑，充滿鄉土風味。到了《錯立身》、《小孫屠》，不止開始使戲文「北曲化」，合腔、合套、純北套，逐漸注入戲文中，而且曲文賓白也有慢慢「文士化」的現象，有些曲子也相當清麗純正。但是，青木正兒《中國近世戲曲史》卻說：

三種中《小孫屠》、《宦門子弟錯立身》為短篇，曲多白少，《張協》為長篇，科白多，冗漫使人生倦。三種曲辭，都平凡少力，多不足觀。關目佳者，雖往往有之，然排場之法幼稚，而不知運用方法。如以文學的價值論之，與北曲雜劇真有霄壤之差。觀于此，元代南戲之為北劇壓倒不振者，非偶然也。於此

❷ 金寧芬：《南戲研究變遷》，頁一四八。

益見《琵琶記》、《拜月亭》之有價值，明人多以《琵琶記》為南戲中興之祖，良有以哉！**❷**

可見青木氏不是站在俗文學和戲文初起的立場來加以批評，他是以《琵琶》、《拜月》為指標所做的衡量，所以就不免顯得嚴苛了。

青木氏所說的「排場之法幼稚」，是不爭的事實。因為「排場」是戲曲結構藝術的極致，要到清人《長生殿》才達到「無懈可擊」；既為戲文早期之作，自然難免「幼稚」。而如果我們再進一步觀察，這時的曲牌，如前文所述，「性格」未明，所以引子、過曲往往未分，以致有《小孫屠》第五出生、末唱【光光乍】的現象；套式結構雖或取法前代，但自由度很大，；又這時腳色所充任的人物，於劇中但有主次之分，於人物的忠奸，善惡之類別也未如明代以後之定型。譬如張協為負義之士子，孫必達為貪花戀酒之書生，皆非正面人物，而皆以生扮飾；李瓊梅為青樓伎女，心狠手辣，而竟以旦扮飾。這在明以後是不可能的現象。

但無論如何，《戲文三種》的發現，《張協》使我們真切的看到早期戲文的面貌，《錯立身》、《小孫屠》也使我們看到早期戲文本身逐漸演進的跡象，即就出數而言，長短變化的幅度還相當的大。凡此在戲曲發展史上都是很重要的。錢南揚在《校注·前言》中也說：

戲文遭明人妄改，弄得面目全非。自《戲文三種》、《元本琵琶記》、《成化本白兔記》等相繼發現，我們才認識了戲文的真面目，和明清傳奇有那些不同，知道了它的發展過程。在《戲文三種》中更有許多古劇資料：如《張協》中宋雜劇和斷送的實例，許多後世所無的曲牌；《錯立身》中提到金院本和拴搐的演出，許多後世已失傳的戲文名，以及演員衝州撞府的艱苦生活；都是非常可貴的。不但如此，《戲

❷ 〔日〕青木正兒原著，王古魯譯著，蔡毅校訂：《中國近世戲曲史》（北京：中華書局，二〇一〇年），頁六九─七〇。

文三種》未經明人妄改，也是研究宋元語言的第一手資料。㉙

據此，我們更加可以肯定《戲文三種》在戲曲史上的意義和價值。

二、明改本四大戲文述評

小引

《荊》、《劉》、《拜》、《殺》明清人並稱為明初四大傳奇。因為明清人對「傳奇」的名義模糊，又不知宋元有戲文，所以如此誤稱，其實它們應是宋元四大戲文，是我國戲曲史上的傑出之作。《荊》指《荊釵記》；《劉》指《劉智遠》，即《白兔記》；《拜》指《拜月亭》又稱《幽閨記》；《殺》指《殺狗記》。由於這四大戲文皆經明人篡改，已經大失本來面目，它們在體製格律上與明人所著戲文相接近，也成為明戲文的典範，為明嘉靖崑山水磨調化的「傳奇」作了過渡的鋪排。清代《曲海總目提要》卷四，「白兔」條云：

元明以來，相傳院本上乘，皆曰《荊》、《劉》、《拜》、《殺》……又曰《荊》、《劉》、《蔡》、《殺》，《蔡》謂《琵琶》也。樂府家推此數種，以為高壓群流。李開先、王世貞輩議論，亦大略如此。蓋以其指事道情，能與人說話相似，不假詞采絢飾，自然成韻，猶論文者謂西漢文能以文言道世事也。㉚

㉙ 錢南揚校注：《永樂大典戲文三種校注》，頁三。

㉚ 清代無名氏編撰《樂府考略》成書約在清康熙五十四年至六十一年（一七一五—一七二二）之間，原本殘缺，經近人董

由此也可以概見四大戲文被公認「上乘」的地位，乃以其尚保持樸質自然的本色，猶不失戲文的本質。而明清時期各劇種的戲班皆有所謂「江湖十八本」，亦即戲班必備的「看家戲」㉛，而皆以四大戲文為首，亦可見其流行與演出之普及。

康蒐集整理，王國維、吳梅、陳乃乾、孟森等校訂。一九二八年上海大東書局排印刊行，因董康以為《樂府考略》即黃文暘《曲海》所據之藍本，故出版時改題作《曲海總目提要》，凡四十六卷，共得雜劇、傳奇六百八十五種，除去複出的《元宵鬧》一種，實得六百八十四種。《曲海總目提要》有一九二八年上海大東書局鉛印本，劇目不分雜劇、傳奇的類別，無索引。一九五九年人民文學出版社的重排本，始區分類別，附索引，對原書的疏訛也作了考訂。二〇〇九年黃山書社據大東書局鉛印本校點出版，收入《歷代曲話彙編》中。一九五九年，北嬰（杜穎陶）編撰了《曲海總目提要補編》，從不同傳本的《傳奇彙考》中編輯了本書所漏收或文字不同的劇目七十二種，又對本書作了二百多條補充和修正。本書據《歷代曲話彙編》本。〔清〕無名氏編：《曲海總目提要》，收入俞為民、孫蓉蓉編：《歷代曲話彙編‧清代編》（合肥：黃山書社，二〇〇八年），卷四，頁一六四。

〔明〕沈璟：《博笑記》第一六齣演《諸蕩子計賺金錢》有以下一段戲：
（淨，小丑）請問足下記得多少戲文？北【寄生草】（小旦）我記得《殺狗》和《白兔》。（眾）孫華咬臍郎。（小旦）《荊釵》《拜月亭》。（眾）都好。（小旦）《伯喈》、《蘇武》和《金印》。（眾）妙。（小旦）《雙忠》、《八義》分邪正。（眾）是了。（小旦）尋爹母皆獨行。（淨）尋爹的是周瑞龍。（二丑）尋母的是黃覺經。（小旦）《精忠》岳氏孝休徵。（眾）《精忠記》是岳傳。（小旦笑白）休徵是誰呢？（小丑）《嗅經》麼?是我爛熟的。（小旦）又來打諢。（小丑）這是花臉的本等。（淨丑）這個想不起。（小旦）王祥表示休徵。（眾）是了。《臥冰記》，再呢?（小旦）還記得《綵樓》、《躍鯉》和孫臏。

以上所舉戲文十四種，正以四大戲文為首。見徐朔方輯校：《沈璟集》（上海：上海古籍出版社，一九九一年），頁七四五。

(一)《荊釵記》

1.作者與版本

《荊釵記》作者有兩說：

其一以為是宋丞相史浩（一一○六—一一九四）或其門客、子姓所作。執此說者首見明李日華（一五六五—一六三五）《紫桃軒雜綴》卷四云：

玉連，王梅溪先生十朋之女。孫汝權，宋進士，先生之友，敦尚風誼。先生劾史浩八罪，汝權實慫恿之。史氏所最切齒，遂妄作《荊釵》傳奇，故謬其事以蟻之耳。③

又見清勞大輿（生卒不詳，順治八年〔一六五一〕舉人）《甌江逸志》云：

史氏切齒，遂令門客作此傳以蟻之。③

再見清褚人穫（一六三五—一六八二）《堅瓠集》丁集卷二「孫汝權」條，引劉鴻書《聽雨增記》云：

史氏子姓怨兩人刺骨，遂作《荊釵記》，以玉蓮為十朋妻，而汝權有奪配事，其實不根之謗也。③

這三段記載顯然是一路衍生下來的，明人喜以「諷刺報怨」來解釋戲文創作的動機，其例有如《琵琶記》；也因此焦循（一七六三—一八二○）便考史浩之為人而提出質疑，其《劇說》卷二云：

③ 〔明〕李日華：《紫桃軒雜綴》，收入《四庫全書存目叢書》子部雜家類第一○八冊（臺南：莊嚴文化事業有限公司，一九九五年），頁二九。

③ 〔清〕勞大輿：《甌江逸志》，收入《烏石山房文庫》（清嘉慶四年重刊本），頁一。

③ 〔清〕褚人穫：《堅瓠集》（杭州：浙江人民出版社，一九八六年據柏香書屋校印本影印），丁集，卷二，頁一四。

按：史載陳之茂嘗毀史浩，浩擬之茂進職，上曰：「卿以德報怨邪？」曰：「臣不知有怨，若以為怨，

而以德報之，是有心也。」浩寬厚如此，何其容獨惡於龜齡而見諸詞曲耶？㉟

史浩在宋孝宗時官至右丞相，龜齡為王十朋之字，一位是宅心仁厚的賢相，一位是「布上恩，恤民隱」的好官，

何至於使史浩切齒而見諸詞曲，所以王季烈《螾廬曲談》卷四〔餘論〕直謂「以此記為宋史浩作，最屬無稽」。㊱

其二，或謂丹邱生，或謂柯丹邱。按呂天成《曲品》原有萬曆間刻本，但已不傳；後來傳本皆係鈔本，都

和高奕《新傳奇品》、無名氏《古人傳奇總目》混合一起，至《中國古典戲曲論著集成》才把《曲品》兩卷作

一書，《新傳奇品》另作一書，《古人傳奇總目》則附錄於《新傳奇品》之後。今按《古人傳奇總目》曾習經

抄本《荊釵》下，題「丹邱生作」；北京大學圖書館所藏清河郡抄本和曲苑本都作「柯丹丘作」。明凌濛初《南

音三籟》、清黃文暘《重訂曲海總目》、焦循《劇說》、姚燮《今樂考證》等皆謂《荊釵記》為「柯丹邱作」。

而「柯丹邱」究竟何許人？按清初抄本無名氏《傳奇彙考標目》卷上：

格九思，字敬忠，別號丹邱子。文宗朝仕為奎章閣鑒書博士。《荊釵》舊傳為格丹邱之作。或云史浩門

客所撰。未辨孰是，姑闕疑焉。㊲

按元代有柯九思，為書畫家，字敬仲，號丹邱生，台州仙居人。生於元世祖至元二十七年（一二九○），卒於

㉟ 〔清〕焦循：《劇說》，《中國古典戲曲論著集成》第八冊（北京：中國戲劇出版社，一九五九年），頁一○八—一○九。

㊱ 王季烈：《螾廬曲談》（臺北：臺灣商務印書館，一九七一年），頁一○。

㊲ 〔清〕無名氏：《傳奇彙考標目》，《中國古典戲曲論著集成》，第七冊，頁一九三。

惠宗至正三年（一三四三）。文宗時置奎章閣，授學士院鑒書博士，亦善為墨竹。所著有《任齋詩集》。可見《傳奇彙考標目》蓋因《荊釵記》有柯丹丘作之說，而柯九思號丹邱生，乃附會在柯九思身上，但卻把「柯」錯成「格」，「仲」誤作「忠」。只是柯九思是個書畫家，並沒有製曲編戲的跡象，在身分專長上不同，所以傅惜華〈《荊釵記》南戲的作者與版本問題〉一文認為柯丹邱與柯九思並非一人。

後來王國維先生（一八七七─一九二七）以為丹邱生係明初寧獻王朱權。其《曲錄》卷四云：

《荊釵記》一本（六十種本）明寧王權撰。明鬱藍生《曲品》題柯丹邱撰。黃文暘《曲海目》仍之。蓋舊本當題丹邱先生，鬱藍生不知丹邱先生為寧獻王道號，故遂以為柯敬仲耳。[38]

按呂天成（約一五七三─一六一九，鬱藍生為其別號）《曲品》所列「妙品一 《荊釵》」未標示作者為「柯丹邱」，蓋靜安先生將《古人傳奇總目》所載，誤屬《曲品》；再由「遂以為柯敬仲」一語，亦可見認為柯丹邱即柯九思。

靜安先生此說一出，影響頗大，姚華、鄭振鐸《插圖本中國文學史》、吳梅《顧曲麈談》等莫不從之，但青木正兒《中國近世戲曲史》、蔣瑞藻《小說考證》等表示懷疑。傅惜華更說：

從明清兩代許多的文史傳記書籍裡，向來沒有發表過關於朱權編製南戲的片言隻語，更絕對的沒有創作過《荊釵記》傳奇的記載。王氏《曲錄》既然不能夠提出其它有力的證據來，那麼王氏的這種推論，未免近於武斷；要說《荊釵記》傳奇的劇作者是朱權，恐怕是難以成立的。[39]

錢南揚《戲文概論》亦說王氏「一無佐證，未免武斷」。❹金寧芬《南戲研究變遷》亦云：

元代以「丹邱」為道號者，尚有人在（如柯九思、王伯成），安知此「丹邱生」就一定是寧獻王朱權呢？

說朱權生於明洪武十一年，卒於正統十三年，而徐渭《南詞敘錄》謂《王十朋荊釵記》為「宋元舊編」，

《南曲九宮正始》亦云《王十朋》為元傳奇，明人朱權又怎能作此「元傳奇」？❹

諸家對王氏的反駁皆振振有詞，而平正通達，所以現在一般已不取王氏之說。那麼《荊釵記》的作者到底是何

等樣的人呢？對此，傅惜華舉張彝宣《寒山曲譜·譜選古今傳奇散曲集總目》於《王十朋荊釵記》下注：

「《雍熙樂府》六種之第二種，吳門學究，敬先書會柯丹邱著。」❹傅氏認為張此說必有根據。張氏當日採

選的版本是久已失傳的宋元南戲六種匯刻本《盛世群賢雍熙樂府》裡所收的第二種，其輯印時間較早，當較可

靠。傅氏據此考知四事：1.《荊釵記》是元人柯丹邱的作品；2.柯丹邱是「敬先書會」的才人；3.柯丹邱可能

是吳門（江蘇吳縣地方）的人士；4.柯丹邱或許是一位私塾裡的教書先生，所以稱他做「吳門學究」。錢南揚

《戲文概論》亦取此說。

由於傅氏的依據較為切實，推論亦合理，因此我們採取這樣的結論：《荊釵記》的作者叫柯丹邱，名字不

詳，丹邱應當是他的號，他是元代江蘇吳縣人，是位以教書為業的落拓士子、書會才人。

❸⁹ 傅惜華：〈《荊釵記》南戲的作者與版本問題〉，《戲劇論叢》一九五七年第一輯，後收入《傅惜華戲曲論叢》（北京：文化藝術出版社，二○○七年），頁二三一—二四九。

❹⁰ 錢南揚：《戲文概論》，頁八六。

❹¹ 金寧芬：《南戲研究變遷》，頁二一六。

❹² 〔清〕張彝宣輯：《寒山堂新定九宮十三攝南曲譜》，收入《續修四庫全書》，第一七五○冊，頁六四三。

然而孫崇濤在〈明人改本戲文通論〉一文裡，認為：「研究明人改本戲文的各類版本及有關文獻，有助於我們進一步理清清戲曲作者的真實情形，區分哪些作品是某人獨創或首創的，哪些作者僅是改編者，哪些作者是出於文獻的訛記訛傳，以識別魚龍混雜的戲曲記載材料。」[43]由於孫氏重視「鑑別戲曲版本」，深入研究他所謂的「明人改本戲文」，因此每有發明，他對此觀點，舉《荊釵記》為例，說：

如《荊釵記》，幾種明刊本（嘉靖姑蘇葉氏刻本、萬曆刻屠赤水評本、明末汲古閣刻本等），共同保留著有關溫州的街巷、地名以及為溫州所獨有的方言用語，表明此戲可能出自溫州作者的手筆；《荊》劇原是溫州作者寫溫州人物（王十朋）故事的戲文。李景雲（見《南詞敘錄・本朝》目注）、溫泉子（見嘉靖姑蘇葉氏刻本《原本王狀元荊釵記》卷首署）、吳門學究敬仙書會柯丹邱（見《寒山堂曲譜・總目》注）等，只不過是不同時期和不同刊本的《荊》劇改訂者。[44]

也就是說：《荊釵記》的作者應是一位溫州人士無名氏，刊本所記載的人名，像李景秀、溫泉子、柯丹邱不過是明代不同時期不同刊本的改訂者而已。孫氏的見解和唐湜在《民族戲曲散論・南戲探索・五、《荊釵記》的作者是誰？——兼及崑曲誕生的歷史》的結論說《荊釵記》的作者「不是一個人，而是一代代的民間戲曲作家」。[45] 就整體現象而言，頗有異曲同工之妙；而這種現象，往往也是俗文學名著的共同歸趨。

說到《荊釵記》的版本，首先再引一段孫崇濤在〈明人改本戲文通論〉中的話語：

[43] 孫崇濤：〈明人改本戲文通論〉，收入：《南戲論叢》（北京：中華書局，二〇〇一年），頁二一七。

[44] 孫崇濤：〈明人改本戲文通論〉，頁二一八。

[45] 唐湜：《民族戲曲散論》（上海：上海古籍出版社，一九八七年），頁五二一。

凡今之所見所謂「宋元戲文」，嚴格衡量，十之八九，屬「明人改本戲文」，即「宋元舊篇」經明人重製而供演，竄改而付印者。這類作品，已經濃厚滲透明人的思想意識，反映的已是明代的演劇形態，應當跟原有的宋元戲文有所區別。它們可以作為我們追蹤研究宋元南戲的依據，但不可與宋元戲文等量齊觀，同日而語。除明刊「五大戲文」外，他如《金印》、《東窗》、《破窯》、《三元》、《孤兒》、《胭脂》、《尋親》、《白袍》、《金釵》等等明刊本（或明鈔）各記，莫不如此。[46]

有了這個前提之後，我們來看看《荊釵記》的版本。金寧芬在《南戲研究變遷》[47]中據傅惜華〈《荊釵記》南戲的作者與版本問題〉，葉子銘、吳新雷〈《荊釵記》南戲演變初探——兼與傅惜華、趙景深兩先生商榷〉[48]，羅錦堂《錦堂論曲‧流落西班牙的四大傳奇》[49]等文所提到的版本，共得以下九種：（依年代序列）

1. 《新刻原本王狀元荊釵記》二卷，署「溫泉子編集，夢仙子校正」，明嘉靖姑蘇葉氏刊本。已影印收入《古本戲曲叢刊初集》。

2. 《摘匯奇妙戲式全家錦囊荊釵》二卷，明嘉靖時徐文昭編輯，進賢堂梓行。今藏於西班牙聖勞倫佐圖書館。

3. 《新刻出像音注節義荊釵記》四卷，殘缺本，明萬曆前期金陵唐氏富春堂刻本。

[46] 孫崇濤：〈明人改本戲文通論〉，《南戲論叢》，頁一〇六。

[47] 金寧芬：《南戲研究變遷》，頁二一八——二二〇。

[48] 葉子銘、吳新雷：〈《荊釵記》南戲演變初探——兼與傅惜華、趙景深兩先生商榷〉，《文匯報》一九六一年十一月二十九日。

[49] 羅錦堂：《錦堂論曲》（臺北：聯經出版事業公司，一九七七年），頁二七〇——三〇九。

4.《節義荊釵記》四卷，明萬曆十三年金陵世德堂刻本。藏於日本阿波國文庫。

5.《重校古荊釵記》二卷，明萬曆後期繼志齋刻本。北京圖書館藏。

6.《古本荊釵記》二卷，明萬曆後期所刻屠赤水批評本。已影印收入《古本戲曲叢刊初集》。

7.《李卓吾先生批評古本荊釵記》，明萬曆後期刻本。藏於北京圖書館。

8.《定本荊釵記》二卷，明汲古閣刻印《六十種曲》本。

9.《荊釵記》二卷，暖紅室翻刻汲古閣本。

金氏謂：以上各種版本，從情節歧異看，可分兩類，主要區別在劇末相會的處理上。根據李卓吾批評本後附《補刻舟中相會舊本荊釵記八出》及李氏近百條批評，可知古本作「舟中相會」，而改本作「玄妙觀相逢」。其餘國內版本均以「玄妙觀相逢」結尾，距古本較遠。但汲古閣本則在福建安撫使的筵席上方才真正團圓。嘉靖末《王狀元荊釵記》是國內現存版本中最早情節也近古本的改編本。富春堂本亦屬「舟中相會」一類。其

2.內容與思想

《荊釵記》演宋王十朋，浙江溫州人，與寡母貧居度日，有才學，魁鄉試。鄉紳錢流行有女及笄，名玉蓮。王母以荊釵聘之。十朋之同學孫汝權，資富才劣，悅玉蓮，託流行之妹張媽媽，以金釵一對，銀四十兩，亦來議婚。玉蓮母貪財欲允，玉蓮斷然不從。玉蓮于歸十朋，繼母以破轎送之。隔年，值科場會試，岳父助十朋盤纏，並代為照顧母妻。十朋上京，一舉狀元及第。丞相万俟欲贅之以其女，十朋推之。万俟怒，將十朋由江西饒州改調至廣東潮陽僉判。十朋託家書於承局，孫汝權竊改字書，謂已入贅丞相府，欲休棄玉蓮。家中得書大驚，而未遽信。證之於汝權，備說其真確。汝權又私遣張媽為媒，令玉蓮再嫁於己。繼母又迫玉蓮，玉蓮乃乘夜自沉甌江。適溫州太守錢載和新陞福建巡撫，將赴任，船泊於此，為其所救，問知事由，遂收為義女。十

朋之母至江邊祭玉蓮，後偕僕入京尋子。十朋見母來，甚喜；及聞妻死，大驚，未幾奉母赴任潮陽。而錢載和以為十朋赴任饒州，遣使以書往告其妻無恙，適饒州簽判一家以瘟疫死，使者乃誤以十朋死訊歸告。玉蓮悲哀，夜焚香祈夫冥福；而十朋亦與母設靈位祭妻。十朋在潮陽五年，適万俟退位，陞任吉安太守。錢載和之友鄧謙見十朋無妻，知玉蓮守寡，圖促其婚姻，皆不從。時值正月，十朋詣玄妙觀祈亡妻冥福，玉蓮亦來求夫冥福，兩人相望，互感詫異。錢載和遂招王太守夜宴，玉蓮以荊釵示之，得證而慶團圓。而惡人如万俟如孫汝權皆獲應得之報應。

關於《荊釵記》本事，有二說，其一所謂史浩者，如前文所云，為學者所不取。其二，青木正兒《中國近世戲曲史》據《柳南續筆》卷一所載，云：

以玉蓮為妓女，王十朋讀書於溫州江心寺中時，嘗與妓女玉蓮相妮，約富貴後納之為妻，但十朋登第後，三年不還故鄉，玉蓮為人逼嫁，遂自沈於桑門江口。蜀人破堂和尚，為錢湘靈先生述之如此，今其事備在《湘靈集》中云。余雖未見《湘靈集》，然其事頗與劇中情節有相似處，此種逸話加以潤色而生劇本，為極自然之經過，故第二說似可據。❺⓪

如果此說可據，則戲文原本《荊釵記》必非以「荊釵」為始終作合之關目，劇目亦必但云「王十朋」。其內容亦當歸入書生負心一類，有如《王魁》、《蔡伯喈》者；而其經明人「文士化」後，其內容取向，則亦有如《蔡伯喈》之為《琵琶記》；因之今所見之明人「新戲文」《荊釵記》實已大異原本戲文。

經過改編的《荊釵記》，如以萬曆間的汲古閣《六十種曲》為討論的基準，那麼其情節內容所承載的主題

❺⓪　〔日〕青木正兒原著，王古魯譯著，蔡毅校訂：《中國近世戲曲史》，第五章〈復興期內之南戲〉，頁八一。

思想，最教人肯定的是它表現了「義夫節婦」的高尚情操，絕非「吃人的封建禮教」一語所能輕易抹殺。因為王十朋的「義」，在於超越了世人「貴易妻」的勢利觀念，而能執著於對糟糠之妻的真情與愛情，而其執著是在強大政治勢力的壓迫和時空暌隔為死生契闊的煎熬下力持不搖的；而錢玉蓮的「節」，固然具有傳統堅貞的操持，能抗拒周遭的誘惑和橫暴，甚至於視死如歸，而其終極所呈現的，事實上幾於孟子所謂的「浩然之氣」，也唯有這樣的氣節，才真正能夠「富貴不淫，威武不屈」，自我保全了始終如一的完美。像這樣存在於夫妻之間的死生不渝之情，無論何時何地都會令人眷顧纏綿，嚮往仰望不已；正因為世間其實真正缺少這樣的真情與愛情。也因此，當我們讀了元稹的〈悼亡〉詩、蘇東坡【江城子】〈記夢〉詞，以及像〈徐德言破鏡重圓〉那樣的故事，終究讚嘆由衷，低迴不已，也為了這個緣故。

就因為「這對患難夫妻，能夠互相信賴，堅持節操；不為威勢所屈，不為財利所誘；不怕任何犧牲，與惡勢力去爭到底，終於獲得最後的勝利。這種真摯的愛情，堅強的鬥志，博得廣大讀者的同情和喜愛」。[51]所以呂天成《曲品》卷下〈舊傳奇〉刊入「妙品」，云：「以真切之調，寫真切之情，情、文相生，最不易及。」[52]徐復祚《曲論》也說：「《荊釵》以情節關目勝。」[53]青木正兒《中國近世戲曲史》更說其「結構之巧，冠《琵琶》及四大家中」[54]也因此金夕中〈淺談《荊釵記》的結構藝術〉從三方面解析了《荊釵記》「高超的結構藝術」⋯⋯

[51] 錢南揚：《戲文概論》，〈內容第四〉，頁一五五。

[52] 〔明〕呂天成：《曲品》，《中國古典戲曲論著集成》，第六冊，頁二二四。

[53] 〔明〕徐復祚：《曲論》，《中國古典戲曲論著集成》，第四冊，頁二三六。

[54] 〔日〕青木正兒原著，王古魯譯著，蔡毅校訂：《中國近世戲曲史》，第五章〈復興期內之南戲〉，頁八二一。

1.主線突出，簡潔凝煉。劇中王十朋，錢玉蓮與丞相、富豪、家長三種封建勢力發生矛盾，作品「始終圍繞錢玉蓮，王十朋的愛情主線展開衝突，因此，儘管矛盾眾多，波瀾迭起而渾然一體，一線相連」。而為進一步突出愛情主線，作者運用了戲文傳奇慣用的「荊釵」這一物件，它「就像織錦引線的梭子一樣，把男女主人公堅貞不渝的愛情主線形象化地貫穿了始終」。

2.巧妙的組織戲劇衝突。作者首先用對比的手法描寫了王十朋，孫汝權的富貴懸殊、品格絕異，又以「荊釵」、「金釵」兩分聘禮將雙方的鬥爭集中到一個火力點上。接著不寫玉蓮的選擇，而讓她的父親和媒人進行一場「受釵」的爭吵，造成懸念。後又注意激化矛盾，從而出現全劇第一個高潮「逼嫁」。〈大逼〉一出同樣寫後母逼嫁，卻因在新的意義上打破了人物之間的平衡狀態，故而鬥爭更激烈，成為全劇的最高潮。

3.針線細密，結構緊嚴，如第四出〈堂試〉寫孫汝權卷子與王十朋卷子字跡相同，為後來「套書」不被覺察埋下伏筆；十四出〈迎請〉寫玉蓮父親在十朋赴考後將玉蓮和王母接回錢家居住，為二十二出〈獲報〉在錢家展開衝突，作了準備。這伏筆不只是為「未來的戲劇」開闢道路，而且還是「現代戲劇」的有機組成部分。[55]

《荊釵記》中最教人激賞，有口皆碑的是〈見母〉一出。鄭振鐸《插圖本中國文學史》云：嘗觀演《十朋·見母》一齣，不覺淚下。他見母而不見妻，母又不忍對子說出他妻的自殺的消息。那場面是那末樣的嚴肅悲痛！[56]

㊺ 金夕中：〈淺談《荊釵記》的結構藝術〉，《陝西戲劇》一九八一年第六期，頁六七—六九。

㊻ 鄭振鐸：《插圖本中國文學史》，頁七七九。

李嘯倉《談三個戲劇人物：陳世美、王十朋、蔡伯喈》仔細分析〈見母〉一出，云：

這也是歷來為觀眾所喜愛贊賞的好戲，在這出戲裡，王十朋的性格被發掘得很深。……從王十朋與王母的對話中，由不便問，不便說，一直發展到真相大白。王十朋內心裡所流露出來的對於錢玉蓮的真摯感情，就揭開一層又一層，越來越深刻地被發掘出來了。及至〈見鞋〉的一大段唱詞，王十朋的情感就得到了充分地發洩。……這種真摯的感情，在演出時是能深深地打動人心的。[57]

至於上文提及的全劇結尾部分，近古本是以舟中相會，十朋認釵，婆媳互相探問而團圓終場；多數明文人改本是以玄妙觀相會，夫妻團圓結尾。《李卓吾先生批評古本荊釵記》云：

那玄妙觀相逢，是無知俗人妄改，不識大體，可笑！可憐！

此齣當刪，那有太守在觀而婦女不迴避之理！[58]

錢南揚《戲文概論》亦以為因改作玄妙觀相會而「致使戲情失枝脫節，前後矛盾」。〈南戲演變初探〉也認為改本漏洞百出，留下許多刀痕斧跡。但是金寧芬《略談〈荊釵記〉的主題思想及藝術成就》則說：玄妙觀相逢結尾亦有其可取之處：場上，一個為「亡妻」拈香，一個為「亡夫」設祭，驟然相逢，似夢非夢，似相識又不敢認。作者讓男女主人公同在場上，明明是祭奠對方亡靈，卻生生相逢。這一別[59]葉子銘、吳新雷〈《荊釵記》

❺❼ 李嘯倉：《談三個戲劇人物：陳世美、王十朋、蔡伯喈》（上海：上海文化出版社，一九五七年），頁八一九。

❺❽ 〔元〕柯丹丘撰，〔明〕李贄批評：《李卓吾先生批評古本荊釵記》，收入黃仕忠等合編：《日本所藏稀見中國戲曲文獻叢刊第一輯》第一三冊（桂林：廣西師範大學出版社，二○○六年據明萬曆虎林榮與堂本影印），卷下，頁四五，總頁三二一二—三二一三。

❺❾ 錢南揚：《戲文概論》，〈內容第四〉，頁一五六。

出心裁的安排，不僅使觀眾感到新鮮，且利於表現複雜而又強烈的感情衝突，增強戲劇效果，金氏之說是可以

說明，何以明代以後玄妙觀相會反而極為流行，甚至李卓吾批評本也要採取此類版本的緣故。⑥

然而《荊釵記》畢竟是明人改編的「新戲文」，戲文結構的「冗煩」無論如何仍留存其間。此時「移宮換

羽」變動排場的技巧尚未能得心應手，以致一個排場就要以一出應之，好些可以用賓白交待的關目也要以一出

應之，於是像《荊釵記》這樣係屬關目布置妥貼而能針線照應的戲文，一個情節環扣一個情節，環環相扣下來，

就要用了四十八出戲來敷衍說來雖屈折而其實並不複雜的故事。像這樣的故事情節如果假諸清代南洪北孔，絕

對可以明淨得多，可以省去許多無關緊要的賓白和唱詞。

3. 曲白與音律

由於明代改本戲文都是在明代文人一改再改之中流傳下來的，所以要批評它們在文學上的成就，如果所據

作為基礎的版本不同，往往就有不同的見解。就《荊釵記》而言，也是如此。請先臚列明清人對《荊釵記》曲

辭的評論：

徐復祚（一五六○—一六三○）《曲論》云：

《荊釵》近俗而時動人。⑥

王世貞（一五二六—一五九○）《曲藻》云：

純是委巷俚語，粗鄙之極。⑥

⑥ 金寧芬：〈略談《荊釵記》的主題思想及藝術成就〉，《徐州師範學院學報》一九八二年第四期，頁七九—八四。

⑥ ［明］王世貞：《曲藻》，《中國古典戲曲論著集成》第四冊（北京：中國戲劇出版社，一九五九年），頁三四。

⑥ ［明］徐復祚：《曲論》，《中國古典戲曲論著集成》，第四冊，頁二三六。

梁廷枏（一七九六—一八六一）《曲話》卷三云：

《荊釵》曲白都近自然。❻❸

以上三家，王氏謂之「近俗而時動人」，是說它俗得好，有如梁氏的「都近自然」；而徐氏則站在文人求雅的立場，因此「委巷俚語」的「俗」，就用「粗鄙」來否定它。

然而今本《荊釵記》果然「俗」而「粗鄙」嗎？且引最通行的汲古閣本的一些曲子來看看。其第三出〈慶誕〉：

【錦堂月】（旦）華髮斑斑，韶光荏苒，雙親幸喜平安。慶此良辰，人人對景歡顏。畫堂中寶篆香銷，玉盞內流霞光泛。（合）齊祝贊，願福如東海，壽比南山。

【前腔】（丑）筵間，繡幙圍環，奇珍擺列，渾如洞府仙寰。美食嘉殽，堪並鳳髓龍肝。簇翠竹同樂同歡，飲綠醑齊歌齊唱。（合前）

【前腔】（淨）堪歡，雪染雲鬟，霞綃杏臉，朱顏去不回還。椿老萱衰，只恐雨儌風傝。傷，咱共你何憂何患。（合前）

【前腔】（外）幽閒，食可加餐，官無事擾，情懷並沒愁煩。人老花殘，于心尚有相關。待招贅百歲姻親，承繼我一脈根蔓。（合前）❻❹

此劇旦扮錢玉蓮、外扮錢父、淨扮繼母、丑扮姑媽，四曲演錢父生辰，家宴慶賀所唱。像這樣的曲子能說「俗」、

❻❸ 〔清〕梁廷枏：《曲話》，《中國古典戲曲論著集成》，第八冊，頁二七七。

❻❹ 見〔明〕毛晉編：《六十種曲》，第一冊（北京：中華書局，一九五八年），頁六—七。

能說是「委巷俚語」嗎?且、外出口固可作雅語,而淨丑畢竟有淨丑之腔,可是這裡卻也一律作雅語了。可見

明清人所見異本之「俗」,到了萬曆間汲古閣本已完全雅化而大異本來面目了。蓋戲文自元末明顯文士化以後,

自然趨向雅麗,尤其嘉隆間崑曲化或為傳奇後,更是必備的條件;而宋元戲文傳入明代的所謂「四大南戲」或

「四大傳奇」,既經明人一改再改,焉能不逐漸趨就傳奇規律,其曲辭賓白焉能不沾染文人習氣而雅麗起來?

從徐渭《南詞敘錄》所稱的宋元舊篇《王十朋荊釵記》到汲古閣《繡刻荊釵記定本》,正是這種演進的歷程。

而這種歷程的端倪,在趙景深《元明南戲考略·王十朋荊釵記》一文中可以窺得。趙氏將《九宮正始》中所

收古本《荊釵記》曲文與今存本作比較後,指出其中「極大多數是曾經作了由俗到雅,由粗豪到細緻的修改

的」。❻❺ 譬如以第七出【秋夜月】曲為例,汲古閣本是:

家富豪,少甚財和寶。未畢姻親,紫韋懷抱。思量命犯孤星照,沒一個老瓢。❻❻

《九宮正始》所引古本作:

家富豪,有的珍和寶。只少個妖嬈,將他摟抱。思量命犯孤星照,喫時不飽,睡時不著。❻❼

比較兩支曲子,趙氏謂:「古本是多麼明白,而曲文又是多麼豪辣爽快。今本卻改動得文雅多了。他讓孫汝權

(淨扮)那樣的人物居然也裝扮得溫文高雅起來了!」「在這裡我們可以見到曲文由俗到雅的演變過程。」

再舉第三十一出〈見母〉的曲子來看看:

❻❺ 趙景深:《元明南戲考略》(北京:作家出版社,一九五八年),頁二一。

❻❻ 見〔明〕毛晉編:《六十種曲》,第一冊,頁一六。

❻❼ 〔明〕徐于室輯,〔清〕鈕少雅訂:《彙纂元譜南曲九宮正始》,收入王秋桂主編:《善本戲曲叢刊》,三輯,總頁五八六。

【夜行船】（老旦）死別生離辭故里，經歷盡萬種孤恓。（末上）昨過村莊，今入城市。深感老天垂庇。

【江兒水】（老旦）嚇得我心驚怖，身戰簌，虛飄飄一似風中絮。爭知你先赴黃泉路，我孤身流落知何

處。不念我年華衰暮，風燭不定，死也不著一所墳墓。❻❽

像這樣的曲子，也難怪冬尼〈荊釵記讀後〉要說其詞藻「美麗」，文筆「簡潔凝煉而不離詩意」❻❾，因為它已經被明人雅化了。

至於《荊釵記》之音律，上文引徐復祚《曲論》，其接續之語云：「而用韻卻嚴，本色當行。」❼⓿呂天成《曲品》卷下亦謂《荊釵記》「詞隱稱其能守韻，然則今本有失韻者，蓋傳鈔之偽耳」。❼❶盧前《明清戲曲史》則云：「四大南戲中，唯《荊釵記》一記合律。」❼❷

然而徐氏之所謂「用韻卻嚴」與沈氏之所謂「能守韻」，不知何所據而云然。如果用《中原音韻》加以考核，則鄰韻通押的現象還是和戲文一般，至多不致像支思、魚模、齋微、皆來、先天、廉纖、寒山、桓歡、監咸那樣廣泛的混押現象而已；譬如它用庚青，偶然雜入真文，用先天韻而偶然會雜入寒山、桓歡，這在明戲文就算是用韻謹嚴了。而盧氏之所謂「合律」，又牽涉到宮調、曲牌、聯套、四聲平仄，尤其詞情與聲情的穩協而相得益彰；我們從上文已得知《荊釵記》在「套式」上為後來之戲文、傳奇所取法者雖次於《拜月》與《琵

❻❽ 見【明】毛晉編：《六十種曲》，第一冊，頁九六、九八。

❻❾ 冬尼：〈荊釵記讀後〉，收入《文學遺產增刊一輯》（北京：作家出版社，一九五五年），頁二五三—二六二。

❼⓿ 【明】徐復祚：《曲論》，《中國古典戲曲論著集成》，第四冊，頁二三六。

❼❶ 【明】呂天成：《曲品》，《中國古典戲曲論著集成》第六冊，頁二二四。

❼❷ 盧前：《明清戲曲史》（臺北：臺灣商務印書館，一九八八年），第二章〈傳奇之結構〉，頁二二。

琶》，但亦不在少數，即應可證明盧氏所言不差。

若論《荊》、《劉》、《拜》、《殺》四大傳奇的優劣地位，《荊》既然名列其首，必然有原因，看來應是以其時代最古。因為明人論曲，大抵把它排在《琵琶》和《拜月》之後，而居《白兔》、《殺狗》之前。例如：王世貞《曲藻》云：

《拜月亭》之下，《荊釵》近俗而時動人。❼❸

徐復祚《曲論》云：

《琵琶》、《拜月》而下，《荊釵》以情節關目勝。❼❹

他們都不提《白兔》、《殺狗》，顯然認為皆在《荊釵》之下。呂天成《曲品》以《琵琶》、《拜月》為「神品」，《荊釵》為「妙品」，說它「真當仰配《琵琶》而鼎峙《拜月》」。❼❺以《白兔》、《殺狗》列於「能品」，並謂「《白兔》雖不敢望《蔡》、《荊》，然斷非今人所能作」。❼❻所以論明初「四大傳奇」優劣高下，明人大抵認為：《拜》、《荊》、《白》、《殺》是它們的次序。而如果加上《琵琶》，則又有《琵琶》、《拜月》優劣之論。

❼❸〔明〕王世貞：《曲藻》，《中國古典戲曲論著集成》，第四冊，頁三四。

❼❹〔明〕徐復祚：《曲論》，《中國古典戲曲論著集成》，第四冊，頁二三六。

❼❺〔明〕呂天成：《曲品》，《中國古典戲曲論著集成》，第六冊，頁二二四。

❼❻〔明〕呂天成：《曲品》，《中國古典戲曲論著集成》，第六冊，頁二二五。

(二)《白兔記》

1.作者和版本

《白兔記》的作者據成化本《新編劉知遠還鄉白兔記》開首後行子弟問答有云：

這本傳奇虧了誰？虧了永嘉書會才人在此燈窗之下磨得墨濃，斬（燕）得筆飽，編成此一本上等孝義故事。果為是千度好，一番搬演一番新。[77]

可見《白兔記》是一位或多位不知姓名的永嘉書會才人所編撰。只是這「原本」已不存，今存版本有：

1. 《新編劉知遠還鄉白兔記》，一九六七年從上海嘉定縣宣姓墓葬中出土。明成化間北京永順堂刻本。已影印收入《明成化說唱詞話叢刊》。[78]

2. 《新刻出像音註增補劉智遠白兔記》二卷，明萬曆金陵富春堂刻本，已影印收入《古本戲曲叢刊初集》。

3. 《繡刻白兔記定本》，明末汲古閣《六十種曲》本，已影印收入《古本戲曲叢刊初集》，臺灣開明書局有排印本，暖紅室有翻刻本。

4. 《全家錦囊大全劉智遠》，嘉靖三十二年進賢堂刊印，西班牙聖勞倫佐圖書館藏，臺灣學生書局有影印本。

5. 《清吳氏鷗隱齋鈔本附注板眼》，松凫室初稿《現存雜劇傳奇板本記》云為「懷寧曹氏藏」，今不知歸於何處。

[77] 上海博物館藏：《明成化說唱詞話叢刊十六種附白兔記傳奇一種》第一二冊（北京：文物出版社，一九七九年），頁二一。

[78] 上海博物館藏：《明成化說唱詞話叢刊》，《白兔記》見頁八一六—九〇六。

另外，現在還可見到存目，或者存在部分佚曲的早期《白兔記》本子，有以下幾種：

1. 《劉知遠白兔記》，明徐渭《南詞敘錄》〈宋元舊編〉著錄。

2. 元傳奇《劉智遠》，清徐于室、鈕少雅《彙纂元譜南曲九宮正始》內收佚曲五十七支。

3. 元傳奇《劉智遠重會白兔記》，清張彝宣輯《寒山堂新定九宮十三攝南曲譜》卷首〈譜選古今傳奇散曲集總目〉著錄，諸眾《寒山譜》殘卷均收有佚曲若干，下題「元傳奇《劉智遠》」。

4. 《百二十家戲曲全錦風雪紅袍劉智遠》，明張牧《笠澤隨筆》存目。

5. 舊板《白兔記》，見明沈璟《南九宮十三調曲譜》卷十二引《拜月亭》【金蓮子】曲注。孫崇濤〈成化本《白兔記》與元傳奇《劉智遠》調舊板《白兔記》可能就是成化刻本《百二十家戲曲全錦》中的一種，亦即《笠澤隨筆》存目中的《風雪紅袍劉智遠》。[79]

又明代幾家南曲譜所據引的，有蔣孝《舊編南九宮譜》中的《劉智遠》引曲二支，沈璟《南九宮十三調曲譜》中的《白兔記》引曲十九支，馮夢龍《墨憨齋詞譜》中的《白兔記》（見明沈自晉《廣輯詞隱先生南九宮十三調詞譜》馮氏補《白兔記》曲子二支）等等。又明人戲曲選刻本如《詞林一枝》、《八能奏錦》、《秋夜月》、《玉谷調簧》、《群音類選》、《摘錦奇音》等，也都選錄了當時上演的《白兔記》的散出零折。[80]

孫崇濤謂：各種南曲譜所據引的《白兔記》，實際上都屬同一個版本系統，可稱之為「元傳奇《劉智遠》版本系統」。孫氏又謂：比較這些現存不同本子的《白兔記》曲文、賓白與科介，可以發現有兩個系統各自發展演變。其一是富春堂本與明人選刻中的《白兔記》，它們多屬於弋陽腔及其變種青陽腔、徽池腔等的本子，

[79] 孫崇濤：〈成化本《白兔記》與元傳奇《劉智遠》〉，收入：《南戲論叢》，頁二五三。

[80] 孫崇濤：〈成化本《白兔記》與元傳奇《劉智遠》〉，收入：《南戲論叢》，頁二五三──二五四。

年代較晚，其曲與元傳奇《劉智遠》版本系統以及汲古閣本基本上不發生關係，而後來各種地方戲中所唱的《白兔記》傳統本子，都是多數沿著這個版本系統發展演化而來。另一個系統，以上承元傳奇《劉智遠》版本系統的汲古閣本為代表，後來的各種崑曲演唱本，則是沿用了這類本子。《九宮正始》所引的元傳奇《劉智遠》佚曲五十七支，竟有五十五支的曲文同見於汲古閣本，更足以表明汲古閣本與元傳奇《劉智遠》之類古本戲文一脈相承。[81]

孫氏又謂：汲古閣本雖然從元傳奇《劉智遠》版本系統演化而來，但隨著戲曲發展，劇種聲腔更替，必然會經過多次改訂，因而與早先的戲文本子多少有所出入。因此汲古閣本與《九宮正始》所引元傳奇《劉智遠》佚曲，凡在曲牌或者文辭、格律相出入的地方，當以佚曲為更接近《白兔記》戲文古本的面目。[82]

至於明成化本《白兔記》的性質與淵源，它同元傳奇《劉智遠》之間的關係，以及如何看待成化本的價值等問題，孫氏的看法歸納為以下四點：

1. 成化本《白兔記》是明成化年間民間戲文班子以元傳奇《劉智遠》之類的古本《白兔記》戲文為基礎，又根據演出需要進行適當藝術處理的舞臺演出本，它由「永順堂」作為通俗讀物刊行，卻大體保留著明代民間戲文腳本的面目。

2. 從它與《九宮正始》所據引的元傳奇《劉智遠》佚曲還保持一些密切聯繫來看，說明該本《白兔記》也屬於元傳奇《劉智遠》版本系統。它的祖本淵源古老，它在某些地方較之大體保留元傳奇《劉智遠》面目的汲古閣本還更為接近於元傳奇《劉智遠》。

81 孫崇濤：〈成化本《白兔記》與元傳奇《劉智遠》〉，收入：《南戲論叢》，頁二五四—二五五。

82 孫崇濤：〈成化本《白兔記》與元傳奇《劉智遠》〉，收入：《南戲論叢》，頁二五五。

3. 至於成化本《白兔記》祖本的創製年代，從曲牌體製、賓白科介特色、腳色扮演情況諸方面來看，很難想像它是出自宋代戲文：「永嘉書會才人」編撰《白兔記》戲文的年代，還有待進行更深入的考察與研究。

4. 儘管如此，成化本《白兔記》的發現，使我們得以了解明中葉民間「戲文子弟」搬演戲文的情況，這對研究我國南戲發展歷史、南戲劇種聲腔流變、《白兔記》戲文演化、乃至我國戲曲舞臺藝術變遷情形等，都有不可忽視的參考價值。㊉

2.故事之來源與發展

《白兔記》據汲古閣本，演五代時劉暠故事。劉暠字智遠，徐州沛縣沙陀村人。家貧不事生產，寄宿馬鳴王廟中。村中有老人名李文奎，富而好善，人稱太公。有子曰洪一、洪信，女曰三娘。太公憐智遠之窮，雇為僕。一日智遠牧馬，臥岡上，火光沖天，太公奇之，以女三娘妻之。既而太公與妻太婆俱卒。由是洪一夫婦虐待智遠，使守瓜園。夜半瓜精出現，與之鬥，勝之。瓜精放火光，鑽入地中，掘之，得一石匣，中有甲冑兵書寶劍，兵書上題有「此寶劍付與劉暠」，乃預知好運終將到來。智遠既不見容於洪一，乃至太原岳節使處投軍。岳節使發現其才能雄偉，因入贅為婿。而故鄉之妻李三娘，別時已有孕在身；別後受兄嫂虐待，於磨房中產子，以齒咬臍帶，名之為咬臍兒。嫂欲害其子，鄰翁憐之，攜之送智遠處。新妻岳氏賢慧，撫養如己子。十六年後，咬臍兒率眾出獵，射白兔，負傷遁去，追至一村，見一婦人，問白兔行蹤，憐其勞苦，詢其家世，乃曰夫為劉智遠，十六年前離家投軍。咬臍兒歸告其父，智遠以實答之。智遠時已積功代岳節使之職，乃微行會前妻，擇

㊉ 孫崇濤：〈成化本《白兔記》與元傳奇《劉智遠》〉，收入：《南戲論叢》，頁二六七—二六八。

日迎歸，於是夫婦母子團圓。

此劇所演之劉智遠與李三娘事，即五代時後漢之高祖劉智遠與皇后李氏，其事跡詳見新舊《五代史・漢高祖本紀》與歐陽脩《新五代史》卷十八〈漢家人傳〉，亦見薛居正等撰之《舊五代史》卷一百零四〈后妃列傳〉。高祖起身軍卒，李氏農家女，為史實，其他事與史不合。然李調元《劇話》卷下云：

《白兔記》李洪義劇，《五代史・漢家人傳》：「高祖皇后李氏，晉陽人也。其父為農。高祖少為軍卒，牧馬晉陽，夜入其家劫取之。高祖已貴，封魏國夫人，生隱皇帝。」《宋史》（卷二百五十二）：「漢李后弟六人，長洪信，少洪義，皆位至軍相。洪義本名洪威，後以避周諱改。周祖起兵，漢少帝詔洪義扼河橋。及周兵至，洪義就降。漢室之亡，由洪義也。」按：今之《白兔》劇醜詆洪義，或緣其降周故耶？又何以誤指為后兄也？❷

洪義即劇中之洪一。則劇中人物又與史實若相符合。可見本劇略有所本，而既流行於說唱與戲曲之間，自然會訛變展延，無須處處與歷史相印證。

《白兔記》之前，敘劉智遠故事之作品，最早的是宋無名氏《五代史平話》中之〈漢史平話〉卷上，其二為金無名氏《劉知遠諸宮調》（殘本），其三為元劉唐卿《李三娘麻地捧印》雜劇（已佚）。比較《白兔記》與話本、諸宮調之故事，其劉智遠入贅李家莊、後投軍發跡之情節大略相同，惟劉智遠偷福雞、寫休書、鬥瓜精、李三娘咬臍產子、白兔引咬臍郎見母等情節均不見於話本與諸宮調；劉智遠娶岳氏夫人一節，也不見於話本。可見《白兔記》雖取材於話本諸宮調，但本身又有所增飾和發展。

❷[清] 李調元：《劇話》，《中國古典戲曲論著集成》，第八冊，頁五七。

而這個增飾和發展卻也見於《趙抄》題為關漢卿所作的雜劇《劉夫人慶賞五侯宴》，演五代李從珂認母故

事，劇中有李嗣源打獵追兔，李夫人汲井挑水，李從珂井邊認母等重要關目，這些跟《白兔記》戲文中咬臍郎

認母的故事情節十分一致。按《五侯宴》並非關漢卿所作，蓋為明代伶工所編。鄭師因百（騫）《景午叢編·

元劇作者質疑》云：

《五侯宴》，全名為《劉夫人慶賞五侯宴》，收入《孤本》，從《趙（琦美）鈔》。按：《鬼

簿》漢卿名下有《曹太后死哭劉夫人》，又有《劉夫人救啞子（當作亞子）》，無《五侯宴》。今劇文

筆惡劣，不惟去漢卿遠甚，亦不類元人。復不見於《簿續》及《正音》無名氏項下；觀其排場、筆墨，

蓋明代伶工所編之歷史故事劇耳。趙氏考定作者僅據《正音》一書，於《鬼簿》毫不措意。《正音》例

用簡題，故於漢卿名下之《曹太后》劇省作《劉夫人》，趙氏未詳查《鬼簿》，不知其為《曹太后》劇

之簡題，僅見「劉夫人」三字相同，遂以《劉夫人慶賞五侯宴》當之。此君既好附會，此固不足異也。

錢遵王《也是園書目》著錄元明雜劇，作者題名均從《趙抄》；姚燮《今樂考證》、王國維《曲錄》補

《五侯宴》入漢卿名下，皆據《錢目》；王季烈著《孤本元明雜劇提要》，遂據以為元初已有一劇五折

之證；其始誤者固趙氏也。⑧

據此可見，《五侯宴》實非關漢卿所作，而如若明代伶工所編可據，則此「十分一致」之白兔認母情節，當襲

自《白兔記》戲文。

綜觀劉智遠故事的發展：由於正史裡的劉智遠是一位從普通軍卒出身的皇帝，本身就帶有「發跡變泰」的

⑧ 鄭騫：《景午叢編》（臺北：臺灣中華書局，一九七二年），上編，頁三二一—三二二。

濃厚傳奇色彩。《漢史平話》的講史藝人除了誇張描述其風雲際會外，也已涉及劉智遠與李三娘婚姻中的悲歡離合，其情節如劉智遠出身貧賤、入贅李家、別妻投軍、兩舅（李洪信、李洪義）欺壓、三娘遣人送子太原、以及後來劉智遠微服還鄉、私會並接取三娘等情節皆不見史傳，純為民間虛構；但其旨趣仍在「發跡變泰」。

到了《劉知遠諸宮調》，還是以劉智遠這條潛龍發跡的經過為主軸，穿插著刀槍杆棒、壯士格鬥的描寫；所以也還未脫離英雄發跡的旨趣。但到了戲曲，已佚的劉唐卿雜劇《李三娘麻地捧印》、劉智遠還鄉白兔記》的成化本戲文一樣，敷演劉、李婚姻的悲歡離合成了全劇的主旨，於是早期戲文習見的發跡負心婚變的內容，也注入了《白兔記》戲文之中。也就是說，話本、諸宮調未見的重婚岳府情節，成為戲文重要的關目，由此而強化了生旦戲分的均等，曲折而引人入勝的悲歡離合。

3.主題和人物

若論《白兔記》的主題思想，不免見仁見智。成化本開場有云：「虧了永嘉書會才人，……編成此一本上等孝義故事。」則此劇似乎是要宣揚「孝義」的，但考究劇中人物，李三娘堪稱節婦，劉智遠則不能說是義夫、岳繡英只能說賢，只有咬臍兒、竇老可以沾上孝、義一點邊緣，所以若說要彰顯「孝義」，起碼表現得不好，倒是劇末的話語值得注意，成化本和汲古閣本文字相近：

【尾聲】貧者休要相輕棄，否極終有泰時。留與人間作話題。（成化本作「衣錦還鄉歸故里」）

湛湛青天不可欺，未曾舉意早先知。

善惡到頭終有報，只爭來早與來遲。❀

這裡的話語豈不明明在說，英雄在困頓時千萬不要鄙棄壓迫他，終有一天他會發跡變泰的，到時一定會得到報應的。這樣的觀點，就全劇的內容而言，是很合適的。也因此陸侃如、馮沅君《中國文學史簡編》修訂本便說：

《白兔記》的主題，作者在劇末曾透露過：「貧者休要相輕棄」，這樣的主題是通過劉智遠的故事來表現的。對惡霸地主李洪一夫婦的抨擊是劇本的突出部分。[87]

張庚、郭漢城《中國戲曲通史》也有相近的見解。而這種主題的思想觀念正是庶民百姓長期處於下層的困頓、希冀有朝一日能「發跡變泰」的反映，其實也相當深中人心。但也有人認為「《白兔記》的人民性表現在對代表封建地主階級的李洪信夫婦的痛恨，對具有善良品質和堅韌的反抗精神的李三娘、劉智遠的同情，對薄情的劉智遠的譴責」。[88]又有人認為，「不論李文奎從預識『天機』出發而擇婿，還是李洪一夫婦只圖現實而反對，本質上都是追慕富貴。劇本的主旨之一就是揭露這種思想的虛偽、庸俗和冷酷無情。……劇作家用了激情之筆讚美李三娘的高尚情操和頑強意志……」抨擊了宗法家長的專橫與殘忍，概括了生活在社會底層的婦女的悲慘命運」。[89]這樣的看法，雖然帶著馬列主義的口吻，但就劇本所呈現的看來，可以說言之成理。[90]她的高品質表現在她的堅貞，因此能逆來順受，含苦茹辛，成就為中國古代婦女受盡折磨猶能善良不屈的典型，教人敬重也教人憐愛。

劉智遠在不同的版本裡，性格卻有所不同。溫凌在〈《白兔記》漫筆〉中說：汲古閣本中劉智遠自稱「蓋

⑧⑥〔明〕毛晉編：《六十種曲》，第二冊，《白兔記》，頁九〇。

⑧⑦陸侃如、馮沅君：《中國文學史簡編》（修訂本）（北京：作家出版社，一九五七年），頁一九九。

⑧⑧葉開沅：〈《白兔記》的版本問題〉，《蘭州大學學報·社會科學版》一九八三年第一期，頁八六。

⑧⑨朱承樸、曾慶全：《明清傳奇概說》（廣州：廣東人民出版社，一九八八年），頁二九。

⑨⑩劉大杰：《中國文學發展史》（臺北：漢京文化事業公司，一九九二年），頁九五五。

世英雄」，武藝也不錯，在戰瓜精時就表現得很勇敢，而當李洪一夫婦逼他寫休書時，他雖也有所爭執，卻終於「盈盈淚漣」地照辦了；他投軍入贅岳府，既未推辭。也不曾說娶妻，竇公送子來，他明知三娘受兄嫂折磨，卻不思接取三娘；派人去李家莊取盔甲刀馬，也不吩咐順便看望三娘，完全是一個忘恩負義的人；然而竇公送子到來之前，他又很思念李三娘，磨房相會時，也是一個有情有義的丈夫。他「思想性格前後截然的變化既缺乏合理的邏輯根據，也使形象的完整性受到損害」。而富春堂本的處理則是：李洪信夫婦逼寫休書時，他卻寫了張告他們「心狠毒」、「勒退親」的狀子；入贅岳府前，曾以已娶妻推辭；竇公送子來時，他正出征在外，直到十五年後回家才知此事，而在到家前已打算去探望三娘。「這就不存在像汲古閣本那種思想性格前後自相矛盾的缺陷，人物形象的塑造較為完整」。[91] 溫氏的觀察是很正確的。因為汲古閣本和成化本保留元傳奇《劉智遠》的面目，所以不近情理的地方也就被晚出的富春堂本給修正了。然而張庚、郭漢城《中國戲曲通史》卻說：「總之，作者沒有簡單地對待這個人物，從具體的形象塑造來看，既寫出他早年在社會上受人凌辱和苦鬥、掙扎的生活遭遇，也寫出了他在李家莊入贅前的某些流氓相，和投軍後依附權勢向上爬，有負於三娘的行為。劇本對劉智遠這樣的『亂世英雄』的描寫，還是比較真實的。」[92] 若此，保留戲文原貌較多的汲古閣本也有些「比較真實」的塑造劉智遠這個「亂世英雄」的長處了。

　　至於其他人物，如李洪一夫婦之嫌貧愛富、殘酷奸巧，則是市井反面人物的典型；李太公深信天人感應，見到智遠偷雞時的金龍顯形、睡覺時的蛇穿七竅，就認為那是大貴之兆，要把女兒嫁給他，也不過是鄉老典型。

[91] 溫凌：〈《白兔記》漫筆〉，收入《學林漫錄二集》（北京：中華書局，一九八一年），頁一八八—一八九。

[92] 張庚、郭漢城主編：《中國戲曲通史》（北京：中國戲劇出版社，一九九二年），頁二○○。

而岳氏之賢淑有如《琵琶記》之牛氏，寶老之好義亦有如《琵琶記》之張大公，其間或許有許多互相因襲模擬的關係。

4.關目和排場

《白兔記》的關目和排場，也因版本不同而有簡繁與鬆緊，乃至分場手法亦有差別。孫崇濤《成化本《白兔記》藝術型態探索》謂「成化本在安排關目和結構方式上，有兩個不同於汲古閣本《白兔記》傳奇的特點」：

第一，成化本的關目安排比汲古閣本集中、單一，而更集中於主要角色的表演場面。

成化本《白兔記》戲文包括開場，計二十四出。汲古閣本《白兔記》包括開場，共三十二出，多成化本八出，即〈報社〉、〈遊春〉、〈保襁〉、〈求乳〉、〈寇反〉、〈討賊〉、〈凱回〉、〈受封〉八出為成化本所無。這八出一屬「閒興之筆」，如寫太公全家人賞雪品梅的〈報社〉，寫劉智遠、李三娘夫婦寄情春光的〈遊春〉；二係「節外生枝」，如李太公、太婆病逝過程的〈保襁〉，寫寶公送子途中的〈求乳〉等；三為「過場武戲」，如寫劉智遠奉詔討伐叛將蘇林過程的〈寇反〉、〈討賊〉、〈凱回〉等。成化本一不寫「閒興之筆」，二不為「節外生枝」，三不做無關緊要的「過場武戲」，自然主線更為集中單一而明晰。

第二，成化本的雙線結構安排方式，比汲古閣本更為簡單便利。

《白兔記》的劇情決定它的全劇結構安排，必然要採取先單線（李家線）展開，次雙線（李家線與岳府線）進行，後雙線合一，結以「大團圓」的方式。它的全部劇情，可以劉智遠投軍，劉李夫妻離別為界線，分作前後兩半。前半單寫劉、李結合與離別的經過，這是單線展開；後半先分頭寫劉智遠投軍後重婚岳小姐與李三娘在家苦守情景，這是雙線進行；中間穿插寶公送子和咬臍郎打獵遇母，作為連綴雙線的紐帶，以達到最後合二

⑬

為一的大團圓結局。⑬

比較成化本與汲古閣本，可以發現兩者的雙線結構是不相同的。成化本先集中寫「岳府線」：知遠行路

（十）、知遠投軍（十一）、知遠巡更（十二）、知遠受刑（十三），然後再集中寫李家線：

兄嫂逼嫁（十四）、磨房產子（十五）、竇公探望（十六）、竇公送子（十七）。這是較簡單便利的寫法。但

汲古閣本則將此雙線關目採用間插展開、交叉安排的方式。岳府線是：知遠行路（十三）、知遠投軍（十四）、

知遠巡更（十六）、知遠成婚（二十），李家線是：兄嫂逼嫁（十五）、磨房產子（十八）、三

娘挑水（十九）、咬臍遇母（二十一）。這種交叉映襯的方式正是明人改本師法《琵琶記》「苦樂相錯」的局段。

其次就排場而言，成化本與汲古閣本也有所不同。先就開場而言，它是繼《張協狀元》之後，再次為我們

提供戲文演出開場的實際情況。孫崇濤將之分為八個段落：

1.末上念「國正天心順，官清民自安；妻賢夫禍少，子孝父心寬」五絕一首開場。

2.接念「喜賀升平」詞一闋。

3.接唱【紅芍藥】「哩囉嗹」曲一支。

4.念秦觀【滿江紅】「山抹微雲」詞一闋。

5.接念「惜竹不雕當路筍」七言詩四句。

6.向觀眾聲明，並同後行子弟問答。

7.念「正傳家門」詞，以見「戲文大義（意）」。

孫崇濤：〈成化本《白兔記》藝術型態探索〉，收入：《南戲論叢》，頁二七六—二八一。

8. 念「剪燭生光彩，開筵列倚羅；來是劉知遠，啞靜看如何。」五言四句下場，生扮劉知遠緊接上場演出正戲。⑨④

這樣繁縟的開場項目，包含了多方面的作用：一是勸化風俗，1、2兩項正是如此；二是用來召集觀眾、穩定觀眾的情緒，3、4、5三項即其內容；三是向觀眾交代戲文編演的情況，6項即此；四是概述戲文大意，7項即此；五是引出主要角色登場，8項即此。按都穆《都公譚纂》卷下云：

吳優有為南戲於京師者，錦衣門達奏其以男裝女。惑亂風俗。英宗親逮問之。優具陳勸化風俗狀，上命解縛，面令演之。一優前云：「國正天心順，官清民自安」云云。上大悅曰：「此格言也，奈何罪之？」⑨⑤

遂籍群優於教坊。群優恥之，駕崩，遁歸於吳。

由此可見明英宗時戲文已流入北京，其開場正與其後的成化本相同，那時已開男扮女裝的演出風氣。

孫氏又謂戲文到傳奇，可以看出按人物上下場到按劇情段落分出的演變軌跡。早期戲文的一個段落，即一出終了的標誌，就是場上腳色全數下場。下一個段落即下一出的開場，是腳色的重新出場。錢南揚即按此原則，將《張協狀元》分為五十三個段落，亦即五十三出。成化本《白兔記》戲文，按此原則，可以劃分成二十四出（包括開場）。在成化本這二十四出中，多數同劇情關目段落相一致，但有的卻不完全一致，這一點跟後來汲古閣本依劇情關目標出數和出目不甚相同。

⑨④ 孫崇濤：〈成化本《白兔記》藝術型態探索〉，收入：《南戲論叢》，頁二八二—二八六。

⑨⑤ 〔明〕都穆：《都公譚纂》，收入嚴一萍輯：《原刻景印百部叢書集成》第五一三冊（臺北：藝文印書館，一九六六年據道光蔡氏紫梨華館重雕本影印），卷下，頁三四。

譬如成化本第九出，包含兩大劇情關目，一是演劉智遠瓜園看瓜、鬥瓜精；二是演李三娘送夫去投軍。在

成化本中，這兩個劇情關目是緊緊連成一個場面進行表演，登場人物腳色，中間從未全數下場敗

瓜精，李弘一夫妻緊接上場，劉智遠與李弘一展開廝打，此時生（劉）、旦（三娘）、淨（弘一）、丑（弘一

妻）等腳色人物都在場。當弘一被智遠打跑下場，這個「看瓜」的關目便了結。但這時場上還留著生、旦兩個

腳色，外腳（李三公）卻已上場，而轉入生旦夫妻分別的開場，在李三公策畫、資助下劉智遠別妻投軍念下場

詩，旦唱【臨江仙】下場，才算結束了這一出戲。可見成化本這出戲包含〈看瓜〉和〈分別〉兩個關目。如以

關目而非以腳色上下場為基準，這出戲就要拆成兩半：汲古閣本正是如此，在出目中標作第十二出〈看瓜〉，

第十三出〈分別〉；只是汲古閣本還保持成化本的登場方式，在劇本正文依然牽連為一出，結果造成目錄與正

文出數無法符合的現象。

以上這個例子誠然如孫氏所云：「這個事實正提供了一個從戲文按角色上下場分場、分出，到改本傳奇力

求照劇情關目分出，但又分得不徹底的很好實例。」❾❻其實這種一出戲包含兩個以上關目的情形到了「傳奇」

成立以後所在多有，傳奇家便使用移宮換羽，轉變排場來處理。名作如《牡丹亭‧驚夢》便包含了「遊園」、「驚

夢」兩個關目，《長生殿‧定情》則包含了「冊妃」、「賞月」和「賜盒」三個關目。後來的折子戲才完成以

關目為基準，譬如前例便分為〈遊園〉和〈驚夢〉兩個折子，後例則單取〈賜盒〉為折子。

孫氏又指出在曲牌的運用上，成化本較諸汲古閣本有以下四種現象❾❼：

其一，相對簡約的曲調成分。成化本有三十四種曲牌，一百三十一支曲，汲古閣本有二百三十三支曲，即

❾❻ 見孫崇濤：〈成化本《白兔記》藝術型態探索〉，收入：《南戲論叢》，頁二九二—三一〇。

❾❼ 以上關於分場分出問題，參見孫崇濤：〈成化本《白兔記》藝術型態探索〉，收入：《南戲論叢》，頁二八六—二八八。

使扣除成化本所沒有的八出戲，也多出五十八支曲。同一個關目之用曲，如成化本第六出、汲古閣本第七出為劉李「成婚」，前者用三曲，後者用九曲。再就聯套式，汲古閣本則嚴整得多，即就疊隻曲成套而言，汲古閣本皆為四支成套，成化本則止一支或二支、三支。

其二，更換曲牌的改調形式。成化本的曲子就曲牌與曲文格律而言，大致有兩種情形：第一種，曲牌之格律，同曲譜定格及汲古閣的對應曲牌相合或大體一致。第二種，曲牌格律與各家南曲譜所引《白兔記》曲子及汲古閣本相對應曲牌比較，有較大出入。但其間之文辭句格都很少有區別，如汲古閣本第四出〈祭賽〉之【金蕉樂】，成化本第二出作【夜行船】；汲古閣本第六出〈牧羊〉之【似娘兒】，成化本第五出作【夜行船】；汲古閣本第十二出〈看瓜、分別〉之【虞美人】，成化本做【川撥棹】，所以如此，是如朱彝尊《靜志居詩話》所云「傳奇家別本，弋陽子弟可以改調歌之」❾❽ 的緣故。

其三，自由變通的曲子格律。成化本的過曲，如比較第七出三支【石榴花】和第十五出四支【五更轉】，可見：一是曲辭質俗，二是唱句不等，三是句式自由，四是韻律寬放。可見成化本的曲子幾同於《九宮正始》所保留的「元傳奇《劉智遠》」，因為那時曲牌的格律尚未穩定。

其四，尾多重疊的演唱方式。成化本《白兔記》中過曲四支，其文末句多作疊句式。如【玉抱肚】、【步步嬌】、【五更轉】、【駐雲歌】、【排歌】等曲牌；查各家曲譜以及對照汲古閣本《白兔記》等傳奇本子，末句一般都不疊，但成化本中多數都可以重疊出現，這應當是成化本為演出本，呈現舞台上幫腔合唱的情況。

總而言之，成化本《白兔記》保留著明代中葉戲文在舞台上演出的面貌。它還繼承著許多宋代戲文的體製

❾❽　〔清〕朱彝尊：《靜志居詩話》（北京：人民文學出版社，一九九〇年），卷一四，「梁辰魚」條，頁四三〇。

規律，所以與已趨向明代傳奇的汲古閣本《白兔記》有諸多的不同，它和《永樂大典戲文三種》一樣，都對我們了解戲文的演出和體製規律有很大的幫助。

5.曲文

《白兔記》在文學上的特色，一般都認為它近於民間文學樸拙自然與生動活潑。如呂天成《曲品》說它「詞極古質，味亦恬然，古色可挹」。[99] 青木正兒《中國近世戲曲史》亦謂「此戲關目，雖往往有不自然之處，然有野趣，富於情味，如部分的觀之，似覺有惻然迫人之處」。[101] 祁彪佳《遠山堂曲品》在論及明傳奇《咬臍記》時謂之「口頭俗語，自然雅緻」。[100] 何其芳〈《琵琶記》的評價問題〉論及《白兔記》時說它「富有民間文學的色彩，其終有一些動人的情節和潑辣的寫法，只有在民間文學中才容易讀到」。[102]

但是吳梅在《顧曲麈談》第四章〈談曲〉說：

文字之最不堪者，莫如《白兔》、《殺狗》。《白兔》不知何人所作，讀之幾乎令人欲嘔。[103]

吳氏又在其《中國戲曲概論》卷中〈明人傳奇〉云：

[99]〔明〕呂天成：《曲品》，《中國古典戲曲論著集成》，第六冊，頁二三五。

[100]〔明〕祁彪佳：《遠山堂曲品》，《中國古典戲曲論著集成》，第六冊，頁八六。

[101]〔日〕青木正兒原著，王古魯譯著，蔡毅校訂：《中國近世戲曲史》，頁八三。

[102]何其芳：〈《琵琶記》的評價問題〉，《文學研究》一九五七年第一期，收入中國社會科學院科研局組織編選：《何其芳集》（北京：中國社會科學出版社，二○○四年），頁二○四─二三八。

[103]吳梅：《顧曲麈談》，收入王衛民編校：《吳梅全集・理論卷上》（石家莊：河北教育出版社，二○○二年），頁一四一。

《白兔》、《殺狗》，俚鄙腐俗，讀之至不能終卷。雖此事所尚，不在詞華，庸俗才弱，終不可以「古拙」二字文過也。⑩

李調元《雨村曲話》也說：

《白兔》、《殺狗》二記，今世所傳本，謬誤至不可讀，皆後人於方言不諳處，輒改之，面目全失矣。⑩

可見《白兔記》的樸質俚俗是正反兩面的共同看法，只因好尚不同，喜歡俚俗的，就讚它是「古色可挹」、「有野趣」、「自然雅致」；崇尚詞章的，就斥之「鄙腐」、「太質」；李調元謂其「謬誤至不可讀」，「皆後人竄改」，雖然有諉過明人之嫌，但多少也是事實。錢南揚《戲文概論·內容第四》云：

汲古閣《六十種曲》本《白兔記》雖接近古本，脫誤頗多，情節矛盾。但言語通俗質樸，有著鮮明的民間文學特色；上卷第三出〈報社〉、第四出〈祭賽〉、第九出〈保襄〉，還保存著一些古代農村的風俗習慣，可見它和民間文學的關係是非常密切的。⑩

錢氏的看法，無疑是比較平正通達的。且取幾支曲子看看，汲古閣本第二十八出〈汲水〉：

【桂枝香】（旦）孩兒一去，眼中流淚，全無力氣精神。更兼紛紛細雨，酸疼兩腿兩腿難移。前去如何存濟，悶心兒一兩陣西風起，滴溜溜敗葉飛。⑩

⑩　吳梅：《中國戲曲概論》，收入王衛民編校：《吳梅全集·理論卷上》，頁二七八。

⑩　〔清〕李調元：《雨村曲話》，《中國古典戲曲論著集成》，第八冊，頁二三。

⑩　錢南揚：《戲文概論》，頁一五七。

⑩　〔明〕毛晉編：《六十種曲》，第一一冊，《白兔記》，頁七二一—七二三。

第三十出〈訴獵〉：

【綿搭絮】前腔（旦）井深乾旱，水又難提。一井水都被我弔乾了。井有榮枯，眼淚何曾得住止。（介）奴是富家兒，顛倒做了驅使。莫怪伊家無理，是我命該如是，倘有時刻差遲，亂棒打來不顧體。⓬

再看第二出〈訪友〉：

【絳都春】（生）彤雲佈密，見四野盡是銀妝玉砌。逆玉篩珠。只見柳絮梨花在空中舞，長安酒價增貴，見漁父披簑歸去。（合）鼻中但聞得梅花香，要見並沒覓處。⓭

又第三出〈報社〉：

【鶯啼序】（外）隨車縞帶逐亂飛，攪銀海生輝。睹前村草舍茅簷，盡是玉筋低垂。賀來年時豐歲稔，喜今歲先呈祥瑞。（合）雪晴時，梅梢上淡月，三白總相宜。⓮

比較以上這四支曲子，前二支正是本色白描，庶民口吻；後二支清麗雅韻，必有文人點染。但無論如何，《白兔記》畢竟是充滿俗文學的野趣的。

也因為《白兔記》庶民的野趣，所以對後世戲曲，尤其是地方戲曲的影響自然很大。在京劇、崑劇、紹劇、杭劇、婺劇、越劇、湖劇、淮劇、揚劇、湘劇、莆仙戲、廬戲、彩調、桂劇、滇劇、粵劇、川劇、辰河戲、梨園戲、溫州亂彈、新昌高腔等等劇種都有《白兔記》的傳統劇目，或逕題《白兔記》、《紅袍記》、《李

⓲〔明〕毛晉編：《六十種曲》，第二冊，《白兔記》，頁六。

⓭〔明〕毛晉編：《六十種曲》，第二冊，《白兔記》，頁二。

⓬〔明〕毛晉編：《六十種曲》，第二冊，《白兔記》，頁七六。

三娘》…;或演其折子，如《磨房產子》、《寶公送子》、《打獵回書》、《磨房相會》等等。

可見《白兔記》在戲曲文學上，縱使被講究「高雅」的學士大夫所鄙視，但其俗文學的意義和價值是絕不可被漠視的，尤其誠如孫崇濤氏所考述的，其成化本在戲文上的地位和在民間演出的情況，都值得我們高度的重視。

（三）《拜月亭》

1. 作者

《拜月亭》的作者，從文獻記載，一般認為是元人施君美。如明嘉靖間何良俊（一五〇六─一五七三）《四友齋叢說》卷五十七調「《拜月亭》是元人施君美所撰，《太和正音譜》『樂府群英姓氏』亦載此人」。[111]又王世貞（一五二六─一五九〇）《曲藻》謂「《琵琶記》之下，《拜月亭》是元人施君美撰，亦佳」。[112]清張彝宣（約一五五四─一六三〇）輯《寒山堂曲譜》卷首〈譜選古今傳奇散曲集總目〉於《蔣世隆拜月記》下注：「吳門醫隱施惠，字君美著。」[113]尚有臧晉叔（一五五〇─一六二〇）、鈕少雅（一五六四─一六五一後）、朱彝尊（一六二九─一七〇九）以為是施君美著。

施惠生平，見元鍾嗣成《錄鬼簿》卷下「方今已亡名公才人，余相知者，為之作傳，以【凌波曲】弔之」

──────────
⑪ 〔明〕何良俊：《曲論》，《中國古典戲曲論著集成》，第四冊，頁一二。

⑫ 〔明〕王世貞：《曲藻》，《中國古典戲曲論著集成》，第四冊，頁三四。

⑬ 〔清〕張彝宣輯：《寒山堂新定九宮十三攝南曲譜》，收入《續修四庫全書》第一七五〇冊，頁六四四。

項下，云：

施惠，一云姓沈。惠字君美，杭州人。居吳山城隍廟前，以坐賈為業。公巨目美髯，好談笑。余嘗與趙君卿、陳彥實、顏君常至其家，每承接款，多有高論。詩酒之暇，惟以填詞和曲為事。有《古今砌話》，亦成一集，其好事也如此。

道心清淨絕無塵，和氣雍容自有春，吳山風月收拾盡。一篇篇字字新，但思君賦盡停雲。三生夢，百歲身，到頭來衰草荒墳。⑭

鍾氏既與施惠往來，則所記自然信實可靠，因之張大復所云之「吳門醫隱」，若非不同之兩人，即為誤記。而鍾氏雖說君美「詩酒之暇，惟以填詞和曲為事」，也記其著作有《古今砌話》，但卻未著錄其劇作；後來題為朱權所著的《太和正音譜》「古今群英樂府格勢，已下一百五十人」下雖亦載有「施均美」（均當係君之誤）之名，亦未載其劇目。⑮因之，對於《拜月亭》是否出諸施惠之手，明呂天成《曲品》卷下《舊傳奇・神品二》云：「《拜月》，云此記出施君美筆，亦無的據。」⑯又王國維《曲錄》卷四「幽閨記」條云：「此本自明王世貞、何良俊、臧懋循等，均以為君美作。然《錄鬼簿》但謂君美詩酒之暇，惟以填詞和曲為事，而不言其有《拜月亭》」雖未必出諸施惠之手，但證據顯示必為元代杭州人所作。理由是：⑰

⑭ 〔元〕鍾嗣成：《錄鬼簿》，《中國古典戲曲論著集成》，第二冊，頁一二三—一二四。
⑮ 〔明〕朱權：《太和正音譜》，《中國古典戲曲論著集成》，第三冊，頁二一。
⑯ 〔明〕呂天成：《曲品》，《中國古典戲曲論著集成》，第六冊，頁二三四。
⑰ 王國維：《曲錄》，收入《王國維遺書》，第一六冊，卷四，頁二。

其一，徐渭《南詞敘錄·宋元舊篇》中有《蔣世隆拜月亭》之目。⑱

其二，鈕少雅《南曲九宮正始》係根據元天曆間南曲譜編成，收有許多宋元戲文佚曲，亦稱《拜月亭》為「元傳奇」。

其三，《拜月亭》世德堂本第十二折作《興福掠奪》，汲古閣本第十二出作《山寨巡邏》，均云「宋江三十六，回來十八雙」，宋元時民間流傳的水滸故事，梁山好漢共為三十六人，如元周密《癸辛雜識續集》引龔開作《宋江三十六贊》⑲、《大宋宣和遺事》⑳和《宋史》《張叔夜傳》、《侯蒙傳》等，至元雜劇，如李文蔚《燕青博魚》、康進之《李逵負荊》、高文秀《黑旋風雙獻功》等皆云：「聚三十六大伙，七十二小伙，半垓來的小嘍囉。」直到元末明初施耐庵《水滸傳》問世，這一百零八條好漢，才個個有姓名有別號，所以《拜月亭》不止早於《水滸傳》，而且早於元初的李文蔚（元世祖至元八年，一二七一年，改蒙古為大元），但不能早於金宣宗貞祐二年（一二一四）金遷都於南京（開封）之前，因為《拜月亭》正寫金南遷故事。

其四，世德堂本第四折《金主設朝》【點絳唇】云：「俺覷那大朝軍馬祇是如兒戲。」㉑稱蒙古為「大朝」，

⑱ 〔明〕徐渭：《南詞敘錄》，《中國古典戲曲論著集成》，第三冊，頁二五一。

⑲ 〔元〕周密：《癸辛雜識續集》，收入嚴一萍選輯：《原刻影印百部叢書集成》（臺北：藝文印書館，一九六五年據學津討原本影印），引龔開：《宋江三十六贊》，頁二九—三四。

⑳ 〔宋〕佚名：《大宋宣和遺事》（臺北：世界書局，一九七五年），述宋江於九天玄女廟得見天書，上載：「天書付天罡院三十六員猛將，使呼保義宋江為帥，廣行忠義，珍滅奸邪。」（頁四三）

㉑ 〔元〕施惠：《重訂拜月亭記》，收入《古本戲曲叢刊初集》（上海：商務印書館，一九五四年據長樂鄭氏藏明世德堂刊本影印），卷一，頁六。

顯然是元朝人口吻。

由以上四條資料，可見《拜月亭》成於元人之手。而此元人必定是杭州人，按世德堂本第一折〈副末開場〉

【滿江紅】云：「自古錢塘物華盛，地靈人傑。昔日化魚龍之所，勢分兩浙。」⑫此為作者自敘之語，由「錢塘」知其為杭州人。

若此，《拜月亭》之作者，顯然是元代杭州人，其時代與籍貫，正與施惠相合；那麼是否就是施惠呢？除了上文所舉呂天成與王國維所疑之外，尚有以下兩條資料：

其一，世德堂本第四十三折〈成新團圓〉【尾聲】云：「亭前拜月佳人恨，醞釀就全新戲文，書府番膳燕都舊本。」⑬由此可見此世德堂本是由「書府」根據燕都的一個舊本「番膳」出來的「全新戲文」；「書府」即宋元時的書會，「燕都」即元之大都。所以總起來說，《拜月亭》在元代時已有一個在燕都刊行的舊本，世德堂本所根據的則是元代書會才人所重編的本子。

又汲古閣本第四十出〈洛珠雙合〉【金錢花】云：「翰林史筆如椽，如椽，倒流三峽詞源，詞源。」⑭明白說出其改編者出身翰林，具有如椽之史筆，則與世德堂本編者之身分又不相同。

由此二例，不禁使我們想到，《拜月亭》的原作者雖係元代杭州人，但它同宋元戲文一樣，被不同身分的人一再地改編；所以像施惠那樣的人，縱使不是原作者，也應當是較早改編翻新《拜月亭》的人，所以被明人傳為是作者。

⑫〔元〕施惠：《重訂拜月亭記》，收入《古本戲曲叢刊初集》，卷一，頁一。
⑬〔元〕施惠：《重訂拜月亭記》，收入《古本戲曲叢刊初集》，卷二，頁四三。
⑭〔明〕毛晉編：《六十種曲》，第三冊，頁一一六。

王國維於暖紅室刊羅懋登注釋本《拜月亭跋》云：

此本第五折（本作第四折）中，有「雙手劈開生死路」一句，此乃用明太祖微行時為閹豕者題春聯，可證其為明初人之作也。[125]

青木正兒《中國近世戲曲史》對此有不同之看法：

按上述第五出白中下句為「一身逃出是非關（關字一本作門字）」，此亦為改作太祖春聯下句「一刀斬斷是非」也明矣！此二句為明人手筆，雖無可疑，然古曲經後人刪改者頗多，故單以白中之一二語論斷全曲之時代，非妥論也。[126]

按汲古閣本《殺狗記》第二十二出下場詩云：「（小生）哥哥心性太無情，（丑）一身跳出是非門。」又汲古閣本《明珠記》第六出之白有云：「（生）雙臂劈開生死路，一身跳出是非門。」又汲古閣本《浣紗記》第三十二出之白有云：「（小外）正是雙手劈開生死路，一身跳出是非門。」可見此二句為明代戲場套語，據此至多只能說《拜月亭》曾經受明人刪改過，而不能遽爾斷為明初人所作。

又清無名氏《傳奇彙考標目》云：

施耐庵，名惠，字君承。杭州人。（著有）《拜月亭旦》、《芙蓉城》、《周小郎月夜戲小喬》。[127]

吳梅《顧曲塵談》據此乃云：

[125] 王國維：《拜月亭跋》，收入蔡毅：《中國古典戲曲序跋彙編》（濟南：齊魯書社，一九八九年），頁五八五—五八六。

[126] ［日］青木正兒原著，王古魯譯著，蔡毅校訂：《中國近世戲曲史》，頁七五。

[127] ［清］無名氏：《傳奇彙考標目別本》，《中國古典戲曲論著集成》，第七冊，頁二四九。

《幽閨》為施君美作。君美名惠，即作《水滸傳》之施耐庵居士也。㉘

按《標目》以「耐庵」為施惠之號，未知何所據而云然；至其「君承」之「承」，顯然為「美」之形近而誤。

然則作《水滸傳》之施耐庵為元末明初人，而刪改《拜月亭》之施君美則為元初人；吳梅氏採信此說，蓋一時失察也。

總結以上可得以下結論：《拜月亭》的原作者，當為元初之杭州人，施惠君美是最早刪改過《拜月亭》的人，明人如何良俊、王世貞等便以他為作者，終於成了誤傳。

2.版本

《拜月亭》雖出自元人之手，但原本早已失傳。明凌濛初《南音三籟‧戲曲下》引《拜月亭》「誤接絲鞭」套末注，云：

曾見先輩云：《拜月亭》自〈拜月〉之後，皆非施君美原本。㉙

又明沈德符《顧曲雜言》亦云：

《拜月亭》後小半，已為俗工刪改，非復舊本矣。今細閱「新《拜月》」以後，無一詞可入選者，便知此語非繆。㉚

又清張彝宣輯《寒山堂新定九宮十三攝南曲譜》卷首注感嘆地說：

㉘ 吳梅：《顧曲塵談》，收入《吳梅全集‧理論卷上》，頁六〇。

㉙ 〔明〕凌濛初輯：《南音三籟》，收入王秋桂主編：《善本戲曲叢刊》第四輯（臺北：臺灣學生書局，一九八七年），頁六八九。

㉚ 〔明〕沈德符：《顧曲雜言》，《中國古典戲曲論著集成》，第四冊，頁二一〇—二一一。

可見《拜月亭》在明代被刪改標注釋標注拜月亭記情況的「一斑」。現在流傳的明人刊本有以下九種：

1. 《新刊重訂出相附釋標注拜月亭記》二卷，明萬曆己丑（十七年，一五八九）刊本，星源游氏興賢堂重訂，繡谷唐氏世德堂校梓，海陽程氏教倫堂參錄。已影印收入《古本戲曲叢刊初集》。

2. 《重校拜月亭記》二卷，明萬曆金陵文林閣刊本，北京圖書館藏。

3. 《李卓吾先生批評幽閨記》二卷，明虎林容與堂刊本。已影印收入《古本戲曲叢刊初集》。

4. 《陳繼儒評鼎鐫幽閨記》二卷，明書林蕭騰鴻刻《六合同春》本。

5. 《幽閨佳人拜月亭記》四卷，明凌延喜刻朱墨本，武進涉園影印行世，喜脈軒叢書本。

6. 《幽閨記定本》，明末毛晉汲古閣《六十種曲》本。

7. 《重校拜月亭記》二卷，羅懋登注釋，明德壽堂刊本。暖紅室翻刻《彙刻傳奇》第三種。

8. 《沈兆熊鈔本》二卷，清康熙五十五年，附注板眼，原為懷寧曹氏藏書，後歸中國戲曲音樂院。

9. 《全家錦囊拜月亭十四出》，明嘉靖間進賢堂刊刻《風月錦囊》本所收，西班牙愛斯高里亞聖勞倫佐圖書館藏，影印收入《善本戲曲叢刊》。

以上九種《拜月亭》版本，以世德堂本和《錦囊》本年代較早，最接近元本。如校以《九宮正始》所收存的一百三十三支佚曲或沈璟《曲譜》即可獲得證明。其他種版本，相互間甚少出入，皆為離元本面貌較遠的明人改訂本。《錦》本與世德堂本甚少出入，可知其源出同一系統；但《錦》本曲白的細微之處，也多有近於李

〔清〕張彝宣輯：《寒山堂新定九宮十三攝南曲譜》，收入《續修四庫全書》，第一七五〇冊，頁六四四。

評本而異於世德堂本的例證，故李評本系統在刪改前的底本，與《錦》本應有淵源關係。

由《拜月亭》元本的佚曲加以觀察，其故事情節在大團圓前，尚有「回頭一掉」的風波。即蔣世隆和陀滿興福中文武狀元後，王鎮遣官員遞絲鞭招婿，而官員誤遞，將蔣瑞蓮許給蔣世隆，將王瑞蘭許給陀滿興福。而世隆輕易的接受絲鞭，瑞蘭也在嚴父令下同意親事；也就是說兩人皆違背「招商店」中的誓言。而到了世德堂本，女主角王瑞蘭與其他明改本一樣，已經改為堅決不從父命，拒絕再嫁，但男主角蔣世隆卻還是違盟負心，既接絲鞭，又「感皇恩即當領納」，就失去了義夫的形象，而其餘各明改本，皆已刪改了元本中「至尾回頭一掉」的情節。蔣世隆中狀元後，信守盟誓，不接絲鞭；王瑞蘭也不顧父親的威逼，堅守貞節，不肯招贅，而且也沒有「遞錯絲鞭」的情節。這樣的改動，使得蔣王的結合在兵荒馬亂的場合，既摒除了「父母之命、媒妁之言」的禮教，雖被拆散，而能信守不渝；使劇情發展自然，人物性格前後一致，從藝術上看來較諸元本為勝。否則，就不免王世貞在《曲藻》上所說的「既無風情，又無裨風教」的譏評了。⑬

世德堂本與其他明改本在故事情節上的區別：「拜月」以後，除第三十七折《蘭蓮思憶》（各本為第三十四出〈姊妹論思〉）的情節相同外，其他曲白、關目皆大異。另外劇本結構上，世德堂本共四十三折，各改本為四十出。所差別的三出是：世德堂本第十六折《蘭母驚散》、十七折《兄姊失散》、十八折《夫人尋蘭》，各改本合併為第十六出〈違離兵火〉；世德堂本另有《黃公賣酒》一折，僅為說明蔣、王成親之地點而已，故各改本均予刪除。也就是說各改本在劇情發展上，處理得較為緊湊。

世德堂本與各改本的區別還體現在曲文和曲律上。雖然《拜月亭》的語言，無論何種版本，都不失元人質

⑬ 以上參考孫崇濤：《風月錦囊箋校》（北京：中華書局，二〇〇〇年），頁三七九。

樸自然的風格；但世德堂本較諸各版本的語言仍少雕琢之跡，明顯接近元本面貌，這從出目的標示就可一目了
然。又如第二十五出〈抱羞離鸞〉，郎中給蔣世隆看病時，各改本比世德堂本增加一大段由中藥名連綴而成的
賓白，李卓吾評本云：「可厭！刪！作者極苦，看者又不樂，今日文人多犯此病！」[133]說得真爽快！

而在戲曲格律上，由於《拜月亭》屬元代戲文作品，若以崑山水磨調格律衡量，就會有扞格不適的地方；
世德堂本既接近元本，所以其他各改本便從水磨調的角度對之有所修正。如世德堂本第二十二折〈興福釋隆〉
（各改本第二十四出〈虎頭遇舊〉）中的【尾犯序】，世德堂本保留詞體一闋四疊為一曲的形式，且在「聽啟」
句之前補上「無非買命與贖身，但隨行有何囊篋貨費，快口強舌，休同兒戲」四句。[134]其他例證尚多。即此也
可以看出此戲文過渡到傳奇，在曲律上逐漸嚴謹的跡象。

3.內容與思想

《拜月亭》演金朝宣宗貞祐二年，蒙古入侵，遷都汴京之際，蔣世隆與王瑞蘭悲歡離合之事。其故事梗概，
明各改本首出【沁園春】云：

蔣氏世隆，中都貢士，妹子瑞蓮。遇興福逃生，結為兄弟。瑞蘭王女，失母為隨遷。荒村尋妹，頻呼小
字，音韻相同事偶然。應聲處，佳人才子，旅館就良緣。　岳翁瞥見生嗔怒，拆散鴛鴦最可憐。歎幽
閨寂寞，亭前拜月。幾多心事，分付與嬋娟。兄中文科，弟登武舉。恩賜尚書贅狀元。當此際，夫妻重
會，百歲永團圓。[135]

[133] 〔元〕施惠著，〔明〕李贄批評：《李卓吾批評幽閨記》，《古本戲曲叢刊初集》（上海：商務印書館，一九五四年據
明虎林容與堂刊本影印），卷下，頁一四。

[134] 以上參考俞為民：《宋元南戲考論》（臺北：臺灣商務印書館，一九九四年），頁一二五—一四〇。

其故事情節，因前舉世德堂本劇末【尾聲】有「亭前拜月佳人恨，醖釀就全新戲文，書府番謄燕都舊本」，一般都認為這「燕都舊本」就是《元刊雜劇三十種》中關漢卿所撰的《閨怨佳人拜月亭》雜劇，也就是說戲文《拜月亭》是脫胎於元雜劇關漢卿的《拜月亭》。對此王驥德《曲律》卷三《雜論第三十九上》云：

南戲自來無三字作目者，蓋漢卿所謂《拜月亭》，係是北劇，或君美演作南戲，遂仍其名不更易耳。[136]

近人王國維《宋元戲曲考》十五章〈元南戲之文章〉亦云：

《拜月》佳處，大都蹈襲關漢卿《閨怨佳人拜月亭》雜劇，但變其體製耳。明人罕睹關劇，又尚南曲，故盛稱之。今舉其例，資讀者之比較耳。[137]

王氏所舉的例子是：關劇第一折【油葫蘆】和戲文《拜月亭》第十三出【剔銀燈】、【攤破地錦花】作比較；又謂「《拜月》南戲中第三十二出，實為全書中之傑作，然大抵本於關劇第三折」。[138]王氏各錄其中段落比較，結語說：

細較南北二戲，則漢卿雜劇固酣暢淋漓；南戲中二人對唱，亦宛轉詳盡。情與詞偕，非元人不辨。然則《拜月》縱不出於施君美，亦必元代高手也。[139]

青木正兒《中國近世戲曲史》第五章〈復興期內之南戲〉亦謂戲文《拜月亭》之關目蹈襲關氏雜劇，他做

[135] 〔元〕施惠著，〔明〕李贄批評：《李卓吾批評幽閨記》，收入《古本戲曲叢刊初集》，卷上，頁一。

[136] 〔明〕王驥德：《曲律》，《中國古典戲曲論著集成》第四冊，頁一四九—一五〇。

[137] 王國維：《宋元戲曲考》，收入《王國維戲曲論文集》，頁一四九。

[138] 王國維：《宋元戲曲考》，收入《王國維戲曲論文集》，頁一五〇。

[139] 王國維：《宋元戲曲考》，收入《王國維戲曲論文集》，頁一五四—一五五。

了以下的比較：

雜劇之楔子為胡人侵入，王尚書出發之事。（相當南戲之第十出）

第一折母女兄妹避難相失，互相誤逢之事。（相當南戲之第十三、十四、十六、十七、十八、十九、二十諸出）

第三折拜新月之事。（相當南戲之第二十五、二十六出）

第四折議婚及成親之事。（相當南戲之第三十五、三十九、四十出）[140]

看來戲文《拜月亭》本於關劇《閨怨佳人》，應屬可信；也因此對於結尾的處理，《拜月亭》元本佚曲便保留了關劇「回頭一掉」的結局，也就是男女主角一時皆失去了諾言，有失義夫節婦的形象；而即此也可見元本的時代當在關氏之後。

就因為《拜月亭》元本保留關劇「回頭一掉」的結局，所以王驥德《曲律》謂「《拜月》祇是宣淫，端士所不與也」。[141]但如上文所云，經明人各改本的定奪之後，便如末出聖旨所云：

夫婦乃人倫所重，節義為世教所關。邇者世際阽危，失之者眾矣。茲爾文科狀元蔣世隆，講婚禮於急遽之時，從容不苟。妻王瑞蘭，待媒妁於流離之際，貞節自持。夫不重婚，尚宋弘之高誼；婦不再嫁，邁令女之清風。使樂昌之破鏡重圓，致陶穀之斷絃再續。兵部尚書王鎮，保邦致治，有撥亂反正之才；解組歸閒，無貪位慕祿之行。陀滿興福出自忠良，實非反叛，父遭排擯，朕實悔傷，萌蘗尚存，天意有在。

[140] 〔日〕青木正兒原著，王古魯譯著，蔡毅校訂：《中國近世戲曲史》，頁七六—七七。

[141] 〔明〕王驥德：《曲律》，《中國古典戲曲論著集成》，第四冊，頁一六○。

今爾榮魁武榜，互結姻緣。蔣世隆受封府尹，妻王氏封懿德夫人；陀滿興福世襲昭勇將軍，妻蔣氏封順德夫人。尚書王鎮，歲支粟帛，與見任同。嗚呼！彝倫攸序，爾宜欽哉！[142]

可見各改本使劇中所有正面人物都成為「忠孝節義」的典範，目的是使「彝倫攸序」以教化社會，這是明代戲文丘濬《伍倫全備記》的共同走向；也因此不止要把原作中違背「義夫節婦」的男女主角刪改，使之納入禮教的規範中，甚至連陀滿興福之淪為草寇、王尚書悖逆人性拆離鴛鴦，到後來也都可以不計了。因為戲文的結尾必須「滿門榮慶旌表」，這應當和明初詔令戲曲只能演出忠孝節義、終至成為倫理道德教化的工具有密切的關係。[143]

4.藝術特色

就《拜月亭》的整體結構而言，首開「巧合」的結構來展開情節、刻畫人物，如：蔣世隆與蔣瑞蓮、王夫人與王瑞蘭在戰亂之後，世隆與瑞蘭的奇遇，瑞蓮與夫人的巧逢；世隆與瑞蘭途中遇盜，而寨主恰是曾被世隆所救的義弟陀滿興福；又如王鎮出使回朝，在途中分別與女兒、夫人意外相聚；最後世隆考中狀元，王鎮要招贅的女婿正好是當初被他嫌棄的窮秀才。而這一「巧合」的表現手法，都能推動開展情節，如：世隆與瑞蘭的奇遇，引出了下面曲折的故事；王鎮與女兒、夫人的奇遇，對劇情也有推波助瀾的作用；王鎮招贅女婿，正是狀元蔣世隆，也有收束全篇的效能。而且劇中所設置的「巧合」都是奇而不謬、順理成章。如世隆與瑞蘭、王夫人與瑞蓮的奇遇，乃肇因於慌亂中瑞蘭與瑞蓮二人名字聲音的近似，使得這一巧合真實可信；其他雖有刻意

[142] 〔元〕施惠著，〔明〕李贄批評：《李卓吾批評幽閨記》，收入《古本戲曲叢刊初集》，卷下，頁五四—五五。

[143] 曾永義：《明雜劇概論》（北京：商務印書館，二〇一五年），頁八八—九〇。

安排之嫌，但也合乎「無巧不成書」的旨趣。也因此明李卓吾評本《拜月亭·序》云：「此記關目極好。……首似散漫，終至奇絕。」[144]而這種「巧合」的結構也開了明吳炳《粲花五種曲》、阮大鋮《春燈謎》、《燕子箋》以及清人李漁《笠翁十種曲》的藝術手法。[145]

此外，由於《拜月亭》畢竟是戲文，戲文的冗煩也不免流露於此。譬如開場之後，〈虎狼擾亂〉、〈圖害忠良〉、〈亡命全忠〉、〈圖形追捕〉、〈文武同盟〉、〈寄跡綠林〉等六出雖用以交代故事背景，但對陀滿興福用墨太多，反有喧賓奪主、頭緒紛繁之弊。又生、旦、小生、小旦各用一出，以介紹其出場，第十三出至第十八出之情節間亦可合併連綴，凡此皆見布局欠妥，終至排場散漫。

在戲曲史上，明中葉以前，評論家都以《琵琶記》為戲文之冠，如本書論《琵琶記》所舉，但此後卻出現了《琵琶》與《拜月》優劣之論。茲舉其要者如下：

首先提出問題的是何良俊《四友齋叢說》卷三十七：

高則成才藻富麗，如《琵琶記》「長空萬里」，是一篇好賦，豈詞曲能盡之！然既謂之曲，須要有蒜酪，而此曲全無，正如王公大人之席，駝峰、熊掌，肥腯盈前，而無蔬、筍、蜆、蛤，所欠者，風味耳。

《拜月亭》……余謂其高出於《琵琶記》遠甚。蓋其才韻雖不及高，然終是當行。其「拜新月」二折乃隱括關漢卿雜劇語。他如〈走雨〉、〈錯認〉、〈上路〉、〈館驛中相逢數折，彼此問答，皆不須賓白，而敘說情事，宛轉詳盡，全不費詞，可謂妙絕。《拜月亭·賞春》【惜奴嬌】如「香閨掩、珠簾鎮垂，不

[144]〔元〕施惠著，〔明〕李贄批評：《李卓吾批評幽閨記》，收入《古本戲曲叢刊初集》，〈序〉，頁一。

[145]此段參考俞為民：《宋元南戲考論》，頁一四四。

肯放燕雙飛」，〈走雨〉內「繡鞋兒分不得幫底，一步步提，百忙裡褪了根」，正詞家所謂「本色語」。[146]

首先對何氏提出反駁的是王世貞《曲藻》，云：

《琵琶記》之下，《拜月亭》是元人施君美撰，亦佳。元朗謂勝《琵琶》，則大謬也。中間雖有一二佳曲，然無詞家大學問，一短也；既無風情，又無禪風教，二短也；歌演終場，不能使人墮淚，三短也。則成所以冠絕諸劇者，不唯其琢句之工、使事之美而已，其體貼人情，委曲必盡；描寫物態，仿佛如生；問答之際，了不見扭造：所以佳耳。至于腔調微有未諧，譬如見鍾、王跡，不得其合處，當精思以求詣，不當執末以議本也。[147]

李贄《焚書》卷三〈雜說〉提出「化工」說以讚《拜月》，而以「畫工」說貶《琵琶》，他說：

《拜月》、《西廂》，化工也；《琵琶》，畫工也。夫所謂畫工者，以其能奪天地之化工，而其孰知天地之無工乎？今夫天之所生，地之所長，百卉具在，人見而愛之矣，至覓其工，了不可得，豈其智固不能得之歟？要知造化無工，雖有神聖，亦不能識知化工之所在，而其誰能得之？由此觀之，畫工雖巧，已落二義矣。……《西廂》、《拜月》，何工之有？蓋工莫工於《琵琶》矣。彼高生者，固已殫其力之所能工，而極吾才於既竭。惟作者窮巧極工，不遺餘力，是故語盡而意亦盡，詞竭而味索然亦隨以竭。吾嘗攬《琵琶》而彈之矣，一彈而嘆，再彈而怨，三彈而向之怨嘆無復存者。此其故何耶？豈其似真非真，所以入人之心者不深耶？蓋雖工巧之極，其氣力限量只可達於皮膚骨血之間；則其感人僅僅如是，

[146]〔明〕何良俊：《曲論》，《中國古典戲曲論著集成》，第四冊，頁一一—一二。

[147]〔明〕王世貞：《曲藻》，《中國古典戲曲論著集成》，第四冊，頁三四、三二二。

何足怪哉！《西廂》、《拜月》，乃不如是。意者宇宙之內本自有如此可喜之人，如化工之於物，其工巧自不可思議爾。⑭⑧

徐復祚《三家村老委談》亦更直接批評王世貞對《琵琶》的看法和對《拜月》的「三短說」，云：

王弇州一代宗匠，文章之無定品者，經其品題，便可折衷，然於詞曲不甚當行。其論《琵琶》也，……。夫「作曲要先明腔，後要識譜，切記忌有傷於音律」。此丹丘先生之言也。腔調未諧，音律何在？若不謂當執末以議本，則將抹殺譜板，全取詞華而已乎？何元朗良俊謂施君美《拜月亭》勝於《琵琶記》，未為無見。《拜月亭》宮調極明，平仄極協，自始至終，無一板一折非當行本色語，此非深於是道者不能解也，弇州乃以「無大學問」為一短，不知聲律家正不取于弘詞博學也；又以「無風情、無稗風教」為二短，不知《拜月》風情本自不乏，而風教當就道學先生講求，不當責之騷人墨士也。用脩之錦心繡腸，果不如白沙鳶飛魚躍乎？又以「歌演終場不能使人墮淚」為三短，不知酒以合歡，歌演以佐酒，必墮淚以為佳，將〈薤歌〉、〈蒿里〉盡侑觴具乎？⑭⑨

但是反對何氏之說的也有王驥德和呂天成。王氏《曲律》卷二〈論家數第十四〉云：

大抵純用本色，易覺寂寥；純用文詞，復傷凋鏤。《拜月》質之尤者，《琵琶》兼而用之，如小曲語語本色，大曲引子如「翠減祥鸞羅幌」、「夢遶春闈」，過曲如「新篁池閣」、「長空萬里」等調，未嘗不綺繡滿眼，故是正體。《玉玦》大曲，非無佳處；至小曲亦復填垛學問，則第令聽者憒憒矣！故作曲

⑭⑧ 〔明〕李贄：《焚書·續焚書》（臺北：漢京文化事業有限公司，一九八四年），卷三，頁九六—九七。

⑭⑨ 〔明〕徐復祚：《曲論》，《中國古典戲曲論著集成》，第四冊，頁二三五—二三六。

者須先認清路頭，然後可徐議工拙。至本色之弊，易流俚腐；文詞之病，每苦太文。雅俗淺深之辨，介在微茫，又在善用才者酌之而已。 ⓯⓪

又《曲律》卷三《雜論第三十九上》云：

《拜月》語似草草，然時露機趣；以望《琵琶》，尚隔兩塵；元朗以為勝之，亦非公論。 ⓯①

呂天成《曲品》卷下云：

《拜月》……元人詞手，製為南詞，天然本色之句，往往見寶，遂開臨川玉茗之派。何元朗絕賞之，以為勝《琵琶》，而〈談詞定論〉則謂次之而已。 ⓯②

沈德符《顧曲雜言》則又右祖《拜月》，以為勝出《琵琶》、《西廂》之上，云：

何元朗謂《拜月亭》勝《琵琶記》，而王弇州力爭，以為不然，此是王識見未到處。《琵琶》無論襲舊太多，與《西廂》同病，且其曲無一句可入絃索者；《拜月》則字字穩帖，與彈搊膠粘，蓋南詞全本可上絃索者惟此耳。至於〈走雨〉、〈錯認〉、〈拜月〉諸折，俱問答往來，不用賓白，固為高手；即旦兒「髻雲堆」小曲，模擬閨秀嬌憨情態，活托逼真，《琵琶》〈咽糠〉、〈描真〉亦佳，終不及也。向曾與王房仲談此曲，渠亦謂乃翁持論未確，且云：「不特別詞之佳，即如聱古、陀滿爭遷都，俱是兩人胸臆見解，絕無奏疏套子，亦非今人所解。」余深服其言。若《西廂》，才華富贍，北詞大本未有能繼之者，終是肉勝於骨，所以讓《拜月》一頭地。元人以關、馬、鄭、白為四大家而不及王實甫，有

⓯⓪〔明〕王驥德：《曲律》，《中國古典戲曲論著集成》，第四冊，頁一二二。

⓯①〔明〕王驥德：《曲律》，《中國古典戲曲論著集成》，第四冊，頁一四九。

⓯②〔明〕呂天成：《曲品》，《中國古典戲曲論著集成》，第六冊，頁二二四。

而臧晉叔《元曲選·自序》，則以《琵琶》、《拜月》皆非元本，毋庸定優劣，云：

何元朗評施君美《幽閨》遠出《琵琶》上，而王元美目為好奇之過。夫《幽閨》大半已雜贗本，不知元朗能解此否？元美，千秋士也，予常於酒次論及《琵琶》【梁州序】、【念奴嬌序】二曲，不類永嘉口吻，當是後人竄入，元美尚津津稱許不置，又惡知所謂《幽閨》者哉？⑭

對此，凌濛初《譚曲雜劄》有云：

《荊》、《拜》二記雖亦經塗削，而其所存原筆處，猶足以見其長，非後來人所能辦也。元美貴《拜月》以無詞家大學問，正謂其無吳中一種惡套耳，豈不冤甚！然元美於《西廂》而止取其「雪浪拍長空」、「東風搖曳垂楊線」等句，其所尚可知己，安得不擊節於「新篁池閣」、「長空萬里」二曲，而謂其在《拜月》上哉！《琵琶》全傳，自多本色勝場，二曲正其稍落游詞，前輩相傳謂為贗入者，乃以繩《拜月》，何其不倫！⑮

以上所舉八家之《琵琶》、《拜月》優劣論，歷嘉靖、隆慶、萬曆三朝，為時數十年，其支持何良俊者有李贄、徐復祚、沈德符、凌濛初，共五家；其支持王世貞者有王驥德、呂天成，共三家。其別有識見而兩相否定者，只臧晉叔一家，其說亦被凌氏所破解。這場論爭其實反映了明嘉靖以後戲曲論著的兩派不同主張，大抵祖《拜月》者賞其質樸自然，護《琵琶》者愛其文辭華贍，也就是「本色派」與「文辭派」的論爭。「文辭派」出諸

⑬ [明] 沈德符：《顧曲雜言》，《中國古典戲曲論著集成》，第四冊，頁二一○—二一一。

⑭ [明] 臧晉叔編：《元曲選》（北京：中華書局，一九五八年），〈序〉，頁一。

⑮ [明] 凌濛初：《譚曲雜劄》，《中國古典戲曲論著集成》，第四冊，頁二五四。

士大夫，故重視教化；「本色派」起於民間，故往往突破禮教。其實，《拜月》與《琵琶》之優劣，豈能以「本色」、「文辭」遽爾定其優劣？也就是說評騭戲曲之優劣，怎能但從曲文、賓白之語言而論定？何況明人所謂「本色」，亦非「語言樸質白描」所能定準與範疇！對此請參閱拙作〈評騭中國古典戲劇的態度與方法〉和李惠綿〈當行本色論〉。❶❺❻ 又《琵琶記》反映在歌場者，在清乾隆間《納書楹曲譜》中被選二十四出，《綴白裘》中被選二十六出，民初《集成曲譜》被選三十六出，而《拜月亭》在三書中合計不過被選七出而已；則明人所極力揄揚之《拜月亭》，近三百年來，又焉能望《琵琶》之項背？可見是非難定，又豈只《琵琶》與《拜月》之優劣而已！

也因為明人視《拜月》為「本色派」之代表，所以論者也以此為其最大成就，如前舉李卓吾之「化工論」、呂天成「遂開臨川玉茗之派」說。劉大杰《中國文學發展史》云：

曲文皆本色自然，非徒事藻繪者可比。劇中對白，亦極美妙。如〈遇盜〉、〈旅婚〉、〈請醫〉諸出，作者能以市井江湖口吻出之，情景逼真，很適合劇中人物的身分。❶❺❼

但是吳梅《中國戲曲概論》卷中〈明人傳奇〉云：

君美以質樸著譽，而間亦傷庸俗。（君美此《記》為後人羼雜，殊失舊觀，〈拜月〉一折，亦全襲漢卿原文，故魏良輔不為點板。）是以學則誠易失之腐，學君美易失之粗。❶❺❽

❶❺❻
曾永義：〈評騭中國古典戲劇的態度與方法〉，收入曾永義：《中國古典戲劇的認識與欣賞》（臺北：正中書局，一九八九年），頁二九九—三三三。李惠綿：〈當行本色論〉，《戲曲批評史概念考論》（臺北：里仁書局，二〇〇二年），頁七九一—一四五。

❶❺❼
劉大杰：《中國文學發展史》（臺北：漢京文化事業有限公司，一九九二年），頁九五七。

除王國維所舉之曲外，且再舉一些曲子看看：第九出〈綠林寄跡〉【醉羅歌】小生唱：

那日那日離都下，流落流落在天涯。畫影圖形遍挨查，到處都張掛。草為茵蓐，橋為住家。山花當飯，溪水當茶。陀滿興福這般苦楚呵。那些個一刻千金價。（內喊科。小生）兵戈擾，道路賖，幾番回首望京華。[159]

第十三出〈相泣路歧〉【剔銀燈】老旦唱：

迢迢路兒不知是那裡？前途去安身何處？（旦）一點點雨間著一行行淒惶淚，一陣陣風對著一聲聲愁和氣。（老旦）冒雨蕩風，帶水拖泥。（合）步難移，

旦接唱【攤破地錦花】[160]：

繡鞋兒，分不得幫和底。一步步提，百忙裡褪了跟兒。

（合）雲低，天色傍晚。子母命存亡兀自尚未知。

全沒些氣和力。

第十九出〈偷兒擋路〉【山坡羊】生唱：

翠巍巍雲山一帶，碧澄澄寒波幾派？深密密煙林數簇，滴溜溜黃葉都飄敗。一兩陣風，三五聲過雁哀。（旦）傷心對景愁無奈。回首家鄉，珠淚滿腮。（合）情懷，急煎煎悶似海。形骸，骨岩岩瘦似柴。[161]

像這樣的曲子都以白描見雅致，因之生動自然；不至於質樸中失之鄙陋，是明人所謂「本色」的最佳寫照。

此外，《拜月亭》尚有些可留意者：

吳梅：《中國戲曲概論》，收入王衛民編校：《吳梅全集‧理論卷上》，頁二七八。

[158] 〔元〕施惠著，〔明〕李贄批評：《李卓吾批評幽閨記》，收入《古本戲曲叢刊初集》，卷上，頁二五。

[159] 〔元〕施惠著，〔明〕李贄批評：《李卓吾批評幽閨記》，收入《古本戲曲叢刊初集》，卷上，頁三四。

以上兩曲見〔元〕施惠著，〔明〕李贄批評：《李卓吾批評幽閨記》，收入《古本戲曲叢刊初集》，卷上，頁三四。

[160] 〔元〕施惠著，〔明〕李贄批評：《李卓吾批評幽閨記》，收入《古本戲曲叢刊初集》，卷上，頁四一。

[161] 〔元〕施惠著，〔明〕李贄批評：《李卓吾批評幽閨記》，收入《古本戲曲叢刊初集》，卷上，頁四一。

其一，戲文腳色原為七子，生旦主扮男女主要人物；至《拜月》乃開生旦、小生、小旦所謂「雙生雙旦」之模式，但仍以生旦為主，小生、小旦為從，雙軸並行之結構模式。

其二，《拜月亭》凡末淨丑主場者，均有長篇之科諢，此猶保存宋金雜劇院本「滑稽詼諧」之本質。

其三，《永樂大典戲文三種》除《張協狀元》第二十二出生於「白」中念【水調歌頭】外，均不離開詞調；宋元《荊》、《劉》、《拜》、《殺》四大戲文，《荊釵記》只於第三、四出念【鷓鴣天】、第四十一出念【臨江仙】，《白兔記》未見其例；而《拜月亭》則運用繁多，有第六出【西江月】、八出【踏莎行】、十三出【望江南】、十四出【浣溪沙】、二十一出【憶秦娥】、二十二出【臨江仙】、二十四出【減字木蘭花】、三十四出【玉樓春】，凡十二支詞調，實開其後明傳奇運用詞調之體例。

其四，如上文論戲文體製規律所云，《拜月亭》所運用之套式被明人襲用者最多，超過百分之五十以上；即此也可見《拜月亭》在明代所受到的重視超過《琵琶記》。

(四)《殺狗記》

《殺狗記》劇目始見於《永樂大典戲文三種·宦門子弟錯立身》，謂之《殺狗勸夫》；徐于室《南九宮正始》稱之為「元傳奇」，均為無名氏所作。而呂天成《曲品》、無名氏《古人傳奇總目》、朱彝尊《靜志居詩話》、焦循《劇說》、張彝宣輯《寒山堂新定九宮十三攝南曲譜》等均謂之為徐畖所作。《靜志居詩話》卷四「徐畖」條云：

字仲由，淳安人。洪武初徵秀才，至藩省辭歸。有《巢松集》。識曲者目《荊》、《劉》、《拜》、《殺》為元四大家，《殺狗記》則仲由所撰也。

按《光緒淳安縣志》亦言其「以詩酒自放，尤工詞曲。每與客酬飲吟和，執盞立就，無不清新豪邁」[163]。則其

詞曲自應文采煥然，而較之《殺狗記》，卻如出兩人之手也。也因此，吳梅《顧曲塵談》卷下云：

余嘗讀其小令曲【滿庭芳】云：「烏紗裡頭，清霜林落，黃葉山邱。淵明彭澤辭官後，不事王侯。愛的

是青山舊友，喜的是綠酒新篘。相拖逗，金尊在手，爛醉菊花秋。」語語俊雅，雖東籬、小山，亦未為

遜，不應與小令如出兩人之手，且有天淵之別也。[164]

然，不知所作傳奇，何以醜劣乃爾。或者《殺狗》久已失傳，後人偽托仲由之作，屬入歌舞場中耳？不

吳氏所疑是有道理的，因為如上文所云，戲文《殺狗》，其作者雖未必為宋人，但起碼為元人，所以作者絕不

是明初的徐畖。那麼何以會被冠上徐氏之名呢？是否如吳梅氏之所謂「偽托」呢？且看以下記載：

王驥德《曲律·雜論第三十九上》云：[166]

　　徐時敏〈五福記序〉云：

　　　　今歲改孫郎埋犬傳，筆硯精良。[165]

呂天成《曲品》卷下〈殺狗〉云：

　　舊存惡本，予為校正。

[162] [清] 朱彝尊：《靜志居詩話》，卷四，「徐畖」條，頁八七。

[163] [清] 李詩纂修：《光緒淳安縣志》（清光緒十年刻本），卷一〇，〈人物志二·文苑·理學·徐畖〉，頁二二一。

[164] 吳梅：《顧曲塵談》，收入王衛民編校：《吳梅全集·理論卷上》，頁一四一。

[165] 見《曲海總目提要》卷五「殺狗記」條引此語，並曰：「則此記亦時敏手筆也。」

[166] [明] 呂天成：《曲品》，《中國古典戲曲論著集成》，第六冊，卷下，頁二二五。

《殺狗》，頃吾友鬱藍生為釐韻以飭，而整然就理也，蓋一幸矣！[167]

張彝宣輯《寒山堂曲譜》卷首〈譜選古今傳奇散曲集總目〉於《楊德賢女殺狗勸夫記》下注：

古本，淳安徐㕧仲由著。今本已吳中情奴、沈興白、龍子猶三改矣。[168]

以上所載，鬱藍生是呂天成別號，龍子猶是馮夢龍別字，則就明清人所知，《殺狗記》起碼被徐時敏、呂天成、吳中情奴、沈興白、馮夢龍等五人改訂過。料想徐㕧是最早一位改訂者，以其時代在明初，而世人又有「明初四大傳奇」之說，因此誤以為《殺狗記》是徐㕧所作，其實應是元人無名氏所作。

《殺狗記》流傳之版本，其全本者僅汲古閣本一種，亦即為龍子猶所改訂者。後來《暖紅室彙刻傳奇》第七種《殺狗記》亦據汲古閣本翻刻，僅三處經校訂，曲牌名不同；近年《古本戲曲叢刊初集》亦據汲古閣本影印。而西班牙聖勞倫佐圖書館所藏《全家錦囊殺狗記》[169]為節本所錄不及全本三分之一。又據松鷇室《現存雜劇傳奇版本記》載，許之衡於三十年代藏有明富春堂本《殺狗記》，與汲古閣本不同，惟今不知歸於何處。

趙景深《元明南戲考略》曾以汲古閣本《殺狗記》校勘《九宮正始》所收元傳奇《殺狗記》曲文，得知《正始》所收八十支曲，除一曲外，均見諸汲古閣本，其間詞句曲牌名雖有不同，但趙氏認為汲古閣本「是取材於古本的，更改的地方也不頂多」。[170]所以我們今日所見的《殺狗記》大抵還保留元人原作面貌。羅錦堂《錦堂

[167] 〔明〕王驥德：《曲律》，《中國古典戲曲論著集成》，第四冊，頁一五一。

[168] 〔清〕張彝宣輯：《寒山堂新定九宮十三攝南曲譜》，收入《續修四庫全書》，第一七五〇冊，頁六四三。

[169] 〔明〕徐文昭編輯：《風月錦囊》，收入《善本戲曲叢刊》第四輯（臺北：臺灣學生書局，一九八七年據明嘉靖癸丑〔一五五三〕書林詹氏進賢堂重刊本影印），《全家錦囊殺狗記》，頁三四五—三五八。

[170] 趙景深：《元明南戲考略》，頁四五—四七。

論曲．流落西班牙的四大傳奇》亦曾將汲古閣本與《錦囊》本存曲校勘，認為《錦囊》本應較汲古閣本為古，其文辭亦較為鄙俚。

就因為傳世的汲古閣本《殺狗記》保留戲文原貌較多，所以戲文天生的優劣兼而有之。

《錄鬼簿》著錄元雜劇有蕭德祥《王翛然斷殺狗勸夫》，《元曲選》劇目題《楊氏女殺狗勸夫》，以之為無名氏之作。鄭師因百（騫）《景午叢編》上集〈元劇作者質疑〉認為《殺狗勸夫》作者以「無名氏」為是。(171) 趙景深《元明南戲考略．殺狗記》比照南北戲劇劇本，認為其本事「沒有多大差異」，「在曲辭的創作上，也看不出是誰先誰後」。(172)

《殺狗記》的故事應當來自民間，可能是騰傳人口的一件社會新聞，其故事情節，〈家門大意〉中的【鴛鴦陣】已說得明白：

孫華家富貴，東京住，結義兩喬人。誑語讒言，從中搬鬥，將孫榮趕逐，投奔無門。風雪裡救兄一命，夫回蒿地驚魂，去浣龍卿子傳，托病將恩作惡，妻諫反生嗔。施奇計，買王婆黃犬，殺取扮人身。再往窰中，試尋兄弟，移尸慨任，方辨疏親。清官處喬人妄告，賢妻出首，發狗見虛真。重和睦，封章褒美，兄弟感皇恩。(173)

劇中所描寫的正面人物弟孫榮、妻楊月真、妾迎春、家人吳忠、王老實，都守住傳統社會的教條，不敢絲毫逾越。孫榮遭受其兄孫華無理虐待，趕出家門，棲身破窰，淪為乞丐，但他無怨無尤，嘴裡還說：「留心古聖編，

(171) 鄭騫：《景午叢編》，上編，頁三一八。

(172) 趙景深：《元明南戲考略》，頁四四。

(173)〔明〕毛晉編：《六十種曲》，第十一冊，《殺狗記》，頁一。

事兄如事父。」「不敢怨兄，只恨我不能隨順。早晚拈香解告神明，願兄早早可回也。」楊月真雖明知其夫孫

華所為過分，也能憐憫小叔慘遭非人待遇；但她在回答妾迎春勸她周濟小叔時，卻說：

你不聞古人言：男無婦是家無主，女無夫是身無主。男子活家之主，女子是權財之主。俗諺云：家有一

心，有錢買金；家有二心，無錢買針。我若依了你的言語，背了大員外，使人送些錢與小官人，迎

處？只是於禮不可。此乃背夫之命，散夫之財，非賢婦也。還是勸諫官人回心轉意，著他兄弟和順，迎

小官人回家，方是十全之美。❶74

可見楊氏所以為賢，在於識「大體」，但其實也在於死守禮教。其他妾侍奴僕之忠誠老實，既已見諸姓名，就

更不必說了。

而《殺狗記》的主要人物生所扮的孫華，和《永樂大典‧戲文》中的張協、完顏壽馬、孫必達一樣，都不

像後來傳奇那樣完全是正面人物，他們或多或少都帶有「邪氣」，《小孫屠》中孫必達、孫必貴弟兄的行徑，

更加接近《殺狗記》的孫華和孫榮，孫必達和孫華都擁有大家長式的權威，在權威的前提下，他們的愚蠢和殘

暴竟可以肆行無忌，只因為他們都擁有傳統禮教的保護傘。至於兩個市井無賴柳隆卿、胡子傳，在南戲北劇裡，

已經成為符號性的典型人物，那就是不事生產，專事興風作浪、挑撥離間，從中漁利的幫閒小人物。

若說《殺狗記》的旨趣為何，則〈家門大意〉下場詩和末齣【尾聲】與下場詩也已說得清楚。前者云：

孫二郎破窯風雪，楊玉真殺狗勸夫。

兩喬人全無仁義，蠢員外不辨親疏。❶75

❶75 〔明〕毛晉編：《六十種曲》，第二冊，《殺狗記》，頁二。

❶74 〔明〕毛晉編：《六十種曲》，第二冊，《殺狗記》，頁七二。

❶73 〔明〕毛晉編：《六十種曲》，第二冊，《殺狗記》，頁二。

後者云：

【尾聲】世間難得惟兄弟，賢閫調和更罕稀。旌表門閭教人作話兒。

（下場詩）奸邪簸弄禍相隨，孫氏全家福祿齊。奉勸世人行孝順，天公報應不差移。❻

可見其禮教色彩十分濃重，簡直可以作為一部倫理教科書。

縱使汲古閣本《殺狗記‧家門大意》的【滿江紅】有「點染新詞別樣錦，推敲舊譜無瑕玉」之語，充分流露出文人改本的口吻，劇中《窯中受困》、《花園游賞》等出也顯然有文人筆墨的痕跡，但由於大抵保留原本戲文的模樣，好處是保留俗諺明白如話的淳樸氣息，壞處也是不免質直板滯無生氣。至於排場之拙劣、情節之拖沓、結構之鬆懈，則是早期戲文的通病，無須過分苛責。

三、其他明改本戲文及潮州民間戲文簡述

(一) 其他明改本戲文簡述

1. 《牧羊記》

(1) 版本與作者

有關《牧羊記》的記錄，見於以下資料：

〔明〕毛晉編：《六十種曲》，第一一冊，《殺狗記》，頁一二七─一二八。

A.明徐渭《南詞敘錄・宋元舊篇》有《蘇武牧羊記》，無名氏作。

B.明呂天成《曲品》卷下《妙品二》云：「《牧羊》，元馬致遠有劇。此詞亦古質可喜，令人想念子卿之節。梨園演之，最可玩。」❶⓱⓱

C.譚正璧《話本與古劇・讀曲小記》謂明刊本《來鳳館精選古今傳奇最娛情》選有《牧羊記》數折，作者署「馬東籬」。❶⓱⓸

D.無名氏《傳奇彙考標目》，《牧羊記》作者亦云「馬致遠，號東籬」。❶⓳⓿

E.張彝宣輯《寒山堂新定九宮十三攝南曲譜・總目》於《蘇武持節北海牧羊記》下注：「江浙省務提舉。大都馬致遠千里著，號東籬。」❶⓱⓵

由以上可見，宋元戲文之《牧羊記》明人均不知作者，但因呂天成《曲品》有「《牧羊》，元馬致遠有劇」之語，遂訛傳為馬致遠所著，其實呂氏語意很明白，只說元人馬致遠也有相同名目的雜劇作品，根本不是說《牧羊記》戲文為馬致遠所作。按《錄鬼簿》、《太和正音譜》均未載馬致遠有《牧羊》雜劇，呂氏未知何所據而云然。

《牧羊記》原本已佚，今存全本為《牧羊記總本》上下兩卷，卷末題識云：「戊午歲臘月朔抄錄（錄）寶

❶⓱⓱　〔明〕徐渭：《南詞敘錄》，《中國古典戲曲論著集成》，第三冊，頁二五一。

❶⓱⓸　〔明〕呂天成：《曲品》，《中國古典戲曲論著集成》，第六冊，頁二二四。

❶⓱⓱　譚正璧：《話本與古劇（重訂本）》（上海：上海古籍出版社，一九八五年），頁二八三。

❶⓳⓿　〔清〕無名氏：《傳奇彙考標目》，《中國古典戲曲論著集成》，第七冊，頁一九四。

❶⓱⓵　〔清〕張彝宣輯：《寒山堂新定九宮十三攝南曲譜》，收入《續修四庫全書》，第一七五〇冊，頁六四三。

善堂較政」。⑱錢南揚《戲文概論・劇本第三》謂「此係戲班底本。戲班中因生旦需要不同，生曲與旦曲往往分別鈔錄。今此本生旦曲白俱全，故云『總本』」。⑱又從「寶善堂」考得該堂主人係陳芷衫（名桐官），從而得知為咸豐八年（一八五八）所鈔。又說：「這部鈔本生戲多而旦戲少，第一出〈家門〉【滿庭芳】明說：『機房妻受苦，求醫割股，獨奉姑嫜。』現在戲文中都沒有，可見不是全本。然而它的來源相當古，我們只要看它的出目，如第四出〈拜別〉，不作〈頒詔〉，第七出〈勸親〉，第八出〈勸降〉，不作〈小逼〉，第九出〈逼降〉，不作〈大逼〉等等，和當時時行的曲譜、選本，如《納書楹曲譜》、《綴白裘》之類不同；而〈勸親〉一目見明選本《吳歈萃雅》、《詞林逸響》，其他出目大概也還沿用著明代的名稱，可見此戲所依據的不是清人的本子。」⑱按此劇第七出〈勸親〉旦所唱諸曲標工尺板眼，十一出〈喫雪〉、十六出〈牧羊〉等亦皆點上板眼，則蓋可證錢氏所云此抄本係戲班底本。

（2）本事

《牧羊記》演西漢蘇武出使匈奴事。劇中主要人物蘇武、李陵、衛律、常惠均見《史記》、《漢書》，其重要情節如蘇武出使、衛律勸降、蘇武拒降被囚大窖、嚙雪吞氈、牧羊北海、李陵置酒設樂勸降等亦見史書記載。清代《曲海總目提要》卷十四《牧羊記》云：

明時舊本，不知誰作。全本《史》、《漢》，稍有異同。如衛律令妓勸武，妓見武忠節，借劍自刎，此

⑱ [明] 無名氏：《蘇武牧羊記》，收入《古本戲曲叢刊初集》（上海：商務印書館，一九五四年據大興傅氏藏舊鈔本影印），卷下，頁二二一。

⑱ 錢南揚：《戲文概論》，頁九三。

⑱ 錢南揚：《戲文概論》，頁九四。

添出情節也。又如黃石公二仙點化，及野熊引入洞中，亦是添出。又云李陵、霍光出兵……霍光未嘗與陵并將，因〈陵傳〉有「霍子孟謝汝」句，故牽及耳。〈望鄉臺〉一折，本〈陵傳〉置酒悲歌事。母妻燒香及團圓，皆着色點綴。⑱

可見《牧羊記》是一部頗忠於史實的「歷史劇」。《中國大百科全書·戲曲曲藝卷》「牧羊記」條，金寧芬有云：作品歌頌蘇武的愛國思想和民族氣節。〈勸降〉、〈逼降〉表現他拒絕敵人的威逼利誘，義正辭嚴，不可侵犯。〈吃雪〉、〈牧羊〉描寫他在冰天雪地中茹苦含辛、不屈不撓的意志。〈望鄉〉、〈告雁〉抒發他思君念母的深情。劇中寫了衛律、李陵兩個降臣，其思想、品格卻不一樣。衛律貪圖富貴、降順匈奴，他的貪婪無恥、陰險狡詐受到嘲弄和鞭撻；李陵由於孤軍無援，兵敗被俘。作者對他的投降有所批判，又較細緻地描寫了他內心的矛盾和痛苦，表現了一定程度的同情。劇中有些場次寫得簡練生動；曲詞古樸可喜，並能通過景物描寫烘托氣氛，抒發人物感情。⑱所言甚是。《牧羊記》對於蘇武、李陵、衛律三人的塑造描寫，不止遵循《史》、《漢》筆法，而且承襲了《史》、《漢》的觀點。

(3) 曲文

以下舉數曲來看看：

【小桃紅】朔風凜凜，大雪洋洋。我死誰來傍也，遙瞻漢明王，在五雲鄉，玉體坐明堂。啊呀！我那聖上！

⑱ 〔清〕無名氏編：《曲海總目提要》，收入俞為民、孫蓉蓉編：《歷代曲話彙編·清代編》，卷一四，頁五五二。

⑱ 中國大百科全書總編輯委員會戲曲曲藝卷編輯委員會：《中國大百科全書·戲曲曲藝卷》（北京：中國大百科全書出版社，一九八三年），頁二六〇—二六一。

三〇〇

爭知我守堅剛，在窖中央，絕餱糧，遭魔障也。甚日位復中郎將，輔佐明君正朝綱。（第十一出〈喫雪〉）

【山坡羊】只見浪滔滔無邊無際，風淅淅穿衣穿袂。急煎煎敗群隊幾隻亂羊，實丕丕教我難分理。命限危災來怎奪，避喪門吊客才脫離，又撞著黃幡並豹尾。（合）思君思君淚暗垂，思親思親淚暗垂。（第十六出〈牧羊〉）

【一盆花】雁兒雁兒！仗你一封達聽，望天達金闕，旺氣騰騰。月冷楫棲蓼花汀，天寒暫宿無人境。雁兒你翅兒又輕，眼兒又明！仗你一封達聽，須把音書達上更莫留停。（第二十出〈告雁〉）[187]

像這樣的曲文，果然如呂天成所云「古質可喜」，明白如話，是可以動人情懷的！

(4)「蘇武牧羊」之戲曲

搬演蘇武故事的戲曲，有金院本《蘇武和番》[188]、元雜劇周文質《持漢節蘇武還鄉》[189]、戲文《席雪餐氈記》[194]、清雜劇黃治《春燈雁書記》[195]，以上除黃治雜劇有傳本外，其餘均已散佚。但《牧羊記》迄今傳唱不衰，忠節蘇武傳》[190]、無名氏《漢武帝御苑射雁》[191]、明傳奇《雁書記》[192]、范震康《雙卿記》[193]、祁彪佳《全節

[187]〔明〕無名氏：《蘇武牧羊記》，收入《古本戲曲叢刊初集》，卷上，頁二六；卷下，頁一、一六。

[188]〔元〕陶宗儀：《南村輟耕錄》（北京：中華書局，一九五九年），卷二五，《院本名目·諸雜院爨》，頁三一〇。

[189]〔元〕鍾嗣成：《錄鬼簿》，《中國古典戲曲論著集成》，第二冊，頁一二八。天一閣本作《蘇武還鄉》。

[190]〔清〕張彝宣輯：《寒山堂新定九宮十三攝南曲譜》，收入《續修四庫全書》，第一七五〇冊，頁六四四。

[191]〔清〕無名氏：《傳奇彙考標目別本簿》，《中國古典戲曲論著集成》，第七冊，頁二五四。

[192]〔清〕無名氏：《傳奇彙考標目別本簿》，《中國古典戲曲論著集成》，第七冊，頁二七五。

[193]〔清〕無名氏：《傳奇彙考標目別本簿》，《中國古典戲曲論著集成》，第七冊，頁二七四。

劇中〈拜別〉、〈勸降〉、〈通降〉、〈喫雪〉、〈牧羊〉、〈望鄉〉、〈告雁〉、〈義烈〉等尚流傳歌場；今日戲曲如京劇、川劇、淮劇、粵劇、邕劇、滇劇、秦腔等均有此傳統劇目，多半據戲文《牧羊記》改編。[196]

2. 《趙氏孤兒記》與《八義記》

(1) 版本與作者

《趙氏孤兒記》二卷四十四出，演春秋時代晉靈公時屠岸賈族滅趙朔一家，趙氏孤兒報仇雪恨事。其事《左傳》、《國語》、《史記‧晉世家》、《史記‧趙世家》、劉向《新序‧節士》、《說苑‧復恩》等皆記載。呂天成《曲品》列此劇於「妙品」，云：「事佳，搬演亦可。但其詞太質，每欲如《殺狗》一校正之，而棘於手，姑存其古色而已。即以趙武為岸賈子，韓厥自刎，正是戲局。近有徐叔回所改《八義》，與傳稍合，然未佳。」[197]祁彪佳《遠山堂曲品》則列入「能品」云：「此古本《八義》也，詞頗古質；雖曲名多未入譜者，然與今信口之詞，正自不同。後如徐叔回等所改《八義》諸記，皆本於此。惜今刻者、演者，輒自改竄，益失真面目矣。」[198]近代京劇有《搜孤救孤》，地方戲曲亦多有改編演出。

[194] 〔明〕祁彪佳：《與倪鴻寶年兄》，《莆陽尺牘》（南京圖書館藏明抄本），甲子、乙丑年冊，此為祁彪佳致函倪元璐為《玉節記》求序云：「弟客歲歲暮，雪窗無事，走筆作《玉節》一記。」

[195] 〔清〕黃治：《味蕉軒春燈新曲二種‧雁書記、玉簪記》，收入《不登大雅文庫珍本戲曲叢刊》二四冊（北京：學苑出版社，二○○三年據清道光二十七年椿蔭軒刊本影印）。

[196] 此段參考金寧芬：《南戲研究變遷》，頁二六○—二六一、二六五。

[197] 〔明〕呂天成：《曲品》，《中國古典戲曲論著集成》，第六冊，頁二二五。

[198] 〔明〕祁彪佳：《遠山堂曲品》，《中國古典戲曲論著集成》，第六冊，頁二四。

《永樂大典戲文三種》之元古杭才人《宦門子弟錯立身》第五出將《趙氏孤兒》與《王魁》、《張協》等早期戲文並舉[199]，明徐渭《南詞敘錄》也將《趙氏孤兒》列為「宋元舊篇」[200]，則其原本應為元代之前的戲文。

《趙氏孤兒》現在的版本之存佚如下：

A. 《新鍥（內文首本作刊）重訂出像附釋標註趙氏孤兒》，卷首署「姑蘇陳氏尺鑴齋訂釋，繡谷唐氏世德堂校釋」，簡稱明「世德堂本」。

B. 《新刊摘匯奇妙戲式全家錦囊大全孤兒記》，為嘉靖進賢堂刻《風月錦囊》所收本。簡稱「《錦囊》本」。

C. 《八義記》，卷首署「明徐元著」，明萬曆間毛晉汲古閣《六十種曲》本，簡稱「汲古閣本」。

D. 《八義記》，清聽雨樓查有炘所藏鈔本，簡稱「聽雨樓鈔本」。

E. 《八義記》，清鈔本。簡稱「清鈔本」。

以上明清刊本與鈔本五種，皆經改編；但世德堂本與錦囊本大抵保留戲文面貌，汲古閣以下三種版本則已在戲文基礎上，就傳奇體製改編，所以清鈕少雅《南曲九宮正始·臆論·嚴別》云：「元之《趙氏孤兒》，今之《八義》也。」[201] 清無名氏《傳奇彙考標目》也說：「《八義》，本元人《孤兒記》而改削之。」[202]

自從毛晉將汲古閣本《八義記》題為徐元著之後，論者每承其說。而俞為民《南戲《趙氏孤兒》的本事與

[199] 錢南揚校注：《永樂大典戲文三種校注》，頁二三二一—二三三一。

[200] 〔明〕徐渭：《南詞敘錄》，《中國古典戲曲論著集成》，第三冊，頁二五一。

[201] 〔明〕徐于室輯，〔清〕鈕少雅訂：《彙纂元譜南曲九宮正始》，收入王秋桂主編：《善本戲曲叢刊》，第三輯，總頁一七。

[202] 〔清〕無名氏：《傳奇彙考標目》，《中國古典戲曲論著集成》，第七冊，頁一九五。

版本考述》則謂：「其實徐元所改編的《八義記》並非汲古閣本。」「徐元所改編的《八義記》雖已失傳了，但其情節還可在前人的記載中考見一二。」❷⓪③ 如明祁彪佳《遠山堂曲品·能品》在《八義》劇目下云：

<div align="right">徐□□叔回</div>

傳趙武事者有《報冤記》，又有《接纓記》，此則以《八義記》名。記中以程嬰為趙朔友，以喉犬在宣孟侍宴之際，以韓厥生武而不死於武，以成靈壽之功，皆本於史傳，與時本稍異。運局構思，有激烈闊暢之致，尚少清超一境爾。❷⓪④

又清姚燮《今樂考證·著錄七·明院本》「徐叔回《八義》」下引翟灝云：

程嬰、屠岸賈事，始見《說苑·復恩篇》，公孫杵臼別見《新序·節士篇》，《左傳》卻無一字及之也。

今《八義》劇所演鉏麑、提彌明、靈輒三事，乃詳宣二年《傳》中，而晉因韓厥之言以立趙武，則在成四年《傳》。❷⓪⑤

徐元，據明沈自晉《南詞新譜》與清無名氏《傳奇彙考標目》所載，字叔回，錢塘人。❷⓪⑥ 呂天成《曲品·妙品俞為民：《南戲《趙氏孤兒》的本事與版本考述》，收入：《宋元南戲考論》，頁二六〇。

❷⓪③ 俞為民：《南戲《趙氏孤兒》的本事與版本考述》，收入：《宋元南戲考論》，頁二六〇。

❷⓪④ [明] 祁彪佳：《遠山堂曲品》，《中國古典戲曲論著集成》，第六冊，頁六七。

❷⓪⑤ [清] 姚燮：《今樂考證》，《中國古典戲曲論著集成》第一〇冊（北京：中國戲劇出版社，一九五九年），頁二二五。

❷⓪⑥ [明] 沈自晉輯：《南詞新譜》，收入王秋桂主編：《善本戲曲叢刊》第三輯（臺北：臺灣學生書局，一九八四年），〈古今入譜詞曲傳總目〉，「徐叔回《八義記》」下注云：「名元，錢塘人。」（頁四，總頁五三）「徐叔回《八義記》」下注云：「名元，錢塘人。」（頁四，總頁五三）[清] 無名氏：《傳奇彙考標目》則載：「徐元，字叔回。錢塘人。」（頁一九五）

三〇四

四》云：「《孤兒》，……近有徐叔回所改《八義》，與傳稍合，然未佳。」[207] 可見徐元字叔回，時代略與呂

天成同時，其改本當為萬曆間。俞氏又云：

從這兩則記載中可見，徐元改編的《八義記》所描寫的情節至少有三處與今存的各本有較大出入：一是

「記中以程嬰為趙朔友」，在世德堂本、汲古閣本中，程嬰是趙盾的門客；二是「以嗾犬在宣孟侍宴之

際」，即本於《左傳·宣公二年》所載，把嗾犬撲咬趙盾的地點改在「宣孟侍宴之際」，嗾犬撲咬趙盾

的主謀是晉靈公，這正與史書所載相同。而世德堂本、汲古閣本等嗾犬撲咬趙盾的主謀是屠岸賈，晉靈

公並沒有出場，地點則在朝廷上，非「侍宴之際」。三是「韓厥生武而不死於武，以成靈壽之功」，這

也是按照史傳所載，韓厥在放孤兒出宮後並沒有自刎，後來景公即位時請立趙孤。而世德堂本、汲古閣

本中韓厥「生武」後便「死於武」，更無後來的「復孤」之事。顯然，與世德堂本、汲古閣本相比，徐

元改編的《八義記》所設置的情節較接近於史實。[208]

戲文《趙氏孤兒》是在元代紀君祥《趙氏孤兒》雜劇基礎上改編而成的。在世德堂本中還保留許多從雜劇

也因此，俞氏認為汲古閣本的《八義記》並非徐元的改編本，是可以採信的。但也因此，誠如上文引呂天成所

云：「與傳稍合，然未佳。」清焦循《花部農譚》也說：「彼《八義記》者，直抄襲太史公，不且板拙無聊

乎？」[209]

[207] 〔明〕呂天成：《曲品》，《中國古典戲曲論著集成》，第六冊，頁二二五。

[208] 俞為民：《宋元南戲考論》，頁二六一。

[209] 〔清〕焦循：《花部農譚》，《中國古典戲曲論著集成》，第八冊，頁二二六。

脫胎的痕跡。如戲文世德堂本首出下場詩「義不義公孫杵臼，冤報冤趙氏孤兒」二句，除「不」自《元刊雜劇》正名作「逢」外，均相同。又「程嬰」之名，《元刊雜劇》作「陳英」，世德堂本「程英」與「程嬰」混用，當與元刊「陳英」有關。曲文方面，世德堂本第三十出【紅衲襖】曲及四十三出【北上船】曲，與元刊第二折【牧羊關】、第四折【上小樓】或曲文相同、或曲意相近，但世德堂本由於增加周堅這一義士以形貌相近代趙朔死，與雜劇中原有的鉏麑、靈輒、提彌明、程嬰、公孫杵臼、韓厥及嬰之子駕哥共有八位義士以成就趙氏孤兒趙武，因之汲古閣本乃改稱為《八義記》。

王國維《宋元戲曲考》稱《趙氏孤兒》雜劇列之於世界大悲劇中亦無愧色[210]；戲文則依慣例改為團圓，並且將雜劇中用念白交代或用暗場處理的情節改為正面描寫。因此，使得劇情更加豐富而完整。

(2)本事

《趙氏孤兒》演春秋時晉靈公聽信奸臣屠岸賈，族滅上大夫趙盾全家，趙盾之子趙朔、妻德安公主避於宮中，產下趙氏孤兒，為門客程嬰與公孫杵臼所救。程嬰以己子代替孤兒，放置公孫處，再向屠岸賈告密。屠遂殺假孤兒與公孫，而將真孤兒收為義子。二十年後，程嬰向孤兒說明真相，孤兒殺屠岸賈，報了趙氏一門冤讎。

《趙氏孤兒》的本事可上溯到《春秋》經，其中有兩則記載：一是魯宣公二年（西元前六○七年）「秋九月乙丑，晉趙盾弒其君夷皋」[211]；一是魯成公八年（西元前五八三年）「晉殺其大夫趙同、趙括」[212]。後來《左

[210] 王國維：《宋元戲曲考》，收入《王國維戲曲論文集》，頁一二四。

[211] 楊伯峻編著：《春秋左傳注》（北京：中華書局，一九九○年），頁六五○。

[212] 楊伯峻編著：《春秋左傳注》，頁八三六。

傳》對這兩則記載做了較詳細的補述。關於前者的補述：謂晉靈公不行君道，正卿趙盾進諫，靈公遣鉏麑去暗殺，鉏見趙盾「盛服將朝」，感愧觸槐而死。靈公又在筵席上伏武士攻盾，嗾猛犬咬之，而盾賴提彌明脫逃。後靈公為盾弟穿所殺，盾因亡出國境，返又不討穿，故太史記日：「趙盾弒其君。」[243]關於後者的記載，《左傳》謂晉成公之女、景公之姊莊姬，嫁與趙盾子趙朔，莊姬與趙盾弟趙嬰私通，為此，趙同、趙括將弟趙嬰流放到齊地。莊姬懷恨在心，便「譖之於晉侯（景公）日：『原（趙同）、屏（趙括）將為亂。』欒、郤為徵」。景公信之，遂誅同、括，族滅之，僅存趙朔子趙武隨母莊姬避於宮中。後來大夫韓厥向景公請立趙武為趙氏後，「趙衰、趙盾之功豈可忘乎？奈何絕祀？」[244]景公遂立趙孤，官至上卿，與之食邑。

由《春秋》、《左傳》的記載，可見「趙盾弒其君」和「晉殺其大夫趙同、趙括」原是不相干的兩件事；但到了《史記‧晉世家》中，司馬遷卻有機的連結起來，而增加了「屠岸賈者，始有寵於靈公，及至於景公而賈為司寇」。於是在景公三年，屠「欲誅趙氏」，假替靈公報仇：「遍告諸將日：『盾雖不知，猶為賊首，以臣弒君，子孫在朝，何以懲罪？』」不久，便「不請而擅與諸將攻趙氏於下宮，殺趙朔、趙同、趙括、趙嬰，皆滅其族」。[245]由於將族滅趙氏的原因歸諸屠岸賈，也因此司馬遷便刪去了《左傳》中有關莊姬與趙嬰私通的情節，而增加了託孤、搜孤、救孤、復孤等一系列為眾所熟知的故事。

可見《趙氏孤兒》所以為戲曲小說的絕好材料，是由於司馬遷的絕佳「妙筆」蒐羅而成；只是若論其可信

[243] 楊伯峻編著：《春秋左傳注》，頁六五五─六六三。

[244] 〔漢〕司馬遷：《史記》（北京：中華書局，一九九七年），〈晉世家第九〉，頁一六七九。

[245] 〔漢〕司馬遷：《史記》，〈趙世家第十三〉，頁一七八三。

度，自然當取《春秋左氏傳》。

(3)世德堂本之價值

世德堂本尚保留早期戲文的痕跡：

其一，首出還有副末與後臺問答的形式，且自稱「戲文」。

其二，場次劃分在劇中尚有將不同場景不同人物的排場合為一出的情況，如二十一出〈周堅替死〉自【掛真兒】至【哭相思】六曲寫周堅替死；其後趙盾上場接唱【哭相思】（當為【前腔】）、【尾聲】五曲，寫趙盾得靈輒幫助，逃出宮去，前後實為兩事，故汲古閣本分此出為〈周堅替死〉與〈宣子避讎〉。又如世德堂本第二十二出〈奸雄得意〉也包含三個場次，自屠岸賈上場唱【唐多令】與【剔銀燈】二曲為第一場，演圖形追捕趙盾。自公孫杵臼上場唱【江神子】至【兩休休】三曲為第二場，演趙朔逃離途中。為此汲古閣本將此出分為〈圖形求盾〉、〈嬰投杵臼〉，並刪去趙朔逃難一場。

其三，其用曲之【前腔】皆不標出。如上舉【哭相思】、【八聲甘州】、【風入松】等皆是。

其四，其腳色尚保留戲文生、旦、淨、丑、末、外、貼等「七子班」的戲文形式。其中「外」含「小外」，似有分化，卻每每混用。

其五，其生所扮飾之趙朔與旦所扮飾之莊姬，在戲分上尚未如傳奇分居男女主角之分量。

其六，其用曲尚未到達「生旦有生旦之曲，淨丑有淨丑之腔」，如傳奇之分辨嚴謹。因之其曲文平鋪直敘，甚見戲文風味。

其七，其關目鬆散，可刪可併者頗多。其可併者，如以二、三、五、六折寫周堅；其可刪者，如第八出〈趙

盾勸農〉、十一出〈閨帷敘樂〉、十二出〈割截人手〉、十七出〈趙府占夢〉、四十二出〈冤魂索命〉，凡此

皆於劇情主脈無關緊要。其末出〈孤兒報冤〉居然亦屬草草，有如元劇末折。

其八，其用韻隨口取協，亦未可律以《中原音韻》。

有此八點，亦可概見世德堂本《趙氏孤兒》在宋元戲文中的面貌和地位。㉖

（4）無名氏《八義記》

《八義記》，《遠山堂曲品》著錄徐元（生卒不詳）（字叔回）《八義記》，謂：「記中以程嬰（生卒不詳）

為趙朔（？—前五九七）友，以嗾犬在宣孟侍宴之際，以韓厥（？—前五六六）生武而不死於武，以成靈壽之

功，皆本於史傳，與時本稍異。」㉗ 今汲古閣《六十種曲·八義記》情節不合，當非徐元所作，當以無名氏為是。

此記汲古閣本二卷四十一出。吳敢〈《八義記》辨證〉謂將明末清初諸曲譜所收標明《趙氏孤兒》、《八義記》

的若干曲辭，對照明世德堂本《趙氏孤兒》與今存《六十種曲》本《八義記》，認為：從南戲到《六十種曲》

本問世前後，有不止一種的南戲改編本，劇名或稱《趙氏孤兒》、或稱《八義記》，不統一，也不固定，甚至

有將《趙氏孤兒》，徑稱《八義記》者。㉘ 而祁（彪佳）氏（一六○二—一六四五）《遠山堂曲品》已謂《趙

氏孤兒》，「徐叔回等所改《八義》諸記，皆本於此」。㉙ 這應當是南戲《趙氏孤兒》與明代新南戲《八義記》

㉖ 本節詳參俞為民：《宋元南戲考論·南戲《趙氏孤兒》的本事與版本考述》寫成。

㉗ 〔明〕祁彪佳：《遠山堂曲品》，《中國古典戲曲論著集成》第六冊（北京：中國戲劇出版社，一九五九年），頁六七。

㉘ 參見吳敢：《曲海說山錄》（北京：文化藝術出版社，一九六六年），頁三七—四八。

㉙ 〔明〕祁彪佳：《遠山堂曲品》，《中國古典戲曲論著集成》，第六冊，頁二四。

的真正關係。按元人紀君祥（生卒不詳）有《趙氏孤兒大報仇》雜劇，王國維（一八七七—一九二七）《宋元戲曲考》將之與《竇娥冤》並稱，謂「劇中雖有惡人交構其間，而其蹈湯赴火者，仍出於其主人翁之意志，即列之於世界大悲劇中，亦無愧色也」[220]。此北劇《趙氏孤兒》，應與南戲《趙氏孤兒》同根並源，當為並時之作。明徐元另有已佚之《八義記》傳奇，近世京劇與地方戲曲皆有《八義圖》，川劇有《趙氏孤兒大報仇》。

3. 《破窰記》

《破窰記》現存全本皆為明代刻本和鈔本，它們都經明人刪改，已失原本面貌。明徐渭《南詞敘錄》列《破窰記》於「宋元舊篇」，《永樂大典目錄》所著錄宋元戲文三十三種中，列有劇目，元南戲《錯立身》中王金榜述舉流行戲文，亦見其目。可見《破窰記》原本必為元代戲文。清人鈕少雅和徐于室《九宮正始》引錄元本《呂蒙正》或《瓦窰記》佚曲六十支，應保存最多元本面目，它們與現存刻本和鈔本有頗大差異；和戲曲選本所錄，諸如《雍熙樂府》、《樂府菁華》、《樂府紅珊》等等也有不少歧異，可見戲曲流傳難保真面目。

《破窰記》借用北宋名臣呂蒙正以敷演發跡變泰的故事，其中宰相劉懋為女彩樓招婿與窮困棲身破窰，為後來薛平貴與王寶釧故事所吸收。而其《宋史》本傳載「（蒙正）父龜圖，起居郎。……初，龜圖多內寵，與妻劉氏不睦，並蒙正出之，頗淪躓窘乏」[221]。則蒙正少時窘迫，乃事實。至其食齋木蘭寺院，遭寺僧飯後鐘之

[220] 王國維：《宋元戲曲考》，收入《王國維戲曲論文集》，頁一二四。

[221] 〔元〕脫脫等：《宋史》（北京：中華書局，一九七七年），卷二六五，〈列傳第二十四‧呂蒙正〉，頁九一四五—九一四六。

辱，實為唐王定保《摭言》卷七所載王播與孫光憲《北夢瑣言》與王讜《唐語林》所記載唐段文昌相類之事，劇作者不過藉以渲染書生之落魄。

《九宮正始》冊二引錄【風淘沙】、冊三引錄【美中美】和【油核桃】、冊五引錄【香遍滿】，冊七引錄

【蠻牌令】，這五曲與今存本皆無對應之曲，應是保存元本面貌。鈔之如下：

【風淘沙】須信姻緣前世定，算此事總由命。和伊共入層樓上，選才郎為契姻。花朝月夕，風辰雪景。那時管爾雙雙共同歡慶。百年諧老結深盟，永共枕同衾。

【美中美】見牧童橫笛，跨著牛犢。遠望日上頭山，頓覺我羈情美。前村裡酒旗半刺，迅馬揚鞭指，露滴松梢潤濕衣。

【油核桃】漁翁獨釣清溪，待船人立沙堤。記得前回那郵亭裡曾宿止，也向壁間題滿詩。

【香遍滿】伊言得是。與我尋取破窯，同到那裡。只說道院子梅香送來的。又恐怕相公知，惹一場閑是非。須記取，叮嚀語。

【蠻牌令】終日坐禪堂，寂寞怎生當？一餐皆薄粥，葷菜那曾嘗。恨爹娘忒沒伎倆，送為僧侶燒香。又

無妻孤眠獨宿，這便是和尚行藏。㊿

這五支曲文質樸平白，其韻協若律以《中原音韻》，則【風淘沙】庚青、真文，【美中美】齊微、魚模、支思，【油核桃】、【香遍滿】魚模、支思皆相混。凡此亦可見合戲文之特色。

㊿ 〔明〕徐于室輯，〔清〕鈕少雅訂：《彙纂元譜南曲九宮正始》，收入王秋桂主編：《善本戲曲叢刊》，第三輯，總頁二○三─二○四、二九三、二九四、五七二─五七三、七九三。



4. 《金印記》

《金印記》，徐渭《南詞敘錄‧宋元舊篇》有《蘇秦衣錦還鄉》，可知亦為「發跡變泰」故事，應有元本。只是現存全本嘉靖《風月錦囊》所收《全家錦囊蘇秦》、萬曆羅懋登重校注釋本、萬曆繼志齋刻本、崇禎刻本，皆為明人改本。即使《九宮正始》所引錄三十四曲中，其最早的也只是成化間明改本《凍蘇秦》的二十九支佚曲。所以它已沒有可確據的元本佚文。

《金印記》的作者，明人呂天成《曲品》、祁彪佳《遠山堂曲品》、沈自晉《南詞新譜》皆無作者。至清無名氏《古人傳奇總目》始署蘇復之，未知何所據而云然。

5. 無名氏《舉鼎記》

《舉鼎記》，今存鄭振鐸藏傳鈔本，《古本戲曲叢刊初集》據以影印。二卷二十三出，演伍員（前五二六——前四八四）臨潼赴會事。所敘根據傳說，如《列國志》中《秦哀公投會圖霸》、《伍子胥戰震臨潼會》。祁彪佳（一六○二——一六四五）《遠山堂曲品》列於「具品」，謂「此古本也」，詞不大失，然終非深解音律者。史傳所記伍員事，絕不一及，惟以己意續之，直是點金為鐵手」。❷❷❸《孤本元明雜劇》有《臨潼鬥寶》，今京劇、漢劇、秦腔、同州梆子、河北絲絃戲均有《臨潼會》劇目。

6. 無名氏《綈袍記》

《綈袍記》今存明萬曆間金陵富春堂刻本，《古本戲曲叢刊二集》據以影印。四卷四十五出，其第三十六出為雙出，實為四十六出。演須賈（生卒不詳）、范雎（？—前二五五）綈袍事，本《史記》卷七十九《范雎

[明] 祁彪佳：《遠山堂曲品》，《中國古典戲曲論著集成》，第六冊，頁八四。

❷❷❸

列傳》敷演。呂天成（一五八○—一六一八）《曲品》云：「應侯事佳，搬出宛肖。元有拷須賣劇，何不插入？」㉔

祁彪佳《遠山堂曲品》列為具品，云：「詞氣庸弱，失韻處不可指屈。何不取元人《誶范叔》劇、太史公〈范

睢傳》，合訂之為善本？」㉕南戲有《綈袍記》、《蘇嫻嫻》，明顧覺宇（生卒不詳）亦有改編本《綈袍記》，

均當與此劇有關聯。梨園戲有《范睢》，亦存古貌。今京劇與河北梆子、川劇、秦腔、同州梆子亦有此劇目。

7. 無名氏《東窗記》

《東窗記》今存明金陵富春堂刊本，《古本戲曲叢刊初集》據以重印。二卷四十出，演秦檜（一○九一—

一一五五）夫婦東窗下謀害岳飛（一一○三—一一四二）事，本《宋史·岳飛傳》與宋洪邁（一一二三—一二

○二）《夷堅志》。元人話本有《遊酆都胡母迪吟詩》、雜劇有孔文卿（生卒不詳）《地藏王證東窗事犯》，

亦皆演其事。《南詞敘錄·宋元舊篇》著錄《秦太師東窗事犯》，其〈本朝〉有《岳飛東窗事犯》，云：「用

禮重編。」㉖或以為「用禮」當為「周禮」之誤，周禮（生卒不詳）字德恭，號靜軒，明中葉人。此劇未知是

否即周禮重編者。

8. 無名氏《黃孝子》

《黃孝子》，今存鄭振鐸所藏鈔本，《古本戲曲叢刊初集》據以影印。《南詞敘錄·宋元舊篇》題為「王

孝子尋母」㉗，「王」當作「黃」，本《元史》卷一百九十七〈孝友一·羊仁傳〉所附黃覺經（生卒不詳）尋

㉔【明】呂天成：《曲品》，《中國古典戲曲論著集成》，第六冊，卷下，頁二五○。

㉕【明】祁彪佳：《遠山堂曲品》，《中國古典戲曲論著集成》，第六冊，頁八四。

㉖【明】徐渭：《南詞敘錄》，《中國古典戲曲論著集成》，第三冊，頁二五二。

㉗【明】徐渭：《南詞敘錄》，《中國古典戲曲論著集成》，第三冊，頁二五一。

母事。全劇二十六出，存本題「元關名撰」，但其〈釋俘〉出有「雙手劈開生死路」句，實為明太祖微行時為豕之家所題春聯之語，本劇當為明人改本。

9.王玉峯《焚香記》簡述

王玉峯（生卒不詳），松江（今屬上海）人，生平不詳。沈璟（一五五三—一六一〇）《重訂南九宮詞譜》卷十八引《王魁》【商調‧熙州三臺】佚曲，注云：「舊傳奇，非今本《焚香記》。」[228] 即稱《焚香記》為「今本」，則其作者王玉峯當與沈璟同時，為明嘉靖、萬曆間人。《傳奇彙考標目》另著錄其《羊觚記》一種，已佚，不知所據。

《焚香記》始見呂天成（一五八〇—一六一八）《曲品》著錄，今存明萬曆間李卓吾（一五二七—一六〇二）評本、明末玉茗堂批評本，友人吳書蔭謂玉茗堂評本，其實是李卓吾評本的翻刻，《古本戲曲叢刊初集》據此影印，另有汲古閣原刻印本和《六十種曲》本。二卷四十出，演王魁與敫桂英事。

王魁與敫桂英事，早見宋人記載，民間盛傳，筆記叢談及話本、小說、戲曲，繁編累牘。郭英德《明清傳奇綜錄》整理其來龍去脈[229]，及明代，有「翻案」之作，明初乃見楊文奎《王魁不負心》雜劇，無名氏《桂奇綜錄》

[228] 《明》沈璟輯：《增訂南九宮詞譜》，收入王秋桂主編：《善本戲曲叢刊》，第三輯，卷一八，頁六〇七。

[229] 郭英德：《明清傳奇綜錄》（石家莊：河北教育出版社，一九九七年）上冊，卷三，「始見於張師正（一〇一六—？）《括異志》卷三《王廷評》條，惟言王俊民因害某女，至為拘魂而卒。張師正宋仁宗時人（按：俊民為嘉祐辛丑〔一〇六一〕進士第一，簽徐州判官，嗣充南京發解官，狂疾，自刎不遂，歸徐州卒，時為嘉祐癸卯〔一〇六三〕，年二十七。可見張、王同時），所記雖簡略，已具故事輪廓。其後，李獻民（生卒不詳）《雲齋廣錄》卷六《麗情新說》有〈王魁歌〉，其引云：『賢良夏噩嘗傳其事。』」按：王魁不名魁，宋人大抵以狀元連姓相稱曰某魁，如何薳（一〇七七—一一四五）《春渚記聞》

英誣王魁》與馬守貞《三生記》戲文。均已佚。

而王玉峯《焚香記》，顯然在為王魁「翻案」，於是作者首先將桂英提高身分，從名著北里的名妓，改為為葬親而誤落風塵的宦門閨秀，而又能貞節自守，忠於愛情，不畏凌逼。她和王魁的愛情波瀾，其起因於富豪金壘與老鴇的共謀及金壘的竄改王魁家書，襲取元劇習見關目。而且在劇中，王魁也成為「辭婚守義」的正人

稱馬涓（生卒不詳）為『馬魁』。曾慥（生卒不詳）《類說》卷三十四引《摭遺》之〈王魁傳〉，蓋即周密（一二三二—一二九八）《齊東野語》卷六所謂『安人托夏噩姓名』之作。《古今圖書集成·閨媛典》卷三百六十二收錄之《王魁傳》，與《類說》所引文字小有出入，當即一本，而誤署題為元人柳貫（一二七〇—一三四二）所作。周密《齊東野語》卷六所載《王魁傳》，殊為簡略，以其意在辨誣。張邦幾（生卒不詳）《侍兒小名錄拾遺》所載亦簡，蓋據《拾遺》而加以刪節者。明梅鼎祚（一五四九—一六一五）《青泥蓮花記》卷五〈桂英〉條，係引《摭遺》及唐末陳翰（生卒不詳）《異聞集》；馮夢龍（一五七四—一六四六）《情史》卷十六亦載之。宋代各書記王俊民事，皆不及桂英；可見王俊民未必即負桂英之王魁。但宋代民間已附會王魁為俊民，其說當始於南宋初，參見胡應麟（一五五一—一六〇二）《少室山房筆叢》卷四十一。

南宋羅燁（生卒不詳）《醉翁談錄》辛集卷二有〈王魁負約桂英死報〉。明萬曆末年《小說傳奇》合刻本收《王魁》話本，文字古樸簡潔，或即宋人作品。宋官本雜劇有《王魁三鄉題》，已佚。宋光宗時有《王魁》戲文。元葉子奇（生卒不詳）《草木子》云：『俳優戲文，始於《王魁》，永嘉人所作，《趙貞女》、《王魁》二種實首之。』（徐渭，一五二一—一五九三）《南詞敘錄·宋元舊篇》著錄《王魁負桂英》戲文，注云：『元傳奇』。宋元闕名另有《王俊民休書記》戲文，已佚，見《永樂大典》卷一萬三千九百七十三〈戲文九〉《九宮正始》收其殘曲十八支，注云：『王魁名俊民，以狀元及第，亦里俗妄作也。』元尚仲賢（生卒不詳）有《海神廟王魁負桂英》雜劇，《錄鬼簿》著錄，今僅存【雙調·新水令】一套。」（頁二五一—二五二）

君子，有如《琵琶記》之蔡邕。全劇也終於大團圓，以符合明人戲曲「曲終奏雅」的慣例。

呂天成《曲品》列《焚香記》於下之上，其〈新傳奇品〉，云：

《焚香》，王魁負桂英，做來甚懇楚。別有《三生記》，則合《雙卿》而成者。《茶船》事則載雙卿事，詞不及此。㉚

〈玉茗堂批評《焚香記》總評〉：

此傳大略近於《荊釵》，而小景布置，間仿《琵琶》、《香囊》諸種。所奇者，妓女有心，尤奇者，龜兒有眼。若謝媽媽者，蓋世皆是，何況老鴇！此雖極其描畫，不足奇也。作者精神命脈，全在桂英冥訴幾折，摹寫得九死一生光景，宛轉激烈。其填詞皆尚真色，所以入人最深，遂令後世之聽者淚，讀者顰，無情者心動，有情者腸裂。何物情種，具此傳神手！獨金壘換書，及登程，及招婿，及傳報王魁凶信，頗類常套，而星相占禱之事亦多。然此等波瀾，又甓甃上不可少者。此獨妙於串插結構，便不覺文法沓拖，真尋常院本中不可多得。㉛

劍嘯閣主人袁于令（約一五九二—約一六七四）〈序〉云：

茲傳之〈總評〉，惟一真字足以盡之耳。何也？桂英守節，王魁辭姻無論，即金壘之好色，謝媽之愛財，無一不真，所以曲盡人間世炎涼喧寂景狀，令周郎掩泣，而童叟村嫗亦從而和之，良有以也。㉜

㉚ 〔明〕呂天成：《曲品》，《中國古典戲曲論著集成》，第六冊，卷下，頁二四四。

㉛ 〔明〕湯顯祖：《玉茗堂批評《焚香記》總評》，收入〔明〕王玉峯：《焚香記》，《古本戲曲叢刊初集》（上海：商務印書館，一九五四年據北京圖書館藏明刊本影印），頁一五九—一六一。

㉜ 〔明〕袁于令：《焚香記·序》，收入〔明〕王玉峯：《焚香記》，《古本戲曲叢刊初集》，頁一五五—一五六。

清姚燮（一八○五—一八六四）《今樂考證・著錄七》：

梁子章云：「《焚香記》〈寄書〉、〈拆書〉，關目與《荊釵記》大段雷同。金員外潛隨來京，孫汝權亦下第留京，一同也；賣登科人寄書，承局亦寄書，二同也；同歸寓所寫書，同調開肆中飲酒，同私開書包，同改寫休書，無不之同，當是有意勦襲而為之。」㉝

日人青木正兒（一八八七—一九六四）《中國近世戲曲史》上冊云：

王魁桂英事，明梅鼎祚（一五四九—一六一五）《青泥蓮花記》卷五中引《異聞集》，敘述頗詳。據此記，則王魁及第後棄桂英，不受其寄書，桂英怨之自刎；其鬼出責王魁，後數日魁遂死。今改之，打消背約事實，使之重圓，是雖出於傳奇常套，反減殺悲劇之興味焉。桂英事，凤膽炙人口，宋元以來，以之作劇者不少，今皆不傳，獨此劇行世。元代劇曲，自其表題推之，似以王魁負桂英事實切實演之為悲劇者不獨此劇。元人之作，悲劇的事蹟均如實演為悲劇，修飾之而為悲喜劇者甚少。至明人傳奇，悉以之為悲喜劇，實為吾人所不滿者。此記關目布置，用筆疏密，不得其宜：宜疏處反冗漫令人倦，宜密處反草草一過，淡然無味。㉞

以上諸家評論《焚香記》，呂天成只說「做來甚懇楚」，賞其演出哀切動人。所謂「玉茗堂」則指其近似《荊釵》，間仿《琵琶》、《香囊》。並賞其奇，而謂其精神命脈全在桂英冥訴幾折；其詞皆尚真色，所以入人最深，也指出其關目不乏勦襲常套，但不失妙於串插結構，總體而言為難得之佳作。而清人袁于令更以〈總評〉所言，可以概括為一「真」字，亦即其中人物，皆能出諸「當行本色」。若此，於《焚香記》幾於「推崇備至」。

㉝　〔清〕姚燮：《今樂考證》，《中國古典戲曲論著集成》，第一○冊，頁二二八。

㉞　〔日〕青木正兒原著，王古魯譯著，蔡毅校訂：《中國近世戲曲史》，頁二○四。

然而梁子章則斥其「有意勦襲」，青木正兒亦不滿其改悲劇為悲喜劇，且用筆不知疏密之法，以致令人或冗漫困倦，或淡然無味。然而誠如〈總評〉所云「作者精神命脈，指的是其第二十六出〈陳情〉、二十七出〈明冤〉和〈折證〉三折，此三折的敫桂英已非宦門閨秀，而是一位飽受遺棄、屈辱而憤怨滿懷的烈婦，她不止唱北曲，而且口語白描噴而出，與她在〈閨嘆〉、〈立志〉中的雅言雅語不同，因此令人感到其情詞反而相得益彰，淋漓不可遏止。也因此頗令人認為此三出，尤其二十六、二十七兩出，頗有襲取戲文《王魁》之嫌。而其用韻支思、齊微、魚模混押，亦為戲文現象。今梨園戲、莆仙戲之〈敫桂英〉、〈桂英割〉、〈捉王魁〉保留戲文遺響，而王玉峯《焚香記》為王魁系列劇中惟一全存者，且以上所敘三出，崑劇舞台尚演為〈陽告〉、〈陰告〉、〈活捉〉，傳唱不絕。

(二)明潮州戲文五種簡述

一九八五年十月廣東人民出版社出版《明本潮州戲文五種》，其目如下：

(1) 宣德年間寫本《新編全像南北插科忠孝正字劉希必金釵記》

(2) 嘉靖年間寫本《蔡伯皆》

(3) 嘉靖年間刻本《重刊五色潮泉插科增入詩詞北曲勾欄荔鏡記》（附刻《顏臣》）

(4) 萬曆年間刻本《新刻增補全像鄉談荔枝記》

(5) 萬曆年間刻本《重補摘錦潮調金花女大全》（附刻《蘇六娘》）

雖說五種，但加上附刻二種，實得明本戲文七種，此七種之簡稱為《金釵記》、《蔡伯皆》、《荔鏡記》、《顏臣》、《荔枝記》、《金花女》、《蘇六娘》。前二種得諸出土，後五種皆見諸國外。

一九五八年廣東揭陽縣漁湖公社西寨村「黃州袁公墓」出土三個題名《蔡伯皆》的寫本，其一有「嘉靖」年號題記。

一九七五年十二月，潮州市鳳塘公後隴山園地出土對折紙本《劉希必金釵記》，封面朱書「迎春集」三字，第五頁第四出上寫明「宣德六年九月十九日」。全劇末尾又寫「宣德七年六月在勝寺梨園置」等字樣，年代非常明確。

以上所出土的戲文《蔡伯皆》、《金釵記》二種，都是潮州所屬當地的民間戲文演出本，後者還附有鑼鼓經，更覺寶貴。而宣德六、七年寫本的《金釵記》較諸一九六七年上海嘉定縣宣姓墓地出土的明成化間北京永順堂刊印的《白兔記》戲文，還要早三十餘年，同時也是目前所見最早的戲文寫本。

另外三種（實得五種）：

《荔鏡記》為英國牛津大學藏本，末頁有告白：「買者需認本堂余氏新安云耳，嘉靖丙寅年。」又篇末跋文云：「因前本《荔枝記》字多差訛，曲文減少。今將潮泉二部，增入《顏臣》勾欄詩詞、北曲。校正重刊。以便騷人墨客閑中一覽，名曰《荔鏡記》，買者須認本堂余氏新安云耳，嘉靖丙寅年。」可見是嘉靖四十五年（一五六六）新安余氏的刊本，而且是潮、泉二腔的合刊本。此書日本天理大學藏有二冊，比牛津本為完整而印刷較為清晰，蛀損地方，兩本多彼此互補。

《荔枝記》原藏奧國維也納國家圖書館，卷一首題「書林南陽堂葉文橋繡梓，潮州東月李氏編集」，末有牌記「萬曆辛巳（九年，一五八一）歲冬月朱氏與耕堂梓行」。

《金花女》二卷無序目，傳為萬曆時刊。此為孤本，原為東京長澤規矩也博士所藏，現歸東京大學東洋文化研究所。㉟

《蔡伯喈》即《蔡伯喈》，已見《琵琶記》。

《金釵記》演書生劉文龍娶妻三日，赴京應試。臨行，妻蕭氏贈予半支金釵、半面菱花鏡、一隻繡鞋作為表記，並發下八大誓願。劉文龍中狀元，拒贅丞相府，受命護送昭君入匈奴。至匈奴，被單于招為駙馬，留居十八年。後得公主同情，放歸漢朝。而蕭氏因文龍長期不歸，公婆逼嫁鄉豪宋忠。蕭氏堅拒，成親之日，欲投河自盡。正在此時，文龍歸來，夫妻得以團圓。

《九宮正始》卷一錄了元本《劉文龍》兩支【女冠子】，可見其梗概。曲云：

聽說文龍，總角時百事聰慧。漢朝一日，遍傳科詔，四海書生，齊赴丹墀。匆匆辭父母，水宿風餐，上國求試。正新婚蕭氏，送別囑咐，行行灑淚。

二十一載離家去，奈光陰如箭，多少爹娘慮？忽然回至，衣冠容顏，言語舉止舊時皆異。天教回故里，畢竟是你姻緣，宋忠不是。忙郎都看，小二覷了，疑他是鬼。[236]

《九宮正始》卷二引錄元本《劉文龍》的四支曲子：

據此看來，元本《劉文龍》與宣德鈔本《金釵記》在內容上基本相同，都以團圓為結局。但俞為民《宋元南戲考論》認為抨擊書生負心是早期戲文的主要創作傾向[237]，理由是《九宮正始》卷二引錄元本《劉文龍》的四支曲子：

❷❸❺ 以上參考饒宗頤：〈《明本潮州戲文五種》說略〉，《明本潮州戲文五種》（廣州：廣東人民出版社，一九八五年），頁四一一八。

❷❸❻〔明〕徐于室輯，〔清〕鈕少雅訂：《彙纂元譜南曲九宮正始》，收入王秋桂主編：《善本戲曲叢刊》，第三輯，總頁三七。

❷❸❼ 俞為民：《宋元南戲考論》，頁二六九一二八八。

【戀繡衾】對酒當歌，問柳尋花，風流少年相宜。鳳盞龍瓶，捧勸共飲情舒。閒把琵琶自撥，管別是一般風味。全勝是三島十州，且教無事縈繫。

【前腔　換頭】攜手，尊前共語，又何必剪髮，說下盟誓。幸遇仙姿，相愛我們聰慧。兩兩鴛鴦意美，休便想巫峰十二，塵寰少依，約乘鸞共伊齊返天際。

【薄媚衮】春共賞，花塢柳堤，盡日拼沈醉。歸院宇，如比翼效鸞儔，夏日涼亭，沈李浮瓜。雙雙鴛鴦共同戲水，綠蓋盈盈，荷花解語。

【不絕令煞】才貌天然兩相宜，姻緣到此情分美。愛情似擎珠捧璧。❷

俞氏謂這四支曲文當是劉文龍考取狀元後在京城遊賞時所唱，可見他在京城「問柳尋花」、「幸遇仙姿」，對妻蕭氏既然說「何必剪髮，說下盟誓」，則顯然負心了。應當是保留原作的面目；而上引的兩支【女冠子】則反是翻改後的內容，因為改得不高明，所以《九宮正始》所錄的元本中，便顯露了矛盾。

按《永樂大典》卷一萬三千九百七十三《戲文》載有《劉文龍》一目，徐渭《南詞敘錄·宋元舊篇》項內列有《劉文龍菱花鏡》一目；則原本之《劉文龍》當係早期之宋元戲文。其佚曲共二十二支見明沈璟《南九宮十三調曲譜》、沈自晉《南詞新譜》、清鈕少雅《南曲九宮正始》、周祥鈺等之《九宮大成》。

1. 《荔鏡記》與《荔枝記》

《荔鏡記》共五十五出，演泉州人陳必卿（行三，稱陳三），送兄延卿赴廣南運使任所，過潮州，於元宵燈會邂逅富家女黃碧琚（行五，稱五娘），一見傾心。當地有土財主林大，貌醜品惡，觀燈時亦遇五娘，當街

❷〔明〕徐于室輯，〔清〕鈕少雅訂：《彙纂元譜南曲九宮正始》，收入王秋桂主編：《善本戲曲叢刊》，第三輯，總頁二三三二。

擋截，要求答歌，五娘以習俗強應之。林大央李姐向黃父求婚，黃父信以李姐誑言，貪圖林大家財，竟許之。五娘聞之，怒斥李姐，欲投井，為益春所阻。六月，陳三自廣南返泉州，又經潮州，策馬經五娘繡樓下，為五娘窺見，認定馬上郎即是燈下郎，以手帕包荔枝投贈。陳三思欲再見五娘，求教於李公，乃知五娘芳名，並告以黃家有祖傳寶鏡，學成到黃家求磨鏡，陳三故意將寶鏡打破。黃父索賠，陳三賣身為奴，入黃家，經益春相助，兩人於花園中行夫妻大禮。林大催親，黃家答應九月成婚。一日，陳三隨黃家九郎去赤水收租，佃客中有人呼其為泉州陳三老爺，陳恐敗露，遂攜五娘、益春夜私奔。為林大察覺，告知州，知州差人將陳三、五娘捉回審問，林大又賄賂之，遂判陳三發配崖州。押解途中，遇其兄，時已升任兩廣都堂，遂同返潮州，經查勘重審，定知州、林大罪，陳三與五娘終成眷屬。

《荔鏡記》陳三五娘故事在泉潮一帶婦孺皆知，亦傳入臺灣。其曲白結構尚保持早期戲文形式，其質樸不下於《張協狀元》；又由於係用閩南方言寫成，遂成地方重要文獻。其故事至今在潮劇、梨園戲、高甲戲、莆仙戲和歌仔戲中仍有演出。

《荔枝記》亦有清順治辛卯（八年，一六五一）刊本，題《新刊時興泉潮雅調陳伯卿荔枝記大全》，書林人文居梓行。；又有清光緒甲申（十年，一八八四）鐫刊，三益堂發現之《陳伯卿新調繡像荔枝記真本》。；亦皆演陳三五娘故事，其篇幅有長短、情節有演進、內容詳略有出入，堪稱同中有異、異中有同。

2. 《金花女》與《蘇六娘》

《金花女》書分兩欄，下欄為《金花女》戲文，寫書生清州劉永上京赴試，途中遇賊投水獲救，金花女水邊祭靈，紀年為「大宋熙寧七年十二月朔」，可知其故事原亦出於北宋。此劇亦傳入臺灣，以《金姑看羊》一段聞名。上欄則為《蘇六娘》戲文，演蘇六娘與郭繼春悲歡離合事，蘇六娘為揭陽雷浦村人，清人謝鏈《紅藥

3. 《顏臣》

嘉靖丙寅本《荔鏡記》共一百零五頁，每頁分三欄，其中第一頁至六十五頁上欄係《顏臣》全部的曲牌體唱詞。「顏臣」，唱詞中屢次提及，但作彥臣或陳彥臣，其【一封書】有云：「陳彥臣書拜秉連氏靖外（娘）是我有情妻。」可知是演陳彥臣與連靖娘的愛情故事。英人龍彼得認為《顏臣》與宋人筆記羅燁《新編醉翁談錄》乙集卷一《靜女私通陳彥臣》是同一椿事。唐圭璋《宋詞紀事》收連靜女【武陵春】「人道有情須有夢」及【失調名】「朦朧月影」各一首，其本事即出自《醉翁談錄》，連靜女與連靖娘正是一人。㉞

其故事略云：福建延平郡連府世代簪纓，惜連靖娘父早逝，家道中落，母女相依為命。靖娘喜讀書，十歲已涉獵經史。及笄後，鄰有秀才陳彥臣託媒求婚，連母不許。靖娘於七夕託鄰婦傳遞詩章，彥臣復詩，約七月十五夜幽會，因成美事。中秋夜，靖娘乘母熟睡，再度歡媾於彥臣房中。四更後彥臣送靖娘歸，為母察覺，從此禁制甚嚴，二人咫尺天涯。彥臣久無音訊，一夕踰牆潛入靖娘閨中，重敘舊歡，當場為母所獲，遂送入官問罪。時探花郎王剛中出任福建憲臺，巡視延平，問此案。見彥臣、靖娘供詞甚美，乃當堂指窗前竹簾與簷上蜘蛛分命靖娘、彥臣賦詩，王見詩甚喜，判令二人永結秦晉。像這樣的風月公案，如同陳三五娘一般，都是民間喜聞樂道的。

㉝ 參考饒宗頤：〈明本潮州戲文五種說略〉，《明本潮州戲文五種》，頁八一九。

㉞ 參考饒宗頤：〈明本潮州戲文五種說略〉，《明本潮州戲文五種》，頁一〇。

第柒章　元末高明《琵琶記》述評

引言

《琵琶記》是南曲戲文中最偉大的著作，在它之前，戲文尚屬書會才人的文學作品；在它之後，戲文進入名公士大夫手中，無形中變化了許多氣質。從此戲文往傳奇的路上大步邁進，也因此《琵琶記》被譽為「傳奇之祖」，其體製規律、排場套式、關目結構，乃至詞采賓白、主題思想，每為後世作者所取法；而六百年來，《琵琶記》在全國流行，被許多地方劇種改編為劇目，法國、日本、美國更有譯本流播，可見其文學藝術之影響力，歷久不衰。

只是六百年來，有關《琵琶記》的作者、版本、寫作源起卻仍舊存在著爭議的問題，幸好真理越辨越明，現在大體已趨向共識。

一、作者高明

《琵琶記》作者，明清有高明與高拭二說。如明黃溥（一四一一—一四七九）《閒中今古錄》、何良俊（一五〇六—一五七三）《四友齋叢說》卷三十七、魏良輔（約一五二六—約一五八二）《曲律》、徐渭（一五二一—一五九三）《南詞敘錄》、凌迪知（一五二九—一六〇一）《古今萬姓統譜》、臧晉叔（一五五〇—一六二〇）《元曲選·序》、胡應麟（一五五一—一六〇二）《莊嶽委談》、王驥德（一五六〇—一六二三〔四〕）《曲律》、徐復祚（一五六〇—一六三〇）《三家村老委談》、呂天成（一五八〇—一六一八）《曲品》、清李漁（一六一〇—一六八〇）《閒情偶寄》、周亮工（一六一二—一六七二）《因樹屋書影》、施閏章（一六一八—一六八三）《蠖齋詩話》、阮元（一七六四—一八四九）《兩浙金石志》等均以《琵琶記》為元末永嘉人高明字則誠者所作。

但是明王世貞《曲藻序》謂「高拭則成，遂掩前後」。❶又蔣一葵《堯山堂外紀》卷七十六云：高拭，字則成，作《琵琶記》者。或謂方谷珍據慶元時，有高明者，避地鄞之櫟社，以詞曲自娛。……

按：高明，溫州瑞安人，以春秋中至正乙酉第，其字則誠，非則成也。或因二人同時同郡，字又同音，遂誤耳。❷

❶〔明〕王世貞：《曲藻》，《中國古典戲曲論著集成》，第四冊，頁二五。

❷〔明〕蔣一葵：《堯山堂外紀》，《續修四庫全書》子部雜家類一一九四冊（上海：上海古籍出版社，一九九五年），卷七六，頁四，總頁六九一。

其後朱彝尊《靜志居詩話》卷四，猶疑於高明與高拭之間。至王國維《曲錄》卷四云：

案元刊張小山《北曲聯樂府》三卷，前有海粟馮子振、燕山高拭題詞，此即涵虛子譜中之高拭。而作《琵琶記》者，自為永嘉之高明，不容混為一人也。❸

從此永嘉高明擁有《琵琶記》的著作權就沒有人懷疑過，直到一九八一年朱建明、彭飛發表〈論《琵琶記》非高明作〉才又引起波瀾，其主要立論根據是鈕少雅、徐于室的《九宮正始譜》中輯有取自《大元天曆間九宮十三調譜》的《琵琶記》劇曲九首。❹緊接著徐朔方在一九八一年發表〈《琵琶記》的作者問題〉，引錄周希哲、張時徹所修纂《寧波府志》卷三十九〈高明傳〉證明徐渭《南詞敘錄》所載高明所著《琵琶記》之事跡為可信❺；此文徐氏又重加改寫，否定了《元譜》及元本《琵琶記》的存在，皆是鈕、徐二氏所偽託，更從根本反對朱、彭二氏之說。❻此外，黃文實〈《元譜》與《琵琶記》的關係〉也都對《元譜》提出質疑❼；而侯百明《高則誠和《琵琶記》》更以成書於嘉靖三十四年（一五五五）的《瑞安縣志‧高明傳》的記載證明《琵琶記》確為高明所作，因縣志〈高明傳〉注明「見舊志」，而舊志修於明永樂乙

❸ 王國維：《曲錄》，收入《王國維遺書》，第一六冊，卷四，頁二一三。

❹ 朱建明、彭飛：〈論《琵琶記》非高明作〉，《文學遺產》一九八一年第四期，頁二六一─三五。

❺ 徐朔方：〈《琵琶記》的作者問題〉，《社會科學戰線》一九八一年第四期，頁二六五─二六八。

❻ 徐朔方：〈《琵琶記》的作者問題〉，《徐朔方集》（杭州：浙江古籍出版社，一九九三年），第一卷，頁二六八─二七五。

❼ 黃文實：〈《元譜》與《琵琶記》的關係〉，《文學遺產》一九八五年第二期，頁一三三─一三四。胡雪岡：〈《琵琶記》作者考辨〉，浙江藝術研究所編：《藝術研究資料》第五輯（杭州：浙江藝術研究所，一九八三年），頁三〇四─三二〇。

未（一四一五），離高明卒年不到五十年，其孫高讓還住在瑞安，可見所載不會有誤。❽至此，對高明擁有《琵

琶記》著作權的質疑才真正止息。

但是明人「不學有術」，對於戲曲在明代最風行的兩大名著《西廂記》和《琵琶記》：就作者而言，《琵

琶記》因有上文所云之「高拭」，而《西廂記》亦有王作關續等說；此外，《琵琶記》尚有朱教諭續作之說，

明萬曆間王驥德《曲律》卷三〈雜論第三十九上〉云：

《琵琶記》工處甚多，……至後八折，真儈父語；或以為朱教諭所續，頭巾之筆，當不誣也。❾

又明萬曆間朱孟震《河上楮談》云：

則成《（琵琶）記》或謂止〈書館相逢〉；〈賞月〉、〈掃松〉為朱教諭所補。❿

又明萬曆間徐復祚《曲論》云：

或又以〈賞荷〉、〈賞月〉俱非東嘉作，乃朱教諭增入。朱教諭，吾不知其人。〈賞荷〉之出其手有之；〈賞月〉、〈掃松〉之「楚天過雨」，雄奇艷麗，千古傑作，非東嘉誰能辦此？〈掃松〉而後，粗鄙不足觀，豈強弩之末力耶？抑真朱教諭所補耶？真狗尾矣！內有伯喈奔喪【朝元令】四闋，調頗協，吳江沈先生已辨其非矣！故余以為東嘉之作，斷斷自〈掃松〉折止，後俱不似其筆。⓫

❽ 侯百明：《高則誠和《琵琶記》》（西安：陝西人民出版社，一九八四年）。

❾ 〔明〕王驥德：《曲律》，《中國古典戲曲論著集成》，第四冊，頁一五〇。

❿ 〔明〕朱孟震：《河上楮談》，《四庫全書存目叢書》子部雜家類第一〇四冊（臺南：莊嚴文化事業有限公司，一九九五年據北京圖書館藏明萬曆刻朱秉器全集本影印），卷二，〈高王二傳奇〉，頁五八。

⓫ 〔明〕徐復祚：《曲論》，《中國古典戲曲論著集成》，第四冊，頁二三五。

可見「朱教諭」之說十口相傳，簡直要「三人成虎」；這大概是因為《琵琶記》後八出大抵在尾聲部分，劇情趨向結束，自然較無可觀，難以和前文等量比看，所以便造出這樣的謠言來。而我們知道《張公遇使》即傳世折子《掃松》，為人們喜愛；且後八出情節完全合乎開場【沁園春】所云：「賢哉牛女，書館相逢最慘悽。重廬墓，一夫二婦，旌表門閭。」豈是朱教諭所能杜撰的。所以王世貞《曲藻·附錄》云：「謂則成元本止《書館相逢》，又謂《賞月》、《掃松》二闋為朱教諭所補，亦好奇之談，非實錄也。」⑫所言甚是。

高明的生平資料，《明史》、《明史稿》、《明人小傳》、《南詞敘錄》、《明詩綜》、《列朝詩集小傳》、《靜志居詩話》、《元書》、《浙江通志》、《寧波府志》、《瑞安縣志》等均有其傳略。其學者撰著而較詳實者如錢南揚《琵琶記》作者高明傳》，其最後修訂稿收於《漢上宦文存》，此不贅引⑬；又如徐朔方《高明年譜》尚可補明年譜》。⑭錢氏於傳文每句之後，均注明出處，資料翔實，深受學界推動；但據徐朔方《高明年譜》

充十事，與戲曲最相關者為：

至正十八年戊戌（一三五八），時高明年約六十一歲，《琵琶記》當成於此年之前。而錢氏謂《琵琶記》成書在此之後。⑮

由以上可見高明雖身處異族統治之下，仍本中國文人讀書力學取功名任官職的傳統抱負和生涯，他在儒家淑世化民的薰陶下，是一位人品端正的下級好官吏；他不止沒有拒絕過方國珍的官職，恐怕也沒有或來不及受到朱

⑫〔明〕王世貞：《曲藻》，《中國古典戲曲論著集成》，第四冊，頁三九。

⑬錢南揚：《〈琵琶記〉作者高明傳》，《漢上宦文存》（上海：上海文藝出版社，一九八○年），頁一四一—二九。

⑭徐朔方：《高明年譜》，《徐朔方集》，第一卷，頁二九一—三一七。

⑮徐朔方：《高明年譜》，《徐朔方集》，第一卷，頁三○五—三○七。

元璋的徵召，從他的生平中，實在看不出他有什麼特立獨行的事跡。也因此，《琵琶記》應屬元末南戲，其享盛名則在入明以後。

二、《琵琶記》創作的背景和情況

高明撰作《琵琶記》的背景和情況，明徐渭《南詞敘錄》云：

南戲始於宋光宗朝，永嘉人所作《趙貞女》、《王魁》二種實首之，故劉後村有「死後是非誰管得，滿村聽唱蔡中郎」之句。或云：「宣和間已濫觴，其盛行則自南渡，號曰『永嘉雜劇』，又曰『鶻伶聲嗽』。」

其曲，則宋人詞而益以里巷歌謠，不協宮調，故士夫罕有留意者。元初，北方雜劇流入南徼，一時靡然向風，宋詞遂絕，而南戲亦衰。順帝朝，忽又親南而疏北，作者蝟興，語多鄙下，不若北之有名人題詠也。永嘉高經歷明，避亂四明之櫟社，惜伯喈之被謗，乃作《琵琶記》雪之，用清麗之詞，一洗作者之陋，於是村坊小伎，進與古法部相參，卓乎不可及已。相傳：則誠坐臥一小樓，三年而後成。其足按拍處，板皆為穿。嘗夜坐自歌，二燭忽合而為一，交輝久之乃解。好事者以其妙感鬼神，為剡瑞光樓旌之。我高皇帝即位，聞其名，使使徵之，則誠佯狂不出，高皇不復強。亡何，卒。時有以《琵琶記》進呈者，高皇笑曰：「五經、四書，布帛菽粟也，家家皆有；高明《琵琶記》，如山珍海錯，貴富家不可無。」既而曰：「惜哉！以宮錦而製鞋也！」由是日令優人進演。尋患其不可入絃索，命教坊奉鑾史忠計之。色長劉杲者，遂撰腔以獻，南曲北調，可於箏琶被之；然終柔緩散戾，不若北之鏗鏘入耳也。[16]

[明] 徐渭：《南詞敘錄》，《中國古典戲曲論著集成》，第三冊，頁二三九─二四〇。

又明周希哲、張時徹所修纂之《寧波府志》卷三十九〈流寓・高明傳〉與同書卷十九〈古跡・瑞光樓〉所記與《南詞敘錄》大同小異,而〈敘錄〉末署「嘉靖己未(三十八年,一五五九)」,《府志》編刊於嘉靖三十九年,亦有同年寫作之序文。徐朔方〈《琵琶記》的作者問題〉因據以論斷《琵琶記》為高明所撰在明嘉靖以前必為人所傳誦,以祛作者非高明之疑。按明雪簑漁者嘉靖丁未(二十六年,一五四七)八月念五日為李開先所題之〈寶劍記序〉云:「《琵琶記》冠絕諸戲文,自勝國已遍傳宇內矣。作者乃錢塘高則誠,闔門謝客,極力苦心,歌詠則口吐涎沫,按節拍則腳點樓板皆穿,積之歲月,然後出以示人;猶且神其事而侈其說,以二燭光合,遂名其樓為『瑞光』云。」❶ 可證在二書之前,已有則誠著《琵琶記》之說。

又從徐渭這段話,我們可以看出高明撰作《琵琶記》的背景是:北劇在元初一統後,流播南北,使得宋詞和南戲幾乎斷絕和大為衰落,但到了元末順帝時,南戲中興漸為人所喜愛,北劇受挫漸為人所疏遠。雖然此時南戲的作者不少,但多係鄙俗的無名氏作品,直到高明《琵琶記》出,才提升南戲的地位,受到很大的重視。

《琵琶記》寫作於四明櫟社,應屬可信,但「其足按拍處,板皆為穿」,以及「瑞光樓」的來歷,應是民間傳說一貫美化的伎倆,不足為信;後來名作《牡丹亭》和《長生殿》的著作也有類似的傳說,可見人們對於名劇產生和恭維的共同心態。

如果高明果然活到明初,那麼朱元璋的徵召就有一點可能,但他既有卒於至正十九年之頗為可靠的說法,則高祖徵召也自然是民間用來抬高高則誠人格的方式之一,可信度微乎其微。不過這不影響明太祖對於《琵琶記》的喜好和欣賞,因為徐氏所記促使《琵琶記》「南曲北調」的教坊奉鑾和色長「歷歷在目」,而且其「南

❶ 〔明〕雪簑漁者:〈寶劍記序〉,收入〔明〕李開先:《林沖寶劍記》,收入《古本戲曲叢刊初集》(上海:商務印書館,一九五四年據北京圖書館藏明刊本影印),頁一。

曲北調」也確實有證據留下來。

所謂「南曲北調」是說《琵琶記》係屬南曲戲文，但卻用北曲雜劇在當時流行的「絃索腔調」來歌唱，那是以箏琶為主奏樂器而非如戲文之用笛板。按明胡文煥《群音類選》「北腔類」《趙五娘寫真》其套式作：北雙調【新水令】、【駐馬聽】、【雁兒落帶得勝令】、南商調過曲【字字錦】、南南呂過曲【三仙橋】、北雙調【清江引】⑱，《琵琶記》陸鈔本第二十八出與明通行本第二十九出〈乞丐尋夫〉相同，其中以二支【三仙橋】演五娘寫真，內容與此套不同，則徐朔方〈《琵琶記》的作者問題〉一文，以此作為《琵琶記》「南曲北調」的證據，失之倉促。此套其實是《樂府紅珊》、《時調青崑》、《詞林一枝》、《大明春》、《堯天樂》、《歌林拾翠》所收錄的〈五娘描寫〉，是根據時本改寫的青陽腔唱本，並非高氏劇中原作之曲文。但徐氏另引《明文海》卷一百四十六潘之恆〈箏〉在萬曆三十六年春的記事所提供的例證則可據，大意是：那時麻城丘大（長孺）作客於北京，有一老樂工來訪。樂工之姊以箏彈〈春閨催赴〉四闋。（《琵琶記》通行本第九齣〈臨妝感嘆〉中【風雲會四朝元】曲四支）丘問曰：「此南詞，安得入弦索？」姊曰：「妾夫張禾，嘗供奉武宗，推樂部第一人。口授數百套，如《琵琶記》，盡入檀槽，習之皆合調。今忘矣！惟【（風雲會）四朝元】、【雁魚錦】（通行本第二十四出中曲）尚可彈也……《互史》（潘之恆）曰：「世知《拜月亭》可合弦索，而不知《琵琶記》亦然。」可見《琵琶記》在武宗之前，能夠「南曲北調」確是事實，那麼明太祖令教坊將《琵琶記》改調歌之就很有可能。⑲

⑱ 〔明〕胡文煥編：《群音類選》，收入王秋桂主編：《善本戲曲叢刊》第四輯（臺北：臺灣學生書局，一九八七年），「北腔類」，頁二五一四—二五一六。

⑲ 徐朔方：〈《琵琶記》的作者問題〉，《徐朔方集》，第一卷，頁二六八—二七五。

據上引《南曲敘錄》，高明寫作《琵琶記》的動機，是「惜伯喈之被謗，乃作《琵琶記》雪之」。丘濬《伍倫全備忠孝記》開場【臨江仙】云：「每見世人搬雜劇，無端誣賴前賢。伯喈負屈十朋冤。九原如可作，怒氣定沖天。」❷⓪黃溥《閒中今古錄》亦有相同說法。❷①丘濬生於永樂十六年，溥為永樂間監察御史潤玉之孫，時代均早於徐氏，則在徐氏之前即有「雪冤」之說。此外尚有：明弘治間白雲散仙《重訂慕容喈琵琶記序》，認為係刺東晉慕容喈之不孝和牛金之不義而作；明嘉靖間王世貞《藝苑巵言》附錄，謂係諷蔡生與牛僧孺。明隆慶間田藝蘅《留青日札》，謂係諷王四棄妻再娶而作；明萬曆間胡應麟《莊嶽委談》，謂責鄭畋、牛僧孺而作；清道光間梁紹王《兩般秋雨盦隨筆》，謂刺蔡卜與王安石而作，又謂可與刺王四兩說並存。

對於以上諸家之說，萬曆間沈德符《顧曲雜言·蔡中郎》有云：

予觀陸務觀詩云：「斜陽古道柳家莊（一作古柳趙家莊），負鼓盲翁正作場。死後是非誰管得，滿村聽唱（一作說）蔡中郎。」則伯喈受謗，在宋時已不能雪，不始於高則誠造口業也。余州諸公辨證，徒詞費耳。陸詩有云劉後邨作者，誤。❷②

「斜陽」一詩誠為陸游之作，題為〈捨舟步歸四絕之二〉。姚燮《今樂考證·著錄五》「高明《琵琶記》」又自作案語云：

傳奇家託名寄志，其為子虛烏有者，十之七八。千載而下，誰不知有蔡中郎者？諸家紛紛之辨，直癡人

❷⓪〔明〕丘濬：《伍倫全備忠孝記》，《古本戲曲叢刊初集》（上海：商務印書館，一九五四年據北京圖書館藏明世德堂刊本影印），頁一。

❷①〔明〕黃溥：《閒中今古錄摘抄》（北京：中華書局，一九八五年），卷一，頁一五—一六。

❷②〔明〕沈德符：《顧曲雜言》，《中國古典戲曲論著集成》，第四冊，頁二〇一。

我們讀了諸家揣測高明作《琵琶記》動機之語，真是如沈德潛所云「徒詞費耳」，又如姚燮所云「直癡人說夢耳」，毫無意義可言；由此也可見古代知識分子之好穿鑿附會一至於如此！但是凌濛初刻本《琵琶記》白雲散仙〈重訂慕容喈琵琶記序〉中卻說：

> 本《記》云，不關風化體，縱好也徒然。又謂伯喈棄親不顧、棄妻別娶，事數彝倫，何關風化。趙氏孤身遠行，入寺乞糧，玷身莫甚焉。牛氏背父從夫，九問十八答，不敬莫過焉，又何關於風化乎？此失之大者，小節未可概舉。由是觀之，似非高明者所作。然詞曲富麗，有非庸流可到。竊意作於高明而亂於庸流者耳。[23]

而誠如沈氏所云：「伯喈受謗，在宋時已不能雪。」豈是在元代的高則誠所作的《琵琶記》被「妄意增補」的結果？如果說在民間傳說的蔡伯喈故事，其實是慕容喈的訛傳，或許有點可能也說不定。那麼，徐渭所云，「宋光宗朝永嘉人所作」的戲文《趙貞女》，其內容又是如何呢？從陸游詩和黃氏、徐氏所云的「雪伯喈之恥」，皆可見蔡邕（伯喈）在戲文中一定是反面人物。徐渭《南詞敘錄》於所載宋元舊篇《趙貞女蔡二郎》一劇下注云：[24]

> 即舊（應是「蔡」之誤）伯喈棄親背婦，為暴雷震死。里俗妄作也。實為戲文之首。[25]

說夢耳。[23]

注：

[23] 〔清〕姚燮：《今樂考證》，《中國古典戲曲論著集成》，第一〇冊，頁一九〇。

[24] 〔元〕高明著，〔明〕凌濛初：《凌刻臞仙本琵琶記》，收入孫崇濤主編：《古本琵琶記匯編》第六冊（北京：中華書局，二〇〇七年），〈序〉，頁一一。

[25] 〔明〕徐渭：《南詞敘錄》，《中國古典戲曲論著集成》，第三冊，頁二五〇。

可見蔡邕在戲文中是個不孝不義的人，他的下場是被「暴雷擊死」。元雜劇岳伯川《呂洞賓度鐵拐李岳》中有

「你學那守三貞趙真女，羅裙包土將那墳塋建」[26]之句，喬吉《李太白匹配金錢記》、武漢臣《散家財天賜老

生兒》、無名氏《海門張仲村樂堂》、《施仁義劉弘嫁婢》，也都提到同樣的情節，可見宋元時民間對於戲文

《趙貞女》故事頗為熟悉，對其「羅裙包土建墳台」尤其感動。京劇《小上墳》一劇演蕭素貞清明上墳祭夫、

與久試不歸之丈夫相認團圓。蕭素貞之唱詞有一段是：

正走之間淚滿腮，想起了古人蔡伯喈。他上京城去趕考，趕考一去不回來。一雙爹娘凍餓死，五娘子抱
土壘墳台。墳台壘起三尺土，從空降下琵琶來。身背琵琶描容像，一心上京找夫郎。找到京城不相認，
哭壞了賢惠女裙釵。賢惠五娘遭馬踐，到後來五雷殛頂蔡伯喈。[27]

《小上墳》據劉念茲《南戲新證》，認為是宋元戲文《劉文龍菱花鏡》衍變而來。[28]則所述可能保持宋元戲文

《趙貞女蔡二郎》故事梗概，也因此能與徐氏所云相合。在這段唱詞中所提出的《趙貞女》情節像伯喈赴京趕

考不歸、父母餓死、五娘包土築墳、五娘描寫公婆真容、背琵琶一路彈唱上京尋夫等都為高明的《琵琶記》所

接受；但是像伯喈不認五娘、五娘被馬踹死、伯喈遭五雷轟頂而死等，便為高明捨棄。可見高明重編《琵琶記》

是在宋元戲文《趙貞女蔡二郎》的基礎上為雪伯喈恥而撰著的。

戲文《趙貞女》，據《南戲新證》，莆仙戲老曲本清光緒三十二年題應壇主李進思抄本《曲策並題頭策全

[26] 〔元〕岳伯川：《呂洞賓度鐵拐李岳》，收入〔明〕臧晉叔編：《元曲選》（北京：中華書局，一九五八年），頁五○一。

[27] 《小上墳》，收入北京市戲曲編導委員會編輯：《京劇彙編》第二集（北京：北京出版社，一九五七年），頁四二—
四三。

[28] 劉念茲：《南戲新證》（北京：中華書局，一九八六年），頁一五七—一五八。

中保存了〈五娘賢〉一出的殘曲.【鶯啼序】、【駐雲飛】、【雁兒舞】各有【前腔】計六曲,寫五娘賢淑善良,與伯喈婚後生活美滿,夫妻為父母設宴。❷⑨

梨園戲有《趙真女》(真當為貞形音相近之誤),亦稱《蔡伯喈》,現存七出:〈坐場〉,寫伯喈意欲求取功名,因父母年邁不忍遠離,心中煩悶。〈畫容〉,寫趙貞女描畫父母真容,準備上京尋夫。〈真女行〉,寫趙貞女懷抱琵琶,邊唱邊彈,備敘公婆亡故,剪髮葬親的淒慘情況;此為梨園旦腳唱工戲。〈做功德〉又稱〈彌陀寺〉,寫趙貞女在彌陀寺追慕公婆,伯喈亦來為雙親祈福,貞女驚避,丟失真容。〈入牛府〉,寫趙貞女扮作道姑進入牛相府,向牛麗華小姐訴說實情。〈掛幅〉,寫院子將真容畫像掛在書房,牛小姐與趙貞女題詩其上以探伯喈。〈認真容〉,寫伯喈見畫觀詩,牛小姐說出情由,趙貞女與蔡伯喈一家團聚。以上情節,基本上與高明《琵琶記》相同。著者以為可能是高氏《琵琶記》在梨園戲中被「泉腔化」的結果。

劉氏《南戲新證》又謂,閩南七子班遺存有南曲十支,甚為罕見,與現在各種《琵琶記》劇本大不相同,古劇《趙貞女》遺風至今依稀可見。此十曲見《泉南指譜重編》:其第六套有【五供養】兩支,第十套有【憶春遊】、【穿地錦】二支,第十二套之續套有【行路難】、【賞花時】、【雪花飛】三支,第二十六套有【瑤瑟怨】、【盼玉郎】、【春夜月】三支。這十支曲子現在還在閩南語系的南管界中傳唱不衰。

❷⑨ 劉念茲:《南戲新證》,頁一三三—一三四。

三、《琵琶記》的版本

高明《琵琶記》的版本，莊一拂《古典戲曲存目彙考》謂有二十餘種刊本。[30]金寧芬《南戲研究變遷》[31]，據錢南揚《元本琵琶記校注·前言》，參照張憲文《善本《琵琶記》見知錄》（《南戲探討集》第四輯）、松峹室初稿《元存雜劇傳奇版本記》（一九三六年《劇學月刊》五卷六期）、羅錦堂《錦堂論曲·全家錦囊琵琶記》、莊一拂《古典戲曲存目彙考》、劉念茲《南戲新證·嘉靖寫本琵琶記校錄後記》，以及他個人所見，得《琵琶記》版本四十一種之多，其中較重要的是：

1. 《新刊元本蔡伯喈琵琶記》二卷，清康熙十三年陸貽典據元本及嘉靖二十七年郡肆翻刻校本校錄，署「東嘉高先生編集，南溪斯干軒訂正」。此本已影印收入《古本戲曲叢刊初集》，錢南揚有《元本琵琶記校注》。此本保存原貌最多。

2. 《新刊巾箱蔡伯喈琵琶記》，明嘉靖蘇州坊刻本。此本與陸鈔本相近，亦屬善本。

3. 《蔡伯喈》，明嘉靖寫本，一九五八年從廣東省揭陽縣漁湖公社西寨村古墓中出土，此本與陸鈔基本一致，是今存最早的藝人演出本。

4. 《新刊摘匯奇妙戲式全家錦囊伯皆》一卷，徐文昭編輯，明嘉靖書林詹氏進賢堂梓行，原藏西班牙聖勞倫佐圖書館，一九八七年十一月臺灣學生書局影印出版。

[30] 莊一拂：《古典戲曲存目彙考》，頁一二一一四。

[31] 金寧芬：《南戲研究變遷》，頁一五八—一六二。

5.《琵琶記》四卷，明凌濛初刻朱墨套印本。

俞為民《宋元南戲考論·南戲琵琶記的版本流變及其主題考論》[32]，就其所見之十二種全本《琵琶記》中，

按其與「元代舊本」關係，分為兩個系統，其一為以上所舉五種古本，謂之「元本系統」，其餘為明清刊本，每被刪改，謂之「時本系統」。以下據俞氏考述，撮其大要：

陸鈔本的特色是：其一，在劇本形式上，卷首尚有四句題目，全本不分出，更無出目。其二，所用曲調格律較古。其三，與《九宮正始》所引錄元傳奇《蔡伯喈》佚曲比對，幾乎全同。其四，曲白中保留元代口語俗語。

巾箱本將劇本分出，尚無出目，又改進補足下場詩，且受時本的某些影響。

嘉靖鈔本出土時有五本，當場毀壞三本，存本中一為總本，僅存上卷二十出；另一為生本，即為生腳演出時的曲白，較完整。鈔本是舞台演出本，有些曲文旁邊還注有演唱時所用的板式符號。其形式不分出，亦無出目。但已用時本校勘，故有些地方反與時本相同。

與陸鈔本、汲古閣本相比，《錦囊》本刪去《杏園春宴》（用汲本出目）、《奉旨招婿》、《激怒當朝》、

《張公遇使》、《散髮歸林》、《李旺回話》、《風木餘恨》等七出。此外也刪去一些過場戲或次要人物的戲。

但總體說來，接近陸鈔本與巾箱本，而與時本異。

凌濛初自稱其刻本承自瞿仙本，瞿仙為明寧獻王朱權晚年別號，其說無考。但從凌刻本形式，雖已分析，凌氏確已看過古本，其《南音三籟》選收《琵琶記》曲文，每依古本論定是非。

尚無出目，正與巾箱本同。時本的出現，約在嘉靖間而流行於萬曆間。時本最早的是河間長君的《重校琵琶記》，刊於嘉靖三十七年

[32] 俞為民：〈南戲琵琶記的版本流變及其主題考論〉，《宋元南戲考論》，頁二八九—三四六。

（一五五八）。據凌濛初和鈕少雅稱，時本對元本的改竄，起於崑本。若以汲古閣本為例，則時本對元本的改造是：其一，分出加出目，將卷首四句題目移作副本開場下場詩。其二，增損情節。其三，彌補闕漏。其四，修改曲文。其五，更定曲律，也因此，時本對元本的改動，既有點鐵成金者，也有點金成鐵者。在對元本情節曲文的改動上，時本提高了原作的藝術性，使原作更趨於完善；但對曲律上的改定，則弊大於利，因為往往「以今律古」，不知戲文原本就是「韻雜宮亂」，若欲使之就「傳奇」格律，反而不是戲文了。因之，時本可謂之功過參半。

另外，在明清戲曲選集中，有二十五種收錄《琵琶記》的散出。其簡目如下：1.《玉谷新簧》（三出，下但注數字），2.《摘錦奇音》（十一），3.《樂府菁華》（五），4.《八能奏錦》（四），5.《大明春》（五），6.《堯天樂》（三），7.《詞林一枝》（五），8.《徽池雅調》（二），9.《時調青崑》（六），10.《萬錦嬌麗》（五），11.《吳歈萃雅》（十八），12.《詞林逸響》，13.《群音類選》，14.《珊珊集》（五），15.《月露音》（一），16.《賽徵歌集》（四），17.《玄雪譜》（四），18.《醉怡情》（五），19.《青崑合選樂府歌舞台》（三），20.《千家合錦》（一），21.《怡春錦》（二），22.《歌林拾翠》（十二），23.《樂府紅珊》（四），24.《審音鑑古錄》（十六），25.《綴白裘》（二十六）。

這些選集所選收的《琵琶記》折子，大致可分為兩類：一是青陽腔、弋陽腔的本子，如上舉1、2、4、5、6、8、9、21、22、23等；另一類是崑山腔的本子，如上舉10、11、12、14、15、16、17、18、24、25等。崑腔選本，多數出自時本；大抵只選套曲曲文，無賓白，且有一出分作兩折者。

凌濛初《琵琶記·凡例》說到《琵琶記》版本之流變，謂自崑本出而使元本「蒙塵莫辨」，「厥後徽本盛行」，去元本更遠，「世人遂不復睹元本矣」。可見徽本是元本、時本兩大版本系統以外的又一版本系統，亦

即在時本系統基礎上對元本作了進一步的修改。而所謂徽本是指以青陽腔演唱，當時稱作「徽池雅調」或「青陽時調」本子，如上舉折子戲選本中，1、2、4、5、6、8、22、23，皆屬徽本系統。如果將這些選集所選收的曲白與汲古閣本中相應部分對勘，兩者除了有無滾唱與滾白之別外，在曲調與情節上也有較大的差異，其中最明顯的是《五娘描容》和《伯皆父母托夢》兩出。

此外，《琵琶記》的曲文，在明清的南曲譜中，也被收錄。如明蔣孝《舊編南九宮十三調曲譜》引錄七十二曲，沈璟《南九宮十三調曲譜》引錄一百七十六曲，沈自晉《南詞新譜》引錄一百七十七曲；清張彝宣輯《寒山堂新定南九宮十三攝曲譜》引錄八十三曲，鈕少雅《南曲九宮正始》引錄一百八十曲，周祥鈺等合編之《九宮大成南北詞宮譜》引錄一百五十八曲。這些曲譜所選錄的《琵琶記》曲文，主要是《九宮正始》所引錄的元本和《蔣譜》、《沈譜》所引錄的兩種坊本，有助於我們對《琵琶記》曲文流變的了解。

由以上可見戲曲劇本由原創到流播人間，時間越長，地域越廣，乃至腔調的變化，都會因時因地實際需求，而在其體製規律曲白以及關目情節上產生更改或變化，變化之大，甚至有大失本來面目者，我們由名劇《琵琶記》的版本、折子、曲文中已可「窺豹一斑」，也就是說越著名而流傳越久的劇本都會像《琵琶記》一樣，有種種大大小小的變化。雖然其「變化」各有道理、各有價值；但若欲針對劇本來研究其文學藝術的特色價值和地位，自然以越古老的版本越好；若無古本，也應當取其最通行的版本作為討論的對象才是。

四、《琵琶記》的主題思想

上文說過，戲文開場，照例題目四句，詞兩闋，一虛籠大意，一隸括本事。對此，《琵琶記》之題目與【水

調歌頭】、【沁園春】已在論戲文體製規律時引錄。

若論《琵琶記》之主題思想，其實在【水調歌頭】中已表達得很清楚，因為這闋詞目的就是在表達作者撰著劇本的旨趣，那就是「不關風化體，縱好也徒然」、「只看子孝共妻賢」。可見高明認為戲文最重要的，是在於達成教化百姓的目的，而他在劇中所要表現的是「子孝妻賢」，他在劇中所塑造的四位主要人物，除了牛丞相是「極富極貴」外，張廣才是「施仁施義」，趙貞女是「有貞有烈」，蔡伯喈是「全忠全孝」。也就是他要表彰的是世間仁義貞烈忠孝的人物，這樣的人物，縱使也有磨難臨身，但最後必然會獲得「旌表門閭」的榮耀；由此而風吹草偃地要來感染觀眾，使之也都能養成仁義貞烈忠孝之性情行為。這種理念和思想，正是儒家入世化成的體現。也因此，王驥德《曲律‧雜論第三十九下》，對於高則誠甚為支持，他說：「古人往矣！吾取古事，麗今聲，華袞其賢者，奏之場上，令觀者藉為勸懲興起，甚或扼腕裂眦，涕泗交下而不能已，此方為有關世教文字，要是確論。故不關風化，縱好徒然，此《琵琶》詩大頭腦處，《拜月》祇是宣淫，端士所不與也。」[33]毛聲山《第七才子書琵琶記》卷一也說此劇「有裨風化」，「其文意之妙，則可當《孝經》、《曲禮》讀」，為「孝子、義夫、貞婦、淑女之書也」。[34]費錫璜《第七才子書琵琶記自序》更謂：「《琵琶記》所以教孝，實所以教忠，豈非大有關於世教之書乎！」。[35]李調元《雨村曲話》卷上亦謂：「《琵琶記》……此曲體貼人情，描寫物態，

[33] 〔明〕王驥德：《曲律》，《中國古典戲曲論著集成》，第四冊，頁一六○。

[34] 〔元〕高明著，〔清〕毛聲山評點：《繪圖第七才子書琵琶記》（上海：廣益書局，一九一四年據清雍正乙卯〔十三年，一七三五〕金閶書業堂重袖珍刊本影印），卷一，頁一、三、五。

[35] 〔清〕毛聲山評點：《鏡香園毛聲山評第七才子書》（清乾隆十一年〔一七四九〕張元振刻聚錦堂印本），〔清〕費錫璜：

皆有生氣，且有裨風教，宜乎冠絕諸南曲，為元美之亟贊也。」㊱也都說出了《琵琶記》的主題思想在於教化世人。

其他如果我們不牽強附會的話，實在看不出有什麼「旁見側出」之意，最多只能從「驊騮方獨步，萬馬敢爭先」㊲那樣的句子，嗅出高則誠自命不凡，以此劇而欲爭衡群英的味道。

其後附庸則誠這種倫理教化觀念的劇作，最直接的是生於明永樂十六年（一四一八），卒於孝宗弘治八年（一四九五），官至文淵閣大學士，參預機務，性介持正的丘濬，他在所著《伍倫全備忠孝記》的開場曲【鷓鴣天】中也說「若於倫理無關緊，縱是新奇不足傳」。㊳難道《琵琶記》蘊藏著深沉的旨趣，尚有待知音去品會發明嗎？對此，在中國大陸，曾經引

但是，《第七才子書琵琶記·前賢評語》中徐渭卻說：「《琵琶》一書，純是寫怨。」㊴陳繼儒《陳眉公批評琵琶記》篇末總評也說：「從頭到尾無一句快活話。讀一篇《琵琶記》勝讀一部《離騷》經。」「純是一部嘲罵譜。」㊵

〈序〉，頁一。

㊱〔清〕李調元：《雨村曲話》，《中國古典戲曲論著集成》，第八冊，頁一六。

㊲〔元〕高明著，江巨榮校注，謝德瑩校閱：《琵琶記》（臺北：三民書局，一九九八年），頁三。該書以陸鈔本《琵琶記》為底本，參照巾箱本、凌刻本等重加校注，本文據此書引述。

㊳〔明〕丘濬：《伍倫全備忠孝記》，《古本戲曲叢刊初集》，頁一。

㊴〔元〕高明著，〔清〕毛聲山評點：《繪圖第七才子書琵琶記》，卷一，〈前賢評語〉，頁九。

㊵〔明〕陳繼儒評輯：《陳眉公批評琵琶記》，收入《不登大雅文庫珍本戲曲叢刊》第一二冊（北京：學苑出版社，二○○三年據明末書林蕭騰鴻師儉堂刊《六合同春》本影印），卷下，頁五四，總頁二二八。

發了一場歷時近十年的論爭。其論爭的經過情形，金寧芬《南戲研究變遷》**❹** 有頗為詳細的概述，茲撮其要點如下：

一九五六年中國戲劇家協會發起文藝界、戲劇界專家學者在北京舉行有關《琵琶記》思想內容的討論會，為時近一個月，報刊上也發表大量討論的文章，也出版一些專書，其討論會發言後來結集為《琵琶記討論專刊》（北京人民文學出版社，一九五六年）。其不同的意見表現兩種不同的傾向：

一種持否定的態度：黃芝岡〈《琵琶記》與舊戲封建說教的典型性〉首先發難，謂其全部內容，「人賢事美」便包括淨盡，以此為封建統治服務。踵其後者，徐朔方〈《琵琶記》是怎樣的一個戲曲〉更明確的說出《琵琶記》是一部「宣揚封建道德的作品」。陳多〈試談高則誠《琵琶記》〉用辭最為激烈，謂「高則誠通過《琵琶記》所告訴人們的只是：封建統治階級所制訂的等級制度的『宗宗美德』是最崇高、最理想、最美滿的，『人生怕不全忠孝，聖明世豈相棄。』只要能老老實實的服從這一切，就一定會得到『耀門閭，進官職，孝義名傳人怎比』的『一門旌表』的好下場。」因此它是一部「反動作品」，它獲得「南戲之祖」的盛譽，是和封建階級的提倡是分不開的。

另一類意見則充分肯定並讚揚《琵琶記》。光未然〈戲曲遺產中的現實主義〉（《文藝報》一九五二年第二十四期）肯定高明為「傑出的劇作家，是屬於人民的藝術家」。程毅中〈試談《琵琶記》的主題思想〉（一九五六年七月三十一日《光明日報·文學遺產》第六十五期）不同意把《琵琶記》說成是「教忠教孝」的作品，認為它「相當深刻地揭露了封建制度的罪惡，科舉制度就是使人性墮落的根源」。

❹ 詳見金寧芬：《南戲研究變遷》，頁一六七─一八二。

一九五六年展開的那場討論，持肯定的占多數。主要從以下幾方面說明《琵琶記》的價值：

1. 宣揚風教是表面文章，實際反映了封建倫常的矛盾。作者否定忠，肯定孝；孝，表現人道主義精神。如董每戡《琵琶記》簡說（作家出版社，一九五七年版）、許之喬〈蔡伯喈論辨〉（《劇本》一九五六年九月號）、李希凡〈作家的主觀和作品的客觀──談《琵琶記》作者的世界觀與現實主義創作〉（《弦外集》，新文藝出版社，一九五七年），戴不凡《論古典名劇《琵琶記》》（中國青年出版社，一九五七年），以及浦江青和李長之在討論會上的發言。（《專刊》頁三一、三七）

2. 作品真實描寫了元末社會的黑暗。人民的苦難，揭露、抨擊了封建制度和封建統治階級的罪惡，表現了人民思想情感和願望，是一部優秀的具有民主性、人民性精華的現實主義作品。如溫陵〈試談《琵琶記》是封建說教戲嗎？〉（《劇本》一九五六年八月號）、冬尼〈《琵琶記》的主題思想〉（《劇本》一九五六年八月）和曲六乙、傅曉航、李希凡、王季思、丁力、程千帆等的發言。（《專刊》頁一六八、九二、一八八、一五〇、九八）

3. 高則誠把民間戲曲中「棄親背婦，為暴雷震死」的蔡伯喈，改寫成「三不從把廝禁害」令人同情的人物，不僅沒有「閹割」原作思想，反而深化了主題，使作品具有更為廣闊、深刻的社會意義。如上舉董每戡、李希凡所著論文中，以及鍾惦棐、趙景深、陳北鷗等的發言。（《專刊》頁八六、五八、一八四）

4. 作品所取得的成就是現實主義創作方法的勝利。如上舉董每戡、李希凡、戴不凡之論文。

像這樣正反兩面對《琵琶記》的評論，一九五七年《文學研究》第一期發表何其芳〈《琵琶記》的評價問題〉，則「試圖把有些分歧的意義統一起來」。因為「兩種矛盾的成分，同時存在一個作品之中」。

何其芳：〈《琵琶記》的評價問題〉，《文學研究》一九五七年第一期，頁三〇─五九。

金寧芬認為：「這場關於《琵琶記》的爭論，實際上是一次運用馬列主義理論去分析、評價古典文學作品的學習運動。」[43] 金氏一語道破了這場《琵琶記》論爭的底蘊，原來整個中國大陸學者在那樣的時代裡，成了政治意識形態的傳聲筒。金氏又說：「由於接連的政治運動所帶來的極左思潮的影響，又出現了幾篇否定《琵琶記》的文章，如甘肅師大中文系三年級《琵琶記》專題研究小組寫的〈《琵琶記》不是現實主義作品〉（《甘肅師範大學學報》，一九五九年第三期）、陳企孟等合著的〈封建道德的頌歌──從趙五娘等形象和主要情節看《琵琶記》〉（《復旦大學學報》，一九六四年第二期）以及姚偉所撰〈趙五娘不是光輝的形象〉（一九六四年十一月二十九日《光明日報·文學遺產》第四八八期）等。文化大革命中，《琵琶記》更被說成是『壞戲』，是鼓吹『忠孝節義』的黑標本，是『儒家戲曲的反動標本』等等。」由此更可見政治意識形態猙獰的可怕和可笑！而人們中其毒卻未能自知！

文學藝術的評論，應當平心靜氣求其本然，順理成章發其底蘊。如果「將有作無」，至多只貽眼光短淺之譏；如果「將無作有」，在意識形態掌握下，牽扯附會，漫天渲染，而自以為才情橫溢，「發人所未能發，言人所未能言」，那才真正可驚可懼！

《琵琶記》的旨趣，如果我們不聽取作者開宗明義之言，不理會其全劇自始至終的一貫主題，豈不要睜眼說瞎話！

上文敘述生平事跡時說過，高明是個典型的中國傳統文人，縱使在元代那樣異族統治的環境下，他所秉持的完全是儒家淑世化民的理念；他創作《琵琶記》的動機，應當如丘濬、黃溥和徐渭所說的是「用雪伯喈之

[43] 金寧芬：《南戲研究變遷》，頁一七八。

恥」。

因為凡是讀書人都明白民間自南宋以來所傳播的戲文《蔡伯喈》演「棄親背婦，為暴雷震死」是誣枉東漢末那位文史學家蔡邕的為人，陸放翁既已感嘆在先，他焉能不憤然地為他平反，同時藉他來宣揚儒家以仁義貞烈忠孝「風化」群眾使社會祥和的主張？這和則誠的生平行事是若合符節的。茲舉二事如下：

其一，至正七年（一三四七）則誠約五十歲時，曾向部使者高履上陳麗水陳孝女事跡，請求旌表。按宋濂《宋學士文集·芝園前集》卷三《麗水陳孝女傳碑》謂至正四年（一三四四）陳孝女剔身上之肝以奉祖母，後三年其祖母以壽終。「前進士永嘉高明來官郡錄事，為上其事部使者大名高履。覆案得實，以聞次於朝。詔有司具烏頭雙表之制旌表其門，仍月給粟一斛，養其終身。時八年春二月也。郡守固始黃某，以其事有涉名教也，命儒學教授鄭汝原為記其事于石云」。[44]

其二，高則誠《跋餘姚吳氏三葉墓誌文》云：

昔人謂百年之計，樹之以德。若吳氏之三世行誼，其樹之也遠矣！其枝葉之蕃碩也必矣！夫勳舊之家，豈無累葉躋顯仕者，然德或不繼，雖如潁川陳氏，猶不免公慚卿，卿慚長之譏，況其他乎？此士君子之所以有取於吳氏也歟！[45]

末署「永嘉高明則誠甫謹識」，此跋前正文為楊維楨書，署「至正丁亥秋一日鐵屋山人楊維楨書」，丁亥即七

[44]〔明〕宋濂：《宋濂全集·新編本》第四冊（杭州：浙江古籍出版社，二〇一四年）《宋學士文集·芝園前集》卷三，《麗水陳孝女傳碑》，頁一三八〇─一三八一。

[45]〔元〕高明：《跋餘姚吳氏三葉墓誌文》，收入胡雪岡、張憲文輯校：《高則誠集》（杭州：浙江古籍出版社，二〇一三年），頁一六─一七。

年（一三四七）。

由此二事，皆可見則誠推崇獎勵孝行是何等的不遺餘力，因為儒家「以孝為本」，是人倫的大端，則誠在他的《琵琶記》裡，自然要大大的講求「子孝妻賢」，而如果因此就拿意識形態作祟，以「封建遺毒」加以抹煞，豈不可笑！

而上文所舉，或以為《琵琶記》真實的描寫了元末社會的黑暗，其所舉之例證不外乎第十六出（通行本作〈義倉賑濟〉）所敘寫的貪官污吏嘴臉和百姓遭饑荒歲月的艱苦，若以此就大肆地宣揚則誠所取得的是現實主義創作方法的勝利，豈不以偏概全的有如「明足以察秋毫之末而不見輿薪」乎？

五、《琵琶記》在戲曲藝術與文學上的成就

戲曲藝術包括關目布置、排場處理、套式配搭、腳色運用等方面。

(一) 關目布置

《琵琶記》全本四十二出，除首出為戲文開場慣例外，其餘四十一出，若論關目之布置發展，大抵亦不出起承轉合四部曲。第二出〈高堂稱壽〉至第六出〈丞相教女〉是劇情的端緒；第七出〈才俊登程〉至第廿六出〈感格墳成〉是劇情的開展；第廿七出〈中秋賞月〉至第卅六出〈書館悲逢〉是劇情的轉變；第三十七出〈張公遇使〉至第四十二出〈一門旌獎〉是全劇的結尾。

在劇情的端緒裡，作者一方面將主要人物介紹出來，一方面也點出劇情發展的兩個線索在蔡宅與牛府。在

〈高堂稱壽〉裡，作者介紹了蔡伯喈（生）、蔡妻趙五娘（旦）、蔡父（外）、蔡母（淨）四個人物，且表明伯喈「盡心甘旨」，將「功名富貴，付之天也」。五娘「為願偕老夫妻，長侍奉暮年姑舅」。蔡公望子成龍「早換金章紫綬」，蔡婆期待抱孫「孫枝榮秀」。第三出〈牛氏規奴〉，由末扮院子演說「富貴牛丞相，賢德小娘子」，將牛丞相用暗場、牛小姐（貼）用明場介紹出來。但至第六出〈丞相教女〉，才明寫牛丞相（外）。第四場〈蔡公逼試〉將帶來黃榜招賢訊息的張大公（末）介紹出來，以見其公義熱腸，因蔡公逼試而有第五出的〈南浦囑別〉。此全劇開端之中，已見蔡宅三出牛府二出一貧一富，以下故事亦由此二線發展。

本劇情節之發展其關目布置之法，其一藉由伯喈「才俊登程」（七）考中狀元（九），牛相「奉旨招婿」（十四），伯喈也「丹陛陳情」說明不能奉旨之故（十五），但聖旨不准，只好「再報佳期」（十六），終於「強就鸞鳳」（十一），遣「官媒議婚」（十二），伯喈婉拒而「激怒當朝」（十三），牛小姐為此「金閨愁配」（十八），而伯喈一心思親念妻「琴訴荷池」（二十一），「憂思官邸」（二十三）乃寄書回家，卻被「拐兒紿誤」（二十五）；其二，藉由伯喈入京以後的家鄉，五娘「臨妝感嘆」（八），「蔡母嗟兒」（十），故鄉饑荒，「義倉賑濟」（十六），五娘典盡衣衫首飾，「勉食姑嫜」（十九），而以「糟糠自厭」（二十），蔡婆得知，驚慚而死，蔡公病重，五娘「代嘗湯藥」，蔡公憤伯喈不孝而死（二十一），五娘只得「祝髮買葬」（二十四），蔡公望成「感格墳成」（二十六）。這災難期間，幸得張太公時時濟助。

以上這兩條線索，論地域一在京師，一在家鄉；論人物一為牛府之太師、小姐與伯喈，一為蔡宅之蔡公蔡婆與五娘，兩兩映襯，以此鋪排感人之情境。而其所謂之「三不從」，辭試、辭官、辭婚，亦均在關目發展之中，以此來說明伯喈「不孝」之無奈，從而博取人們之同情。

本劇關目之布置以見情節之轉變，則起於伯喈與牛氏「中秋望月」，夫妻兩般心情（二十七），經牛氏「瞷

詢衷情」（二十九），得知伯喈棄親別妻之苦悲。牛氏因此「幾言諫父」（三十），牛相為之「聽女迎親」。

在五娘這方面，她抱著琵琶、背著公婆畫像，千里赴京「乞丐尋夫」（二十八），「路途勞頓」（三十一），

於「寺中遺像」（三十二）被伯喈所得。五娘投身牛府，與牛氏「兩賢相遘」（三十四），五娘「孝婦題真」

（三十五）以打動伯喈，於是夫妻「書館悲逢」（三十六）。也就是說劇情轉變的手法，是將原本並行的兩條

線索，逐漸使之合而為一。

最後以六出逐漸收煞本劇，首先以「張公遇使」（三十七），讓張太公對伯喈遣來的使者李旺怒叱伯喈的

不孝，讚嘆五娘的孝行，而在京師的伯喈也獲得朝廷和牛相的諒解，辭別返鄉，「散髮歸林」（三十八）；

使者李旺也返京向牛相回話，說明伯喈一家情景（三十九），伯喈偕趙氏牛氏返鄉祭墳，多少「風木餘恨」

（四十），牛相請得朝廷旌表，前往陳留，途中宿於驛舍（四十一），終於「一門旌獎」（四十二），喜慶團

圓，同回京城，拜謝聖恩。

北曲雜劇一本四折，關目起承轉合，不易蕪雜拖沓，常見譏於冗煩。《琵琶記》

雖經高明大手筆，其布置劇情、配搭套式、安排腳色，容或有排場觀聽之需要；但若就「情節緊湊」而言，其

可省略者，仍所在多有。譬如前六出為劇情之端緒，〈南浦囑別〉可併入〈蔡公逼試〉之中，〈丞相教女〉可

併入〈牛氏規奴〉；第七出至第廿六出為劇情之開展，其可刪者如〈才俊登程〉、〈官媒議婚〉、〈金閨愁配〉、

〈再報佳期〉、〈勉食姑嫜〉、〈琴訴荷池〉等；第廿七出至第卅六出為劇情之轉變，其可刪

者如〈瞷詢衷情〉、〈路途勞頓〉、〈聽女迎親〉、〈拐兒紿誤〉等；末六出為劇情之結束，其可刪者如〈李

旺回話〉、〈牛相宿驛〉、〈一門旌獎〉等。總計可以刪去十六出，而無傷於劇情之起承轉合。當然，這還須

稍作埋伏或補苴照映的功夫；譬如〈勉食姑嫜〉寫蔡公蔡婆對五娘的誤解，於劇情有其需要，也頗為感人，但

或許可與〈糟糠自厭〉合寫，於一出中見其衝突與化解。

對此，明萬曆間臧懋循〈玉茗堂傳奇引〉也有微詞，云：

《琵琶》諸曲頗為合調，而鋪敘無當。如〈登程〉折、〈賜宴〉折，用末淨丑諸色，皆涉無謂。陳留、洛陽相距不三舍，而動稱萬里關山；中郎寄書高堂，直為拐兒給誤、何繆戾之甚也。至曲每失韻，白多冗詞，又其細矣。㊻

可見臧氏是就腳色運用和事理之常加以批評的。

雖然，呂天成《曲品》卷下〈舊傳奇·神品〉，置《琵琶記》「首列」，有云：㊼

(《琵琶》)串插甚合局段，苦樂相錯，具見體裁，可師、可法，而不可及也。

所云「苦樂相錯」第八出至第十一出最為顯見，第廿一出至第廿九出以牛府與蔡府循環映襯亦足以見之。這種手法在高則誠的時代，就戲文而言，是頗為難得的。李漁《閒情偶寄·詞曲部·結構第一》云：

立主腦：古人作文一篇，定有一篇之主腦。主腦非他，即作者立言之本意也。傳奇亦然，一本戲中，有無數人名，究竟俱屬陪賓；原其初心，止為一人而設。即此一人之身，自始至終，離合悲歡，中具無限情由，無窮關目，究竟俱屬衍文；原其初心，又止為一事而設。此一人一事，即作傳奇之主腦也。......如一部《琵琶》，止為蔡伯喈一人；而蔡伯喈一人，又止為重婚牛府一事。其餘枝節，皆從此一事而生。

㊻ 〔明〕臧晉叔：《負苞堂集》（北京：古典文學出版社，一九五八年），〈文選〉卷三，〈引跋·玉茗堂傳奇引〉，頁六二。

㊼ 〔明〕呂天成：《曲品》，《中國古典戲曲論著集成》，第六冊，頁二二四。

二親之遭凶，五娘之盡孝，拐兒之騙財、匿書，張大公之疏財仗義，皆由于此。是「重婚牛府」四字，即作《琵琶記》之主腦也。❹

可見笠翁所謂之「主腦」即「關目樞紐」，所有重要情節，都由此生發，所舉「重婚牛府」可謂中肯。笠翁又云：

若以針線論，元曲之最疏者，莫過於《琵琶》。無論大關節目，背繆甚多。如子中狀元三載，而家人不知；身贅相府，享盡榮華，不能自遣一僕，而附家報於路人；趙五娘千里尋夫，隻身無伴，未審果能全節與否，其誰證之。諸如此類，皆背理妨倫之甚者。再取小節論之：如五娘之剪髮……以有疏財仗義之張大公在，受人之托，必能忠人之事，未有坐視不顧，而致其剪髮者也。……《琵琶》之可法者原多，請舉所長以蓋短：如〈中秋賞月〉一折，同一月也，出於牛氏之口者，言言歡悦；出於伯喈之口者，字字淒涼。一座兩情，兩情一事，此其針線之最密者，瑕不掩瑜，何妨並舉其略。❹

可見笠翁之所謂密針線，在於情節之緊密合於事理，否則就漏洞百出，難於自圓其說。其所舉之例雖可如是說，但戲曲畢竟是戲曲，為遂人心之嚮往，有時何妨在事理之外；若必欲執笠翁尺度以衡量古今戲曲，則如元人雜劇，其胡天胡帝者，豈不所在多有？

而無獨有偶的，毛綸《第七才子書琵琶記·總論》也舉出其情節有「必不然之事」者三：

天下豈有其子中狀元，而其親未之知者乎？此必不然之事也。又豈有共處一統之朝，非有異國之阻，而音問不通，束書莫達者乎？此又必不然之事也。抑豈有父母年已八十，而其子方娶妻兩月者乎？若云

❹
〔清〕李漁：《閒情偶寄》，《中國古典戲曲論著集成》，第七冊，頁一四。

❹
〔清〕李漁：《閒情偶寄》，《中國古典戲曲論著集成》，第七冊，頁一六──一七。

三十而娶，即又豈有五十生子之婦人乎？此又必不然之事也。以事之必不然者而寫之，總以明其寓言之

非真耳。然事之虛幻，因為必不有之事，而文之真至，竟成必有之文，使人讀其文之真，而忘其事之幻，

則才子之才，誠不可以意量而計測也。❺⓿

雖然毛氏以此三項「必不然之事」來論證則誠《琵琶記》非關蔡邕，而是旨在譏切王四。「譏切王四」之說，

不值一辯，但所舉三「必不然之事」，若賣緣李漁之說，實在也是關目線索不謹嚴的地方。然而要強調的還是

「戲曲終歸戲曲」，無須如此吹求。何況王驥德《曲律》所云：「古戲不論事實，亦不論理之有無可否，於古

人事多損益緣飾之。」❺❶

(二)排場與聯套

而戲曲的真正藝術結構在於「排場」，據張師清徽（敬）《明清傳奇導論》第四編對於《琵琶記》排場所

作的分析，得大場七出，正場十六出，過場十三出，短場六出。❺❷其大場分配在第五、九、十六、廿二、

卅八、四十二出，大場為劇情最高潮，正場為高潮，過場、短場為平潮，總體看來，其排場頗能收波瀾起伏之

妙。但清徽師認為美中不足的是：

廿齣〈吃糠〉與廿二齣〈荷池〉皆屬文細場面，以唱工為勝；廿七齣〈賞月〉，廿八齣〈尋夫〉，廿九

齣〈盤夫〉，皆重唱工，未免沉悶，聽眾實難支持了。❺❸

❺⓿ 〔元〕高明著，〔清〕毛聲山評點：《繪圖第七才子書琵琶記》，卷一，〈總論〉，頁二。

❺❶ 〔明〕王驥德：《曲律》，《中國古典戲曲論著集成》，第四冊，卷三，〈雜論第三十九上〉，頁一四七。

❺❷ 張敬：《明清傳奇導論》（臺北：華正書局，一九八六年），頁一一六—一一九。

《琵琶記》所以有此瑕疵，蓋因劇情發展不得不如此，且早期戲文，但有文戲而無武戲，尤難調適排場，《琵琶》繼承戲文傳統，於排場調適，難免有技窮之時。

筆者在論《宋元南曲戲文之體製、規律與唱法》時，已指出《琵琶記》所用之套式，影響後世極大，依宮調而論：黃鍾宮有二套、仙呂宮有一套、正宮有四套、南呂宮有三套、大石調有一套、越調有二套、商調有三套、雙調有一套[54]；此就「影響力」極大者而言，若就後代劇本步履《琵琶記》套式而言，則為數更多。同學王永炳《琵琶記研究‧參、琵琶記在戲曲文學上的成就‧排場妥善》中曾略舉《琵琶記》在聯套上對後世影響之例，總計有三十三出[55]，亦即除《丞相教女》、《杏園春宴》、《感格墳成》、《寺中遺像》、《書館悲逢》、《散髮歸林》、《李旺回話》、《牛相宿驛》、《風木餘恨》等九出外，都有後人仿效其套式。這也是《琵琶記》被稱作「傳奇之祖」的重要原因之一。對此，同學王永炳《琵琶記研究‧肆、琵琶記排場的研究》論文已詳。[56]

（三）腳色人物

《琵琶記》四十二出，所用腳色行當，仍舊戲文「七色」慣例，生旦淨末丑外貼。

❺❸ 張敬：《明清傳奇導論》，頁一三○。

❺❹ 曾永義：《宋元南曲戲文之體製、規律與唱法》，《戲曲學報》第三期（二○○八年七月），頁三五一七二一；收入曾永義：《戲曲源流新論（增訂本）》（北京：中華書局，二○○八年），頁二○七一二三八。

❺❺ 王永炳：《琵琶記研究》（臺北：學海出版社，一九九二年），頁九五一九八。

❺❻ 王永炳：《琵琶記研究》，頁一九三一二八七。

生扮蔡邕，出場十九出（二、四、五、七、九、十二、十五、十八、二十一、二十三、二十七、

二十九、三十、三十二、三十三、三十六、三十八、四十、四十二）。

旦扮趙五娘，出場十八出（二、五、八、十、十六、十九、二十、二十二、二十四、二十六、二十八、三

十一、三十三、三十四、三十五、三十六、四十、四十二）。

貼扮牛小姐，出場十四出（三、六、十四、十八、二十一、二十七、二十九、三十、三十二、三十四、三

十六、三十八、四十、四十二）。

生旦是男女主角，戲分自然最重，而且幾於勢均力敵，平分秋色。生腳在第四、五兩出，而上場二十九、三十兩

出和三十二、三十三兩出接連上場，不致於搬演過勞；但旦腳於第十一出至十五出末上場，第三十三

出至三十六出間卻連上四場，就顯得勞逸有所偏失。而貼為全劇第三重要腳色，擔負十四場，自不宜再改扮其

他人物。

至於末外淨丑四種次要腳色，外主扮蔡公和牛丞相，又扮山神，所飾人物較為集中，而上場十七次；末上

場二十二次，所扮人物主扮張太公，其他含開場末色、院子、士子、首領官、陪宴官、掌候官、小黃門、隨從、

五戒和尚、堂候官、站官等十二種身分。淨上場二十一次，主扮蔡婆與老姥姥，其他含士子、令史、老婆、祇

童、李社長、喬孤、拐兒、舍人、長老、老虎等十二人物。丑上場十八次，主扮惜春與媒婆，其他含士子、祇

候、里正、乞丐、大比丘、小二、猿、舍人、李旺、縣官等十二雜色。其淨丑二色保存宋金雜劇院本滑稽科諢

之特質，以其所扮飾多為閒雜之輩，故如淨腳於第十六出中即扮飾蔡婆、孩童、李社長、喬孤等四種人物，丑

於此出中亦扮飾里正、乞丐、大比丘等三種身分，可見其改扮上下之頻繁。則末外淨丑縱使非劇中主要腳色，

而其搬演之勞逸其實不下於生旦貼。

至於所扮飾之人物，作者要塑造的典型，在開頭之「題目」中已明白揭櫫：

極富極貴牛丞相

施仁施義張廣才

有貞有烈趙貞女

全忠全孝蔡伯喈[57]

所謂「極富極貴」、「施仁施義」、「有貞有烈」、「全忠全孝」，說的是人物外在的類型，至多只是典型，無法及於人物的內在性格。明王世貞《曲藻》謂其「體貼人情，委曲必盡，描寫物態，仿佛如生；問答之際，了不見扭造」。[58] 已說明其擅於描繪和刻畫人物。清人毛綸《第七才子書琵琶記·總論》更說：

高東嘉作《琵琶記》，直是左丘明、司馬遷現身。看他正筆，首寫伯喈，次寫趙五娘，次寫牛小姐，次寫蔡公、蔡母，次寫牛丞相，次寫張大公，既極情盡致，而更閑筆寫花，寫月，寫雪，寫琴，寫酒，寫寒門，寫閭閻，寫旅次，寫瓊林，寫早朝，寫花燭，寫義倉，寫墳墓，寫寺院，寫道場，寫書館，寫院子，寫梅香，寫老嫗、寫媒婆，寫里正，寫社長，寫糧官，寫試官，寫赴試秀才，寫陪宴官，寫黃門官，寫山神，寫鬼使，寫拐兒，寫和尚，寫馬，無不描頭畫角，色色入妙。真所謂搏兔搏象俱用全力者也。雖云搏兔搏象俱用全力，而正筆閑筆，又有輕重詳略之分。正筆宜重宜詳，閑筆宜輕宜略。畫家之法，遠水無波，遠山無皴，遠樹無枝，非輕之略之，其理應如是也。[59]

[57] [元] 高明著，江巨榮校注，謝德瑩校閱：《琵琶記》，頁一。

[58] [明] 王世貞：《曲藻》，《中國古典戲曲論著集成》，第四冊，頁三三三。

[59] [元] 高明著，[清] 毛聲山評點：《繪圖第七才子書琵琶記》，卷一，〈總論〉，頁三一四。

也因為東嘉寫人寫物能「極情盡致」，又能擅於運用「正筆閑筆」，所以縱使小人物也寫得「描頭畫角，色色入妙」。則對於「孝子、義夫、貞婦、淑女」，自然會「別開生面」而功力之深、手法之靈巧，「直是左丘明、司馬遷現身」了。

今人論《琵琶記》人物，仔細加以分析者不乏其人。譬如同學王永炳《琵琶記研究‧形象鮮明》[60]、友人黃仕忠《琵琶記研究‧人物篇》[61]都用了相當大的篇幅來論述。

王永炳說：相對於趙五娘勇於承擔苦難的自我犧牲精神，蔡伯喈就顯得軟弱、虛榮、怯懦和矛盾。而牛小姐是位溫柔敦厚、不嫉不妒、嚴守三從四德的豪門閨秀，她是被理想化了的人物。牛丞相雖極富極貴，氣燄極盛，但滿口禮教道德，卻也蠻橫頑固自私。蔡公是望子成龍，希期於功名富貴的世俗人物，蔡婆也只是但求夫妻子媳團圓生活的普通婦女。而張廣才則是愛憎分明、講道義、負責任、睦鄰恤貧、有始有終的俠義人物。

黃仕忠所花的筆墨更多，而總結來說，他認為蔡伯喈心中以盡孝為第一位，最大的悲哀在苦苦做著團圓之夢。他性格軟弱，又畏牛如虎，以至於對父母「生不能事，死不能葬，葬不能祭」，其實是犯了三不孝的逆天大罪。趙五娘誠如錢南揚所云是本戲的「中心人物」，她所呈現的是集苦難於一身的悲劇性形象。張太公雖於功名態度極世俗，但卻真正「施仁施義」。牛丞相是簡單而複雜的人物。簡單是戲分不多，卻是災難製造者；複雜是他會被聯想到東漢末世與元蒙統治。他相非賢相，父為嚴父，但終能自悔，以成「一門旌獎」。牛小姐則是作者塑造出來要供世人仿效的典型人物，那就是在禮教婦

❻ 王永炳：《琵琶記研究》，頁一七一—一八八。

❻ 黃仕忠：《琵琶記研究‧人物篇》（廣州：廣東教育出版社，一九九六年），頁一三〇—一六九。

道薰陶下成長起來的標準型「大家閨秀」。

王、黃二位分析人物，皆從劇本深入探討，所以能平正通達，得其肯綮。

(四) 曲律韻協

南曲戲文到了《琵琶記》，既已講究聯套排場，則「生旦有生旦之曲，淨丑有淨丑之腔」亦是自然之事。而且較諸北曲雜劇一人一腳色獨唱四折的刻板說唱搬演方式，以生旦為主唱，各門腳色亦皆可任唱，無疑更為合理而進步。其任唱方式，如上文所云有獨唱、接唱、同唱、合唱、接合唱等五種。這在《琵琶記》中皆不難舉例。而這時期所用之腔調，無論海鹽、崑山、弋陽、餘姚，皆尚以打擊樂為主，未有管絃合奏，因之其「接合唱」之「合唱」皆應為同場之腳色，或為樂師之「幫腔」，以助長或變化聲情。

只因為高則誠在開場時說了一句「也不尋宮數調」，後世論者便說《琵琶記》「韻雜宮亂」。譬如明嘉靖間雪簑漁者《寶劍記序》謂《琵琶記》「用韻差池，甚有一曲四五韻者」。❷徐渭《南詞敘錄》亦云「或以為則誠『也不尋宮數調』之句為不知律，非也」。❸又如清人梁廷枏《曲話》云：

南北曲聲調雖異，而過宮、下韻則一。自高則誠作《琵琶》，創為「不尋宮數調」之說以掩己所短，後人遂借口謂「北曲嚴而南曲疏」。❹

❷〔明〕李開先：《林沖寶劍記》，收入《古本戲曲叢刊初集》，雪簑漁者：〈寶劍記序〉，頁一─二。

❸〔明〕徐渭：《南詞敘錄》，《中國古典戲曲論著集成》，第三冊，頁二四一。

❹〔清〕梁廷枏：《曲話》，《中國古典戲曲論著集成》，第八冊，頁二九三。

其實細讀讀開場這闋【水調歌頭】，則誠旨在強調其傳奇之創作，重在以動人肺腑「子孝妻賢」的情節來達成教化群眾的目的，；至於「插科打諢」和「尋宮數調」用以娛人耳目的藝術講求，不過餘事而已。因為誠如上文所舉，《琵琶記》的聯套排場，絕大多數為明清傳奇家所效法，怎能說「不尋宮數調」？何況同學王永炳《琵琶記研究》析論全劇四十二出「格律諧美處」、「誤律處」、「韻協雜亂」[65]，計有二十五出五十六曲一百二十五處俱合聲調律，甚為美聽；只有十九出二十三曲三十四處平仄失調或失韻。則尚能說《琵琶記》不考究調律嗎？

至於韻協方面，黃振《石榴記·凡例》：

《琵琶》為南曲之祖，然用韻太雜：支思、齊微通用，音調已是不協；乃更濫入魚模。寒山、桓歡、先天混用，固已牽強；乃更濫入閉口之廉纖。白璧之瑕，遂成千秋遺憾。[66]

黃氏所言，尚不止如此。其混韻情形，尚有家麻、歌戈、車遮之間，真文、庚青、侵尋之間，先天、寒山、桓歡、監咸、廉纖之間。因為它們之間，彼此的主要元音若非相同就是相近；其字音元素只在介音之有無與開齊合撮，或韻尾之雙唇、舌尖、舌根之些微有別。何況這是以北曲周德清《中原音韻》為標準來衡量的。在萬曆初魏良輔水磨調盛行以前的「新南戲」（「舊傳奇」）之南曲押韻，尚是以方音取協而無所謂共守通用的韻書。但「新傳奇」既由戲文經北曲化、文士化、崑山水磨調化之後，乃在語音上向官話靠攏，以利傳播各地。因此

㉑ 王永炳：《琵琶記研究》，頁一四八—一五三。

㉒ 〔清〕黃振：《石榴記》，收入《傅惜華藏古典戲曲珍本叢刊》四六冊（北京：學苑出版社，二〇一〇年），〈凡例〉，頁一，總頁五三三。

梁辰魚倡導於先，沈璟同時代或以後的曲家更踔躍主張以《中原音韻》為韻協準則。若此，焉能以後代例律強行論評前賢。所以《琵琶記》明清人所謂的「韻雜宮亂」，或出於對則誠語意的「誤解」，或失之「以今律古」，都非的論，以致厚誣則誠。

(五) 曲文賓白之語言

明萬曆凌刻臞仙本，白雲散仙《重訂慕容喈琵琶記序》有云：

白雲散仙歸自蓬萊，為酒食，演《琵琶記》以娛客。客曰：「此南戲之祖，妙哉！」散仙曰：「是戲詞麗調高，謂為南戲之祖，信矣！」……詞曲富麗，有非庸流可到。[67]

如果白雲散仙的序是明初朱權臞仙的原序，那麼那時就公認《琵琶記》是「南戲之祖」，「詞麗調高」、「詞曲富麗」。又嘉靖刻本雪簑漁者〈寶劍記序〉云：

《琵琶記》冠絕諸戲文，自勝國已傳遍宇內矣。……予性頗嗜曲調，醉後狂歌，只覺【雁魚錦】、【梁州序】、【四朝元】、【本序】及【甘州歌】等六七闋為可耳，餘皆懈鬆支漫；更用韻差池，甚有一詞四五韻者。[68]

雪簑漁者從下文看來，頗有故貶《琵琶》以揄揚《寶劍》之嫌，但他畢竟也承認「《琵琶記》冠絕諸戲文，自勝國已傳遍宇內矣」的事實。

[67] 〔元〕高明著，〔明〕凌濛初刻：《凌刻臞仙本琵琶記》，收入孫崇濤主編：《古本琵琶記匯編》，第六冊，〈序〉，頁一二。

[68] 〔明〕李開先：《林沖寶劍記》，收入《古本戲曲叢刊初集》，雪簑漁者：〈寶劍記序〉，頁一—二。

徐渭《南詞敘錄》云：

南戲要是國初得體。南曲固是末技，然作者未易臻其妙。《琵琶》尚矣，其次則《玩江樓》、《江流兒》、《鶯燕爭春》、《荊釵》、《拜月》數種，稍有可觀，其餘皆俚俗語也；然有一高處：句句是本色語，無今人時文氣。

或言：「《琵琶記》高處在〈慶壽〉、〈成婚〉、〈彈琴〉、〈賞月〉諸大套。」此猶有規模可尋。惟〈食糠〉、〈嘗藥〉、〈築墳〉、〈寫真〉諸作，從人心流出，嚴滄浪言「水中之月，空中之影」，最不可到。如「十八答」，句句是常言俗言，扭作曲子，點鐵成金，信是妙手。**⑲**

徐渭在明人「當行本色」論裡所謂的「本色語」，是指不事雕琢的自然語言，因為那是「從人心流出」，如「水中月，空中影」，「最不可到」的意趣和境界。至於一般人所欣賞的〈慶壽〉、〈成婚〉、〈彈琴〉、〈賞月〉那些雅麗的曲文，認為「猶有規模可尋」，可見他也認為自有其「高處」，只是不如〈食糠〉、〈嘗藥〉、〈築墳〉、〈寫真〉等折那樣的出諸「本色語」。而無論如何，《琵琶記》在明初南戲諸作中，是最為「高上」的。

上文在論《拜月亭》時，已舉出「《拜月》、《琵琶》優劣論」，歷嘉靖、隆慶、萬曆三朝，大抵祖《拜月》者賞其質樸自然，護《琵琶》者愛其明麗華贍；正反映了彼時「本色」與「文辭」之爭。而如嘉靖戊午玉峰河間長君《重校琵琶記序》云：

且其為曲，流麗清圓，豐藻綿密，探采雋語。填綴新腔，觸事附情，因緣轉化。儷偶則以反正為工，聲律則以飛沉致巧；事盡而思彌乏趣，言淺而情彌次骨。回環靡曼，通變無方。信樂府之新聲，詞林之逸秀也。是以欣戚異感，靡不激於天真；愚智同情，咸用希其苦節。**⑳**

⑲ 徐渭：《南詞敘錄》，《中國古典戲曲論著集成》，第三冊，頁二四三。

可見河間長君既能賞其「流麗清圓，豐藻綿密」，亦能愛其「言淺而情彌刺骨」，也惟有如此才能「回環靡曼，通變無方」，才能「欣戚異感，靡不激於天真」。

又清毛綸《第七才子書琵琶記·總論》云：

《琵琶》用筆之難難於《西廂》。何也？《西廂》寫佳人才子之事，則風月之詞易好，《琵琶》寫孝子義婦之事，則菽粟之詞難工也。……作文不難以豔語為渲染，而難以淡語為渲染。填詞不難以麗句入宮商，而難以平句入宮商。何也？蓋曲之體與詩不同。詩體直，直則貴其曲，能運曲於直中，乃為妙詩。曲體本曲，曲則又貴其直，能運直於曲中，乃為妙曲。不然，而謳者循腔按板而抑揚頓挫，每至有一字數疊者，苦更以雕琢堆砌之詞入之，幾令聽者不知其作何語矣。《琵琶》歌曲之妙，妙在看去直是說話，唱之則協律呂，平淡之中有至文焉。然《琵琶》之平淡則佳，後人學《琵琶》之平淡則不佳。夫唯執筆學之而不能佳，斯不得不以雕琢堆砌掩其短耳。《琵琶》之平淡，後人勉強學之，究竟不能學者何也？曰：惟其勉強學之，所以不能學也。文章之妙，妙在自然。昔人論草書法，謂「如古釵腳，不若如屋漏痕」，以其有自然而然之神化也。夫屋漏痕豈可執筆而摹之者哉？⑦

由這兩段話，可見視之「第七才子書」的毛綸，認為《琵琶記》用筆為人所不及的是在其以「菽粟之詞」那樣的「淡語」來入宮商、渲染劇情，而得到「自然而然之神化」。

⑦　〔元〕高明撰，〔明〕陳邦泰編：《重校琵琶記》，收入黃仕忠等合編：《日本所藏稀見中國戲曲文獻叢刊》第一輯第一四冊（桂林市：廣西師範大學出版社，二〇一六年據明萬曆二十六年〔一五九八〕秣陵陳氏繼志齋刊本影印），〔明〕河間長君：〈重校琵琶記序〉，頁二，總頁九─一〇。

⑦　〔元〕高明著，〔清〕毛聲山評點：《繪圖第七才子書琵琶記》，卷一，〈總論〉，頁四。

我們知道戲曲是描摹古今政治社會、大千世界之種種人情物態，而要能勾勒自如、委婉畢肖，而生旦有生旦之曲，淨丑有淨丑之腔；曲有粗細快慢，人有高雅卑俗。劇作者只有運用得宜、貼切其分，使之鬚眉畢張、該雅則雅，該俗則俗；該濃則濃，聲口在耳；便沒有不能書寫和必須拘泥的語言。也就是說，就曲文賓白而言，該淡則淡。倘若該雅而俗，該俗而雅；該濃而淡，該淡而濃，便都失之自然，譬如大家閨秀卻做花面丫頭聲口，市井夫卻作朝堂俊士舉止；如何能教人不作三日嘔，遑論欲人賞心悅目。而高則誠的《琵琶記》正能使劇中的人物，都恰如其分的語出其口，曲盡其情。所以凡執雅俗、濃淡之一端以論《琵琶記》在文學上的成就，都不免偏失。

且錄曲文數支以作「窺豹」之論：

【錦堂月】（生唱）簾幕風柔，庭幃晝永，朝來峭寒輕透。人在高堂，一喜又還一憂。惟願取、百歲椿萱，長似他、三春花柳。（合）酌春酒，看取花下高歌，共祝眉壽。

【前腔換頭】（旦唱）輻輳，獲配鸞儔。深慚燕爾，持杯自覺嬌羞。怕難主蘋繁，不堪侍奉箕帚。惟願取、偕老夫妻，長侍奉、暮年姑舅。（合前）

【前腔換頭】（外唱）還愁，白髮蒙頭。紅英滿眼，心驚去年時候。只恐時光，催人去也難留。惟願取、黃卷青燈，及早換、金章紫綬。（合前）

【前腔換頭】（淨唱）還憂，松竹門幽。桑榆暮景，明年知他健否安否？歎蘭玉蕭條，一朵桂花難茂。惟願取、連理芳年，得早遂、孫枝榮秀。（合前）

〔元〕高明著，江巨榮校注，謝德瑩校閱：《琵琶記》，頁九—一〇。

這四支曲子見於第二出，通行本標目作《高堂稱壽》。正因為是蔡邕五娘夫妻為八旬父母稱觴獻壽於高堂，所以用雅言俊語，四人各如其分而心口相應。淨腳雖屬滑稽粗口腳色，但則誠《琵琶》之聲口曲文，關鍵在人物情境，所以扮演蔡婆的「淨」，在此「高堂稱壽」中，既同用【錦堂月】，雖其節奏較前三曲為快，也自以運用雅言為宜。但當淨扮老姥姥為牛小姐老女僕時，便和扮丫頭惜春的「丑」，唱舞出這樣的曲子：

【雁兒舞】深院重重，怎不怨苦？要尋個男兒，並無門路。甚年能彀，和一丈夫，一處裏雙雙雁兒舞。

可見則誠運用語言是隨身分情境而賦與的。就淨丑而言，其第二十七出同樣是老姥姥和惜春的淨丑，所唱的兩支【古輪臺】，由於是「中秋賞月」，所用語言就轉為雅致了。

且再看第二十出，通行本標目作《糟糠自厭》的【山坡羊】和【孝順歌】：

【山坡羊】（旦唱）亂荒荒、不豐稔的年歲，遠迢迢、不回來的夫婿。急煎煎、不耐煩的二親，軟怯怯、不濟事的孤身己。衣盡典，寸絲不掛體。幾番要賣了奴身己，爭奈沒主公婆教誰看取？（合）思之，虛飄飄、命怎期？難捱，實丕丕災共危。

【前腔】滴溜溜、難窮盡的珠淚，亂紛紛、難寬解的愁緒。骨崖崖、難扶持的病體，戰欽欽、難捱過的時和歲。這糠呵，我待不吃你，教奴怎忍饑？我待吃你呵，教奴怎生吃？苦！思量起來不如奴先死，圖得不知他親死時。（合前）

（白）奴家早上安排些飯與公婆吃，非不欲買些鮭菜，爭奈無錢可買。不想婆婆抵死埋怨，只道奴家背地吃了什麼。不知奴家吃的是細米皮糠，吃時不敢教他知道，只得迴避。便埋怨殺了，也不敢分說。苦！

73

〔元〕高明著，江巨榮校注，謝德瑩校閱：《琵琶記》，頁一五。

第柒章　元末高明《琵琶記》述評

三六三

真實這糠怎的吃得。

【孝順歌】嘔得我肝腸痛，珠淚垂，喉嚨尚兀自牢嗄住。糠！遭礱被舂杵，篩你簸揚你，吃盡控持。悄似

奴家身狼狽，千辛萬苦皆經歷。苦人吃著苦味，兩苦相逢，可知道欲吞不去。

【前腔】糠和米，本是相倚依，誰人簸揚你作兩處飛？一賤與一貴，好似奴家與夫婿，終無見期。丈夫，

你便是米麼，米在他方沒尋處。奴便是糠麼，怎的把糠來救得人饑餒？好似兒夫出去，怎的教奴，供給得、

公婆甘旨？ ⓷

像這樣隨口唱出不假造作的樸淡之語，就是徐渭所謂的「本色語」，也就是毛綸所說的「菽粟之詞」。難得的

是只就一「糠」字，便有如毛綸所言，「層層折折播弄出無限妙意」，其妙意，亦如其寫〈剪髮〉，單就一「髮」

字生發一般。而這應當也是李贄所謂的「化工」之筆吧！那麼《琵琶記》中之所謂「畫工」之筆，又是如何呢？

且看第二十七出通行本標目作《中秋望月》的四支由貼（牛小姐）和生（蔡邕）對唱的【念奴嬌序】：

【念奴嬌序】（貼）長空萬里，見嬋娟可愛，全無一點纖凝。十二欄杆，光滿處，涼浸珠箔銀屏。偏稱，

身在瑤台，笑斟玉斝，人生幾見此佳景？（合）惟願取，年年此夜，人月雙清。

【前腔換頭】（生）孤影，南枝乍冷，見烏鵲縹緲驚飛，棲止不定。萬點蒼山何處是，修竹吾廬三徑？追省，

丹桂曾攀，嫦娥相愛，故人千里謾同情。（合前）

【前腔換頭】（貼）光瑩，我欲吹斷玉簫，乘鸞歸去，不知風露冷瑤京？環佩濕，似月下歸來飛瓊。那更，

香鬢雲鬟，清輝玉臂，廣寒仙子也堪並。（合前）

〔元〕高明著，江巨榮校注，謝德瑩校閱：《琵琶記》，頁一〇六—一〇七。

【前腔】（換頭）（生）愁聽，吹笛〈關山〉，敲砧門巷，月中都是斷腸聲。人去遠，幾見明月虧盈。惟應，邊塞征人，深閨思婦，怪他偏向別離明。（合前）⑦

同樣一輪中秋團圓之月，貼唱的是「嬋娟可愛」、「光瑩」，內心充滿人圓月圓、新婚燕爾的喜悅；而生唱的是「孤影」、「愁聽」，內心攪動的是離鄉別妻的無限惆悵。因之語言情景，一是明麗、一是悽麗，正切合人物各自的心境。像這樣的曲子，就是王世貞、王驥德、呂天成等所欣賞的；而如〈吃糠〉諸曲則是何良俊、李贄、徐復祚、沈德符等所講究的。

張師清徽（敬）〈元明雜劇描寫技術的幾個特點〉云：

曲子最重在天真逸趣，造語自是文不得，太文則迂；也俗不得，太俗則鄙；要以俊為主。用字必熟，要舉觀，自自然然的到了文而不酸腐，俗而不鄙俚的天然化境，那麼才可以稱得成功。⑦

清徽師的這段話，可以說是戲曲造語的不二法門，如果守這法門，又能斟酌腳色聲口和人物身分情境，那麼庶幾可以天衣無縫了。也就是說，戲曲語言的「俊」，即用得恰到好處，如果能使聲口明朗、身分彰顯、情境宛然，其實都是「俊語」。同學王永炳《琵琶記研究》，援清徽師論列元明雜劇所用語言之例，亦詳細舉出《琵琶記》所驅遣之成語、經史語、詩詞語，多達四百一十條。⑦這些各有出處的語言，事實上多已成為民間生活中的慣用語，它們不止可以使曲文言簡意賅，得畫龍點睛之效，而且也可以使賓白科諢時露機趣。

《琵琶記》的賓白科諢也多頗為恰到好處，其末淨丑用以調劑排場的滑稽詼諧，實質上是宋金雜劇院本的

⑦ 王永炳：《琵琶記研究》，頁一二五—一四七。

⑦ 張敬：〈元明雜劇描寫技術的幾個特點〉，收入：《清徽學術論文集》（臺北：華正書局，一九九三年），頁九六。

⑦ ［元］高明著，江巨榮校注，謝德瑩校閱：《琵琶記》，頁一四三—一四五。

融入。只是像第九出通行本作〈杏園春宴〉，由丑扮飾的掌鞍馬祗候，其所宣講的一篇〈馬賦〉，長達四百餘言；第十五出通行本作〈丹階陳情〉，由末扮飾的小黃門，其所念誦的一篇〈宮廷早朝賦〉，文長近六百言；如果是根據元本，就顯然是則誠自我逞才了，於戲曲搬演反而是累贅。只是自從戲文「文士化」以後，卻幾成了不可或缺的本事。

結語

　　《琵琶記》較諸《永樂大典戲文三種》可說是成熟的文士化南曲戲文；它在明初五大戲文中，是惟一有正確作者姓名的作品，而且也是惟一有影抄元本的戲文，保存了戲文在元末的原貌，其地位和價值，自是《荊》、《劉》、《拜》、《殺》所難於比並，所以明人稱之為「南戲之祖」也當之無愧。高則誠以「倫理教化」為創作旨趣，雖是發揚儒家樂教的思想，但影響更為深遠，開啟了戲曲「寓教於樂」的宗脈，踵繼者如本書〔導論〕所舉，簡直指不勝屈。而其關目布置兩線交錯運行，技法超越前人；聯套排場成為後世典範，被取法者有三十三出之多。其曲牌調律甚合章法與平仄聲調律，其韻協雖律以《中原音韻》每多混韻，但那是南戲蛻變為傳奇以後所講求的，就宋元明戲文而言，其韻協正是普遍現象。至於其曲詞賓白，則隨人物身分與事態情境而賦與，可謂雅俗得體、天機自然；它比起《拜月亭》，可謂更擅長運用語言，觀其融化出諸經史詩詞已成為民間熟習之成語諺語慣用語於歌韻白口之中，使之多采多姿而聳人聽聞，就可知其文學技法之如行雲流水，教人為之讚嘆。所以總體來說，《琵琶記》是一部偉大的南曲戲文，儘管有些微瑕疵，但為戲曲經典之作是無可疑的。

第捌章　明人新南戲述評

引言

「明人新南戲」，是指明代嘉靖魏良輔崑山水磨調尚未創立以前之作家，其所創作經北曲化、文士化之南曲戲文而言，呂天成《曲品》謂之「舊傳奇」；它是由宋元南戲過渡到明清傳奇的劇種。其說詳見《明清傳奇編·六、南戲之質變為傳奇》。本章舉無名氏《綉襦記》、邵璨《香囊記》、鄭若庸《玉玦記》、陸粲與陸采《明珠記》、四種《南西廂記》、李開先《寶劍記》、唐儀鳳《鳴鳳記》等十種予以述評。依次述評如下：

一、無名氏《綉襦記》述評

小引

明人《綉襦記》，鄭振鐸《插圖本中國文學史》譽之為「罕見的巨作」，它在以白行簡（七七六—

八二六）《李娃傳》改編的歷代文學作品中，也堪稱為「集大成者」。但是其作者究竟何人，卻有四說，就劇種而言，它到底屬於戲文、南戲，還是舊傳奇、新傳奇？它的今傳本中，是否並見民間原創和文人改編的痕跡？它在戲曲文學、藝術上的成就又是如何？凡此都是值得一一探討的問題。

(一)《繡襦記》的作者應是無名氏

《繡襦記》作者，有徐霖（一四六二──一五三八）、薛近兗（一五六九──一六二一）、鄭若庸（一四八九──一五七七）、無名氏四種說法。張文恆〈明傳奇《繡襦記》作者徐霖、薛近兗兩說質疑〉，其「摘要」云：

「鄭若庸說」屬於誤記，「徐霖說」的主要缺陷在於：周暉《金陵瑣事》中的相關記述存在孤證不立的問題，許多文字也是因襲、拼合前人的結果，其所記徐氏七種戲文皆無對證，甚至還有誤記。薛近兗也不是《繡襦記》的作者，因其經歷與受青樓之賂而作《繡襦記》的傳言完全不符。更為重要的是，《繡襦記》見諸舞台演出的時間比薛近兗要早得多。因此，筆者認為《繡襦記》的作者，還是署無名氏為妥。❶

張氏此文考證甚詳，其結論平正通達，應屬可信。

徐朔方《晚明曲家年譜·徐霖年譜》，於「弘治六年癸丑（一四九三）三十二歲」謂「《繡襦記》傳奇或作於今年前」，其「考釋」云：

（周暉）《金陵瑣事·曲品》云：「徐霖少年數游狹斜，所填南北詞大有才情，語語入律，倡家皆崇

❶ 張文恆：〈明傳奇《繡襦記》作者徐霖、薛近兗兩說質疑〉，《四川戲劇》二〇一六年第一二期，頁九四─九八。

奉之。吳中文徵仲題畫寄徐，有句云：「樂府新傳桃葉渡，彩毫遍寫薛濤箋。」乃實錄也。武宗南狩時，伶人臧賢薦之於上，令填新曲。武宗極喜之。余所見戲文，《繡襦》、《三元》、《梅花》、《留鞋》、《枕中》、《種瓜》、《雨團圓》數種行於世。」此書時代較沈德符《萬曆野獲編》（該書卷二十五以為鄭若庸作《繡襦記》）、高奕《傳奇品》（亦以《繡襦》為鄭作）、朱彝尊《靜志居詩話》（其鄭若庸小傳，以《繡襦》作者為薛近克）為早，且其所記南京詩人曲家皆以同里而多事實，宜其可信也。❷

徐氏以為《繡襦記》作者有徐霖、鄭若庸、薛近兗三家之說，可是因為記載「徐霖之說」的周暉（生卒不詳）《金陵瑣事》時代最早，應較其他二說為可信。而他也看出了「《繡襦》」作品本身足以證明它不是文人作品，而是一本經文人改編的南戲。文人對它加工的程度在各出、各個方面很不一致。全劇用韻雜亂不亞於《永樂大典》三本南戲，它們較多地保存了民間南戲的原貌。」❸他還舉了好些例子。可見徐氏縱使認為徐霖是《繡襦記》的作者，而事實上徐霖不過是將原本是民間無名氏的戲文《繡襦記》加以「改編」，使其成為明代的「新戲文」而已。

而張文恆在前揭文中，認為周暉《金陵瑣事》（萬曆三十八年庚戌（一六一〇）成書）所記徐霖事跡，實抄襲前人王世貞（一五二六—一五九〇）《藝苑卮言》❹（成書在萬曆二年，一五七四）附錄一、何良俊（一五

❷ 徐朔方：《晚明曲家年譜》，收入《徐朔方集》第二卷（杭州：浙江古籍出版社，一九九三年），〈徐霖年譜〉，頁九。

❸ 徐朔方：《晚明曲家年譜》，收入《徐朔方集》第二卷，〈徐霖年譜·引論〉，頁四—六。

❹ 〔明〕王世貞：《藝苑卮言》，收入《弇州山人四部稿》，《景印文淵閣四庫全書》集部第一二八一冊（臺北：臺灣商務印書館，一九八三年），卷一五二，頁四五七。

○六—一五七三）《四友齋叢說》卷二十六⑤、蔣一葵（生卒不詳）《堯山堂外紀》（萬曆三十四年〔一六

○六）刊本），其文字，《金陵瑣事》幾乎與《堯山堂外紀》一致。而王、何、蔣三人所記，皆無徐霖作《綉

襦記》之語；則周氏所添加徐霖著有《綉襦》等「七記」之說，便成了周氏「一家之言」；且《綉襦》之外的

其他「六記」亦無傳本或其他記載可資佐證，何況誠如徐朔方所言，《綉襦記》本身，存在諸多民間南戲的印

記，實非出諸徐霖那樣「所填南北詞皆入律」的文士曲家。所以總結起來說，張文恆的結論是可取的。我們至

多只能說，今本《綉襦記》為民間戲文，經明代文人改編，有如《荊》、《劉》、《拜》、《殺》一般，徐霖

改編的可能性或許有一些，但還是以作無名氏為妥。

據周凌雲〈《綉襦記》版本考述〉謂：「《綉襦記》的版本從文字內容上分為兩個系統：一個是寶晉齋本

系統；另一個是明萬曆蕭騰鴻刻本系統。後者比前者的文字內容更完整，用語更準確、更文雅。兩個系統的版

本回目差別比較大。」⑦這兩個不同的版本系統，既然有雅俗之分，則寶晉齋本應是保留戲文面貌的民間藝人

原本無名氏《綉襦記》，而蕭騰鴻刻本，則為明代士人無名氏改定的新南戲《綉襦記》。今就蕭刻本系統《六十

種曲》本來討論。

⑤〔明〕何良俊：《四友齋叢說》，《歷代筆記小說大觀》（上海：上海古籍出版社，二〇一二年），頁一七三。

⑥〔明〕蔣一葵：《堯山堂外紀》，《續修四庫全書》子部第一一九五冊（上海：上海古籍出版社，二〇〇二年），卷九七，頁六三八。

⑦周凌雲：〈《綉襦記》版本考述〉，《藝術百家》二〇〇四年第五期（總第七九期），頁七四。

(二)《繡襦記》所屬劇種當為明人「新南戲」或「舊傳奇」

《繡襦記》事本唐人白行簡《李娃傳》敷演。元稹(七七九—八三一)〈酬白翰林學士代書一百韻〉詩有云：

> 翰墨題名盡，光陰聽話移。❽

元氏自注此二句云：

> 樂天每與予游，從無不書名屋壁；又嘗於新昌宅說《一枝花》話，自寅至巳，猶未畢詞也。❾

按宋羅燁(生卒不詳)《醉翁談錄》卷一「李亞仙不負鄭元和」條云：「李娃，長安娼女也」。字亞仙，舊名一枝花。」❿則「說《一枝花》話」，即說李亞仙故事。可見白居易(七七二—八四六)之弟行簡所作的傳奇《李娃傳》當時已被改編為話本。其被改編為戲曲者，更有周密(一二三二—一二九八)《武林舊事》卷十〈官本雜劇段數〉所載《病鄭逍遙樂》⓫、陶宗儀(一三一六—？)《輟耕錄》卷二十五《院本名目·和曲院本》亦載《病鄭逍遙樂》。⓬北曲雜劇，元人高文秀(生卒不詳)有《鄭元和風雪打瓦罐》，佚；石君寶(生卒不詳)

❽〔唐〕元稹：〈酬白翰林學士代書一百韻〉，〔清〕彭定求等修纂：《全唐詩》第一二冊(北京：中華書局，一九六〇年)，頁四五二〇。

❾〔唐〕元稹：〈酬白翰林學士代書一百韻〉，〔清〕彭定求等修纂：《全唐詩》，第一二冊，頁四五二〇。

❿〔宋〕羅燁：《醉翁談錄·癸集》，《續修四庫全書》子部第一二六六冊(上海：上海古籍出版社，二〇〇二年)，卷一，頁四五七。

⓫〔宋〕周密：《武林舊事》(上海：古典文學出版社，一九五七年)，卷一〇，頁五〇九。

⓬〔元〕陶宗儀：《輟耕錄》，《元明史料筆記叢刊》(北京：中華書局，一九五九年)，頁三〇七。

有《李亞仙花酒曲江池》，存《元曲選》本；明初朱有燉（一三七九—一四三九）復有同名雜劇，存本有《雜劇十段錦》、《古名家雜劇》、《奢摩他室曲叢二集》三種；又錢南揚《宋元戲文輯佚》錄殘曲九支，據徐于室（一五七四—一六三六）、鈕少雅（一五六四—一六五一後）《彙纂元譜南曲九宮正始》引注，出元傳奇《李亞仙》。[13] 也許這本「元傳奇《李亞仙》」，正是今本經文士改定的新戲文《繡襦記》的原本。

李亞仙故事流播雖然廣遠，但若論其「集大成」的作品，當推被稱為明人戲曲作品的《繡襦記》。張文恆〈從《繡襦記》劇本形態的多面性看「戲文」、「南戲」與「傳奇」的關係〉，其「摘要」云：

在故事層面，明戲曲《繡襦記》經歷了從唐至明近七○○年的民間積累與文人創造。它有似於《琵琶記》的體大辭美，卻沒有像高明那樣對原主題做巨大地改造；近於《荊》、《劉》、《拜》、《殺》的生氣勃發，卻又比它們顯得精於鋪墊、文理細密。該劇民間色彩與文人創造俗雅並陳，表現出多重的面貌。「戲文」、「南戲」與「傳奇」三個概念，「戲文」可指宋戲文，但更多與早期「南戲」（南曲戲文）意思一致。明嘉靖後文人大量參與戲曲創作，「南戲」改稱「傳奇」，以別其俚俗。從《繡襦記》劇本的多面性可以看出：涵蓋了文本、音律與旨趣三個維度的劇本體製，是「戲文」，再到「南戲」，再到「傳奇」。從民間創造，到文人模擬，再到文人獨創，三者在本質上並無截然的區分。[14]

從張氏此文要義看來，對於明人《繡襦記》，就戲曲本身涵括民間色彩與文人創造俗雅並陳，呈現在戲曲體製演進的內在動力。

⓭ 錢南揚：《宋元戲文輯佚》（北京：中華書局，二○○九年），頁七七—七九。

⓮ 張文恆：〈從《繡襦記》劇本形態的多面性看「戲文」、「南戲」與「傳奇」的關係〉，《文學遺產》二○一六年第二期，頁九五。

劇種「戲文」、「南戲」與「傳奇」推移之上的看法，是頗具慧眼的。但是其對「戲文」、「南戲」、「傳奇」的概念似乎不甚清楚，因而說「三者在本質上並無截然的區分」是有問題的。鄙意以為此「三者」的定位是「戲文」對稱「雜劇」，標以時代即為「宋元戲文」、「金元雜劇」；「宋戲文」如《張協狀元》，為純粹之「南曲戲文」，有如關馬白之「元雜劇」，為純粹之「北曲雜劇」。元代後期「南曲戲文」勃興，與「北曲雜劇」對峙，簡稱之為「南戲」、「北劇」。其「南戲」已「北曲化」，間用北曲曲牌或套數，有如《宦門子弟錯立身》、《小孫屠》；其「北劇」已「文士化」，曲詞典雅藻麗，有如鄭光祖（生卒不詳）《倩女離魂》、《王粲登樓》。至於「傳奇」則明人呂天成（一五八○─一六一八）以嘉靖「水磨調」未創發以前之文人「南戲」作品，如李開先（一五○二─一五六八）《寶劍記》等，為「舊傳奇」；「水磨調」創發以後之文人「南戲」作品，如梁辰魚（一五二○─一五九二）《浣紗記》為「新傳奇」。若此，則「舊傳奇」實為經北曲化、文士化之明人「南戲」，若較諸元人「南戲」，亦可稱之為「新南戲」。而「新傳奇」則是歷經北曲化、文士化、水磨調化「三化」之後，由「南戲」蛻變而成的「新劇種」，自明萬曆至清康熙間（一五七三─一七二二），獨霸劇壇兩百五十年，即今戲曲史之所謂「明清傳奇」。何況若從《繡襦記》之體製規律觀之，如前文所云，其韻協仍保留南戲之混押與兼用民歌；其用曲已見「北曲化」，第十一齣〈面諷背諫〉疊用五支北【寄生草】，由淨、末分唱；二十五齣之用北曲雙調【新水令】套，由外、淨、生、末分唱。又第十九齣〈詭伐傓居〉、二十一齣〈墮

焉可謂之「三者在本質上並無截然的區分」。❻

❻ 詳見曾永義：《戲曲劇種演進史考述》（北京：人民文學出版社、現代出版社，二○一九年），第九章〈南北戲曲之交化以南戲為母體產生明清「傳奇」考述〉，頁三九○─四二三。

計消魂〉、〈二十三出〈得覓知音〉、〈二十五出〈責善別離〉、〈二十九出〈聞信增悲〉、〈三十一出〈襦護郎寒〉、三十四出〈策射頭名〉，四十一出〈汧國流馨〉等八出都見排場轉折；兼以其曲辭，已明顯「文士化」；則《繡襦記》在劇種上，當屬明人「新南戲」，亦即呂天成所稱之「舊傳奇」。

(三)《繡襦記》雅俗並存

雖然，今傳明人《繡襦記》確實是「民間色彩與文人創造俗雅並陳」。沈德符《萬曆野獲編》卷二十五「拜月亭」條云：

《月亭》之外，予最愛《繡襦記》中〈鵝毛雪〉一折，皆乞兒家常口頭話。鎔鑄渾成，不見斧鑿痕跡，可與古詩〈孔雀東南飛〉、〈唧唧復唧唧〉並驅。予謂此必元人筆，非鄭虛舟所能辦也。後問沈寧庵吏部，云果於元雜劇中見之，恨其時不曾問得是出何詞。予所見《鄭元和》雜劇凡三本，皆無此曲。[16]

所云《鵝毛雪》一折，即《繡襦記》第三十一出〈襦護郎寒〉；「唧唧復唧唧」即〈木蘭辭〉；沈德符（一五七八一一六四二）誤以鄭若庸為《繡襦記》作者，故謂此《四季蓮花落》之唱詞「非鄭虛舟所能辦」。按已佚之元人高文秀有《鄭元和風雪打瓦罐》，顧名思義，此劇當以如同劇名之情節為核心，頗疑《繡襦記》中之〈四季蓮花落〉當承襲於此。明朱有燉《誠齋雜劇·曲江池》，明顯合前舉元人高文秀與石君寶之規模而成，其劇第三折亦有四淨同唱〈蓮花落〉情節，其文字不同，應是周憲王將之「文人化」的結果。又如第二十出〈生拆鴛鴦〉旦扮李亞仙、貼扮鴇母、小旦扮銀箏，皆唱【紅衲襖】，而由淨扮船夫獨唱【山歌】，間入其中，形成「子母

〔明〕沈德符：《萬曆野獲編》（北京：中華書局，一九五九年），中冊，卷二五，頁六四六。

調」之「纏達對口」。頗饒鄉土野趣；亦屬融入民間色彩之例。

又如徐朔方〈徐霖年譜·引論〉，說到《綉襦記》「較多地保存了民間南戲的原貌」，他舉了以下這些例子：

其一，「鄭元和以太守公子進京赴考，找人陪伴，嫌常人『氣息不合，不相契合』，乃另找同鄉人樂道德。滎陽離開常州千里之遙，片刻就到，又沒有點明此人本來就在常州遊學（第二出）。鄭元和不過是太守公子，進京赴試，居然要帶人伏一百名，受騙之後，實帶五十名（第六出）。『兩賞韮菜，二韮一十八』，說成『十八樣酒菜兒』（第二十一出）──這些描寫，有的顯得誇張失實，卻又異常質樸，顯然是民間作品的殘留，難以想像它們會出於文人筆下。」

其二，「第十一出，樂道德說：『我去亞仙家，與鄭相公扶頭。行令中間，那鴇兒罵我是光棍。』上一行令場面，暗示光棍的那句詩⋯『一篙撑入水晶宮』，卻是他自己說的，前後不相對應，當是改編者粗心所造成。」

其三，《綉襦記》用韻混雜，對此，徐朔方已有所舉例，但未盡精確，重新按核如下：其不混者有二、四、八出用江陽，九、二十七出用尤侯，十四、三十五出用蕭豪，十七出用東鍾，十八、二十、二十九出用皆來；計十一出。其他三十出混韻之情形，簡直集明人「新南戲」之大成。其支思、齊微混者有十、二十六等二出；其支思、齊微、魚模混者俯拾即是，有三、五、十、十一、十三、十九、二十一、二十二、二十三、二十五、三十、三十二、三十四、三十九等十四出；其魚模、歌戈混者有七、四十等二出；其真文、庚青混者有六、十五、二十四、二十八等四出；其先天、寒山混者有三十六、三十七、四十一等三出；其先天、寒山、桓歡、監咸混者有三十、三十七、四十一等三出；其先天、寒山、桓歡混者有十二、十六等二出；其先天、寒山、庚青混者有二十九出，**【梧桐樹】**以下排場未轉而韻協由皆來改用支思；引出雜入俚歌〈蓮花落〉而隨意取協。**⓱**

然而，《綉襦記》中，更多的是文人筆墨的痕跡。譬如徐朔方所舉，第四出李亞仙評崔尚書和曾學士：「若論調羹鼎鼐，燮理陰陽，則學士不如宰相；論嘲風弄月，惜玉憐香，則宰相不如學士。」這原是元代名妓順時秀對阿魯溫（生卒不詳）參政和文人王元鼎（約一三○二前後在世）的評語；第十四出鄭元和命人殺五花馬，取馬板腸煮湯，取悅李娃的情節，也是王元鼎和順時秀的故事。以上俱見夏庭芝（約一三○○─一三七五）《青樓集·順時秀》。❽像這樣於李娃本傳之外，所增入的情節，應當就是文人改編的筆墨，民間原創，很難活用書中的掌故。而為徐氏所未及者，尚有同樣為《青樓集》所載，名妓樊事真為向情人表白堅貞而以金篦刺目事。❾《綉襦記》改編之文士，很巧妙的運用「金篦刺目」來表現李亞仙激勵鄭元和心無旁騖之殷切，旨趣雖與原典不同，但論其手法則更能令人出其不意的感動。

（四）《綉襦記》在戲曲藝術和文學上的成就

《綉襦記》關目之大筋大節，不出白氏《李娃傳》，可是對於李亞仙，無論從其形象塑造或愛情境界，劇作家則明顯的在為其美化和提升。譬如李亞仙在劇本中初度主場的第四出，即表達其「厭習風塵」，立志從良；並親綉羅襦，既有點題之意，又能與其後「襦護郎寒」相為呼應。而美化亞仙之關鍵，則在於刪去原作中之參與策畫「倒宅計」，改為亞仙同為受騙者；同時在鄭元和被逐出落拓之後，不止能夠杜門守戶，拒絕接客；而

❽ ［元］夏庭芝：《青樓集》，《中國古典戲曲論著集成》，第二冊，頁五。

❾ ［元］夏庭芝：《青樓集》，《中國古典戲曲論著集成》，第二冊，頁二五。

❿ 以上所引《徐霖年譜·引論》均出自徐朔方：《晚明曲家年譜》，收入《徐朔方集》，第二卷，頁四─六。

❿ ［元］夏庭芝：《青樓集》，第二冊，頁二○。

且於救護元和之後，尤能「金篦剔目」激勵元和向學。如此於元和功成名就之後，就能銜接原作亞仙欲自行求去，以成就元和婚娶名門的情節。再就其彼此間之愛情而言，則先寫其一見鍾情的〈遺策相挑〉，與〈逑協良儔〉，又寫其〈殺馬調琴〉的恩愛情景。次寫元和登第後之「卻婚豪門」，乃與亞仙之「矢志堅貞」相為映襯，以見彼此對愛情的執著。就元明戲曲觀之，其寫士子、歌妓間的愛情故事，大抵都將伎女形象寫成貞婦烈女，尤其明代更是一個「禮教吃人」的時代，在文人筆下，更是如此；但如果將李亞仙、鄭元和當作才子佳人來看待，則更能引人入勝。而改編者之所以美化和提升亞仙的人物形象和愛情境界，似乎也為了這種取向。

就因為《綉襦記》已由民間戲文「士人化」，而成為明人「新南戲」，所以賓白、曲文，縱使是淨丑口吻，也不免有時涉入駢雅的現象，如二出〈正學求君〉丑扮來興之賓白，如六出淨扮樂道德所唱之【甘州歌】、十一出所唱北【寄生草】、十九出扮賈二媽所唱之【掉角兒】、三十二出丑扮家奴所唱之【錦堂月】，皆如此。但也因文人之涉獵，劇中俊逸清麗之曲便所在多有，其描摩眼前風景，人物情境，頗能歷歷如繪。上舉鄭振鐸《插圖本中國文學史》云：

（《綉襦記》）實為罕見的巨作，艷而不流於膩，質而不入於野，正是恰到濃淡深淺的好處。這裡並沒有刀兵逃亡之事，只是反反復復的寫癡兒少女的眷戀與遭遇，卻是那樣的動人。觸手有若天鵝絨的溫軟，入目有若蜀錦般的斑斕炫人。像〈鬻賣來興〉、〈慈母感念〉、〈襦護郎寒〉、〈剔目勸學〉等出，皆為絕妙好辭，固不僅〈蓮花落〉一歌，被評者嘆為絕作。[20]

鄭氏對《綉襦記》可謂揄揚備至，以下舉些曲文來看看：

[20] 鄭振鐸：《插圖本中國文學史》（北京：人民文學出版社，一九八二年），頁七八六—七八七。

【錦衣香】畫檻傍，瑤階下，花萼芳，精神爽。臉映丹霞，暈酣仙釀，東風裊裊泛崇光。青皇作主，莫遭飄揚，怕無情風雨褪紅妝。低垂粉頸，傾國傾城貌，一朝摧喪。廊空蹀躞，馬嵬途葬。（第四出〈厭習風塵〉）

【錦堂月】金鼎香浮，瓊卮酒艷，西堂且開情厚。花底相逢，姻緣幸然輻輳。聽鸞簫、夜月秦樓，會神女、朝雲楚岫。（合）風流藪。（第九出〈述協良儔〉）

【啄木兒】（貼哭倒介）聽說罷，心痛悲。我那兒，駭得我魄散魂飛一似痴。我那兒怎能夠、扇枕溫衾，空想你、臨別牽衣。相公，我三年乳哺多勞瘁，你一朝何忍輕拋棄。父子五倫之大，你今一旦打死呵使父子絕倫恐非人所為。（第三十出〈慈母感念〉）

【沈醉東風】你且對青燈、開著簡編，須勵志、莫辭勞倦。坐待旦、竟忘眠，坐待旦、竟忘眠。乾乾乾勉勉，如與那、聖賢對面。（合）鳶飛戾天，魚躍在淵。察乎天地，道理只在眼前。（第三十三出〈剔目勸學〉）

【江兒水】玉漏催銀箭，金猊冷篆烟。（旦）你書到不讀，敢是要睡。（生）奈睡魔障眼精神倦，你聽紅樓猶把笙歌按，倒金樽秉燭通宵宴。（旦）你還想紅樓翠館怎麼？（生）俺倦情懷撩亂。聽聲徹檀槽，想是曲罷酒闌人散。（第三十三出〈剔目勸學〉）

【錦衣香】為李亞仙與崔尚書、曾學士宴賞海棠花時所唱。有借花喻人、容華易逝之嘆。【錦堂月】為鄭元和初訪李亞仙宴飲時所唱。花好月圓，酒酣耳熱，兩情相悅，無限旖旎風光。【啄木兒】為鄭母聞知元和被

以上【錦衣香】㉑

㉑ 舊題〔明〕徐霖：《繡襦記》，《古本戲曲叢刊初集》（上海：商務印書館，一九五四年據北京圖書館藏明朱墨刊本影印），卷一，頁一七；卷三，頁一四；卷四，頁七、二一—二二、二二—二三。

其父鄭儋打死時所唱，悲痛難抑之情溢於言表。【沈醉東風】與【江兒水】二曲，為李亞仙勵學於鄭元和時，分由李、鄭所唱。亞仙殷切勸勉之語，正與元和迷花戀酒之心未除相為映襯。其【啄木兒】正可以印證鄭振鐸所云「質而不入於野」之曲，其餘生旦四曲更可以說是鄭氏所云「艷而不膩」之調。像這樣的文學造詣，其改編者應當是一時名家才能達成。也難怪鄭氏認為《繡襦記》作者是徐霖，其後鄧長風、徐朔方、廖奔諸名家也都有相同的看法。㉒

小結

今人王福才與王星榮於《繡襦記評注・總評《繡襦記》的作者及其思想藝術成就》謂「《繡襦記》是同題材前代文學藝術作品的集大成」，認為在藝術創作上有以下五點明顯的特點：

其一，規模宏大，人物眾多，情節舍取增補得當，結構上針線綿密，一線貫穿，較少枝蔓。

其二，充分注意到了藝術創作中對比效果，並成功地調動，運用了這一藝術手法。

其三，重視場景的舖排與人物性格刻畫中的細節描寫。

其四，語言色彩明快，自然渾成，雅俗共賞。

其五，注重舞台演出效果。㉓

㉒ 參見廖奔：《中國戲曲發展史》第三卷（太原：山西教育出版社，二〇〇〇年），頁二六七。徐朔方：《晚明曲家年譜・徐霖年譜》，收入《徐朔方集》，第二卷，頁四。鄧長風：《明清戲曲家考略》（上海：上海古籍出版社，二〇〇九年），頁五〇。

㉓ 黃竹三主編：《六十種曲評注》第一四冊《繡襦記評注》（長春：吉林人民出版社，二〇〇一年），頁三〇四—三一一。

評注者所舉的這五點看法都拿劇本來分析印證，即此也難怪鄭振鐸將此劇評為「罕見的巨作」。㉔然而此劇寫成之後，據說也奪盡了鄭若庸《玉玦記》的丰采，使「秦淮花月，頓復舊觀」。㉕到了明末，出現了因演出該劇而得名的「綉襦班」，㉖以及擅演來興而出名的南京名丑劉淮。㉗清代以後，此劇在崑劇折子戲中被盛演的有〈樂驛〉、〈勸嫖〉、〈墜鞭〉、〈入院〉、〈扶頭〉、〈賣興〉、〈打子〉、〈收留〉、〈教歌〉、〈剔目〉等十出。又近代地方戲改編《綉襦記》者，《富連成戲目單》有同名京劇（一名《烟花鏡》）；二十世紀二〇年代，陳墨香為荀慧生編同名京劇，川劇、秦腔、同州梆子有《刺目勸學》、《曲江打子》，梨園戲有《鄭元和》，河北梆子有《刺目》，滇劇有《白天院》。八〇年代臺灣劉南芳編歌仔戲《曲江池》。二〇一九年臺灣國光劇團，亦有現代戲《綉襦情》。可見李亞仙、鄭元和故事之愛情故事，幾同《西廂》之崔鶯鶯與張君瑞，迄今仍為人們喜聞樂見，不絕於舞台。

二、邵璨《香囊記》述評

邵璨（生卒不詳）生平資料很少，記載較詳的是康熙《宜興縣志》卷八：

㉔ 只是三十四出以下至四十出，作者急於收拾篇幅，頗顯筆力疲弱而繁瑣，致使全劇結構未能收豹尾之效，實為缺憾。

㉕ 朱彝尊：《靜志居詩話》（北京：人民文學出版社，一九九〇年），冊下，卷一四，頁四一八。

㉖ 〔明〕朱英：《倒鴛鴦》，《古本戲曲叢刊三集》（上海：商務印書館，一九五七年據北京圖書館藏清順治刊本影印），卷下，頁五二一。

㉗ 〔明〕周暉：《金陵瑣事》，《四庫禁燬書叢刊補編》史部第三七冊（北京：北京出版社，二〇〇五年），卷四，頁七二六。

邵璨，字文明。讀書廣學，志意懇篤。少習舉子業，長耽詞賦，曉音律，尤精於奕。善論古人行誼，每有所契，則意氣躍然。有《樂善集》存於家。㉘

此外，徐渭（一五二一—一五九三）《南詞敘錄》說他是「宜興老生員」，「習《詩經》，專學杜詩」。㉙呂天成（一五八〇—一六一八）《曲品》卻說「常州邵給諫，既屬青瑣名臣，乃習紅牙曲技」。㉚清無名氏編《續傳奇彙考標目》，稱「邵弘治，號半江，宜興人。官給諫。（作）《香囊》」。㉛

邵璨的生平，所知僅此。呂天成開始稱他「邵給諫」，「給諫」即六科「給事中」，職司糾舉官吏違法失職，職位並不高，不知何故，呂天成卻說他是「青瑣名臣」。他應當是沒能取得科舉功名，有如徐渭所說的「宜興老生員」；從其所撰《香囊記》，他應是位耽詞賦、曉音律的飽學之士。由於他在《香囊記》首齣〈家門〉【沁園春】明白說他寫作是「續取『五倫新傳』，標記《紫香囊》」。㉜可以看出他是要效法丘濬（一四二一—一四九五）《伍倫全備記》來淑世化俗。所以他在劇本的首尾，都特別標明他要揭櫫表彰的是「孝名忠貞節義」㉝，是「忠臣孝子重綱常，慈母貞妻德允藏。兄弟愛恭朋友義，天書旌義有輝光」。㉞而丘濬生於明成祖永樂

㉘〔清〕李先榮修，〔清〕徐喈鳳纂：《（康熙）重修宜興縣志》（南京：鳳凰出版社，二〇一二年），卷八，頁四〇，總頁四三六。

㉙〔明〕徐渭：《南詞敘錄》，《中國古典戲曲論著集成》，第三冊，頁二四三。

㉚〔明〕呂天成：《曲品》，《中國古典戲曲論著集成》，第六冊，頁二一〇。

㉛〔清〕無名氏：《續傳奇彙考標目》，《中國古典戲曲論著集成》，第七冊，頁一九五。

㉜〔明〕邵璨：《重校五倫傳香囊記》，收入《古本戲曲叢刊初集》（北京：北京圖書館出版社，一九五四年據北京圖書館藏明繼志齋刊本影印），上卷，〈家門〉，頁一。

十九年（一四二一），卒於孝宗弘治八年（一四九五），則他的生存時代應當與丘濬相近或稍後。

《香囊記》寫南宋張九成（一○九二—一一五九）之為忠臣、孝子、悌兄、義夫、信友五倫全備之事。其

劇情大要，見首齣〈家門〉【風流子】：

蘭陵張氏，甫兄和弟，夙學自天成。方盡子情，強承親命，禮闈一舉，同占魁名。為忠諫忤違當道意，

邊塞獨監兵。宋室南遷，故園烽燹，令妻慈母，兩處飄零。　　九成遭遠謫，持臣節，十季（年）身陷胡庭。

一任契丹威制，不就姻盟。幸遇侍御，舍生代友，得離虎窟，畫錦歸榮。孝名忠貞節義，聲動朝廷。㉟

張九成其人其事，《宋史》卷三百七十四有傳。邵璨雖然運用張九成事跡來創作，但其劇中本事，為了作為其

創作旨趣的教化「載體」，便不得不大為改動或憑空杜撰。其大為改動者譬如「在經筵言西漢災異事」，

「檜甚惡之」，被「謫守邵州」；又因中丞何鑄毀謗而落職；後來秦檜又指使司諫詹大方加以誣陷，致使九成

「謫居南安軍，在南安十四年」，秦檜死後，才「起知溫州」。㊱而劇中則九成因廷試三策觸怒秦檜，從此一

再被陷害，先使之隨岳飛北伐，又命使金而被拘十二年，因王倫仗義救解始得南還，並任觀察使榮歸故里。其

憑空杜撰者，如其弟九思，其妻邵貞娘，乃至張母、鄰母王婆、老婢周婆等皆為虛構人物；湯思退、王倫、洪

皓、朱弁，《宋史》皆有傳，但均與九成無關；則其因朱弁而寄書，因王倫仗義而與洪皓潛歸，其事自為子虛

烏有。邵璨因為感傷世人「薄俗偷風」，所以要把像古人「伯奇孝行，左儒死友，愛兄王覽，罵賊睢陽，孟母

㉝　〔明〕邵璨：《重校五倫傳香囊記》，收入《古本戲曲叢刊初集》，上卷，〈家門〉，頁一。

㉞　〔明〕邵璨：《重校五倫傳香囊記》，《古本戲曲叢刊初集》，下卷，〈襃封〉，頁五一。

㉟　〔明〕邵璨：《重校五倫傳香囊記》，收入《古本戲曲叢刊初集》，上卷，〈家門〉，頁一。

㊱　〔元〕脫脫等：《宋史》（北京：中華書局，一九七七年），卷三七四，頁一一五七九。

賢慈，共姜節義」 **❸** 那樣的典範事跡，藉著劇中模擬的人物呈現出來。而這種「戲曲教化觀」的背景，其來有自，已見本書〈緒論〉，此不更贅。

也因此，本劇之關目布置、針線起伏就安排一條主脈、兩條支線來承載穿插其宗旨「五倫」而進行開展。

其主脈為張九成之際遇行事，由〈講學〉（三）、〈逼試〉（四）、〈起程〉（五）、〈途敘〉（六）、〈投宿〉（八）等五齣敘九成兄弟赴試，以〈瓊林〉（十）敘兄弟同登魁甲；以〈看策〉（十一）、〈分歧〉（十二）、〈點將〉（十四）等三齣敘秦檜陷害；以〈拾囊〉（十七）、〈授詔〉（十八）、〈羈虜〉（二十二）、〈辭婚〉（二十五）、〈寄書〉（二十八）等五齣敘奉命使金、羈困北廷、拒婚公主；以〈潛回〉（三十一）敘王倫仗義助其潛歸；以〈南歸〉（三十五）、〈治吏〉（三十八）二齣敘觀察使審案；以上計十七齣。兩條支線：其一張九思線，除與其兄九成赴試同登金榜等六齣外，以〈榮歸〉（十六）敘其返家侍親，以〈尋兒〉（二十一）、〈設祭〉（三十四）、〈得書〉（三十七）二齣敘奉母命北上尋兒，得兄消息，以〈郵亭〉（二十九）敘與母郵亭相會，以〈賞雪〉（九）、思念九成，以〈供姑〉（十三）敘貞娘供養張母，以〈憶子〉（二十三）占吉凶；因戰亂遷都而逃難，逢宋江而蒙賜金〈義釋〉（二十六）、誤以為九成戰死沙場，以〈問卜〉（二十七）、母夜泣〈郵亭〉（二十九）幸會其子九思；因寄居蹇倫而〈賞雪〉（三十）遇賊寇而婆媳被〈趕散〉（二十九）。張成訊息。貞娘〈避難〉（三十）之際幸遇張家老婢周婆，而以〈媾媒〉（三十二）、〈說親〉（三十三）、〈強婚〉（三十六）三齣寫其拒婚運使公子之堅貞不移。最後九成與貞娘及其母、弟則〈相會〉（四十）於觀察使

㊲〔明〕邵璨：《重校五倫傳香囊記》，收入《古本戲曲叢刊初集》，上卷，〈家門〉，頁一。

公堂。於是〈酬恩〉（四十一）諸故舊，朝廷〈褒封〉（四十二），一門榮慶。

總此觀之，雖關目排場跌宕起伏，極盡悲歡離合之能事，且線索尚稱分明。只是多用「巧遇」綰合離散，關目又有所未能剪裁去取得宜，不免失之牽強而多蕪篇贅齣。譬如〈講學〉只在炫耀作者經學修為；〈途敘〉、〈題詩〉、〈投宿〉只在敘赴京途中，尤其爆出呂洞賓題壁預言、宋江義釋贈金，更覺無謂；〈媾媒〉、〈說親〉、〈強婚〉僅為彰顯貞娘貞節，別無新意，難免拖杳。末後〈酬恩〉、〈褒封〉不過以兩大場演出。尤其以《香囊》為劇目，而其出現止二次，一在〈拾囊〉，一在〈強婚〉，於關目之布置銜接實無多少助益。又本劇在創作旨趣思想，除了繼承《琵琶記》、《伍倫全備記》之「教化」觀外，在關目上如〈慶壽〉、〈逼試〉、〈瓊林〉、〈供姑〉、〈辭婚〉諸齣都明顯有《琵琶》的影子；其〈郵亭〉一齣也與《幽閨》相近似；其對人物之塑造，使之「五倫全備」，手法也頗有丘濬模樣。

至於本劇在戲曲文學上之特色和得失。明徐渭《南詞敘錄》云：

又云：

《香囊》如教坊雷大使舞，終非本色，然有一二套可取者；以其人博記，又得錢西清、杭道卿諸子幫貼，未至爛倒。至於效颦《香囊》而作者，一味孜孜汲汲，無一句非前場語，無一處無故事，無復毛髮宋元人、歌之使奴童、婦女皆喻，乃為得體；經、子之談，以之為詩且不可，況此等耶？直以才情欠少，未免�ナ補成篇。吾意：與其文而晦，曷若俗而鄙之易曉也？❸

以時文為南曲，元末、國初未有也，其弊起於《香囊記》。《香囊》乃宜興老生員邵文明作，習《詩經》，專學杜詩，遂以二書語句勾入曲中，賓白亦是文語，又好用故事作對子，最為害事。夫曲本取於感發人心，

〔明〕徐渭：《南詞敘錄》，《中國古典戲曲論著集成》，第三冊，頁二四三。

徐渭真是一針見血的把《香囊記》在曲文賓白上的特色面貌說得淋漓盡致。可見戲曲進入熟悉八股時文的

「老生員」後，開始以「辭賦別體」來創作，用經用典，滿紙詩詞藻繪，不管生旦淨末丑，出口皆優雅工

緻，使得花面丫頭，盡為康成之婢。而《香囊記》正是如此這般的在發揮才情，欲處處展現其「生花妙

筆」。也因此，他每在賓白中，運用賦體鋪寫場景，對仗四六文敘述情節，吟哦詩詞抒發感懷；譬如〈慶

壽〉、〈逼試〉、〈題詩〉、〈憶子〉、〈問卜〉、〈避難〉、〈得書〉等齣，皆於開首用詞調，而諸多

末淨丑韻白，如〈點將〉之寫軍旅，〈起兵〉、〈設祭〉之弔古戰場，又如〈聞訃〉之旦吟七

言，〈強婚〉之吟五古，倘置諸案頭，皆不失為可諷可誦之好文學；乃至如〈治吏〉之淨丑科諢，用俗文

俚語，尤覺機趣橫生。可見邵璨是才學富饒的，而他也要將所有看家本領，一一在劇本中展現無餘。只是

因為他用作八股文的章法筆墨，在內容上為聖賢立言，在語言形式上駢四儷六，充滿古詩詞、經史學問。

用此以作庶民百姓觀賞的曲白，就不免教人感到轇輵晦澀，難於感發人心了。所幸尚有「三吳俗子，以為

文雅，翕然以教其奴婢，遂至盛行」。可見欣賞擁護他這種風格的人還真不少，認為那是「文雅」。因此

王驥德（一五六○—一六二三〔四〕）《曲律》也說：「自《香囊記》以儒門手腳為之，遂濫觴而有文詞

家一體。」㊵呂天成《曲品》不止將之列入「妙品」，而且說：「調防近俚，局忌入酸。選聲儘工，宜騷

人之傾耳。；採事尤正，亦嘉客所賞心。存之可師，學焉則套。」㊶又云：「《香囊》詞工，白整。儘填學

之舊。三吳俗子，以為文雅，翕然以教其奴婢，遂至盛行。南戲之厄，莫甚於今。㊴

㊴ 〔明〕徐渭：《南詞敘錄》，《中國古典戲曲論著集成》，第三冊，頁二四三。

㊵ 〔明〕王驥德：《曲律》，《中國古典戲曲論著集成》，第四冊，頁一二一—一二二。

㊶ 〔明〕呂天成：《曲品》，《中國古典戲曲論著集成》，第六冊，頁二一○。

問。此派從《琵琶》來，是前輩最佳傳奇也。」終為「文詞家一體」，也就為後來徐霖（一四六二—一五三八）《玉簪記》、梁辰魚（一五二〇—一五九二）《浣紗記》、鄭若庸（一四八九—一五七七）《玉玦記》、梅鼎祚（一五四九—一六一五）《玉合記》、屠隆（一五四三—一六〇五）《彩堂記》等所沿襲，聲勢浩大而為曲壇一幟了。若此，則老生員邵璨就成為所謂「駢儷派」的祖師爺了。

42 可謂極盡揄揚。而「此派」，

雖然《香囊記》頗有炫耀學問之嫌，但就文學技巧而言，它其實並不是將經史詩詞掌故成語，生吞活剝的拼湊為曲文賓白，而是在或明引、或暗引、或化用中，使之自然貼妥，它未必能夠達到像《西廂記》那樣的自然而水乳渾融，卻也能組織如一體而不露裁製痕跡。徐渭批評「《香囊》如教坊雷大使舞，終非本色」。如果所謂「本色」是曲文恰如其分的韻調，而非指俚俗白描而言，那麼《香囊記》的傳誦之曲，就非僅「一二套可取者」。譬如〈看策〉寫秦檜觀看張九成廷對三策，始於「冷笑」，繼之「奸笑」，終於「狂笑」、「三笑」，結合曲文之歌唱作表，於權奸心術計謀之呈現，堪稱天衣無縫，相得益彰。以下且引劇中一些曲子來看看：如

〈設祭〉：

越調過曲【小桃紅】平沙斷磧，落日荒雲，舉目愁無盡也。只見枯蓬底白骨亂紛紛。總古今戰爭人，知他是趙和燕，魏和秦，齊和晉也。歲久天荒無可問。看那狐兔縱橫，烏雀滿荊榛。

【下山虎】野花如繡，野草如茵。無限傷心事，教人怎不斷魂。看這滿地屍骸，說甚麼螻蟻何疏，那管烏鳶可親。新鬼銜冤舊鬼呻，弊形成灰燼，惟有陰風吹野燐。慘霧愁烟起。白日易昏，剩水殘山秋復春。43

42 〔明〕呂天成：《曲品》，《中國古典戲曲論著集成》，第六冊，頁二二四。

上二曲是外扮張九思赴沙場尋兄九成骸骨，所見景象，甚為荒涼。再看〈郵亭〉：

商調過曲【集賢賓】黃昏古驛人靜悄，坐來寒氣蕭蕭。破壁殘燈和雨照，惟瘦影、孤形相弔。容顏漸稿

（槁），何日裡、淨〔得〕寬懷抱。心似擣，為子婦、離愁多少。

【前腔】初更畫角聲裊裊，聽敲牕、亂葉風飄。月暗江天孤雁叫，嘆絕塞、音書難到。西堂夢杳，吟不

就、池塘春草。心似擣，為手足、離愁多少。(44)

上二曲為貼扮張母、外扮張九思，母子同宿郵亭而彼此不知情，各抒思子婦、思手足之離愁，情景交融，可歌

可誦。再看〈聞訃〉：

商調過曲【山坡羊】荒涼涼高秋時序，冷蕭蕭清霜天氣。怨嘹嘹西風雁聲，啾唧唧四壁寒蛩語。這般時節，

邊塞征人呵！方授衣。遠懷愁幾許，沾襟淚點空如雨。這個衣服，和淚緘封，憑誰將寄。（合）天涯，人迢

迢書未歸；傷悲，心搖搖怨別離。(45)

上曲為旦扮邵貞娘秋思邊塞丈夫，欲寄冬衣而不得，用疊字衍聲，悽切感人。再看〈授詔〉：

商調過曲【高陽台】淚染征衫，香消舞綵，高堂有人孤獨。兄弟參商，那些個如手如足。鵬霄洛鯉分駕侶，

謾自憐、有女如玉。念孤身、家鄉萬里，旅愁千斛。(46)

上曲生扮張九成隨岳家軍伐金，思念母、弟、妻，層次分明。

(43)〔明〕邵璨：《重校五倫傳香囊記》，收入《古本戲曲叢刊初集》，下卷，〈設祭〉，頁七。

(44)〔明〕邵璨：《重校五倫傳香囊記》，收入《古本戲曲叢刊初集》，下卷，〈郵亭〉，頁一九。

(45)〔明〕邵璨：《重校五倫傳香囊記》，收入《古本戲曲叢刊初集》，上卷，〈聞訃〉，頁三四。

(46)〔明〕邵璨：《重校五倫傳香囊記》，收入《古本戲曲叢刊初集》，上卷，〈授詔〉，頁三二。

可見《香囊記》並非完全「輳補成篇」，也並非「無一句非前場語，無一處無故事」。而其所以能夠使「三吳俗子，以為文雅」，「遂濫觴而有文詞家一體」，應當就是有如上所舉那樣琅琅上口，歌唱起來，可以宛轉優雅而感人的曲子。

又《宜興縣志》說邵璨「曉音律」，今但就韻協觀之，雖於齊微、魚模、支思之間與先天、寒山之間，略有出入，其餘均稱穩妥無逾越，可見他已向周韻靠攏。至於其聯套排場，雖亦不乏早期南戲，多用疊腔之現象，但一齣中纏令、疊腔並用已占大多數；其排場變動四十二齣中有十三齣，其運用應已純熟自如。

三、鄭若庸《玉玦記》述評

小引

鄭若庸（一四八九─一五七七）以《玉玦記》著名，一向被認為是邵璨（生卒不詳）《香囊記》以後，「駢綺派」或「典麗派」或「文詞派」[47] 的代表性作家。發此種言論的是始於上文所引明嘉靖間《南詞敍錄》[48]，徐渭因為對戲曲講究「本色」，所以論造語主張不施文采的白描自然；也因此對好用掌故，學習八股文那樣遣詞造句以駢儷為尚的《香囊記》，便認為是「南戲之厄」。而事實上，南戲在元末，像《琵琶記》已具相當濃

[47] 明代論曲者皆以《玉玦記》開「駢綺」一派，而趙景深《明清曲談》則認為「駢綺」與「典麗」不同，《玉玦記》應作「典麗派」為是，而郭英德《明清傳奇史》更認為《玉玦記》堪稱為「文詞派」登峰造極的作品。

[48] 〔明〕徐渭：《南詞敍錄》，《中國古典戲曲論著集成》，第三冊，頁二四三。

厚的「文士化」；邵璨和其後的鄭若庸，更進入了明人的「新南戲」，其進一步脫離宋元的「民間劇場」而走上明人酒筵歌席的「紅氍毹」之上而典雅化，其實也正是戲曲在恢復漢唐衣冠，文士前途有望的時代裡，所必然的發展路途。而即此而言，《玉玦記》和《香囊記》在戲曲史上自然有它們的地位。徐渭所云「三吳俗子以為文雅」而趨之若鶩，也說明了其時勢不可擋的現象；至其所以論定為「南戲之厄」，則是彼時戲曲「本色論」已開始盛行的緣故。

再就《玉玦記》之文學、藝術而言；其題材雖於史無據，但其關目則於《王魁》、《琵琶》與《拜月》與唐人白行簡（七七六─八二六）《李娃傳》皆有取法，且所敘情事頗與自家生平有所關聯；因之，其旨趣之為教化、勸誡與呈現追求之理想，亦從一己身命之體悟出發，其與《綉襦記》之間，便在作者問題上，產生糾葛混淆的關係。至其曲白用韻與排場處理，較諸並時劇作，自有同異。凡此皆為可資探討的問題。

請先敘述其生平與著作。

（一）鄭若庸之生平著作

鄭若庸生平資料見諸：明詹玄象（生卒不詳）於鄭若庸所著《蛣蜣集》卷首〈蛣蜣生傳〉、清錢謙益（一五八二─一六六四）《列朝詩集小傳》丁集中〈鄭山人若庸〉、清朱彝尊（一六二九─一七○九）《靜志居詩話》卷十四〈鄭若庸〉、清康熙《蘇州府志》卷四十五〈鄭若庸〉、《徐朔方集》第二卷《晚明曲家年譜·蘇州卷·鄭若庸年譜》、金凱越《不甘與無奈──鄭若庸文學心態研究三題》附錄〈《鄭若庸年譜》補正〉。

茲據以上資料敘述如下：

鄭若庸，字中伯（一作仲伯），號虛舟，又號蛣蜣生，別署漫谷、耻谷生，蘇州崑山人。生於明孝宗弘治

二年乙酉（一四八九），卒於萬曆五年丁丑（一五七七），享壽八十九歲。

其祖父嘿庵公善治《左傳》，父親介石公善演《周易》，可知其家世習儒業。他亦天資聰穎，通經典、博

群書。十六歲於縣、府、院三試皆第一，群邑士夫，皆予厚望。

可是，他接著考舉人，連試皆未能如願，心灰意冷之餘，二十五歲即隱居於家鄉之支硎山。雖然詹玄象〈蛣

蛣生傳〉說他因此「跌宕矯俗，不事繩束，塵示軒冕，遵先君之訓，興高世之想」。[49]但他父親近花甲之年，

尚且赴北京秋試，而據徐朔方《鄭若庸年譜》，嘉靖四年（一五二五）他三十七歲時，尚與陸粲同赴鄉試，可

見他即使隱居支硎山中，而十二年間，功名之心未嘗斷絕。他自己說此次秋試，陸粲考取，他不止落榜，還因

故「去錄牒」，即與陸粲「龍蛇判焉」。[50]所云「去錄牒」，即沈德符（一五七八—一六四二）《萬曆野獲編》

卷二十五《著述‧類雋類函》所云他「少粗俠，多作犯科事，因斥士籍」。[51]就是連他的一點生員資格、秀才

功名，也因為他「粗俠」[52]、「作奸犯科」的行為而被剝奪了。這對他的影響自然很大。

從他或行走江湖，登臨名勝，或訪問達貴，希企援引，或蟄居著述，賣文為生。而過的多半是「矮屋卑

[49]〔明〕鄭若庸：《蛣蜣集》，收入《四庫全書存目叢刊》集部第一四三冊（濟南：齊魯書社，一九九七年據北京圖書館藏明隆慶四年胡迪刻本影印），〔明〕詹玄象：〈蛣蜣生傳〉，頁一，總頁五六〇。

[50]〔明〕鄭若庸：《蛣蜣集‧祭陸貞山文》，收入《四庫全書存目叢刊》集部第一四三冊，卷四，頁三二一，總頁六三一。

[51]〔明〕沈德符：《萬曆野獲編》，頁六三七。

[52]〔明〕呂天成（一五八〇—一六一八）《曲品》上之中說：「虛舟落拓襟期，飄飄蹤跡。侯生為上座之客，郗郎乃入幕之賓。買賦可索千金，換酒須酤一石。」所敘虛舟之為人行徑，正是所謂「粗俠」的寫照。〔明〕呂天成：《曲品》，《中國古典戲曲論著集成》，第六冊，頁二二四。

棲[53]，被人指為「蛞蝓之居」[54]的山人生活。

直到嘉靖三十年（一五五一）他才應趙王之聘北上至臨清（今江蘇淮陰），次年春至彰德（今河南安陽），客趙王府。趙王即趙康王朱厚煜（一四九八—一五六〇），對他甚為敬重，「十年三聘」，「陳七賓以見，以上賓賓焉」。[55]他的名氣也越來越大，連權傾中外的嚴嵩（一四八〇—一五六七）、嚴世蕃（一五一三—一五六五）父子想要見他，也被他拒絕。他為康王採掇古今奇文累千卷，編為類書《類雋》。他善度曲，康王也賜他宮女和女樂。《類雋》一書，他費了二十年才完成，康王去世後才出版，內閣大臣徐階（一五〇三—一五八三）和王錫爵（一五三四—一六一四）以及舉世著名的文人禮部尚書王世貞（一五二六—一五九〇）都為他寫序。嘉靖三十七年（一五五八），他編撰《五福記》，藉北宋名臣韓琦（一〇〇八—一〇七五）故事，為康王祝壽。嘉靖三十九年（一五六〇）康王因其子與其妃通奸，羞憤自縊，他便移居清源（今山東臨清）。

清源縣城瀕臨運河東岸，斜值衛河入運河之口，兩河相會，水量大增。南來漕艘，舟楫往來極便，因之商賈薈萃。使得他在這裡過了十數年賣文為生的晚景生活。萬曆五年（一五七七）他八十九歲時，據王錫爵《王文肅公文集》卷十三《鍾百樓憲副》云：「敝府鄭虛舟山人乃藝林中武庫，門下想亦聞其名矣。今客死清源，暴棺不收，其孤元穀走京師告窮當道，弟甚憐之。」[56]可知他晚年是多麼淒涼，而他早年也一樣落拓；只有趙王府

[53]〔明〕鄭若庸：《蛞蝓集‧祭陸貞山文》，收入《四庫全書存目叢刊》集部第一四三冊，卷四，頁三二一，總頁六三二。

[54]〔明〕鄭若庸：《蛞蝓集》，收入《四庫全書存目叢刊》集部第一四三冊，〔明〕詹玄象：《蛞蝓生傳》，頁二，總頁五六〇。

[55]〔明〕鄭若庸：《蛞蝓集》，收入《四庫全書存目叢刊》集部第一四三冊，〔明〕詹玄象：《蛞蝓生傳》，頁二，總頁五六〇。

[56]〔明〕王錫爵：《王文肅公文集》，收入《四庫禁燬書叢刊》集部第七冊（北京：北京出版社，二〇〇〇年據明萬曆王時敏刻本影印），卷二三，頁六，總頁三〇一。

那七八年的清客生活，雖寄人籬下，形同幫閒，還算是較寫意的。詹玄象《蛞蝓生傳》謂若庸：「生平晦跡潛光，不銜技自賢，名多藉代，纂組精思，咸合轍軌。往多碑碣之鐫刻，臺省之餞送，經籍之傳序，文成可觀。下至樂府、雜著、稗官小說、蟲魚、草木、傳奇等書，止刻布仟佰之什一，大都散逸。」❺❼足見其著作之內容品類極豐富繁多。今就文獻所載得知，存有《蛞蝓集》八卷，《北游漫稿》五卷，戲曲《玉玦記》、《五福記》；其戲曲《大節記》及《市隱園文紀》、《虛舟尺牘》未見傳世。其中以戲曲《玉玦記》最為傳誦。

(二)《玉玦記》之題材、關目與排場

《玉玦記》演南宋初，山東鉅野王商，赴京趕考，妻秦慶娘贈以玉玦。王商不第，羞於返鄉，入勾欄解愁尋歡，與伎女李娟奴結識，滯留臨安。時東平節度使耿京為部將張安國所刺，叛降金人，劫掠山東。慶娘攜婢春英逃難，為安國擄獲，剪髮毀容，抗拒污辱，堅守貞操。王商則醉心娟奴，盟誓海神癸靈王，將慶娘所贈玉玦，繫於神像佩刀鞘上，以示棄妻別娶娟奴之決心。而一旦王商千金殆盡，鴇母李翠翠隨即定下金蟬脫殼計，擺脫王商，接納富豪咨喜。王商落魄無奈，棲身癸靈廟中，在廟祝呂公鼓勵資助下，發憤攻讀，一舉及第，授翰林學士，奉命赴淮陽江淮節度使張浚駐地犒軍。返京途中被金兵所執，囚於鎮江金山寺中，王商趁夜手刃守將，逃歸臨安，以功授京兆尹。而富豪咨喜金盡，猶不捨娟奴，為鴇母、娟奴毒死。命案恰為王商審理，鴇母

❺❼〔明〕鄭若庸：《蛞蝓集》，收入《四庫全書存目叢刊》集部第一四三冊，〔明〕詹玄象：〈蛞蝓生傳〉，頁三，總頁五六一。

三九二

處以極刑。；而娟奴先被咎喜冤魂追攝而亡。；後又與咎喜受癸靈神「陰判」，而由王商之夢魂鑑證。這時，張浚、辛棄疾攻破叛軍，張安國被擒斬，被張囚於虜營之婦女送入京師，由王商詢審，意外發現慶娘、春英在俘囚之中，王商出示玉玦，夫妻終得團圓。

雖然中國戲曲的題材本事以史傳傳說為主，但《玉玦記》的王商，卻是個虛構的人物。只是仔細考查劇中情節，則《李娃傳》、《王魁》、《琵琶》、《拜月》的影子便一一浮現。也就是說，劇中王商於科考中誤墮煙花巷的種種遭遇，與《李娃傳》中的鄭元和頗多雷同，王商棄故妻負心欲別娶，類如《王魁負桂英》，王商以士子赴京趕考，與妻子秦慶娘因時艱而悲歡離合，亦頗似《琵琶》中之蔡邕與趙五娘。而其背景為宋金交戰，人民逃難流離，以致男女主角各奔前程，則亦有如《拜月》之蔣士隆與王瑞蘭。可見鄭若庸之編撰《玉玦記》，看似憑空杜撰，而事實上是擷取在他之前的名家名作之關目布局融匯而成。至於以「玉玦」為劇名，則因此時新南戲之整體情節之穿插埋伏照應，已逐漸以物件為「梭」，恰如織錦一般，用之以結編成綺，此種手法，既已成為慣例，自然難於「免俗」。

也因此，如將《玉玦記》關目稍作梳理，便有以下五條線索：

其一生腳王商線：出場十九齣，為〈賞春〉（二）、〈送行〉（四）、〈訪友〉（六）、〈入院〉（八）、〈祝壽〉（十）、〈賞花〉（十二）、〈設誓〉（十三）、〈定計〉（十五）、〈訪姨〉（十六）、〈投賢〉（十七）、〈赴試〉（十九）、〈對策〉（二十一）、〈接望〉（二十三）、〈傳旨〉（二十四）、〈擄忠〉（二十六）、〈渡江〉（三十）、〈陽勘〉（三十二）、〈陰判〉（三十四）、〈團圓〉（三十六）。

其二旦腳秦慶娘線：出場九出，為〈賞春〉（二）、〈送行〉（四）、〈憶夫〉（七）、〈報信〉（十一）、〈擄掠〉（十四）、〈截髮〉（十八）、〈夢神〉（二十五）、〈宿廟〉（三十五）、〈團圓〉（三十六）。

其三小旦李娟奴線：出場十一齣，為〈入院〉（八）、〈祝壽〉（十）、〈賞花〉（十二）、〈設誓〉（十三）、〈定計〉（十五）、〈訪姨〉（十六）、〈觀潮〉（二十）、〈改名〉（二十二）、〈商嫖〉（二十九）、〈索命〉（三十一）、〈陰判〉（三十四）。

其四時代背景線：有七齣，為〈接詔〉（五）、〈行刺〉（九）、〈擄掠〉（十四）、〈傳旨〉（二十四）、〈侵南〉（二十七）、〈交兵〉（二十八）、〈詔封〉（三十三）。

其五次要人物陪襯線：有八齣，為〈博奕〉（三）、〈訪友〉（六）、〈定計〉（十五）、〈訪姨〉（十六）、〈觀潮〉（二十）、〈改名〉（二十二）、〈商嫖〉（二十九）、〈索命〉（三十一）。

以上這五條線索依南戲、傳奇慣例，自然以生腳王商線為主軸。旦腳秦慶娘線，如為「一生一旦」排場，則其般演出場分量，縱使不如生腳，但理應銖兩略具相稱；但本劇為「一生二旦排場」，生與旦、小旦關係同樣密切，故合旦、小旦共二十齣，與生之十九齣，自為旗鼓相當。其時代背景線，則用以呈現生與旦，生與小旦之所以離合之故及其生活環境之現象。其次要陪襯人物，主要運用淨腳扮訾喜以襯托生腳王商和小旦李娟奴。他常和解幫閒同場科諢，就如同婢女春英每和主母慶娘相陪伴、鴇母翠翠常與妓女娟奴共進出一般，都為了彼此映襯。這五條線索彼此交織運作，就使其中的情節和排場成為起伏有致、彼此生發對應的有機體而引人入勝，像這種情節線主從輕重間的布置方式，也成為南戲傳奇一般的技法。

再就排場來觀察，其〈觀潮〉（二十）間入北【青江引】三支、〈商嫖〉（二十九）曲末用北【醋葫蘆】、【么篇】，其〈陰判〉（三十四）首用北曲【沈醉東風】，其〈侵南〉（二十七）用【雙調新水令】完整北套，其〈入院〉（八）用南北合套，其合套形式雖未整飾，但已粗具規模。則就南戲之「北曲化」而言，《玉玦記》可謂趨將完成。又其〈送行〉（四）、〈接詔〉（五）、〈入院〉（八）、〈行刺〉（九）、〈祝壽〉（十）、

〈報信〉、（十一）、〈攄掠〉（十四）、〈定計〉（十五）、〈訪姨〉（十六）、〈投賢〉、（十七）、〈對策〉

（二十一）、〈接望〉（二十三）、〈夢神〉（二十五）、〈商嫖〉（二十九）、〈渡江〉（三十）、〈陽勘〉

（三十二）、〈宿廟〉（三十五）等十七齣皆排場轉換，其中〈入院〉、〈行刺〉、〈陽勘〉三齣轉換兩次；

可見其排場之技法已頗為純熟。至其運用排場之類型，以大場見最高潮，以過場為低潮過脈，以正場為骨幹高

潮，劇情繫於主軸，總體觀之，尚稱得體。譬如大場見於〈入院〉（八）、〈祝壽〉（十）、〈團圓〉（三十六）

三齣，無論關目、曲牌、腳色、唱作均能合其「大場」之要義；而〈侵南〉雖用北雙調套，卻由淨腳獨唱，其

事更為背景之南侵，非故事主軸發展之情節，故不宜納入大場。再就排場所呈現悲喜之氛圍而言，《玉玦記》

亦喜師法《琵琶記》之相鄰對比法，如〈憶夫〉（七）、〈入院〉（八）之一面寫慶娘別後思夫悽惻之情，一

面卻寫王商與伎女飲宴之歡樂。〈報信〉（十一）寫慶娘得知叛軍劫掠，與春英倉皇逃難；而將此齣置之於〈祝

壽〉（十）與〈賞花〉（十二）之間，使之與王商為鴇母慶壽和同娟奴西湖賞花相映襯。而安排王商與娟奴癸

靈廟〈設誓〉（十三）之際，正是慶娘、春英被〈攄掠〉（十四）之時。又布置王商落魄無歸向廟祝呂公〈投賢〉

（十七）之時，也正是慶娘為他向叛將〈截髮〉（十八）毀容以明志之際。這樣的排場對比，自然容易感人。

此外如〈赴試〉（十九）、〈觀潮〉（二十）、〈夢神〉（二十五）、〈攄忠〉（二十六）、〈詔封〉（三十三）、

〈陰判〉（三十四）也或多或少運用這種對比法。

(三)《玉玦記》之旨趣、人物與曲白

《玉玦記》創作年代，沒有明確記載。徐朔方《鄭若庸年譜》訂於嘉靖六年丁亥（一五二七）或略後。理

由是：此年秋日，《蛣蜣集》卷七〈錢塘觀潮賦〉云：「嘉靖丁亥仲秋既望，予至自吳都，次于武林。乘埤觀潮，

迤抽毫而為賦。」❺❽而《玉玦記》第十二齣〈賞花〉提及西湖名勝二十餘處，第二十齣又以錢塘〈觀潮〉為名，故劇本必作於遊杭之後。而劇本首出〈標題〉之【月下笛】自敘編劇大意，謂「和璧悲瑕垢，恨紅頰啼花，翠眉顰柳，揚州夢覺，是非一笑何有」。❺❾所指正是嘉靖四年（一五二五）他三十七歲時，最後一次鄉試鎩羽，自己復被「去錄牒」的落魄心境。對於「去錄牒」之事，上文敘其生平時，已指出正是沈德符所說的「斥士籍」，亦即革去他的生員資格，緣故是因為他「少粗俠，多作犯科事」。說得明白些，他年輕時因為行為豪粗不檢、出入妓院，違犯許多禮法所不該有的事。如此說來，《玉玦記》中寫王商沉迷伎女李娟奴，正是鄭若庸實際生活所反映的「夫子自道」，他痛定思痛之後，才編撰此劇來警誡世人。所以綜合起來說，《玉玦記》之創作必在他被「去錄牒」的嘉靖五年（一五二六）和嘉靖六年（一五二七）作〈觀潮賦〉時年三十九歲之後。

至於其創作旨趣除了前所引【月下笛】感傷於自己年少時浪蕩風月後悔莫及，欲藉優孟之口勸誡世人免遭覆轍外，此曲也表明要將世間看來微不足道的「敏德」，好好的銘記下來顯彰一番。而他自己只因貧困遭遇不偶，不能際會風雲，大展英雄之手，便只好將他的彩筆，在戲曲之中化作感人涕零的錦繡之章了。

於是我們在《玉玦記》中，看到了鴇母李翠翠、伎女李娟奴，為金錢貪婪無盡所具的惡毒心腸和行徑，作者必親歷其事其境，故寫來入木三分；作者痛恨之情可以想見，故不止以士子王商為正筆來摩寫，更以富豪峇喜作旁襯來強化；而對於「陷人坑」的鴇母、伎女不止要〈索命〉，還要〈陽勘〉，又要〈陰判〉，其痛惡之深可見，而其用為警世、勸誡之意也很明顯。至於其寫王商妻秦氏之嫻淑貞節，則雖欲用為正面人物以教化世

❺❽ 〔明〕鄭若庸：《蛣蜋集》，收入《四庫全書存目叢刊》集部第一四三冊，卷七，頁一，總頁六六八。

❺❾ 〔明〕鄭若庸：《新刻出像音注釋義王商忠節癸靈廟玉玦記》，《古本戲曲叢刊初集》（上海：商務印書館，一九五四年據明萬曆九年富春堂本影印），卷一，〈標題〉，頁一。

人，但只寫了一個禮教之下婦女的典型，她只是堅守貞節，不辜負丈夫而已。至於王商其人，卻能否極泰來，功名富貴集於一身，恐怕正是作者夢寐以求的化身！而這樣的士子，對自己沉淪於風月場中似乎認為理所當然，無須後悔；而對於妻子臨行所贈之玉玦，可以繫諸神刀鞘，以示與結髮恩斷義絕，用以強調與新歡〈設誓〉之堅定，真是不知具何肝腸，而這恐怕正是明代士子的一般寫照！

總而言之，《玉玦記》中的幾位重要人物，女主角秦氏不過只具扁平性的類型，習見於南戲傳奇之中；而生腳王商、小旦李娟奴、貼旦李翠翠，雖非可愛造型，但皆刻畫畢肖，頗為生鮮活色。

《玉玦記》的曲文賓白是《香囊記》以後之「新南戲」文士化下的共同產物。前引明人徐渭《南詞敘錄》謂「以時文為南曲」、「無一處無故事」；臧懋循（一五五〇—一六二〇）《元曲選序》謂「至鄭若庸《玉玦》，始用類書為之」。[60]王驥德（一五六〇—一六二三（四））《曲律·論家數第十四》謂：「近鄭若庸《玉玦記》作，而益工修詞，質幾盡掩。……《玉玦》大曲，非無佳處；至小曲亦復填垛學問，則第令聽者憒憒矣！」又其〈論用事第二十一〉謂「《玉玦》句句用事，如盛書櫃子，翻使人厭惡」。又其〈論引子第三十一〉謂「《玉玦》諸引，雖傷過文，然語俊調雅，不失為才士之作」。[61]又徐復祚（一五六〇—一六三〇）《曲論》云：於是爭趨於文」。又其〈雜論第三十九下〉謂「（徐天池）先生好談詞曲，每右本色，於《西廂》、《琵琶》皆有口授心解；獨不喜《玉玦》，目為『板漢』」。鄭虛舟若庸，余見其所作《玉玦記》手筆，凡用僻事，往往自為拈出。今在其從姪學訓繼學處。此記極為今學士所賞，佳句故自不乏，如「翠被擁雞聲，梨花月痕冷」等，堪與《香囊》伯仲。〈賞花〉、〈看

[60]　〔明〕臧晉叔編：《元曲選》（北京：中華書局，一九五八年），頁三。

[61]　〔明〕王驥德：《曲律》，《中國古典戲曲論著集成》，第四冊，頁一二三、一二七、一三八、一四二、一六八。

又云：

潮〉二大套，亦佳。獨其好填塞故事，未免開鉼餖之門，闢堆垛之境，不復知詞中本色為何物，是虛舟

實為之濫觴矣；乃其用韻，未嘗不守德清之約。虛舟尚有《四節記》，不足觀已。[62]

又云：

傳奇之體，要在使田畯紅女聞之而趨然喜，悚然懼；若徒逞其博洽，使聞者不解為何語，何異對驢而彈

琴乎？……濫觴於虛舟，決堤於禹金，至近日之《筐筬》而滔滔極矣。[63]

沈德符（一五七八—一六四二）《萬曆野獲編·填詞名手》云：

又鄭山人若庸《玉玦記》，使事穩帖，用韻亦諧，內〈遊西湖〉一套，尤為時所膾炙；所乏者，生動之

色耳。[64]

又呂天成（一五八〇—一六一八）《曲品》卷下〈上中品〉云：

《玉玦》，曲雅工麗，可詠可歌，開後人駢綺之派。每折一調，每調一韻，尤為先獲我心。[65]

又祁彪佳（一六〇二—一六四五）《遠山堂曲品·艷品》云：

《玉玦》以工麗見長，雖屬詞家第二義，然元如《金安壽》等劇，已儘填學問，開工麗之端矣。此記每

折一調，每調一韻，五色管經百鍊而成，如此工麗亦豈易哉！[66]

[62]〔明〕徐復祚：《曲論》，《中國古典戲曲論著集成》，第四冊，頁二三七。徐氏《南北詞廣韻選》亦有近似此段之語。

[63]〔明〕徐復祚：《曲論》，《中國古典戲曲論著集成》，第四冊，頁二三七—二三八。

[64]〔明〕沈德符：《萬曆野獲編》，卷二五，頁六四二。

[65]〔明〕呂天成：《曲品》，《中國古典戲曲論著集成》，第六冊，頁二三一。

[66]〔明〕祁彪佳：《遠山堂曲品》，《中國古典戲曲論著集成》，第六冊，頁二一〇。

近人吳梅《中國戲曲概論》云：

邵氏《香囊》、雨舟《連環》，工於涂澤，非作者之極則也；而好之者珍若璠璵，轉相摹效。鄭若庸《玉玦》，梅鼎祚之《玉合》，喜以駢語入科介；伯龍《綄紗》，天池《明珠》，至通本皆作儷語，斯又變之極者矣。⑦

以上諸名家對《玉玦記》的批評，共同的看法是好用類書填垛學問，喜用駢偶極其工麗，如此雖或為學士所賞，認為典雅工麗，可歌可詠，但多數認為不免徒逞其博洽，令聞者不解其何語。這樣的批評大致而言不差，但細讀全劇，則其說白，重要腳色上場於引子之後，每接念詞牌或詩句和駢語，其後則用散白，頗為暢達，淨丑亦能科諢見機趣。所唱曲文如為重頭疊腔，必由同場腳色輪唱，而無論腳色性質口吻卻一味典雅，此為「新南戲」文士化後諸作之共同現象，非止《玉玦》一劇如此。雖誠然多有用典使事繁密，令人厭煩之現象，但亦不乏清麗可誦之曲。如〈夢神〉：

商調過曲【二郎神】(旦)羅災青，嘆三年、把身拘坎穽。念修短榮枯皆已定，要成仁取義，鴻毛視死何輕。(白)古來烈女，多少慷慨殺身的。刎頸投崖心耿耿，誰待去、偷全首領。烈錚錚，史書上教人永播芳聲。⑧【甘州歌】(生唱)東南勝景，控武林都會，百古名城。瓊田玉界，隱約碧澄千頃。雲連竺寺三天境，路轉松濤九里聲。(合)浮塵斷，宿雨晴，蘭皋蘅渚杳然青。紅芳盡，綠陰榮，動人香艷一枝明。

像這樣不用典故，不掉書袋的優雅曲文，在《玉玦記》其實不難尋覓；而像〈賞花〉中舟遊西湖之四支【甘州歌】，寫景如畫，明清以來莫不膾炙人口，傳唱梨園。請看：

⑥⑦ 吳梅：《中國戲曲概論》，收入《吳梅全集‧理論卷上》（石家莊：河北教育出版社，二○○二年），頁二七八。

⑥⑧ 〔明〕鄭若庸：《新刻出像音注釋義王商忠節癸靈廟玉玦記》，《古本戲曲叢刊初集》，卷三，〈夢神〉，頁二○。

【前腔】（小旦唱）煙霞最上層，又飛來何處，峭峰高並。樓臺鐘磬，天風引落南屏。遊人尚識呼猿洞，

鳴鳥空依放鶴亭。（合）丘樊繞，蘿薜縈，短簷茆屋酒旗青。金丸小，羅袂輕，雕鞍玉勒照花明。

【前腔】（末唱）重湖入望平，似西施眉黛，倒涵山影。六橋陳跡，猶傳白傅高情。逋仙嶼中梅已老，

蘇小堤邊柳自生。（合）菱歌起，漁唱停，片鷗飛破水痕青。紅衣嫋，翠蓋擎，隔花人語綺羅明。

【前腔】（淨唱）樓船載酒行，驟鴛鴦驚起，雙飛明鏡。朝雲何處，空憐草宿寒垌。石邊欲覓三生話，

閣上誰題四照名。（合）吳宮潴，越榭傾，霸圖零落暮山青。釵金冷，塵玉橫，唾花香漬舞衫明。⑥

像這樣【甘州歌】四曲疊腔成套，由同場腳色生（王商）、小旦（李娟奴）、末（僕王便）、淨（船夫）輪唱，

每曲之末數句又由同場腳色一起合唱，真個唱得歌聲滿場，此種「排場」法最為南戲慣用。只是同詠西湖景色，

生、小旦但能寫景，而末、淨不止曲辭同樣優雅，且能對眼前歷史遺跡感慨興懷；則對腳色身分聲口之運用，

不免有喧賓奪主之嫌；而這種現象，卻是南戲中所常見的。

又《觀潮》寫富豪咎喜（淨）、伎女（李娟奴）道士二人（末、丑）同觀錢塘潮，輪唱、合唱【惜奴嬌】、

【前腔】、【蛤蟆序】、【前腔】四曲，雖規模隴括作者於嘉靖六年（一五二七）仲秋遊杭時所撰《錢塘觀潮

賦》，而曲辭亦自壯闊豪宕、洋洋可觀，只是不合人物聲口，終覺扞格不適。

像這樣不切合人物聲口的曲詞賓白，徐朔方先生在其《鄭若庸年譜·引論》中更不煩舉例：

> 如第十六齣〈訪姨〉，王商接受鴇母的鑰匙，單獨離去時說：「北門鎖鑰應堪任。」這原是北宋名相寇
> 準出鎮大名府的典故，用在這裡不三不四。又如第十七齣王商中計被逐、陷入困境時唱：「賺得我阮步

［明］鄭若庸：《新刻出像音注釋義王商忠節癸靈廟玉玦記》，《古本戲曲叢刊初集》，卷二，〈賞花〉，頁九。

製曲賣力多用典故，難免有強為扭合不切人事時地的不自然現象，若此，則費心費力所為何來？徐氏所舉諸例，應是順手拈來，如果仔細一一考查，應當何止如此。

對於《玉玦記》的宮調和用韻，祁彪佳和呂天成都欣賞他「每折一調，每調一韻」，而且用的是《中原音韻》。徐朔方《鄭若庸年譜·引論》說：

《玉玦記》每齣一韻。唯一例外是第七齣〈憶夫〉，四次以「婦」字與尤侯韻通押。顯然，作者在這裡遵從的不是曲韻，而是詩韻。按照詩韻，「婦」字是上聲有韻。《玉玦記》相鄰韻部通押，如齊微、皆來、支思韻（第十九、三十六齣），真文、侵尋韻（第二十一齣），庚青、真文韻（第二十五齣），這是南戲體例的遺留。❼

很佩服徐先生用心的檢查了《玉玦記》全劇押韻的狀況。鄭若庸誠然如徐先生所說，偶然會將「詩韻」當作「曲韻」來押，譬如〈擄忠〉押齊微，卻全用入聲韻；〈截髮〉（十八）排場轉移，韻協前用車遮，後用先天。則此齣並非如祁、呂二氏所云「一調一韻」，且其車遮全用入聲字，則顯然亦有用「詩韻」之嫌。至其「鄰韻通押」之現象，其實微乎其微。因為〈赴試〉（十九）只有「志、噬」二字，〈團圓〉（三十六）也只有「噬、

❼ 徐朔方：《晚明曲家年譜》，收入《徐朔方集》（杭州：浙江古籍出版社，一九九三年），第二卷，頁五〇。徐氏又舉第十七齣下場詩為晦澀僻典，第三十齣〈陽勘〉演鴇母犯罪，然而用典不切合人物的身分、個性，故用典不正確，不切合劇中情景，詳見《徐朔方集》，第二卷，頁五〇─五一。

❼ 徐朔方：《晚明曲家年譜》，收入《徐朔方集》，第二卷，頁五一。

兵窮途走，只教我空戴南冠學楚囚。」（【紅衲襖】）窮途末路並不等於被停或下獄。以上是典而不雅的例子。❼

滋」二字，支思混入齊微；又〈團圓〉亦只「艾」字皆來混齊微。〈夢神〉（二十五）也只一「痕」字真文混庚青；而〈對策〉（二十一）之由侵尋混入真文，卻有「沈、任、禁、引、錦」五字之多。另外〈截髮〉（十八）排場轉韻押先天，卻有「漢、顏、產」三字混寒山，「桓」字混桓歡。然而總起來說鄭若庸在《玉玦記》的用韻，縱使略沾文人習染「用詩韻」和偶露南戲現象「鄰韻通押」，但整體說來，他已經努力的向官話靠攏，以《中原音韻》為圭臬，希望其《玉玦記》能突破吳中，向外發展。這一點是很值得我們重視的。

小結

由以上所論，我們知道鄭若庸蹭蹬於科場，一生視息如「蛄蛻」，只有被聘趙康王那七八年過得寫意些，可是那種生活，事實上形同幫閒，並非志士所能久處；所以移居山東清源後，他便過著賣文為生的窮困生活，以致晚景淒涼，八十九歲客死異鄉而「暴棺不收」。他一生最大的遺憾，應當是涉足風月，被認為行為不檢而被褫奪功名，使他只能做個「山人」。也因此他將這一腔幽憤反映在《玉玦記》中，極寫妓院坑人的狠毒險惡，用以警誡世人，免墮其中；而對於鴇母、伎女的下場也大寫其「報應不爽」。此外劇中也宣揚自《琵琶》以後「不關風化體，縱好也徒然」⑦的觀念⑦；同時也寄託他希望飛黃騰達，有施展抱負的一天。

就《玉玦記》的文學而言，前人或說其好掉書袋，填垛學問，使人厭惡，是事實；或說他以工麗見長，「雖

⑦ 錢南揚校注：《元本琵琶記校注》，頁一。

⑦ 鄭若庸另有《大節記》，已佚。呂天成《曲品》謂：「工雅不減《玉玦》。孝子事業有古曲，仁人事，今有《五福》，義士事，今有《埋劍》矣。」可見《大節記》含有孝子、仁人、義士諸事，其教化之義，甚為明顯。〔明〕呂天成：《曲品》，《中國古典戲曲論著集成》，第六冊，頁二三一。

傷過文，然語俊調雅，不失為才士之作」，也是事實。而所以如此，實因明代恢復漢唐衣冠，文人涉入戲曲，而將賦詩作文的本事用到戲曲編撰中來，使得南戲大大的「文士化」，在邵璨《香囊》之後，鄭若庸《玉玦記》更開「駢綺一派」。而在這裡要強調的有兩點：其一，他的「駢綺」並非殭化板滯，空見縟麗，而是時露生鮮活色的亮麗。其二，是他有意識的將語言聲韻歸趨《中原音韻》，宮調曲牌兼容南北曲，逐漸「北曲化」，使南戲崑山腔不拘限吳中，這和後來南戲崑山水磨調化蛻變傳奇，頗具先導的作用。

鄭若庸劇作尚有《五福記》。此劇作者，呂天成《曲品》、祁彪佳《遠山堂曲品》均未注明作者。《中國戲曲叢刊三集》影印清初鈔本，題為「鄭若庸撰」。《中國曲學大辭典》與《中國古代戲曲文學辭典》皆認為作者並非鄭若庸。但徐朔方《鄭若庸年譜》認為嘉靖三十七年（一五五八）鄭氏七十歲時「撰文及《五福記》傳奇為趙王壽」❼❹，並云：

中伯有《五福記》傳奇，今傳抄本三十一齣，多誤字，或是演員所用腳本。其主角韓琦為北宋名臣，事略見《宋史》卷三一二。……韓琦，相州安陽人。安陽即趙王封國所在。韓琦去世後，至徽宗朝追贈衛郡王，劇本改為生前加封。此劇殆為趙王祝嘏作。《弇州堂別集》卷三十三云，趙康王厚煜以嘉靖三十九年卒，六十三歲。若為五十壽，則作於嘉靖二十七年，時中伯未至趙；當為六十壽，作於今年。❼❺

可見《五福記》之為鄭若庸作，徐朔方先生也沒有明確證據。但余凱越《不甘與無奈——鄭若庸文學心態研究三題》❼❻調《玉玦》與《五福》相同點有三：其一，詞句俱是駢綺，文風相似；其二，兩劇都表現對「五福」

❼❹　徐朔方：《晚明曲家年譜》，收入《徐朔方集》，第二卷，頁七五。
❼❺　徐朔方：《晚明曲家年譜》，收入《徐朔方集》，第二卷，頁七五—七六。
❼❻　余凱越：《不甘與無奈——鄭若庸文學心態研究三題》（杭州：浙江大學中國語文學系碩士論文，二〇一七年），頁七二。

的追求：《玉玦》有「五福駢來，百祥輻輳」之語，《五福》則以韓琦懷仁盡忠，天降五福為宗旨。其三，《玉玦》第十三齣《觀潮》有兩道士名「馬扁」、「貝戎」，合為「騙賊」，以坑詐富豪咨喜黃金；《五福》中同樣也有兩無賴名「馬扁」、「貝戎」，合為「騙賊」，將郭守義之子郭瓏琛拐賣至西夏。有此三事作補證，則徐先生之說，大抵可信。

若此，合鄭氏所存《玉玦》、《五福》兩記和已佚《大節》呂天成《曲品》所敘要旨看來，鄭氏作三劇之用意，主要依循《琵琶》、《伍倫》、《香囊》一脈而下的「倫理教化觀」。

四、陸粲與陸采《明珠記》述評

小引

在明代「新南戲」中，《明珠記》是繼邵璨（生卒不詳）《香囊記》之後的一部名作，論其題材之改編、情節之布置、人物之塑造、曲文之肖似聲口，較諸並時作家，皆有足多者。只是其韻協多鄰韻通押，未趨官話化，其北曲化已明顯而未臻完整，則尚屬元末明初以來，南戲文士化之現象，故仍歸諸「新南戲」。其作者則明王世貞已有陸粲助其弟完成之說。

(一)《明珠記》作者陸粲與陸采之生平

對於《明珠記》之作者，應是陸粲（一四九四─一五五一）草作、陸采（一四九七─一五三七）完成之說，

始見明人王世貞（一五二六―一五九○）《曲藻》云：

《明珠記》即《無雙傳》，陸天池采所成者，乃兄浚明給事助之，亦未盡善。[77]

其後，明人徐復祚（一五六○―一六三○）《曲論》、凌濛初（一五八○―一六四四）《譚曲雜箚》、張琦（生卒不詳）《衡曲塵譚》等，也都接受陸氏兄弟合成之說。而清錢謙益（一五八二―一六六四）《列朝詩集小傳・陸秀才》云：

采，字子玄，給事中子餘之弟，都少卿玄敬之婿也。少為校官弟子，不屑守章句。年十九，作《王仙客無雙》傳奇，子餘助成之。曲既成，集吳門老教師精音律者，逐腔改定，然後妙選梨園子弟登場教演，期盡善而後出。[78]

又明馮夢禎（一五四八―一六○五）《陸子玄詩集序》云：

先生風流自命，意興所寄，異藻橫發，尤善梨園樂府，所著有《明珠》、《會真》、《存孤》等記，俱行于世。說部有《聲騰》等若干集，[79]

馮夢禎的《序》，署「萬曆戊戌正月晦日」[80]，戊戌為萬曆二十六年（一五九八），那時陸采有《明珠》、《會真》（《南西廂》）、《存孤記》三部傳奇傳世。王世貞謂《明珠記》為陸采所成，其兄陸粲協助，錢謙益亦真

[77]〔明〕王世貞：《曲藻》，《中國古典戲曲論著集成》第四冊（北京：中國戲劇出版社，一九五九年），頁三七。

[78]〔清〕錢謙益：《列朝詩集小傳・丁集上》（上海：古典文學出版社，一九五七年），頁三九六。

[79]〔明〕馮夢禎：《快雪堂集》，收入《四庫全書存目叢書》集部第一六四冊（濟南：齊魯書社，一九九七年據明萬曆四十四年黃汝亨朱之蕃等刻本影印），卷二，頁一三，總頁六四。

[80]〔明〕馮夢禎：《快雪堂集》，收入《四庫全書存目叢書》集部第一六四冊，卷二，頁一三，總頁六四。

謂「陸采作，陸粲助成」。作成之時，陸采才十九歲，據徐朔方〈陸粲陸采年譜〉，那時當明武宗正德十年（一五一五）。對此，徐朔方於〈年譜〉云：

《明珠記》本事見《太平廣記》卷四八六唐人薛調《無雙傳》，劇中奸相盧杞似影射閣臣張璁，陸粲曾一再為其所害苦。末一齣下場詩集句云：「三年奔走荒山道」，「江流曲似九回腸」，「相逢盡道休官去」，於劇中男主角王仙客復官團聚不相涉，而與陸粲事略一一吻合。王仙客以富平縣尹出知長樂驛，粲則以言事貶都勻驛丞，量移永新知縣。荒山道指黔贛之行，永新處群山中，瀕贛江上游，流急而多瀨。參本譜後文。陸采以白衣終，何云休官？此劇之作當在嘉靖十三年休官時。以兄弟合作為近真。陸粲有時名，負物望，人稱貞山先生。家蓄聲伎，以娛親為名。或不欲以曲子累其正學之名，遂以屬之其弟。

呂天成《曲品》云：「此系天池之兄給諫陸粲具草，而天池踵成之者。」不知何所據，較王世貞所記為可信。[81]

徐氏認為《明珠記》之作，呂天成（一五八○—一六一八）「陸粲具草，而天池踵成之者」之說，較王世貞「陸采所成，陸粲助之」為可信，且據劇中之語，考陸粲生平，認為寫成時間，當在明世宗嘉靖十三年（一五三四）。

徐氏在其〈陸粲陸采年譜・引論〉又說：

（《明珠記》）〈提綱・聖無憂〉說：「人世歡娛少，眼前光景流星。青春不樂空頭白，老大損風情。」不像是少年的口氣。[82]

[81] 徐朔方：《晚明曲家年譜》，收入《徐朔方集》，第二卷，頁一○二。

[82] 徐朔方：《晚明曲家年譜》，收入《徐朔方集》，第二卷，頁九五—九六。

也因為劇本《提綱》所云不似「少年口氣」，所以徐氏否定陸采十九歲作《明珠記》之說，而從陸粲生平中因彈劾內閣大臣張璁而下獄，被貶為貴州都勻驛丞。二年後，調任山區永新知縣。三年後辭官回鄉。這些經歷與劇中劉振之彈劾盧杞與王仙客之官富平縣尹近似，所以認為《明珠記》之寫成當在陸粲自永新縣乞休歸里之時，那時陸采三十八歲，陸粲四十一歲。

徐氏這樣的論述，因為出諸作家生平與劇作內容的互相印證，應屬可信。而我們似乎也可以從陸采的生平際遇思想來和劇作內容之對應，看出陸采參與創作的跡象。

陸采的二哥陸粲有《天池山人陸子玄墓誌銘》，云：

天池山人陸子玄者，吾弟也。名灼，更名采，世吳人。吳之西境有山曰天池，蓋道書所稱可以度世者也。君意慕之，因自謂山人云。君生踔厲英發，始為校官弟子，不屑守章句，縱學無所不觀，從其婦翁故太僕少卿都公游，銳意為古文辭，尋以例升太學，益務精進，視當世顯人名能文章者，輒往踵門自通，贄以所業，皆一見賞愛，其名遂隱然以起。自江以東，學士多延頸願交者。而君意獨自許用世，謂功業可立取。時時於廣座中奮髯抵掌論天下事，語多觸時禁，客不樂聞，或目笑之，君色自如，不為止。在太學二十年，累舉輒躓，遭世玩侮，中不能無少望，日夜與所善客，劇飲歌呼為樂。間出游，或經月忘返，囊中裝、無一錢，從者以告，若弗聞也。東登泰岱，賦〈游仙〉三章，嶄然有輕舉之志；南逾閩嶠，徘徊武夷諸山。語人曰：「世無知我者，吾聞京師天下豪傑輻輳，又燕趙多慷慨士，吾且往觀焉，儻庶幾乎？」[83]

⑧〔明〕陸粲：《陸子餘集》，收入《景印文淵閣四庫全書》第一二七四冊（臺北：臺灣商務印書館，一九八六年），卷三，頁九─一〇，總頁六〇九─六一〇。

像陸采這樣的性情為人之「踔厲英發」，於「廣座中奮髯抵掌論天下事，語多觸時禁」，「與所善客，劇飲歌呼為樂」，「東登泰岱，賦〈游仙〉三章，嶄然有輕舉之志；南逾閩嶠，徘徊武夷諸山。」因慕天池山人為道書所稱可以度世者，乃自號「天池山人」；因為聽說「京師天下豪傑輻輳，又燕趙多慷慨士」就去觀訪，雖然行半道病還，竟致不起；但即此可見他也自許為豪傑慷慨之士。從其兄陸粲給他的這些描述，他的形象意氣，豈不像劇中古押衙一般？古押衙的〈拒奸〉（九）豈不類似他的「語多觸時禁」？〈訪俠〉（二十八）中古押衙的隱居生活，豈不有如「天池山人」寫照？〈買藥〉（三十二）中極寫的道人生活，豈非是天池山人所嚮慕的輕舉之志、遊仙之想？據此可以看出，《明珠記》中也同樣流露陸采的姿影和志趣？所以《明珠記》是陸粲、陸采兄弟合作完成之說，是正確可信的。

(二)《明珠記》的題材和旨趣

《明珠記》演唐懿宗建中間，士子王仙客與表妹劉無雙以「明珠」為表記，極悲歡離合之煎熬，得義士古押衙之救解，終能團圓為夫妻之事。其事本唐人薛調（八三○—八七二）傳奇小說《無雙傳》敷演，王驥德（一五六○—一六二三〔四〕）《曲律·雜論》云：

戲劇之道，出之貴實，而用之貴虛；《明珠》、《浣紗》、《紅拂》、《玉合》，以實而用實者也，《還魂》、「二夢」，以虛而用實也易，以實而用實也難。[84]

對此，著者有〈戲曲的虛與實〉[85]詳論其事。但就創作題材之憑藉虛實而言，《明珠記》之對於《無雙傳》之

[84] 〔明〕王驥德：《曲律》，《中國古典戲曲論著集成》，第四冊，頁一五四。

[85] 曾永義：〈戲曲的虛與實〉，收入曾永義：《說戲曲》（臺北：聯經出版事業公司，一九七六年），頁二二三—二三○。

情節已諸多改動。

其最根本之改動在於無雙父親劉震的政治方面。《無雙傳》中劉震因做偽朝朱泚官，伏刑處死，可說咎由自取，無雙的下場也可想而知，雖生猶死；但在《明珠記》裡，把劉震改作是忠心耿直的戶部尚書，因曾劾奏奸相盧杞而被誣衊通敵，抄家入獄。無雙因此也和母親沒為宮婢，她更發配園陵。而在冤獄平反之後，雖然劉震獲得晉升，但他已飽受官場煎熬，毅然急流勇退。

其次在無雙和王仙客的愛情方面，大抵保留《無雙傳》的基調，即王仙客竭力交歡義士古押衙，以奇計將無雙從園陵中救出；而在《明珠記》中，更以明珠繫愛情的堅貞，步步為營、步步提升，不止描述無雙與仙客鍥而不舍的堅執，也把古押衙、塞鴻、采蘋三人的忠肝義膽、奇謀妙計，寫得栩栩如生而引人入勝；從而也彰顯義夫貞婦、忠僕義婢，尤其是豪俠烈士的人物形象。

其三在情節人物方面，也彌補了原著的簡略和刪除了原著的不合理。前者如驛館簾下和無雙車過渭橋，原著都止簡單交待，而在《明珠記》裡，則敷演為〈郵迎〉、〈煎茶〉、〈橋會〉、〈拆書〉四齣戲；又如對古押衙的強化描寫其人格和行事的機智忠勇，首先以〈拒奸〉表彰他不做奸相鷹犬的人格；其後再以〈訪俠〉、〈雪慶〉、〈吐衷〉、〈買藥〉、〈寫詔〉、〈偽敕〉、〈飲藥〉、〈珠贖〉、〈授計〉幾於連貫之九齣，寫本劇之主題戲「營救無雙」，在其間，我們看出了俠義的機智、勇略和始終為善的熱腸。但是在《無雙傳》裡，古押衙為了保證謀略的隱秘，在郊野殺死茅山使者和抬無雙回家的轎夫；在王仙客家又殺了塞鴻，自己最後也舉刀自殺。像這樣為營救一個無雙而有意冤殺無辜多人，自己也為之「壯烈自殉」，不知是根據哪門子道理。

《明珠記》對此，當然完全刪除，改為古押衙隨茅山道士歸隱學仙，而轎夫是他的親信人，塞鴻和采蘋隨從王仙客和劉無雙，在古押衙安排下，遠遁西川。

以上這三方面的改動，明顯可以看出，與作者陸氏兄弟的生平遭遇都有密切關聯。陸粲既將盧杞比作當朝權相張璁，他自己就要化身和盧杞作對的劉震，藉此寫他自己立朝的耿直，且被貶斥的磨難。同樣的陸采在性情襟抱上很像古押衙，也因此將他日常生活的行徑轉為劇中古押衙的作為之中。就因為劇中人物已具作者身命的姿彩，所以就自然感人。❽❾

在《明珠記》之前，元代無名氏已有南戲《王仙客》，明末清初徐于室（一五七四—一六三六）《南曲九宮正始》存有佚曲五支，其正宮過曲【雙鸂鶒】【前腔】【前腔】三支見第二冊，題《王仙客》，注「元傳奇」。❽❻

又南呂近詞【婆羅門賺】【前腔】二支見第九冊，題《王仙客》，注「元傳奇」。❽❼

在此元無名氏《王仙客》之後，《南曲九宮正始》第一冊黃鍾過曲【滴滴金】第六格載錄「上林筍膾甘如肉」一支曲文，下注云：「按：此《明珠記》。元時先有無名氏《王仙客》本。後又有平原白壽之《無雙傳》，今此『金戹泛蒲綠』套即其詞也。今被陸天池竊用於《明珠記》耳。」❽❽「今戹泛蒲綠」套曲，《南曲九宮正始》未錄。所云竊取之說，今人張樹英《明珠記辭注》〈《明珠記》的本事及主要版本〉，經多方面考察推測，並未可信。❽❾

❻ 〔明〕徐于室輯，〔清〕鈕少雅訂：《彙纂元譜南曲九宮正始》，收入王秋桂主編，《善本戲曲叢刊》，第三輯，總頁二二九。

❼ 〔明〕徐于室輯，〔清〕鈕少雅訂：《彙纂元譜南曲九宮正始》，收入王秋桂主編，《善本戲曲叢刊》，第三輯，總頁一一八六。

❽ 〔明〕輯，〔清〕鈕少雅訂：《彙纂元譜南曲九宮正始》，收入王秋桂主編，《善本戲曲叢刊》，第三輯，總頁三一○。

❾ 詳見《明珠記評注》，收入黃竹三、馮俊杰主編：《六十種曲評注》第六冊（長春：吉林人民出版社，二○○一年），

縱觀戲曲創作之動機與目的，若從作者之〈家門大意〉歸納，約有諷諫、教化、抒憤、游藝、主情五

說。⑨《明珠記》在首齣〈提綱〉說：

【聖無憂】人世歡娛少，眼前光景流星。青春不樂空白頭，老大損風情。　喜遇心閒意美，更逢日麗

花明。主人情重須沈醉，莫放酒盃停。

【南歌子】清新樂府唱堪聽，過雲行，鳳鸞鳴。宮怨閨愁，就裡訴分明。掩過《西廂》花月色，又撥斷《琵琶》

聲。　佳人才子古難并，苦離分，巧完成。離合悲歡只在眼前生。四座知音須拱聽，歌正好，酒頻傾。⑨

從這兩闋詞看來，作者顯然是要藉才子佳人的悲歡離合，創作超越《西廂》、《琵琶》的「花月色」和「鸞鳳

鳴」，好使賓主在日麗花明的青春歲月裡，沉醉歡樂的酒筵歌席中共同賞心樂事。若此，則其創作動機與目的，

實兼具主情與游藝二說。但從上面我們將劇中人物情節與作者陸粲、陸采兄弟事跡結合來看，實在含蘊許多陸

氏兄弟的身命色澤，因此雖不致完全寄託抒憤，但也不純粹游藝賞心。

（三）《明珠記》的關目、用曲、排場與曲文

就《明珠記》關目之布置而言，與一般傳奇不殊，以生（王仙客）、旦（劉無雙）之悲歡離合為並行之主

軸，其僕塞鴻基本上依附生軸，其婢采蘋基本上依附旦軸。生出場十八齣，旦出場十七齣，「勞逸」堪稱均衡；

⑩　詳見本書〔導論編〕，〈戲曲創作之動機與目的〉。

⑪　〔明〕陸采：《明珠記》，收入《古本戲曲叢刊初集》（北京：北京圖書館出版社，一九五四年據長樂鄭氏藏汲古閣刊

　　本影印），上卷，〔提綱〕，頁一。

　　頁五七四—五七六。

另外三條副線：外（劉震）線基本附老旦（劉夫人），出場八齣。另外三齣（五、十一、十六）假盧杞（淨）、朱泚（丑）、王遂中（末）、李晟（外）四人物作為時代背景。而其間情節之綰合，則假生旦愛情信物「明珠」之出現於〈驚破〉（十二）、〈煎茶〉（二十五）、〈橋會〉（二十六）、〈寫詔〉（三十三）、〈珠圓〉（四十一）等六出中作穿梭勾連。

這也是傳奇常用的結構手法。

《明珠記》之用曲，於南曲之外，尚用北隻曲，見〈拒奸〉（九）北【後庭花煞】、〈榮封〉（四十三）北【南宮煞】；其用北套者見〈探關〉（十四）北正宮【端正好】套；其用南北合腔見〈買藥〉（三十二）北【點絳唇】北【新水令】南【風入松】北【滴滴金】【風入松】北【水仙子】【風入松】【折桂令】北【風入松】北【殿前歡】【雁兒落】【風入松】北【離亭宴歇拍煞】清江引；其用七律四首與南集曲【七犯玲瓏】重頭四支遞相轉踏為四歌者見〈宮怨〉（十九）；其止用賓白組場者見〈鴻逸〉（十五）。

亦多南戲慣用手法，主角或重要人物上場，引子外，每吟念詞牌一闋，接駢白、散白。重頭疊腔之套曲，每由同場角色輪唱，而不顧所扮人物之輕重與性質。每曲之末，亦多用「合」，蓋同場之幫腔同唱，場上無其他人物，則由樂師幫襯。至其排場轉換者見〈拒奸〉（九）、〈送愁〉（十）、〈驚破〉（十二）、〈贅萍〉（二十）、〈獲蔭〉（二十二）、〈煎茶〉（二十五）、〈吐衷〉（三十一）、〈寫詔〉（三十三）、〈偽敕〉

【風入松】一調南北曲皆見，同歸雙調，句法格律亦相同。劇本於南【風入松慢】之後之五支【風入松】皆不標示為南曲或北曲。又第十出〈送愁〉題作北曲，但自《幽閨》《拜月》後俱作南曲，因之，此齣為南曲排場，不能作南北合腔。

（三四）、〈授計〉（三七）、〈珠圓〉（四一）等十一齣，其中止〈獲蔭〉既轉排場亦轉韻部。其堪

稱大場者，分設於〈驚破〉（十二）、〈抄沒〉（十七）、〈買藥〉（三二）、〈珠圓〉（四一）、〈榮

封〉（四十三）等五齣之中。

其韻協如律以《中原音韻》，止用庚青（二）、東鍾（三）、尤侯（四）、真文（五、三十一）、蕭豪

（十三、三十二）、皆來（二十三）、江陽（二十六、四十一）、庚青（二十八）之十一齣不混韻，其餘三十二出，

皆因鄰韻如支思、魚模、齊微，魚模、尤侯、歌戈，先天、寒山、桓歡、廉纖、監咸彼此間之通押而導致韻協

雜亂無章，幾於五花八門，真是「大大的」展現了早期戲文的普遍現象。另外值得注意的是，其〈酬節〉用魚

模，〈驚破〉用車遮，而皆為入聲韻；其〈抄沒〉疊用【四邊靜】三支、【東甌令】兩支混用支思、魚模、齊

微、車遮而皆用入聲韻，明顯可看出作者欲保留詩詞的押韻方式。

對於《明珠記》文學之評論，上引王世貞《曲藻》止含混其詞，用「未盡善」三字。其後，王驥德《曲律‧

雜論》云：

《明珠記》本唐人小說，事極典麗，第曲白類多蕪葛。僅「良宵香」一套，不特詞句婉俏，而轉折亦委

曲可念。俞州所謂「其兄浚明給事助之」者耶？然引曲用調名殊不佳❸，【尾聲】及後【黃鶯兒】二

曲俱俚率不稱，若出兩手，何耶？❹

王氏謂《明珠記》之文學雖有蕪葛、俚率之曲，但更有婉俏轉折委曲之致。徐復祚《曲論》也說「《明珠》卻

❸〔明〕王驥德《曲律‧論引子》：「《明珠》引子，時用詩餘；《寶劍》引子，多出己創，皆不足為法。」見《中國古

典戲曲論著集成》，第四冊，頁一三八。

❹〔明〕王驥德：《曲律》，《中國古典戲曲論著集成》，第四冊，頁一五二。

絕有麗句」⑨⑤，凌濛初《譚曲雜箚》亦謂「《明珠記》尖俊宛展處，在當時固為獨勝，非梁、梅輩派頭」⑨⑥。皆對其文學持讚許的看法。而呂天成的批評，則較為周延。其《曲品》云：

天池湖海豪才，烟霞仙品，壯托元龍之傲，老同正平之狂。著書而問字旗亭，度曲而振聲林木。⑨⑦

又云：

抒寫處有景有情，但音律多不叶，或是此老未精解處。然其布局運思，是詞壇一大將也。⑨⑧

陸采狂傲之性格，已託諸古押衙表現在劇本之中；其布局運思之巧，亦表現在劇本關目之布置。凡此均已見上文論述。至其「音律多不叶」，亦為吳梅（一八八四—一九三九）《瞿安讀曲記》所病，則他縱使「集吳門老教師精音律者逐腔改定」亦免除不了。而若謂「音律不叶」，實指韻協而言，那他就真的無法避免。

《明珠記》文學的最大成就，果然是「抒寫處有景有情」，能夠情景交融，所以也能夠感人。譬如〈由房〉（六）【賞宮花】、【獅子序】諸曲用詞皆華美，而能切合腳色人物之身分氣質與彼時之氛圍情境；〈送愁〉（十）【紅衲襖】套諸曲，雅麗而不膩，揮灑自如，寫渴望失落之感，直從不可遏抑之胸臆生發。〈宮怨〉（十九）【七犯玲瓏】集曲重頭疊腔，哀歌四奏，悠揚可聽。〈煎茶〉（二十五）【二郎神】套，亦流麗有致。〈珠圓〉〈別母〉（二十一）【尾犯序】五曲，流露天屬之情，自然超妙，無須典故緟麗之語。

（四十一）【江頭金桂】套，則韶秀清新，楚楚動人。也就是說，《明珠記》的曲文在當時緟麗駢綺，用典晦

⑨⑤【明】徐復祚：《曲論》，《中國古典戲曲論著集成》，第四冊，頁二三九。
⑨⑥【明】凌濛初：《譚曲雜箚》，《中國古典戲曲論著集成》，第四冊，頁二五七。
⑨⑦【明】呂天成：《曲品》，《中國古典戲曲論著集成》，第六冊，上卷，頁二一四。
⑨⑧【明】呂天成：《曲品》，《中國古典戲曲論著集成》，第六冊，下卷，頁二三一。

澀的風氣之下，偶然有「蕉葛」之弊自是難免，但大抵說來，凝具「婉俏轉折委曲」之致，而麗句俊語亦自不乏。

今人林慧《陸采《明珠記》語言探析》[99]，從四方面加以探索：其一，大量採擷唐詩，三十六齣中採用八十家，如杜甫二十五次，李白十七次，白居易十二次，李商隱五次，王維、岑參各四次，其他七十餘人多半為名不見經傳者。其採擷運用方式，或將詩句直接嵌入劇本，或稍作改動以遷就曲律。其二，運用古籍中豐富的典故，顯示作者厚實的功底，也增加作品含蘊的深度。其三，語言與腳色之間力求質性的和諧統一，也使之相得益彰。其四，本色與文采之間，能使通俗性與文學性，各適其宜。也因此《明珠記》在時流裡，能別放異彩。茲舉其曲文數支如下，以見一斑：

南呂過曲【紅衲襖】莫不是笑書生、貌不揚。莫不是為嬌娥、年未長。莫不是惜花心、未許蜂蝶傍，莫不是結綵樓、未中繡球香。怕咱兩個年命相妨，恐左右的讒言廝詆。敢則是指望成名，道我未遂風雲也，直待象簡緋袍入洞房。〈送愁〉（十）[100]

商調過曲【二郎神】良宵杳，為愁多、睡來還覺。手攬寒衾風料峭。徘徊燈側，下階閑步無聊。只見慘淡中庭新月小，畫屏間、餘香猶裊。漏聲高，正三更，驛庭人。靜寥寥。〈煎茶〉（二十五）[101]

中呂過曲【尾犯序】薄命合遭逢，自古佳人，偏受磨礱。試看遠嫁昭君，涉胡沙萬里，悲慟。暫時間、高堂淚別，明日裡、征車塵擁。各黯然，相看無語，魂斷碧天風。〈別母〉（二十一）[102]

[99] 林慧：《陸采《明珠記》語言探析》，《安徽文學（下半月）》二〇一四年第一期（總第三六六期），頁一二九—一三〇。

[100] 〔明〕陸采：《明珠記》，收入《古本戲曲叢刊初集》，上卷，〈送愁〉，頁三〇。

[101] 〔明〕陸采：《明珠記》，收入《古本戲曲叢刊初集》，下卷，〈煎茶〉，頁一三。

越調過曲【江頭金桂】我和你，是鴈行兩兩，又結下于飛效鳳凰。猛被揭、天風浪，打散鴛鴦。若相思、怎相傍，受多少、春怨秋傷，綠惆紅悵。好似西廂月下，目斷東牆。東牆月滿始見郎。你把裙腰試扣，裙腰試扣，也不似舊時模樣，減容光。真個病入裙腰小，愁隨繡帶長。〈珠圓〉（四十一）

像這些曲子都頗為清雅秀麗，不用奇字僻語，而能琅琅上口，寫情寫景，互相映襯，而皆能合乎腳色人物之口吻。其在駢儷派獨領風騷之時，算是頗為難得的作品。

《明珠記》之作者偶然也會運用賦筆以描寫景物或人物，以馳騁自己的才情，我們對此也可以把它當作「小賦」來品讀，如〈由房〉（六）以生王仙客視角寫〈無雙賦〉，對無雙之嬌姿玉貌，描繪得淋漓盡致。〈郵迎〉（二四）中藉驛吏（丑）之口形容驛舍鋪陳與筵席擺設，又藉廚夫（淨）之口說明筵席擺設，而各有一篇〈鋪陳賦〉與〈擺設賦〉。有時作者也會發揮其俗文學的長才，利用其特殊形式來添加趣味。譬如〈煎茶〉（二五）

淨腳打諢的話語：

列位【好姐姐】，可憐【劉潑帽】，今朝【懶畫眉】，忽地【玉山頹】，渾如【醉公子】，口吐【滿江紅】，面皮【豆葉黃】，請過【七娘子】，將些【江兒水】，打碎【生薑芽】，都來【玉抱肚】，大家【醉扶歸】，扶去【羅帳裡坐】。[104]

又〈煎茶〉（二五）旦腳所唱【長相思】：

【念奴嬌】，【歸國遙】，為【憶王孫】心轉焦，【楚江秋】色饒。【月兒高】，【燭影遙】，為【憶

[102] 〔明〕陸采：《明珠記》，收入《古本戲曲叢刊初集》，上卷，〈別母〉，頁六七。

[103] 〔明〕陸采：《明珠記》，收入《古本戲曲叢刊初集》，下卷，〈珠圓〉，頁七二。

[104] 〔明〕陸采：《明珠記》，收入《古本戲曲叢刊初集》，下卷，〈煎茶〉，頁一六。

〔秦娥〕夢轉迢，〔漢宮春〕信消。❿

對於這種集詞曲牌名的「巧體」，清人梁廷枏《藤花亭曲話》認為「集牌名成曲，最難自然」，而《明珠記》〈煎茶〉折〔長相思〕乃「運用自然情致」。❿

小結

總上所論：《明珠記》的作者當是陸粲、陸采兄弟合作完成，亦即明呂天成《曲品》所云「天池之兄給諫陸粲具草，而天池踵成之者」。因此劇中也兼具兩人身命之事跡。

《明珠記》題材根據唐人傳奇薛調《無雙傳》，但去取之間已有諸多改動，以達成符合自己的身命情韻和創作旨趣，也刪去不合情理的細節，彌補了原著的簡略。使《明珠記》可以引人入勝的觀賞於酒樓歌扇之間，而尚略具淑世教化的功能。

至於其文學與藝術而言：其文學則語言上雖多用唐人詩句與經史諸子掌故，但能不綑麗不晦澀，頗有清麗之句與韶秀之曲，而多能切合腳色人物之口吻。其藝術則結構上頗能發揮生旦排場，使生旦主軸之戲齣相稱，勞逸均衡。；以「明珠」為梭穿插成篇，其排場之大小以演出之力道為關鍵，而非完全以情節之繁簡為分野。只是其韻協，尚以方言為準據，未及「官話化」，因之《明珠記》只能說是明人新南戲的佼佼者。

❿ 〔明〕陸采：《明珠記》，收入《古本戲曲叢刊初集》，下卷，〈煎茶〉，頁一二。

❿ 〔清〕梁廷枏：《藤花亭曲話》，《中國古典戲曲論著集成》，第八冊，卷三，頁二七五。

五、四種《南西廂記》概述

小引

下編《今本《西廂記》綜論》，將討論到今傳本《北西廂》的作者問題，在鄭師因百（騫）與前輩陳中凡、王季思兩先生論說基礎上，進一步考訂析論，澄清五點疑慮和一點補充，總結出：《錄鬼簿》所著錄的王實甫《西廂記》為一本四折，原本已佚，而今本《北西廂》應為元中葉成宗元貞、大德以後至泰定帝泰定元年（一二九五—一三二四）之間。約略與鄭光祖同時或稍晚的無名氏在南戲影響之下的另一部著作。

㈠宋元《南西廂》與明清「衍生本」《南西廂》

當時的南戲，根據明徐渭《南詞敘錄·宋元舊篇》所著錄有《鶯鶯西廂記》，可見在無名氏《北西廂》盛行時，另有無名氏《南西廂》，也就是在元代，應當是南北《西廂》並行。[107]而徐渭又在《國朝戲文目錄》中，首列李景雲《崔鶯鶯西廂記》，但鈕少雅《南曲九宮正始》，卻認為李景雲所著是「元傳奇」。可能李景雲是元末明初人的緣故。錢南揚先生《宋元戲文輯佚》，從各種曲選、曲譜輯得《崔鶯鶯西廂記》佚曲二十八支。從李景雲的這二十八支佚曲，孫崇濤〈南戲《西廂記》考〉[108]，認為其所著當是〈宋元舊篇〉的改編本，而與元末明初人的《南西廂》，根據明徐渭《南詞敘錄·宋元舊篇》

❶ 下編《今本《西廂記》綜論》，取陳中凡先生之說，《宦門子弟錯立身》所敘當時盛行之南戲劇目有《張珙西廂記》，此劇目應與徐渭所云「宋元舊篇」之《鶯鶯西廂記》相同。

❶ 孫崇濤：〈南戲《西廂記》考〉，二〇〇〇年溫州「南戲國際學術研討會」論文，原載《文學遺產》二〇〇一年第三期，

《北西廂》彼此不存在繼承與影響的關係。⑩

由於《北西廂》，口碑甚佳，誠如下文所云，其評價之高、版本之多，真是古今無出其右。就其明清「衍生本」而言，亦是「琳瑯滿目」。蘇州大學王錦源在其碩士論文《李日華改本《南西廂記》研究》，在前人基礎上訂為二十九種，茲舉其現存之劇目如下：

詹時雨《補南西廂弈棋》、李開先《園林午夢》、崔時佩《南西廂記》、李日華《南西廂記》、陸采《南西廂記》、周塤《拯西廂》、秦之鑒《翻西廂》、周公魯《錦西廂》、黃粹吾《續西廂升仙記》、無名氏《東廂記》（存六出）、韓錫胙《砭真記》、張錦《新西廂》、查繼佐《續西廂》、碧蕉軒主人《不了緣》、王基《西廂記後傳》、湯世瀠《東廂記》、吳國榛《續西廂》。⑩

以上現存者十五本，如加上散佚者十四本綜合觀之，明清人所以對今本《北西廂》衍生別製的緣故，約有三端：其一，北曲已不適合明清人劇場聲口，故改用南曲以傳崔張膾炙人口之故事：此類如李日華、陸采，以及已佚之王百戶《南西廂記》、高宗元《新增南西廂記》。其二，對《西廂記》故事別開境界以饒趣味之補作，如詹時雨、李開先、查繼佐、王基、吳國榛，以及如已佚之屠本畯《崔氏春秋補傳》、薛旦《後西廂》、石龐《後西廂》。其三，別出心裁，以原故事重新翻轉創作，欲以另立旨趣者，如周塤、秦之鑒、黃粹吾、韓錫胙及已佚之無名氏《反西廂》、沈謙《翻西廂》、周聖懷《真西廂》、陳莘衡《正西廂》。而據此也可見今本《北西

⑩　收入：《南戲論叢》（北京：中華書局，二〇〇一年），頁二二一—二三七。下編《今本《西廂記》綜論》，言及陳中凡先生論李景元此二十八支佚曲之內容所具之故事輪廓，已和今本《北西廂》如出一轍；與孫氏之說有別。

⑩　王錦源：《李日華改本《南西廂記》研究》（蘇州：蘇州大學戲劇戲曲學碩士論文，二〇一四年），頁七。

廂》之深中人心，影響力之大。只是這些衍生本，除李日華《南西廂記》獨得南戲諸腔，尤其崑腔水磨劇場之

青睞，得以傳唱至今，與陸采《南西廂記》首以南曲不襲取《北西廂》全新創製，而文采可誦外，其餘皆但如

寒星乍現，偶露微芒而已。因之，只取李、陸二家，略加論述。

(二)李日華《南西廂記》之作者問題

李本《南西廂記》的作者，存在兩個疑問：其一，李日華其人，是嘉靖間吳門之李日華，還是萬曆壬辰

(二十年，一五九二)嘉興之李日華。其二是著作權應屬崔時佩，還是李日華，或是崔李所共有。

對於前者，嘉興之李日華《紫桃軒雜綴》云：

憶余筮仕江州理官，上官中有向余索《西廂記》者，蓋以世行李日華《西廂》本也。余既辨明，付之一

哂。且幸此公未曾留意醫術，不從余覓《本草》，《本草》亦有日華子註也。⑪

而高儒《百川書志》卷六題「李日華《南西廂記》二卷，海鹽崔時佩編集、吳門李日華新增，凡三十八折」。

則著《南西廂記》之吳門李日華，由著《紫桃軒雜綴》之嘉興李日華所自我辨明，顯然為時代里居皆不相同，

只是同名同姓的兩個人。如此因同名同姓所產生的混淆，不止見於嘉興李日華之「上官」，還延續到清代《曲

海總目提要》⑬、姚華《菉猗室曲話》⑭，乃至於姚燮《今樂考證》⑮，王國維《曲錄》。⑯

⑪ [明] 李日華著，沈亞公校訂：《紫桃軒雜綴》（上海：中央書店，一九三五年），上冊，卷二，頁五七。

⑫ [明] 高儒：《百川書志》，收入《續修四庫全書》第九一九冊（上海：上海古籍出版社，二〇〇二年據上海辭書出版
社圖書館藏觀古堂書目叢刊本影印），卷六，頁七，總頁三六三。

⑬ [清] 無名氏編：《曲海總目提要》，收入俞為民、孫蓉蓉編：《歷代曲話彙編·清代編》，卷七，頁二六七—二六八。

而由《百川書志》所題作者，明顯認為《南西廂記》實為海鹽崔時佩與吳門李日華兩人前後合著所完成；

毛晉《汲古閣六十種曲》則署「崔時佩、李景雲著」[117]，所云「李景雲」如上文所云應是元末明初人，其所著

南戲《崔鶯鶯西廂記》與今本《北西廂記》不相涉，應是毛晉所誤題。

可是明人對崔、李之間，卻有這樣的話語，祁彪佳（一六〇二—一六四五）《遠山堂曲品·西廂》云：

觀其中不涉實甫處，亦儘自堪造撰，何必割裂北詞，致受生吞活剝之誚耶？然此實崔時佩筆，李第較增

之。人知李之竊王，不知李之竊崔也。[118]

祁氏又於其《遠山堂曲品·雅品殘稿·陸采西廂》云：

天池（陸采之字）以李日華《西廂》翻北為南，剝竊為詞，氣脈未貫；握管作此，不涉王實甫一字，但

韻葉（雜）耳。[119]

又閩遇五[120]（一五八〇—一六六六）刊刻《六幻西廂記》識題云：

[114] 〔清〕姚華：《菉猗室曲話》，收入任中敏編著：《新曲苑》；許建中、陳文和點校：《任中敏文集》，頁五四七—
五四九。

[115] 〔清〕姚燮：《今樂考證》，《中國古典戲曲論著集成》，第十冊，頁一九九—二〇〇。

[116] 王國維：《曲錄》，收入《王國維遺書》第十六冊，卷四，《南西廂》：「明李日華撰，日華字君實，嘉興人，萬曆壬辰進士，
官至太僕寺少卿。」（頁九）

[117] 黃竹三、馮俊杰主編：《六十種曲評注》第五冊（長春：吉林人民出版社，二〇〇一年），頁四〇九。

[118] 〔明〕祁彪佳：《遠山堂曲品》，《中國古典戲曲論著集成》，第六冊，頁五七。

[119] 〔明〕祁彪佳：《遠山堂曲品》，《中國古典戲曲論著集成》，第六冊，頁一三〇。

[120] 閔寯五，名齊伋，號寯五，又號遇五。

梁伯龍謂：「此崔時佩筆，日華特校增耳。間有換韻幾調，疑李增也。」崔割王腴，李攘崔有，俱堪齒冷。⑫

【錦漁燈】注云：「今時行世之《南西廂記》，人皆謂其為李日華所撰，非也。據李日華《西廂》原文原詞，與今所行者大不相似，……但今之所行者，即其友崔時佩而以王實甫《北西廂記》之文，稍為增減，改易南詞，致使全本詞調多致不諧律者。」

又徐于室（一五七四—一六三六）、鈕少雅（一五六四—一六五一後）《九宮正始》冊二「正宮過曲」

有此四段記載，李日華竊取崔時佩《南西廂記》，甚至崔時佩也算剽剝《北西廂》的污名，就恐難於洗刷。

請看直到吳梅，還言之鑿鑿，其〈《南西廂》跋〉云：

吾鄉崔時佩，疾《西廂》原文不便於吳騷清唱，因將王詞改作南曲，時人未之知也。同時李日華好填詞，輾轉得崔作，竄易己名，付之管絃，於是人知實甫（李日華字）有《南西廂》，時佩轉淹沒無稱，即世所傳《南西廂》刻入汲古《六十種》者是也。梁伯龍云：「崔割王腴，李攘崔有，俱堪齒冷。」蓋即指此。⑫

平心而論，祁氏以「人知李之竊王，不知李之竊崔也」、梁氏以「崔割王腴，李攘崔有，俱堪齒冷」來責備崔時佩和李日華，都嫌過分。因為《南西廂》縱使割裂《北西廂》之北曲曲文來填製其南曲曲文，但這其間已由北曲曲牌格律，翻轉為南曲曲牌格律，其技法實非容易；倘翻轉自然，也同樣是巧妙的創作，就中之高難度，較諸原創，恐要高過許多。也就是說，《南西廂》，至多只能說，《南西廂》之作者，以《北西廂》之北曲曲文為語料來改製或驟括為南曲曲文而已；怎能以「竊割」輕易抹煞污衊？

⑫ 轉引自蔡毅編：《中國古典戲曲序跋彙編》（濟南：齊魯書社，一九八九年），頁一一八五。

⑫ 吳梅：《吳梅全集・理論卷中》（石家莊：河北教育出版社，二〇〇二年），頁八二三。

再就崔時佩與李日華而言，《百川書志》以崔為「編集」，李為「新增」；鈕少雅謂李為崔之友，且彼此曲文「大不相似」，則二人前後共同完成或李對崔《南西廂》有所修改之可能性便很大；至於何以崔之名在流行本中被湮沒，如陸采、凌濛初、徐復祚、張琦、焦循等所見⑬，均但云為李日華所作而不及崔，應當是因為最後的完成者為李日華，以致崔時佩被忽略的緣故。李日華實無須擔荷剽竊友人著作的惡名。所以論《南西廂》作者，應並舉崔、李為是。

崔時佩，《百川書志》說是海鹽人，其餘生平不詳。而蘇子裕有〈《南西廂記》作者崔時佩生平考〉，說他在明天啟四年（一六二四）《海鹽縣圖經》卷十三〈人物篇〉第六之四記載有：

崔綬，字廷珮（佩），指揮端弟，讀書能詩及小令，嘗改北曲為南曲甚工，白髮紅顏，衣冠整然，見者起敬。⑫

因而認為「這位崔綬，字廷佩，與崔時佩僅一字之差」⑬，「嘗改北曲為南曲甚工」，與崔時佩改《北西廂》為《南西廂》亦頗相合轍，二人應當同為一人。只是對於「廷」與「時」何以致異之由，但憑揣測，未有確據。姑存其說，以備考。

崔時佩之生平無聞，李日華也同樣難知其何許人。其生平見《百川書志》但說他是「吳門」人；又見呂天

⑬ 見陸采《南西廂記·自序》、凌濛初《譚曲雜箚》、徐復祚《曲律》、張琦《衡曲塵譚》、焦循《劇說》，均詳下文。

⑫ 〔明〕樊維城、胡震亨等纂修：《海鹽縣圖經》（臺北：成文出版社有限公司，一九八三年據明天啟四年刊本影印），卷一三，頁五四，總頁一二一一。

⑬ 蘇子裕：〈《南西廂記》作者崔時佩生平考〉，《戲劇》二〇〇五年第三期（總第一一七期）（二〇〇五年六月），頁九九。

成《曲品》卷上〈不作傳奇而作散曲者〉「上品二十五人」中，列有「李日華」。注云：「實甫，吳縣人。」⑫

則以「實甫」為李日華之字。而《南詞韻選》、《南北宮詞紀》、《吳騷合編》等曲選之書，所收署名「李日華」之散曲，被今人謝伯陽收入《全明散曲》者有小令四支，套曲南呂【六犯清音】一套。孫崇濤前揭文〈南戲《西廂記》考〉，認為與《南西廂》之李日華為同一人。呂天成評他「斗膽翻詞」⑫，蓋指其將《北西廂》翻為《南西廂》而言，即此亦可見呂天成不認為那是創作，所以把他列為「不作傳奇而作散曲者」之中。但徐復祚《曲論》謂：「李日華改《北西廂》為南，不佳。然其《四景記》亦可觀。」⑫ 則事實上李氏亦另有傳奇作品《四景記》一種，只是散佚不存。又清末民初劉世珩輯《暖紅室彙刻傳奇西廂記》之校訂本《南西廂》〈跋〉云：

日華，字實甫，江蘇之長洲人。非字君實，嘉興人，著《恬致堂集》、《六硯齋筆記》⑫

可見劉氏也據呂天成《曲品》，以李日華字實甫，上文所引吳梅亦如此。而長洲、吳縣（吳門）皆屬蘇州府。

至於崔、李創作《南西廂》之年代，此劇首齣〈家門正傳〉【順水調歌】末上唱詞之頭兩句云：

大明一統國，皇帝萬年春。⑬

則「李日華」之生平僅止於此，其他亦不可得而知。

靜庵《曲錄》亦誤從之。⑫

⑫〔明〕呂天成：《曲品》，《中國古典戲曲論著集成》，第六冊，頁二二一。

⑫〔明〕呂天成：《曲品》，《中國古典戲曲論著集成》，第六冊，頁二二二。

⑫〔明〕徐復祚：《曲論》，《中國古典戲曲論著集成》，第四冊，頁二三九。

⑫〔清〕夢鳳樓《南西廂》校訂本《跋》，末題：「夢鳳識」，收入蔡毅編：《中國古典戲曲序跋彙編》，頁一一八六。

⑬〔明〕崔時佩、李日華：《南西廂·家門正傳》，收入黃竹三、馮俊杰主編：《六十種曲評注》，第五冊，頁四四一。

雖然看似一般頌詞，但據《公羊傳‧隱公元年》：「何言乎王正月？大一統也。」則此二句應為嘉靖皇帝始即

位之嘉靖元年（一五二二）之頌祝詞，或亦為劇本寫作之時間。劉世珩《夢鳳樓校訂本》謂次句「元本作嘉靖

萬年春」，益可證其為嘉靖元年之作。[131]

而陸粲、陸采兄弟所合著之《南西廂》，乃因不滿李日華此劇「取實甫之語翻為南曲，而措詞命意之妙幾

失之」而作。其創作年代，據徐朔方《陸粲陸采年譜》訂為嘉靖十三年（一五三四），亦可證彼時崔、李之

《南西廂》已見行世，且署名之作者已只是「李日華」。[132]

(三)崔、李《南西廂記》之批評

崔、李《南西廂》翻轉《北西廂》而成，其見於「關目情節」者，論者如何根德《南西廂記評注‧南西廂

改編雜劇西廂記的得失》認為「情節與主題忠實於原著」[133]，但亦有所增飾，譬如對科舉名就的期盼及張生和

杜確《金蘭判袂》，以及增加次要人物的點綴。楊雅婷《李日華改編西廂記研究》和王錦源《李日華改本《南

西廂》記研究》亦有「《南西廂》、《北西廂》內容情節對應比較表」[134] 與「李日華《南西廂》對《北西廂》

結構重組對照表」[135]；馬天恆《妙文同者相應、才子別樣文心》也有「《王西廂》、《李西廂》、《陸西廂》

[131] 詳見徐朔方：《晚明曲家年譜》，收入《徐朔方集》，第二卷，頁一一五。

[132] 〔明〕陸采：《陸天池南西廂記》，收入〔清〕劉世珩輯刻：《彙刻傳劇西廂記》第一三種（揚州：廣陵書社，一九八

　○年據民國八年（一九一九）貴池劉氏暖紅室刻本影印），《南西廂記‧自序》，頁一。

[133] 詳見黃竹三、馮俊杰主編：《六十種曲評注》，第五冊，頁七〇七—七一〇。

[134] 楊雅婷：《李日華改編《西廂記》研究》（嘉義：國立嘉義大學中國文學系碩士論文，二〇〇八年），頁六六一—六九。

三部劇作的情節發展段落對照表」[136]，都說明了今本《北西廂》衍生本《南西廂》，在關目情節上不可不繼承的地方和新增新飾的失之多於得。

其次，《南西廂》在人物形象的塑造上，金聖嘆《第六才子書西廂記》謂：「《西廂記》只寫得三個人：一個是雙文，一個是張生，一個是紅娘。其餘如夫人，如法本，如白馬將軍，如歡郎，如孫飛虎，如琴童，如店小二，他俱不曾著一筆半筆寫，俱是寫三個人時，所忽然應用之家伙耳。」[137]而《南西廂》則對次要人物作了許多描摩，如有意用琴童和紅娘插科打諢，不免落入庸俗。何根德認為其對《北西廂》的因襲與借鑑成分上，明顯的多於作者的創造。[138]雖然敗筆較多，但亦有刪改得宜的，譬如《北西廂》第一本第二折中，張生對長老和紅娘的輕浮語，在《南西廂》中的第六齣便被刪削而改為憨厚和志誠。

其三，由於《南西廂》編撰的主要目的在以南曲歌唱北劇經典名劇《北西廂》，所以採取儘量保留原曲文的菁華，藉此加以翻轉的填製手法，而或就其字句增損、合併拆分，或倒置語序，以協平仄；或摘用化用、以成新曲，誠如上文所云，其本身就頗具高難度，其顯得不自然的，後人便有如下的評語：

陸粲陸采合著之《南西廂記‧自序》云：

⑬⑤ 王錦源：《李日華改本《南西廂記》研究》，頁一六。

⑬⑥ 馬天恆：〈妙文同者相應、才子別樣文心——王西廂、李西廂、陸西廂比較分析〉，《濟寧學院學報》第三九卷第四期（二○一八年八月），頁二一。

⑬⑦ 〔清〕金聖嘆：《第六才子書西廂記》，收入：《金聖嘆全集》第三冊（南京：江蘇古籍出版社，一九八五年），卷二，頁一七。

⑬⑧ 詳見黃竹三、馮俊杰主編：《六十種曲評注》，第五冊，頁七一一—七一五。

凌濛初《譚曲雜箚》云：

逮金董解元演為《西廂記》……至都事王實甫易為套數。……迨後李日華取實甫之語翻為南曲，而措詞命意之妙幾失之矣。余自退休之日，時綴此編。固不敢媲美前哲，然較之生吞活剝者，自謂差見一班。[139]

改北調為南曲者，有李日華《西廂》。增損句字以就腔，已覺截鶴續鳧，如「秀才們聞道請」下增「先生」二字等是也。更有不能改者，亂其腔以就字句，如「來回顧影，文魔秀士欠酸丁」是也。無論原曲為「風欠」而刪其「風」字為不通，即【玉抱肚】首二句，而強欲以句字平仄協，亦須云：「來回顧影，秀文魔、風酸欠丁」。蓋第二句乃三字一節、四字一節，而四字又須平平仄平者；今四字一節、三字一節，如一句七言詩，豈本調耶？今唱者恬不知怪，亦可笑也。至《西廂》尾聲，無一不妙，首折煞尾，豈無情語、佳句可采，以騶括南尾，使之悠然有餘韻，而直取「東風搖曳垂楊線，游絲牽惹桃花片」兩詞語填入耶？真是點金成鐵手！乃《西廂》為情詞之宗，而不便吳人清唱，欲歌南音，不得不取之李本，亦無可奈何耳。[140]

李漁《閒情偶寄‧詞曲部‧音律第三》云：

詞曲音律之壞，壞於《南西廂》……此劇只因改北成南，遂變盡詞場格局。或因前曲與前曲字句相同，後曲與後曲體段不合，遂向別宮別調，隨取一曲以聯絡之，此宮調不能盡合也。或彼曲與此曲牌名巧湊，其中但有一二句字數不符，如其可增可減，即增減就之，否則任其多寡，以解補湊不來之厄，此字格之不能盡符也。……詞家所重在此三者，而三者之弊，未嘗缺一，能使天下相傳，久而不廢，豈非咄咄怪

[139]〔明〕凌濛初：《譚曲雜箚》，《中國古典戲曲論著集成》，第四冊，頁二五七。

[140]〔明〕陸采：《陸天池南西廂記》，收入〔清〕劉世珩輯刻：《彙刻傳劇西廂記》第一三種，〈南西廂記‧自序〉，頁一。

以上陸氏兄弟所云李氏《南西廂》對《北西廂》翻改所產生的「生吞活剝」現象和凌氏所云「點金成鐵」都道出李氏割裂北曲文以就南曲牌的難堪情況，而凌氏更指出其因此而產生舛格乖律的例子，李氏更指出因此其宮調、字格、聲音之不能盡合、盡符、盡叶的現象。

至於凌氏所云《北西廂》不得不改為《南西廂》的緣故，李漁《閒情偶寄・詞曲部・音律第三》也說：

予又謂《北西廂》不可改，《南西廂》則不可不翻。何也？世人喜觀此劇，非故嗜痂，因此劇之外，別無善本；欲睹崔張舊事，舍此無由。地乏朱砂，赤土為佳，《南西廂》之得以浪傳，職是故也。 [142]

雖然，清姚華《菉猗室曲話》則為李氏發不平之聲，卷四「李創新調」條云：

北調《西廂》，自或血脈；李翻入南曲，又別為李之血脈。如必執關、王以議李，又何解於關、王之翻董也？況宋、元詞曲，驪栝古人遺篇者，不知凡幾，未聞有譏其非者。君實（當作實甫）斯作，亦由其例，而議者不息，殆緣明人剽竊成習，羨夫李之居先，以享盛名也。因妒其遇，遂騰口說，後人相沿，無復為之辨者。須知李作雖採舊詞，實多創新調，如【漁鐙兒】六曲聯套，古無此體，李實創作，為後人開路。其音曲之妙，《舊譜》所稱（《南詞定律》七【小石調過曲】之二）。夫豈無功於詞場？特文章之家，僅鶩詞華，不管音律，埋沒古人，大半由此，能不為之訟冤耶？ [143]

事乎？ [141]

[141] 〔清〕李漁：《閒情偶寄》（北京：中華書局，二〇〇七年），頁四五—四七。

[142] 〔清〕李漁：《閒情偶寄》，頁四九。

[143] 〔清〕姚華：《菉猗室曲話》，收入任中敏編著：《新典苑》；許建中、陳文和點校：《任中敏文集》，頁五四八—五四九。

亦云：

今麗曲之最勝者，以王實甫《西廂》壓卷，日華翻之為南，時論頗弗取。不知其翻變之巧，頗能洗盡北習，調協自然，筆墨中之鑪冶，非人官所易及也。⑭

張氏對李氏《南西廂》揄揚其「翻變之巧」，「調協自然」，絕非浮浪之語。請看《金瓶梅》第四十回至四十二回王皇親家樂所唱的《西廂記》，即是《南西廂》；第七十四回所唱【宣春令】第七支曲子也選自《南西廂》。再從其第三十六回、四十九回、六十三回、六十四回、七十四回、七十六回等所記載，其演出戲文者，皆為海鹽弟子，似乎也可以使我們聯想到，這時的《南西廂》是用海鹽腔來演唱的，而崔時佩正是海鹽人，其所用的本子，可能就是崔氏所起先「編集」的《南西廂》。因為清乾隆以後折子戲盛行，《南西廂》被諸選集和曲譜選入的有：〈佳期〉、〈長亭〉、〈游殿〉、〈聽琴〉、〈拷紅〉、〈寄柬〉、〈跳牆〉、〈報捷〉、〈請宴〉、〈驚夢〉、〈惠明〉、〈著棋〉、〈酬和〉、〈借廂〉、〈鬧齋〉等十五齣，可以說演盡了《南西廂》的重要關目，這些關目自然以崑山腔和水磨調來演唱。如此又不禁使我們想到，李日華既為吳縣人，那麼他繼崔時佩所「新增」的《南西廂》，是否就是他由海鹽腔改調為崑山腔所作的「調適更動」呢？而也因為崑山腔乃至其改良後之水磨調獨霸劇壇，而使得崔時佩之名漸湮，李日華之名日顯；若此，我們就更不可如明清人之隨意厚誣崔、李了。而即此也可見，由於崔、李二氏之翻轉《北西廂》為《南西廂》，也才使得《北西廂》之崔、張韻事能夠流播歌場以迄於今，則其於文學藝術，實功不可沒。

⑭　〔明〕張琦：《衡曲麈譚》，《中國古典戲曲論著集成》，第四冊，頁二六九。

(四) 陸粲、陸采兄弟《南西廂》之批評

至此，我們再回顧一下陸氏兄弟的《南西廂記》。

上文論陸采《明珠記》，曾說到《明珠記》實是陸粲、陸采所共同著作；而其署名陸采的《南西廂記》，事實上也應當如此。上文引其〈自序〉有「余自退休之日，時綴此編」之語[145]，被徐朔方看出了「破綻」，他在陸氏兄弟〈年譜〉「嘉靖十三年」條之末尾云：

> 陸采一生未仕，秋試凡六上，何得云退休，此序疑是其兄手筆，全劇當亦兩人合作。[146]

而據〈年譜〉陸粲自永新縣令迄休返里在嘉靖十三年（一五三四），時四十一歲。陸采為三十八歲。其兄弟合作《南西廂》當在此時。至於其所以合作之故，則其首齣兩闋詞可看出比其〈自序〉更多之訊息：

> 【南鄉子】吳苑秀山川，孕出詞人自不凡。把筆戲書雲錦爛，堪觀，光照空濛五色閒。　　天意困儒冠，且捲經綸臥碧山。那箇榮華傳萬載，徒然，做隻詞兒儘頑。
>
> 【臨江仙】千古《西廂》推實甫，烟花隊裡神仙。是誰翻改污瑤編，詞源全剽竊，氣脈欠相連。　　試看吳機新織錦，別生花樣天然。從今南北並流傳，引他嬌女蕩，惹得老夫顛。[147]

從這兩闋詞可以清楚看出，作者是山川孕秀的吳縣人，他失意科場，歸隱山林，看破榮華，以製曲消遣。因不滿有人剽竊《北西廂》詞源，斷絕瑤編氣脈，乃重新創製吳音《南西廂》，雖然在〈自序〉裡，尚自謙「固不敢媲美前哲（指王實甫《西廂》）」[148]，但在這裡則自信文采煥發，如花樣天然；可以頡頏《北西廂》並為流

[145] [明] 陸采：《陸天池南西廂記》，收入 [清] 劉世珩輯刻：《彙刻傳劇西廂記》，第一三種，《南西廂記·自序》，頁一。

[146] 徐朔方：《晚明曲家年譜》，收入《徐朔方集》，第二卷，頁一一六。

傳；演諸劇場，更可以使少女春心蕩漾，老頭情意顛狂。他還在劇本末齣之【十二時】謂「清詞詠罷還重諷，

透心髓。一團嬌弄，萬載騷壇說士龍」。[149] 更寫出這樣的下場詩：「曾詠《明珠》掌上輕，又將文思寫鶯鶯。

都緣天與丹青手，畫出人心萬種情。」[150] 凡此都可見他對於自己作品是自信滿滿的，認為其《南西廂》不止可

以取代「剽竊」《北西廂》的崔、李《南西廂》，而且遠勝於崔、李；對此，梁辰魚〈《南西廂》記敘〉亦謂：

「姑蘇李日華氏，翻為南曲，蹈襲字句，割裂詞理，曾不堪與天池作敵，而列諸眾之末者，豈成其賤工之誚耶！」[151]

可見從其同道友人眼中，崔、李之作是「不堪與天池作敵」的。他也認為他的《南西廂》從此可與《北西廂》

並駕齊驅，流播天下。

我想其故有以下四點：

其一，雖然陸氏兄弟《南西廂》在文學上頗為自信自滿，但其實不出時流之「駢綺」；而《北西廂》韶秀

天然，已成典範，兩相比較，誠如上文所舉凌濛初《譚曲雜箚》所接續之語：「陸天池亦作《南西廂》，悉以

然而我們知道，陸氏兄弟這部《南西廂》雖不致散佚不存，卻是歌場冷落，未見搬演的。這是什麼緣故呢？

而從其「天意困儒冠，且捲經綸臥碧山」，與「萬載騷壇說士龍」之語看來，則顯然是陸采蹭蹬科場和以

兄陸粲為士衡、自居為士龍的口吻；據此若說作者，則非屬諸陸采不可。

[147]〔明〕陸采：《陸天池南西廂記》，收入〔清〕劉世珩輯刻：《彙刻傳劇西廂記》，第一三種，卷上，頁一。

[148]〔明〕陸采：《陸天池南西廂記》，收入〔清〕劉世珩輯刻：《彙刻傳劇西廂記》，第一三種，《南西廂記·自序》，頁一。

[149]〔明〕陸采：《陸天池南西廂記》，收入〔清〕劉世珩輯刻：《彙刻傳劇西廂記》，第一三種，卷下，頁五五。

[150]〔明〕陸采：《陸天池南西廂記》，收入〔清〕劉世珩輯刻：《彙刻傳劇西廂記》，第一三種，卷下，頁五五。

[151]〔明〕梁辰魚著，吳書蔭校點：《梁辰魚集》（上海：上海古籍出版社，一九九八年），頁五九四。

己意自創，不襲北劇一語，志可謂悍矣，然元詞在前，豈易角勝，況本不及？[152]可見陸氏《南西廂》在文學

上未能具令人刮目相看的意義，久而久之，仍被《北西廂》的光芒所埋。

其二，無論崔、李或陸氏兄弟，都只想透過南曲來敷演《西廂》故事，以達到搬上當時舞台為目的。因此

就結構而言，只有南北外在體製規律之異，其內在之情節排場仍大抵相似；但就人物塑造之生動，關目針線之

埋伏照應、曲文之優美韶秀、賓白之機趣活潑而言，則南大不如北。也就是說從整體戲曲文學和藝術看來，《南

西廂》較諸《北西廂》實大為遜色。

其三，兩部《南西廂》就韻協而言，都未向官話靠攏，都還像一般南戲，以方音取協；亦即支思、魚模、

齊微與先天、寒山、桓歡、廉纖、監咸之間，存在混用的現象。其崔、李因割北就南，在翻轉之際不免舛音失

律，有如上述。而即使陸氏，吳梅《瞿安讀曲記·南西廂記》亦云：

顧傳中失律出宮及不協平仄處，亦復不少。如〈遣鄭〉折用【催拍】四支，以【一撮棹】收，通齣無慢

曲。〈嘯聚〉折【薔薇花引子】，《九宮譜》並無此名，不知何本。〈閨情〉折【行香子】一支，實是

北詞，見《詞林摘艷》，而誤作【引子】用。〈遘難〉折將【麻婆子】置【泣顏回】前。緩急不倫，此

皆顯而易見者。蓋天池實不知律，而好為大言，以動世人也。[153]

其四，雖然崔、李《南西廂》有以上明清人所指斥之諸病，文詞之駢綺、科諢之刻意，亦不如陸氏；但其

若此，陸氏「實不知律」，又焉能使其《南西廂》取代崔、李而風行劇場。

[152]〔明〕凌濛初：《譚曲雜箚》，《中國古典戲曲論著集成》，第四冊，頁二五七。

[153]吳梅：《吳梅全集·理論卷中》，頁八二三。

「音律之有功詞場」，「翻變之巧，頗能洗盡北習，調協自然」，已如上文姚華、張琦之所揄揚。而其用力保持《北西廂》之規模韻調，使人在南戲舞台上，猶能宛然見北劇《西廂》之風華；不似陸氏之力避雷同，甚至突顯次要人物，有如極盡描寫鄭恆之齷齪醜陋，欲藉此以與《北西廂》爭衡並傳，而終致畫虎不成反類犬，為庶民百姓所不喜而逐漸被棄置。

這四點，可能是崔李和陸氏《南西廂》，終致在歌場上遭受不同命運的原因。

而若論一部作品，往往是利弊互見，良窳互生的，尤其是集文學藝術於一鑪的戲曲更是如此。譬如崔、李《南西廂》被斥為「割裂剽竊」，但像四齣【步步嬌】、【江兒水】之寫景清新；九齣【簇御林】、【琥珀貓兒墜】之綺情聯翩，更迭唱和；十九齣【梁州序】、【漁燈兒】之情景交融；二十九齣之隱括《北西廂》「長亭送別」亦自不凡，三十齣【步步嬌】、【江兒水】、【清河水】可稱清麗動人。凡此都非偏見者一言半語所可以抹煞。

而像陸氏兄弟《南西廂》麗則麗矣，雖亦有如三十齣【香柳娘】諸曲之清雅自然、雅中帶俗；但如二齣【玉芙蓉】諸曲之無論腳色之為生外淨末，而一味典雅；六齣轉踏【皂羅袍】、【甘州歌】二曲之寫張生、鶯鶯遊殿，卻有景無情，曲麗而乏致；二十齣用大段駢白描寫鶯閨房，豈不過於用力；二十四齣琴童與紅娘對口科諢，以曲牌名寫春景、秋景，無非以文字遊戲自炫才華。而第十七、十九、二十齣，均用支思、魚模、齊微之鄰韻通押，不免聲情缺少變化。凡此也不是自信滿滿的陸氏兄弟所可以自我遮掩的。

小結

以上所論述的四種元明《南西廂》，其最早見於徐渭〈宋元舊篇〉著錄的《張珙西廂記》，雖然散佚不存，

但誠如下編《今本《西廂記》綜論》所云，時代有可能在今本《北西廂》之前，今本《北西廂》所呈現的南曲化現象，有可能受其影響。

而元末明初李景雲《鶯鶯西廂記》存曲二十八支，可見其與今本《北西廂》不存在繼承或影響的關係；但其對《張琪西廂記》可能有所改編。

明嘉靖以後流行歌場的李日華《南西廂》，應當由其友人海鹽崔時佩始創，以海鹽腔傳播；李日華接續新增改革，並以崑山腔登諸氍毹。他們都為了使《北西廂》的文學風華再現南曲舞台，因而賣力的予以翻轉，卻因而遭受許多批評；甚至於梁辰魚、祁彪佳等，或斥以「崔割王腴，李攘崔有，俱堪齒冷」，或論以「人知李之竊王，不知李之竊崔也」，都很過分失實，違背了他們創作的本意和苦心。而陸粲陸采兄弟，也認為崔、李《南西廂》之翻轉「措詞命意之妙幾失之矣」，「詞源全剽竊，氣脈欠相連」，乃合作《南西廂》，自信十足的欲與《北西廂》並駕齊驅。可惜縱使雕鏤曲詞，強化科白，突顯次要人物，但終究韶秀優美不能望及項背，人物塑造、排場處置，亦見遜色，音律尤多乖舛，結果不止在文學上為《北西廂》所埋伏，在歌場上更不見蹤影。而受到百般屈辱的崔、李《南西廂》乃能五百年來傳唱不輟，我想這是老天有眼，對他們的報答吧！

六、李開先《寶劍記》述評

小引

李開先雖著名於曲壇，著作種類繁多，但論成就、地位並不高。即就其成名之《寶劍記》而言，可議者亦

復不少；只因曲文流麗，科諢協調，韻協趨歸《中原》，不失明人新南戲向傳奇過渡之典型，故取以述評。

（一）李開先生平

李開先，字伯華，號中麓，山東章丘人。生於明孝宗弘治十五年（一五〇二），卒於穆宗隆慶二年（一五六八），年六十七歲。伯華所以以「中麓」為號，明崔銑（一四七八—一五四一）〈中麓說〉以其「家於胡山之下，山有三足，李子宅其中，遂稱中麓云」。[154] 而「胡山之中麓，本與岱宗脈絡相連，夜宿梁父，旦可陟乎日觀之表；晨緣翠微，酉可立於天門之上」。[155] 他四十歲罷官返家後，便是棲遲於這山林之中。

伯華原籍甘肅隴西，宋金之際，其十五世祖李濱（生卒不詳）因遭兵燹，遷居章丘城南。其六世祖李進（生卒不詳），以戰功為都統將軍。明初其十世祖士秀（生卒不詳）棄學務農；其父李淳（？—一五二〇）雖中舉人，卻命運多舛，未得一人入仕。至其祖父李聰（生卒不詳），棄學務農；其父李淳（？—一五二〇）雖中舉人，卻命運多舛，未得以進士發跡。嘉靖七年（一五二八），伯華舉山東鄉試第七名，次年連捷進士，完成他父親期盼的遺命；從此也開始他仕宦十三年的生涯。

伯華考上進士後，試政戶部，他在〈塞上曲序〉中說：「予曾兩使上谷、西夏，其軍情苦樂，武備整廢，頗嘗觸於目而計於心。當時壯年，便有鞭撻四夷，掃除天下，安事一室之志。」[156] 可見他早年頗有安邦定國的

[154] 〔明〕崔銑：〈中麓說〉，收入〔明〕李開先著，卜鍵箋校：《李開先全集》（北京：文化藝術出版社，二〇〇四年），頁一八四八。本文與李開先相關文獻，俱引自《李開先全集》，《寶劍記》根據《古本戲曲叢刊初集》本。

[155] 〔明〕呂柟：〈中麓說〉，卜鍵箋校：《李開先全集》，頁一八四六。

[156] 〔明〕李開先：〈塞上曲序〉，卜鍵箋校：《李開先全集》，頁四四七。

壯志。而嘉靖十年（一五三一）暮春，他自寧夏餉邊歸，途中染病，至河南而病作，只好在家鄉「臥病經秋」，病中寫成小令【一江風】〈臥病江皋〉，曲中不止寫病中心境，更寫朝廷對邊事怠忽的憂心與世風敗壞造成百姓的悲苦。可見他滿懷憂國憂民之心。

而這次餉邊之行，他在乾州（今陝西乾縣）邂逅康海，歸途又造訪鄠縣王九思。他們彼此唱和，互相傾慕。他還寫了二十二曲的長篇北套【正宮‧端正好】，用以〈述隱〉「贈康對山」。[157]

其後他任戶部主事，「以才望調吏部」[158]，嘉靖十六年（一五三七）於吏部「數月三遷」[159]，十八年（一五三九）七月升任文選郎中。二十年他以太常寺少卿，因四月初五「九廟災」[160]、清錢謙益（一五八二—一六六四）《列朝詩集小傳》丁集上[162]，均言他在吏部文選司任上持法嚴正，得罪權貴，致令罷官。他自己在《誥封宜人亡妻張氏墓誌銘》中也說：「余素嫉惡太嚴，守法不少假借人，其為文選也滋甚，以是得罪權貴，賴公論濫竽少卿。」[163] 明焦竑（一五四〇—一六二〇）《國朝獻徵錄》卷七十明殷士儋〈翰林院提督四夷館太

丘縣志‧李開先傳》[160]、明過庭訓（？—一六二八）《本朝分省人物考》卷九十四[161] 被罷官返鄉。但明萬曆《章

[157] 卜鍵箋校：《李開先全集》，頁一一二二。

[158] 卜鍵箋校：《李開先全集》，頁一八七九。

[159] 卜鍵箋校：《李開先全集》，頁一四二六。

[160] 明萬曆本卷二八〈文苑傳〉謂：「為夏相（言）所忌，罷歸。」見卜鍵箋校：《李開先全集》，頁一八四一。

[161] 收入《續修四庫全書》第五三五冊（上海：上海古籍出版社，二〇〇二年據北京大學圖書館藏明天啟刻本影印），卷九四，頁二〇，總頁五六七。

[162] 卜鍵箋校：《李開先全集》，頁一八四二。

[163] 謂「在銓部，謝絕請託，不善事新貴人」。卜鍵箋校：《李開先全集》，頁一八四一。

常寺少卿李開先墓誌銘〉云：

以望調吏部，為太宰汪公鋐所器重。故任吏部者，率矜厓岸，高自標致，扃門謝賓客，雖親故人不相接，以示尊倨。公顧數與諸友游，以詩文相賡和，暇則浮白對奕，談笑竟日而無廢事。卒之人莫敢干以私，而稱吏部能謝絕請謁，亦卒無逾公者。公既負才氣，居銓衡要路，素伉直，不善事權貴人，而諸僥倖見抑者，又日媒蘖之。時柄臣衘公不附己，遣邏卒廉公陰事，久之無所得，終不釋。公至是蓋已遷太常矣。會九廟災，公例上疏自陳，竟中以他事，令公歸。歸時，年才四十耳。[164]

可見李開先所以在年紀才四十的壯年，就被罷歸，乃因為權貴，這位權貴就是當時的內閣首輔夏言（一四八二—一五四八），夏言正是他的座師內閣大學士兼兵部尚書翟鑾（一四七七—一五四六）的政敵，也因此夏言就假藉「九廟災」排斥異己，他自在名單之列，他「上疏自陳」，翟鑾也為他「苦爭」；夏言還是以「他事」不放過。這「他事」應當和他「浮白對奕，談笑竟日」，有失官箴相關。

李開先罷官後，從此便過了他長達二十七年的鄉居生活，表面上好像是「優遊林下」[165]，錢謙益說他：「歸而治田產，蓄聲伎，徵歌度曲，為新聲小令，搊彈放歌，自謂馬東籬、張小山無以過也。為文一篇輒萬言，詩一韻輒百首，不循格律，詼諧調笑，信手放筆。嘗自序《閒居集》曰：『年四十罷官歸里，既無用世之心，又無名後之志。詩不必作，作不必工。』自稱其集曰《閒居》，以別於居官時苦心也。所著，詞多於文，文多於詩。改定元人傳奇、樂府數百卷，誌輯市井艷詞、詩禪、對類之屬，多流俗璅碎，士大夫所不道者。」[166]像他這樣

[165] 明萬曆《章丘縣志·文苑傳》，卜鍵箋校：《李開先全集》，頁一八四一。

[164] 卜鍵箋校：《李開先全集》，頁一八三三。

[163] 卜鍵箋校：《李開先全集》，頁一八二九。

「徵歌度曲」的「閒居」生活，自是一般士大夫所不道所不為的；而他之所以如此，應當和他久候「起復」而

不可得的「自我顏放」有關。請看他這首《客有訛傳將起用予者中夜熱甚不能安寢獨步望月作為此詩》，中有

句云：「每逢貴客起談鋒，自是輕狂世不容。無復蒲輪征北上，惟工辭賦待東封。」[167]可見他於「蒲輪征北」

再用朝廷，雖感無望；但猶有待於皇帝東封泰山，以辭賦自薦。他聽說自己有再被用的可能，縱使終於證實訛

傳而落空，但他還是心湖澎湃，不能安眠。明白他這種「心境」，也才能了解他著作中既關懷邊防海寇，而又

蓄聲伎以放浪生活的緣故。

在李開先生存的年代，文壇是嘉靖間前後七子、李夢陽（一四七三—一五三〇）、何景明（一四八三—

一五二一）與王世貞（一五二六—一五九〇）、李攀龍（一五一四—一五七〇）等復古運動勢不可當的時候；

而他亦能別開門戶，於朝中與於「八才子」之列；罷官返鄉後，更獨能具慧眼的看出「真詩只在民間」[168]，而

對於「詩禪」（謎語）、「拙對」（對聯）、「市井艷詞」（【山坡羊】、【鎮南枝】等俗曲小調）或廣為蒐集，

或參與創作；他對於俗文學如此的肯定和提倡，早於馮夢龍（一五七四—一六四六）之刊布《山歌》半個世紀。

在這種情況之下，除傳統的詩文之外，他自然喜好詞曲，參與散曲的創作和院本、傳奇的編撰。他的詩文有《閒

居集》，院本有《一笑散二種》、傳奇有《寶劍記》、《斷髮記》二種，另有《登壇記》，已佚。友人卜鍵將

其一生著作盡力蒐羅，編為《李開先全集》，並為之箋校。其院本《一笑散二種》，含《打啞禪》《園林午夢》，

已見拙著《明雜劇概論》，這裡只討論其傳奇《寶劍記》。其《斷髮記》，呂天成（一五八〇—一六一八）《曲

⓯ 〔清〕錢謙益：《列朝詩集小傳·丁集上》，卜鍵箋校：《李開先全集》，頁一八四二。

⓰ 卜鍵箋校：《李開先全集》，頁二二一。

⓱ 〔明〕李開先〈市井艷詞序〉：「真詩只在民間。」卜鍵箋校：《李開先全集》，頁四六九。

品》列為「能品十一」，並云：「事重節烈。詞亦佳，非草草者，且多守韻，尤不易得。」[169]但歷來不為學者重視；故本文亦不予述評。

（二）《寶劍記》述評

李開先著作種類雖多，但以《寶劍記》最被稱述。

《寶劍記》演《水滸傳》中林沖為高俅陷害被逼奔上梁山的故事。那時《水滸傳》已為家喻戶曉之書。李開先在其《詞謔‧時調》云：

崔後渠、熊南沙、唐荊川、王遵巖、陳後岡謂：《水滸傳》委曲詳盡，《史記》而下，便是此書；且古來更無有一事而二十冊者。倘以奸盜許偽病之，不知序事之法，史學之妙者也。[170]

就因為《水滸傳》「序事之法，史學之妙」，在於「委曲詳盡，血脈貫通」，堪與《史記》千古比肩，所以他與同為「嘉靖八子」的崔、熊、唐、王、陳五人都如此的推崇《水滸傳》，而且還取其中的林沖的事跡來作為編撰傳奇《寶劍記》的題材。

《寶劍記》的作者，屬之李開先，一向無疑問。但李開先改竄雪簑（生卒不詳）的《寶劍記‧序》有這樣的話語：

（《寶劍記》）不知作者為誰？予遊東國，只聞歌之者多，而章邱尤甚，無亦章人為之耶？或曰：「坦窩始之，蘭谷繼之，山泉翁正之，中麓子成之也。」然哉？非哉？聞其對客灑翰，如不經意，纔兩越月

[169]　〔明〕呂天成：《曲品》，《中國古典戲曲論著集成》，第六冊，頁二二七。

[170]　卜鍵箋校：《李開先全集》，頁一二七六。

大概因為《寶劍記》有「坦窩始之，蘭谷繼之，山泉翁正之，中麓子成之」的傳聞，所以王世貞便說是中麓「改其鄉先輩之作」（詳下文）。但就〈序〉中所言，實中麓故作詭譎，他其實在炫耀自己才情敏捷，只費兩個月就成就此五十二齣鉅製，而且傳唱遐邇。其後他又假託姜松澗（生卒不詳）所作的《寶劍記·後序》[172]，就很明白的說出是自己所作的了。

由《寶劍記》首齣【鷓鴣天】所云「誅讒佞，表忠良，提真託假振綱常」[173]，應當就是他創作的旨趣，而這旨趣正和他生平際遇相關聯，也就是他的《寶劍記》是有所寄託的，甚至於可以更明白的說，他是以林沖來呈現自己的內在心境的。他在〈寶劍記序〉中說：

近見有貽中麓書者，其略曰：「天之生才，及才之在人，各有所適。夫既不得顯施，譬之千里之馬，而困槽櫪之下，其志長在奮報也，不得不齧足而悲鳴。是以古之豪賢俊偉之士，往往有所託焉，以發其悲涕慷慨抑鬱不平之衷。或隱於釣，或乞於市，或困於鼓刀，或歌，或嘯，或擊筇，或喑啞，或醫卜，或詼諧駁雜之數者，非其故為與時浮者歟？而其中之所持，則固溷於世之耳目，而非其所見與聞者矣。」中麓復書曰：「僕之蹤跡，有時註書，有時摛文，有時對客調笑，聚童放歌；而編捏南北詞曲，則時時有之。士大夫獨聞其放，僕之得意處正在乎是！所謂人不知之味更長也。」[174]

而脫稿矣。[171]

[171] 收入《李中麓閒居集》之六，卜鍵箋校：《李開先全集》，頁四八七。

[172] 收入《李中麓閒居集》之六，卜鍵箋校：《李開先全集》，頁四八八。

[173] 〔明〕李開先：《林沖寶劍記》，《古本戲曲叢刊初集》（上海：商務印書館，一九五四年據明嘉靖原刻本影印），上卷，〈第一齣〉，頁一。

又其〈後序〉云：

或有問乎松潤子者：「世鮮知音。何以謂之知音也？」曰：「知填詞，知小令，知長套，知雜劇，知戲文，知院本，知北十法，知南九宮，知節拍指點，善作而能歌，總之曰知音。」問者乃笑曰：「若是者，不惟世鮮，且無之矣！」予曰：「子不見中麓《寶劍記》耶？又不見其童輩搬演《寶劍記》耶？嗚呼，備之矣！園亭揭一對語云：『書藏古刻三千卷，歌擅新聲四十人。』[175] 有一老教師亦以一對褒之，『年幾七十歌猶壯，曲有三千調轉高。』久負詩山曲海之名。又與王渼陂、康對山二詞客相友善。壯年謝政，鎮日延賓，備是數者，謂之知音，蓋舉世絕無而僅有者也。」問者更大笑絕倒，曰：「有才如此，不宅心經術，童子不使之讀書，歌古詩，而乃編詞作戲，與平日所為大不相蒙，中麓將如斯已乎？盍勸之火其書而散其童？」予曰：「此乃所以為中麓也。古來以才自負者，若不得乘時柄用，非以樂事繫其心，往往發狂病死。今借此以坐消歲月，暗老豪傑，奚不可也？」[176]

從其前後兩〈序〉，我們知道，中麓雖然假友人雪簑漁者和姜松潤（大成）口吻來敘寫，其實完全是「夫子自

[176] 卜鍵箋校：《李開先全集》，頁四八七。

[174] 卜鍵箋校：《李開先全集》，頁四八七。

[175] 何良俊（一五〇六─一五七三）《四友齋叢說・雜記》云：「有客自山東來者，云李中麓家戲子二三十人、女妓二人、女僮歌者數人。繼娶王夫人方艾，甚賢。中麓每日或按樂，或與童子蹴毬，或鬥棋，客至則命酒。宦資雖厚，然不入府縣，別無調度。與東南士夫求田問舍得隴望蜀者，不知孰賢。」王元美言：「余兵備青州時，曾一造李中麓。中麓開宴相款。其所出戲子皆老蒼頭也，歌亦不甚工。自言有善歌者數人，俱遣在各莊去未回，亦是此老欺人。」何元朗所記中麓家樂事，俱自傳聞，也許所記一為罷官後未老之時，一為垂老白頭之際。卜鍵箋校：《李開先全集》，頁一八六七─一八六八。

[176] 卜鍵箋校：《李開先全集》，頁四八八。

道」。由其〈後序〉和其《詞謔》所記「周全」、「顏容」二人表演藝術幾臻化境等事跡綜合看來，則中麓之

曲學修為，何止於「知音」，其造詣之高妙，實是世所罕見；而他卻以此來「坐消歲月，暗老豪傑」。其胸中

之鬱結悲涼，可想而知；而這也正是他壯年謝政，坐臥林下，守候朝廷「起復」而不得，於無奈中，姑「以樂

事繫其心」所積累的負面作用吧！由其〈序〉更可知其所以創作《寶劍記》，實在託之「以發其悲涕慷慨抑鬱

不平之衷」，因為他認為他和諸如司馬遷、阮籍、左思、李白、辛棄疾等一樣，都是「賢豪俊偉之士」，既不

得顯施於時而有所適，就不免要抒憤於篇章之中。

卜鍵在其所箋校的《李開先全集·前言》中說李開先是一位崇尚清正的朝官，在戶部時「持法無撓」[177]，

在吏部文選時「謝絕請託」。而他的思想體系是儒道合一。十三年仕宦經歷，「雅負經濟，不屑稱文士」[178]，

罷官之初，仍希望有朝一日能「復河湟，繫名王，驅逐倭酋靜海洋」[179]。但晚年衰病，「林頭雖是存《周易》，

袖裡惟携《道德經》」，只好在道家世界中覓求安慰了。而他的忠君思想是濃烈的，罷官鄉居，他「忽夢朝儀

思魏闕，如聞廣樂奏虞庭」[180]，他在莊園中「特起一樓」，珍藏皇帝賜與他的敕命，「歲時捧讀一過，恍如帝

語之親聞，天顏之在即也」[181]。即使在生命最後一年的元旦，他還說「林居朝闕同鄉老，尚憶當年拜紫宸」[182]

他因此很憎恨禍國殃民的權奸而予以抨擊，這也成為他寫作詩文的重要內容，他目睹「佞或以巧逢，賢或以

[177] 〔明〕過庭訓：《本朝分省人物考》，收入《續修四庫全書》，第五三五冊，卷九四，頁二○，總頁五六七。

[178] 〔清〕錢謙益：《列朝詩集小傳·丁上》，卜鍵箋校：《李開先全集》，頁一八四二。

[179] 〔明〕李開先：《莊上曲》，卜鍵箋校：《李開先全集》，頁六七。

[180] 〔明〕李開先：《田間四時行樂詩》，卜鍵箋校：《李開先全集》，頁二四四、二四一。

[181] 〔明〕李開先：《尊藏誥敕樓記》，卜鍵箋校：《李開先全集》，頁八二五。

直放」❸的弊政，「條綱漸壞，弊端不殄，倖位亦多，科名力爭」❹，「貴人懷私憤，假公得一逞」的現象；他便感慨的說：「一人何足惜，世道可勝慨。」「時輩盡滔滔，賢人徒耿耿。」❺

以上可以說就是李開先創作《寶劍記》的整個背景。也因此就其關目情節而言，自然融入了他個人的生命情境，而不會依樣畫葫蘆的按照《水滸傳》來搬演。其中最大的改變是將高俅謀害林沖的原因，由幫子奪林沖之妻，改由林沖一再上本參奏童貫、高俅權奸禍國，使得童、高聯合挾怨報復，其子高朋見色逼娶的惡行乃居其次，而於林沖發配滄州之後的第二十五齣，因廟會驚豔，一見相思方才開始。在這之前，則亟寫林沖的憂時憂國，忌惡如仇，以徽宗的昏庸，來投射世宗的不明；以童、高的欺罔害沖，來影寫夏言的挾私斥己。同時也假藉林沖的一再上疏忠心耿耿，來反映自己之上書自陳辯白冤屈。所以劇中的林沖，實在含有中麓豐富的自家寫照，即就林沖奔上梁山欲攻開封之際，亦時刻心懷君王，也正是他至死感念世宗的忠心。而林沖曾經立功邊陲，又何嘗不也是中麓平生的嚮往。大抵說來，他要「誅讒佞，表忠良」的用心是明顯的。至於劇中林妻張貞娘之冰雪玉潔，抗拒高朋之逼婚，一再自縊未死，投身尼庵，以及可笑的由侍女錦兒代嫁並自殉，都是根深柢固的貞節觀念使然，於劇中雖占據許多篇幅，實在不足道，但這也許就是他所要「振」的一種「綱常」罷。

由於《寶劍記》的外在結構，尚屬戲曲劇種「南曲戲文」，所以大體上還承襲戲文的體製規律，不止沒有

⓲〔明〕李開先：《戊辰元日》，卜鍵箋校：《李開先全集》，頁三〇六。

⓳〔明〕李開先：《暑夜讀史》，卜鍵箋校：《李開先全集》，頁四五。

⓴〔明〕李開先：《有客問唐朝科目何如我朝者因為是詩應之》，卜鍵箋校：《李開先全集》，頁四一。

㊀〔明〕李開先：《九子詩‧熊南沙過》、《九子詩‧潘春谷高》，卜鍵箋校：《李開先全集》，頁四九、五一。本段參見卜鍵：《李開先全集‧前言》，頁七—八。

「齣目」，其關目布置也還採取生旦之悲歡離合為主軸的單線式發展，生出場二十四齣，旦出場十九齣，雖略有重輕，但大抵尚屬均衡。只是生腳於第十四至二十四齣間出場八齣，第十至十二、第五十至五十二，也都連續三齣出場，無乃過於辛勞，而旦腳於第五到第九，有四齣，於第卅二至卅八齣皆未出場，無乃過於閒逸；又如此因劾奸而被陷害的「一人一事」，居然寫了五十二齣，就難免繁雜之嫌。譬如第二齣的林府母壽和第三齣高府家宴，明顯襲取《琵琶》高堂慶壽，皆用以開場介紹人物。第七、九兩齣皆用以寫高俅謀害林沖，只是一對其承局官，一對其子高朋。第十二齣白虎堂、第十八齣開封府衙、第廿四齣滄州府衙，都屬林沖官府受審。第十七齣、卅四齣、卅六齣，皆屬極簡單之過場，只用一二支小曲，何須獨立成齣。凡此皆為可刪可省可併者，以避累贅。

而《寶劍記》之所以以「寶劍」為名，明顯欲蹈戲文慣例，以物件為關目發展之穿梭組織與起伏照映之憑藉。本劇卻止始見於第四齣林沖憂時賞劍，再現於十一齣之高俅白虎堂藉看劍造端生禍，而歸結於第五十一齣林沖夫妻尼庵邂逅，寶劍經由義士王進之手見劍而相會。其於關目穿插綰合之作用，其實不大。

第二齣以貼扮林母，其後第十三、十九、卅一、卅八齣皆改用老旦。而第十三、廿六、卅八、卅九、卅一、卅三等六齣，皆由貼旦扮錦兒，錦兒於第二齣始出場時，則但稱「錦」而未標示腳色，其身分不明，令人誤以為是林沖之女，直至第四十五齣始明言為林家使女，否則於第四十三齣代貞娘出嫁，便有以女代母的可笑現象。又有老貼於第三齣扮高俅妻，而僅此一見。其於「外」則扮飾正人君子，於十八齣扮開封府尹楊清，於廿四齣扮滄州府太守，於廿九、卅三、卅五扮公孫勝，卅六齣扮徐寧，卅六齣扮王進，四十九齣扮洪太尉。更有「小外」

其腳色用生、旦、貼、淨、末、外、老旦等八色，而第十三齣扮林妻張貞娘之旦，於此又或稱「小旦」。第二齣以貼扮林母，其後第十三、十九、卅一、卅八齣皆改用老旦。

第十三齣扮林妻張貞娘之旦，於此又或稱「小旦」。而第十三齣扮林妻張貞娘之旦，於此又有「老外」於第三、七、九、十一、十七、四十三、五十等七齣扮高俅妻；其於「外」，則又有「老外」於第三、七、九、十一、十七、四十三、五十等七齣扮高俅妻

於第三、七、廿五、廿八、卅、卅二、卅四、卅五等八齣扮高朋。其他末主扮魯智深和各色小人物，出場十九齣；淨出場二十齣，主扮幫閒陸謙和林沖鄰母王媽媽，以及各色小人物；丑則主扮幫閒和林沖舅舅，出場卻只七齣。另有貼淨於廿九齣扮驛丞，貼丑於卅八齣扮林舅。據此可見《寶劍記》在腳色運用上，雖以戲文七色為基礎，已見進一步分化，但尚雜亂，未具章法。而其各行腳色所扮飾之人物，除筆力集中在生腳之林沖以寓自身之憂時忠君、蒙冤難解有所刻畫外，其餘皆就世俗之類型人物敘寫，但覺扁平而難以生色；也就是說其人物塑造鮮有個性特色可言。譬如林妻、林母、侍兒之「節烈」，豈不皆因在當時禮教下，婦女臨難時所「司空見慣」的「愚行」。

至其南曲聯套喜用重頭疊腔而由同場腳色輪唱接合唱，猶是戲文積習；但於第卅七齣用雙調【新水令】北套、五十齣用北曲北宮【端正好】套，均生扮林沖獨唱；以及聯套排場已二十齣見轉換，其轉為二場者有第六、十、十一、十九、廿六、廿八、卅九、卅、卅一、卅五、卅六、卅八、五十、五十一、五十二等十六齣；其轉為三場者有第四、十三、廿九、卅一等四齣。如此加上其曲白之典雅，則《寶劍記》已具北曲化和文士化之現象，就體製劇種而言，應屬戲文進入傳奇之過渡劇種，著者稱之為「新南戲」。其排場則有三類型，過場為劇情之過脈，用曲在三、五支以內，由淨、丑、末等次要腳色當場，如第五齣高公子與幫閒，七、九、十七等三齣高佾一再計謀害林沖，卅四齣報官、卅六齣追捕林沖、四十九齣高太尉奉旨擒奸，皆是。大場則為全劇最高潮，分布在第二齣林家壽母、第廿九齣林沖脫困草料場、第四十齣林沖投奔梁山、第五十二齣團圓旌表等四齣，其餘四十一齣都與主題有關，皆為正場。只是其關目排場無大筋大節而用五十二齣，終嫌散緩拖沓。

對於《寶劍記》在文學藝術上的成就。中麓在其「改竄雪簑之作」的《寶劍記序》中有這樣「自我揄揚」的話語：

予性頗嗜曲調，醉後狂歌，只覺【雁魚錦】、【梁州序】、【四朝元】、【本序】及【甘州歌】等六七

闋為可耳，餘皆懈鬆支漫，更用韻差池，甚有一詞四五韻者。是記（指《寶劍記》）則蒼老渾成，流麗

款曲，人之異態隱情，描寫殆盡。音韻諧和，言辭俊美，終篇一律，有難於去取者，兼之起引散說，詩

句填詞，無不可妙者。足以寒奸雄之膽，而堅善良之心，才思文學，當作古今絕倡，雖《琵琶記》遠避

其鋒，下此者毋論也。⑱

這段話前後拿曲壇名著《琵琶記》來比較優劣，作為墊背；再從格調、技法、音律、文詞、旨趣各方面「自吹

自擂」，而自許為「古今絕唱」，《琵琶記》較之，自應「退避三舍」，何況其他。真是到了「自捧自擡」，

極盡所能的程度。且來看看人家如何評論他。王世貞《曲藻》云：

北人自王、康後，推山東李伯華。伯華以百闋【傍粧台】為德涵所賞。今其辭尚存，不足道也。所為南

劇《寶劍》、《登壇記》，亦是改其鄉先輩之作。二記余見之，尚在《拜月》、《荊釵》之下耳，而自

負不淺。一日問余：「何如《琵琶記》乎？」余謂：「公辭之美，不必言。第令吳中教師十人唱遇，隨

腔字改妥，乃可傳耳。」李怫然不樂罷。⑱

王氏這段話分明是衝著李開先之自我溢美來說的，但他對康海所讚賞的百闋【傍粧台】嗤之「不足道也」，對

《寶劍》論為不懂南曲音律；都似嫌過苛。因為以伯華一生之經營詞曲，家有戲班，能南北曲，能製院本、傳

奇，其所自謂之「知音」，當屬不虛。他既勇於批評《琵琶》用韻差池，則其《寶劍》當不致如此。今經加以

⑱ 卜鍵箋校：《李開先全集》，頁四八六—四八七。

⑱ 〔明〕王世貞：《曲藻》，《中國古典戲曲論著集成》，第四冊，頁三六。

檢閱，果然大抵能遵守《中原音韻》，雖獨於先天、寒山間每每相混，如第六、十四、十六、十九、廿、卅

五、四十五、四十六等八齣皆然，有時尚且摻入廉纖。雖然不及《浣紗》之完全恪守《周韻》，但較諸其他戲

文諸家，則已明顯走上「官話化」的路途。至於其《寶劍》、《登壇》二記，是否「改其鄉先輩之作」；以其

自撰託名之《寶劍》前後二《序》觀之，其著作權應歸之於他，尚無疑問；否則他豈不公然膽敢竊取。

其他對《寶劍》的批評，沈德符（一五七八—一六四二）《萬曆野獲編》卷二十五〈詞曲〉，謂「填詞出

才人餘技，本游戲筆墨間耳，然亦有寓意譏訕者」。所舉例子有「李中麓之《寶劍記》」則指分宜父子 ❶❽❽ 分

宜父子指嚴嵩、嚴世蕃父子。嚴嵩於嘉靖二十三年（一五四四）八月入閣，時中麓四十三歲，已罷官返鄉三年，

當與嚴氏既無恩怨；但嚴氏既為權奸，且柄政十六年，則其指斥，自是如天下人之共憤。且《寶劍記》之完成在

嘉靖二十六年（一五四七）❶❽❾，那時嚴嵩之為惡，已昭然若揭。

又呂天成《曲品》謂：「李開先銓部貴人，葵邱隱吏。熟謄北曲，悲傳塞下之吹；間著南詞，生扭吳中之

拍。才原敏贍，寫冤憤而如生；志亦飛揚，賦遄囚而自暢。此詞壇之飛將，曲部之美才也。」 ❶❾❿ 所云「間著南

詞，生扭吳中之拍」，未知是否但拾王世貞牙慧；而「寫怨憤」、「賦遄囚」應指以林沖為主角用以「自暢」

的《寶劍記》而言。；而他既以之稱中麓為「詞壇飛將」、「曲部美才」，卻置之於「具品」而但謂「《寶劍

傳林沖事，亦有佳處」 ❶❾❶，豈不自我矛盾？徐復祚（一五六〇—一六三〇）《三家村老委談·曲論》也只說：「李

❶❾❿ 〔明〕呂天成：《曲品》，《中國古典戲曲論著集成》，第六冊，頁二一一。

❶❾ 〔明〕呂天成：《曲品》，頁二一一。

❶❽❾ 詳見徐扶明：〈李開先和他的林沖寶劍記〉，收入：《元明清戲曲探索》（杭州：浙江古籍出版社，一九八六年），頁
四四。

❶❽❽ 〔明〕沈德符：《萬曆野獲編》，頁六四三—六四四。

伯華開先《林沖寶劍記》，『按龍泉』閱亦好，餘只平平。❷看來在明人眼中，伯華《寶劍記》雖然也算名作，

但尚不能比肩《琵琶》，至多只能居於二流作家。

再就《寶劍記》之曲白而言，誠如王元美所云：「公辭之美不必言。」可謂典雅流麗，只是伯華不知「生

旦有生旦之口，淨丑有淨丑之腔」，他只一視同仁似的在曲文上，無論什麼腳色人物，都異口同聲的在馳騁他

的英華。且錄幾支曲子來看看：

南呂過曲【梁州序】恆存臣節，非千君祿，徒使荊人泣玉。賢如顏孟，無錢困守茅廬。只用閭閻小子，

義士忠臣，輕棄如塵土。誰能徵版築、弔耕鋤，賢者歸來釣五湖。（合）思往聖，非圖富。你看太公伊

尹扶真主，只用三尺劍、六韜書。

【前腔】鴻儒賢士，雄文壯武，多少山林埋沒。危邦不入，權時韞匵藏珠。上有萱堂老景，正好承歡叔

水斑衣舞。人臣學荊軻、效專朱，烈士成名信不虛。（合前）❸

上兩曲見第四齣，為生林沖、旦張貞娘夫婦論英賢出處。所用典故繁多，但尚不艱澀，堪稱典雅流麗。再看以

下三曲：

仙呂過曲【皂羅袍】自想桃源無路，串妓館把酒攜壺。花邊醉倒玉人扶，樽前笑指紅裙舞。（合）朱顏

易改，白頭甚速。有花須折，無酒且沽，錦堂風月休辜負。

【前腔】公子有田文丰度，盡富貴勢壓皇都。朱門遠近客追趨，畫堂飲宴人豪富。（合前）

❶【明】呂天成：《曲品》，《中國古典戲曲論著集成》，第六冊，頁二二七。
❷【明】徐復祚：《曲論》，《中國古典戲曲論著集成》，第四冊，頁二三六。
❸【明】李開先：《林沖寶劍記》，《古本戲曲叢刊初集》，上卷，〈第四齣〉，頁一一。

【前腔】須信為仁不富，百般計總是圖謀。世人笑我是狂愚，我嗟人世空勞碌。（合前）[194]

上三曲見第五齣，分別為小外高俅之子花花公子高朋、兩幫閒淨陸謙、丑傅安所唱。雖少用典故，但聲口卻頗

為雅致。而《寶劍記》聯套排場，多用疊腔，於每齣之末分由同場腳色輪唱，本齣便是典型例子。

又第三十七齣〈夜奔〉用北曲【新水令】套，寫林沖乘夜逃命，投奔梁山的情景，能用白描莽爽語以揀得

元人自然本色之致，早已膾炙人口，這裡就不煩舉例了。

至於賓白雖亦富文人雅致之語，也能由淨末丑三色調弄詼諧以濟排場，伯華若較諸明人傳奇，算是擅於將

院本調弄融入傳奇作為插科打諢的作家。

小結

總而言之，《寶劍記》旨在討伐權奸，表彰忠孝貞節，與作者李開先生平際遇和抱負頗有關聯。故事不過

為林沖被逼上梁山的過程，而竟演為五十二齣，難免分場繁瑣，多有累贅。用曲尚不知前後避重複，如【撲燈

蛾】、【風入松】、【集賢賓】、【桂枝香】、【玉交枝】、【駐馬聽】、【懶畫眉】等皆然；排場手法亦每

見雷同，關目更鮮大筋大節處。但曲文典雅流麗，淨末科諢能調劑氛圍，韻協雖先天、寒山混用，而能大抵依

循《中原》，實開戲文「向官話靠攏」之前驅，則亦有可取。

[194] 〔明〕李開先：《林沖寶劍記》，《古本戲曲叢刊初集》，上卷，〈第五齣〉，頁一四。

七、唐儀鳳《鳴鳳記》綜論：作者問題及其題材旨趣、關目、排場、人物、曲白藝術述評

小引

《鳴鳳記》在明人「新南戲」與「新傳奇」中，是一部舉足輕重的作品。但它究竟尚屬「新南戲」，抑或已臻於「新傳奇」，則仍須討論；其為時事劇或歷史劇之定位如何？其著成之時間為何，其旨趣如何，而為達成其旨趣，又如何剪裁去取和運用史料？其概述二忠八諫，人物不謂不多，史料不謂不繁，則其又如何布置關目、照映線索，其對於南戲傳統的「生旦排場」又作如何的因應措施？其在戲曲文學和藝術上的人物塑造和曲白科諢之運用，其利弊得失又如何？凡此皆值得加以探討的問題。本來論作品當先敘作者生平，以利其「知人論事」。但由於《鳴鳳記》作者誰屬，明萬曆以後，即有諸多說法，雖然經近代學者考證爭論。著者認為應當已可定於一尊；但因其所據重要基礎，關係其題材史料與人物品格。因請先由「《鳴鳳記》之題材史料」所涉及之史事人物開始談起。

(一)《鳴鳳記》的題材與旨趣

《鳴鳳記》演明世宗嘉靖年間二忠八諫與巨奸嚴氏父子與趙、鄢二爪牙鬥爭的故事。二忠指夏言（一四八二－一五四八）、曾銑（一五〇九－一五四八），八諫為楊繼盛（一五一六－一五五五）、董傳策（一五三〇－）、吳時來（一五二七－一五九〇）、張翀（一五三〇－一五七九）、郭希顏（一五〇九－一五六

〇）、鄒應龍（生卒不詳）、孫丕揚（生卒不詳）、林潤（一五三一—一五七〇）；嚴氏父子即嚴嵩（一四八

〇一—一五六七）、嚴世蕃（一五一三—一五六五），二爪牙即趙文華（？—一五五七）、鄢懋卿（生卒不詳）。

《鳴鳳記》演繹十位前仆後繼的忠臣「朝陽丹鳳一齊鳴」，劇情梗概為：明嘉靖年間，夏言、楊繼盛、曾

銑、鄒應龍、林潤等朝廷大臣為收復河套之地、制御倭寇侵擾等國家大事，與權奸嚴嵩父子及其爪牙趙文華、

鄢懋卿，展開激烈的傾軋，其中夏言、曾銑、楊繼盛三位大臣被戮，董傳策、張翀、吳時中、林潤被充軍或外

放，待鄒應龍自邊關歸來，聯合在朝的刑部給事中孫丕揚同上奏章，終於扳倒了嚴嵩父子。趙文華暴飲而死，

鄢懋卿疽發致亡，嚴嵩放歸江西老家，嚴世蕃充軍南雄衛。升任南道御史的林潤，查得嚴嵩還鄉後橫行鄉里，

嚴世蕃也抗命不行，立即上奏朝廷終將世蕃腰斬、嚴嵩收禁、妻等家產盡數抄沒。鄒應龍、林潤升為都御史，

死難忠臣得以旌表封贈。❿像這樣牽涉眾多人物和複雜事件的嘉靖朝忠奸的政治鬥爭，其劇情本事與所據史實

題材間的剪裁去取，虛實詳略和明諱暗諷，延保全〈《鳴鳳記》的本事及其現存版本〉❿一文，和伏滌修〈《鳴

鳳記》所涉史實問題考辨〉❿、〈《鳴鳳記》對歷史的政治化書寫〉❿二文都已有詳細論述。

延保全所論及者譬如嘉靖皇帝修事，在劇本中有意遮掩，只在第六出〈二相爭朝〉中透過嚴嵩提到：「皇

❿ 劇情概要又可參見黃竹三、馮俊杰主編，延保全評注：《六十種曲評注》（長春·吉林人民出版社，二〇〇一年），頁二五一。

❿ 延保全：〈《鳴鳳記》的本事及其現存版本〉，收入黃竹三、馮俊杰主編，延保全評注：《六十種曲評注》第四冊《鳴鳳記評注》，頁六六三—七五五。

❿ 伏滌修：〈《鳴鳳記》所涉史實問題考辨〉，《南京大學學報·社會科學版》二〇一六年第二期，頁一三〇—一三六。

❿ 伏滌修：〈《鳴鳳記》對歷史的政治化書寫〉，《中國戲曲學院學報》二〇一五年第三六卷第三期，頁三二一—三二六。

上久厭兵革，方與邵真人修延熙萬壽清醮，太師（夏言）要興兵，先已逆天了。」借宦官之口說：「老太師（嚴嵩）還不知，上位正要罷兵，見你和戎本，不勝歡喜；正要打醮，見你的修齋本，一發大喜了。」⑳可說只用些須筆墨，微露端倪而已；而事實上朱厚熜（一五〇七─一五六七）以年方十六歲之外藩親王入繼帝位，自嘉靖二年（一五二三）就開始供神齋醮，由迷信而靡費公帑，越來越甚，自封「真君」、「帝君」，尊號冗長成串，不一而足；甚至自嘉靖十三年（一五三四）起，「凡三十餘年不視常朝」，「政多失理」，「與尸位同」。凡此史蹟昭彰，見於繁篇累牘。對嘉靖之如此行徑，雖然不敢明白指斥，但在第三十三出《鄢趙爭寵》中就藉著虛構的鄢懋卿、趙文華西山求丹，通過道童之口而暗中把矛頭指向嘉靖了。作者同時藉著那位沒出場而遠使雲南的西山道士，其出塵絕世的格調，也暗中的用來與那些因設壇祭禱而受特殊禮遇、享高官厚祿的道士們，諸如邵元節（一四五九─一五三九）、陶仲文（一四七五─一五六〇）、殷朝用（生卒不詳）、龔可佩（生卒不詳）、藍道行（生卒不詳）、胡大順（?─一五六五）、藍田玉（生卒年不詳）、王全（生卒不詳）等作了鮮明的對照。

「馬市之爭」和「河套之議」是劇本敘寫忠奸之爭的兩個爆發點。此二事在《明史》夏言、嚴嵩、嚴世蕃、曾銑、仇鸞本傳及《明世宗實錄》中記之已詳，而劇本則前者在第五出《忠佞異議》中寫楊繼盛與趙文華初次交鋒及其首度奏本，彈劾總兵仇鸞懷不臣之心，敘及其交通馬市，並買囑權臣嚴嵩內外同謀。陰排曾銑，破壞恢復河套之議，又於十四出《燈前修本》、十五出《楊公劾奸》和第十六出《夫婦死節》，再現了楊繼盛的忠肝

⑲又在第七出《嚴通宦官》，

⑲ 舊題〔明〕王世貞：《鳴鳳記》，《古本戲曲叢刊初集》（上海：商務印書館，一九五四年據長樂鄭氏藏汲古閣刊本影印），上卷，頁二八。

⑳ 舊題〔明〕王世貞：《鳴鳳記》，《古本戲曲叢刊初集》，上卷，頁三二一。

義膽；後者則於第三出〈夏公命將〉、第六出〈二相爭朝〉、第七出〈嚴通宦官〉及第九出〈二臣哭夏〉，展示了夏言與嚴嵩衝突的起因和正面的鬥爭及忠良被害的悲慘結局。而事實上「議復河套」在嘉靖二十五年

（一五四六）至二十七年（一五四八），楊繼盛上疏請罷馬市遭貶，復職後二次修本劾奏嚴嵩作鋪墊。這在《嘉靖奏對錄》和《明史‧楊繼盛傳》有清楚的記載。而事實上，在楊繼盛之前，於《明史》〈沈煉傳〉、〈徐學詩傳〉、〈王宗茂傳〉中，已可看到諸多抨擊嚴嵩貪腐的言論。

有明一代最大的困擾是「北虜南倭」，而受害之烈莫過於嘉靖一朝。王世貞《弇州史料後集》卷三十〈南倭北虜策〉已謂「竭天下之兵以北遏虜，南遏倭；又竭天下之財以供南北之兵，而卒不得要領」。➋➊因之「倭亂」也在劇本中成為敘事的時代背景和建關立目的重要題材。前者如第十七出〈島夷入寇〉，事見明無名氏《汪直傳》、《明史‧日本傳》、清谷應泰（一六二〇─一六九〇）《明史紀事本末》卷五十五〈沿海倭亂〉，劇本又用此以虛構第十八出〈林公避兵〉，寫林潤由福建避兵杭州和鄒應龍相聚。後者用寫第二十一出〈文華祭海〉，描寫趙文華率師而不敢抗倭，但以搜刮江南民財剋扣軍餉為能事。乃以「祭告海神」的鬧劇來迎合上意，暗諷嘉靖迷信鬼神的昏庸。其事見《明史‧趙文華傳》與嚴嵩《嘉靖奏對錄》卷九〈遣官祀海并察視賊情〉、張瀚（一五一一─一五九三）《松窗夢語》卷三〈東倭記〉、《明世宗實錄》卷四百五十一等。

至於八諫中的六諫董傳策、吳時來、張翀、鄒應龍、孫丕揚、林潤，《明史》皆有傳。劇本用其事雖未盡合乎史實，譬如董、吳、張三人之劾嵩，並未聯名；鄒、林關係並未如劇中所寫密切；但其筋節處皆有憑有據。

➋➊ 〔明〕王世貞：《弇州史料後集》，《四庫禁燬書叢刊》史部第四九冊（北京：北京出版社，二〇〇〇年），卷三〇，頁五九四─五九五。

唯獨郭希顏一人《明史》無傳，而在劇本中，不止成為劇中關合之針線人物，而且是鄒、林所崇拜的恩師，儼然是八諫的領袖，只是事實上他的爭議性很大，對此，劉致中〈《鳴鳳記》作者考辨〉❷和前揭伏滌修〈《鳴鳳記》所涉史實問題考辨〉、〈《鳴鳳記》對歷史的政治化書寫〉二文皆詳予論述，請詳下文之論證《鳴鳳記》之作者，再予引述。

伏滌修考辨《鳴鳳記》所涉之史實，認為郭希顏和孫丕揚二人列諸八諫皆「名不副其實」，鄒應龍參倒嚴嵩只是因緣際會，順水推舟，真正的核心人物應當是另一輔臣徐階（一五〇三—一五八三）。而陸炳（一五一〇—一五六〇）在《鳴鳳記》以監斬官身分出場一次，對楊繼盛有「鐵肝石膽」、「王朝柱石」的稱譽，而事實上他參與嚴嵩構陷曾銑、夏言，是個以怨報德的幫兇。

那麼在這樣的「時事背景」之下，作者運用了許多大大有名的政治人物事跡來編撰《鳴鳳記》，所要揭櫫的旨趣又是什麼呢？這在其首出〈家門大意〉中已清楚說明：

【滿庭芳】元宰夏言，督臣曾銑，遭讒竟至典刑。嚴嵩專政，誤國更欺君；父子盜權濟惡，招朋黨、濁亂朝廷。楊繼盛剖心諫諍，夫婦喪幽冥。　忠良多貶斥，其間節義，並著芳名。鄒應龍抗疏感悟君心，林潤復巡江右，同戮力激濁揚清。誅元惡芟夷黨羽，四海賀昇平。前後同心八諫臣，朝陽丹鳳一齊鳴。除奸反正扶明主，留得功勳耀古今。❸

❷ 劉致中：〈《鳴鳳記》作者考辨〉，《藝術百家》二〇〇八年第五期（總第一〇四期），頁一四四—一四六。

❸ 舊題〔明〕王世貞：《鳴鳳記》，《古本戲曲叢刊初集》，上卷，頁一八二。

可見《鳴鳳記》寫的是夏言、曾銑和嚴嵩父子忠奸兩派間的鬥爭，忠臣雖前仆後繼遭讒搆陷，但邪畢竟不勝正，正人鍥而不舍的揭發奸惡，其元惡終被誅除，其黨羽也不免被芟夷。劇本所要表彰的是首先遭難的「二忠」和「前後同心八諫臣」。因為他們激濁揚清，都像一隻隻的丹鳳，在混亂的世界裡，高立在崗岑的朝陽之下，同聲鳴叫以喚醒沉睡的人們一般。這應當是《鳴鳳記》所以為名的由來。雖然作者說禍首幫兇除盡之後，就「四海賀昇平」；而卻由此可見，奸邪造孽的歲月是多麼的黑暗不寧。雖然作者又說「除奸反正扶明主」，則這位「明主」在不辨忠奸、濫殺忠臣時，是多麼的殘暴昏慣；這個曾經大大昏慣殘暴的「明主」，正是在位四十四年飽受北虜南倭困擾的明世宗嘉靖皇帝，則作者潛藏劇中字裡行間的諷刺和憤懣，又是多麼的強烈。

(二)《鳴鳳記》的關目布置

也就因為《鳴鳳記》作者所要表彰的「二忠八諫」，一群為數十人的「朝陽鳴鳳」；所要討伐的也有巨奸嚴氏父子和趙文華、鄢懋卿、仇鸞等爪牙；其事件又關涉一朝一代之政治鬥爭，背景又兼北虜南倭，而他又要守住「惟有綱常一定」的旨趣；如此要將情節關目結撰緊湊，使頭緒主從分明，又使排場起伏有致、冷熱相濟，實在不是容易的事。而南曲戲文發展至此，已自成規律，必須以生旦之悲歡離合為主脈，如果副以小生、貼旦之雙線式布局，亦要使之相為交錯依傍。《鳴鳳記》的作者就因為明白這種結構章法，也要予以遵行，但卻因此受到許多的拘束和牽絆。我們從中也可以看出作者在眾多人物和事件中，費心費力的辛苦「經營」，極力的要使每條線索能前呼後應。

首先看出《鳴鳳記》關目布置大筋大節的是清康熙間郭棻（一六二二—一六九〇），他在《表忠記·弁言》提到：「曩如《鳴鳳記》，亦足以勸忠斥佞，是以鄒、林為主腦，以楊、夏為舖張。」[204]又在《表忠記》第八

出評語中說：「《鳴鳳記》以鄒、林為正生者，以其卒收誅嚴之功。」❷⁰⁵ 而今人張德軍〈《鳴鳳記》情節結構新探〉進一步詳細分析，大意謂：

作者以鄒、林「卒收誅嚴之功」，故以之為生、小生之外，還利用他們這條主脈，將「雙忠八諫」的反嚴鬥爭的各支線聯繫統一起來，以避免其間的凌亂鬆散，而且也因此顯得接二連三氣勢壯闊。所以第二出〈鄒林游學〉正戲一開始便將他們關合為一，以與末出〈封贈忠臣〉首尾呼應。隨著劇情開展，作者還著意將鄒、林二人的行事與其他忠臣義士的行事穿插起來交替描寫，使之在無形之中產生關係。譬如第三出〈夏公命將〉至第九出〈二臣哭夏〉，主寫夏言與嚴嵩的鬥爭，作者在其中插寫了第八出〈仙遊祈夢〉。在第十四出〈燈前修本〉至第十六出〈夫婦死節〉，主寫楊繼盛夫婦與嚴嵩的鬥爭，作者在其後第二十二出〈鄒林會試〉、第二十三出〈拜謁忠靈〉與之呼應。第二十七出〈幼海議本〉至第三十出〈三臣謫戍〉，主寫張翀、董傳策、吳時來與嚴嵩的鬥爭；作者在其後開展了第三十四出〈忠良會邊〉，第三十六出〈鄒孫准奏〉，第三十九出〈林公理怨〉。也就是說，鄒、林二人從游學到倒嚴，其間的每一步成長，都與反嚴先驅的激勵分不開，從而使原本分散的反嚴鬥爭義士，形成一個沛然莫能禦的陣營。❷⁰⁶

而這樣的結撰手法，其實是費心費力的。且讓我們再更加細密來予以探索：二出〈鄒林游學〉藉「游學」而使鄒應龍、林潤、郭希顏際會杭州，且寫出三人不同凡響的抱負。三出〈夏公命將〉將夏言、曾銑與嚴嵩間的鬥

❷⁰⁴ 〔清〕郭棻：《表忠記·弁言》，收入〔清〕丁耀亢：《新編楊椒山表忠蚺蛇膽》，《古本戲曲叢刊五集》（上海：上海古籍出版社，一九八六年據上海圖書館藏清順治刊本影印），頁一。

❷⁰⁵ 〔清〕丁耀亢：《新編楊椒山表忠蚺蛇膽》，《古本戲曲叢刊五集》，上卷，頁二八。

❷⁰⁶ 以上錄自張德軍：〈《鳴鳳記》情節結構新探〉，《中國文學研究》一九八八年第一期，頁三二一—三二五。

爭悄悄拉開序幕，其隱憂重重也都在這裡拋出端緒，以便後文呼應。即使僕人朱裁「但恨我為人僕者不能分主之憂」之語，也在為後面朱裁保護夏言遺腹子做了巧妙的暗示。四出〈嚴嵩慶壽〉正與〈夏公命將〉鮮明對比，已顯現「衣冠禽獸」與「戀士狂生」必然將勢不兩立。八出〈仙遊祈夢〉承主脈〈鄒林游學〉，在劍拔弩張中的嚴、夏鬥爭中，雖以荒誕祈夢預示未來，但實為將來反嚴志士別開生面。九出〈二臣哭夏〉不正面寫夏言被嚴嵩讒害而死，只藉左都御史李本（一名呂本，一五○四—一五八七）和禮部尚書周用（一四七六—一五四七）兩位同僚來側寫對夏言公忠遭戮的同情和憤懣，如此不止可以與十六出〈夫婦死節〉楊繼盛被斬法場作正面描繪互相錯落，而且可以用他人之口將嚴嵩比作石顯（？—前三三）、屠岸賈（？—前五八三）、李林甫（五八三—七五三）、李義府（六一四—六六六）、盧杞（？—七八五）、曹操（一五五—二二○）等歷代奸惡，肆意的加以指斥；而將夏言比作蕭望之（？—前四六）、趙宣子（？—前六○一）、張儉（一一五—一九八）、蕭何（前二五七—前一九三）、韓信（前二三○—前一九六）等歷代忠臣，予以極力推崇。同時又藉著李、周之口，謂夏言之妾蘇賽瓊有孕，「若果然生子，是夏公為我朝之趙盾，嚴老為當世之岸賈，但恐程嬰杵臼，無其人耳」⑳，不止與三出〈夏公命將〉呼應，而且也明白宣示，作者是要將《趙氏孤兒》的情節模擬入戲，以表夏言之忠「終須有報」。而十出〈流徙分途〉，僕人朱裁便扛起了類似程嬰的責任。緊接著十一出〈驛里相逢〉，便要費心的巧設被貶為宜山驛丞的楊繼盛與夏夫人在此邂逅相逢，並透過楊繼盛轉將夏夫人託給家在馬平的張翀；而十二出〈桑林奇遇〉更要奇妙的使夏妾和朱裁夫婦在臨安地界與鄒應龍妻沈氏不期相遇，以便安頓懷孕的賽瓊。凡此都只為了不使忠臣無後，終歸團圓的苦心安排。二十三出〈拜謁忠靈〉，郭希

⑳　舊題〔明〕王世貞：《鳴鳳記》，《古本戲曲叢刊初集》，上卷，頁四四一—四五。

顏第二出〈鄒林游學〉出場，第十九出〈鄒慰夏孤〉借鄒應龍之口言其丁憂在家，此出則以翰林學士和考官身分出於三十二出〈易生避難〉又為易弘器解危，安排塞外投奔鄒應龍；而於三十五出〈秋夜女工〉，掛冠歸家的郭希顏，路過杭州向鄒、林之夫人傳達消息，為其所用筆墨，始終雖不多，但由其時隱時現，交織在不同場次中，作者欲以之為穿針引線人物，則頗為明顯。三十四出〈忠良會邊〉，這一「會」引出多少頭緒！諸多頭緒，又以居庸關為交匯點一一加以照應：鄒應龍復命還朝，停宿居庸關，誰承想此關乃當年曾銑所親建，睹物思人，重溫死難忠臣的顯赫功德，則與第三出相照應；誰又承想，當年遭流徙的楊繼盛之子就在居庸關外，雖然鄒應龍未能得見，但一封告知書信，即將為其父報仇的訊息傳達，算是對忠良之後的安慰，則又與第十六出相照應。張翀、易弘器與鄒應龍在居庸關的相會，象徵三股力量的聚合，既轉述了董、吳、張三人一起上本，同遭謫戍和易生赴宴，險遭不測等情節，與第二十七出至三十二出相連繫；又由易生引出夏老夫人易氏，與第十一出楊繼盛託夏老夫人於張翀相呼應；亦由易生引出鄒應龍當年「撫孤」的情節，與第十九出相迴照。這樣，夏言、曾銑、楊繼盛、董傳策、吳時來、郭希顏等反嚴忠臣及夏老夫人、夏孤、楊子等忠臣家眷和忠良之後，通過鄒應龍、張翀、易弘器三人而互相關合一起；所以這一出可以說是全劇階段性極重要的總結和回顧，兆示著忠奸大決戰即將到來。對於此出的匠心獨運，湯顯祖（一五五〇─一六一六）的評語❷❶❸是：「此等串

㊋❷⓿⑧

《鳴鳳記》有明萬曆間寶晉齋刊本，題作《湯海若先生批評鳴鳳記》（湯評本），然著者未能得見，此處所提及之湯顯祖評語，俱參自延保全《鳴鳳記評注》於每齣之「短評」。又經查考，現藏於臺灣國家圖書館善本書室之明末刊本《李卓吾先生批評鳴鳳記》，每齣評語和延保全引用的湯顯祖評語完全一致，乃是坊間刊刻時，託名相沿之誤。鄭振鐸手書題記則認為可能是吳人葉晝託名（生卒不詳），待考。為避免讀者混淆，以下註腳均以《李卓吾先生批評鳴鳳記》作為引用與註釋基準。

插極為完美，文心至此，工矣！巧矣！」²⁰⁹

以上是從延保全《鳴鳳記・評注》中每出之「短評」輯錄而來，由於延氏分析精詳，所以對作者下針布線之苦心經營能朗照透徹而語語中肯，可以說為作者發其潛德與幽光。但湯顯祖在劇末的評語說：

　萬曆年間刊本《李卓吾評傳奇五種》，在「總評」裡有一條評語說：

　如《鳴鳳》原出學究之手，曲白盡佳，不脫書生習氣，而大結構處，極為龐雜無倫，可恨也。²¹¹

呂天成（一五八〇─一六一八）《曲品》卷下亦云：

　《鳴鳳記》紀諸事甚悉，令人有手刃賊嵩之意。詞調儘邕達可咏，稍厭煩耳。²¹²

可見湯、李、呂三氏都肯定《鳴鳳記》的文學，謂「直入真境」、「曲白盡佳」、「邕達可咏」；但都批評它整體的情節架構，或令人感到「支離破碎」；或「極為龐雜無倫」，使人「可恨」；或教人不勝其「煩瑣」。²¹³

後來青木正兒（一八八七─一九六四）《中國近世戲曲史》也說《鳴鳳記》「登場人物太多，事極複雜」。²¹³

劉大杰《中國文學發展史》更說「因事件過繁，故結構頗為鬆懈，主題不很集中，這缺點是很明顯的」。²¹⁴我

之苦心經營能朗照透徹而語語中肯，可以說為作者發其潛德與幽光。但湯顯祖在劇末的評語說：

　填詞處直入真境，小串插處亦佳，但大結構處支離破碎為可恨。²¹⁰

²⁰⁹〔明〕湯顯祖：〈鳴鳳記評語〉，收入〔明〕李贄批評：《李卓吾先生批評鳴鳳記》（臺北：國家圖書館藏明末《三刻五種傳奇》刊本），卷下，頁五一。

²¹⁰〔明〕湯顯祖：〈鳴鳳記評語〉，收入〔明〕李贄批評：《李卓吾先生批評鳴鳳記》，卷下，頁八三。

²¹¹〔明〕李贄批評：《李卓吾先生批評鳴鳳記》，總評頁一。

²¹²〔明〕呂天成：《曲品》，《中國古典戲曲論著集成》，第六冊，卷下，頁二四九。

²¹³〔日〕青木正兒原著，王古魯譯著，蔡毅校訂：《中國近世戲曲史》（北京：中華書局，二〇一〇年），頁一四三。

想讀過《鳴鳳記》的人都會有如此感覺。若推論其故，如前文所云，乃因為作者所用題材本事關涉一朝一代的

忠奸兩派大鬥爭，其中之人物事件自然繁多，自然難有統緒而不易駕馭；此其一。作者又要使忠奸邪正淋漓判

然，善惡到頭有報，善者後裔得以保全，乃至勉力塞入類似《趙氏孤兒》之情節；自然頭緒滋生更多，教人難

以掌握；此其二。作者又必須兼顧傳奇為「生旦主軸」之規律，不得已而有硬生填設之關目，如旦、貼之《桑

林奇遇》、《秋夜女工》等；此其三。在此三前提之下，作者只好將全劇分為八大區塊，其一為鄒應龍、林潤

為正生、小生，貫穿全劇之主脈；其二為夏言、曾銑線；其三為楊繼盛線，其四為董、吳、張線；其五為嚴氏

父子與趙、鄢線；此四支線主寫忠奸鬥爭。另有旁出穿插之鄒妻、林妻旦貼線，夏氏妻妾夏孤線，乃至最後還

只為針線聯繫、添加嚴氏罪惡而別出之易弘器線。若此，生腳焉能不兼扮鄒應龍與楊繼盛兩人，否則「戲分」

就會和旦腳一樣的「輕閒」；而若以本劇表彰「二忠八諫」為旨趣而言，若能完全突破傳奇「生旦排場」之成

規，若能捨棄類似《趙氏孤兒》之累贅，就可以刪除類似《仙遊祈夢》、《流徙分途》、《驛里相逢》、《桑

林奇遇》、《島夷入寇》、《林公避兵》、《鄒慰夏孤》、《二妻思望》、《陸姑救易》、《易生避難》、《秋

夜女工》、《林遇夏舟》等十二出，使全劇四十一出減為二十九出，庶幾可以首尾貫串通透而無破碎支離之感。

而這其間最需要解除的是「生旦排場」的束縛。祁彪佳（一六○二—一六四五）《遠山堂曲品·能品》泰華山

人《合劍》云：

> 載唐、隋事，詳略失宜。……太宗為生，不與旦對。結尾以十八學士各陳治道，亦見作者之非庸蕪。⑭

又馮延年（生卒不詳）《南樓夢》云：⑮

⑭ [明]祁彪佳：《遠山堂曲品》，《中國古典戲曲論著集成》，第六冊，頁五五。

⑮ 劉大杰：《中國文學發展史》（臺北：華正書局，二○○六年），下冊，頁一○八六。

此即《劍俠除倭》劇所演者。生不與旦配，張子文不以功名終而為海外王，友人嚴有秋夫婦且以同溺為水仙，皆傳奇未闢之境也。[216]

像這種「生不與旦配」的傳奇未闢之境，其實就是突破傳奇成規的現象。這種現象到了明末清初李玉（生卒不詳）《清忠譜》就完全被打破了。[217]

總而言之，《鳴鳳記》在傳奇的「規範」下，又加上「先天不良」，其關目之布置，雖然作者幾於使盡「洪荒之力」試圖彌補合縫，也難免頭緒繁多、支離破碎之病；至於以此關目布置所引伸出來的排場結構，又是如何呢？

（三）《鳴鳳記》的排場結構

《鳴鳳記》就唱做分量與關目之輕重而言，稱得上「大場」的只有二出《鄒林游學》、十六出《夫婦死節》和末兩出《獻首祭告》與《封贈忠臣》。其銜接前後之過脈戲，嚴格說來只有十七出《島夷入寇》，但就唱做而言則《文華祭海》和《鄒孫准奏》也只能算過場，可是其關目分量應屬不輕，作者卻草草處理，實有悖法度。

其餘三十三出皆為骨幹正場，而如前文所云，有十二出皆與旨趣無甚關係，在可刪之列，而皆出之以「正場」，均屬不經。也就是說，《鳴鳳記》在排場結構整體的高低潮起伏，既不合格而且是失敗的。但作者因為受制於關目布置的支離破碎，在排場處理的技法上，也可以看出其用力經營欲達成可觀可賞的苦心。其所用的手法，有忠奸苦樂對比法，有正筆、側筆詳略去取法，有淨末丑寅譏刺於詼諧調劑法。

[216]〔明〕祁彪佳：《遠山堂曲品》，《中國古典戲曲論著集成》，第六冊，頁七二。

[217] 參考張軍德：〈《鳴鳳記》情節結構新探〉，《中國文學研究》一九八八年第一期，頁三四。

其忠奸苦樂對比法：

如三出〈夏公命將〉與四出〈嚴嵩慶壽〉，同二出〈鄒林游學〉、五出〈忠佞異議〉一樣，都有劇本前五出介紹劇中主要人物的作用；但三、五這兩出採取的是忠奸鮮明對比，一邊是要「效阿衡左右、傅岩霖雨」的內閣首輔夏言和志在收復河套要轟轟烈烈成就一番功業的三邊統帥；一邊則是結黨營私、讒佞固寵的權臣嚴嵩父子和趨炎附勢、卑鄙無恥的小人趙文華。一邊是嚴肅的憂心場面，一邊則是群魔歡樂的華筵。前後並觀，自成「戀士狂生」與「衣冠禽獸」的強烈映照。又如五出〈忠佞異議〉之寫楊繼盛正氣凜然，「安得上方斬馬劍，盡教斬卻佞臣頭」，與趙文華之柔佞涎厚，但私心竊笑「忠臣必烹五鼎，狂生必如比干宗絕」。又如六出〈二相爭朝〉之寫夏、嚴爭辯河套，夏言義正辭嚴，而嚴嵩則飾辭狡猾；一個越說越激烈，一個越說越隱忍，顯示了忠奸極端不同的肝腸。又如十三出〈花樓春宴〉之嚴世蕃秉父命為趙文華、鄒懋卿二人設宴，同賀夏言被害、奸謀成功之歡樂，正與前四出〈二臣哭夏〉、〈流徙分途〉、〈驛里相逢〉、〈桑林奇遇〉之寫夏言被斬與妻妾遭流徙之悲苦互為對比。

其正筆、側筆詳略去取法：

如九出〈二臣哭夏〉，不從正面敘寫夏言被斬而死，只藉同僚左都御史李本和禮部尚書周用對元輔遭戮的同情，抒發人們不平的憤懣和無奈的悲涼，雖然用的是轉述法場傳聞的旁筆，但給人的感染力卻反而更為深廣。此出與十六出〈夫婦死節〉之用正筆寫楊繼盛被斬時的場景「朔雪翩翩，看彤雲四郊飛遍」來襯托他的「丹心浩氣」，又藉來訣別的禮部給事中吳國倫（一五二四—一五九三）和監察御史王遴（一五二五—一六〇八）的對話和眾人對楊繼盛直言罹禍的同理心，以及楊夫人的祭文及其哭祭與尸諫，運用畫雲烘月法，將仇海冤天的悲怨渲染到了極點。可見作者對夏言和楊繼盛的死，其描寫有意避免雷同，採用的正是旁筆正筆、去取詳略的

映對手法。又如二十八出〈吳公辭親〉、二十九出〈鶴樓赴義〉分別寫吳時來和張翀上表彈劾嚴嵩，以必死的決心先安頓母親和妻子，而採用的方式有別：吳時來辭親用正筆，因為其母親深明大義，是可以鼓勵兒子完成臣節的巾幗楷模；而張翀別妻孥用側筆，但為妥善安頓而絕不透露真正動機，為的是他的赴義不受妻孥牽累。又如四十出〈獻首祭告〉，用嚴世蕃首級來祭奠如此一來，相鄰類同的兩出戲就有襯映之效，而各具其韻致。又如四十出〈獻首祭告〉，用嚴世蕃首級來祭奠的忠臣，但是對於夏言和楊繼盛，前文已有諸多筆墨，因此在這裡只一筆帶過，而用絕大篇幅來對郭希顏致以深沉又激越的哀思。緣故是郭希顏對林潤來說是恩師，而且劇中並沒有對他較深刻的描寫過。若此也使此出在用筆上有主次繁簡之別，同時也即此補前文對郭希顏用筆之不足。

其淨末丑寓譏刺於詼諧調劑法：

這種排場營造法，是唐參軍、宋金雜劇院本融入南戲北劇以後，慣用的排場調劑方式。但要用得恰到好處乃能產生寓諷刺規諫於滑稽詼諧之中，否則有時就會流於劇場惡例。而本劇每能於此見其機趣，使得屢仆屢起、除奸剷惡的悲壯場景之中，不時注入一股股清新的活水。

譬如二十三〈拜謁忠靈〉寫鄒應龍、林潤考取進士後，在恩師郭希顏陪同下拜謁夏言忠靈，遇見被嚴世蕃遺棄之妾盲婦李氏、和被吞占田地之嚴世蕃總角之交乞丐胡義，以唱蘇州歌和打〈蓮花落〉數落嚴世蕃的惡跡劣行；如此則一方面以旁筆助長嚴世蕃之惡，一方面也以滑稽詼諧的唱白對比沖淡原先排場的悲悽。又如三十三出〈鄢趙爭寵〉，是一幅由淨丑扮飾的高官大吏，對其各使心機以圖在嚴氏父子之前爭權固寵的嘴臉。又如三十九出〈林公理冤〉，敘林潤清算嚴家罪惡。通過一個驛丞、三個告狀人、一個豪奴之口，將假藉求取仙丹不期而遇，彼此各使鬼祟行徑的技倆，描摩得活生活現，使人不覺為之噴飯，而其間更寄寓無限的諷刺。又如三十九出〈林公理冤〉，敘林潤清算嚴家罪惡。通過一個驛丞、三個告狀人、一個豪奴之口，將嚴氏家族的滔天罪惡剝之毫釐的種種行徑，讓人於詼諧滑稽的調弄中，一舒胸中塊壘。出場的幾個小人物各

具特色：驛丞的位卑趨迎、忙碌驚慌，狼狽之相躍然紙上；淨扮告狀人趙出來、丑扮告狀人刁潑氏的出語幽默，拐彎抹角，教人忍俊不禁；嚴家豪奴嚴年由飛揚跋扈、毒打告狀人而被官府捉拿、哀告可憐，奴才之相，一覽無餘。在語言上，副淨、淨、丑三人均操當地方言口語，表現出濃郁的地方特色。加上運用順口溜、詞曲牌聯句、藏腳、拆字、諧音等語言形式和修辭手法，既合乎人物的性格與身分，又營造了獨特的戲劇氛圍，嚴肅而又輕鬆，冷峻而又活潑。⑳自然也達到了調劑前後排場的作用。

而排場的推動者在於腳色所扮飾的人物。早期南曲戲文有七色，生旦淨末丑五綱，只有旦別出貼，末別出外。到了《鳴鳳記》，五綱之中，生別出小生，末別出副末、外、小外，旦別出貼、老旦，淨別出副淨，於是劇中所用腳色共有生、小生、旦、貼、老旦、末、副末、外、小外、淨、副淨、丑十二腳色，已和清乾隆末期李斗《揚州畫舫錄》所記「江湖十二腳色」「等量齊觀」。腳色在劇中扮飾人物，照例都有主扮和副扮。據此則《鳴鳳記》之情況如下：

生主扮鄒應龍六出場（三、八、二十三、三十四、三十六、四十一），副扮楊繼盛三出場（五、十一、十四），合計九出場。

小生主扮林潤七出場（三、八、十八、二十三、三十八、三十九、四十），副扮聽事官（九）、監察御史王遴（十六）、吳時來（二十七、二十八）錦衣衛指揮朱希孝（三十）、道堂（三十三）六出場，合計十三出場。

⑳ 本節頗參考延保全《鳴鳳記評注》之「短評」。此段逕取其說，見黃竹三、馮俊杰主編，延保全評注：《六十種曲評注》第四冊《鳴鳳記評注》，頁六三六。

四六四

旦主扮鄒應龍妻七出場（二、十二、十九、二十二、二十六、三十五、四十一），副扮道士（八）、楊繼盛夫人（十四、十六）、張翀妻（二十九）四出場，合計十一出場。

貼主扮林潤妻六出場（十八、二十二、二十六、三十五、三十八、四十一），副扮夏言妻（三、十二）、嚴世蕃妾（十三）、張翀公子（二十九）五出場，合計十一出場。

老旦主扮夏言妻四出場（三、十、十一、三十八），副扮太監（七）、內臣（二十）、吳時來母（二十八）、嚴嵩姊陸姑（三十一）四出場，合計八出場。

淨主扮嚴嵩六出場（四、六、七、二十、三十一、三十七），副扮金甲神（八）、鄢懋卿（十三、二十四、三十三）、汪直（十七）、告狀人（三十九）六出場，合計十二出場。

副淨主扮嚴世蕃六出場（四、十三、二十、二十四、三十一、三十七），副扮朱裁妻（十二）、驛丞（三十九）二出場，合計八出場。

末主扮孫丕揚二出場（八、三十六），副扮董傳策（二十七）、禮部尚書周用（四、九）、黃門官（十五）、開場末（一）五出場，合計七出場。

副末主扮易弘器四出場（三十一、三十二、三十四、三十八），副扮院子（三、四）、鄒府小童（八）、夏言僕朱裁（四、十、十二）、林潤僕林相（二十二、二十六、四十一）九出場，合計十三出場。

外主扮張翀出場三出（二十七、二十九、三十四），夏言出場二出（三、六），計五出場，副扮解官事中吳國倫一出場（十六）、推官郭諫臣一出場（四十），合計八出場。

小外主扮郭希顏四出場（二、二十三、三十二、三十五），副扮左都御史李本二出場（六、九）、禮科給事中吳國倫一出場（十六）、推官郭諫臣一出場（四十），合計八出場。

錦衣衛陸炳（十六）、家人（三十七）三出場，合計八出場。

丑主扮趙文華五出場（四、五、十三、二十一、三十三），副扮太監（九）、管家老媽（十、十一）、殺

手（三十一）、民婦（十九）五出場，合計十出場。

由以上統計，可見劇中所謂「二忠八諫」分由生、小生、末、外、小生五腳色扮演，以致生須分飾鄒應龍

與楊繼盛，小生分飾林潤與吳時來，外分飾張翀與夏言，末分飾孫丕揚、董傳策，顯現敘寫之人物眾多，腳色

難以應付分配。而生為全劇主脈腳色，四十一出中主扮鄒應龍者只出演六場，未免有「失職分」；且扮鄒應龍

妻，出演七場，與生看似「旗鼓相當」，但按傳奇「生旦排場」成規，同樣有「曠職」之嫌，而若就《鳴鳳記》

忠奸鬥爭的旨趣看來，其出場無關宏旨，因為其腳色與人物之間，實已達到形象分明

並不得體；而淨、副淨、丑三腳色人物的配搭，則堪稱恰到好處，又覺多餘。可見《鳴鳳記》在屬「正人君子」方面的腳色與人物運用上

而貼合的境地。

在排場上《鳴鳳記》還有一點值得注意，那就是「出中轉場」，亦即「排場轉換」，已相當分明；而且

四十一出中即有十五出（二、三、八、九、十、十三、十五、十六、十八、二十、二十五、二十六、三十一、

三十二、四十一），不可謂不多。其移宮不換韻者如二出《鄒林游學》混押先天、寒山、監咸韻，由雙調過曲

【風入松】套轉入正宮過曲【玉芙蓉】套，再返雙調過曲【玉交枝】套，三換排場。三出《夏公命將》混押支

思、魚模、齊微韻，由仙呂過曲【朝元歌】套轉為仙呂過曲【桂枝香】套轉為南呂過曲【三學士】套。八出《仙遊祈夢》混押先天、寒山

韻，由雙調過曲【朝元歌】套轉為仙呂過曲【皂羅袍】套，三換排場。八出《仙遊祈夢》混押先天、寒山

【尾犯序】轉為仙呂過曲【香柳娘】。十五出《楊公劾奸》協蕭豪韻。由黃鍾過曲【神仗兒】套，插入大曲遺音越調【入破第一

呂過曲【香柳娘】。十五出《楊公劾奸》協蕭豪韻。由黃鍾過曲【神仗兒】套，插入大曲遺音越調【入破第一

套，再回歸黃鍾過曲【滴溜子】。十六出《夫婦死節》混押先天、寒山韻，由北曲仙呂【混江龍】一支引場轉

曲【棹角兒】套。十三出《花樓春宴》協尤侯韻，由仙呂過曲【二犯傍妝台】套轉為南

韻，由雙調過曲【朝元歌】套轉為仙呂過曲【皂羅袍】套。十出《流徙分途》混押先天、寒山韻，由中呂過曲

【二犯傍妝台】套轉為南

為中呂【耍孩兒】套，間以【哭相思】一曲轉換場面。十八出〈林公避兵〉協江陽韻，由中呂過曲【駐馬聽】套轉為黃鍾過曲【神仗兒】套。二十出〈端陽游賞〉協蕭豪韻，由般涉【金索掛梧桐】套轉為雙調過曲【鎖南枝】套。二十五出〈南北分別〉混押先天、寒山韻，由越調過曲【江頭金桂】套轉為南呂過曲【憶多嬌】套。三十一出〈陸姑救易〉協皆來韻，由雙調過曲【玉交枝】套轉為南呂過曲【奈子花】套。三十二出〈易生避難〉套。

混押支思、魚模、齊微，由雙調過曲【風入松】套轉為仙呂過曲【皂羅袍】套，再轉入中呂過曲【奈子花】套，三換青、真文、侵尋韻，由南呂過曲【排歌】套混押先天、寒山、廉纖韻，轉為南呂過曲【東排場。其移宮換韻止九出〈二臣哭夏〉，由羽調過曲【紅衲襖】【皂羅袍】【奈子花】套，三換甌令】套協車遮韻。其不移宮不轉韻而排場轉換者止二十六出〈二妻思望〉協江陽韻，全出用南呂套，而用一

引【生查子】隔開前後兩排場。

若推測其排場轉換如此之多的緣故，應當為了要應付其繁多的人物關係和複雜的事件照應，不得不如此。

由上舉十五出之用韻，已可見《鳴鳳記》凡在支思、魚模、齊微，先天、寒山、廉纖、監咸，庚青、真文、侵尋，此三類型之際，或因介音、元音、韻尾之有無或相近，皆未及辨明而尚保存南曲戲文的韻協現象，諸如此類現象，見於《鳴鳳記》者，尚有六出〈二相爭朝〉、二十二出〈鄒林會試〉、二十八出〈吳公辭親〉、三十出〈三臣謫戍〉、三十七出〈雪裡歸舟〉、四十一出〈封贈忠臣〉等混押庚青、真文、侵尋；尚有七出〈嚴通宦官〉、十七出〈島夷入寇〉、三十四出〈忠良會邊〉等混押先天、寒山、廉纖、監咸；尚有二十九出〈鶴樓赴義〉、三十八出〈林遇夏舟〉、四十出〈獻首祭告〉等混押支思、魚模、齊微。而像七八九十接連四出皆混押先天、寒山等韻，以及十二、十三、二十六之協江陽而居然混入寒山，則是南戲、傳奇中幾於所僅見的。

再就其運用北曲而言，其第六曲用北曲正宮【端正好】套、十五出用一支仙呂【混江龍】，其第三十出用

用韻尚屬南戲之普遍現象，則《鳴鳳記》之體製規律，雖尚屬「新南戲」階段，但已向「傳奇」規模靠攏。

一套北曲越調【鬥鵪鶉】，第四十出用雙調【新水令】南北合套，傳奇中之「北曲化」現象已頗明顯，只是其

(四)《鳴鳳記》的人物塑造

戲曲的人物塑造與曲白語言互相依倚，語言是塑造人物類型和個性的媒介，而人物的鮮明度更有賴於語言質素顯晦和運用的技巧。

大抵說來，《鳴鳳記》所塑造的主要人物在於忠奸分明而又各具特色與格調；而這些人物又都是或為廟堂權臣或為仕宦士夫，所用語言自然典雅藻繪，如湯顯祖在二出《鄒林游學》的評語所云「多學究語」⑲，全劇所用掌故多達兩百餘條，較重要人物上場吟唱引子之後，又附詞牌一闋，雖然這是南戲「文士化」以後的普遍現象，但《鳴鳳記》較諸其前後一首；而接續的定場白也往往要用駢文；也因此如果經史詩詞功底不厚的人閱讀這樣的劇本，是要感到諸多礙眼的；遑論庶劇作，實有過之而無不及；這也是諸多礙眼的；遑論庶人聆賞於場上。

作者對於忠臣的描寫，集中筆力在夏言和楊繼盛身上。對夏言所要塑造的是「公忠」的形象，他作為內閣首輔，一心掛慮的是恢復河套，鞏固北疆邊防。；他推薦曾銑總制三邊，力圖「小則效齧食以後其疆，大則奮鷹揚以搗其穴」，在〈二相爭朝〉裡，夏言不止在言語上表現了他的忼正戇直，尤其作者用了一套北曲【端正好】義切辭嚴的越說情緒越高漲，言語越激烈，使狡猾陰險的嚴嵩一時之間，「要為匿怨求名士，且作吞聲忍

⑲〔明〕湯顯祖：〈鳴鳳記評語〉，收入〔明〕李贄批評：《李卓吾先生批評鳴鳳記》，卷上，頁七。

氣人」。但也因而彼此勢不兩立，導致嚴嵩收買宦官，伺機陷害，首輔慘死。

較之夏言，楊繼盛可謂官卑職小，可是其疾惡如仇，仗義除奸，一往無悔的性格，則更表現得明顯激烈。他目睹嚴嵩、仇鸞裡外勾結，排斥曾銑，阻礙收復河套，他不屑小人爪牙趙文華的遊說，毅然彈劾，要「看手中逆豎頭裂」。他雖然因此被貶為宜山驛丞，但他依然不改「三策安邦國，一劍誅豪右」、「不斬元凶志不休」的壯懷偉烈。而他一日平反回朝，他認為那是皇恩浩蕩，更應「舍身圖報」，他更踰越非言官職分的立場，奏劾「元奸」，揭露「嚴嵩父子秉政弄權，妒賢嫉能，誅戮上達首相，賣官鬻爵，取利下盡錙銖。以刑餘為腹心，招群奸奸為子弟」。[220] 認為「若不早除賊黨，必至大害忠良」，而其結果，不止橫遭刑求，更遭棄市。為此作者安排了一出《夫婦死節》，用旁筆敘寫楊公被行刑時彤雲飄雪氛圍的「悲悽」和人們心中為他不平的「冤怨」。

藉著監斬官刑科都給事鮑道明（？—一五六八）唱出「朔雪翻翻，看彤雲四郊飛遍。聽金門上命初傳，把忠良如草菅，有言難辨，駭得俺毛骨竦然。最堪悲，一封書斷送了三生夙願」。[222]【耍孩兒】又唱道「羨君家立志堅，為朝廷欲去奸，讒言直犯君王面，號神泣鬼驚讒諂；號神泣鬼驚讒諂。正氣漫漫塞兩間，貴戚權收歛。你本待要名標青史，先投下沒底黃泉」。[222]【耍孩兒】來和他訣別的禮科給事吳國倫也說道「念吾兄節義全，眾流中獨挺然，歲寒松柏當朝選」。而另一監斬官錦衣衛都指揮使陸炳，一上場即描摩了刑場的氛圍：「丹書飛殿，只為那忠言逆耳怒龍顏。三章定典，一劍橫天，看怨氣撒成千里雪，愁雲卷起萬家烟。訴衷情冤深海樣寬，望長安日暗天還遠。舌吐了六曹兵馬，汗淋了

⑳ 舊題【明】王世貞：《鳴鳳記》，《古本戲曲叢刊初集》，上卷，頁六七—六八。

㉑ 舊題【明】王世貞：《鳴鳳記》，《古本戲曲叢刊初集》，上卷，頁七八。

㉒ 舊題【明】王世貞：《鳴鳳記》，《古本戲曲叢刊初集》，上卷，頁七九。

五府牌官。」（【耍孩兒】）又說「你本是個王朝柱石，埋沒在相府塵烟」。㉓ 如此一來，楊繼盛的形象聲口

便憑藉著他們的讚嘆哀婉被塑造得鬚眉畢張，神氣宛然。

夏言和楊繼盛的除奸事業雖然終致以身殉難，但接踵而起的是董傳策、吳時來、張翀三人的聯合彈劾嚴嵩。

作者用了四出的篇幅來寫這件事，首先〈幼海議本〉敘「立朝忠義」的禮部主事董傳策約集感嘆「奸佞未消磨。

的工科給事吳時來和「誅佞曾將寶劍磨」的兵部郎中張翀一起共同斟酌其所預擬的劾嚴本章，他們認為「三人

同心，其利斷金」。「忠懷寫素」，「想天放吾輩，殲除豺虎」。「群狐期掃滅，孤臣甘鑽斧」。「不剪奸雄

死死不休」。㉔ 緊接著〈吳公辭親〉寫吳時來返家與母親辭，既寫其孝道，也寫其母深明大義的鼓勵。〈鶴樓赴

義〉寫張翀顧慮妻孥牽累，返鄉安置家室，雖妻孥疑惑，絕不透露風聲，且私下預置棺木，抱必死之決心。湯

顯祖評說：「此二出只合附見二十七出之尾，不宜又作二出，大為零碎。」㉕ 若就情節之緊湊而言，誠然如此；

但作者為了彰顯忠臣烈士的人格，無不兼具孝道與情義，就此而言，就不算浪費筆墨。最後〈三臣謫戍〉也和

寫楊繼盛一樣用的是旁筆，而尤有進者，此出止從錦衣衛都指揮使朱希孝（？—約一五七四）一人眼中心中敘

寫，他是在嚴嵩威逼之下，而能憐憫忠義之臣，勇於暗中施以援手的人，所以其聲口能真切的流露出其感同身

受的情懷，尤其唱的是北曲越調【鬥鵪鶉】套，更加強了其蕭颯悲涼和憤恨難抑的韻味，而也因此將三人寫得

神采活現。

至於作者用來始終作合與貫串反嚴義士氣節力量的鄒應龍和林潤，從二出〈鄒林游學〉，便寫其少年的豪

㉓ 舊題〔明〕王世貞：《鳴鳳記》，《古本戲曲叢刊初集》，上卷，頁七九。

㉔ 舊題〔明〕王世貞：《鳴鳳記》，《古本戲曲叢刊初集》，下卷，頁二五一—二八。

㉕ 〔明〕湯顯祖：〈鳴鳳記評語〉，收入〔明〕李贄批評：《李卓吾先生批評鳴鳳記》，卷下，頁二六。

情壯志，「霧起青山豹變，雷轟滄海龍蟠」；「筆底風雲席卷，胸中星斗光涵」。他們會試及第後，拜謁夏言和楊繼盛靈柩，感染於二公死節的悲壯，耳聞目睹嚴氏父子的賣官鬻爵、玩法弄權、奢侈淫靡，更激起了忠奸勢同水火的憤慨。這其中作者對於鄒、林二人性格的描寫，已揭示出鄒謹慎機智和林嫉惡如仇的差異。更於二十五出《南北分別》，林潤和鄒應龍，對待嚴府差官，在他們行將南北各赴任所之際，致送賄儀，所反映的態度上，作者也給予不同的描寫：林潤面於差官，斥責嚴世蕃，「口蜜腹劍」「慝怨而友」，一片虛情假意，顯得很激烈；鄒應龍則勸林潤「且不要使性氣，鷥鳥將擊，卑飛斂翼，況彼以禮，來當以禮往」，顯得很冷靜。而鄒應龍在被貶邊塞返朝之後，終能聯合孫丕揚上本鬥倒嚴氏父子，即在他的謹慎機智，抓住切當的時機，一舉功成；而林潤也藉著巡視江西之際，清算嚴家罪惡，也緣於他的嫉惡如仇。

可見《鳴鳳記》正面的重要人物，其塑造的筆墨算是成功的。而若謂其描摩之淋漓盡致，實尚有待於對嚴嵩、嚴世蕃父子，以及其爪牙趙文華和鄢懋卿的鈎勒，幾乎都是運用漫畫誇張的筆法，寓譏刺鄙薄於嘲弄之中，個個都如跳梁小丑，而心術都十分狠毒。

在《嚴嵩慶壽》裡即借趙文華之口直陳嚴嵩結黨弄權的種種醜惡模樣：營私納賄、諂媚固寵、忌賢害能、惡行惡狀，屈指難數，而自己則趨炎附勢，拗曲作直，助紂為虐，為虎作倀，不辭吮癰舐痔。已具體勾畫出了奸邪的嘴臉。在《忠佞異議》裡，趙文華更以嚴氏走狗的身分，在楊繼盛一身剛正的襯托下，進一步展現了其柔佞涎厚的劣根性。在《文華祭海》裡，作者亟寫其執掌平倭兵權，卻祭告海神的滑稽醜態，在《鄢趙爭寵》裡，更寫其爭權固寵之心的強烈和求丹道士的可笑行徑。可見作者是把他的奸邪當作開心果玩弄的。

❷❷❻ 舊題〔明〕王世貞：《鳴鳳記》，《古本戲曲叢刊初集》，下卷，頁一九。

對於嚴嵩的奸詐敘寫，在〈二相爭朝〉裡，他使陰狠手段，步步為營的使夏言越辯越激烈，不自覺的墮入所設的陷阱之中；他以退為進的使自己越說越冷靜而看似一味隱忍的一走了之。由於夏言的對映，使得「描畫忠佞處亦逼真」（湯顯祖評語）。在〈嚴通宦官〉裡，更寫他賄賂宦官，買通皇帝左右，以構陷謀害忠良，為的是報復他當廷受辱夏言的仇恨。作者又以〈端陽游賞〉來寫嚴氏父子在夏、楊二忠殉難後的得意歡慶，但也插入鰣魚未貢的貪婪和僭越，以及私心自用，舉薦心腹小人以禦倭的權術。凡此都隨時隨地在加重嚴氏父子的罪惡。又另以〈世蕃奸計〉來書寫嚴世蕃和鄢懋卿設計報復對鄒、林的公然拜謁忠靈，也不過是罪加一椿而已。最後用〈雪裡歸舟〉寫嚴嵩削職回籍，行將歸鄉時的舟中風雪，聯繫到楊繼盛被殺時的風雪，使得這位權位頓失的大奸巨憝不自覺的心寒起來。而作者又進一步透過黃河破冰、董公送禮、朱裁問事、尋找驛丞四件事，使向來目中無人、作威作福、一人之下、千千萬萬人之上的權相，顏面剝落掃除淨盡。難怪湯顯祖說：「此出最為惡毒，嚴家父子即萬剮千割亦不過是也。」[27] 而〈林公理冤〉則通過一個驛臣、三個告狀人，將嚴氏家族的滔天罪惡，運用嚴肅而又輕鬆、冷峻而又活潑的筆墨，淋漓盡致的教人可以化除胸中塊壘。而〈獻首祭告〉又藉著明正典型的嚴世蕃首級來祭奠忠臣烈士的亡靈。至此嚴氏父子的下場才真正結束，而其造惡多端的嘴臉也才塑造和報應完成。

其他《鳴鳳記》中所出場過與主角相關的人物，有的是囿於「生旦排場」不得不多用篇幅筆墨，有的只是為彰顯倫理道德教化需要藉助來妝點，他們呈現的大抵是角色所具有的「類型人物」現象，其本身也就不必細論了。

㉗〔明〕湯顯祖：〈鳴鳳記評語〉，收入〔明〕李贄批評：《李卓吾先生批評鳴鳳記》，卷下，頁六五。

(五)《鳴鳳記》的曲白風格

戲曲無不以曲、科、白結合運作，進行表演。而《鳴鳳記》的曲白結構，固然基本上與一般戲文和傳奇不

殊。但其好摻用詩詞、駢白，融入典故，呈現「士大夫化」的現象則是十分顯然的。

譬如以劇本開演的〈鄒林游學〉為例。其結構是：生扮鄒應龍上唱南雙調過曲【風入松】，念【鷓鴣天】

詞，散白接駢語再接散白自報家門，下場。其次小生扮林潤上唱【前腔】，念【鷓鴣天】詞，散白接駢語再接

散白，唱【前腔】前四句，生上接唱後二句，下場。生、小生對白，散白、駢語交錯。小外扮郭希顏上唱南呂過曲【阮

郎歸】，念【朝中措】詞，小外、生、小生賓白，散白、駢語交錯。生唱【玉芙蓉】、小生接唱【前腔】、小

外接唱【前腔】，小外、生、小生散白、駢語交錯。旦扮鄒應龍妻上唱【阮郎歸】，生、小生、旦對白，散白

為主，間入駢語。生唱【玉交枝】，小生、旦合唱末二句；小生、生唱【前腔】，生、旦合唱末二

句。旦、小生對白，旦唱【前腔】，生、小生對白，七言四句生、旦、小生分念一句，合念末句，

下場。其中當場腳色輪唱前腔，也成為南戲慣用之演唱方式。

此出中所用典故：「燈窗十載困青氈，矢志不窺園」二句，用晉王獻之（三四四—三八六）與漢董仲舒（前

一九二—前一〇四）事。「禹門一日翻桃浪，那時是百丈樓船」二句，用《水經注》大禹（生卒不詳）鑿龍門

山事與《三國志·魏書·陳登傳》陳登（一六三—二〇一）與劉備（一六一—二二三）事。「霧起青山豹變，

雷轟江海龍蟠」二句，前句語出《易經·革卦·上六》，下句用《三國志·杜襲傳》杜襲（生卒不詳）、繁欽

（？—二一八）與劉表（一四二—二〇八）事。「寄跡衡門嘆未遭」，語出《詩經·陳風·衡門》。「業孔孟，

志禹皋。」指孔子（前五五一—前四七九）、孟子（前三七二—前二八九）、大禹、皋陶（生卒不詳）四大聖

賢。「養就經綸康濟策」，「經綸」語出《易經·屯卦》，「康濟」出《尚書·蔡仲之命》。「怙恃雙亡」，

語出《詩經·小雅·蓼莪》。「俊髦雖育芹宮，桃李未榮上苑」二句，「俊髦」出《爾雅·釋言》、「芹宮」

出《詩經·魯頌·泮水》，「桃李」出《韓詩外傳》，「上苑」出漢武帝（前一五六―前八七）上林苑。「方

乘犯斗之槎」，出晉張華（二三二―三○○）《博物志》。「學必升堂而入室」出《論語·先進》。「矜式」

出《孟子·公孫丑下》。「荊妻」出《列女傳·梁鴻妻》。「藏修歙歙」，出《莊子·讓王》。「祖生鞭」，

出《晉書·劉琨傳》。「凌雲翅」，出《莊子·逍遙遊》。「一舉沖天」，出《韓非子·喻老》。「笏滿牀」，

出《舊唐書·崔神慶傳》。「瓊林宴罷花半壁」，見《宋史·選舉志》。「大手筆」，出《晉書·王珣傳》。「簪

纓」，出杜甫（七一二―七七○）詩〈八哀詩〉。「繼武」，出《禮記·玉藻》。「臥龍」，出《三國志·蜀

書·諸葛亮傳》。「蘭省」，出漢應劭（一五三―一九六）《漢官儀》。「蓬源」，出《山海經·海內北經》。

「鴻門之客」，見《漢書·揚雄傳·校獵賦》。「烟光凝而暮山紫」，見唐王勃（約六五○―約六七六）〈秋

日登洪府滕王閣餞別序〉。「斯文一脈傳」，出《論語·子罕》。「蟠澳」，用《韓詩外傳》卷八太公望姜子

牙（生卒不詳）事。「豈有文章驚海內，謾勞車馬駐江干」二句，用杜甫詩〈賓至〉成句。「武庫未窺，旌旄

先指」二句，用《晉書·杜預傳》事。「井蛙眇見」，出《莊子·秋水》。「檣篤庸才」，合用《莊子·逍遙

遊》、《楛木與《周禮·夏官·校人》之「駑馬」。「山斗之望」，見《新唐書·韓愈傳贊》。「虎皮」，見漢揚

雄（前五三―一八）《法言·吾子》。「默契當如周子，豪傑豈待文王」二句，見《史記·周本紀》。「時雨

之化」，出《孟子·盡心》。「南金不須艷冶」，語出《詩經·魯頌·泮水》，喻傑出人才，見《晉書·薛兼傳

顧榮傳》。「卞玉何俟良工」，卞玉見《韓非子和氏》與漢劉向（前七七―前六）《新序·雜事五》。「師即

在爾同行」，語用《論語·述而》：「三人行，必有我師焉。」「道山」，出《後漢書·竇章傳》。「孔思周

情」，出唐李漢（生卒不詳）〈韓昌黎集序〉。「出谷喬遷」，出《詩經・小雅・伐木》。「夔龍禮樂」，見
《尚書・舜典》。

「鼏鼎」，出《戰國策・楚策》。「青錢選」，見《舊唐書・張薦傳》。「文正公秀才時就以天下為己任」，
見《宋史》本傳。「會文」見《論語・顏淵》。「執見之儀」，見《禮記・曲禮上》。「雜佩之贈」，出《詩
經・鄭風・女曰雞鳴》。「歃雪盟」，見《淮南子・齊俗》。「鸞鳳伴」，見《大戴禮・易本命》。「管鮑重
金蘭」，「管鮑」，見《史記・管晏列傳》；「金蘭」，出《易經・繫辭下》。「鰌生」，見《史記・項羽本
紀》。「杖頭錢」，出《世說新語・任誕》。「聞雞共舞燈前劍」，出《晉書・祖逖傳》。「養晦」，出《詩
經・周頌・酌》。「瀛洲」，用唐太宗（五九八―六四九）時「十八學士登瀛洲」事，見《新唐書・褚亮傳》
與《唐會要・文學館》。「濟川船」，用武丁（生卒不詳）訪傅說（生卒不詳）事，見《尚書・說命》。

「屠龍劍」，見《莊子・列禦寇》。❷

像這樣在一出戲裡，用了三闋詞，六十七個典故，焉能不使人目觸滿紙「學究語」，而有語意
晦澀之感。這雖然是明代新南戲「士大夫化」既深的普遍現象，但《鳴鳳記》實不能不稱之「為甚」。
但作者有時也能夠在「掉書袋語」之餘，避免「陳腐措大語」，使其駢儷語中還能頗具「圖達」之韻。譬
如〈二臣哭夏〉中四支【紅衲襖】，湯顯祖便說「字字實錄，可以補史」。❷〈楊公劾奸〉，湯氏云：「椒山
先生奏疏點綴成文，妙手也。」❷指的就是此出之中所用之宋大曲遺音【入破第一】【破第二】【破第三】【歇

❷ 以上見黃竹三、馮俊杰主編，延保全評注：《六十種曲評注》第四冊《鳴鳳記評注》，頁二六四―二七九。

❷ 〔明〕湯顯祖：〈鳴鳳記評語〉，收入〔明〕李贄批評：《李卓吾先生批評鳴鳳記》，卷上，頁三八。

❷ 〔明〕湯顯祖：〈鳴鳳記評語〉，收入〔明〕李贄批評：《李卓吾先生批評鳴鳳記》，卷上，頁六三。

拍】【中滾】【煞尾】【出破】套，將楊繼盛慷慨彈劾嚴嵩父子的奏摺礫成曲文而頗能自然妥貼。即使〈二妻思望〉，在必須「填補對映」的「生旦排場」上，也頗能運用豐富的意象語彙來描述渲染思夫的柔情，而且惻惻動人。錄之如下：

南呂過曲【香羅帶】（旦）歸鴉噪夕陽。紫扉乍關，此時風景添悽愴。天涯游子未應歸也，臨晚鏡、覷花鈿，昨宵淚跡還存半。倦看梁上也，燕墜泥巢落碎香。

【前腔】（貼）窗櫺漏晚陽，月斜半山，黃昏寂寞愁懷滿。畫眉人去景蕭疏也，腰瘦損、帶圍寬，玉容不似當初樣。忍看窗外也，蝶帶餘花撲細香。㉛

二曲詞境雖佳，但如上所云，用江陽韻而居然混入寒山韻，亦見於〈桑林奇遇〉和〈燈前修本〉二出，這種情形，在明人是少見的。而如果在本劇中要挑出最為可諷可誦，應當還是上文提及的北曲越調套曲：

【鬥鵪鶉】俺想那幾個書生，燈窗勤敏，宇宙胸襟，乾坤性分，抱負平生，功勳志銘。養就的是丹心，靖獻的是葵誠、磊磊睜睜，巍巍耿耿。

【紫花兒序】俺想他們將進本之時呵！哭衰哀拜辭了萱親，淚盈盈送歸了王孫，嬌滴滴撇下了鴛衾。曉夜無眠，惕勵憂勤，端的是烈轟轟鐵膽銅心。恨不得將奸回兒吞進。敢則是一言難進，望斷了萬里君門。

【柳營曲】俺想他入朝之時呵！耳聽著那擂鼓聲，眼望著那庭燎明。入朝班緊緊兒將衣整，看楊眉樹目，鬼動神驚，猛可地那奸臣覷著失三魂。

【么篇】祇見那張兵部、老成強鯁，執牙笏、面訴衷情。吳黃門、欽依了那新王命，抖擻了舊精神，一定

舊題〔明〕王世貞：《鳴鳳記》，《古本戲曲叢刊初集》，下卷，頁二二一—二二三。

㉛

要重把綱常整。又覷了小後生，祇見那官兒年紀不上二十四罷了，卻不曾聞姓名，人道是仲舒孫。他逞少年、洛陽心性，至誠痛哭王庭。長歎息、涕交零。把檻兒攀損。俺想起來，楊椒山之後，卻還有這三個臣子。這三個撼丹誠，都學盡瘁報君。頭一個是老魏徵不怕瀆了君王聽，第二個鐵錚錚、打破了堅城，第三個恨不得舞吳鈎、掃蕩了奸黨盤根。

他有這等為國忠臣，俺將謂聖上越格超遷，今日呵！

【小沙門】張兔網反羅了雉兒清耿，擊魔天反打了護法真人。駭得俺雙股輕搖寒凜凜，一個個，向邊域，口吐冤聲。

這也不是聖上斥逐忠良，都是奸臣蒙蔽之過。

【聖藥王】他不為著逆耳忠臣進，為奸謀石固淵深。欺君父狼行狐媚會逢迎。惡狠狠欲著那不露牙的吞忠吻，黑漫漫藏著那不掘地的陷忠坑，密圍圍將忠良兒一網打盡，去匆匆不回頭誰作捲堂文。

可惜那三臣貶竄，朝中能有幾個人惜他！

【尾聲】只是咱惺惺的自古惜惺惺，望天涯、魂消魄冷。空留著青瑣闥、諫諍虛名，怎能勾紫凌烟、功雕彝鼎。

舊題〔明〕王世貞：《鳴鳳記》，《古本戲曲叢刊初集》，下卷，頁三八一三九。

這套北曲真是以蕭颯悲涼之氣，為三諫臣宣洩了不平，也致以感嘆惋惜之意。它雖然混用了庚青、真文韻，但二韻部相鄰，頗為近似，尚不礙聲口，而此時北曲已由元人鼓笛板改用絃索為主奏樂器，可多用襯字，以助其莽爽拂拂然之聲情。

《鳴鳳記》賓白，既用散白也用駢白有如上述，因而趨於典雅；但亦如上文所舉，凡淨末丑所扮之庶民百姓人物，每用作插科打諢以調劑排場；而有時所扮飾之人物縱使是大官貴人，亦同樣出語俚俗以取諧趣。如十三出〈花樓春宴〉，淨所扮之嚴嵩自題：「有我福，無我壽；有我壽，無我夫婦同白首；有我夫婦同白首，無我子孫七八九；有我子孫七八九，無我個個天街走。」[233]其自鳴得意溢於言表。又此出中趙文華與鄢懋卿關於各自「兩個愛妾」的打諢，於教人捧腹之外，還自我諷刺、自我調侃。此外插用歌謠如《拜謁忠靈》之福州歌與〈蓮花落〉；〈仙遊祈夢〉道士所吟「祝文」用詞曲牌名結撰；《林公理冤》之用方言俗語、順口溜、詞曲牌名聯句與歇後、離合、諧音等文字遊戲之語言形式，也都可以增添臨場所產生的機趣。

（六）《鳴鳳記》的作者問題

在談到《鳴鳳記》的作者問題之前，請先考述其創作時間。

《鳴鳳記》末出〈封贈功臣〉，夏言、楊繼盛終於獲得平反封贈。《明史·夏言傳》謂：「隆慶初，其家上書白冤狀，詔復其官。」[234]《明史·楊繼盛傳》亦云「穆宗立，卹直諫諸臣，以繼盛為首」。[235]可知《鳴鳳記》完成的時間，最早不過明穆宗隆慶年間（一五六七─一五七二）。

也因此，焦循（一七六三─一八二○）《劇說》卷三的一段記載便有了問題。所記云：

《弇州史料》中〈楊忠愍公傳略〉，與傳奇不合。相傳：《鳴鳳》傳奇，弇州門人作，惟〈法場〉一折

[233] 舊題〔明〕王世貞：《鳴鳳記》，《古本戲曲叢刊初集》，上卷，頁六三。

[234] 〔清〕張廷玉等：《明史·列傳第八十四·夏言》（北京：中華書局，一九七四年），卷一九六，頁五一九八。

[235] 〔清〕張廷玉等：《明史·列傳第九十七·楊繼盛》，卷二○九，頁五五四二。

是弇州自填。詞初成時，命優人演之，邀縣令同觀。令變色起謝，欲亟去。弇州徐出邸抄示之曰：「嵩

這段「相傳」的記載有兩個明顯的錯誤，一是《鳴鳳記》為王世貞門人所作，請詳下文；一是《鳴鳳記》完成於嚴嵩父子敗落之時，且已在演出。因為《明史‧嚴嵩傳》記嵩父子垮台在嘉靖四十一年（一五六二），在時間上根本不可能。

至於《鳴鳳記》作者誰屬，則迄今有四種說法：無名氏、王世貞、王世貞門人、唐儀鳳。

其一為「無名氏」之說。此說見於明代曲論著作：

1. 呂天成《曲品》作於萬曆三十八年（一六一〇），其上卷列王世貞於「不作傳奇而作散曲者」二十五人之一。其下卷收《鳴鳳記》於「作者姓名無可考，其傳奇附列於後」之中，評為「中上品」，評語已見上文引錄。㊁至於《曲品》康熙間清河郡黑格鈔本在《鳴鳳記》條下用硃筆添加「王鳳州作」四字，顯然是抄寫者「自作聰明」所添加，以致後來通行本以訛傳訛。

2. 祁彪佳（一六〇二―一六四五）《遠山堂曲品》所收劇目四百六十六種，卻未對《鳴鳳記》評論，但在評述秋郊子（生卒不詳）所著《飛丸》時附帶提到《鳴鳳記》中所敘及之「易完虛（即易弘器）」，也沒有說明作者為誰。㊂

3. 明末清初沈自晉（一五八三―一六六五）《南詞新譜》卷首〈古今入譜詞曲傳劇總目〉在劇名下凡所知

㊀〔清〕焦循：《劇說》，《中國古典戲曲論著集成》，第八冊，卷三，頁一三六。

㊁〔明〕呂天成：《曲品》，《中國古典戲曲論著集成》，第六冊，卷上，頁二二一；卷下，頁二四九。

㊂〔明〕祁彪佳：《遠山堂曲品》，《中國古典戲曲論著集成》，第六冊，頁七五。

作者皆署名，而《鳴鳳記》未署，可知沈自晉亦不知其作者何人。(239) 此說為北京中華書局五○年代重印之《六十種曲》本、趙景深、胡忌選注之《明清傳奇選》所採取。蘇寰中、徐扶明更有專文支持。(240)

其二為王世貞之說：

1.將《鳴鳳記》認作是王世貞作品，始見明末汲古閣原刻印本，卷首總目題《鳴鳳記》為「明王世貞撰」，又有清毛宗崗（一六三二—一七○九）評《琵琶記》卷首引前賢評語，謂馮夢龍（一五七四—一六四六）曾說王世貞作《鳴鳳記》，而主要見於清代一些曲目著錄，有無名氏《傳奇彙考標目》、黃文暘（一七三六—？）《重訂曲海總目》、無名氏《古今傳奇總目》、支豐宜（生卒不詳）《曲海新編》、姚燮（一八○五—一八六四）《今樂考證》等，記載都很簡略，其《傳奇彙考標目》記：「王世貞字元美，號鳳洲。太倉人，前明詩人後七子之一。《鳴鳳》。」(241) 亦二十三字，而對於何以將《鳴鳳記》屬之王世貞的根據，一語不提。

2.明人曲論述及王世貞者，王驥德（一五六○—一六二三（四））《曲律》有十二次，沈德符（一五七八—一六四二）《顧曲雜言》有兩次，徐復祚（一五六○—一六三○）《曲論》有六次，凌濛初（一五八○—一六四四）《譚曲雜箚》有三次，張琦（生卒不詳）《衡曲塵譚》有一次。這些戲曲論著不僅沒有關於王世貞寫《鳴鳳記》的記述，而且還譏彈王世貞對戲曲外行。如徐復祚說他「於詞曲不甚當行」，(242)

(239) 〔明〕沈自晉：《南詞新譜》，收入王秋桂主編：《善本戲曲叢刊》，第三輯，〈古今入譜詞曲傳劇總目〉，頁六，總頁五七。

(240) 〔清〕無名氏：《傳奇彙考標目》，《中國古典戲曲論著集成》，第七冊，卷上，頁二一七。

(241) 出處見下文。

王驥德亦說：「世無論作曲者難其人，即識曲人亦未易得。《藝苑巵言》（王世貞作）談詩談文，具有可采，而談曲多不中竅，何怪乎此道之汶汶也。」[243]

可見在明人曲論家心目中，王世貞曲學的修為既淺薄，則不可能有傳奇之創作。

但認為王世貞作《鳴鳳記》的學者，有傅惜華《明代傳奇全目》、莊一拂《古典戲曲存目彙考》、鄭振鐸《插圖本中國文學史》、劉大杰《中國文學發展史》、張庚、郭漢城《中國戲曲通史》等等。

而有些學者則謂「相傳為王世貞所作」，如社科院文研所《中國文學史》、[244]其他不同意王世貞戲劇評論的見解更比比皆是。

其三為王世貞門人之說：

此說出自清焦循《劇說》卷三，已見前文引錄，其不可信，前文亦已論及。但吳書蔭、薛若琳因為《鳴鳳記》為王世貞作「缺乏充分的根據」，而推論它是王世貞門人的作品。[245]

其四為唐儀鳳（生卒不詳）之說：

此說始見一九八〇年第三期《江蘇師範學院學報》王永健〈關於《鳴鳳記》的幾個問題〉，根據嘉慶《直隸太倉州志》的一條記載，認為《鳴鳳記》確非王世貞所作，而是其邑人唐儀鳳的作品。按嘉慶《直隸太倉州志‧雜綴》云：

[242]【明】徐復祚：《曲論》，《中國古典戲曲論著集成》，第四冊，頁二三五。

[243]【明】王驥德：《曲律》，《中國古典戲曲論著集成》，第四冊，卷四，頁一七八。

[244]見蘇寰中：〈關於《鳴鳳記》的作者問題〉，《中山大學學報》一九八〇年第三期，頁八二─八五。

[245]見吳書蔭、薛若琳：〈《寶劍記》、《浣紗記》、《鳴鳳記》與明代政治鬥爭〉，收入沈達人、周長珂編：《古代戲曲十講》（北京：中華書局，一九八六年），頁一三三。

《鳳里志》云：唐儀鳳，吾州鳳里人。才而艱於遇，棄舉子業，撰《鳴鳳》傳奇，表椒山公等大節。夢椒山謂曰：「子當為雞骨哽死，今以閩揚忠義，至期吾當救之，更延一紀。」覺而異之。一日偕友游馬鞍山，食肆中雞汁麵，楚甚不堪，幾至垂斃。抵暮恍見一手自空而下，直探其喉，取骨而循愈。後果又活十二年乃終。傳奇之成也，曾以質余州先生，先生曰：「子填詞甚佳，然謂此出自子，則不傳；出自我，乃傳。蓋勢有必然，吾非欲掠美，正以成子之美耳。」儀鳳許之，乃贈以白米四十石，而刊為己所編。然吾州里，皆知出自唐云。或又謂：唐初無子，作此後，夢椒山公抱送二子。㊷

鳳記》一劇「文采斐然」，「處處都顯示了弇州山人的特色」。㊸於是就從王驥德《曲律》去找尋王世貞可能

這條資料明白寫出《鳴鳳記》作者是太倉唐儀鳳，而且強調「吾州里，皆知出自唐云」，可靠性應是相當強；但由於出自〈雜綴〉傳聞，所以學者如徐扶明、吳書蔭、寧宗一、延保全等或以其事涉鬼神、或以其但為孤證，皆持保留態度，未能遽信。

對以上這四說，作綜合評述，同時提出自己看法而最教人注意的是延保全和劉致中。

延保全在其《鳴鳳記評注》所附〈《鳴鳳記》的作者及劇作思想內容和藝術成就〉中，認可黃裳盛稱《鳴

㊶ 【清】王昶等纂修：《直隸太倉州志》，《續修四庫全書》史部第六九八冊（上海：上海古籍出版社，二〇〇二年），卷六〇，頁二〇三。

㊷ 見徐扶明：〈《鳴鳳記》非王世貞作〉，收入《元明清戲曲探索》（杭州：浙江古籍出版社，一九八六年），頁七九。吳書蔭：《曲品校注》（北京：中華書局，一九九〇年），頁三七〇。寧宗一等編：〈《鳴鳳記》傳奇研究綜述〉，收入《明代戲劇研究概述》（天津：天津教育出版社，一九九二年），頁一四四。延保全：〈《鳴鳳記》的作者及劇作思想內容和藝術成就〉，收入黃竹三、馮俊杰主編，延保全評注：《六十種曲評注》第四冊《鳴鳳記評注》，頁七六一。

作過傳奇的蛛絲馬跡，《鳴鳳記》是王世貞戲曲理論的積極實踐和集中體現，亦即劇作者表現的正是作者王世貞的修養和學問、才情和風格，以及認為戲曲應當足以激動人心、寓教於樂的主張。而《鳴鳳記》是一部真實反映明代嘉靖年間現實政治鬥爭的戲曲作品，如果沒有王世貞親歷其境的識見和筆力，是無法結撰此鉅製的；也就是說延保全認為，《鳴鳳記》不可能出自落魄書生而屏居鄉里的學究之手。

劉致中〈《鳴鳳記》作者考辨〉一文，首先對於《鳴鳳記》裡被作者在八諫臣中專用一出戲加以祭告的郭希顏，詳加考辨，證實郭是被時人認定「以死博功名」的「邪臣」；如果《鳴鳳記》是王世貞所作，必不會用濃墨重彩把他表彰為等同張巡（七〇八—七五七）、岳飛（一一〇三—一一四二）那樣的忠烈之士。其次對於王永健所發現嘉慶《直隸太倉州志》之所以有鬼神之說，乃是因為它見於《稗說》的《稗說》類，所記本出諸「傳聞」，自然不可遽爾相信。而他又進一步從其出處《鳳里志》加以考索，得知「鳳里」為「雙鳳里」之簡稱，又稱「鳳林」，明代隸常熟縣，明弘治十年（一四九七）置太倉州，割雙鳳里屬州，為太倉州之一鄉。而雙鳳里有志，是從周玉山（生卒不詳）修纂《鳳林備采》開始。其後顧織簾（一五八五—一六五三）增輯成《雙鳳里志》，顧抱山（生卒不詳）與胡輯庵（生卒不詳）又將之再編輯為《重編雙鳳里志》；而周、顧、胡皆為宿學耆老，其所著所述，應可採信。而其卷六十〈雜綴〉中，果然有嘉慶《直隸太倉州志》所根據的那段記載，只是文字累有出入而已。而在《雙鳳里志》卷四〈人物志〉「文學類」中，則另有〈唐儀鳳〉：

唐儀鳳，號芝室，符孫。博學多才，艱於遇合，棄舉業，肆力於詩古（文），兼工詞曲。今世傳王弇州《鳴鳳記》，其所譔也。[249]

[248] 見黃裳：《榆下說書》（北京：生活・讀書・新知三聯書店，一九八二年），頁九三。

像這樣明白的記述，出自鄉里宿學的鄉里文獻，如果還不相信《鳴鳳記》出諸唐儀鳳，那就沒有更可信的道理了。而我們從唐儀鳳之「博學多才」和「肆力於詩古（文），兼工詞曲」的學識與文學修為，也就不必懷疑他能夠寫出像《鳴鳳記》那樣的作品。

所以《鳴鳳記》的作者到了劉致中先生，可以說已成定論；延保全先生雖然費心費力，言之鑿鑿，只因缺乏有力證據，功虧一簣，終難得其「真實」。而著者以為：所以有王世貞作《鳴鳳記》之說，也許《太倉志·雜綴》所記王世貞以米易著作權之傳聞不無可能，因此汲古閣初刻本留下了痕跡；而所以有王世貞門人所作之說，也許因為唐儀鳳和王世貞同為太倉人有所往來的緣故；而所以連明人如王驥德、呂天成等曲學家皆不知作者為誰，乃因為唐儀鳳「艱於遇合，棄舉業」，以致名位卑微不顯，難為世人所知；而縱使王世貞易米竊據，也羞於明目張膽，以致反被認為「無名氏」所著，也說不定。凡此皆屬個人「臆測」而已。

小結

綜上所論，《鳴鳳記》的作者當從劉致中之考辨，定為太倉唐儀鳳所著。就體製規律而言，它已是經文士化和北曲化的明代「新南戲」，由於其用韻未官話化，且尚用海鹽腔演唱，所以未能臻於「傳奇」之列。其題材演述嘉靖朝忠奸之對立鬥爭，為當代人寫近時事，堪稱之為「時事劇」，但就往後看來，也不失為「歷史劇」。就這一點而言，其在南戲作品中，算是極為難得，已大大的突破了生旦悲歡離合的規格。而由於事關眾多人物，

⊘ 〔清〕顧夢麟、時寶臣編輯：《雙鳳里志》（江蘇：廣陵古籍刻印社，一九八九年據南京博物院圖書館抄本影印），卷四，頁二九。

情節繁雜，作者又不放棄「寓教於樂」的旨趣，乃又夾入《趙氏孤兒》的情節模式，也不能免於南戲慣用的「生旦排場」，因此在關目布置上縱使也費盡九牛二虎之力要使針線埋伏照應，人物事跡關聯有致，然而依然駕御失控，難免排場鬆懈，情節破碎的毛病。其曲文雖然湯顯祖、李卓吾（一五二七—一六〇二）、呂天成皆有好評，也確實有可誦可諷的佳曲；但用典過多，駢語雜沓也同樣顯露戲曲文士化過甚的毛病。可喜的是一些用以調劑的淨末丑排場，的確可以發揮寓批評諷刺於滑稽詼諧的效能，使在板滯沉重中出現生鮮活色。

有關《鳴鳳記》的演出，有兩段記載常被引用，其一見清人楊恩壽（一八三五—一八九一）《續詞餘叢話》卷三引《堅瓠集》敘海鹽優童金鳳少以色幸於嚴世蕃東樓，後色衰為東樓所棄‧；及其敗，「金復塗粉墨，身扮東樓，以其熟悉，舉動酷肖，復名噪一時」。[250] 其二見清侯朝宗（一六一八—一六五五）《壯悔堂文集‧馬伶傳》敘金陵梨園興華部與華林部為大會，分居東西二肆，同演《鳴鳳記》兩相國論河套競技，東肆興華部之馬伶不如西肆之李伶。馬伶乃懷羞離部三年，求為時相門卒，時相乃嚴相國之傳者，因學其舉止言語，歸部後又請與李伶角技如昔，李伶為之拜服。[251]

由這兩段記載可見：金鳳唱的是海鹽腔，演出時，應在《鳴鳳記》完成後不久的萬曆初年。馬伶演於明末，唱的應是水磨調，唱做藝術極高。《鳴鳳記》在明代歌場上可說是膾炙人口的。

到了清代，李斗（一七四九—一八一七）《揚州畫舫錄》謂明末郝景春（？—一六三九）看《鳴鳳記》演

[250]　〔清〕楊恩壽：《續詞餘叢話》，《中國古典戲曲論著集成》第九冊（北京：中國戲劇出版社，一九五九年），卷三，頁三二一。

[251]　〔清〕侯方域：《壯悔堂文集》，《續修四庫全書》集部第一四〇六冊（上海：上海古籍出版社，二〇〇二年），卷五，頁一六。

出，至楊繼盛被斬，「乃浮一大白」，曰：「好奇男子。」又謂清乾隆年間，揚州梨園，老生山崑璧（生卒不詳）、白面馬文觀（生卒不詳）、三面顧天一（生卒不詳），皆以演《鳴鳳記》著名。㉒ 程正揆（一六○四—一六七六）《青溪遺稿》有詩云：「傳奇《鳴鳳》動宸顏，發指分宜父子奸，重譯二十四大罪，特呼內院說椒山。」㉓ 可知在宮中演出，皇帝也深受感動。其後像《桃花扇》㉔、《表忠記》㉕、《丹心照》、《鳳和鳴》㉖ 等「歷史劇」，應當也頗受《鳴鳳記》影響。

㉒ 〔清〕李斗：《揚州畫舫錄》（北京：中華書局，二○○四年），卷五，頁一二二—一二四；卷一三，頁三一四。

㉓ 〔明〕程正揆：《青溪遺稿》，《四庫全書存目叢書》集部第一九七冊（臺南：莊嚴文化事業有限公司，一九九七年），卷一五，頁四八八。

㉔ 見〔清〕孔尚任：《桃花扇·罵筵》，《古本戲曲叢刊五集》（上海：上海古籍出版社，一九八六年據北京圖書館藏清康熙刊本影印），頁二一○—二一七。

㉕ 見〔清〕丁耀亢：《新編楊椒山表忠蚺蛇膽》，《古本戲曲叢刊五集》，卷上，頁一—六五；卷下，頁一—七四。

㉖ 〔清〕無名氏編《曲海總目提要》卷三七著錄《丹心照》：「不知何人作。演楊繼盛事。因閱《鳴鳳》舊編，翻換爭奇，謂繼盛一片丹心，故曰《丹心照》。」卷四一著錄《鳳和鳴》：「不知誰作。事實即本王世貞《鳴鳳記》，以其《記》下本增飾鄒應龍、林潤、郭希顏事，謂能繼跡夏、楊，故曰《鳳和鳴》也。」收入俞為民、孫蓉蓉編：《歷代曲話彙編：清代編》，頁一三○七、一四四五。

結語

以上所舉十種明人「新南戲」，其中除無名氏《綉襦記》兼具雅俗，尚存民間趣味外，其餘皆因出諸文人之手，而有明顯之文士化現象，也就是文人創作劇本，是把它視為詩詞歌賦那樣來撰著，所以在語言上自然遠離場上群眾而趨向案頭同道，卻也使得往後崑山水磨化蛻變而成的明清傳奇沿續這「風雅」傳統。也使得傳奇大抵成了家樂堂會氍毹上之妙品。至於其間之「北曲化」，雖因人而異，但與日俱深，則是不可抗拒之勢；其官話化雖以鄭若庸、李開先為有跡可循，但仍以戲文舊習為多，尚有待於萬曆吳江諸家的大力提倡。

第玖章　其他明人「新南戲」簡述

一、丘濬《伍倫全備記》

以下「簡述」，除明清曲話外，主要參考李修生主編《古本戲曲劇目提要》、郭英德《明清傳奇綜錄》、黃竹三、馮俊杰《六十種曲評注》三書撮要寫成，讀者鑑之，不再一一注明。

丘濬（一四二一—一四九五）字仲深，號瓊山，別署赤玉峰道人。瓊山（今屬海南）人。生於明永樂十九年（一四二一），卒於弘治八年（一四九五）。景泰五年（一四五四）進士，選庶吉士，授翰林院編修。官至戶部尚書，加太子太保，兼文淵閣大學士，參預機務，性介持正，熟於國家典故，學問淵博，為理學大儒。卒諡文莊。著有《瓊台類稿》、《瓊台吟稿》、《大學衍義補》等。戲曲有《伍倫全備記》一種。

《伍倫全備記》有明萬曆間金陵世德堂刊本，《古本戲曲叢刊初集》據以影印。二十九出，演伍倫全、伍倫備一家在母范氏教誨下，忠孝節義事。其首出〈副末開場〉【臨江仙】云：「這本《伍倫全備記》，分明假

❶ 李修生主編：《古本戲曲劇目提要》（北京：文化藝術出版社，一九九七年）、郭英德：《明清傳奇綜錄》（石家莊：河北教育出版社，一九九七年）、黃竹三、馮俊杰主編：《六十種曲評注》（長春：吉林人民出版社，二〇〇一年）。

托揚傳。一場戲裡五倫全，備他時世曲，寓我聖賢言。」❷又其末出《會合團圓》【餘音】云：「兩儀間稟性人人善，一家裡生來個個賢。母能慈愛心不偏，子能孝順道不愆，臣能盡忠志不遷，妻能守禮不二天，兄弟和樂無間言，朋友患難相後先，姊娌協助相愛憐，師生恩義所傳，伍般倫理件件全。這戲文一似莊子的寓言流全，在世搬演。但凡世上有心人須聽俺諄諄言。」❸其用以教化淑世之旨趣甚明。其戲曲之「風化」觀可以說上承高明（一二九八—一三五九）《琵琶》，下啟邵璨（生卒不詳）《香囊》。

《伍倫全備》之題材關目頗因襲前人，如劇中前半范氏脫三子罪，似關漢卿（生卒不詳）《蝴蝶夢》中楊興祖之母。後半兄弟爭死於克汗庭，則似秦簡夫（生卒年不詳）《趙禮讓肥》。

也因為本劇出諸理學大儒，被用作宣揚教化之工具，只有明高儒（生卒年不詳）《百川書志》對此備極讚揚：「所述皆名言，備為世勸，天下大倫大理，盡寓於是，言帶詼諧，不失其正，蓋假此以誘人之觀聽，苟存人心，必入其善化矣。」❹但多數明人評價並不高：王世貞（一五二六—一五九〇）《曲藻》云：「《伍倫全備》，純是措大書袋子語，陳腐臭爛，令人嘔穢，一蟹不如一蟹矣。」❺徐復祚（一五六〇—一六三〇）《曲論》云：「《伍倫全備》是文莊元老大儒之作，不免腐爛。」❻沈德符（一五七八—一六四二）《顧曲雜言》云：「邱

❷〔明〕丘濬：《伍倫全備記》，《古本戲曲叢刊初集》（上海：商務印書館，一九五四年據北京圖書館藏明世德堂刊本影印），卷一，頁一。

❸〔明〕丘濬：《伍倫全備記》，《古本戲曲叢刊初集》，卷四，頁三九。

❹〔明〕高儒：《百川書志》（上海：上海古籍出版社，二〇〇五年），卷六，頁八八。

❺〔明〕王世貞：《曲藻》，《中國古典戲曲論著集成》，第四冊，頁三四。

❻〔明〕徐復祚：《曲論》，《中國古典戲曲論著集成》，第四冊，頁二三六。

文莊淹博，本朝鮮儷，而行文拖沓，不為後學所式；至塡詞，尤非當行，今《伍倫全備》是其手筆，亦俚淺甚矣。」❼ 祁彪佳（一六〇二—一六四五）《遠山堂曲品》云：「一記中盡述伍倫，非酸則腐；乃能華實並茂，自是大老之筆。」❽ 看來「華實並茂」是過分揄揚，「俚淺腐爛」才是它的確評。

二、姚茂良《雙忠記》

姚茂良（生卒不詳）字靜山，武康（今浙江德淸）人。生平事跡不詳。《南詞敍錄》、《寶文堂書目》著錄《雙忠記》，皆不提作者，《曲品》、《南詞新譜》皆題為姚茂良作。此記首折【滿庭芳】詞作者自云：「士學家源，風流性度，平生志在鷹揚。命途多舛，曾不利文場。便買山田種藥，杏林春熟，橘井泉香。」❾ 看來他出身書香世家，遭逢不偶，乃隱居山林。

《雙忠記》今存明萬曆間富春堂刊本，《古本戲曲叢刊初集》據以影印。二卷三十六出。本新舊《唐書》及李翰（生卒不詳）《進張中丞傳表》、韓愈（七六八—八二四）《張中丞傳後序》，演唐安史之亂，張巡（七〇九—七五七）、許遠（七〇九—七五七）死守睢陽事。作者於首出自敍作意云：「典故新奇，事無虛妄，使人觀聽不舍。閭閻之間，男子效其才良，閨門之內，女子慕其貞烈。將見四海同風，咸歸尊君親上之俗，豈小

❼ 〔明〕沈德符：《顧曲雜言》，《中國古典戲曲論著集成》，第四冊，頁二〇三—二〇四。

❽ 〔明〕祁彪佳：《遠山堂曲品》，《中國古典戲曲論著集成》，第六冊，頁四六。

❾ 〔明〕姚茂良：《雙忠記》，《古本戲曲叢刊初集》（上海：商務印書館，一九五四年據上海圖書館藏明富春堂刊本影印），上卷，頁一。

補哉！❿顯然亦以風化教民為旨趣。祁彪佳《遠山堂曲品》云：「睢陽已陷之後，必傳大創安、史，收復西京，方為二公吐氣；乃以陰魂聚首，結局殊覺黯然。張之母、妻，亦何必同遊地下也？」❶劇中所演雖然「不經」，但觀眾看來，或許於冥冥中得其快慰；心靈既獲補償，亦所以教化大眾也。

《群音類選》卷十一選錄此劇十五出。清代無名氏《雄精劍》、《睢陽節》、京劇《睢陽齒》亦皆演張、許事。

三、王濟《連環記》

王濟（一四七四—一五四〇），字伯雨，號雨舟，自稱紫髯仙客，晚更號白鐵道人。烏鎮（今浙江桐鄉市）人。生於明成化十年（一四七四），卒於嘉靖十九年（一五四〇）。弱冠為諸生，以高貲入太學。七上秋闈，均失利。正德十六年（一五二一）授橫州通判，會缺州守，攝知州事。興利除弊，頗有政績。不二年，以母老歸。富而好客，家藏多圖書鼎彝，而自奉甚薄。顧元慶（一四八七—一五六五）《詩話》稱其「人物高遠，奉養雅潔」。能詩能文，同文徵明（一四七〇—一五五九）、祝允明（一四六〇—一五二六）等作翰墨遊。有詩文集《白鐵道人集》多種，傳奇《連環記》一種。

《連環記》今存鄭振鐸（一八九八—一九五八）所藏鈔本，《古本戲曲叢刊》據以影印。二卷三十出演東

❿〔明〕祁彪佳：《遠山堂曲品》，《中國古典戲曲論著集成》，第六冊，頁四六。

❿〔明〕姚茂良：《雙忠記》，《古本戲曲叢刊初集》，上卷，頁二一。

漢末董卓（？—一九二）專權，司徒王允（一三七—一九二）以貂蟬設「連環記」，離間董卓、呂布（？—一九九）而使李肅（？—一九二）殺董卓事。元無名氏有《連環計》雜劇，徐復祚《曲論》云：「王雨舟改北《王允連環記》為南，佳。」⑫《曲海總目提要》卷四亦云此劇：「以元人《連環計》為藍本而粉飾之，情跡關目，互相轉換，此更與正史合者居多。元劇以一貂蟬兩用之，故曰『連環計』；此劇王允以玉連環予貂蟬，授之密策，故曰《連環記》也。」⑬ 然此劇所據，係《三國演義》第四回〈廢漢帝陳留踐位，謀董賊孟德獻刀〉及第八回〈王司徒巧使連環計，董太師大鬧鳳儀亭〉，又參見《後漢書》卷六十六〈王允傳〉，卷七十二〈董卓傳〉，卷七十五〈呂布傳〉，及《三國志》卷六〈董卓傳〉、卷七〈呂布傳〉。近世各地大戲盛演其事，〈虎牢關〉、〈連環計〉、〈大小宴〉、〈誅董卓〉皆其要目；京劇總名為《呂布與貂蟬》連演〈連環計〉、〈鳳儀亭〉、〈誅董卓〉。

呂天成（一五八〇—一六一八）《曲品》評《連環記》云：「詞多佳句，事亦可喜。」⑭ 今日崑劇舞台尚傳唱其折子〈議劍〉、〈獻劍〉、〈賜環〉、〈拜月〉、〈小宴〉、〈大宴〉、〈梳妝〉、〈擲戟〉諸出。

⑫ ［明］徐復祚：《曲論》，《中國古典戲曲論著集成》，第四冊，頁二三九。

⑬ ［清］無名氏編：《曲海總目提要》，收入俞為民、孫蓉蓉編：《歷代曲話彙編‧清代編》，卷四，頁一九五。

⑭ ［明］呂天成：《曲品》，《中國古典戲曲論著集成》，第六冊，卷下，頁二二五。

四、沈采 《千金記》

沈采（生卒不詳），生平事跡不詳。明呂天成《曲品》卷上說：「沈練川名重五陵，才傾萬斛。紀游適則逸趣寄於山水，表勳猷則熱心暢於干戈。元老解頤而進厄，詞豪擱指而擱筆。」⑮清無名氏《傳奇彙考標目》說他「字練川」。⑯清黃文暘（一七三六—？）原編，無名氏《重訂曲海總目·明人傳奇》說他「嘉定（今上海）人。富於聲名才情，擅長著述。著有傳奇三種：《千金記》、《還帶記》、《四節記》」⑰，可見沈采字練川，嘉定（今上海）人。清姚燮《今樂考證·著錄五》之「明院本」謂：「《四節》、《連環》、《繡襦》之屬，出於化、治間，稍為時所稱。」⑱則沈采生在明憲宗成化、孝宗弘治間。

《四節記》，僅存散出。呂天成《曲品》卷下《四節記》云：「楊邃翁壽日，嘉定沈練塘作《還帶記》以侑觴，曲中有『昔掌天曹，今為地主』等語，邃翁喜，圈此八字。」⑲按楊邃安（一四五四—一五三○）名一清，字應寧，生於明英宗景泰五年（一四五四），卒於世宗嘉靖九年（一五三○），成化八年（一四七二）進士，又清焦循（一七六三—一八二○）《劇說》卷六引《堯山堂外紀》云：「作此以壽鎮江楊邃安相公。」⑳

⑮〔明〕呂天成：《曲品》，《中國古典戲曲論著集成》，第六冊，卷上，頁二一○。

⑯〔清〕無名氏：《傳奇彙考標目》，《中國古典戲曲論著集成》，第七冊，卷上，頁一九六。

⑰〔清〕無名氏：《重訂曲海總目》，《中國古典戲曲論著集成》，第七冊，頁三三四。

⑱〔清〕姚燮：《今樂考證》，《中國古典戲曲論著集成》，第一○冊，頁一九六。

⑲〔明〕呂天成：《曲品》，《中國古典戲曲論著集成》，第六冊，卷下，頁二二六。

⑳〔清〕焦循：《劇說》，《中國古典戲曲論著集成》，第八冊，卷六，頁二二三—二二四。

官至戶、吏二部尚書，武英殿大學士直內閣，《明史》卷一百九十八有傳。則沈采約與楊一清為同時之人。

《還帶記》，現存萬曆間富春堂本，《古本戲曲叢刊初集》據之影印。二卷四十一出，演唐裴度（七六五—

八三九）香山還帶事，本唐王定保（八七〇—九五四）《唐摭言》卷四《節操》。[21]呂天成《曲品》云：「鋪

敘詳備。但周女何苦作縈婦纏繞人家？當作閨女。周曳出獄，送女謝裴，而裴不納。女竟不嫁，後陪夫人入京，

年且長矣，夫人苦勸裴留之，而生幼子譔，為宣宗朝學士，入此一段姻緣，則各有結局。」[22]祁彪佳《遠山堂

曲品》云：「是記雖無雋冷之趣，而局面正大，詞調莊練，其《金印》、《孤兒》之亞流乎？」[23]

而沈采「三記」以《千金記》為著。今存萬曆間富春堂本，《古本戲曲叢刊初集》據之影印；另有世德堂、

汲古閣等版本。四卷五十出，演漢韓信事跡，至功成封齊王之生平為止。本《史記》、《漢書》相關史事與民

間戲曲、傳說敷演。元雜劇盛演其事，有李壽卿（生卒不詳）《斬韓信》、武漢臣（生卒不詳）《韓信築壇》、

王仲文（生卒不詳）《韓信乞食》、鄭廷玉（生卒不詳）《哭韓信》、無名氏《賺蒯通》、《斬陳餘》等皆佚，

僅金仁杰（？—一三二九）《蕭何月下追韓信》尚存《元刊雜劇三十種》本。徐復祚《曲論》云：「《韓信登

壇記》即《千金記》，本元金志甫《追韓信》來，今《北追》、《點將》全用之。」[24]郭英德《明清傳奇綜錄》

（上）謂「《千金記》第二十二折《北追》，幾乎全襲用雜劇第二段，唯文字與曲牌略有修改處」。[25]青木正

[21]　〔唐〕王定保：《唐摭言》，《景印文淵閣四庫全書》子部第一〇三五冊（臺北：臺灣商務印書館，一九八三年），卷四，頁七二四—七二六。

[22]　〔明〕呂天成：《曲品》，《中國古典戲曲論著集成》，第六冊，卷下，頁二二六。

[23]　〔明〕祁彪佳：《遠山堂曲品》，《中國古典戲曲論著集成》，第六冊，頁三二一。

[24]　〔明〕徐復祚：《曲論》，《中國古典戲曲論著集成》，第四冊，頁二三六。

兒（一八八七─一九六四）《中國近世戲曲史》謂「第二十六出〈登拜〉之曲詞中【粉蝶兒】、【十二時】兩闋，亦為借用元曲者」。㉖安國梁、張秀華《六十種曲評注》第三冊《千金記評注‧《千金記》本事考辨與版本點滴》謂王季烈《集成曲譜玉集》卷四所出《千金記》〈追信〉、〈拜將〉、〈虞探〉、〈別姬〉四出，與富春堂本、汲古閣本對勘，存有明顯之差異。㉗而即此亦可見戲曲由「散出」經舞台藝術化演變為「折子戲」的現象。

明呂天成《曲品》卷下評《千金記》云：「韓信事，佳。寫得豪暢。內插用北劇。但事業有餘，閨閤處大寥落，且旦旦是增出。只入虞姬、漂母，亦何不可？」㉘明祁彪佳《遠山堂曲品‧雅品殘稿》亦云：「《千金，紀楚、漢事甚豪暢，但所演皆英雄本色，閨閤處便覺寂寥。」㉙

因為《千金記》演的是韓信發跡變泰的英雄本色，連後來的未央宮鐘室「下場」也被截去，所以始屯終亨，否極泰來，自然非常「豪暢」；但也由此不能守住傳奇「生旦均衡」的規格，何況其妻於史無徵，便要託空說有，難於自然暢快，其景況「寂寥」實無以避免。這種情形，如梁辰魚（一五二○─一五九二）之《浣紗》、屠隆（一五四三─一六○五）之《彩毫》莫不皆然。而也因為《千金記》所強調的是明君良將的遇合與人間恩怨的酬答與寬恕，更加切合庶民百姓的認知和情懷，所以其搬演歷久不衰也是自然的事。

㉕ 郭英德：《明清傳奇綜錄》，上冊，卷一，頁二○─二一。

㉖ ［日］青木正兒原著，王古魯譯著，蔡毅校訂：《中國近世戲曲史》（北京：中華書局，二○一○年），頁九三。

㉗ 黃竹三主編，安國梁、張秀華評注：《千金記評注》，《六十種曲評注》第三冊（長春：吉林人民出版社，二○○一年），頁九一七─九二○。

㉘ ［明］呂天成：《曲品》，《中國古典戲曲論著集成》，第六冊，卷下，頁二三六。

㉙ ［明］祁彪佳：《遠山堂曲品》，《中國古典戲曲論著集成》，第六冊，頁一二九。

五、沈齡《馮京三元記》

沈齡（生卒不詳），「字壽卿，一字元壽，自號『練塘漁者』，嘉定（今上海嘉定）人。究心古學，落拓不事生產。尤精樂律，慕柳耆卿（約九八七—一○五三）之為人，撰歌曲，教童奴為俳優。畫竹仿文洋（湖州（一○一八—一○七九），書法出入蘇文忠（一○三七—一一○一）、趙承旨（一二五四—一三二二），詩歌清綺綿婉，名滿大江南北。太傅楊一清謝政居京口，特招致之。適館授餐，日方為詩酒之會。武宗南巡，幸一清第。一清張樂侑觴。苦梨園無善本，謀於齡，為撰《四喜》傳奇。更令選伶人之絕聰慧者，隨撰隨習，一夕而成。明旦供奉，武宗喜甚，問誰所為？一清以齡對，召見行在，欲官之，不受而歸」。[30] 又汲古閣本《六十種曲》之《三元記》，以及《曲海總目提要》之《三元記》作者，皆作「沈受先」，譚正璧〈《三元記》作者沈壽卿生平事跡的發現〉，謂「沈受先」乃「沈壽卿」江浙方音中之「音近訛變」，其說可從。[31]

《三元記》，《南詞敘錄》著錄，未標作者，《曲品》始題「沈壽卿撰」，今存明汲古閣《六十種曲》初印本，《古本戲曲叢刊初集》據以影印，二卷三十六出。演江夏富人馮商，慷慨好施，行善惟恐不及，其子馮京年滿十八，連中鄉試、會試、殿試三元及第事本宋羅大經（一一九六—一二五二後）《鶴林玉露》地集卷四〈馮三元〉，南戲有同名劇目，或據以改編，馮京（一○二一—一○九四），《宋史》卷三百十七有傳，連

⑩　見〔清〕陳樹德等輯：《嘉慶安亭志・人物二》（上海：上海古籍出版社，二○○三年），卷一七，頁二九六。

⑪　見譚正璧：〈《三元記》作者沈壽卿生平事跡的發現〉，《光明日報・文學遺產版》，一九六二年九月九日。

中三元為事實，官至參知政事。呂天成《曲品》評沈齡劇作：「語或嫌於湊插，事每近於迂拘。」㉜但對於「馮商遘妾一事」，認為「盡有致」。《曲海總目提要》卷十八云：「後世艷稱科目之盛，以為必有陰德致之，故舉厚德卓行，悉歸京父，不盡實也。」㉝郭英德《明清傳奇綜錄》（上）云：「（其）賑飢事，與《不可錄》所載餘干陳生事頗相似；還金事，則受《清平山堂話本》中《陰騭積善》的影響。又第三十四出〈榮封〉中婢女潑粥污衣一事，係借用《後漢書》中劉寬的故實，見卷二十五本傳。」㉞此劇誠如青木正兒《中國近世戲曲史》所云「上半本關目結構略佳，然天上一場以後，冗漫不足觀」㉟。劇中馮商臨財不苟、見色不治，確有典範淑世之義，但以此為陰騭果報，思想上則不足取。而若論其文學，亦如青木所云：「曲文中雜詩語，賓白亦多文語，其體則《香囊記》之流亞也。」㊱

六、鄭之珍《目連救母記》

鄭之珍（一五一八—一五九五）字汝席，一字子玉，號高石，別署高石山人。祁門清溪（今安徽祁門）人。弱冠補邑庠生，自負文武全材。博學群書，善詩文，尤工詞曲。高才不第，時論惜之。乃創作《勸善記》。而

㉜〔明〕呂天成：《曲品》，《中國古典戲曲論著集成》，第六冊，卷上，頁二一一。
㉝〔清〕無名氏編：《曲海總目提要》，收入俞為民、孫蓉蓉編：《歷代曲話彙編‧清代編》，卷一八，頁六九一。
㉞郭英德：《明清傳奇綜錄》，上冊，卷一，頁二五。
㉟〔日〕青木正兒原著，王古魯譯著，蔡毅校訂：《中國近世戲曲史》，頁九六。
㊱〔日〕青木正兒原著，王古魯譯著，蔡毅校訂：《中國近世戲曲史》，頁九六。

由此記原刻本諸序，此劇作於萬曆七年（一五七九），刻於十年（一五八二），作者自序云：「余不敏，幼學夫子而志《春秋》，惜以文不趨時，而志不獲遂。于是妾念于翰場，而游心于方外。時寓秋浦之剡溪，乃取目連救母之事，編為《勸善記》三冊。敷之聲歌，使有耳者之共聞；著之象形，使有目者之共覩。至于離合悲歡，抑揚勸懲，不惟中人之能知，雖愚夫愚婦，靡不惕然涕洟，感悟通曉矣，不將為勸善之一助乎？」㊲可見此劇之作，因作者既困場屋，乃思以言救世。陳瀾（一四七一—一五〇六）《勸善記評》謂此劇「志於勸善是第一義，故其愛敬君親，崇見節義，層見疊出」。㊳祁彪佳《遠山堂曲品》云：「全不知音調，第效乞食瞽兒沿門叫唱耳。無奈愚民佞佛，凡百九折，以三日夜演之，闐動村社。」㊴此非崑腔戲文，可以推知。

《勸善記》今存萬曆間高石山房原刻本，萬曆間金陵富春堂本等。四卷一百零二出。演傳羅卜之母劉氏不禮三寶，破戒飲酒，以狗肉齋僧，被打入地獄；羅卜經多方試煉，脫胎換骨，佛祖賜名大目犍連，並賜錫杖芒鞋；目連乃前往地獄救母。

西元一世紀，印度著名詩人兼劇作家馬鳴創作目連戲。五世紀之前傳入西域，變形為故事流傳。其文字記載，始見西晉三藏竺法護（約二三二—三〇六）所譯《佛說盂蘭盆經》，中唐俗講，《大目乾連冥間救母變文》與《目連緣起》。宋孟元老《東京夢華錄》卷八云：「構肆樂人，自過七夕，便般（搬）《目連救母》雜劇，直至十五止，觀者增倍。」㊵元末有《目連救母出離地獄升天寶卷》。元明之際有無名氏《行孝道目連救母雜

㊲〔明〕鄭之珍：《勸善記》，《古本戲曲叢刊初集》（上海：商務印書館，一九五四年據北京大學圖書館藏明富春堂刊本影印），頁一—二。

㊳〔明〕陳瀾〈勸善記評〉，收入〔明〕鄭之珍：《勸善記》，《古本戲曲叢刊初集》，頁一。

㊴〔明〕祁彪佳：《遠山堂曲品》，《中國古典戲曲論著集成》，第六冊，頁二一四。

劇》。可見「目連」故事源遠流長。但就戲曲而言，則現存以鄭氏此劇最為古。

鄭氏此劇蓋以民間目連傳說為情節骨幹，雜揉民間宗教習俗、小戲、雜耍、特技而成，應當保留宋人廣義「雜劇」紛披雜陳的況味。也因此劇中插演諸如《尼姑下山》、《和尚下山》，乃至《王婆罵雞》、《啞子背瘋》、《趙花子打老子》、《拐子相邀》、《行路施金》等劇目。其原刻本全劇分三卷，上卷三十三出，中卷三十五出，下卷三十四出，每卷皆有敷演場目與開場，且各有其終局，其卷末收場詩云：「『目連戲』願三宵畢，施主陰功萬世昌。」**❹** 可見每晚演一卷，而每卷皆有敷演之開場與場目，則每卷自成單元起訖，既可合而為一，三宵三卷演畢，有如祁氏《遠山堂曲品》之所云；亦可釐而為三，各自獨立。

清乾隆間，內府詞臣張照（一六九一—一七四五）以此劇為藍本，編撰宮廷大戲《勸善金科》。民初以來全國各地演出「目連戲」頗為盛行。著者於一九九三年間曾在四川縣竹看過目連戲演出場景，其劇場由寺廟搭臺，延伸至廣場、穿越村莊，及於民居室家，真是宗教、民俗、雜技、小戲與戲曲之大雜燴。

七、華山居士《投筆記》

華山居士（生卒不詳），不知何許人，但為隱居華山之佛徒耳。《投筆記》，《遠山堂曲品》始見題為「華山居士」所作。今存明萬曆間存誠堂刻本等，《古本戲曲叢刊初集》據以影印。劇演東漢班超「投筆從戎」事，本之《後漢書》《班超傳》與《班昭傳》與元高文秀（生卒不詳）和無名氏兩相同名之雜劇《忠義士班超投筆》

❹ 〔宋〕孟元老：《東京夢華錄》（上海：古典文學出版社，一九五七年），卷八，頁四九。

❹ 〔明〕鄭之珍：《勸善記》，《古本戲曲叢刊初集》，下卷，頁一○二。

敷演。呂天成《曲品》謂此劇「詞平常，音不叶，但以事佳而傳耳」。④《魏仲雪批評投筆記》書末總批引陳翊九（生卒不詳）之語云：「讀書案頭，不可無《投筆》一部，何者？善其詞章豪邁，能令懦夫有立志耳。不惟警惕老教，抑且愜人心胸。」

《投筆空回》、《夷邦醉月》等等，尤為慷慨激昂，讀之令人神往，因未可和《伍倫全備》同以迂腐目之。④鄭振鐸《插圖本中國文學史》更云：「《投筆》寫班超，氣概凜凜，頗有生動之趣。」

明代戲曲選集《詞林一枝》、《八能奏錦》、《玉谷調簧》、《摘錦奇音》、《堯天樂》、《群音類選》中，均選有此劇單出。今京劇、湘劇、川劇、漢劇、桂劇等都有《班超投筆》之劇目。

八、無名氏《玉環記》

《玉環記》今存富春堂、慎餘館、汲古閣三種萬曆間刻本，《古本戲曲叢刊初集》據慎餘館版影印，題《韋鳳翔古玉環記》，三十四出，演韋皋、玉簫兩世姻緣事。范攄（生卒不詳）《雲溪友議》中〈苗夫人〉、〈韋皋〉為所本，元喬吉（約一二八〇—約一三四五）《兩世姻緣》雜劇，當為此劇之藍本。呂天成《曲品》、祁彪佳《遠山堂曲品》著錄此劇均作「無名氏」，而汲古閣《六十種曲》標作「楊柔勝撰」為孤例，其餘明清人包括王國維（一八七七—一九二七）《曲錄》皆不署撰人。按楊柔勝（生卒不詳），諸著錄只錄其《綠綺記》

④ 〔明〕呂天成：《曲品》，《中國古典戲曲論著集成》，第六冊，卷下，頁二二八。

④ 〔明〕華山居士：《投筆記》，《古本戲曲叢刊初集》（上海：商務印書館，一九五四年據南京圖書館藏明存誠堂刊本影印），下卷，頁四三。

④ 鄭振鐸：《插圖本中國文學史》（北京：人民文學出版社，一九八二年），頁七八一。

一種，謂其字新吾，武進人。此劇作者於第三十二出〈雙倩歡會〉【尾】自述作意云：「炎涼世態皆如是，人事新疏古有之，留與人間作話題。」㊺

呂天成列《玉環》於《曲品下‧舊傳奇‧妙品七》，云：「此隱括元《兩世姻緣》劇，而於事多誤。想作者有憾於外家耳。陳玉陽作《鸚鵡州記》，方是實錄。」㊻祁彪佳《遠山堂曲品》列於《雅品殘稿》，云：「韋皋、玉簫兩世姻緣，不過前後點出，而極意寫韋之見逐於婦翁，作者其有感而作者耶？」凌濛初（一五八○—一六四四）《譚曲雜箚》云：「《玉環記》『隔紗窗日高花弄影』，改元劇喬夢符筆也。喬【煞尾】末句云：

『比及你見我那負心薄倖，多管我一靈先到洛陽城。』此等語不但慘慨回環，抑且以之作收，力有萬鈞。今以混入【貓兒墜】中急腔唱過，大減分數矣。而【尾聲】末句，則以『專聽春雷第一聲』收之，豈不村殺！然此記實白及曲中佳處，亦能仿佛，非近時腳手。」㊽焦循《劇說》引《雋區》云：「傳奇當以張伯起為第一……，他如《明珠》、《繡襦》、《投筆》、《四節》、《紅梅》、《葛衣》、《玉環》、《玉玦》，點綴俱不入俗。」㊾

㊺〔明〕無名氏：《玉環記》，《古本戲曲叢刊初集》（上海：商務印書館，一九五四年據北京圖書館藏明刊本影印），下卷，頁七九。

㊻〔明〕呂天成：《曲品》，《中國古典戲曲論著集成》，第六冊，卷下，頁二三五。

㊼〔明〕祁彪佳：《遠山堂曲品》，《中國古典戲曲論著集成》，第六冊，頁一二四。

㊽〔明〕凌濛初：《譚曲雜箚》，《中國古典戲曲論著集成》，第四冊，頁二五八。

㊾〔清〕焦循：《劇說》，《中國古典戲曲論著集成》，第八冊，卷五，頁一八二。

九、無名氏《金丸記》

《金丸記》今存清康熙間鈔本，《古本戲曲叢刊初集》據以影印。二卷三十出，一名《妝盒記》，又名《金彈記》。或誤題「姚靜山」、「史槃」所作，演宋仁宗（一〇一〇—一〇六三）與劉皇后（九六九—一〇三三）事，本《宋史》卷二百四十二〈章獻明肅劉皇后傳〉與元雜劇無名氏《金水橋陳琳抱妝盒》，及宋元以來民間傳說敷演。此劇約撰於成化十一年至二十三年（一四七五—一四八七）間。按《曲海總目提要》卷三十九謂劇中所敘宋李宸妃事，「與明代紀太后事相類，或作者借宋事以寓意耳。」[50]紀太后（一四五一—一四七五）見《明史》卷一百零三〈紀太后傳〉，為憲宗（一四四七—一四八七）妃、孝宗（一四七〇—一五〇五）生母，其受憲宗寵妃萬貴妃（一四三〇—一四八七）陷害事類同宋元所傳李宸妃。而此明代宮闈秘事，自成化十一年（一四七五）頒詔天下後，盛傳內外，而《明史》卷一百十三，記大學士尹直（一四三一—一五一一）於紀太后之死。撰〈哀冊〉，有云：「覷漢家堯母之門，增宋室仁宗之慟。」[51]則其時自朝廷以下，並不諱飾此事，且公開以宋仁宗相比。因之，呂天成《曲品》謂《金丸記》「出在成化年，曾感動宮闈」。[52]祁彪佳《遠山堂曲品》亦云：「聞作於成化年間，曾感動宮闈。」祁氏又云：「（此劇）煉局煉詞，在尋常繩規之內；惟〈拷問〉南北曲，叶支思一韻，古雅絕倫，或即元人《抱妝盒》劇中語耶？」[53]

[50] 〔清〕無名氏編：《曲海總目提要》，收入俞為民、孫蓉蓉編：《歷代曲話彙編：清代編》，卷三九，頁一三八六。

[51] 見〔清〕張廷玉等：《明史·列傳第二·后妃一》，卷一一三，頁三五二三。

[52] 〔明〕呂天成：《曲品》，《中國古典戲曲論著集成》，第六冊，卷下，頁二二七。

[53] 〔明〕祁彪佳：《遠山堂曲品》，《中國古典戲曲論著集成》，第六冊，頁二五。

十、無名氏《四賢記》

《四賢記》今存明末汲古閣原刊本、《六十種曲》本。三十八出，演元朝賢臣烏古孫澤（一二五〇—一三一五）的故事，以烏古孫澤及其妻杜氏、妾王氏、子良禎皆有「賢行」，故曰「四賢」，本《元史》〈烏古孫澤傳〉與〈慶童傳〉等敷演。《曲海總目》卷四謂「其流傳已久，當係元人之筆」。❺④劉崇德評注《六十種曲》此記，謂：「此劇所涉及到的徹里帖木兒（生卒不詳）與慶童（？—一三六八）等人皆係元末人物，慶童於元朝滅亡的至正二十八年（一三六八）被起義軍所殺。故此劇當係明初演前朝故事者，其作者當係由元入明之文人。」❺⑤劉崇德又檢清康熙間《南詞定律》與乾隆間《新定九宮大成南北詞宮譜》，發現兩書收有《四賢記》樂曲四首：收在《南詞定律》者有【朝元令】與【五韻點】；收在《九宮大成》者有【太常引】與【山坡羊】，皆標有旁譜、工尺與板眼：顯示其為歌場演出之曲。劉氏又云：「此劇之所以得以流傳至今，在於其為寫元朝故事，且劇中主要人物皆為女真人、蒙古人。此類題材在傳世的南北劇中甚少，故也極為珍貴。而劇中反映的元代社會的政治、經濟、文化諸方面問題，給我們提供了豐富的歷史資料。」❺⑥而其可喜者，在中華文化薰陶之下，幕天席地、彎弓射雕的草原民族，由此劇中所反映的臣忠、妻賢、子孝、友義等傳統倫理何有下於長年自詡的「禮義之邦」？

❺④〔清〕無名氏編：《曲海總目提要》，收入俞為民、孫蓉蓉編：《歷代曲話彙編‧清代編》，卷四，頁一九八。

❺⑤黃竹三主編，劉崇德評注：《四賢記評注》，《六十種曲評注》，第二五冊（長春：吉林人民出版社，二〇〇一年），頁五〇五。

❺⑥黃竹三主編，劉崇德評注：《四賢記評注》，《六十種曲評注》，第二五冊，頁五一二、五二六。

第拾章　明代民間戲文簡述

一、無名氏《躍鯉記》

《躍鯉記》，《南詞敘錄》列於「本朝」作品之內，題作《姜詩得鯉》，今存萬曆間金陵富春堂刻本，《古本戲曲叢刊初集》據以影印。四卷四十二出，演姜詩妻龐氏盡孝蒙冤事。為「二十四孝」之一。旨在宣揚孝道。崑劇舞台搬演其《蘆林》一出，寫被休出門之孝婦戀戀不捨之情，甚為感人。地方戲曲亦常演其《安安送米》、《看穀》與《蘆林會》等折子。

二、無名氏《古城記》

《古城記》，今存明萬曆間刻本等，《古本戲曲叢刊初集》據以影印。二十九出，演關羽（約一六〇―二二〇）過關斬將，與張飛（？―二二一）、劉備（一六一―二二三）之古城重聚事，與史不符，大致與《三國演義》相合。宋元南戲有《關大王古城會》、元明雜劇有《壽亭侯五關斬將》、《關雲長古城聚義》、《關

雲長千里獨行》，朱有燉（一三七九─一四三九）之《關雲長義勇辭金》中有一些曲文為《古城記》所吸收，顯示其為明人著作。祁彪佳《遠山堂曲品》列入「雜調」，云：「《三國傳》散為諸傳奇，無一不是鄙俚。如此記通本不脫【新水令】數調，調復不倫，真村兒信口胡謅者。」[1] 可見此劇出諸民間，鄭振鐸《插圖本中國文學史》稱其「雄爽可喜」。清乾隆內廷大戲《鼎峙春秋》中關羽戲多源於此。《納書楹曲譜》收其〈挑袍〉一折。京劇與地方戲尚演〈封金掛印〉、〈千里走單騎〉、〈古城會〉諸折。

三、無名氏《草蘆記》

《草蘆記》今存萬曆間金陵富春堂刻《劉玄德三顧草蘆記》，《古本戲曲叢刊初集》據以影印。五十四出。其第五出缺，實五十三出。演諸葛亮受劉備三顧茅蘆而出山，佐劉備取西川受禪稱帝事。據《三國演義》敷演與元雜劇《隔江鬥智》、《博望燒屯》、《黃鶴樓》、《諸葛祭風》等改編。祁彪佳列此劇於「具品」，云：「此記以臥龍三顧始，以西川稱帝終，與《桃園》一記，首尾可續，似出一人手。內〈黃鶴樓〉二折，本之《碧蓮會》劇。」又於評《桃園》云：「《三國傳》中曲，首《桃園》，《古城》次之，《草蘆》又次之；雖出自俗吻，猶能窺音律一二。」[2] 可見三國諸劇皆出諸民間藝人之手。鄭振鐸《插圖本中國文學史》則認為：「這些劇本都是最諧俗的，故事是民間最流行的故事，曲文也是民間能懂得的本色語。……《草蘆記》氣魄都很闊

❶ ［明］祁彪佳：《遠山堂曲品》，《中國古典戲曲論著集成》，第六冊，頁一一二。

❷ ［明］祁彪佳：《遠山堂曲品》，《中國古典戲曲論著集成》，第六冊，頁八四─八五。

大。」❸清宮廷大戲《鼎峙春秋》，吸收此劇主要關目與人物。其中〈長坂坡〉、〈赤壁之戰〉、〈草船借箭〉、〈借東風〉、〈華容道〉、〈蘆花蕩〉、〈甘露寺〉、〈回荊州〉等還是經常上演的折子。

四、無名氏《白袍記》

《白袍記》今存萬曆間金陵富春堂刻本，《古本戲曲叢刊初集》據以影印。二卷四十六出，存本缺第二十六出。演唐名將薛仁貴（六一四─六八三）征東事。本新舊《唐書》本傳及元人雜劇張國賓（生卒不詳）《薛仁貴榮歸故里》、無名氏《摩利支飛刀對箭》及平話《薛仁貴平遼事略》等敷演。祁彪佳《遠山堂曲品》列入「具品」，云：「曲之明者半，俚者半。俚語者一二於齒牙，便覺舌本強澀。元有《比射轅門》劇，是亦傳薛仁貴者。；今為村兒塗塞，令人無下手處矣。」❹可見祁氏對於庶民性較強之劇作，大抵都持否定態度。而錢南揚《戲文概論》認為此劇可能出諸宋元人之手，鄭振鐸《插圖本中國文學史》以為此劇「氣魄闊大」。今京劇與地方戲皆有改編自此劇之折子，流傳舞台。❺

❸ 鄭振鐸：《插圖本中國文學史》（北京：人民文學出版社，一九八二年），頁八八六。

❹〔明〕祁彪佳：《遠山堂曲品》，《中國古典戲曲論著集成》，第六冊，頁八九。

❺ 錢南揚：《戲文概論》，頁九六。

五、無名氏《升仙記》

《升仙記》今存萬曆間金陵富春堂刻本，《古本戲曲叢刊初集》據以影印。三十六出，演韓湘子九度文公升仙事，本《韓仙傳》與《青瑣高議》。元雜劇有紀君祥《韓湘子三度韓退之》，南戲有《韓文公風雪阻藍關記》、《韓湘子三度韓文公》，均佚。祁彪佳《遠山堂曲品》列於「雜調」者有兩本《昇仙》，其一為無名氏，云：「傳韓湘子，不及《蟾蜍記》。若刪其俚調，或可收之具品中。」其二題「錦窩老人」作，云：「湘子經三演。別一本以《昇仙》名者，原不足觀；而此則荒穢特甚，即憲宗自稱憲宗，文公自稱文公，可概見矣。」❻

❻ 本劇無祁氏所指斥事，當屬無名所作，錢南揚《戲文概論》以為出諸宋元人之手。❼

六、無名氏《十義記》

《十義記》今存萬曆間金陵富春堂本，《古本戲曲叢刊初集》據以影印。演韓朋（生卒不詳）夫婦因拒黃巢（八三五—八八四）而遭難事，與《搜神記・列異傳》宋康王舍人韓憑夫婦投青陵臺事不同。❽《曲海總目提要》卷十八云：「明時舊本，不知何人所作，憑空結撰，無可證據。」❾二卷二十八出，劇中十人伏義救

❻〔明〕祁彪佳：《遠山堂曲品》，《中國古典戲曲論著集成》，第六冊，頁一二○。

❼ 錢南揚：《戲文概論》，頁九六。

❽〔晉〕干寶著，胡懷深標點：《搜神記》（北京：商務印書館，一九五七年），卷一一，頁八五一—八六。

❾〔清〕無名氏編：《曲海總目提要》，收入俞為民、孫蓉蓉編：《歷代曲話彙編・清代編》，卷一八，頁六七三。

援韓朋、李翠雲夫妻，故名「十義」，明顯受元雜劇《趙氏孤兒》與南戲《趙氏孤兒報冤記》影響。《遠山堂曲品》列於「雜調」，云：「《韓朋》即《十義》。李、鄭救韓朋父子，程嬰、公孫之後，千古一人而已」惜傳之尚未盡致。中惟『父子相認』一出，弋優演之，能令觀者出涕。」[10] 可見此劇在明代弋陽腔較盛行，《群音類選》、《堯天樂》選其折子。錢南揚《戲文概論》認為此劇可能出諸宋元人之手。[11]

七、無名氏《鸚鵡記》

《鸚鵡記》今存萬曆間富春堂刻本，《古本戲曲叢刊初集》據以影印。二卷三十二出，演梅妃陷害蘇皇后事，本事不知所據，佛曲有《雌雄杯寶卷》敘蘇后故事，此劇或據民間傳說改編。《遠山堂曲品》列於「具品」，云：「蘇妃事，殊不經。其詞亦明順，但立格已墮落惡境，即實甫再生，亦無如之何矣。」[12] 鄭振鐸《插圖本中國文學史》則云：「(此劇) 往往富古樸之趣，本色之美，若未斷之璞，荒蕪之園，別饒一種蕭野的風味。」[13] 錢南揚《戲文概論》認為此劇可能出諸宋元人之手。[14]

⑩ 〔明〕祁彪佳：《遠山堂曲品》，《中國古典戲曲論著集成》，第六冊，頁一一四。

⑪ 錢南揚：《戲文概論》，頁九五。

⑫ 〔明〕祁彪佳：《遠山堂曲品》，《中國古典戲曲論著集成》，第六冊，頁八二。

⑬ 鄭振鐸：《插圖本中國文學史》，頁八八五。

⑭ 錢南揚：《戲文概論》，頁九六。

八、無名氏《魚籃記》

《魚籃記》今存萬曆間金陵文林閣刻本，《古本戲曲叢刊二集》據以影印。三十二出，事本明人小說《龍圖公案·金鯉》，演鯉魚精作祟為觀音收入魚籃事。《曲海總目提要》卷四十二云：「畫家有魚籃觀音像，庵寺中亦多塑魚籃觀音者。於是《龍圖公案》裝點金鯉作祟一段，而作劇者又小變其關目云。」⑮明人有《牡丹記》戲文。今越劇《追魚》，即演真假牡丹事，並被搬上銀幕。按「牡丹」為劇中女主角，亦為鯉魚精所幻化。

九、無名氏《高文舉珍珠記》

《高文舉珍珠記》今存萬曆間文林閣刊本，《古本戲曲叢刊二集》據以影印。上下卷二十三出，又名《米糰記》，演高文舉與妻金真以珍珠為憑，經坎坷艱難，因食米糰而團圓事。雖為民間常演之家庭悲歡離合，而頗能真切感人，因之地方戲曲中以之為劇目者頗多，如贛劇、婺劇之《合珍珠》、潮劇之《掃紗窗》、莆仙戲之《米糰思妻》，以及秦腔、川劇、評劇之《花亭會》等。

十、無名氏《商輅三元記》

《商輅三元記》，又名《斷機記》，今存萬曆間富春堂本，《古本戲曲叢刊初集》據以影印。二卷三十八

出，演雪梅斷機教子，商輅連中三元事。商輅（一四一四—一四八六）《明史》卷一百七十六有傳，略云：字弘載，淳安人。宣德乙卯（一四三五）發解第一，正統九年（一四四四）會試，明年廷試皆第一。累官至吏部尚書，兼謹身殿大學士，以少保致仕，年七十二卒，贈太傅，謚文毅。⑯祁彪佳《遠山堂曲品》列此劇於「雜調」，云：「傳文毅金不耀實。將自擬《彩樓》之傳文穆乎？然境入酸楚，曲無一字合拍。」⑰所云《彩樓》係王鏤改編《破窯記》演呂蒙正（九四六—一一○一）之作，流傳極廣。《曲海總目提要》卷十六云：

相傳吳縣王鏊，成化甲午（一四七四）、乙未（一四七五）鄉、會試皆第一，自擬必作三元。及殿試，得榜眼，疑宰相商輅忌其名而阻之。乃令人作《斷機記》，言輅父歿而輅始生以詆誕輅。乃後鏊入內閣，見輅有揭帖，力請以鏊為狀元，憲宗不從，其疑始釋。然此記甚淺陋，乃當時無學識人所撰，決非鏊筆，亦非鏊門下士所為也。⑱

此說未知何所據而云然。郭英德《明清傳奇綜錄》以為劇中所敘事實，與明朝章綸事頗相類，事見《溫州府志》、《情史》、《名山藏》諸書。⑲章綸（一四一三—一四八三）正統四年（一四三九）成進士，官禮部郎中，終養嗣母。章、商為同時人。或者民間借取為題材。

⑮〔清〕無名氏編：《曲海總目提要》，收入俞為民、孫蓉蓉編：《歷代曲話彙編·清代編》，卷四○，頁一四○八。

⑯〔清〕張廷玉等：《明史·列傳第六十四·商輅》，卷一七六，頁四六八七—四六九一。

⑰〔明〕祁彪佳：《遠山堂曲品》，《中國古典戲曲論著集成》，第六冊，頁一一二。

⑱〔清〕無名氏編：《曲海總目提要》，收入俞為民、孫蓉蓉編：《歷代曲話彙編·清代編》，卷一六，頁六二五。

⑲郭英德：《明清傳奇綜錄》（石家莊：河北教育出版社，一九九七年），上冊，卷二，頁九六。

十一、無名氏《精忠記》

《精忠記》演岳飛（一一○三—一一四二）盡忠報國，為奸相秦檜（一○九一—一一五五）夫婦謀害事。

本宋元以來史書如宋岳珂（一一八三—一二四三）《金陀粹編》、章穎（一一四一—一二一八）《宋南渡十將傳》、徐夢莘（一一二四—一二○七）《三朝北盟會編》、李心傳（生卒不詳）《建炎以來繫年要錄》以及《宋史》，以及宋元話本；宋元戲文有《秦太師東窗事犯》、元雜劇有孔文卿（生卒不詳）《地藏王證東窗事犯》，今存元刊三十種本。《精忠記》今存萬曆間金陵富春堂刊本與毛晉（一五九九—一六五九）汲古閣《六十種曲》本。《六十種曲》本《精忠記》題作「姚茂良」撰，葉德均《戲曲小說叢考》卷上考訂為無名氏。[20]而《精忠記》係改編富春堂本《岳飛破虜東窗記》而來。由原來四十出，經刪削、增訂、合併、分拆而定為三十五出。

明呂天成（一五八○—一六一八）《曲品》列於「能品」，云：「此岳武穆事。詞簡淨。演出令人眦裂。」[21]祁彪佳《遠山堂曲品》列入「能品」，云：「《精忠》雖庸筆，亦不失音韻。《金牌宣召》一折，大得作法。惜閑諢過繁。末以冥鬼結局，前既枝蔓，後遂寂寥。」[22]馮夢龍《龍子猶更訂《精忠旗》自序》云：「岳忠武事，舊有《精忠記》，俚而失實。於是西陵李梅實公，從正史本傳，參以《湯陰廟記》事實編。」[23]

[20] 葉德均：《戲曲小說叢考·祁氏曲品劇品補校》（北京：中華書局，二○○四年），上冊，卷上，頁二○七。

[21] 〔明〕呂天成：《曲品》，《中國古典戲曲論著集成》，第六冊，卷下，頁二二七。

[22] 〔明〕祁彪佳：《遠山堂曲品》，《中國古典戲曲論著集成》，第六冊，頁二六。

陳紹華《六十種曲評注・論精忠記》謂：《精忠記》旨在表彰岳飛盡忠報國的品質和精神，批判秦檜賣國求榮、殘害忠良的罪行。尤其表達民眾鞭撻奸佞、褒揚忠良的願望，顯示了人們對千古奇冤的感情寄託。同時也充分體現民間文學的特點和形式，其對比性反映在情節、人物、語言之上，即就其語言之好用嵌字、析字、諧音、歇後語等手法，更可見「一斑」。㉔

《綴白裘》收有〈掃秦〉，列於《精忠記》下，趙景深《中國戲曲初考・所謂《精忠記》》指出：「〈掃秦〉是複雜的複合兒。它是元孔文卿雜劇《東窗事犯》第二折和無名氏的南戲《岳飛破虜東窗記》第三十一折，周禮改本《精忠記》為第二十九出〈告奠〉雜揉而成。」㉕京劇則有《瘋僧掃秦》，亦名《地藏王》。許多地方戲也都有《罵秦檜》的劇目。

明清時代盛演《精忠記》，有許多記載言及民眾因之激憤，奸佞為之膽懾事，譬如：秦徵蘭（生卒不詳《宮詞注》謂天啟年間，御宴演出依《精忠記》改編之《金牌記》，演至瘋僧罵秦時，「魏忠賢（一五六八—一六二七）趨匿壁後，不欲正視」。㉖顧彩（一六五〇—一七一八）《髯樵傳》云：「明季吳縣洞庭山鄉有

㉓〔明〕馮夢龍：《龍子猶更訂《精忠旗》自序》，轉引自任中敏編著：《新曲苑・曲海揚波》，收入許建中、陳文和點校：《任中敏文集》，頁七五三。

㉔黃竹三主編，陳紹華評注：《六十種曲評注》第四冊《精忠記評注》（長春：吉林人民出版社，二〇〇一年），頁二二七—二二八。

㉕趙景深：《中國戲曲初考》（洛陽：中州書畫社，一九八三年），頁六九。

㉖〔明〕秦徵蘭：《宮詞注》，收入〔清〕焦循：《劇說》，《中國古典戲曲論著集成》，第八冊，卷五，頁一九〇—一九一。

斧矣！』」❷可見其感動人心如此！

樵子者，貌髯而偉，始名不著，絕有力，目不知書，然好聽人談古今事。常激於義，出言辨是非，儒者無以難。嘗荷薪至演劇所觀《精忠傳》，所謂秦檜者出，髯怒，飛躍上臺，摔秦檜毆，流血幾斃。眾驚救。髯曰：『吾亦知戲，故毆；若真檜，膏我『此戲也，非真檜。』髯曰：『若為丞相，奸似此，不毆殺何待！』眾曰：

❷〔清〕顧彩：《髯樵傳》，收入〔清〕焦循：《劇說》，《中國古典戲曲論著集成》，第八冊，卷六，頁二○三。

結尾

通過本編的論述，我們對於戲曲的形成，堅定的認識到，如果「瓦舍勾欄」不在北宋仁宗年間適時的出現，歷經宋蒙與金蒙，將戲曲構成之諸元素在其間淬礪成長、融合蛻化，而終成藝術之有機體；以「瓦舍勾欄」之中為孕育之場所，以活躍其間之樂戶歌妓與書會才人為推手，從而成立戲曲之南北大戲，即宋元明南曲戲文與金元明北曲雜劇；因此，如果「瓦舍勾欄」不適時出現，則南北大戲之成立，又不知要延後到何時。

而也由於對「瓦舍勾欄及其樂戶書會」作了考述，使我們知道：所謂「瓦舍」，本義為「瓦覆之屋舍」，因漢譯佛經而有「僧舍」之義，進而為「佛寺」之名；又由於北魏之後，佛寺戲場興起，至北宋，佛寺既為戲場，又名「瓦舍」，其汴京相國寺可以為證；又因北宋時唐代以前之坊市制度已毀，改為街市制，瓦舍亦或由佛寺而廣布街市之中，乃成為庶民遊賞之所、百藝薈萃之地。而瓦舍中之「勾欄」，本為欄杆之義，亦因佛經中所描述之天宮淨土、極樂世界之歌舞演藝場所，皆在「勾欄」之中，因以之為歌舞等演出場所之名。於是宋元之「瓦舍勾欄」乃緣之而為百藝會演的戲場，也是酒樓茶肆歌兒舞女賣藝賣身的據點，更是「士庶放蕩不羈之所，亦為子弟流連破壞之地」。而兩宋瓦舍勾欄技藝，可考者總計一百二十四種，單就說唱而言，其傳踏（轉踏、纏達）、唱賺、覆賺、諸宮調，其聯套之組織，已見子母調、纏令、帶賺之纏令和單曲重頭或單曲加尾聲之短套等套式結構，凡此對南北曲之套式組織，均產生衣鉢傳遞之現象；其他則給予南戲北劇之成立所必須之各種滋養。

而在瓦舍勾欄中活躍的樂戶，其制度自北魏孝文帝太和五年（四八一）至清世宗雍正元年（一七二三），計施行一千兩百四十二年，如果連同其前身，可以上溯先秦之優伶樂人，則何止邁越兩千年而已；職掌中國表

演藝術如此長久的「樂戶」，竟是罪戾之人、卑賤之輩，則其藝術又焉能為世人所重。而樂戶之眾，充斥朝廷官府，遍布郡國州縣，尤以朱明一代為甚！

而在瓦舍勾欄中與樂戶同樣活動的書會，是民間文藝家的行會組織，其成員被稱作才人或先生，他們為樂戶伎人編寫演出的底本，諸如劇本、話本、曲詞、隱語等。可見書會才人和樂戶伎人關係極為密切，他們相為表裡，為戲曲由小戲發展為大戲，作了最有力的推手。

其次本編又考述了「宋代福建的樂舞、雜技和戲劇」，因為福建在宋代是「海濱鄒魯」，與戲文源生形成之地浙江溫州，一氣相連，自可從福建「窺豹一斑」以概見兩宋之藝術文化背景。於是考得各式各樣的雅樂器，官府中的衙鼓，迎神賽會的村樂俗曲，被南戲吸收的《福州歌》、《福清歌》，吳歌楚謠，小兒隊舞，和鬥雞、弄猢猻、打毬、繩技等雜技，以及打夜狐、傀儡戲、雜劇、南戲等劇種，而最可注意的是，今日福建音樂戲劇中，其南管、傀儡戲、莆仙戲、梨園戲，都保存很具體的宋代規模。凡此也都可以古今映照，見出以福建為代表的宋代藝文背景是多麼的琳琅滿目；但為節省篇幅，但錄結論，未舉全文。

而論述宋代戲曲，最重要的莫過於考證南曲戲文之源生、形成、發展與流播之歷程。但由於文獻殘缺，學者莫不糾纏於捕風捉影。直到一九九七年九月著者發表《也談「南戲」的名稱、淵源、形成和流播》[1]，由南戲的名稱切入，考得：

「鶻伶聲嗽」是永嘉初起時的鄉土歌舞小戲，時間約在宋徽宗宣和間（一一一九—一一二五）。

[1] 曾永義：〈也談「南戲」的名稱、淵源、形成和流播〉，原載《中國文哲研究集刊》第二十一期（一九九七年九月），頁一一四一；收入曾永義：《戲曲源流新論》，頁一一五—一八三。

「永嘉雜劇」（或稱「溫州雜劇」）是「鶻伶聲嗽」吸收「官本雜劇」之詞樂的新型小戲，已流播在外，時間約在南渡（一一二七）前後。

「戲文」或「戲曲」是「永嘉雜劇」又吸收說唱文學藝術而壯大為「大戲」，重其文則稱「戲文」，重其曲則稱「戲曲」，時間約在宋光宗紹熙間（一一九○―一一九四）。

「永嘉戲曲」表示其向外流播而且保持其永嘉腔體系，有文獻明確可徵者，宋度宗咸淳間（一二六五―一二七四）流播至江西南豐；但其流播至杭州者改稱「杭州腔」，表明其已地方腔調化，有如明人所謂四大聲腔「海鹽腔」、「崑山腔」、「弋陽腔」、「餘姚腔」。並從而說明戲曲劇種有「體製劇種」與「腔調劇種」之別，戲曲之源生發展，小戲可以多源並起，大戲止能一源多派。

「南曲戲文」、「南戲文」、「南戲」，只是用以和「北曲雜劇」、「北雜劇」、「北劇」相對稱，猶如「戲文」之於「雜劇」或如宋元明戲文之於金元明雜劇，都止在說明南北戲曲劇種之對峙。

而戲文之源生發展史既明，乃以三章作全面性之觀察，其一論其時代背景、劇目著錄與題材內容，得知宋代之溫州經濟發達、城市繁榮，為文化之邦、人才輩出；由於有宋室南渡之變局，所以南宋戲文中，婚變戲獨多；而反映戰爭動亂、社會黑暗現象也成為重要的題材。其二剖析戲文之體製規律與唱法，從而說明戲文既為傳奇之先聲，其間自有源流相承；戲文套數雖受北曲影響而逐漸穩定而終成為「套式」，其「後出轉精」也是必然的趨勢。而其唱法之多樣性也才是其表演藝術應選擇的途徑。其三由於「腔調」為構成戲曲歌樂極重要之元素，但學者普遍習焉不察，因對之作全面性之探討，而得知其最根本之概念為：方音方言各自不同，方音以方言為載體之語言旋律，即形成一方土腔；因此一方只要有一群人，經時歷久，就會形成該方之土腔。土腔向外流播，乃以源生地為名而稱之為某腔。譬如源生地為崑山之土腔，一經流播在外，便被稱作「崑山腔」。而

腔調有其載體，其語言、歌謠、小調、詩讚、曲牌、套曲等，實為其語言旋律構成精粗有別之文學不同形式。因之腔調之藝術質性繫於載體之體製規律，有如刀刃之利度緣於刀體之材質。而歌者在腔調之基礎上展現其先天之音色、以其口法之精準度、運轉其行腔之能力，以聲音詮釋唱詞之語言旋律，流露其所蘊涵之思想情感，即為所謂之「唱腔」。所以「腔調」之於「唱腔」，一為具有群體共性之語言旋律，一為純具個人特色之語言旋律。由於「腔調」所關涉極錯綜複雜，其於戲曲歌樂之內涵建構又是何等重要，因之著者曾以專書《戲曲腔調新探》❷詳論其事，而本編亦不厭其煩，擇其要義予以說明，以見戲曲與其腔調之密切關係，腔調之命義、構成與質變，諸腔所具之特色，及劇種何以於體製之外另有腔調劇種。

有以上之前提與背景，而本編乃進入宋元明南曲戲文作家與劇作之述評。學者對於劇作之評論，向來見仁見智，各自為政。而著者認為，本編文本劇作，實已兼具文學與藝術，二者不可偏失，因之早年既有〈評騭中國古典戲劇的態度與方法〉❸，近年更改寫為〈從明人「當行本色」論說「評騭戲曲」應有之態度與方法〉。❹著者對於戲曲劇作之述評，大抵以此為依據。對於本編之作家與劇作之述評，於宋元戲文舉《永樂大典戲文三種》與高明《琵琶記》；於明改本戲文舉「《荊》、《劉》、《拜》、《殺》」，於明人新南戲則舉無名氏《綉襦記》、邵璨《香囊記》、鄭若庸《玉玦記》、陸粲與陸采《明珠記》、四種《南西廂記》、李開先《寶劍記》、唐儀鳳《鳴鳳記》等詳加述評。其中如高明《琵琶記》，由於其具畫時代之意義，故所用筆墨

❷ 曾永義：《戲曲腔調新探》（北京：文化藝術出版社，二〇〇九年）。

❸ 曾永義：〈評騭中國古典戲劇的態度與方法〉，收入《中國古典戲劇的認識與欣賞》，頁二九九─三三二。

❹ 曾永義：〈從明人「當行本色」論說「評騭戲曲」應有之態度與方法〉，《文與哲》第二六期（二〇一五年六月），頁一─八四。

獨多。其他於每一類型之下，亦各舉劇作若干，略作簡評以盛其羽翼。經此述評，於諸家劇作中，可得其要義如下：

《永樂大典戲文三種》，最可貴之處在保存宋元戲文之原貌。《張協狀元》當為南宋中葉戲文成立不久之作品，結構鬆散，曲牌多屬雜綴，關目扭曲捉襟見肘，但語言樸素活潑，充滿鄉土氣息。《錯立身》、《小孫屠》應屬元人作品，其《小孫屠》不止「北曲化」跡象顯然，合腔、合套、北套注入戲文之中，而且曲文賓白也時露「文士化」跡象。

「《荊》、《劉》、《拜》、《殺》」其實都屬於宋元戲文，指《荊釵記》、《劉智遠》（又稱《白兔記》）、《拜月亭》（又稱《幽閨記》）、《殺狗記》。由於這四大戲文皆經明人竄改，大失本來面目，它們在體製規律與明人所著戲文余之所謂「新南戲」相接近，反成為明戲文之典範。這四種明改本宋元戲文，其作者明人所說的都不可靠。經學者辯證後，較可信的是，《荊釵記》為溫州無名氏，《白兔記》為永嘉書會才人，《拜月亭》為元代杭州無名氏，《殺狗記》為宋元無名氏。也就是它們可能都是宋元書會才人共同創作的可能性最大。

而論此四大戲文之高下，總結明人觀點，依次為《拜》、《荊》、《劉》、《殺》，因為《拜月亭》被認為較優雅，《殺狗記》最為俚俗；明人也往往把《拜月亭》和《琵琶記》自何良俊、王世貞而下「相提並論」而有「《拜月》《琵琶》優劣論」，旗鼓相當，攘攘不休。但是不要小看《荊釵記》，因為其聯套成為「套式」，其為後世取法者，較之其他，不知多出凡幾。

《琵琶記》較諸《永樂大典戲文三種》可說是成熟的文士化南曲戲文；它在明初五大戲文中，是惟一有正確作者姓名的作品，而且也是惟一有影抄元本的戲文，保存了戲文在元末的原貌，其地位和價值，自是《荊》、《劉》、《拜》、《殺》所難於比並，所以明人稱之為「南戲之祖」也當之無愧。高則誠以「倫理教化」為創

作旨趣，雖是發揚儒家樂教的思想，但影響更為深遠，開啟了戲曲「寓教於樂」的宗脈，踵繼者如本書〔導論〕所舉，簡直指不勝屈。而其關目布置兩線交錯運行，技法超越前人；聯套排場成為後世典範，被取法者有三十三出之多。其曲牌調律甚合章法與平仄聲調律，其韻協雖用以《中原音韻》每多混韻；但那是南戲蛻變為傳奇以後所講求的，就宋元明戲文而言，其韻協正是普遍現象。至於其曲詞賓白，則隨人物身分與事態情境而賦與，可謂雅俗得體、天機自然；它比起《拜月亭》，可謂更擅長運用語言，觀其融化出諸經史詩詞已成為民間熟習之成語諺語慣用語於歌韻白口之中，使之多采多姿而聳人聽聞，就可知其文學技法之如行雲流水，教人為之讚嘆。所以總體來說，《琵琶記》是一部偉大的南曲戲文，儘管有些微瑕疵，但為戲曲經典之作則是無可疑。

而明人新南戲，《繡襦記》作者應是無名氏，所屬劇種當為明人「新南戲」或「舊傳奇」，其曲白雅俗並存，迄今傳唱之折子有十出之多。

邵璨《香囊記》雖開明人所謂「駢綺」之派，頗有炫耀學問之嫌，但並非將經史詩詞掌故成語生吞活剝的拼湊為曲文賓白，其或明引或暗引或化用，縱使偶露裁製痕，然而大體尚自然妥貼，其關目排場亦頗跌宕起伏，關目剪裁去取未盡得宜，不免失之牽強而多累齣蕪篇。

鄭若庸《玉玦記》，一般被認為是邵璨《香囊記》之後「駢綺派」或「典麗派」或「文詞派」的代表性作家和作品。其關目布置明顯分生腳王商線為主軸，旦、小旦線雖各自分流，但合為生腳線對應，旗鼓相當。另有時代背景線，以見所以離合之故，其他陪襯人物則用以調劑科諢。此五線索交織運作，促使其排場起伏有致，達悲歡離合之能事；只是多用「巧遇」綰合離散，關目剪裁去取未盡得宜，不免失之牽強而多累齣蕪篇。

彼此生發為對應之有機體而引人入勝。像這樣情節線主從輕重照應的布置方式，也成為戲文傳奇的一般技法。

他對於重要腳色上場念引子之後，每接念詞牌、詩句和駢語，重頭疊腔為套曲，必使同場腳色輪唱，而無論人

物性質口吻，一味典雅，影響所及，幾成新南戲慣例技法，於是好用類書塡垛學問，滿目駢綺藻繪，便成了他

的特色。而其實其「駢綺」，並非僵化板滯，空見縟麗，而是時露生鮮活色的亮麗；他有意識將語言聲韻歸趨

《中原音韻》，宮調曲牌兼容南北曲，以「北曲化」使南戲崑山腔不拘吳中，這和後來南戲崑山水磨調化蛻變

為傳奇，頗具先導的作用。

《明珠記》是繼《香囊記》、《玉玦記》之後明人新南戲的名作。其作者當是陸粲、陸采兄弟合作完成。

因此劇中兼具兩人身命姿影。題材雖本唐傳奇薛調《無雙傳》，但已頗事刪節增補，使之引人入勝於酒樓歌扇

之間，而不失淑世教化之旨。其曲白語言雖多用詩句與經史諸子掌故，但能不縟麗不晦澀，而頗有清麗之韻與

韶秀之致，且多能切合腳色人物口吻，其結構頗能發揮生旦排場，使之相得益彰、勞逸均衡；以「明珠」為梭

穿插成篇，為此種結構手法之典範；其排場之大小以演出之力道為關鍵，而非完全以情節繁簡為分野。只是其

韻協尚以方言為準據，未及「官話化」，因之《明珠記》只能說是明人新南戲的佼佼者。

四種《南西廂記》，其最早見於徐渭〈宋元舊篇〉著錄的《張珙西廂記》，雖然散佚不存，但誠如〈今本

《西廂記》綜論〉所云，時代有可能在今本《北西廂》之前，今本《北西廂》所呈現的南曲化現象，有可能受

其影響。而元末明初李景雲《鶯鶯西廂記》存曲二十八支，可見其與今本《北西廂》不存在繼承或影響的關係；

但其對《張珙西廂記》可能有所改編。明嘉靖以後流行歌場的李日華《南西廂》，應當由其友人海鹽崔時佩始

創，以海鹽腔傳播；李日華接續新增改革，並以崑山腔登諸氍毹。他們都為了使《北西廂》的文學風華再現南

曲舞台，因而賣力的予以翻轉，卻因而遭受許多批評；甚至於梁辰魚、祁彪佳等，或斥以「崔割王腴，李攘崔

有，俱堪齒冷」，或論以「人知李之竊王，不知李之竊崔也」，都很過分失實，違背了他們創作的本意和苦心。

而陸粲陸采兄弟，也認為崔、李《南西廂》之翻轉「措詞命意之妙幾失之矣」，「詞源全剿竊，氣脈欠相連」，

乃合作《南西廂》，自信十足的欲與《北西廂》並駕齊驅。可惜縱使雕鏤曲詞，強化科白，突顯次要人物，但終究韶秀優美不能望及項背，人物塑造、排場處置，亦見遜色，音律尤多乖舛，結果不止在文學上為《北西廂》所埋伏，在歌場上更不見蹤影。而受到百般屈辱的崔、李《南西廂》乃能五百年來傳唱不輟，我想這是老天有眼，對他們的報答吧！

李開先《寶劍記》，旨在討伐權奸，表彰忠孝貞節，與作者李開先生平際遇和抱負頗有關聯。故事不過為林沖被逼上梁山的過程，而竟演為五十二齣，難免分場繁瑣，多有累贅。用曲尚不知前後避重複，如【撲燈蛾】、【風入松】、【集賢賓】、【桂枝香】、【玉交枝】、【駐馬聽】、【懶畫眉】等皆然；排場手法亦每見雷同，關目更鮮大筋大節處。但曲文典雅流麗，淨末科諢能調劑氛圍，韻協雖先天、寒山混用，而能大抵依循《中原》，實開戲文「向官話靠攏」之前驅，則亦有可取。

唐儀鳳《鳴鳳記》，其作者當從劉致中之考辨，定為太倉唐儀鳳所著。就體製規律而言，它已是經文士化和北曲化的明代「新南戲」，由於其用韻未能官話化，且尚用海鹽腔演唱，所以未能臻於「傳奇」之列。其題材演述嘉靖朝忠奸之對立鬥爭，為當代人寫近時事，堪稱之為「時事劇」，但就往後看來，也不失為「歷史劇」。就這一點而言，其在南戲作品中，算是極為難得，已大大的突破了生旦悲歡離合的規格。而由於事關眾多人物，情節繁雜，作者又不放棄「寓教於樂」的旨趣，乃又夾入《趙氏孤兒》的情節模式，也不能免於南戲慣用的「生旦排場」，因此在關目布置上縱使也費盡九牛二虎之力要使針線埋伏照應，人物事跡關聯有致，然而依然駕御失控，難免排場鬆懈，情節破碎的毛病。其曲文雖然湯顯祖、李卓吾（一五二七─一六○二）、呂天成皆有好評，也確實有可誦可諷的佳曲；但用典過多，駢語雜沓也同樣顯露戲曲文士化過甚的毛病。可喜的是一些用以調劑的淨末丑排場，的確可以發揮寓批評諷刺於滑稽詼諧的效能，使在板滯沉重中出現生鮮活色。

由以上應該可以概見「宋元明南曲戲文」之總體面貌及其在戲曲文學藝術上之特色。也因此，明代新南戲再進一步水磨調化後，可以開創出新劇種明清傳奇來。

結尾

戲曲學（一）　曾永義／著

曾永義教授《戲曲學》含十二論：導論、資料論、劇場論、題材關目論、腳色論、結構論、語言論、藝術論、批評論、要籍述論、歌樂論、史論。前七論合為第一冊。藝術、批評、要籍三論合為第二冊。史論、歌樂論分別為第三冊、第四冊。

本書第一冊含七論子題十六：或論述兩岸戲曲在今日因應之道，文獻文物田調訪問觀賞五種戲曲研究資料必須兼顧；宋元瓦舍勾欄之樂戶歌妓與書會才人實為促成戲曲大戲之兩大推手；廣場踏謠、野臺高歌、氍毹宴賞、宮廷慶賀與勾欄獻藝五種戲曲劇場類型，各有質性；腳色名目根源市井口語，其符號化由於形近省文與音同音近之訛變；戲曲外在結構為其體製規律，內在結構為其排場類型；南北曲之語言質性風格頗不相同。

戲曲學（二）藝術論與批評論　曾永義／著

其論〈戲曲藝術之本質〉，認為當從構成戲曲之元素來探討，方能見其本末。其論〈戲曲表演藝術之內涵與演進〉，可知戲曲演員之表演藝術內涵，根源於戲曲元素及其質性。其〈論說「京劇流派藝術」之建構〉，說明「京劇流派藝術」乃由京劇演員創立的獨特表演藝術風格，獲觀眾認可後流行於劇壇。其〈論說「拗折天下人嗓子」〉，論湯顯祖之戲曲觀及文學藝術觀，皆以自然臻於高妙。其〈散曲、戲曲「流派說」之溯源、建構與檢討〉，論述「戲曲流派」由「湯沈文律之爭」為起點，學者並進而建構與增益。其〈從明人「當行本色」論說「評騭戲曲」應有之態度與方法〉，則述評明人十四家「當行本色」之說。

戲曲演進史(一)導論與淵源小戲　曾永義／著

曾永義教授《戲曲演進史》包含十編，全書考述戲曲劇種的源生、形成與發展，是兼顧小戲、大戲，南曲、北曲和詞曲系曲牌體之雅、詩讚系板腔體之俗等三大對立系統本身之滋生成長歷程，以及其間之交化蛻變現象。其中〔導論編〕與〔淵源小戲編〕合併為第一冊，以此作為梳理統緒之定錨，往下建構脈絡系統，打破時代之制約而貫穿時代，航向戲曲演進之「長江大河」。

國家圖書館出版品預行編目資料

戲曲演進史(二)宋元明南曲戲文／曾永義著.——初版一刷.——臺北市：三民，2021
面；　公分.——（國學大叢書）

ISBN 978-957-14-7237-9　（第二冊：平裝）
1. 中國戲劇 2. 戲曲史

982.7　　　　　　　　　　　　110010813

國學大叢書

戲曲演進史（二）宋元明南曲戲文

作　　　者	曾永義
責任編輯	王姿云
美術編輯	陳奕臻

發 行 人	劉振強
出 版 者	三民書局股份有限公司
地　　　址	臺北市復興北路 386 號 (復北門市) 臺北市重慶南路一段 61 號 (重南門市)
電　　　話	(02)25006600
網　　　址	三民網路書店 https://www.sanmin.com.tw

出版日期	初版一刷 2021 年 9 月
書籍編號	S980150
Ｉ Ｓ Ｂ Ｎ	978-957-14-7237-9

三民書局